HISTOIRE

DE

LA TAPISSERIE

DEPUIS LE MOYEN AGE JUSQU'A NOS JOURS

PAR

JULES GUIFFREY

TOURS

ALFRED MAME ET FILS, ÉDITEURS

M DCCC LXXXVI

HISTOIRE

DE

LA TAPISSERIE

A monsieur J. P. Laurens
Hommage de son bien dévoué
JJGuiffrey

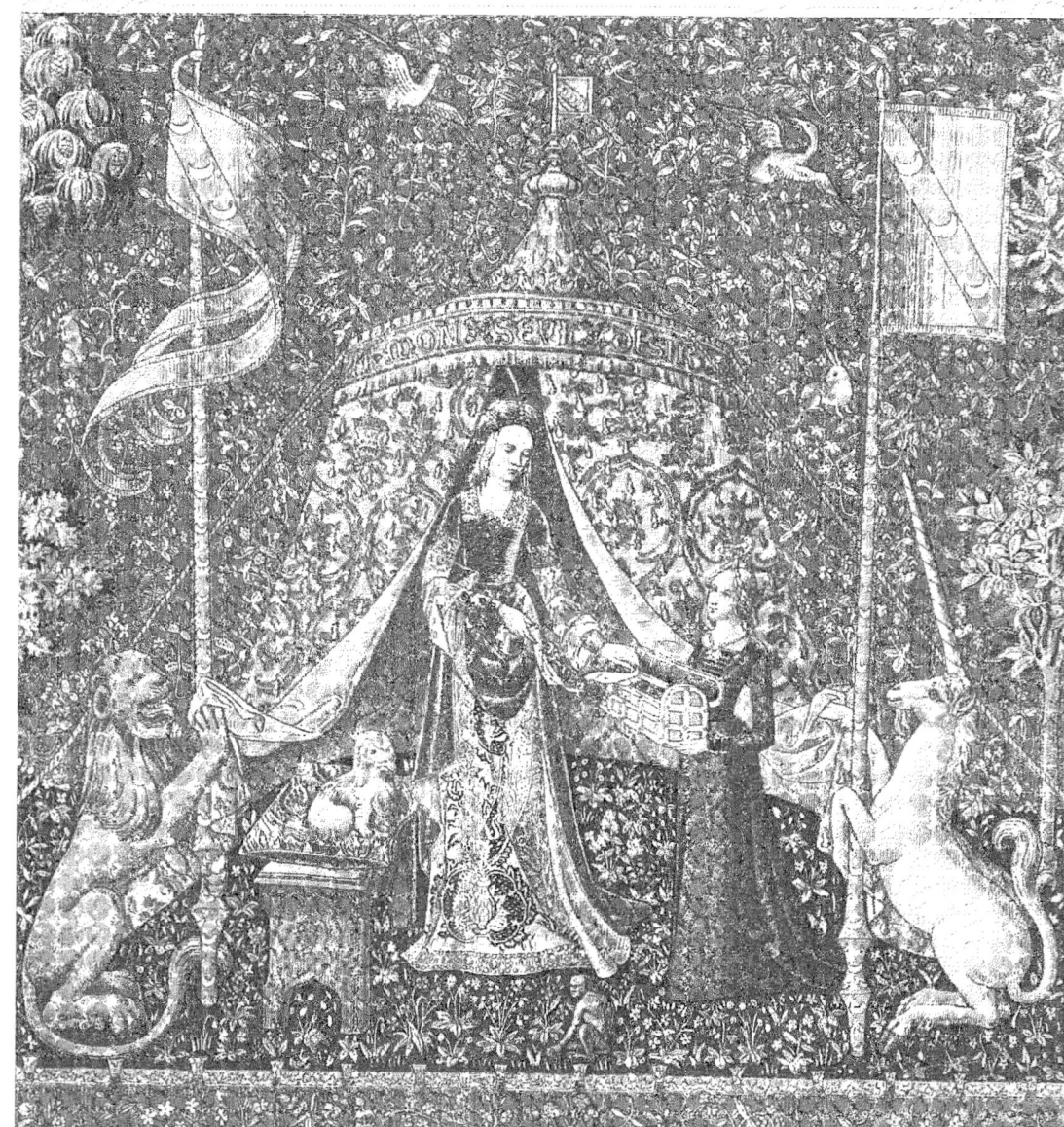

Pl. I

LA DAME A LA LICORNE

(Tapisserie du commencement du xvi᷎ siècle provenant du château de Boussac.)

Conservée au musée de Cluny.

AUX ARTISTES ÉMINENTS

QUI CONTINUENT LA GLORIEUSE TRADITION DE LA MANUFACTURE
DE TAPISSERIES DES GOBELINS

FONDÉE PAR HENRI IV
RÉORGANISÉE SOUS LOUIS XIV

CET OUVRAGE EST DÉDIÉ

AVERTISSEMENT

Il y a une cinquantaine d'années, les vieilles tapisseries étaient dans le plus complet discrédit. Employées à d'humbles usages ou reléguées au fond des greniers, elles n'excitaient l'intérêt ni la curiosité de personne. Quant à rechercher les auteurs, l'âge, l'origine de ces œuvres démodées, nul n'y songeait. Le grand ouvrage de M. Achille Jubinal consacré à la description et à la reproduction des Anciennes tapisseries historiées de la France, *fut une révélation. Il porte la date de 1839. Cette publication fit connaître aux artistes et aux curieux des trésors ignorés. Mais il fallut bien des années avant que d'autres érudits suivissent la voie ouverte par le hardi pionnier de l'histoire de la tapisserie. Ce n'est guère que depuis vingt ans que la curiosité des chercheurs s'est tournée de ce côté, et a organisé un vaste dépouillement des grands dépôts publics pour y recueillir des notions exactes sur les tapissiers du temps passé et sur leurs œuvres.*

On peut donc maintenant essayer de tracer les grandes lignes de l'histoire de la belle industrie qui a pour but la décoration des riches habitations ou des édifices religieux. Il est dorénavant possible de donner un aperçu des origines, des progrès, des vicissitudes et de la décadence du travail de la tapisserie à travers les différents siècles et dans les divers pays de l'Europe depuis le commencement du moyen âge jusqu'à nos jours. Tel est le but du présent ouvrage.

L'auteur s'est proposé de réunir et de présenter sous une forme concise le résultat des recherches multiples poursuivies à la fois

sur tous les points, résultats consignés en des centaines de volumes ou d'articles. Pour ne pas effrayer le public par un étalage d'érudition déplacée, on a résisté à la mode de ne pas avancer un fait sans surcharger le bas des pages de notes, de citations et de renvois. De récents et notables exemples prouvent que ce système a ses partisans et ses avantages.

Après toutes les publications dont la tapisserie a été l'objet depuis un certain nombre d'années, il nous a semblé qu'il restait quelque chose à dire. Si la supériorité des tapissiers français depuis la création des Gobelins est un fait unanimement reconnu, le rôle des artisans de notre pays aux époques plus reculées n'avait pas été présenté jusqu'ici sous son véritable jour. On n'avait pas assez remarqué que l'Artois et la Flandre, du moins jusqu'à la Renaissance, faisaient partie intégrante de la patrie française, et que nous avions le droit de réclamer comme nôtres les triomphes et les gloires de ces deux provinces. Par contre, certaines productions étrangères avaient été exaltées outre mesure, au détriment de la vérité historique. Il s'agissait donc de mettre chaque chose à sa place, sans oublier que nous écrivons en France et pour des Français.

Nos vœux les plus ardents seraient comblés si ce livre pouvait inspirer au public, et surtout à ceux qui ont charge de veiller sur les industries et les institutions nationales, un peu de sollicitude en faveur d'une classe de travailleurs des plus intéressantes, car elle a contribué, de tout temps et autant que nulle autre, à répandre et à maintenir au loin la réputation du goût français.

<div style="text-align:right">J. G.</div>

INTRODUCTION

Parmi toutes les manifestations de l'art décoratif, il n'en est pas, à coup sûr, de plus éclatante et de plus magnifique que la tapisserie. La tapisserie a sa place marquée dans les galeries et les appartements des palais princiers, comme dans le déploiement des grandes solennités religieuses ou triomphales. La civilisation, parvenue à son plus haut degré de développement, en a fait un des éléments essentiels de toutes les fêtes, de toutes les cérémonies publiques.

Sans doute il eût été du plus haut intérêt de suivre l'histoire de cette noble industrie depuis ses origines, depuis l'enfance des arts somptuaires. Malheureusement les témoignages écrits et les monuments subsistants sont trop rares, trop incomplets, pour nous renseigner exactement sur les progrès et l'emploi de la tapisserie dans l'antiquité grecque ou romaine. Nous nous contenterons donc d'étudier son histoire au moyen âge et dans les temps modernes.

C'est une entreprise hardie, presque téméraire, que de vouloir interpréter les textes obscurs et souvent contradictoires des anciens auteurs, que de prétendre dissiper les ténèbres des premières civilisations orientales, que d'aller chercher chez les Égyptiens, les Assyriens ou les Hébreux, les premières manifestations de l'industrie textile. Les découvertes les plus récentes de la science n'ont que bien imparfaitement dissipé les ténèbres dont sont enveloppées les origines de l'art du tissage.

Qu'on retrouve sur les monuments de l'époque la plus reculée la

figuration de certains instruments offrant d'incontestables analogies avec les métiers encore employés, cela n'a rien pour nous surprendre. Le métier du tisserand, comme le tour du potier, apparaît nécessairement parmi les premiers outils du génie humain; il est donc naturel qu'ils se montrent sur les monuments des âges primitifs. Que les populations commerçantes de l'Asie aient connu fort anciennement la fabrication des tissus de laine, de soie ou de lin, personne ne le conteste. Que, de bonne heure aussi, elles aient pratiqué l'art de relever l'éclat de leurs vêtements ou de leurs tentures par des couleurs éclatantes ou de fines broderies, c'est encore un fait acquis. Qu'elles aient su, en entremêlant les fils de différentes nuances, composer des dessins d'un brillant effet, les preuves ne manquent pas; mais c'est tout ce qu'on sait. Aller plus loin serait s'exposer à de sérieux mécomptes, à de graves erreurs.

Les Orientaux ont exercé avant nous presque toutes les sciences techniques. Ils sont nos maîtres sur bien des points; nous avons profité de leurs leçons, porté leurs découvertes à un haut degré de perfection : voilà tout ce qu'il est possible d'admettre. Bornons-nous donc à rassembler les faits positifs dont la preuve est acquise, sans nous lancer dans des hypothèses périlleuses. Pour ces motifs, nous n'avons pas cru devoir remonter au delà du moyen âge; nous ne rechercherons pas dans les industries asiatiques, grecques ou romaines, les origines obscures de la haute ou de la basse lice.

Mais, avant d'entrer en matière, avant de retracer les développements et l'histoire d'un art qui doit à notre pays son plus vif éclat et son complet épanouissement, il convient de dire quelques mots des procédés qu'il met en œuvre et des différents termes usités pour désigner ses productions.

Le mot tapisserie, que nous appliquerons exclusivement ici à des tentures fabriquées sur des métiers de haute ou de basse lice, était pris autrefois, et au siècle dernier encore, dans des acceptions très diverses.

D'après tous les dictionnaires, anciens et modernes, la tapisserie, dans son sens le plus large, est une pièce d'étoffe ou d'ouvrage qui sert à parer une chambre, à en couvrir les murailles.

Donc toute étoffe, toute matière employée à *tapisser* les murs

d'une habitation, est comprise sous la désignation de tapisserie. Pour qu'il ne reste aucun doute sur la portée de ce terme, l'*Encyclopédie* ajoute ces explications empruntées textuellement au *Dictionnaire du commerce* de Savary : « On peut faire cet ameublement de toutes sortes d'étoffes, comme de velours, de damas, de brocart, de brocatelle, de satin de Bruges, de calmande, de cadis, etc. ; mais, quoique toutes ces étoffes, taillées et montées, se nomment tapisseries, on ne doit proprement appeler ainsi que les hautes et basses lices, les bergames, les cuirs dorés, les tapisseries de tentures de laine, et ces autres que l'on fait de coutil sur lequel on imite avec diverses couleurs les personnages et les verdures de la haute lice. » Ainsi, quand on trouve le mot tapisserie au xviii^e siècle, il faut bien se garder de le prendre toujours comme équivalent de tenture de haute ou de basse lice. D'ailleurs, cette application d'un terme unique à tous les tissus propres à la décoration des appartements n'est pas spéciale au dernier siècle. On la retrouve bien avant le règne de Louis XV et en plein moyen âge. Notons en passant que l'énumération même qui vient d'être citée ne comprend pas tous les genres d'ouvrages connus sous le nom de tapisserie ; elle ne parle pas notamment de la tapisserie au point, à laquelle le Dictionnaire de l'Académie et celui de Littré donnent la priorité dans leur énumération des différentes acceptions du mot tapisserie.

La tapisserie au point est, on le sait, un travail à l'aiguille exécuté sur un canevas plus ou moins serré, produisant, au moyen de laines de différentes nuances, les dessins les plus variés. C'est une sorte de broderie fort usitée à toutes les époques, mais n'ayant rien de commun avec la haute ou la basse lice. Bien qu'elle atteigne parfois de très vastes dimensions, la tapisserie au point rentre plutôt dans la décoration des meubles, sièges, lits, rideaux ou tables, que dans celle des murailles. Nous ne nous occuperons point ici de ce genre de travail. Nous laisserons également de côté la broderie, et les ouvrages de toute nature exécutés à l'aiguille. Bien entendu, les cuirs dorés, les bergames et autres étoffes décoratives englobées autrefois dans le terme général de tapisseries, ne rentrent pas davantage dans le plan du présent ouvrage.

Sans nous perdre en de longs développements, il convient d'in-

sister sur le sens de certains mots qui pourraient prêter à confusion. Ainsi les bergames, fort employées dans la décoration des appartements bourgeois au siècle dernier, étaient, dit un ancien auteur[1], « une grosse tapisserie fabriquée avec différentes sortes de matières filées, comme bourre de soie, laine, coton, chanvre, poil de bœuf, de vache ou de chèvre. C'est proprement un tissu de toutes ces sortes de fils, dont celui de la chaîne est ordinairement de chanvre, qui se manufacture sur le métier à peu près comme la toile. » Et notre auteur ajoute : « Il y a peu d'artisans ou de gens de basse condition à Paris qui ne se fassent un point d'honneur, en s'établissant, d'avoir dans leur chambre une tapisserie de bergame. On leur donne encore le nom de tapisseries de la rue Saint-Denis ou de la porte de Paris (corruption pour l'apport Paris), parce qu'il s'en vend plus dans ce quartier-là que dans tous les autres de Paris. »

Ainsi les tapisseries dites de Bergame, de la rue Saint-Denis ou de la porte de Paris, n'ont rien de commun avec les tentures de haute ou de basse lice, sauf certaines analogies dans le mode de fabrication.

En effet, le métier du tisserand et celui du tapissier de basse lice ne diffèrent pas sensiblement ; la remarque en a été faite bien souvent. Dans l'un comme dans l'autre, les fils de chaîne, tendus horizontalement, se séparent, pour l'introduction de la navette qui porte la trame, au moyen de marches ou de pédales que l'ouvrier fait mouvoir avec le pied. La description de ce métier se trouve partout.

L'ouvrier de basse lice suit les contours du dessin tracés par un trait noir sur les fils de chaîne ; il est encore guidé par le modèle tendu sous le métier et qui se voit par les interstices des fils. Mais, tandis que dans l'ouvrage du tisserand, comme le dessin est formé de la répétition du même motif, la navette peut évoluer d'un bout du métier à l'autre entre les fils séparés à l'avance, le tapissier de basse lice est contraint de changer constamment de couleur, de remplacer une navette par une autre, de couper les fils ; aussi travaille-t-il à l'envers et ne peut-il juger de l'effet déjà obtenu qu'en

[1] SAVARY, *Dictionnaire du commerce*.

retournant son métier. Ces explications, si brèves qu'elles soient, auront permis de saisir les points de contact existant entre le travail du tisserand et celui du tapissier de basse lice. Elles font aussi pressentir que le métier de haute lice est un perfectionnement de l'outil primitif, de celui qui se rencontre partout et à toutes les époques, et qui est le métier de basse lice. D'où il résulte nécessairement que ce dernier procédé a devancé l'autre.

Nous laisserons donc de côté tout ce qui rentre dans la catégorie des étoffes décorées de dessins réguliers par des moyens mécaniques, et aussi tous les tissus ornés, après leur fabrication, de dessins ajoutés, soit en cachant complètement la trame, comme dans la tapisserie au point, soit en recouvrant seulement une partie de sa surface; c'est le cas de la plupart des broderies faites à l'aiguille.

Si nous ne nous occupons que des tapisseries de haute ou de basse lice, comment les distinguer les unes des autres? La question ne laisse pas que d'être embarrassante. Rien de plus malaisé, en effet, que de déterminer par quel procédé une tenture a été tissée, surtout quand son exécution remonte à deux ou trois siècles. Sur ce point nous avons eu recours aux experts les plus compétents. Tous sont unanimes à déclarer que le diagnostic, dans la plupart des cas, est fort embarrassant. On cite bien quelques moyens empiriques, mais ils sont si peu certains, que nous n'en parlerons que pour prouver l'inanité de cette recherche.

Ainsi le tapissier de basse lice, travaillant à l'envers en suivant les contours du modèle placé sous le métier, retourne le dessin et reproduit ainsi en sens inverse les inscriptions de l'original. Le texte se lirait de droite à gauche et non de gauche à droite. Rien de plus simple, pour éviter cet inconvénient, que de tracer sur le carton les inscriptions à l'envers. C'est le système ordinairement employé par les peintres prévoyants. La moindre expérience enseigne cet expédient.

Souvent aussi un guerrier, dans la tapisserie de basse lice, tient son épée de la main gauche, tandis qu'il se servait de la droite sur le carton original. Mais un peu d'attention chez le dessinateur ou le tapissier suffit pour éviter cette transposition. D'ailleurs, toutes

les tapisseries ne portent pas des inscriptions et ne représentent pas des scènes militaires ou des combats[1].

On le voit, les signes distinctifs des deux procédés sont des plus indécis et des moins sûrs. Dans beaucoup de cas, la marque d'origine elle-même ne saurait permettre de trancher cette incertitude. Si, dans certains centres importants de fabrication, l'usage d'un seul métier a toujours prévalu, d'autres ateliers fameux, et les Gobelins en première ligne, ont employé simultanément les deux genres de travail. Et combien de manufactures célèbres se trouvent dans le même cas! Le nombre des tentures dont on peut avec certitude déterminer le mode d'exécution est donc relativement restreint. D'où il suit que presque toujours on devrait dire : une tapisserie de haute ou de basse lice. Est-il bien nécessaire d'employer sans cesse une formule aussi longue, pourvu qu'il soit bien entendu que le mot tapisserie sera toujours pris dans le sens exclusif de tapisserie fabriquée sur le métier, soit de haute, soit de basse lice?

Ajoutons que la basse lice, en raison de la plus grande rapidité du travail, et par conséquent de l'économie, a été préférée dans beaucoup d'ateliers fort importants, tels que ceux de la Marche et de l'Auvergne.

L'œuvre du hauteliceur est généralement considérée comme plus soignée, plus parfaite; on obtient toutefois avec l'autre métier des résultats presque identiques, et la meilleure preuve qu'on en puisse fournir est la difficulté même de reconnaître après l'exécution la nature de la fabrication. Une longue observation et une vieille expérience se trouveront souvent en défaut, quand une signature ou un texte précis ne leur prêteront pas un appui décisif.

Le terme tapisserie désignera donc exclusivement dans ce volume l'ouvrage de haute ou de basse lice. Le mot tenture s'ap-

[1] Un connaisseur émérite nous signale encore un autre moyen de contrôle; nous l'indiquons seulement pour sa singularité. Le métier étant placé horizontalement, l'ouvrier, pendant le travail, tient la tête penchée sur la chaîne; aussi trouve-t-on parfois, en examinant le tissu de très près et à l'envers, des poils de barbe pris dans l'ouvrage. Le même accident ne peut se produire dans le travail de haute lice, le métier étant dressé verticalement devant le tapissier. Encore fallait-il que l'ouvrier de basse lice portât une longue barbe, pour en laisser des vestiges dans les tentures sortant de son atelier.

pliquera à l'ensemble de plusieurs pièces appartenant à une même suite, faisant partie de la même décoration; ainsi la tenture des *Éléments* ou celle des *Saisons* se compose des quatre pièces dessinées par Charles le Brun, et exécutées sous sa direction aux Gobelins.

A partir du xiv^e siècle seulement, on peut suivre le développement historique de la tapisserie avec le double secours des monuments et des preuves écrites. Jusqu'à cette date, les termes tapis, tapisserie, employés dans les chroniques ou les textes littéraires, offrent un sens trop vague, trop indéterminé pour qu'il soit possible d'en tirer des conclusions rigoureuses.

Et, bien que l'existence de tapissiers de haute ou de basse lice, à partir de l'an 1300, ressorte de documents décisifs, les œuvres de cette première période existantes aujourd'hui sont de la plus insigne rareté. On verra plus loin qu'on connait à peine deux ou trois tapisseries de date certaine remontant au xiv^e siècle.

Dès l'origine, et de longues recherches nous ont de plus en plus confirmé dans cette opinion, la France a été le berceau de l'art du tapissier. Par sa position, ses relations, ses ressources, notre pays se montrait particulièrement apte au développement de cet art. Aussi n'a-t-il jamais cessé d'y fleurir, malgré de passagères éclipses, et malgré les efforts tentés, quelquefois avec succès, par des nations voisines pour nous disputer la suprématie.

Sans doute il a existé des ateliers très prospères, non seulement dans les Flandres, mais en Italie, en Angleterre et ailleurs. Chaque jour fait découvrir quelque nouveau centre de fabrication en Hollande, en Espagne, en Allemagne, à Munich, à Vienne, à Varsovie, à Saint-Pétersbourg. Encore faut-il ajouter que ces manufactures n'ont eu, pour la plupart, qu'une durée éphémère, et n'ont pas survécu à la volonté puissante qui les avait créées de toutes pièces.

L'observation a souvent été faite : rien de plus facile que l'établissement d'un atelier de haute ou de basse lice. Aussi constate-t-on de temps en temps la présence de tapissiers dans des provinces où leur installation n'avait pas encore été signalée. Mais il ne faudrait pas conclure de ces découvertes à l'existence d'ateliers importants dans ces provinces.

L'artisan transportait avec la plus grande facilité ses outils pour

travailler sous les yeux de son client; il faisait venir les matières premières, et, assisté de quelques ouvriers ou de ses apprentis, restait dans sa nouvelle résidence le temps strictement nécessaire pour mener à bonne fin la besogne commandée. Quand le travail avait une certaine importance, il retenait le tapissier une ou plusieurs années; puis celui-ci, sa tâche terminée, pliait bagage et partait à la recherche de nouvelles commandes. C'est ainsi qu'on a pu constater la présence du même tapissier dans deux ou trois villes différentes, à des intervalles de temps très rapprochés. Il ne s'ensuit pas que ces villes aient possédé des ateliers de haute ou de basse lice d'une manière permanente et stable.

Il en est de même pour certaines manufactures qui ont eu leur moment de gloire et de réputation. Nées du caprice ou de la vanité d'un prince riche, soutenues d'abord par d'abondants subsides, dès que leur protecteur vient à manquer, elles traînent une existence obscure et misérable jusqu'au jour où les ouvriers, abandonnés à leurs seules ressources, se trouvent réduits à partir vers d'autres pays plus hospitaliers. Combien pourrait-on citer d'ateliers rentrant dans ces conditions! combien de centres de fabrication renommés, après des années de prospérité, sont tombés rapidement en décadence et ont cessé tout travail!

Seule la France a possédé depuis six siècles une suite non interrompue de tapissiers habiles qui ont maintenu, à travers les vicissitudes politiques et économiques, la réputation et la supériorité de ses manufactures. Aussi la tapisserie doit-elle être considérée dans notre pays comme un art véritablement national. C'est ce qui ressort des faits authentiques que nous allons exposer.

HISTOIRE
DE
LA TAPISSERIE

DEPUIS LE MOYEN AGE JUSQU'A NOS JOURS

CHAPITRE PREMIER

LA TAPISSERIE AVANT LE XIV° SIÈCLE

Les plus anciens témoignages écrits que nous possédions sur l'histoire de la tapisserie ne datent que des premières années du xiv° siècle. Mais à cette époque notre industrie apparaît pleine de force et de vitalité, sortie des tâtonnements d'une enfance laborieuse, étendant son domaine sur les villes les plus riches et les plus populeuses du nord de la France.

La période antérieure à cet épanouissement subit est restée enveloppée jusqu'ici de profondes ténèbres. A quelle date doit-on faire remonter l'introduction de la fabrication de la tapisserie dans les pays septentrionaux? Quels furent les maîtres de nos premiers artisans? Questions qui demeureront peut-être toujours sans solution. Il n'y a guère d'espoir que la science puisse jamais y répondre autrement que par des conjectures et des hypothèses.

Un fait reconnu de tous, c'est la profonde et salutaire influence du grand mouvement des croisades sur le développement du monde occidental. Au contact d'une civilisation raffinée, les chrétiens, partis à demi barbares à la conquête du saint sépulcre, virent se transformer leurs mœurs, leurs goûts et leurs besoins. Les

armes ouvrirent la voie ; l'esprit commercial fit le reste. La Méditerranée devint la grande artère des communications et des échanges internationaux entre le Levant et l'Occident.

En même temps que les sciences et les lettres, les procédés techniques, les arts décoratifs, à grand'peine défendus contre la brutalité de la barbarie par les murailles fortifiées des couvents, sortaient de leur longue immobilité et entraient dans une période de rénovation et de rapides progrès.

Cette évolution s'accomplissait dans la première moitié du XII^e siècle.

Les croisés, en sacrifiant leur vie à leurs pieuses croyances, ouvraient, à leur insu, de larges débouchés à la civilisation et faisaient tomber les vieilles barrières qui nous séparaient du monde oriental.

En même temps s'accomplissait à l'intérieur une grande révolution qui, elle aussi, allait puissamment contribuer à l'expansion des conquêtes industrielles et commerciales, résultat des voyages d'outre-mer.

L'affranchissement des communes et les premières tentatives de résistance à l'oppression féodale suivent de près les succès de la première croisade. Ne doit-on voir dans le rapprochement de ces deux grands événements, presque simultanés, qu'une fortuite coïncidence? Le réveil de l'esprit municipal, si fécond en graves réformes, ne fut-il pas puissamment secondé par le départ des seigneurs féodaux entraînés à de longues et coûteuses aventures? L'absence et la ruine des suzerains ne contribuèrent-elles pas au succès des revendications communales, autant au moins que le courage et la ténacité des bourgeois? La réponse ne paraît pas douteuse.

Les chartes d'affranchissement une fois conquises, il fallut songer à en assurer l'observation, à en préparer la défense. La constitution des corporations se prêtait à merveille à cette urgente nécessité. Du même coup, les artisans se trouvaient organisés de manière à faire respecter à la fois et le fruit de leur travail et leurs franchises.

Les corporations existèrent bien avant qu'on songeât à fixer par écrit leurs règlements. La rédaction du *Livre des métiers*, le plus ancien texte qui nous soit parvenu sur l'organisation des classes laborieuses au moyen âge, ne date guère que du règne de saint Louis; mais on peut reporter sans témérité à une date bien antérieure la première élaboration des statuts de ces communautés ouvrières.

Étienne Boileau, l'intelligent exécuteur des volontés royales, ne fit que donner une rédaction précise et durable à des prescriptions établies avant lui, mais exposées jusque-là, comme tout ce qui est confié à la mémoire humaine, à se perdre ou à s'altérer.

Que l'établissement des corps de métiers ait précédé ou suivi le mouvement communal, peu nous importe. Toujours est-il admis aujourd'hui que la plupart des corporations, dont l'organisation fut définitivement réglée par le livre d'Étienne Boileau, existaient près d'un siècle avant le règne de saint Louis. La corporation des tapissiers de haute lice va nous fournir un argument décisif à l'appui des observations qui précèdent.

Un auteur l'a dit récemment avec beaucoup de sens : il est aussi difficile de préciser exactement la date de la naissance d'une industrie que celle de sa mort. Combien d'années faut-il pour que des essais obscurs et timides aboutissent enfin à des résultats satisfaisants? Un siècle souvent ne suffit pas à cette période de préparation occulte, et les premiers succès authentiquement constatés ont été presque toujours précédés de longs tâtonnements dont il ne reste pas trace.

C'est ainsi que la corporation des tapissiers nous apparaît régulièrement organisée, déjà puissante et respectée au commencement du XIVe siècle, sans que nous connaissions rien des essais, des luttes, des premières manifestations antérieures à la constatation en quelque sorte officielle de son existence.

On s'est demandé si le métier de haute lice était une découverte de l'industrie indigène ou une importation de l'Orient. Il serait oiseux d'entrer ici dans l'examen de cette question. Que l'Orient ait connu bien avant nous tous les tissus et tous les outils employés à leur fabrication, c'est chose trop évidente pour avoir besoin de démonstration.

Or le métier du tisserand, premier point de départ du métier de basse lice, est aussi ancien que l'existence de l'humanité. Sa découverte et son usage remontent aux temps fabuleux. Quant à déterminer les diverses améliorations qu'il a reçues avant d'arriver jusqu'à nous, et les perfectionnements qu'il doit aux artisans de nos pays, c'est un problème bien ardu et dont la solution n'aurait qu'un simple intérêt de curiosité.

Il y a tout lieu d'admettre que le métier dit de haute lice était connu des peuples orientaux longtemps avant de faire son apparition

en Occident. Nous ne rencontrons la preuve formelle de son emploi qu'au commencement du xiv^e siècle; mais rien n'empêche de supposer qu'il a été en usage, dans notre pays et ailleurs, à une date antérieure.

Quant au métier de basse lice, sa pratique remonte, à coup sûr, à une époque plus ancienne.

Les étoffes historiées de dessins géométriques, de festons réguliers, ou même d'animaux fantastiques symétriquement répétés, ont joui de tout temps d'une grande faveur; toutes les nations quelque peu industrieuses ont su les fabriquer. De ces procédés à l'exécution de la tapisserie de basse lice il n'y a qu'un pas. Mais quand ce pas a-t-il été franchi? Voilà ce qu'on ignore, ce qu'on ignorera probablement toujours. L'archéologie, comme toutes les autres sciences, plus que toutes les autres sciences devrait-on peut-être dire, a ses limites qu'il serait imprudent de vouloir franchir.

Sur ces questions d'origines, deux sources d'information doivent être interrogées tour à tour : les textes écrits et les monuments figurés, c'est-à-dire les documents ou les fragments de tissus encore existants. Nous essayerons de les employer concurremment. La certitude ne peut résulter que du parfait accord de ces deux éléments se contrôlant l'un l'autre. A se contenter d'un seul, on risquerait fort de s'égarer.

Lisez les *Recherches* de M. Francisque Michel sur les étoffes de soie au moyen âge et sur les noms qui leur étaient donnés. L'étude de ce savant traité montre suffisamment que c'est une tâche fort ingrate que de vouloir déterminer exactement le sens des termes techniques désignant les diverses espèces de tissus énumérées, soit dans les chroniques latines ou en langue vulgaire, soit dans les poèmes du moyen âge. Les écrivains du xii^e et du xiii^e siècle ont à leur service un vocabulaire très riche, mais en même temps des plus vagues. Il faut donc se défier singulièrement de l'interprétation donnée aux mots dont on ne connaît qu'un ou deux exemples.

Ainsi les passages sur lesquels on s'est fondé pour assigner une date fort reculée à la fabrication de la tapisserie dans nos pays ne résistent pas, pour la plupart, à un examen attentif.

L'abbé Lebeuf rapporte qu'un évêque d'Auxerre, mort en 840, fit exécuter pour son église un grand nombre de tapis. D'après deux savants bénédictins du siècle dernier, les religieux de l'abbaye

de Saint-Florent auraient fabriqué à Saumur, vers l'an 985, des tapisseries et diverses sortes d'étoffes. Un abbé de ce monastère, nommé en 1133, aurait enrichi son église d'une tenture complète commandée par lui et représentant les vingt-quatre vieillards de l'Apocalypse et des chasses de bêtes sauvages. Il aurait existé, d'après d'autres auteurs, une manufacture de tapisseries à Poitiers dès l'année 1025. D'autres textes citent une pièce tissée dans l'abbaye de Saint-Riquier vers 1060.

Or rien de plus vague que les termes dont les écrivains qui citent ces différents faits se servent pour désigner les motifs de décoration. S'agit-il d'étoffes tissées, de broderies ou de tapisseries à la main? Impossible de rien affirmer, les descriptions s'appliquant aussi bien à l'un et à l'autre de ces procédés. Il y a plus : ces témoignages écrits, invoqués par de nombreux auteurs, sont rarement contemporains des monuments dont ils parlent. Nouvelle raison pour ne les accepter qu'avec une extrême réserve. Ajoutons qu'aucun des tissus des IX^e, X^e et XI^e siècles conservés dans les trésors des églises, et provenant en général de tombes de personnages religieux, ne ressemble à ce que nous appelons tapisserie. La plupart de ces fragments sont ornés de dessins réguliers plus ou moins compliqués. Ce sont de véritables étoffes décorées avec un certain luxe; mais il est impossible d'y saisir les éléments essentiels constituant le travail de la haute lice.

Ainsi l'emploi exclusif des documents seuls ou des textes anciens est rempli de mécomptes et de dangers. Un exemple donnera une forme plus sensible à notre pensée.

Il est un monument célèbre universellement connu sous le nom de *tapisserie de Bayeux*. A en juger sur cette désignation, et nulle part il ne porte un autre titre, on serait tenté de supposer qu'il s'agit d'un des plus anciens spécimens de l'art qui nous occupe. Or, si on peut encore hésiter sur la date précise et le lieu de son exécution, personne n'ignore que la fameuse frise retraçant les épisodes de la conquête de l'Angleterre par les Normands n'a rien de commun avec une tenture de haute ou de basse lice. C'est un dessin à l'aiguille, sur toile; c'est, à proprement parler, une broderie.

Supposez maintenant que ce précieux ouvrage ait disparu depuis nombre d'années, qu'il ne nous soit connu que par le nom qui lui est encore attribué et la description vague de quelque vieux

chroniqueur. Ne serait-on pas tenté de le ranger, avec les prétendues tapisseries d'Auxerre et de Saint-Florent, parmi les premières productions du métier de haute ou de basse lice dans notre pays? Et cependant, si cette broderie reçoit couramment le nom de tapisserie, si, grâce à cette fausse dénomination, sa description se glisse encore tous les jours dans des livres traitant de la tapisserie proprement dite, si des auteurs parfaitement au courant de la question ne prennent pas garde qu'en s'occupant d'un monument, fort curieux sans doute, mais n'ayant aucun rapport avec leur sujet, ils contribuent ainsi à perpétuer une méprise, une amphibologie fort regrettable, devons-nous être surpris de retrouver cette impropriété de termes chez des écrivains d'une époque reculée? Il faut donc avoir grand soin, quand le mot tapisserie n'est pas accompagné d'un qualificatif qui le précise et le détermine, de ne pas lui donner un sens trop étroit.

Aussi ne nous occuperons-nous pas ici de la célèbre broderie de Bayeux. Il ne manque pas de livres consacrés exclusivement à l'histoire, à la description et à l'étude de cette précieuse relique.

Si l'indécision des vocables employés a entraîné de tout temps de fâcheuses erreurs, d'autre part, les plus anciens vestiges connus de l'art du tapissier peuvent créer de graves incertitudes sur les questions d'origine et de date, lorsqu'un document positif, authentique, ne vient pas nous tirer d'embarras.

Il y a peu d'années, le musée industriel de la ville de Lyon achetait un morceau de tissu provenant de la vieille église Saint-Géréon de Cologne; d'autres fragments de la même pièce allaient enrichir le musée germanique de Nuremberg et le South Kensington museum de Londres. Grand émoi dans le monde des archéologues et des fabricants. Le tissu récemment sorti du trésor de Saint-Géréon présentait les caractères irrécusables de la tapisserie au métier. Le style de sa décoration le faisait remonter au XIIe siècle, sinon à une date antérieure. Il est vrai que l'exécution, très rudimentaire, accusait l'inexpérience de procédés encore dans l'enfance. Mais, si certains juges compétents n'hésitaient pas à reconnaître dans ce fragment une tapisserie exécutée en Occident vers le XIIe siècle, sous l'influence de quelque modèle oriental, d'autres érudits lui assignaient nettement une origine byzantine. Il est fort difficile de se prononcer, les points de comparaison faisant défaut. En présence de ce conflit d'opinions, il nous paraît témé-

raire d'invoquer ce spécimen comme un argument en faveur de l'ancienneté du métier de tapisserie dans nos contrées.

En mettant sous les yeux du lecteur un dessin du fragment appartenant au musée de Lyon, exposé plusieurs fois à Paris dans ces dernières années, nous croyons utile de le mettre en garde contre la trop grande correction de cette image. Voici, au surplus, en quels

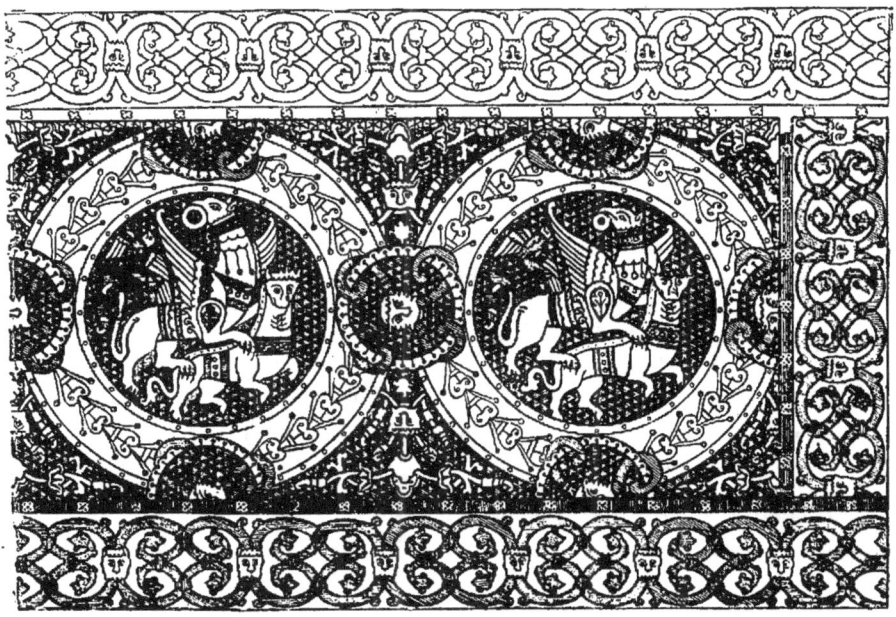

Fragment d'une tapisserie provenant de l'église Saint-Géréon de Cologne.
(Musée de Lyon.)

termes M. Darcel décrivait naguère cette étoffe : « Le tisssu en est lâche ; les couleurs se réduisent au vert et au brun, au bleu et au rouge, sur un fond qui a peut-être été coloré jadis. » Ainsi la plus grande incertitude règne encore sur le mode et le lieu de fabrication, comme sur la date de ce vénérable débris de l'industrie textile.

Accepterons-nous davantage comme des témoignages irrécusables de la haute antiquité des métiers allemands certaines tentures, encore imparfaitement connues, conservées dans l'église de Halberstadt et dans celle de Quedlimbourg ? Je dis qu'elles sont imparfaitement connues, car ceux qui les citent de seconde main en donnent des reproductions tellement peu satisfaisantes, que ces

images ne sauraient en rien servir pour étudier le caractère et déterminer l'âge de ces monuments.

Examinons donc ces pièces, récemment tirées de leur obscurité, et voyons s'il n'y a pas de sérieuses objections à opposer à l'opinion qui leur attribue une si haute antiquité.

La plus ancienne en date serait celle du dôme de Halberstadt. Elle est divisée en deux parties, mesurant chacune quatorze mètres de long environ, sur un mètre trente centimètres de hauteur. Ces deux bandes, suspendues au-dessus des stalles, décorent les deux côtés du chœur. Les scènes de l'Ancien et du Nouveau Testament s'y trouvent confondues avec des sujets empruntés à l'antiquité païenne. Les figures de Jésus et des apôtres, celles de saint Georges et de Charlemagne tiennent compagnie à Sénèque et à Caton. Des maximes morales en latin se lisent sur des banderoles placées à côté des personnages. Les couleurs se réduisent au plus strict nécessaire. Un trait brun dessine les contours. Remarquons ce procédé consistant à accuser le dessin avec une ligne très accentuée, comme dans les vitraux gothiques. C'est l'application d'une loi décorative sur laquelle nous aurons occasion de revenir ; le moyen âge lui demeure toujours fidèle, et s'en trouve bien. Les fonds de ces longues frises sont-ils unis, ou garnis d'ornements diaprés ? Ces pièces sont-elles accompagnées de bordures ? Dans quel atelier ou quel couvent ont-elles été fabriquées ? Les auteurs allemands qui ont révélé l'existence de ces curieuses pièces restent muets sur ces questions importantes. Ils n'ont pu se mettre d'accord sur leur âge. Tandis que certain érudit les fait remonter au xi^e siècle, un autre n'ose pas leur attribuer une origine plus reculée que la fin du xii^e. Donc incertitude complète, absolue, sur le lieu et sur la date de la fabrication.

Serons-nous plus heureux avec les tentures allemandes qu'on attribue au siècle suivant? Allons-nous trouver cette fois les preuves authentiques, décisives, faute desquelles la science ne doit rien affirmer? Est-ce même une tapisserie que cette tenture que l'on dit exécutée vers 1200 par l'abbesse de Quedlimbourg, avec l'assistance de ses nonnes, et qui représente le *Mariage de Mercure et de la Philologie ?* Quel singulier sujet pour un couvent de religieuses ! Et comment a-t-on reconnu dans cette composition dame Philologie? L'érudit allemand qui a signalé le premier cette pièce, ainsi que celle de Halberstadt, M. Kugler, affirme qu'elle est tissée.

« Le style, ajoute-t-il, est inégal (les cartons sont évidemment de deux artistes différents); tantôt il se rapproche du style courant de cette époque, tantôt, avec de certaines réminiscences byzantines, il s'élève à une telle perfection de formes, à une telle harmonie de proportions, à une telle noblesse, à une telle science de la draperie, que l'on croit y reconnaître la manifestation d'un art parvenu à son apogée. »

C'est précisément ce frappant contraste qui nous inspire des doutes sur l'exactitude de la date unique attribuée à la tenture tout entière. A-t-on fourni la preuve que l'abbesse de Quedlimbourg y travaillait au commencement du xiiie siècle? Est-on parvenu à établir que tout l'ouvrage fut achevé en peu de temps et sans interruption? Quand on connaît les incertitudes qui subsistent encore sur les origines de la fameuse broderie de Bayeux, on a quelque droit de se montrer sceptique devant des affirmations qui ne sont appuyées d'aucune preuve.

La question sans doute mérite d'être soigneusement examinée; mais elle nous paraît loin d'être résolue. Les textes du xiiie siècle mentionnent des broderies consacrées à la représentation de scènes contemporaines, et exécutées dans les couvents; aussi ne peut-on faire entrer en ligne de compte, dans la discussion de ces problèmes délicats, les tentures à sujets profanes ou religieux vaguement et sommairement désignées dans les inventaires et les textes littéraires. L'imagination des poètes a souvent fait les frais de ces brillantes décorations, dont la description emphatique remplit des pages entières. On risquerait donc de faire fausse route en prenant ces morceaux littéraires pour des arguments historiques.

Ainsi le témoignage même des écrivains qui ont examiné et décrit les prétendues tapisseries du xiie et du xiiie siècle est fait pour inspirer des scrupules sérieux. L'art allemand s'est longtemps attardé dans les traditions romanes et byzantines, alors que les peintres des provinces françaises s'étaient affranchis des vieilles formules, que l'art gothique, né au cœur de la France, ouvrait un libre essor à l'inspiration de ses disciples. Il en résulte nécessairement que les productions de l'industrie allemande, comparées aux œuvres de notre sol, paraîtront sensiblement plus anciennes qu'elles ne le sont réellement. Il y a là une source de méprises dont il importe de tenir compte quand on veut assigner une date aux créations des artistes et des artisans qui ont travaillé de l'autre côté du Rhin.

Je ne nie point que l'Allemagne ne puisse produire des échantillons de l'art du tapissier antérieurs à ceux que nous possédons nous-mêmes ; je me borne à douter, tant qu'on n'aura pas fourni des preuves positives, de l'âge attribué aux monuments de Halberstadt et de Quedlimbourg.

D'ailleurs, même en France, les procédés de la haute de la basse lice sont pratiqués dès le XIII^e siècle. Cela ressort des plus anciens textes de date certaine relatifs au sujet qui nous occupe. Si ces textes ne remontent pas au delà des premières années du XIV^e siècle, leur rédaction implique l'existence antérieure de métiers de tapisserie, comme on le verra dans le chapitre suivant.

CHAPITRE DEUXIÈME

LA TAPISSERIE DEPUIS LE COMMENCEMENT DU XIV° SIÈCLE
JUSQU'A LA MORT DU DUC DE BOURGOGNE, PHILIPPE LE HARDI

1300-1404

Depuis un certain nombre d'années on s'occupe activement de rechercher les plus anciens témoignages concernant l'histoire de la tapisserie. Un débat s'est élevé récemment sur le point de savoir dans quelle ville la haute lice avait fait sa première apparition officielle. La question, hâtons-nous de le reconnaître, est en elle-même de médiocre importance. La tapisserie se montre presque simultanément dans plusieurs villes comme une industrie en pleine prospérité, ayant déjà fait ses preuves et conquis son droit de cité.

Entre les villes d'Arras et Paris, qui se disputent l'honneur d'avoir possédé les premiers métiers, il est bien difficile de décider, parce qu'il résulte des pièces mêmes produites dans le débat que les plus anciens documents sont à jamais perdus. Ceux qui nous restent ne remontent pas plus haut que les dernières années du xiii° siècle; ils établissent seulement qu'à cette époque la haute lice seule était d'un usage récent, tandis que la connaissance et l'emploi courant de la basse lice remontaient à une date antérieure. Quoi qu'il en soit, c'est en France, au cœur même de la France, qu'apparaît tout à coup notre industrie avec une organisation puissante qui lui assure des siècles de vie prospère. Si la tapisserie dut à la forte constitution des corporations flamandes un développement qu'elle n'atteignit nulle part ailleurs au moyen âge, il ne faut pas oublier

que la Flandre et l'Artois restèrent provinces françaises jusqu'au traité de Madrid, c'est-à-dire jusqu'en 1526 ; par conséquent, l'immense succès des tentures qui reçurent du principal centre de production le nom d'*arazzi* doit figurer parmi les meilleurs titres de gloire de l'ancienne industrie française.

Il semblera peut-être étrange que nous insistions sur une vérité si évidente qu'elle devrait se passer de démonstration ; mais il nous a paru indispensable de réagir contre l'habitude généralement acceptée de créer une section spéciale pour la Flandre dans l'histoire de la tapisserie, de considérer en quelque sorte cette province comme complètement indépendante de la patrie française au point de vue industriel et commercial [1].

Le métier de basse lice, comme on l'a déjà dit, a été connu et employé bien avant son rival. Encore ne le trouve-t-on désigné nulle part, avant le XVIIe siècle, sous le nom qu'il porte aujourd'hui. La tapisserie de basse lice fut longtemps appelée tapisserie à la marche, d'après le nom donné aux pédales ou marches à l'aide desquelles l'ouvrier sépare les fils de chaîne. Que le métier horizontal soit bien antérieur au métier vertical, cela ne fait pas de doute ; aussi est-il assez singulier qu'on n'en trouve pas de vestiges avant l'apparition de la haute lice. Les termes dans lesquels on parle de la nouvelle industrie impliquent l'antériorité et l'existence déjà ancienne du métier à pédales ; toutefois, jusqu'à la fin du XIIIe siècle, l'œuvre du tapissier ne se distingue pas nettement, dans les textes authentiques et les actes officiels, de celle du tisserand.

Ouvrez les règlements des artisans de Paris rédigés vers 1250 ; deux classes de tapissiers, les fabricants de tapis sarrasinois et ceux de tapis nostrez, paraissent seuls au nombre des corporations organisées à cette époque.

Sur ces termes de sarrasinois et de nostrez aucune explication satisfaisante n'a été produite jusqu'ici. Le mot sarrasinois, dans l'opinion la plus répandue, s'appliquait aux tapis velus à la façon des

[1] Nous-même, dans l'*Histoire générale de la tapisserie,* récemment publiée avec la collaboration de MM. Pinchart et Müntz, nous avons semblé admettre la justesse de cette distinction en attribuant à deux auteurs différents les ateliers flamands et les ateliers français. Des considérations toutes personnelles et la nécessité de laisser à chacun une part à peu près égale dans l'œuvre commune ont été les seules causes de cette division, à laquelle il ne convient pas d'attribuer une signification qu'elle ne comporte point.

Orientaux, du genre de ceux qu'on fabriqua depuis à la Savonnerie, tandis que le mot nostrez, synonyme de nôtres, désignait les tapis ras. Cette interprétation conviendrait encore assez bien aux fourrures dites nostrées, et serait appliquée, dans ce cas, aux peaux des animaux de la contrée, par opposition aux pelleteries d'importation étrangère ; mais comment accorder l'explication du mot sarrasinois donnée plus haut avec d'autres locutions où il se retrouve, comme les broderies dites sarrasinoises par exemple ?

Les tapissiers nostrez sont de véritables fabricants d'étoffes de laine, cela résulte clairement de leurs statuts. Est-ce parmi eux ou parmi les sarrasinois que se faisaient admettre les tapissiers à la marche pour exercer sans entraves leur profession ? Car il n'a jamais existé un corps de métier particulier pour les ouvriers de basse lice ; de là ressort qu'ils trouvaient asile soit chez les tapissiers déjà nommés, soit dans une des corporations de tisserands énumérées par Étienne Boileau.

Les statuts des tapissiers sarrasinois sont confirmés par Pierre le Jumeau, garde de la prévôté de Paris en 1290 ; il n'est point alors question de tapissiers de haute lice. C'est seulement dans une addition à cette confirmation de 1290, addition datée du samedi 10 mars 1303 (nouveau style), qu'apparaît pour la première fois le mot *haute lice*. Le passage, maintes fois cité depuis que le premier éditeur du *Livre des métiers* l'a fait connaître, mérite d'être reproduit textuellement.

« Après ce descors (désaccord) fut meu (soulevé) entre les tappiciers sarrazinois devant dicts, d'une part, et une autre manière de tappiciers que l'on appelle *ouvriers en la haute lice*, d'autre part, sur ce que les maistres des tappiciers sarrazinois disoient et maintenoient contre les ouvriers en la haute lice, que ils ne povoient ne devoient ouvrer en la ville de Paris jusques à ce que ils fussent jurez et sermentez, aussi comme ils sont, de tenir et garder tous les points de l'ordenance dudit mestier en la manière qu'il est contenu es lettres dessus transcriptes, etc... »

A la suite des observations présentées par les sarrasinois, dix ouvriers de haute lice viennent, « pour eulx et pour tout le commun de leur mestier », s'engager à observer et suivre les règlements édictés par les premiers, en ajoutant aux articles de 1290 deux clauses : l'une obligeant les nouveaux tapissiers à garder leurs

apprentis pendant huit années ; l'autre interdisant le travail de nuit et les ouvrages cousus.

Pour que ces ouvriers de haute lice fussent en mesure de traiter sur un pied d'égalité avec les sarrasinois, il fallait que leur industrie existât depuis quelque temps déjà et comptât de nombreux adhérents. En effet, si dix ouvriers de haute lice seulement paraissent dans l'acte d'accord, ils ont bien soin de spécifier qu'ils traitent non seulement pour eux, mais pour les autres ouvriers « tout le commun » du même métier. Bien qu'il soit impossible d'évaluer même approximativement le nombre de ces tapissiers parisiens travaillant en haute lice vers 1303, il est permis de conclure des termes de l'acte en question que l'introduction de ce procédé de fabrication à Paris remonterait à une époque sensiblement plus ancienne.

Les tapissiers « que l'on appelle ouvriers en la haute lice » auront d'abord végété modestement à l'ombre de quelque corporation puissante, probablement celle des sarrasinois. Ils se sont peu à peu développés grâce à cette assistance, pour s'organiser ensuite et réclamer enfin leur droit au travail et à la protection de l'autorité dès qu'ils se sentirent assez forts pour secouer la tutelle de leurs aînés. Il a fallu un certain temps pour que cette évolution s'accomplît; aussi n'est-il pas téméraire de supposer que les tapissiers de haute lice travaillaient à Paris un demi siècle peut-être avant que leur existence fût officiellement constatée dans l'acte de 1303.

Nous avons insisté longuement sur cette pièce parce que c'est le plus ancien texte authentique où le mot de haute lice soit prononcé, où l'existence de cette industrie soit authentiquement reconnue. A partir de 1303, les mentions de tapissiers et de tapisseries de haute lice vont devenir de plus en plus fréquentes, et nous rappellerons une fois pour toutes que, si nous n'en possédons pas de plus nombreuses et de plus anciennes, cette pénurie tient uniquement à l'absence de textes. En effet, la plupart des séries d'archives qui nous renseignent sur les industries du moyen âge ne remontent pas plus haut que le milieu ou même la dernière moitié du XIVe siècle. Ainsi il existe fort peu de comptes royaux ou princiers antérieurs à 1320; et les inventaires, d'ailleurs fort rares, du XIIIe siècle, sont d'une concision, d'une sécheresse, qui diminuent singulièrement leur intérêt et leur utilité.

Notons, avant d'aller plus loin, que, d'après une annotation de l'acte de 1303, le métier de haute lice était dit à la besche, comme la basse lice était appelée tapisserie à la marche. Mais, tandis que le terme *à la marche* resta couramment employé pendant le moyen âge et tout le xvie siècle, l'expression *à la besche,* tirée probablement d'un outil employé par l'ouvrier de haute lice, fut promptement délaissée. Nous ne l'avons jamais rencontrée que dans les statuts de 1303. Dès son apparition, le métier vertical porte le nom qu'il gardera jusqu'à nos jours.

Il est, avons-nous dit, très difficile de trancher, dans l'état actuel de la science, la question fort obscure et d'ailleurs assez insignifiante de priorité pour la pratique de la haute lice, entre les prétentions rivales de Paris et d'Arras. Quant aux revendications de l'Allemagne, nous attendrons pour les admettre que des textes clairs et formels aient été produits.

Le nom d'*arazzi,* sous lequel sont désignées au moyen âge les tentures les plus précieuses, semble une constatation décisive de l'incontestable supériorité des tapissiers d'Arras. Cette réputation devait, sans contredit, reposer sur des mérites réels; mais, si les produits artésiens ont éclipsé, au xive et au xve siècle, ceux de tous les autres centres manufacturiers, il est aujourd'hui démontré que les artisans de plusieurs autres villes, de Paris notamment, ont vaillamment soutenu la lutte contre leurs célèbres rivaux.

Pour toute la première moitié du xive siècle, les documents sont rares et assez obscurs. Quelques noms de tapissiers, quelques sujets de tentures : voilà tout ce qu'un travail considérable de recherches dans les archives a produit jusqu'à ce jour ; il est peu probable que beaucoup de faits nouveaux s'ajoutent désormais à la récolte déjà obtenue.

Vers le commencement du xive siècle, l'Artois se trouvait gouverné par la comtesse Mahaut, fille du duc Robert II, tué en 1302. Elle avait recueilli la succession de son père, à l'exclusion de son neveu, suivant la coutume de la province, qui n'admettait pas la représentation même en ligne directe. Épouse, depuis 1291, du comte de Bourgogne Othon IV, elle se trouvait, par sa naissance, par son mariage, occuper une situation considérable. Elle montra dans des circonstances difficiles les qualités d'une femme éminente, et sut fort bien s'acquitter du rôle auquel sa naissance l'avait appelée

en encourageant jusqu'à sa mort, arrivée le 27 octobre 1327, les industries qui faisaient la prospérité de l'Artois. Elle tient ainsi une des premières places parmi les princes qui ont le plus contribué à développer l'art du tapissier.

Grâce aux recherches de M. Pinchart et du chanoine Dehaisnes, on connaît en grand détail les nombreuses commandes faites par la noble dame aux tapissiers d'Arras ou de Paris. Car c'est un fait digne d'attention et assez peu remarqué jusqu'ici, la comtesse Mahaut s'approvisionnait aussi bien dans les ateliers parisiens que dans ceux de l'Artois. Les artisans de la capitale étaient donc déjà en lutte avec ces rivaux qui sont restés, dans l'opinion publique, les uniques représentants de la tapisserie au moyen âge.

Il serait sans utilité de relever toutes les mentions recueillies par les auteurs qui se sont occupés des origines de l'industrie textile. La rédaction concise et vague de beaucoup de ces articles laisse planer une complète incertitude sur la nature des tissus en question. Dès 1294, paraissent dans les registres de l'hôtel des comtes de Flandre des tapis à griffons. S'agit-il de tapisseries proprement dites ou d'étoffes décorées d'un dessin régulier? Impossible de trancher la question. Les tapis armoriés reviennent fréquemment sur les comptes des seigneurs de l'Artois et de la Flandre; mais il est bien difficile de ranger ces ouvrages indéterminés parmi les tapisseries de haute ou de basse lice.

C'est dans un texte daté du 13 octobre 1313 qu'on a constaté pour la première fois la présence du mot *haute lice* appliqué à une œuvre d'Arras. D'après cet acte : « Ysabiaus Caurrée, drapière, qu'on dit de Halennes »[1], donne quittance à Matthieu Cosset, receveur d'Artois, de la somme de trente neuf livres seize sous parisis, « pour V draps ouvrés en haulte lice, etc., » destinés à l'hôtel de Robert d'Artois, fils de la comtesse de Mahaut. Telle est la plus ancienne mention connue jusqu'ici de tapisserie de haute lice ayant une origine artésienne.

On cite bien certaines acquisitions faites par la gouvernante de la province, soit à un certain Jehan, tapissier parisien, en 1308, soit à divers tapissiers d'Arras. Mais, dans les « draps de laine ouvrés de diverses figures », dans les « draps vermeilles » sans désignation plus précise, ou dans les « tapis de chanvre et de laine »,

[1] C'est-à-dire originaire de Halennes ou Alleines, dans la Somme.

fournis par ce Jehan et ses confrères, nous avons quelque peine à reconnaître des ouvrages de haute lice.

A la suite de la comtesse Mahaut, nous voyons les seigneurs de la Flandre et du Hainaut, notamment le comte Guillaume Ier, venir faire à Paris d'importantes acquisitions de tapis : nouvel argument en faveur de la réputation du marché parisien.

Il n'est pas sans intérêt de recueillir les noms de ces premiers représentants de l'industrie qui allait jeter dans notre pays un si vif éclat.

Après Jehan le tapissier, de Paris, qui paraît en 1308 et qu'on retrouve sur les comptes des rois de France en 1316, nous signalerons Jehan Bouilli, d'Arras; Jehan de Condé, de Paris (1314); Denise le Sergent et Nicolas de Chiele (1315), Jehan de Meaux, tapissier parisien (1316); Jehan de Créqui (1317), Jehan Hucquedieu, tapissier sarrasinois. En 1324, Jehan de Télu fournit un tapis aux armes d'Artois, mesurant six aunes carrées à l'aune de Paris. Ainsi l'étalon habituel pour la mesure des tapisseries est l'aune de Paris; de plus, les payements se font presque constamment en livres et sous parisis.

La mention d'un tapissier de Valenciennes, en 1325, prouve que l'industrie nouvelle commence à se répandre dans les principaux centres ouvriers de la province. Deux ans plus tard, la tapisserie fait son apparition à Saint-Omer dans la personne de Jehan Hérenc, un des fournisseurs de la comtesse Mahaut. Enfin, en 1328, se présente un tapissier d'origine bien parisienne, quoiqu'il porte le nom de Nicolas de Reims.

L'inventaire des biens laissés à sa mort par la reine Clémence de Hongrie, veuve de Louis Hutin, nous fournit la première mention un peu détaillée de tapisseries décoratives que nous ayons rencontrée. Elle consiste en « tapis de laine ouvrés de papegais et à compas, » c'est-à-dire ornés de perroquets et de cercles, type d'ornement fort employé au moyen âge. Dans le même inventaire on remarque « huit tapis d'une sorte à parer chambres, à ymages et à arbres de la devise d'une chasse, de soixante-huit aunes carrées, prisés soixante-quatre livres parisis. »

Le tapissier Henry Legrand, probablement parisien, vend, en 1330, « XII tapis pour une chambre » de la comtesse de Flandre. Le même reparaît à la fin de l'année 1349, comme ayant fourni des « tapis de laine et de paremens que Jehan, fils du roi de France,

fist mener de Paris à Bonport pour la feste du sacre des évêques de Tournay et de Chartres. »

Jehan Jollain, « le tapisseur de Valenchiennes, » peut-être l'anonyme de 1325, figure sur les comptes pour plusieurs chambres destinées à l'hôtel des comptes de Hainaut.

En 1348, Yolande de Bar, dame de Cassel, fait payer vingt livres dix sous parisis pour « tapis que on fait à Arraix. »

A la vente des biens de Marguerite de Bavière, morte en 1356, sont mentionnés « quatre vermeils tapis et quatre vers, deux carpites, trois bleus tapis, » achetés par Marguerite, comtesse d'Artois, et d'autres articles de même nature.

La concision de ces textes permet-elle de comprendre ces tapis parmi les ouvrages de haute ou de basse lice? Le doute est permis, on en conviendra.

Peut-être cette énumération semblera-t-elle bien aride. Encore avons-nous laissé de côté les passages ne fournissant pas, soit un nom de tapissier, soit un détail particulier sur la décoration. Il nous a semblé nécessaire de grouper toutes les notions recueillies jusqu'ici sur la tapisserie à ses débuts dans notre pays. Ces mentions sont assez nombreuses, assez formelles pour prouver que, dès la première moitié du xive siècle, la tapisserie tissée est une industrie répandue, fort appréciée des seigneurs français, faisant vivre un nombreux personnel d'ouvriers.

Sous le règne du roi Jean (1350-1364), trois noms reviennent fréquemment sur les comptes royaux. Clément le Maçon, Jehan du Tremblay et Philippe Dogier semblent avoir été, pendant ces quinze années, les fournisseurs attitrés de la cour. Dans un espace de quatre ans, de 1351 à 1355, le premier ne livre pas moins de cent soixante-dix tapis pour le service du roi ou des princes de sa maison. La décoration de ces tapis ou tapisseries se réduit, il est vrai, aux ornements les plus simples; des semis de fleurs de lis ou les armes des personnages auxquels elles sont destinées constituent la seule décoration de ces tentures. Pas une mention de scènes à personnages. Dans ces conditions le travail devait aller vite.

Le contingent de Jehan du Tremblay, pour le même espace de temps, se borne à trente-deux tapis; les plus riches n'offrent aussi comme décoration que des armoiries. Enfin Philippe Dogier, souvent appelé Philippot, fournit trente-sept tapis, dont vingt-huit destinés à la décoration des chambres des quatre fils du roi,

savoir : quatre tapis pour le lit, un pour dossier et deux pour sommiers.

On pourrait induire du nombre de ces tapis que les fournisseurs étaient plutôt des marchands que des fabricants. Cette conclusion serait peut-être exagérée. Des exemples catégoriques nous montreront bientôt avec quelle rapidité les artisans du moyen âge venaient à bout des tâches les plus longues. Les lenteurs de nos contemporains nous permettent difficilement de croire à une pareille promptitude. Il est vrai que le décor dans ce temps-là est rarement compliqué.

A dater de 1355, les documents font subitement défaut. Les comptes des années suivantes ne nous sont pas parvenus.

Dans les derniers temps du règne de Jean II apparaît le nom d'un tapissier qui mérite une place à part parmi ses contemporains. Nicolas Bataille figure, à l'occasion de l'imposition mise sur les métiers de Paris pour la rançon du roi de France, parmi les chefs de la corporation. Il est nommé en compagnie d'Étienne Muette et de Henry Hardi, dont la trace se perd complètement après cette brève mention, tandis que nous verrons Nicolas Bataille poursuivre le cours de ses travaux et de ses succès jusqu'à la fin du XIVe siècle.

Une circonstance particulière donne à ce maître une importance exceptionnelle. Nicolas Bataille, en effet, est l'auteur d'une des rares tapisseries du XIVe siècle qui nous soient parvenues, et cette tenture est un ouvrage des plus considérables et des plus originaux. Il s'agit de la suite de l'*Apocalypse* exposée dans la cathédrale d'Angers. On s'est beaucoup occupé depuis quelques années de cet important monument. Nous avons eu la bonne fortune d'en découvrir l'auteur, et nous avons pu reconstituer pendant une période de vingt-cinq années presque toutes les étapes de la vie de Bataille. Les détails que nous avons exposés ailleurs sont trop longs pour trouver place ici. Il suffira de résumer les résultats désormais acquis et de dire en quelques lignes ce que fut la carrière d'un tapissier renommé vers la fin du XIVe siècle.

Après 1363, notre homme ne reparait plus qu'en 1373, les documents faisant défaut pour cet intervalle de dix années. Il reçoit alors la somme de vingt francs pour « six tappis d'œuvre d'Arras ».

Déjà Bataille est parvenu à l'apogée de sa réputation, car il va bientôt entreprendre des travaux considérables. Comme il meurt,

ainsi que nous l'avons établi, avant l'année 1400, il est à supposer qu'au moment de sa grande faveur il avait atteint un certain âge; sa naissance pourrait remonter ainsi aux environs de 1330 ou de 1340.

En 1375, Bataille semble attaché à la personne et à la fortune du duc d'Anjou, l'ainé des frères de Charles V. On connaît la passion de ce prince pour les joyaux, les riches pièces d'orfèvrerie, les objets d'art de toute nature. Mais, si on possède l'inventaire détaillé de ses joyaux, on n'a pas celui de ses tapisseries, et c'est grand dommage, car il en avait certainement réuni une rare collection. Par quels moyens se procura-t-il les ressources nécessaires pour amasser de pareils trésors, c'est ce que nous n'avons heureusement pas à examiner ici. Toujours est-il que le duc Louis Ier d'Anjou passe à juste titre pour un des connaisseurs les plus raffinés de son temps.

Dès l'année 1375, et c'est la plus ancienne date des comptes du duc d'Anjou, nous trouvons Bataille installé sur un pied d'intimité chez son noble patron. Il porte le titre de valet de chambre du duc, preuve évidente de la faveur dont il jouit à la petite cour d'Angers.

Les payements qui lui sont faits atteignent, dès le début, des chiffres bien supérieurs à ceux que nous avons rencontrés jusqu'ici pour des dépenses analogues. C'est par acomptes de trois cents, de six cents, de huit cents francs que le duc se libère envers son tapissier attitré. Entre-temps il réclame de son valet de chambre des services d'une autre nature.

Le duc Louis achète d'un de ses gentilshommes un cheval, et c'est Nicolas Bataille qui se porte caution du payement du prix. Il pouvait difficilement refuser cette onéreuse marque de confiance. Ce fait ne jette-t-il pas une vive lumière sur la faveur du tapissier valet de chambre?

Les payements se succèdent à dates assez rapprochées. Le 7 juin 1376, Bataille reçoit en une seule fois 1,600 francs, dont 1,000 « pour un grand tappiz de haute lice à ymages où est l'*Histoire d'Hector* ». Dans le même article se trouve comprise, avec diverses autres fournitures, une tapisserie des *Sept Complexions*, c'est-à-dire des sept tempéraments, représentant sans doute le Colère, le Bilieux, le Flegmatique, etc.

La même année, notre maître tapissier travaille pour le comte de Savoie, Amédée VI, dit le comte Verd. Le souverain de la Savoie n'était pas un étranger à la cour de France; son mariage avec Bonne de Bourbon avait créé de fréquentes relations entre le comte

Verd et les princes de la maison de Valois. Nicolas Bataille lui fournit, d'après un texte conservé et publié à Turin, deux chambres entières de tapisserie, composées chacune de neuf pièces décorées d'aigles et de nœuds. Ces rapports de l'habile tapissier, dont le nom paraît souvent accompagné de la qualité de bourgeois de Paris, avec le souverain d'un État étranger, ne sont-ils pas caractéristiques ?

Nous arrivons à l'œuvre capitale de Bataille, à celle qui recommande particulièrement son nom à notre attention. Nous voulons parler de l'*Apocalypse* d'Angers. Les registres de la trésorerie du duc d'Anjou fournissent des détails du plus haut intérêt sur les diverses phases par lesquelles passait l'élaboration d'une tapisserie à cette époque.

Le duc Louis commence par emprunter à son frère, le roi de France, un précieux manuscrit représentant, en un grand nombre de miniatures, les scènes épiques de l'Apocalypse. Le livre est confié à un des artistes les plus renommés de l'époque, Hennequin ou Jean de Bruges, peintre ordinaire du roi Charles V, chargé de reproduire en grande dimension les scènes du manuscrit. Ces patrons lui sont payés au mois de janvier 1378.

Nicolas Bataille est déjà à l'ouvrage. Dès le mois d'avril de la même année, il reçoit un acompte de 1,000 francs sur la façon de deux draps ou pièces de la tenture en question. Enfin, par un article daté des derniers jours de 1379, mentionnant un nouveau payement de 300 francs, nous savons que le prix de chaque pièce ou tapis était fixé à 1,000 francs, somme énorme pour l'époque et qui prouve à la fois l'importance de l'ouvrage et l'estime dont jouissait son auteur.

Depuis quelques années, la tenture d'Angers a été l'objet de savantes études. Ces travaux, notamment la monographie de M. L. de Farcy, à laquelle nous renvoyons le lecteur, nous dispensent d'entrer dans de longs développements. Encore est-il indispensable de rappeler en quelques mots la composition de ce monument unique, presque aussi curieux dans son genre que la célèbre broderie de Bayeux.

A l'origine, la suite complète se composait de six pièces ; une septième fut ajoutée vers la fin du XV° siècle par la fille de Louis XI. Chaque panneau, d'une longueur approximative de vingt-quatre mètres, comprenait quinze sujets : d'abord une grande figure de

vieillard occupant toute la hauteur de la tapisserie ; ce personnage, assis sous un dais gothique, paraît plongé dans la lecture des Écritures. Après lui, la composition se divise en deux frises, chacune de sept tableaux tirés du livre de saint Jean, à fonds alternés bleus et rouges. Au bas de chaque composition se trouvait autrefois une légende explicative qui n'existe plus [1].

L'effet de ces figures, qui se détachent à l'aide d'un contour noir très marqué sur un fond uni, rouge ou bleu, d'une vivacité singulière, présente de frappantes analogies avec l'aspect des vitraux contemporains. Le tapissier a employé les mêmes artifices que le peintre verrier pour rendre la silhouette des personnages très nette à grande distance. Une pièce de cette taille est nécessairement destinée à prendre place à une certaine hauteur. Le trait foncé qui enlève les figures sur un champ d'une coloration très vive a sans doute été inspiré par la baguette de plomb dans laquelle sont sertis les verres de différentes couleurs, dont le peintre verrier de cette époque sait tirer un si heureux parti. Cet expédient, suggéré à nos pères peut-être par le sentiment de nécessités pratiques plutôt que par des considérations esthétiques, s'est conservé pendant bien longtemps. On voit encore au XVIIe siècle les tapissiers, et les plus habiles, cerner les contours des figures d'un trait accentué. Assurément les artisans modernes qui continuaient à employer cet ingénieux artifice ne se doutaient guère qu'ils appliquaient ainsi une vieille tradition gothique, née des exigences de la peinture sur verre.

Pour revenir à la tapisserie d'Angers, chaque pièce mesurant, comme on l'a dit, près de vingt-quatre mètres de long sur cinq mètres de haut, soit cent vingt mètres carrés, l'ensemble des six pièces de la tenture, dans son état primitif, n'allait pas à moins de sept cent vingt mètres de superficie.

Quels effrayants ouvrages nos pères, avec des ressources bornées, osaient entreprendre et menaient à bonne fin dans un espace de temps relativement très restreint! Il ressort, en effet, des comptes, que Bataille livra trois pièces de l'*Apocalypse* en deux années, tout

[1] On trouvera dans ce volume la reproduction en couleur d'un des premiers sujets, qui est en même temps un des plus caractéristiques. M. L. de Farcy, le savant historien de la tapisserie d'Angers, a bien voulu se charger lui-même de peindre sur l'original une aquarelle d'après laquelle a été faite cette reproduction. Nous saisissons avec empressement l'occasion de lui adresser ici l'expression de notre sincère gratitude.

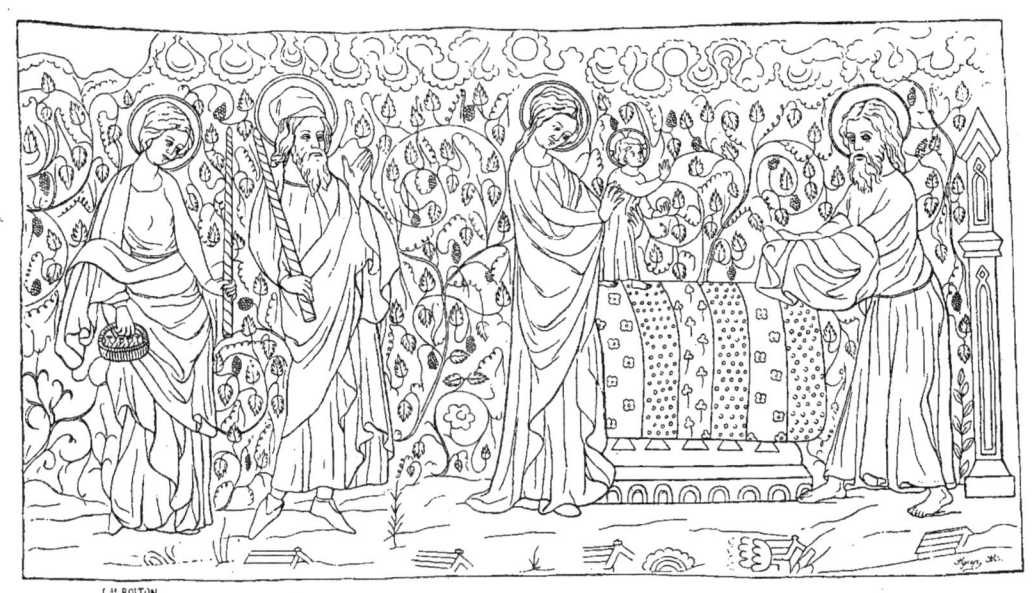

LA PRÉSENTATION AU TEMPLE
Tapisserie du xiv^e siècle, appartenant à M. Leon y Escosura.

en menant de front d'autres travaux dont la mention nous a également été conservée.

Le prix de chaque frise composée de quinze sujets était fixé, d'après les comptes, à la somme de 1,000 francs, soit environ 8 à 9 francs le mètre. C'est le prix courant des ouvrages de cette nature exécutés par Bataille. Si les tapisseries communes à armoiries ou à fond semé de fleurettes sont évaluées seulement de 18 à 24 sous le mètre carré, les tentures soignées, comportant de grandes figures et des scènes compliquées, se payent régulièrement 8 et 10 francs. Le prix de la tenture des *Joutes de Saint-Denis,* commandée un peu plus tard à notre tapissier, sera fixé à 9 livres 12 sous l'aune carrée.

La suite de l'*Apocalypse,* malgré l'énormité de la tâche, n'absorbe pas notre maître tapissier au point de l'empêcher de vaquer à d'autres travaux. Il termine en même temps, c'est-à-dire en 1378-1379, toujours pour le duc d'Anjou, une tapisserie à l'*Histoire de la Passion,* une autre avec des scènes tirées de la *Vie de la Vierge.* Notons que souvent le comptable indique, sous une mention vague et indistincte, plusieurs tapis à images, sans prendre le soin d'en détailler les titres.

Les comptes du duc d'Anjou s'arrêtent brusquement en 1379. C'est bien regrettable; car bientôt ce Mécène va manquer à notre tapissier, qui se trouvera réduit à employer ses métiers et son talent à des besognes d'un ordre tout à fait inférieur.

Si nous insistons longuement sur la tapisserie d'Angers, c'est qu'elle nous offre un des spécimens les plus anciens de l'art que nous étudions. A peine peut-on citer une autre pièce encore existante datant du xiv^e siècle. Quel que soit d'ailleurs son intérêt, la tapisserie appartenant à M. Léon y Escosura, et dont on trouvera ici le dessin, ne saurait entrer en comparaison avec l'*Apocalypse* du duc d'Anjou. D'abord son auteur est inconnu; on ignore la date exacte de sa fabrication. Son attribution au xiv^e siècle offre sans doute toutes les garanties de vraisemblance; encore ne sait-on pas si son exécution a précédé ou suivi celle de l'*Apocalypse.*

Quant aux tapisseries d'origine allemande conservées à Nuremberg, au musée national de Munich ou dans des collections particulières, et qu'on fait remonter à la même époque, nous ne pouvons que répéter ce qui a été dit plus haut et faire remarquer de nouveau qu'on n'a produit jusqu'ici aucun argument authentique et décisif en faveur de leur ancienneté. Elles sont pour nous

plutôt du xv⁰ siècle que du xiv⁰ siècle ; nous continuerons à douter jusqu'à preuve du contraire. On place l'origine de ces pièces entre les années 1350 et 1400 ; rien ne dit qu'elles ne sont pas plus modernes de quelques années, ou même peut-être d'un demi-siècle.

L'Italie, de son côté, qui devait tenter d'énergiques efforts au siècle suivant pour introduire et développer chez elle l'art du tapissier, est encore réduite à s'approvisionner à Paris et à Arras, comme nous l'avons vu pour le comte de Savoie, et comme le prouve le terme même d'*arazzi*, donné dans la péninsule à tous les ouvrages de haute ou de basse lice, quelle que soit d'ailleurs leur provenance.

Il nous reste à passer rapidement en revue la dernière partie de la carrière de Nicolas Bataille. Peut-être trouvera-t-on que c'est accorder beaucoup d'attention à un seul artisan, au détriment de ses contemporains ; mais Bataille est l'unique tapissier dont la biographie soit à peu près complètement élucidée. Il a eu cette bonne fortune qu'une de ses œuvres capitales a été sauvée de la destruction. L'histoire de sa vie résume donc en quelque sorte les conditions dans lesquelles travaillait un tapissier au temps de Charles V et de Charles VI. Les observations qu'elle suggère peuvent s'appliquer à ceux de ses rivaux dont nous allons bientôt énumérer les noms et les ouvrages.

Une interruption dans la série des documents originaux crée une lacune de huit années dans l'histoire de notre artisan. De 1379 à 1387, nul renseignement. Depuis cette dernière année, les comptes nous donnent des preuves nombreuses de l'activité du tapissier jusqu'à la fin de sa vie, qui peut être fixée aux environs de 1400.

Nous avons recueilli plus de cent articles différents faisant mention des ouvrages de Bataille, soit pour le comte de Savoie ou le duc d'Anjou, soit pour le roi Charles VI et son frère, d'abord duc de Touraine, puis duc d'Orléans. Comme le même passage comprend souvent plusieurs tapisseries, c'est par centaines qu'il faut compter les pièces sorties de l'atelier de notre habile ouvrier pendant la courte période sur laquelle nous possédons des documents authentiques.

En 1387, le duc d'Anjou est mort ; Bataille a perdu en lui son plus zélé protecteur. Il travaille désormais presque exclusivement pour le roi de France ou le duc de Touraine ; sa tâche se réduit, le plus souvent, à décorer d'armoiries les tapisseries destinées aux chevaux

de somme, ou à tendre les chambres réservées aux officiers de service. A cette époque, les artistes ne regardent pas comme au-dessous d'eux les besognes les plus modestes. C'est ainsi qu'après avoir tissé la représentation de l'*Apocalypse*, Bataille accepte sans difficulté la commande de tapis unis, à raison de 24 et même 18 sous parisis l'aune. De temps en temps, on lui demande de jeter sur l'étoffe un semis de fleurs. Il reproduit alors les attributs préférés du prince qui a recours à ses talents : le duc de Touraine a choisi les épis d'or; le roi et la reine Isabeau font reproduire dans leurs appartements, sur toutes leurs tentures, des branches de mouron et des cosses de genêt.

Parfois, mais plus rarement, il prend à ces jeunes princes le désir d'enrichir les murailles de leurs palais de quelque étoffe plus riche représentant les épisodes d'un livre en vogue, les hauts faits d'un héros fabuleux. Ainsi, en 1389, le maître parisien livre au duc de Touraine l'*Histoire de Thésée et de l'Aigle d'or*, tirée d'un roman d'aventures du temps. La tapisserie coûte 1,200 francs. Une des quittances données sur le prix de ce travail nous a conservé l'empreinte du sceau de Bataille.

C'est encore au duc d'Orléans que sont livrées, en 1396, trois tapisseries du prix de 1,700 livres, représentant *Pentasilée*, cette reine des Amazones mise par le moyen âge au nombre des preuses, pièce de quinze aunes de long sur quatre un quart de large; *Beuve de Hantonne*, tapisserie de trois aunes et demie, sur vingt de cours ; enfin *les Enfants de Renaud de Montauban et de Riseus de Ripemont*.

On verra plus loin la liste des tentures fournies par Bataille, en 1395, au duc de Bourgogne Philippe le Hardi. Elles sont au nombre de six; parmi elles figure une pièce consacrée à la glorification du héros de la guerre contre les Anglais, Bertrand du Guesclin.

En 1398, une tapisserie représentant l'*Arbre de la vie*, c'est-à-dire une tige surmontée d'un crucifix, portant sur ses branches les prophètes et les Pères de l'Église, est payée par le duc d'Orléans 200 écus.

Nicolas Bataille cessa de vivre avant l'année 1400, laissant une veuve nommée Marguerite de Verdun. Il avait eu, d'un premier mariage, un fils nommé Jean Bataille, tapissier comme son père, et approchant, en 1400, de sa trentième année. Mais, avant de

quitter ce monde, notre illustre artisan avait attaché son nom à une œuvre dont l'importance égalait presque celle de l'*Apocalypse*, et qui présenterait aujourd'hui un extrême intérêt. Il avait, en effet, été chargé de reproduire, non plus des scènes fabuleuses tirées de l'imagination d'un poète, mais un fait contemporain, dont tous les acteurs étaient encore vivants. Il fallait donc que le peintre s'imposât une scrupuleuse exactitude, s'il ne voulait pas s'exposer à la critique des hauts personnages de la cour.

Sur une tenture composée de dix pièces et trois banquiers « toute à ymagerie d'or et de fin fil d'Arras », ne mesurant pas moins de 295 aunes en carré, et payée sur le pied de 9 livres 12 sous parisis l'aune, soit en tout 2,743 livres 4 sous parisis, Nicolas Bataille devait retracer les épisodes des joûtes et réjouissances qui avaient lieu à Saint-Denis en 1389, lors de la réception du frère du roi et de son cousin, Louis II d'Anjou, dans l'ordre de la chevalerie. Ces fêtes avaient duré trois jours, pour se terminer par une orgie formidable ; elles eurent un grand retentissement. On en trouve dans les chroniques contemporaines un récit imagé. Tel était le sujet que Bataille avait reçu mission de traduire, en collaboration avec un autre tapissier en réputation, Jacques Dourdin. Ce dernier dut finir seul l'œuvre entreprise en commun. Cette riche tapisserie était destinée à la décoration de la demeure royale. C'est la première fois qu'une commande de cette nature et de cette importance est faite à l'habile tapissier parisien au nom du roi.

Malheureusement cette tenture si précieuse semble n'avoir eu qu'une existence éphémère. On ne la voit pas figurer sur les inventaires royaux après Charles VI. Elle a sans doute péri de bonne heure ; il n'y a guère de chance d'en retrouver le moindre fragment.

Si Bataille brille au premier rang des tapissiers parisiens du XIVe siècle, et doit à des circonstances particulières, comme la conservation de l'*Apocalypse* d'Angers, une importance exceptionnelle, il a eu des rivaux fort habiles et fort occupés, dont il convient de dire quelques mots.

La plupart de ces tapissiers de la fin du XIVe siècle reçurent leurs meilleurs encouragements d'un prince qui exerça une influence considérable sur le développement et la prospérité de notre industrie. Nul, en effet, ne contribua autant à répandre par son exemple le goût des somptueuses tentures que le duc de Bourgogne, Philippe le Hardi. Après avoir joint à la province qu'il tenait en apanage,

la Flandre, l'Artois, les comtés de Bourgogne, de Nevers et [de] Rethel, par suite de son mariage avec la fille du comte Louis [de] Male, il se trouvait mieux placé que personne pour donner une puissante impulsion à ces métiers d'Arras, dont la réputation commençait à se répandre par toute l'Europe et arrivait jusqu'aux confins du monde oriental.

Les quatre fils du roi Jean montrèrent tous, leurs collections connues par des inventaires encore existants le prouvent de reste, le goût le plus vif pour les meubles luxueux, les joyaux de prix, les opulentes tapisseries; mais le duc de Bourgogne se trouva, plus qu'aucun de ses frères, en situation de satisfaire cette passion innée des belles choses. Aussi laissa-t-il à sa mort d'incomparables trésors, en même temps, il est vrai, qu'une succession des plus embarrassées.

Il paraîtra peut-être singulier qu'un amateur raffiné comme Philippe le Hardi n'ait que rarement employé les talents de Nicolas Bataille. Mais celui-ci était déjà au service particulier du duc d'Anjou. Aussi le duc de Bourgogne dut-il s'adresser le plus souvent à un autre représentant de l'industrie parisienne auquel il ne commanda pas moins de dix-sept tentures dans l'espace d'une douzaine d'années, de 1386 à 1397. Encore ici, comme cela est arrivé déjà, les lacunes dans la suite des comptes nous empêchent-elles de remonter plus haut.

Pendant cette période de douze années, Jacques Dourdin, l'associé de Bataille pour l'exécution de la tenture des *Joutes de Saint-Denis,* livra au duc Philippe les pièces suivantes, toutes mélangées d'or et de fin fil d'Arras :

L'*Histoire du Roman de la Rose,* payée 100 francs, en 1386.

L'*Histoire de Marimet,* de quarante-six aunes de large sur six de haut, 1,200 francs (1386).

La *Conquête du roi de Frise par Aubri le Bourguignon,* vingt et une aunes sur cinq.

Les *Adieux de Gérard, fils du roi de Frise, à sa mère et à sa sœur,* dix-huit aunes sur six.

Bataille entre l'empereur de Grèce et le roi de Frise, dix-sept aunes sur quatre et demie.

Dames partant pour la chasse, douze aunes sur quatre.

Bergères, neuf aunes sur trois et demie.

Les cinq dernières pièces, commandées lors du mariage de Catherine, deuxième fille de Philippe, avec Léopold d'Autriche, coûtèrent 1,200 francs.

L'*Histoire du fils du roi de Chypre en quête d'aventures*, quinze aunes sur trois et demie, payée 320 francs, en 1389.

L'*Histoire de la Conquête de Babylone par Alexandre le Grand*, 650 francs (1392).

Deux tapisseries : l'une à image de *chasse*, l'autre nommée les *Souhaits d'amour*, livrées en 1393, au prix de 400 francs.

En 1395 : le *Crucifiement*, le *Mont Calvaire* et la *Mort de la Vierge*. Ces trois dernières pièces, estimées 900 francs, furent offertes au roi d'Angleterre par le duc de Bourgogne afin de le rendre favorable à un accommodement avec la France.

La même année, Dourdin vendait à Philippe le Hardi une tapisserie des *Neuf Preuses*. A en juger par le prix, 2,000 francs, elle devait être de toute beauté. Citons encore l'*Histoire de Charlemagne*, l'*Histoire d'Ésaü et Jacob*, l'*Histoire de Parceval le Gallois*, le *Château de Franchise*, et surtout un tapis de l'*Histoire de Bertrand du Guesclin*, dont le payement date aussi de 1395.

En 1396, le même tapissier livra une *Histoire de Hector de Troie*, envoyée en présent au grand maître de l'ordre Teutonique, en Prusse; en 1398, deux tapisseries de l'*Histoire des Miracles de saint Antoine*, destinées au roi d'Aragon.

Une table d'autel, ouvrée d'or et de soie, sortie du même atelier, représentait l'*Histoire des Trois Rois*, c'est-à-dire les Mages.

Bien qu'il ait rarement mis à contribution les talents de Bataille, le duc de Bourgogne eut cependant quelquefois recours à son habileté. En 1395, c'est l'année des plus importantes livraisons de Dourdin, Bataille vend au duc six tapisseries représentant : des *Chevaliers avec des Dames*, le *Château de Franchise*, réplique d'un motif interprété par Dourdin, l'*Histoire de Godefroid de Bouillon*, deux sujets de *Bergers et Bergères*, enfin un « tapis de Paris de Bertram de Claiquin ». C'est le sujet déjà traité par Dourdin. Nul témoignage de la popularité du héros des guerres contre les Anglais n'est aussi caractéristique. Quand on voulut adjoindre un dixième héros aux neuf preux légendaires, on pensa tout de suite, et cela dès la fin du xiv° siècle, à la grande et patriotique figure de du Guesclin.

Quant à Dourdin, il ne travaillait pas exclusivement pour le duc de Bourgogne. Entre les années 1393 et 1407, date de la mort de notre maître tapissier, suivant une inscription du charnier des Innocents jadis relevée par Gaignières, on rencontre de nombreuses mentions de tentures livrées au duc d'Orléans, frère du roi, et à la reine Ysabeau.

Voici l'énumération des plus importantes de ces tapisseries :

L'*Histoire du Credo avec les douze Prophètes et les douze Apôtres* et le *Couronnement de la Vierge*, tapisseries relevées d'or et payées 1,800 livres.

Une *Histoire du duc d'Aquitaine*; l'*Histoire de Dourdon, duc de Beauvais*; l'*Histoire du Roy des amans*; la *Destruction de Troie*; *Guy, l'un des pairs de Romennie, qui chasse le cerf en un bois*; *Perceval à la conquête du saint Graal*; *Baudouin de Sebourc*; l'*Histoire de Charlemagne qui va secourir le roi Jourdain*. Tous ces sujets sont empruntés, soit à des romans de chevalerie, soit à des chansons de geste alors populaires et dont il existe encore de nombreux manuscrits datant du XIV° ou du XV° siècle.

Si les scènes religieuses, la représentation des épisodes héroïques ou fabuleux constituent le fond ordinaire des tapisseries au temps de Charles VI, les nobles clients de Bataille et de ses émules ne dédaignaient pas cependant les sujets champêtres. Aussi trouve-t-on, parmi les œuvres de Dourdin, plusieurs tapis à *histoire de Bergers et Bergères*, payés au taux de 56 sous parisis l'aune carrée; d'autres *à la devise de Bûcherons*, d'autres représentant des *dames et hommes qui peschent à la ligne et font plusieurs autres esbatemens*. Ces tableaux rustiques ont toujours été fort goûtés dans notre pays; nous rencontrons à toutes les époques de nombreux témoignages de leur faveur. Il ne nous en est parvenu aucun échantillon remontant au XIV° siècle; mais des spécimens fort curieux du XV° ont été conservés, et prouvent assez de quelle façon pittoresque et décorative on entendait, à cette époque, la représentation des scènes de la campagne.

Pour en finir d'un coup avec les tapissiers parisiens contemporains de Charles V et de Charles VI, nous donnerons la liste des noms que les comptes et autres documents font connaître.

Robert Pinçon livre, vers 1377, une *Passion de Notre-Seigneur*,

estimée 300 francs, pour la chapelle du duc d'Anjou. En 1386, le même exécute, pour Philippe le Hardi, une tenture de l'*Apocalypse,* qui se retrouvera dans l'inventaire dressé après le décès de Jean Sans-Peur. Parfois il est employé par le roi Charles VI. Serait-ce lui qui aurait introduit l'art de la haute lice dans la ville de Lille en 1398? En effet, un compte appelle le premier tapissier lillois : « Robert Pousson, ouvrier de haulte liche, fils de Henri Pousson. »

Symonnet des Champs, Pierre Langlois, Guillaume Mulot, Jean Lubin et Jean Pignie, tous tapissiers parisiens, travaillent alternativement pour le duc d'Anjou, le roi de France ou le duc de Bourgogne, à des ouvrages qui, pour la plupart, ne valent guère la peine d'être cités. Cependant Jean Lubin vend, en 1388, au prix de 450 francs, une tapisserie de « fin fil d'Arras et de fin or de Chypre, à plusieurs ymages de la *Passion de Notre-Seigneur,* » offerte en présent au duc de Berry.

Les artisans que nous venons de nommer n'occupent dans l'industrie parisienne qu'un rang secondaire; il n'en est pas de même de Pierre Baumetz ou de Baumetz, qui, bien qu'habitant Paris, ne figure jamais sur les comptes royaux et semble exclusivement attaché au service du duc de Bourgogne. Certes, il peut être placé sur la même ligne que les plus illustres et les plus habiles; il figurerait sans désavantage à côté de Bataille et de Dourdin, l'habile tapissier qui, en une quinzaine d'années, livrait à son puissant client les magnifiques tentures dont la recette générale des finances de Bourgogne nous fournit la nomenclature. Presque toutes, comme celles de Dourdin, sont tissées de fin fil d'Arras, de soie et d'or de Chypre. En voici l'énumération chronologique :

1385 : *Histoire de la Passion de Notre-Seigneur,* payée 250 fr. — *Histoire de Judas Machabée,* 90 francs.

1386 : *Histoire de Bertrand du Guesclin,* 800 fr. On a vu que le même sujet avait été traité par Dourdin et par Bataille. Cette sorte d'apothéose du grand guerrier, mort depuis peu, n'est-elle pas significative?

1386 : *Histoire du Credo,* 1,400 francs; Dourdin a fait aussi une tenture sur la même donnée.

1387 : *Histoire du Roman de la Rose,* sujet aussi traité par Dourdin, 1,000 francs. Offerte par Philippe le Hardi à son frère, le duc de Berry, fort sensible aux cadeaux, on le sait assez par son inventaire.

1388 : *Histoire des Neuf Preux et des Neuf Preuses*, tapisserie de vingt aunes de long sur quatre de haut, payée 3,400 francs. Dourdin livra, en 1395, une suite des *Preuses*.

1388 : *Histoire de Lyon de Bourges*, 1,000 francs. — *Histoire de Bega, qui conquit la fille du duc de Lorraine*, 100 francs. — *Histoire des douze Apôtres et des douze Prophètes*, 3,400 francs. — *Plusieurs histoires de Notre-Dame*, 350 francs.

1392 : *Histoire de la vie de saint Denis*, 800 francs.

Deux pièces représentant l'*Histoire de Jason à la conquête de la Toison d'or*, payées ensemble 1,125 francs.

1399 : *Histoire de Bonne Renommée*, trois pièces, 3,000 écus d'or.

En même temps que ces tentures de style héroïque ou religieux, Pierre de Baumetz remet à son noble client des tapisseries d'un ordre plus modeste. Ce sont des tapis avec figures de chevaliers et de dames, des carreaux ou coussins « à champ vert, entremêlés de brebis blanches sous une aubépine de couleur d'or. »

Presque toutes ces pièces sont dites de fin fil d'Arras. Est-ce là une indication d'origine? Dans ce cas, Pierre de Baumetz, domicilié à Paris[1], ne serait qu'un intermédiaire, un commissionnaire investi de la confiance du duc, ce qui nous paraît difficile à admettre, rien n'étant plus simple pour le souverain de la Flandre et de l'Artois que de s'adresser directement aux métiers de ses États.

Arrivons maintenant aux importantes commandes faites par le duc de Bourgogne aux ateliers d'Arras.

Par son mariage, Philippe le Hardi était devenu, comme on l'a dit, un des princes les plus puissants de la chrétienté. Cette alliance créait entre la Bourgogne et la Flandre des relations étroites qui devaient exercer une influence considérable sur le développement de l'art et de l'industrie dans les deux provinces. Sa situation mettait le duc en rapports continuels avec tous les princes de l'Occident. Aussi généreux que brave, il savait gagner l'amitié de ses voisins par d'habiles libéralités, dont les tapisseries d'Arras faisaient très souvent les frais. S'il en achète une grande quantité pour son

[1] Bien que domicilié à Paris, cet artisan semble originaire de l'Artois. Il existe aux environs d'Arras un village appelé Beaumetz, duquel notre tapissier tenait probablement le nom sous lequel il est connu.

propre usage, il distribue généreusement les plus rares produits de cette industrie, alors dans toute sa vogue, aux seigneurs anglais, quand il s'efforce de mettre fin à la guerre et de ménager une trêve entre Richard II d'Angleterre et son neveu Charles VI. C'est aussi l'envoi de riches tapisseries à personnages qui préparera la liberté des seigneurs français faits prisonniers à la bataille de Nicopolis, sur l'avis que nul présent ne saurait être plus favorablement accueilli de Bajazet. Aucun prince n'était donc mieux en mesure de contribuer à la prospérité des ateliers d'Arras que le fondateur de la puissante maison de Bourgogne.

Dès 1374, nous trouvons la mention d'un payement de 1,200 francs pour une chambre de tapisserie offerte à la duchesse de Bourgogne. Le vendeur était ce Vincent Boursette dont il a été parlé plus haut; il parait avoir occupé un rang distingué parmi les chefs de l'industrie picarde.

Hugues Walois, autre tapissier d'Arras, travaille sans interruption, de 1379 à 1393, d'abord pour le comte Louis de Male, puis pour le duc de Bourgogne et sa femme. Il reçoit de la dernière 122 francs d'or pour trois draps de haute lice « ouvrez à brebis et une espine ou milieu d'un chacun drap ».

Jean Davion parait sur les comptes entre 1386 et 1402. Il vend d'abord une *Pastorale*, destinée au roi de France. En 1402, il livre une chambre entière représentant un *bosquet et deux personnages jetant des rinceaux*, le tout ouvré à or et du prix de 676 écus.

Est-ce un parent du précédent qui alla fonder en 1416 une manufacture de haute lice à Bude, en Hongrie? Le protégé de l'empereur Sigismond se nommait, en effet, Nicolas Davion. Il habitait encore Bude en 1433.

Jean Cosset, d'Arras, fut un des tapissiers favoris du duc de Bourgogne. La liste de ses œuvres est longue. Nous laisserons de côté les verdures et les travaux communs, pour ne citer que les tapisseries à personnages, rehaussées pour la plupart de fils d'or.

En 1384, il vend à Philippe le Hardi une *Histoire de Froimont de Bordiaux*, du prix de 365 francs 10 sous, et une *Histoire de Guillaume d'Orange*, payée 100 francs.

En 1385, livraison de l'*Histoire de saint Georges*, ne mesurant pas moins de trente aunes de long (700 francs), et d'une *Histoire des Vices et des Vertus*, estimée 600 francs. L'année suivante, une *Histoire d'Alexandre et de Robert le Fuselier* lui est payée 900 francs.

Nouvelles emplettes en 1387 : *Histoire de Doon de la Roche*, 600 francs; le *Couronnement de Notre-Dame*, 200 francs; *Histoire de Bergers et de Bergères*, 700 francs. Cette dernière tenture est offerte au duc de Berry, qui reçoit, la même année, la tapisserie du *Roman de la Rose*, exécutée par Pierre de Baumetz, puis, l'année suivante, la tapisserie de *la Passion*, achetée de Jean Lubin; il a été parlé plus haut de ces libéralités du duc Philippe à son frère.

Jean Cosset est infatigable. Parmi plusieurs fournitures acquittées en 1388, on remarque une *Vie de sainte Marguerite*, offerte à la duchesse de Bourgogne, du prix de 800 francs. Elle mesurait vingt-trois aunes de cours sur cinq et demie de hauteur. Jamais, depuis lors, le métier de haute lice n'a servi à tisser des ouvrages aussi vastes que ceux dont les documents du xive siècle ont gardé le souvenir. On verra bientôt les inconvénients de cette exagération.

Après d'autres travaux moins considérables, Cosset vend, en 1393, un tapis de *Bergers et Bergères*, travaillé d'or et d'argent de Chypre, destiné à un présent, comme celui qui avait été offert au duc de Berry. Cette fois, c'est l'évêque d'Arras, chancelier du prince, qui est gratifié de la tapisserie à sujet pastoral.

Dans les comptes de l'année suivante, deux articles sont à relever : une chambre entière de six cents aunes carrées, sur chaque pièce de laquelle se voyaient des pots de marjolaine et une femme près d'une fontaine, avec un fond vert, et l'*Histoire du roi de France et de ses douze pairs*.

Nous passons sous silence quelques menus travaux, pour arriver à un tapis de chapelle, de vingt-cinq aunes carrées, aux armes ducales, terminé en 1401, puis à deux tapisseries mélangées d'or de Chypre, l'une des *Sept Ages*, l'autre de la *Vie de sainte Anne*, payées 2,100 écus d'or, et commandées, en 1402, à l'occasion des noces d'Antoine, comte de Rethel, fils aîné du duc. La quittance de ce dernier payement, conservée aux archives de Dijon, porte encore le sceau de Jean Cosset; on y distingue un écu échiqueté.

Après cette énumération rapide d'une partie de l'œuvre de Jean Cosset, car les documents ne disent pas tout, on ne saurait hésiter, nous semble-t-il, à voir en lui un des chefs les plus éminents de l'industrie artésienne.

En même temps que lui travaillent plusieurs tapissiers restés dans une sorte de pénombre. Ils se nomment Jean Anghebé, — peut-être est-ce un parent d'Aghée de Lindres, ou de Londres, « tapis-

seresse, » qui habitait Arras dans les premières années du XIVᵉ siècle, — Pierre de Bapaumes, Gilles le Marquais. Ces divers noms figurent sur les comptes entre les années 1379 et 1386.

Une *Histoire de saint Antoine* est payée 1,000 francs d'or, en 1386, à Pierre le Conte, « bourgeois d'Arras, » qui vend encore, en 1393, une *Histoire du roi Pharaon et de la nation de Moïse*.

Jean Julien livre, en 1396, un petit tableau de haute lice avec les images de *saint Claude* et de *saint Antoine*, et, en 1403, un *Crucifiement de Notre-Seigneur*, pour servir de table d'autel, au prix de 150 francs d'or.

De 1390 à 1402, André de Monchy reçoit le payement des tentures suivantes : *Histoire de Perceval le Gallois* (1390), *Histoire d'Amis et d'Amie*, de la contenance de quatre-vingt-douze aunes carrées, au taux de 36 sous parisis l'aune ; *Histoire de Déduit et de Plaisance, ainsi qu'ils sont en gibier*. Cette tenture est envoyée en Angleterre aux ducs de Glocester et de Lancastre, dans le but patriotique qui a déjà été signalé. C'est dans la même intention que Philippe le Hardi fait présent à Richard II, en 1396, d'un tapis rehaussé d'or, nommé par les inventaires *Histoire de la Clinthe*, et payé 675 francs à André de Monchy. Le même est encore l'auteur des tapisseries représentant le *Couronnement de Notre-Dame*, et *Jésus déposé dans le sépulcre*, achetées à l'occasion du mariage du second fils de Philippe le Hardi.

Nicolas d'Inchy[1] semble avoir été attaché à la cour de Bourgogne pour s'occuper spécialement de la restauration des tapisseries ducales. Quelquefois même il est chargé d'apporter des modifications aux pièces en bon état. C'est ainsi qu'il remplace une figure de Louis de Male sur la tapisserie des *Douze Pairs*, achetée en 1394 de Jean Cosset. Il vend, en 1400, une autre représentation des *Douze Pairs*, destinée à être offerte en don à l'évêque d'Arras. Puis nous le trouvons fréquemment occupé à diviser en deux, trois et même six morceaux, des pièces dont les dimensions exagérées rendaient le maniement difficile et hâtaient la ruine. C'est ainsi que la *Bataille de Roosebecke*, dont nous allons parler avec quelques détails, fut partagée en trois panneaux ; la tapisserie de la *Reine d'Islande* fut mise en six pièces ; celles du *roi Artus*, du *Miroir de Rome*, de *Doon de*

[1] On remarquera qu'Inchy, Monchy, Bapaume sont des localités situées aux environs d'Arras.

Mayence, de *Judas Machabée*, en quatre pièces; enfin l'*Apocalypse*, la *Vie de saint Antoine* et l'*Histoire de Charlemagne* furent séparées en deux morceaux. L'opération ne consistait pas seulement à couper ces tentures trop vastes; il y avait des raccords à faire, des bordures latérales à ajouter. C'est à ce genre de besogne que Nicolas d'Inchy est spécialement occupé.

N'eût-il exécuté pour le duc de Bourgogne que la tapisserie de la *Bataille de Roosebecke*, Michel Bernard mériterait, par cela seul, d'être mis au rang des plus habiles artisans d'Arras. On a déjà pu remarquer que les scènes contemporaines étaient très rarement représentées sur les tentures du xiv^e siècle. De pareils sujets, en effet, offraient des difficultés d'une nature particulière. L'artiste était bien obligé de suivre la nature pas à pas quand il s'agissait d'un personnage encore vivant ou récemment décédé, comme du Guesclin et les seigneurs qui avaient pris part aux fameuses joutes de Saint-Denis. Il ne lui était plus permis de s'abandonner aux caprices de son imagination; il fallait que les spectateurs reconnussent le portrait des différents acteurs de la scène. Aussi demandait-on les patrons aux peintres les plus habiles, et confiait-on le travail du tissage aux artisans les plus renommés.

Si on ignore l'auteur des dessins de la *Bataille de Roosebecke*, les comptes nous apprennent que ce modèle ne coûta pas moins de 200 francs d'or. Ce fut donc un grand honneur pour Michel Bernard d'être choisi pour le traduire en haute lice. La bataille avait été livrée en novembre 1382. En 1387, la tapisserie était achevée. Le duc n'avait pas perdu de temps pour la commander, ni le tapissier pour la mettre sur le métier, surtout si on songe qu'elle mesurait cinquante-six aunes de longueur et sept aunes un quart de hauteur, soit environ deux cent quatre-vingt-cinq mètres carrés. Enrichie d'or et d'argent, à fond de verdure, elle avait été payée à Michel Bernard 2,600 francs d'or. On conçoit quel poids devait peser cette énorme pièce, deux fois plus longue que les frises de l'*Apocalypse* d'Angers. Et quelles difficultés pour la transporter, la soulever, la tendre! N'est-il pas singulier que, dès les débuts de notre industrie, les artisans soient arrivés à exécuter des tentures beaucoup plus étendues que tout ce qu'on a fait depuis. Comme on l'a fait remarquer, cette exagération était grosse d'inconvénients. Le poids même devenait une cause de rapide destruction. Aussi, quinze ans après son exécution, en 1402, le duc Philippe prit-

il le parti de faire couper en trois morceaux la tapisserie de la *Bataille de Roosebecke*. Plus tard, on divisa en deux chacune de ces trois parties, jugées encore trop lourdes. C'est sous cette forme qu'elle paraît, en 1536, dans l'inventaire dressé sous Charles-Quint, dernière mention où son existence soit signalée. Elle se trouvait alors dans un état lamentable, « fort vieille et trouée, » dit l'inventaire.

Les travaux de Michel Bernard pour le duc de Bourgogne ne se bornent pas à la tapisserie représentant un des faits d'armes dont la noblesse française se montrait particulièrement fière. En 1386, il avait livré une *Histoire de Fierabras d'Alexandre*, longue de vingt et une aunes, haute de cinq; une *Histoire d'Octavien de Rome*, ou de l'empereur Auguste, destinée à être offerte en présent au duc d'York, oncle de Richard II d'Angleterre, en même temps que l'*Histoire de Perceval le Gallois*, vendue par André de Monchi; une *Histoire du roi Clovis*, de trente-deux aunes sur six et demie de haut, offerte au duc de Lancastre; une *Histoire de Notre-Dame*, destinée au duc de Glocester, chargé avec le duc de Lancastre de négocier la trêve avec la France; enfin une *Chasse de Gui de Roménie*, de vingt-huit aunes de cours sur six et demie. Dom Plancher, dans son *Histoire de Bourgogne*, cite cinq autres tapisseries données à des seigneurs anglais pour les disposer à un accommodement. Ces riches présents contribuaient à étendre au loin la réputation des métiers d'Arras et leur procuraient ainsi de nouveaux débouchés.

L'énumération des nombreuses tapisseries sorties des ateliers de Paris et d'Arras pendant un quart de siècle vient de donner une idée de la prodigieuse rapidité d'exécution de nos anciens artisans. N'y a-t-il pas lieu de s'étonner, aujourd'hui que la production est bien lente, qu'un pareil nombre de tentures ait été terminé dans un aussi court espace de temps? Comment se fait-il qu'il reste aujourd'hui si peu de ces somptueuses décorations, si nombreuses dès la fin du xiv^e siècle?

Les comptes eux-mêmes vont se charger de nous expliquer la rareté actuelle de ces antiques témoignages de l'industrie nationale.

Les fréquents déplacements de la cour royale et des seigneurs, l'habitude d'emporter dans les voyages toutes les garnitures de chambre, et aussi l'incurie des officiers chargés de la surveillance des meubles, eurent pour résultat la destruction rapide des tapis-

series les plus précieuses. Le fait se trouve confirmé par les nombreux articles consacrés à un tapissier parisien exclusivement occupé de la restauration des tentures malades. Jean de Jaudoigne ou de Jandoigne, c'est le nom de cet habile rentraiteur, peut à peine suffire, de 1388 à 1415, à l'entretien des pièces en mauvais état dont la réparation lui est confiée, soit par le roi de France, soit par le duc de Bourgogne, soit par les autres seigneurs de la cour.

Nous avons dressé naguère, dans l'*Histoire générale de la tapisserie*, avec le concours de notre regretté collègue et ami, M. Alexandre Pinchart, une longue liste des tapisseries qui réclamaient les soins de l'habile artisan. Si on y voit figurer un certain nombre de sujets dont l'origine est restée inconnue, on y remarque avec surprise des tentures sorties depuis une dizaine d'années à peine de l'atelier du fabricant.

Plusieurs autres ouvriers exclusivement occupés de rentraiture paraissent à côté de Jean de Jaudoigne. Ils se nomment Guillaume Dumonstier ou Dumoustier et Jean de la Chapelle, dit de Paris. Les nombreux passages qui les concernent prouvent que leur métier n'était pas une sinécure. A quoi donc passaient leur temps les gardes des tapisseries du roi, et Cirot, dit Frérot, et Andriet Lemaire, le valet de chambre de la reine Ysabeau? A vrai dire, les voyages incessants de la cour leur créaient des occupations très pénibles; cependant, avec un peu plus de soin et d'attention, ces graves et fréquentes dégradations eussent été facilement évitées.

C'est merveille, quand on constate le peu de durée des tissus les plus riches et les plus solides, qu'il nous en soit parvenu quelques rares échantillons. Au reste, nous ne connaissons que deux tapisseries dont l'exécution puisse être placée au xive siècle : l'*Apocalypse* d'Angers, sur laquelle on possède un ensemble de renseignements bien complet, et la *Présentation au Temple*, appartenant, ainsi qu'on l'a dit, à un artiste de talent, M. Léon y Escosura, et non au musée des Gobelins, comme le prétend à tort un récent ouvrage.

On avait fait remonter l'exécution de cette pièce au milieu du xive siècle; les fleurettes et rinceaux garnissant le fond lui assigneraient, selon nous, une date moins ancienne. Elle serait seulement contemporaine du règne de Charles VI. Nous placerions son exécution entre 1480 et 1490. Sur les premiers sujets de l'*Apocalypse* d'Angers, en effet, le fond est sans ornement. C'est seulement à

partir du trente-cinquième tableau environ que le champ est agrémenté de rinceaux et de feuillages rappelant l'innovation introduite dans les vitraux, où un fond diapré remplace désormais le champ uni.

Avant d'aller plus loin, il convient de dire quelques mots des opérations préliminaires qui précédaient, au moyen âge, la mise sur le métier d'une importante tenture. Ces préparatifs ne diffèrent pas sensiblement de ceux qui sont usités de nos jours en pareille circonstance.

Depuis le xvi^e siècle, on connaît le nom de la plupart des artistes qui ont donné des modèles aux ateliers en réputation. Il n'en est pas de même pour la période antérieure. Presque jamais l'auteur des modèles ou des patrons, comme on disait autrefois, n'est mentionné dans les documents. C'est par une rare et heureuse exception que le nom de Hennequin de Bruges figure sur les comptes du duc d'Anjou, D'ailleurs, Hennequin ou Jean de Bruges, valet de chambre et peintre en titre du roi Charles V, était un personnage célèbre, ce qui explique cette dérogation aux habitudes ordinaires.

L'auteur des dessins de la *Bataille de Roosebecke* n'est pas nommé dans le compte qui a conservé le nom du tapissier, et il reçoit cependant 200 francs d'or pour son travail.

On sait toutefois que cette besogne était généralement confiée à un artiste de mérite. L'exemple de Jean de Bruges le prouve. Un autre peintre renommé du temps de Charles VI, Colart de Laon, ne dédaigna pas d'accepter une commande de bien moindre importance que les tableaux de l'*Apocalypse*. Il s'agissait de tracer une bordure décorée simplement de feuilles de mouron et de genêt.

Un long et curieux mémoire du commencement du xv^e siècle, publié il y a une trentaine d'années, nous initie au détail compliqué des opérations qu'exigeait la confection d'un patron de tapisserie. Trois ou quatre collaborateurs prennent part à l'œuvre commune. Il s'agissait de représenter l'*Histoire de sainte Madeleine* pour l'église placée sous l'invocation de la sainte, à Troyes. Un savant religieux jacobin, frère Didier, reçoit d'abord la mission de rechercher dans les manuscrits les épisodes à retracer, puis d'en donner une description précise par écrit. Sur cet exposé, Jacquet, le peintre, fera un premier projet en petit qui sera soumis à l'approbation du bon frère. Poinsète la couturière aura ensuite le soin d'assembler les draps de toile sur lesquels maître Jacquet tracera les compositions de grandeur d'exécution, avec le concours

de Symon l'enlumineur. Alors seulement paraît le tapissier; il s'appelle ici Thibaut Clément. Après l'examen des dessins, il débat avec les marguilliers de la paroisse et frère Didier le prix de l'exécution du tissu. Le travail de haute lice terminé, Poinsète la couturière reparaît pour doubler les pièces de grosse toile et y accrocher les cordes servant à attacher la tenture aux crampons que Bertrand le serrurier a fixés aux barres de bois assujetties dans l'église par Odot le huchier. Aucun détail n'est omis, pas même le vin consommé par frère Didier et Thibaut Clément dans leurs entretiens et conférences.

On possède peu de renseignements sur l'exécution matérielle des tapisseries au moyen âge. Tout porte à croire que le métier des anciens hauteliceurs d'Arras et de Paris ne différait pas sensiblement de celui qui est employé de nos jours. Quelques perfectionnements techniques ont été introduits pour faciliter la besogne de l'ouvrier; en somme, ces modifications se réduisent à peu de chose. Nous avons vu que nos vieux artisans savaient terminer en un espace de temps dont la brièveté nous étonne des travaux considérables.

Sur les matières mises en œuvre nous n'avons également que des notions assez confuses. Il est constamment question, dans les inventaires et les comptes, nos deux sources principales d'information, du *fin fil d'Arras*. Que signifie ce terme? Les éléments font défaut pour en donner une définition précise. Il est à supposer que les tisseurs de la Flandre et de l'Artois savaient préparer pour les tapissiers des fils de laine d'une ténuité particulière. On vante souvent à cette époque la beauté des laines d'Angleterre. Peut-être les métiers d'Arras empruntaient-ils à leurs voisins les matières premières. On sait que la laine est l'élément constitutif, essentiel de la tapisserie. Un tapissier peut se passer de toute autre matière, plutôt que de laine. C'est avec la laine qu'ont été faits de tout temps les fils de chaîne; on y a substitué récemment les fils de coton; mais le coton est presque inconnu au moyen âge.

La laine entre aussi, pour la plus large proportion, dans la trame de presque toutes les tapisseries. Le XIVe siècle connaissait et employait la soie et le fil d'or, ou or de Chypre, dans les tentures de prix; mais ces produits, apportés à grands frais de l'Orient, coûtaient fort cher et augmentaient sensiblement le prix des étoffes dans la décoration desquelles ils entraient.

Aussi est-ce la laine seule qui constitue la trame des rares tapisseries de cette époque qui aient été conservées. Aucune autre matière ne se prête d'ailleurs comme celle-là aux opérations délicates de la teinture, et ne conserve aussi longtemps des colorations franches et vives; on le voit assez par les admirables tapis d'Orient qui datent de plusieurs siècles et ont encore toute leur fraîcheur.

Le tapissier se procurait lui-même les matières nécessaires pour son travail. Le prix de l'aune carrée était calculé en conséquence.

On sait, par l'exemple de la tapisserie destinée à l'église de la Madeleine, à Troyes, que les pièces de haute lice recevaient ordinairement une doublure de toile, ainsi que cela se fait de nos jours. Pour les suspendre, on employait soit des cordes, comme dans le cas qui vient d'être rappelé, soit des rubans de fil, cousus à la fois à la doublure et à la tapisserie. On rencontre également dans les comptes de fréquentes mentions d'achats de clous et de crochets, servant à fixer les tapisseries. En somme, les procédés de suspension étaient à peu près les mêmes autrefois qu'aujourd'hui.

Il semble que, vers le temps de Charles V et de ses frères, les ducs d'Anjou, de Berry et de Bourgogne, la tapisserie ait supplanté tout autre mode de décoration dans les habitations particulières comme dans les solennités publiques. Les récits des chroniqueurs s'accordent sur ce point avec les inventaires. Si l'on dressait l'état complet de toutes les tentures dont l'existence est constatée à la fin du xiv^e siècle dans des textes authentiques, on demeurerait confondu de la richesse des garde-meubles du temps. La liste des riches sujets à personnages énumérés dans les inventaires royaux ou dans ceux des ducs de Bourgogne occuperait plusieurs pages. On en rencontre aussi dans tous les inventaires d'églises ou d'établissements religieux parvenus jusqu'à nous; et combien nous en manque-t-il!

La place nous fait défaut pour entrer ici dans le détail de ces précieux documents. Nous nous contenterons de présenter sous une forme abrégée un état des tapisseries à personnages qui composaient deux des plus célèbres collections du temps : celle de Charles V et celle du duc Philippe le Hardi.

Dans l'inventaire de Charles V, dressé au jour de sa mort, et

par conséquent d'une date antérieure à l'année 1381, figurent les pièces suivantes [1] :

Le grand tappiz de *la Passion Nostre-Seigneur.*
Le grand tappiz de *la Vie saint Denis.*
Le grand tappiz de *la Vie saint Theseus.*
Le grand tappiz du *Saint Grael.*
Le tappiz de *Fleurence de Romme.*
Le grand tappiz d'*Amis et d'Amie.*
Le grand tappiz de *Bonté et de Beaulté.*
Le tappiz des *Sept pechez mortelz.*
Les deux tappiz des *Neuf Preux.*
Les deux tappiz à *Dames qui chassent et vollent* [2].
Les deux tappiz de *Godeffroy de Bilhon.*
Le tappiz d'*Ivinail et de la royne d'Irlande.*
Les deux tappiz à *Hommes sauvaiges.*
Le tappiz aux trippes.
Le tappiz de messire Yvain.

Ung tappiz de chappelle blanc, et a ou mylieu ung compas (ou un cercle) où il y a une roze armoyé de France et de dalphins, tenant trois aulnes de long, autant de lé.

Nous passons plusieurs tapisseries analogues comme décoration.

Ung grand beau tappiz que le roy a acheté, qui est de ouvraige d'or, ystorié des *Sept Sciences et de saint Augustin.*

Le tappiz des *Sept Sciences,* qui fut à la royne Jehanne d'Évreux.

Le tappiz de *Judic.* (Il faut problablement lire Judith.)

Ung tappiz rond à ymages de Dames, et aux armes de France et de Bourgogne; peut-être un cadeau de Philippe le Hardi.

Ung grand drap de l'œuvre d'Arras, ystorié des *faiz et batailles de Judas Macabeus et d'Antiochus,* et contient de l'un des pignons de la gallerie de Beaulté jusques après le pignon de l'autre bout d'icelle, et est du hault de ladicte gallerie.

Ung petit drap ystorié de la *Bataille du duc d'Acquictaine et de Florence.*

[1] Nos 3671 à 3703 de l'inventaire publié par M. J. Labarte dans la *Collection des documents inédits sur l'histoire de France;* 1879, in-4°.

[2] C'est-à-dire qui chassent à courre avec des chiens et au faucon ou au vol.

Ung tappiz à fleurs de lys, que grans que petiz, à l'œuvre de Damas.

Ung tappiz à ouvrage, où sont les *Douze Moys de l'an.*

Ung autre tappiz à ymages, où sont les *Sept Ars*, et au desoubz l'estat des âges des gens.

Ung tappiz à ymages de l'*Histoire du duc d'Acquictaine.*

Ung petit tappiz à ymages de la *Fontaine de Jouvence.*

Ung grand tappiz et ung bancquier vermeil, semez de fleurs de lys azurées, lesquelles fleurs de lys sont semées d'autres petites fleurs de lys jaunes, et au milieu un lion, et aux quatre coins bestes qui tiennent banières [1].

Ung tappiz de *Girart de Nevers.*

Un autre chapitre, sous la rubrique *tapisserie d'armoirie,* contient l'énumération de cent trente pièces à verdures et autres ornements, dont les armoiries forment le principal élément. Puis viennent les tapis velus ou à haute laine, genre de la Savonnerie, qui ne rentrent pas dans le plan de ce travail.

Quelque succinctes que soient les désignations de l'inventaire du mobilier de Charles V, il en dit assez pour prouver que, dès 1380, le garde-meuble royal contenait une riche collection de tentures. Tous les genres alors en faveur s'y trouvaient représentés, depuis les sujets religieux ou fabuleux, comme la Passion du Christ et la Vie de saint Denis, comme les épisodes des Chansons de geste et des Romans de chevalerie, jusqu'aux scènes tirées de la vie contemporaine, motifs de chasse ou simples verdures.

Une faible partie seulement de ces trésors reparaitra plus tard dans l'inventaire des tapisseries de Charles VI, dressé en 1422 par les Anglais, alors que, maîtres de Paris, ils s'approprièrent, pour les emporter ou les vendre, tous les trésors du malheureux roi de France. Bien peu des tentures de Charles V sont inscrites dans ce second inventaire; on y voit figurer par contre beaucoup de sujets nouveaux, acquis sous le règne de son successeur. Preuve certaine de la négligence des gardiens de ces précieux tissus. Alors que quarante années suffisaient pour causer la destruction de la plus grande partie du mobilier de Charles V, doit-on s'étonner

[1] La tapisserie de la dame à la licorne, aujourd'hui au musée de Cluny, offre une disposition à peu près analogue.

si, après un espace de quatre à cinq siècles, il subsiste à peine quelques-unes des nombreuses tapisseries énumérées dans les pages qui précèdent.

L'inventaire de Philippe le Hardi nous offre un état des meubles amassés par un des princes les plus riches et les plus magnifiques de son temps. Mais, en parcourant cette liste où nous ne faisons pas figurer les verdures ou les tentures à armoiries, dont l'énumération occuperait trop de place, on ne devra pas oublier qu'à ses autres qualités le duc de Bourgogne joignait une extrême libéralité. Tantôt pour récompenser les services de ses officiers, tantôt pour se créer des alliés dans les pays voisins ou même hostiles, il se montre, en maintes circonstances, prodigue des belles tentures fabriquées dans ses États et dont nul ne contribua autant que lui à encourager la production, à répandre le goût.

L'état sommaire des tapisseries historiées ou à personnages, trouvées dans ses châteaux après sa mort (1404), comprend soixante-quinze tapisseries de haute lice environ. Voici l'énumération des pièces les plus remarquables ; elles reparaissent pour la plupart, au siècle suivant, dans les inventaires de ses successeurs :

Un tapis de chapelle, ouvré à or, du *Couronnement de Notre-Dame*.

Trois tapis grands de haute lice, ouvrés d'or et d'argent de Chypre, de la *Bataille de Roosebecke*. Cette tapisserie avait d'abord été d'une seule pièce, comme on l'a vu plus haut.

Un tapis de haute lice, ouvré d'or et d'argent de Chypre, de l'*Istoire de Sémiramis de Babilone*.

Un tapis de haute lice, ouvré d'or de Chypre, de la *Vie de saincte Marguerite*.

Deux tapis de haute lice, ouvrés d'or, de l'*Arc de Bergherie*.

Un autre, ouvré d'or, du *Credo et des Prophètes*.

Un autre tapis de haute lice, ouvré d'or, de l'*Istoire Guillaume de Comercy*.

Un autre tappis, ouvré à or, de l'*Istoire Charlemanniet*.

Un autre tappis du *Rommant de la Rose*, ouvré à or.

Un autre, des *Vices et des Vertus*, ouvré à or.

Un autre tappis de *messire Bertrand de Clauquin, de la bataille du Pont-Velain*, ouvré à or.

Deux autres tappis de la *Vie de saint Anthoine*, ouvrez à or.

Deux autres tappis de *Guy de Bourgogne*, ouvrez à or.

Un autre tappis de la *Vie de saint George*, ouvré à or.

Trois autres tappis de la *Vie de Judas Macabeus*, sans or.

Un tappis de deux pièces, de l'*Istoire du roy Artus*.

Un autre tappis de *Hector de Troyes*, ouvré à or.

Un autre tappis de *Harpin de Bourges*, ouvré à or.

Un autre tappis, contenant cinq pièces, de l'*Istoire de Florence de Romme*, ouvré à or.

Un autre tappis de haute lice, de l'*Istoire de Perceval le Galoys*.

Un premier tappis de l'*Istoire Jason*, à or.

Un autre tappis de ladite ystoire, dit le dernier tapis, à or.

Un autre bon tappis de haute lice, des *Douze Pers de France*, ouvré à or.

Un beau tappis des *Vices et des Vertus*, ouvré à or.

Le tappis de l'*Istoire de saint Denis*, à or.

Un tappis de *Dévoremens* (sic) *d'Amours et d'enfans*, à or.

Quatorze tappis écartelés des armes de France et de Flandre.

Quatre tappis de haute lice, à *Lions qui montent degrés*.

Un vielz tapis de haute lice, fait à encoliés blanches, armoïé des armes de France.

Six tapis de haute lice, de *Bergerie*.

Un autre petit tappis à trois ymaiges, à une *Dame entre deux Amans*.

Un autre tappis en deux pièces, de l'*Istoire de la royne d'Islande*.

Un grand tappis de haute lice, à *moutons*, où sont pourtraiz Madame d'Artois et Monseigneur de Flandre.

Un tapis bleu de haute lice, à *un grant arbre au milieu, où sont liez ung lion et un oliffan*.

Un tapis de l'*Istoire du Dieu d'amours*, dit des *Bergiers*.

Un tapis de l'*Istoire de Jacob et de Eseu*.

Un tapis de la *Danse des Bergiers*.

Un tapis de *Chasse et de mélodie ou esbattement*.

Deux tapis pareils du *Chastel de Franchise*.

Un tapis de *Charlemaigne et d'Angoulant*.

Deux petits tapis de gros file de Paris, sans or, l'un de *messire Bertrand de Clauquin*, et l'autre du *comte de Santerre*.

Enfin une chambre de haute lice vermeille, où il y a *Dames sarrazinoises et enfans cueuillant florettes,* ouvré à or.

Que de remarques suggérerait cette longue énumération de somptueuses tentures! Pour nous borner aux points essentiels, on voit que le duc de Bourgogne conservait plusieurs représentations distinctes des exploits de Bertrand du Guesclin. Nous avons constaté plus haut que trois tapissiers différents avaient retracé pour lui l'histoire du fameux capitaine. Sur l'une de ces tapisseries était figurée la bataille de Pontvallain, gagnée sur les Anglais en 1370. A part ces sujets, tirés de la vie déjà presque légendaire du héros breton, la collection ne comprenait que deux pièces consacrées à la reproduction de scènes contemporaines : la *Bataille de Roosebecke,* maintenant en trois morceaux, et l'*Histoire du comte de Santerre* ou de Sancerre.

Pour compléter la liste des tapisseries du duc Philippe le Hardi au jour de son décès, il est nécessaire d'y joindre un certain nombre de pièces ne figurant pas dans l'énumération qui précède, parce qu'elles appartenaient à la duchesse de Bourgogne. Cette princesse ne tarda pas à suivre son mari dans la tombe; elle cessa de vivre le 16 mars 1405, et immédiatement après sa mort fut dressé un état de ses meubles. On y voit figurer vingt-six pièces de haute lice, encore est-il probable que cette liste n'est pas complète. Voici le relevé sommaire des sujets représentés sur ces tapisseries :

Histoire de Machabée et du roi Antiochus.
David et Goliath.
Histoire de saint Georges.
Un Crucifix et les quatre Évangélistes.
Histoire de l'Empereur et du roy Panthère.
Le Dieu d'amours, Junon, Pallas et Vénus. (C'est probablement un Jugement de Pâris.)
Histoire de Méliant et de la male beste.
Guillaume au Court-Nez.
Histoire de Mainfroy, qui fut déconfit par Charles le Conquérant, comte d'Anjou.
Histoire du roi Tristre Preudom.
Aimery de Narbonne.
Les Vœux du Paon (trois pièces).

Les Demoiselles qui défendent le châtel.

Le Chevalier qui tue la male bête.

Doon de Mayence (deux pièces).

Histoire de Godefroy de Bouillon.

Cassamus et le roi Alexandre.

Un autre *Alexandre.*

Les Sires de Bonté et de Loyauté.

Le Mariage de la fille d'un seigneur.

Personnes qui jouent à hausse-pied[1].

Une Fontaine et une Demoiselle qui plante un pot de marjolaine.

Enfin la *Bataille de Cocherel.* C'est au moins la quatrième ou cinquième tapisserie consacrée, avant la fin du xive siècle, au souvenir de Bertrand du Guesclin. Il est curieux de remarquer que c'est le duc de Bourgogne qui paraît avoir gardé le culte le plus vif pour la mémoire du grand patriote.

Si l'on joint les tapisseries de la duchesse à celles de son mari, on arrive à un total de plus de cent pièces de haute lice, constituant la plus somptueuse collection existant à cette époque. Sans doute Philippe le Bon augmenta considérablement, durant le cours de sa longue existence, les trésors de toutes sortes amassés par son père et son aïeul; toutefois la maison de Bourgogne avait réuni, dès le règne de Philippe le Hardi, un ensemble unique d'admirables tentures. Elle possédait, au début du xve siècle, un fonds précieux qui suffirait à lui seul à démontrer l'étonnante prospérité des ateliers d'Arras et de Paris dès le premier siècle de leur histoire. On a nommé le xve siècle l'âge d'or de la tapisserie. Peut-être y aurait-il plus de justice à désigner ainsi l'époque où l'industrie de la haute lice produisit les merveilleux résultats constatés dans les pages précédentes. De même qu'on a vieilli, comme nous le verrons tout à l'heure, bien des œuvres présentant tous les caractères de la plus pure renaissance, pour en faire honneur à l'âge qui l'a précédée, de même n'a-t-on peut-être pas assez tenu compte de l'immense contingent fourni par les contemporains

[1] Ne serait-ce pas ce jeu de hausse-pied qui serait représenté sur une tapisserie allemande dont on trouvera le dessin à la page 109? On voit le même exercice reparaître parmi les divertissements sur une autre tapisserie dont la gravure est aussi donnée ci-après. (Voyez page 107.)

de Charles V et de Charles VI aux nombreuses collections dont le catalogue a été dressé sous les règnes suivants. Dès le premier siècle de son existence, l'art de la tapisserie se présente dans notre pays avec un incomparable éclat ; ce nom même d'*arazzi,* attribué, comme il a été dit, aux produits les plus parfaits de l'industrie textile, n'est-il pas, en quelque sorte, la reconnaissance spontanée de la prééminence des ateliers français durant la période que nous venons de parcourir?

CHAPITRE TROISIÈME

LA TAPISSERIE DEPUIS LA MORT DE PHILIPPE LE HARDI JUSQU'A
LA PRISE DE LA VILLE D'ARRAS PAR LOUIS XI

1404-1477

Jusqu'ici l'art de la tapisserie est resté l'apanage exclusif de quelques grandes cités du centre et du nord de la France ; le xv^e siècle va nous faire assister à la diffusion de la haute lice dans toutes les contrées de l'Europe.

Avant l'année 1400, c'est à peine si on constate l'existence de quelques métiers dans certaines villes de la Flandre. Que Bruxelles, en 1340, ait possédé une corporation de tapissiers, ou plutôt de tisserands de tapis (tapitewevers), que la présence d'un ouvrier de haute lice ait pu être constatée à Tournai en 1352, à Valenciennes en 1364, ou même dès 1325, à Douai quelques années plus tard, à Lille en 1398, cela ne prouve pas, il s'en faut, que ces villes possédassent dès cette époque des ateliers en pleine activité. Ce sont là des faits locaux et particuliers, sans influence sur le développement général de l'industrie.

Nous avons dit ce qu'il fallait penser des tapisseries allemandes attribuées au xiv^e siècle. La plupart, il est aisé de s'en rendre compte sur les dessins qui en ont été donnés, ne remontent pas au delà du xv^e siècle, de même que certaines tentures, qui passent généralement pour des œuvres du xv^e siècle, sont indubitablement postérieures à l'année 1500. C'est un point sur lequel nous aurons occasion de nous étendre longuement plus loin.

Rien de plus difficile d'ailleurs, encore aujourd'hui, que de fixer

l'âge exact des tentures dont l'acte de naissance n'est pas inscrit, pour ainsi dire, dans quelque document authentique. Dans bien des cas on serait tenté de reculer la fabrication de plus d'une pièce à date certaine, et certains échantillons de haute lice présentent des caractères archaïques qui ne se retrouvent pas à la même époque dans les autres manifestations de l'art.

Jusqu'ici le principal effort de l'industrie que nous étudions s'est concentré dans deux villes, Paris et Arras. Mais, dès le premier quart du xve siècle, le secret de la haute lice se répand rapidement dans les pays voisins de la France. Des recherches récentes ont permis de constater sa présence à la cour de Navarre en 1413, à Mantoue en 1419, à Venise en 1421, à Avignon en 1430; enfin un tapissier, d'origine flamande, porte cette industrie en Hongrie en 1423. Cette diffusion rapide d'un art resté jusque-là presque exclusivement français est due sans doute aux causes générales qui ont rapproché des nations, presque étrangères auparavant les unes aux autres. Ne faut-il pas y voir aussi une conséquence de la misère profonde dans laquelle est plongée la France pendant la seconde partie du règne de Charles VI?

FRANCE ET BOURGOGNE

Paris. — Veut-on savoir le nombre auquel étaient réduits, pendant la plus sombre période de l'occupation anglaise, ces ateliers de la capitale, naguère si actifs et si prospères? Sur les rôles de la taxe imposée aux Parisiens par le roi d'Angleterre, en 1422, figurent seulement deux tapissiers, Jehan Deschamps et Pierre Renardin. Fabriquaient-ils eux-mêmes, ou n'étaient-ils que simples marchands? On l'ignore.

Pendant tout le règne de Charles VII, nous n'avons pas rencontré un seul artisan de Paris bien authentiquement auteur d'une tapisserie de haute lice. Les désastres de toute nature qui accablent alors notre pays expliquent suffisamment cette pénurie. Nos habiles hauteliceurs, chassés de leur pays par la famine, avaient dû chercher dans les pays étrangers des travaux et des moyens d'existence.

Pour en finir tout de suite avec les métiers parisiens du xve siècle, nous signalerons ici les rares tapissiers cités dans les documents

contemporains. C'est à peine si nous en avons rencontré deux ou trois depuis Charles VII jusqu'au règne de Louis XII.

L'un d'eux, Michel de Chamans, vend, en 1487, huit pièces de Bergeries et de Verdures pour la somme de 419 livres.

C'est loin de Paris, en province ou à l'étranger, qu'on rencontre les habiles artisans chassés de la capitale par la misère. A Rome, c'est un Parisien qui fonde, en 1455, le premier atelier pontifical. Il a bien aussi toute l'apparence d'un transfuge du nord de la France, ce Juan Noyon établi en 1443 à la cour du roi de Navarre.

Une cause particulière contribua sans doute à priver la capitale des industries de luxe qui faisaient naguère sa richesse et son orgueil. Les rois, pendant près d'un siècle, promenèrent le siège du gouvernement dans différentes villes, sans jamais revenir à Paris. Charles VII, le roi de Bourges, passe sa vie à guerroyer contre les Anglais; Louis XI fixe sa résidence aux environs de Tours. Ses successeurs suivent son exemple et adoptent les bords de la Loire; Charles VIII s'établit à Amboise, Louis XII à Blois; François Ier partage ses faveurs entre Fontainebleau et Chambord.

Cette désertion de la cour n'était pas de nature à réparer les pertes graves causées par une guerre longue et désastreuse. Les industries de luxe suivirent le souverain dans ses migrations et abandonnèrent pour un temps leur ancien quartier général. Si les ateliers de Paris ne se rouvrirent pas, des métiers se montèrent à Bourges[1], puis à Tours et à Fontainebleau.

Nous reviendrons plus loin sur les divers ateliers du centre et du midi de la France dont nous sommes parvenu à constater l'existence; il faut d'abord nous occuper de la ville qui éclipsa toutes les autres manufactures du xve siècle.

Arras. — La ville d'Arras, comprise dans les domaines du duc de Bourgogne, se trouvait dans des conditions bien plus favorables que la capitale du royaume. Ses habitants vaquaient paisiblement à leurs travaux ordinaires, sans craindre les émeutes populaires ou

[1] Parmi les trésors de toute nature amassés dans son hôtel de Bourges, Jacques Cœur possédait un certain nombre de tapisseries, notamment une tenture de l'*Histoire de Nabuchodonosor* estimée 500 écus. Au nombre des experts chargés de dresser l'inventaire de ses biens figurent trois tapissiers: Guillaume Rabienne, Jean Rabienne et Jacotin Lelièvre.

les attaques du dehors. Le duc de Bourgogne était parvenu à faire respecter ses États par les deux adversaires.

Quand l'attentat de Montereau eut jeté pour de longues années le fils de Jean sans Peur dans l'alliance anglaise, les tisserands de l'Artois trouvèrent grand profit à ce rapprochement. Une partie des laines qu'ils employaient venaient d'Angleterre, et les grands seigneurs de la cour de Henri V et de Henri VI prisaient fort ces admirables tapis de murailles qu'on ne savait pas fabriquer dans leur pays. C'est ainsi que les ateliers d'Arras restèrent le principal centre de production, et s'enrichirent par la ruine des métiers parisiens.

Avant de passer en revue les échantillons qui nous restent de l'art de la tapisserie au xve siècle, nous exposerons sommairement l'histoire des nombreux ateliers établis, soit dans la Flandre, soit dans les différents États de l'Europe, par les émigrants que la misère et la guerre chassaient de leur pays. Reconnaître les produits de telle ou telle fabrique n'est pas chose aisée; nos connaissances nous laissent encore fort hésitants dans la plupart des cas. Au moins a-t-on résolûment commencé depuis quelques années à repousser toutes les conjectures, à rassembler les preuves sérieuses et les faits certains propres à donner des résultats définitifs.

Pour commencer par l'atelier dont la réputation l'emporte sur tous ses rivaux au xve siècle, par celui auquel sont attribuées, avec toute vraisemblance, les plus riches tentures, nous présenterons d'abord le tableau de l'industrie artésienne sous les ducs de Bourgogne. Nous étudierons ensuite les différents centres de production qui ont pris naissance dès le xive siècle, pour recevoir une extension considérable pendant la première moitié du xve.

Grâce aux recherches d'Alexandre Pinchart, on connaît les noms de la plupart des anciens tapissiers d'Arras dont les documents ont gardé le souvenir. Cette liste aride ne présenterait qu'un médiocre intérêt. S'il a pu sembler nécessaire de faire connaître par le menu les noms des artisans de Paris ou de l'Artois durant la période primitive, parce que c'était la seule manière d'éclairer de quelques lueurs les débuts obscurs de la tapisserie, il n'en va pas de même quand la production devient aussi active qu'elle était à Arras au xve siècle. Qu'importe alors le nom d'un ouvrier, ou même

d'un chef d'atelier, si à ce nom ne se rattache pas le souvenir de quelque œuvre remarquable. Or aucune des tapisseries antérieures au xvie siècle ne porte, comme on le sait, de marque de fabrique ou de nom d'ouvrier. Toutes sont anonymes. Seuls les documents nous révèlent quelquefois, mais trop rarement, le nom du fabricant de certaines pièces jadis célèbres et aujourd'hui perdues.

Par un heureux hasard, l'indication de l'auteur de la plus ancienne tapisserie d'Arras à date certaine a été conservé. Cette tenture, qui appartient à la cathédrale de Tournai, représente la vie et les miracles de saint Piat et de saint Éleuthère, sur une bande de vingt-deux mètres environ de long sur deux mètres à deux mètres huit centimètres de haut. Elle formait à l'origine deux pièces qui furent depuis coupées en quatre morceaux. Certains fragments ont disparu, de sorte que la série ne compte plus que quatorze scènes au lieu de dix-huit. Un auteur du xviie siècle a pris note de l'inscription qui se lisait autrefois sur un des panneaux ; c'est ainsi qu'elle a été conservée. Elle constatait que la tapisserie, terminée en décembre 1402, sortait des ateliers de Pierre Feré, d'Arras, et avait été offerte à la cathédrale de Tournai par le chanoine Toussaint Priez, aumônier du duc de Bourgogne.

Une publication récente [1] contient le dessin des quatorze scènes de la vie de saint Piat et de saint Éleuthère. L'obligeante libéralité de l'éditeur nous a permis de faire reproduire pour notre ouvrage le quatrième et le sixième sujet de la vie de saint Piat, représentant la *Destruction des idoles* et le *Baptême des nouveaux convertis*. On peut juger, par ces tableaux, de la naïveté de l'artiste chargé de retracer la légende de l'apôtre. La vie de saint Éleuthère, l'épisode de Blanda, la fille du tribun, offrent des scènes parfois scabreuses ; certains détails paraîtraient aujourd'hui déplacés dans une tenture religieuse. Nos pères n'y regardaient pas de si près et ne connaissaient pas ces scrupules.

Une bordure en mauvais état, de date relativement récente, représentant des fleurs et des feuillages, a été ajoutée après coup. De la bordure primitive, s'il en a existé une, point de vestige. Le tissu est entièrement de laine ; on n'y voit trace ni d'or ni de soie.

[1] *Tapisseries du xve siècle conservées à la cathédrale de Tournai,* avec quatorze planches lithographiées. Tournai, Vasseur-Delmée, et Lille, L. Quarré; 1883, in-4o. — Le texte est de M. Eug. Soil; les planches ont été dessinées par M. Ch. Vasseur.

Le nom de l'auteur des cartons n'a pas été conservé. Mais son œuvre, comparée aux tapisseries plus jeunes de cinquante ou soixante années, offre des points de comparaison fort intéressants. Si le peintre ne sait guère les lois de la perspective, si l'art de grouper les personnages suivant certains principes lui échappe, il

LE RENVERSEMENT DES IDOLES
Panneau d'une tapisserie d'Arras portant la date de 1402.
(Cathédrale de Tournai.)

n'encombre pas le champ de son tableau d'un entassement de figures, comme le feront bientôt ses successeurs ; les scènes se passent entre un petit nombre d'acteurs bien distincts les uns des autres. Enfin ces compositions appartiennent à l'art simple et clair du xiv^e siècle bien plus qu'aux exubérances du xv^e.

Nous avons dit que l'ensemble se compose de quatorze scènes. Six se rapportent à la légende de saint Piat, les huit autres à

celle de saint Éleuthère. Voici les sujets de ces quatorze tableaux :

1. *Saint Piat et ses compagnons reçoivent la mission d'évangéliser les Gaules.*

LE BAPTÊME DES PAÏENS
Panneau d'une tapisserie d'Arras portant la date de 1402.
(Cathédrale de Tournai.)

2. *Saint Piat vient à Tournay prêcher sa foy.*

3. *Saint Piat convertit les pauvres mendiants, le père et la mère de saint Irénée.*

4. *Prédication de saint Piat; le peuple brise les idoles.* (Voir la planche ci-contre.)

5. *Construction de Notre-Dame de Tournai.*

6. *Baptême de saint Irénée et des siens.* (Nous donnons à la page précédente la reproduction de cette scène.)

7. *Un évêque baptise quatre personnages à Blandin, où se sont réfugiés les chrétiens fuyant la persécution.*

8. *Saint Éleuthère, élu évêque par le peuple, se rend à Rome.*

9. *Saint Éleuthère confirmé par le pape évêque de Tournai.*

10. *Saint Éleuthère sacré évêque.*

11. *Blanda, fille du tribun, tente de séduire saint Éleuthère.*

12. *Saint Éleuthère ressuscite Blanda.*

13. *Baptême de Blanda.*

14. *La peste de Tournai.*

Les derniers sujets manquent.

Les couleurs de cette suite, âgée de près de cinq cents ans, sont remarquablement conservées. Nouvelle preuve de la solidité que les teinturiers du moyen âge savaient donner à leurs colorations. Ils se contentaient, il est vrai, d'un petit nombre de tons; dix à douze teintes leur suffisaient. Qu'importe, s'ils parvenaient avec ces minces ressources à un résultat satisfaisant, si leurs œuvres surtout n'étaient pas exposées à perdre rapidement tout effet, comme il arrive trop souvent à des tissus bien moins anciens.

Il faudra attendre le milieu du xve siècle pour rencontrer des tentures comparables à celle que nous venons de décrire; bien que les secrets de la haute lice se répandent de proche en proche dans divers pays de l'Europe, entre les années 1400 et 1450, les productions de cette période sont presque aussi rares que celles du siècle précédent, et c'est encore aux comptes, aux inventaires des ducs de Bourgogne qu'on doit recourir pour reconstituer, en partie du moins, l'histoire des ateliers d'Arras parvenus à l'apogée de leur prospérité.

Un catalogue des joyaux et meubles de Philippe le Bon, naguère publié par M. Léon de Laborde, constate l'état des tapisseries conservées dans les châteaux du puissant seigneur en 1420, c'est-à-dire peu de temps après la mort de Jean sans Peur. Alexandre Pinchart a fait observer avec raison que cette liste ne comprend qu'une partie des trésors disséminés dans les nombreuses résidences du duc, attendu qu'elle ne mentionne qu'un très petit nombre des pièces déjà connues par l'inventaire de Philippe le

CÉSAR PASSANT LE RUBICON

Tapisserie de Berne, d'après les *Anciennes Tapisseries historiées* de Jubinal.

Hardi, huit ou dix au plus sur une cinquantaine d'articles. Ainsi on y retrouve la *Bataille de Roosebecke* en trois morceaux, le *Couronnement de Notre-Dame*, les *Douze Pairs de France*, l'*Histoire de Florence de Rome*, celles de *Bertrand du Guesclin*, de *Charlemainnet*, de *Semiramis de Babylone*, de *Godefroy de Bouillon*, le *Credo et les Prophètes*, enfin plusieurs scènes de chasses et de bergers.

Des pièces d'un très grand intérêt avaient été ajoutées au premier fonds venant de Philippe le Hardi, à moins qu'elles n'eussent été omises dans l'inventaire précédemment cité. Les sujets suivants méritent d'être particulièrement signalés. Tous ou presque tous sont rehaussés d'or. Voici d'abord les scènes religieuses : le *Christ au sépulcre*, la *Vie de sainte Anne*, le *Trépassement de Notre-Dame*, la *Passion de Jésus-Christ*, deux nouveaux *Couronnements de Notre-Dame*, l'*Histoire de l'Église militante*, le *Christ* « assis en Majesté sur champ de nuages à étoiles d'or », adoré par un roi et une reine.

Parmi les épisodes tirés des chansons de geste ou des romans de chevalerie on remarque : l'*Histoire de Renaud de Montauban et sa victoire sur le roi de Danemark*, *Parceval le Gallois*, *Lorens le Garin*, *Doon de la Roche*, les *Preux et les Preuses*, une autre tapisserie des *Neuf Preuses*. Les *Sept Sages de Rome* et les deux tapisseries de *Jason* appartiennent aux légendes inspirées par l'antiquité et rajeunies par les poètes ou les romanciers du moyen âge. L'histoire de la *Conquête de l'Angleterre par le duc Guillaume* sert de transition pour arriver aux scènes de l'histoire contemporaine, représentées ici par six tapisseries consacrées à cette *Bataille de Liège* (1408) où le duc Jean gagna, par sa sévérité envers les révoltés, le surnom que lui a conservé l'histoire. On reparlera plus loin de cette pièce historique.

Un autre article offre, au même point de vue, un vif intérêt. Voici le texte même de l'inventaire : « Neuf grans tappiz et deux mendres de haulte lice, ouvrez à or, de volerie de plouviers et perdrix, esquels sont les personnages de feu monseigneur le duc Jehan et madame la duchesse, sa femme, tant à pié comme à cheval. » Cette série, comme les six pièces de la *Bataille de Liège*, prouve que le duc Jean sans Peur avait continué, à l'égard des tapissiers d'Arras, les traditions généreuses de son père.

En rapprochant de l'inventaire des trésors de Philippe le Bon,

dressé en 1420, celui que les Anglais firent rédiger deux ans après, et où sont décrites en grand détail les étoffes et tapisseries trouvées dans le palais de l'infortuné roi de France, on aura un tableau très complet de ce que l'art du tapissier avait produit de plus parfait et de plus précieux jusqu'à l'année 1422. L'inventaire de Charles VI fut écrit peu avant la dispersion des trésors royaux partagés entre les vainqueurs. Il entre dans des détails précis qu'on rencontre rarement dans les documents de même nature; à ce titre, il mérite d'être étudié avec un soin particulier. Mais, comme il est fort long, et comme nous en avons reproduit tous les passages essentiels dans notre *Histoire de la tapisserie française,* nous nous bornerons à citer ici, soit les sujets tirés des événements contemporains, soit ceux dont l'originalité retient forcément l'attention. Dans cette dernière catégorie rentrent de nombreuses scènes familières, parfois quelque peu grossières, qu'on ne dédaignait pas d'admettre dans les appartements occupés par le roi et sa cour.

Charles VI possédait, comme son cousin le duc de Bourgogne, la représentation de la *Conquête de l'Angleterre*. Le même sujet figurant sur deux inventaires absolument contemporains, il a évidemment coexisté deux exemplaires de la même composition. Sur la tenture des *Joutes de Saint-Denis,* sortie des ateliers de Bataille et Dourdin, notre inventaire abonde en détails du plus haut intérêt. Il mentionne aussi une tapisserie de *Bertrand du Guesclin;* c'est la quatrième au moins dont nous constatons l'existence. Enfin les deux tapisseries représentant la *Bataille des Trente* et les *Joutes de Saint-Inglevert* sont encore de vieilles connaissances. Dès 1396, on les réparait l'une et l'autre; leur exécution remonte donc à une date antérieure. La dernière est souvent désignée sous le nom de tapis Boucicaut, du nom du brave chevalier qui soutint pendant plusieurs jours, à Saint-Inglevert, le choc des Anglais.

Si, des scènes tirées d'événements contemporains, nous passons aux sujets de la vie familière ou rustique, nous trouvons une très grande variété. Ce sont des chasses à courre ou au vol, des danses de bergers et de bergères. La mythologie amoureuse est largement représentée dans la décoration des appartements royaux. A côté de la *Déesse d'Amours,* accompagnée de plusieurs personnages d'Amours, figurent le *Priant d'Amours,* une *Chambre d'Amours* à huit personnages, une autre composition de *Dix hommes*

ou femmes avec esbattemens d'Amours. Sur d'autres pièces paraissent des joueurs d'échecs, des personnages groupés autour d'une fontaine, ou se promenant au bord d'un bassin ombragé de cerisiers, dont ils mangent les fruits; ailleurs on lit cette désignation curieuse : « Un tapis à personnages d'enfans et oiselez, et au milieu a une fontaine et une dame qui remue l'eau à ung bâtonnet. » Une autre scène non moins singulière nous montre des chapeaux avec des petits lapins et des chiens dedans les chapeaux.

La fantaisie du tapissier ne recule pas devant les sujets scabreux, et le scribe décrit gravement une pièce dont il est impossible de transcrire ici le titre. Le vieux français prenait des licences qu'on ne permet plus maintenant qu'à la langue latine.

Le tapis nommé *la Haquenée* offrait, selon toute vraisemblance, le tableau d'une cavalcade. Signalons, pour finir, certaines pièces historiées de légendes qui donnent au spectateur le commentaire du sujet. Sur l'une, représentant encore des personnages à cheval, on lisait : « Véez cy jeunesse... » Une autre, à enfants, offrait cette légende : « Povez regarder... » Des écriteaux, espacés dans un paysage animé de plusieurs promeneurs, portaient ces mots : « Droit cy à l'erbette jolie... » C'était probablement le début d'une chanson en vogue qu'on retrouvera peut-être un jour ou l'autre dans quelque vieux recueil de poésies.

Les tapisseries à légendes explicatives, ou, comme on disait alors, à écriteaux, paraissent avoir joui d'une grande faveur au XVe siècle. On prisait fort les divertissements rustiques, parfois relevés d'une pointe de sel gaulois, et auxquels un versificateur exercé prêtait souvent sa collaboration. Il nous reste encore plusieurs exemplaires d'une série appartenant à ce type particulier qui a joui d'un vif succès pendant bien des générations. La représentation des amours champêtres de Gombaut et de Macée, dont l'origine remonte probablement au XVe siècle, a été reproduite pendant deux cents ans par les fabriques les plus célèbres. Nous avons rencontré plus de vingt pièces différentes consacrées aux aventures de ces héros populaires. Les ateliers de Bruxelles, d'Aubusson, de Paris les ont copiées et recopiées jusque sous Louis XIII. Nous ne pouvons citer, il est vrai, un seul exemple datant de l'origine de la légende ; mais on peut considérer les types relativement récents qui nous sont parvenus comme des reproductions fidèles de ces idylles pastorales si communes dans les anciens inven-

taires royaux ou princiers. Parfois les écriteaux ont été supprimés; ce qui rend le sujet plus malaisé à reconnaître. Ailleurs, l'imagination des artistes a enrichi le roman légendaire de nouveaux tableaux. Une étude spéciale de cette tapisserie nous a permis de constater que peu de sujets avaient été aussi longtemps populaires chez nous que l'histoire de Gombaut et de Macée. Nous y insisterons plus tard, quand le moment sera venu de parler des suites qui existent encore et qui ne datent, pour la plupart, que du commencement du xviie siècle. Mais il était bon de faire remarquer dès maintenant les racines profondes de certains types d'une exécution relativement récente.

L'emploi de légendes explicatives n'était pas exclusivement réservé aux scènes familières ou champêtres. Elles sont très nombreuses les tapisseries religieuses où chaque sujet se montre accompagné d'un texte courant. L'*Apocalypse d'Angers*, la *Vie de saint Piat et de saint Éleuthère* portaient l'une et l'autre, comme on l'a remarqué, une légende offrant le commentaire et la signification de chaque épisode. Sur certaines tentures même, la légende occupe la place principale; les ornements, les personnages eux-mêmes ne sont plus en quelque sorte que l'accessoire. Citons comme un exemple remarquable de ce genre particulier les belles pièces de la cathédrale d'Angers qui nous montrent les *Anges portant les instruments de la Passion*. Ici la partie centrale du panneau est occupée par un vaste écriteau, avec une inscription en vers français consacrée à la glorification des insignes reliques tenues par des Anges habillés de riches dalmatiques. On alla même, pour cet usage spécial, jusqu'à demander de petites pièces versifiées aux auteurs en réputation. Les œuvres de maître Henri Baude, tirées de l'oubli et publiées naguère par Jules Quicherat, contiennent une série de courtes poésies composées spécialement pour accompagner les œuvres des tapissiers. Quelques-unes sont de véritables chefs-d'œuvre du genre. Voici plusieurs échantillons de ces « dictz moraux pour mettre en tapisserie », ainsi que les appelle l'auteur :

Des pourceaulx qui ont répandu un plein panier de fleurs

Belles raisons qui sont mal entendues
Ressemblent fleurs à pourceaulx estendues.

*Ung bon homme regardant dans un bois auquel a, entre deux arbres,
une grant toille d'éraigne* (araignée).

Ung HOMME DE COUR luy dit :
Bon homme, dis-moy, si tu daignes,
Que regardes-tu en ce bois ?

LE BON HOMME

Je pence aux toilles des éraignes
Qui sont semblables à nos droiz ;
Grosses mousches en tous endroiz
Passent ; les petites sont prinses.

LE FOL

Les petits sont subjectz aux loiz,
Et les grans en font à leurs guises.

L'épisode du médecin Avis ou Loiseau [1], pour avoir une portée morale moins haute, n'en est pas moins piquant. Le sujet représente un gros homme tenant un grand verre de vin plein et disant :

Quand je boy, maistre Jean Avis,
Je ne sens ne mal ne friçon.

LE MÉDECIN

Guéry estes, à mon advis,
Puisque vous trouvez le vin bon.

LA FOLLE

La taincture de vostre viz (visage)
A plus cousté que la façon.

On connaît maintenant le répertoire si varié de nos vieux tapissiers. On peut donc reconstituer par la pensée l'ameublement d'une résidence royale au XVᵉ siècle. Les tentures de haute lice s'y rencontrent partout, ou, pour mieux dire, sans elles les salles seraient nues, froides, inhabitables. En effet, ces amples et chaudes étoffes sont indispensables pour défendre l'habitant contre l'humidité glaciale des vastes appartements aux parois de pierre. Le bois est rarement employé au revêtement des murs. Dans les longues galeries de réception, à hautes cheminées, se développent les grandes scènes héroïques tirées des vieilles légendes ou des exploits contemporains. Les appartements particuliers du châte-

[1] Le sieur Loiseau, médecin de Louis XI, fut un des plus célèbres praticiens de son temps. Suivant un usage alors très répandu, il avait traduit son nom en latin, et maître Loiseau était devenu maître Avis.

lain réclament une décoration plus intime. A ces pièces de retrait sont réservées les scènes amoureuses, les sujets de chasse, les idylles pastorales. La haute et immense salle habitée par la dame du château et les enfants est divisée en plusieurs compartiments par des tentures tombant de longues traverses de bois suspendues au plafond, tandis que le sol est garni de chauds tapis velus, et que tous les meubles, escabeaux, bancs, tables de chêne massif, sont recouverts de coussins, de couvertures, de banquiers en riches étoffes ou en haute lice.

L'art du tapissier prête ainsi aux tristes demeures féodales un aspect riant et plaisant, un confortable inconnu avant lui. La tapisserie est, en effet, la décoration la mieux appropriée aux besoins des peuples du Nord. Avant tout, il faut se défendre des intempéries de l'hiver, il faut conserver la chaleur des cheminées où flambent les grands arbres de la forêt voisine. Rien ne répond mieux à ce besoin que les épaisses étoffes de laine. Imposée en quelque sorte par les exigences du climat, l'industrie qui nous occupe trouve dans les pays du nord de la France, dans les Flandres, dans la Suisse, son milieu naturel, tandis qu'elle ne sera jamais considérée que comme un art de luxe dans les régions plus méridionales, dont l'habitant est plus préoccupé de se défendre du soleil que du froid.

A l'Italie, à l'Espagne conviennent bien mieux les revêtements de marbre, de stuc ou de simple pierre que les lourdes tentures. Aussi, malgré tous les efforts pour introduire dans les petits États italiens l'art de la haute lice, cet art ne pourra y vivre que grâce aux encouragements d'un Mécène généreux. La volonté toute-puissante qui a fait venir les ouvriers du Nord, qui a mis les métiers en mouvement, cesse-t-elle un moment de veiller sur ces manufactures créées à grands frais, les ateliers se ferment, les tapissiers reprennent le chemin de leur pays. En un mot, la tapisserie, ne répondant pas aux exigences du climat méridional, ne sera jamais, dans les pays baignés par la Méditerranée, qu'un objet de luxe et d'ostentation. C'est ce qui nous explique l'état précaire et l'éphémère existence de ces nombreux ateliers italiens dont chaque jour vient nous révéler l'existence. On aura beau substituer la soie à la laine, multiplier l'or et l'argent dans le tissu, pour augmenter la légèreté, la fraîcheur de l'étoffe, en même temps que son éclat, et aussi pour la défendre de ses ennemis les plus acharnés, la

tapisserie restera toujours une industrie des pays septentrionaux.

Cette vérité s'affirme dès le xve siècle, malgré tous les efforts des princes italiens pour dérober à Arras cette importante source de richesses. Jusqu'à la chute définitive de la maison de Bourgogne, la capitale de l'Artois reste sans rivale pour la fabrication des tentures. Les documents contemporains abondent à cet égard en témoignages significatifs; il convient de les passer rapidement en revue.

Bien que les intrigues incessantes et les drames sanglants qui traversèrent la courte carrière du duc Jean sans Peur (1404-1419) ne lui aient guère laissé le loisir de donner son attention à l'embellissement de ses résidences, ce prince paraît cependant avoir hérité le goût de son père pour les tentures richement historiées. Il eût été bien ingrat envers les habiles artisans d'Arras, s'il n'eût pas conservé un souvenir reconnaissant du service qu'il avait indirectement reçu d'eux dans une circonstance mémorable. Fait prisonnier par les Turcs avec la fleur de la noblesse française, à la bataille de Nicopolis (1396), le fils de Philippe le Hardi dut en partie sa liberté aux chefs-d'œuvre de l'industrie artésienne, fort appréciée, paraît-il, jusqu'en Orient. Un vieux chroniqueur rapporte, en effet, que Jacques de Helly, envoyé pour traiter de la rançon des captifs, ayant été interrogé sur les présents les plus agréables au vainqueur et les plus propres à adoucir le sort du comte de Nevers et de ses compagnons, aurait répondu « que l'Amorath prendrait grant plaisance à voir draps de haute lice ouvrés à Arras, en Picardie, mais qu'ils fussent de bonnes histoires anchiennes…, avecques tout, il pensoit que fines blanches toiles de Reims seroient de l'Amorath recueillies à grand gré, et fines escarlates, car de draps d'or et de soie, en Turquie, le roi et les seigneurs en avoient assez largement et prenoient en nouvelles choses leur esbattement et plaisance. »

De ce passage de Froissart résulte la preuve certaine que la réputation des tapisseries d'Arras avait pénétré jusqu'en Orient dès le xive siècle. Le duc de Bourgogne, conformément aux conseils de Jacques de Helly, chargea deux chevaux de tapisseries choisies parmi les plus riches de son mobilier, et les envoya en présent au sultan Bajazet. L'*Histoire d'Alexandre* était du nombre.

Jean sans Peur, après avoir succédé à son père, ne pouvait

oublier cette circonstance critique de sa vie. Aussi, malgré ses préoccupations politiques, ne laissa-t-il pas de faire d'importantes commandes aux ateliers d'Arras comme à ceux de Paris.

Ces acquisitions étaient généreusement distribuées aux seigneurs étrangers, surtout aux nobles d'Angleterre, dont le duc de Bourgogne avait intérêt à se ménager l'alliance.

De pareilles libéralités produisirent le résultat espéré. Dans sa lutte contre les Liégeois révoltés, Jean sans Peur reçut l'assistance d'un corps de douze cents Anglais, commandés par le comte d'Arundel.

A peine avait-il remporté cet avantage sur les habitants de Liège, que le duc de Bourgogne s'empressait d'en commander la représentation en tapisserie, comme son père avait fait pour la bataille de Roosebecke. Les actes contemporains nous ont conservé des détails précis sur cette pièce historique. L'exécution en fut confiée à Rifflard Flaymal, tapissier d'Arras; le prix s'éleva à 3,080 francs d'or, somme énorme pour le temps. Les cinq pièces, dont l'historien de la Bourgogne, dom Plancher, a donné une description d'autant plus précieuse que le monument n'existe plus, mesuraient environ trente mètres de long sur sept pieds ou deux mètres et demi de haut. Pour répondre à l'impatience de son puissant client, Rifflard Flaymal s'était hâté de terminer le travail; il était entièrement livré en 1411. On a vu plus haut que, d'après l'inventaire de Philippe le Bon, dressé en 1420, cette suite comptait alors six pièces. Est-ce le scribe chargé de la rédaction de l'inventaire qui aura commis une erreur? Ou bien un des sujets, trop large au début, aurait-il été partagé en deux morceaux, suivant une pratique alors fort usitée? Nous ne saurions le dire. Tous les témoignages contemporains s'accordent à dire que la tenture se composait de cinq pièces seulement.

On a pu dresser, à l'aide des registres aux bourgeois de la ville d'Arras, une liste de soixante-dix tapissiers, que d'autres documents permettent de grossir d'une vingtaine de noms. Mais ces registres ne fournissent aucun détail sur les œuvres des artisans cités. Les archives de Dijon et de Lille sont plus explicites sur les travaux exécutés pour les ducs de Bourgogne pendant le cours du XVe siècle. C'est donc à ces archives que nous devons la meilleure partie des renseignements qui vont suivre.

En 1420, le duc Philippe fait délivrer à la veuve de Guy de

Ternois et à Jean Largent, tapissiers d'Arras, la somme de 4,000 fr., montant du prix de trois pièces à fils d'or, mesurant ensemble deux cent dix aunes carrées « à plusieurs ymages d'archevêques, évêques et rois, pourtraits et vestus de couleur, ystoriées de l'*Union de sainte Église*. » C'est probablement l'*Histoire de l'Église militante* portée déjà sur l'inventaire de 1420. Trois ans après, le duc achète d'un marchand liégeois établi à Bruges, Jehan Arnulphin, six pièces de tapisserie payées 345 livres. Elles représentaient des scènes de la vie de la Vierge : l'*Annonciation*, la *Nativité*, l'*Apparition*, la *Circoncision*, l'*Assomption* et le *Couronnement*. Le duc les envoya en présent au pape Martin V.

De tous les tapissiers d'Arras, celui qui paraît avoir joui de la plus grande faveur auprès du duc de Bourgogne, et dont le nom revient le plus souvent sur les états de payement, est Jean Walois. On rencontre à cette époque plusieurs tapissiers appartenant à la famille des Walois. Or, chose singulière, aucun d'eux ne paraît sur les listes de tapissiers dressées à l'aide des registres aux bourgeois d'Arras.

De 1413 à 1445, date à laquelle il figure sur les comptes pour la dernière fois, Jean Walois livre au duc de Bourgogne de nombreuses pièces où sont représentées, tantôt des chasses à l'ours, tantôt des scènes de l'Écriture sainte, comme les *Sept joies de la Vierge Marie*, la *Passion et Crucifiement de Notre-Seigneur*, la *Nativité*, la *Résurrection de Lazare*, le *Jugement dernier*; tantôt des tapis simplement ornés de rinceaux et d'armoiries. Les *Sept joies de la Vierge* et la *Passion du Christ*, payées ensemble 1,138 livres, furent offertes à l'évêque de Liège, un des négociateurs de la paix d'Arras (1435), qui mettait fin aux sanglantes querelles des Armagnacs et des Bourguignons.

En 1441, le duc de Bourgogne envoyait en présent au pape Eugène IV une tapisserie historiée « de trois histoires morales du pape, de l'Empereur et de la noblesse », acquise d'un marchand lombard résidant à Bruges.

Voulant, comme son père et son aïeul, faire retracer par ses tapissiers favoris un des événements mémorables de son règne, et n'ayant pas eu, comme eux, l'occasion de remporter une glorieuse victoire, Philippe le Bon leur demanda de consacrer le souvenir de l'institution de l'ordre de la Toison d'or. Il semblerait que la réputation des ateliers d'Arras commençât dès lors à pâlir, car ce n'est

pas à eux que s'adressait le duc de Bourgogne dans cette circonstance mémorable. Déjà toutes les grandes villes de Flandre possédaient des métiers faisant une concurrence sérieuse aux ouvriers renommés de l'Artois.

Nous résumerons plus loin, quand nous parlerons des ateliers de Tournai, les détails qu'on possède sur l'auteur de ce précieux monument.

Un chroniqueur contemporain, Jacques du Clerc, raconte que le duc de Bourgogne avait fait décorer l'hôtel d'Artois de ses plus belles tapisseries, lors de l'entrée de Louis XI à Paris, en 1461. Parmi ces chefs-d'œuvre figurait au premier rang la tenture de *Gédéon* ou de *la Toison d'or*. Le vieil historien croit devoir expliquer pourquoi le héros hébreu avait été préféré à Jason pour décorer les murailles de la salle où se réunissaient les chevaliers de la Toison d'or. « ... Laquelle toison, dit Jacques du Clerc, Gédéon pria à Nostre-Seigneur qu'elle fust mouillée puis séchée, comme en la Bible on le peult plus aisément veoir, et sur icelle avoit prins son ordre, et ne l'avoit voullu prendre sur la toison que Jason conquesta en l'isle de Colchos, pour ce que Jason mentit sa foy. » Nonobstant ces scrupules, Philippe le Bon possédait aussi une tenture de *Jason* ou de *la Conquête de la Toison d'or* qui ne le cédait en rien pour la magnificence à celle de *Gédéon*; on les voit paraître toutes deux, côte à côte, dans mainte circonstance solennelle où le duc de Bourgogne se plaisait à étaler ses plus précieux trésors.

Ainsi figurent-elles ensemble, avec une tapisserie de la *Vie d'Hercule*, dans la salle du somptueux festin donné à Lille en 1454, festin célèbre dans l'histoire sous le nom de *Vœu du Faisan*.

En 1466, Philippe le Bon recevait à sa cour l'électeur Frédéric I. Il crut devoir faire honneur à ses hôtes de ses plus riches tentures, et Commines de remarquer la grossièreté des Allemands, s'étendant avec leurs bottes crottées sur les précieuses étoffes recouvrant les lits et les autres meubles.

Le duc de Bourgogne prit de grandes précautions pour assurer la conservation des trésors amassés pendant sa longue vie. Six de ses officiers, portant le titre de *gardes de la tapisserie*, étaient chargés du soin des tentures; douze valets les assistaient dans leurs fonctions. En 1440, le duc faisait construire un magasin voûté en pierre, destiné spécialement à recevoir ses tapisseries.

Quel dommage qu'on ne possède pas un inventaire des trésors de toute nature que Philippe le Bon laissait en mourant! Comme il eût été curieux de comparer cette liste à celle de 1420! Charles le Téméraire, peu après son avènement, en 1469, fit faire un récolement de tous les meubles qui garnissaient ses palais d'Arras et de Lille. Malheureusement ce document si précieux ne nous est pas parvenu.

Le fils de Philippe le Bon ne montra pas moins de goût que son père pour tous les raffinements du luxe. Il fit preuve aussi d'une grande sollicitude pour l'entretien de ces tapisseries qui l'accompagnaient en toute circonstance, dans ses voyages comme dans ses expéditions guerrières. Il renchérit même sur le faste de ses prédécesseurs, et cette ostentation bien connue, avant de causer la perte des trésors de la maison de Bourgogne dans les journées de Granson, de Morat et de Nancy, eut parfois des conséquences funestes pour les projets ambitieux de son chef.

S'il était permis au Téméraire de faire montre des joyaux les plus rares de son incomparable collection lors des fêtes célébrées à l'occasion de son mariage avec Marguerite d'York (1468), d'étaler en cette circonstance ses plus belles tapisseries, au nombre desquelles il faut citer celles qui représentaient *Adam et Ève au paradis terrestre*, et *Comment Cléopâtre épousa Alexandre*, l'ambitieux duc de Bourgogne fit preuve de bien mauvaise politique, quand il écrasa par son luxe insolent les Allemands venus à cette entrevue de Trèves (1473), où il espérait obtenir de l'Empereur le titre de roi. Les magnificences étalées par leur opulent voisin offusquèrent les seigneurs teutons et surtout l'Empereur, qui rompit brusquement l'entrevue et s'éloigna mécontent et humilié. La leçon ne devait guère profiter à François Ier lors de l'entrevue du camp du Drap d'or.

Parmi les tapisseries dont les ducs de Bourgogne se montraient particulièrement fiers, il en est une qui trouve toujours place dans les cérémonies les plus solennelles. L'*Histoire d'Alexandre* avait décoré l'hôtel d'Artois lors de l'entrée de Louis XI à Paris, en 1461, et soutenait sans désavantage le voisinage de la tenture de *Gédéon*. Elle reparait à Trèves en 1473, et on voit, par les soins dont on l'entoure, que les ducs de Bourgogne en font un cas tout particulier. Elle était tissée des matières les plus précieuses; l'or, l'argent et la soie avaient été employés dans une large mesure.

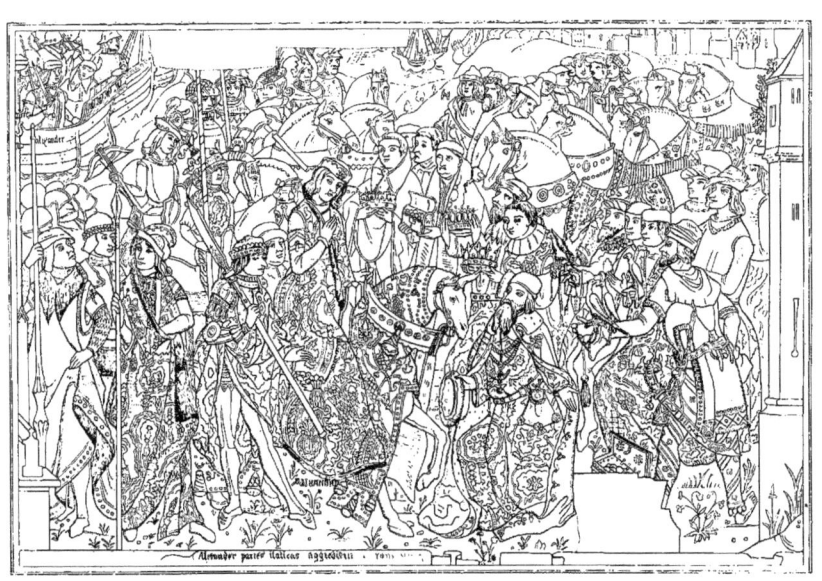

ALEXANDRE, ROI D'ÉCOSSE, DÉBARQUANT EN ITALIE
Tapisserie du commencement du XVIe siècle,
d'après les *Anciennes Tapisseries historiées* d'Achille Jubinal.

Était-elle considérée comme trop précieuse pour courir les hasards de la guerre? Toujours est-il qu'elle ne figure pas dans le butin fait par les Suisses après leurs victoires de Granson et de Morat.

Le musée de Berne conserve neuf tapisseries qui, d'après la tradition, auraient décoré la tente du Téméraire à Granson. Sur l'une se voit une *Adoration des Mages*; c'est la plus ancienne; quatre autres, appartenant à une même suite, représentent la *Justice de Trajan* et l'*Histoire d'Herkinbald,* que les artistes du moyen âge se plaisent à rapprocher. Cette série a pour nous un prix particulier, parce qu'elle reproduit fidèlement les tableaux de Rogier van der Weyden, placés autrefois dans la grande salle de l'hôtel de ville de Bruxelles, et détruits lors du bombardement de 1695. Chaque pièce est divisée en deux sujets, expliqués par des légendes latines.

Le duc Herkinbald avait donné un rare exemple d'impartiale et sévère justice en mettant lui-même à mort son neveu, coupable d'avoir fait violence à une jeune fille. Sentant sa dernière heure approcher, le duc refuse de s'accuser comme d'un crime de sa sévérité, et, l'évêque qu'il avait fait appeler lui refusant les derniers sacrements, l'hostie vient d'elle-même se placer sur la langue du mourant. Rogier van der Weyden avait représenté cette légende sur le tableau de Bruxelles, qui passait pour son chef-d'œuvre. On a pu constater que la composition des tapisseries de Berne reproduit exactement les tableaux du maître flamand, connus par les descriptions des anciens historiens. M. Jubinal a donné un dessin au trait de cette suite fameuse. C'est également à M. Jubinal qu'est due la gravure des quatre tapisseries représentant, en huit sujets accompagnés de légendes françaises, l'*Histoire de César*. Nous donnons plus haut (p. 65) la reproduction d'une des scènes de l'*Histoire de César*, conservée à Berne, à côté de la légende du duc Herkinbald.

Des doutes se sont élevés en ces derniers temps sur l'authenticité de la tradition relative à la provenance de ces tapisseries. Ont-elles bien appartenu à Charles le Téméraire? N'est-il pas singulier de ne retrouver aucune d'elles dans les nombreux documents parlant du mobilier de la maison de Bourgogne? Quoi qu'il en soit de ces scrupules, les pièces de Berne semblent bien dater du XVe siècle, et leur âge n'est pas en contradiction avec la tradition.

Le même musée possède des tapis n'ayant pour toute décoration

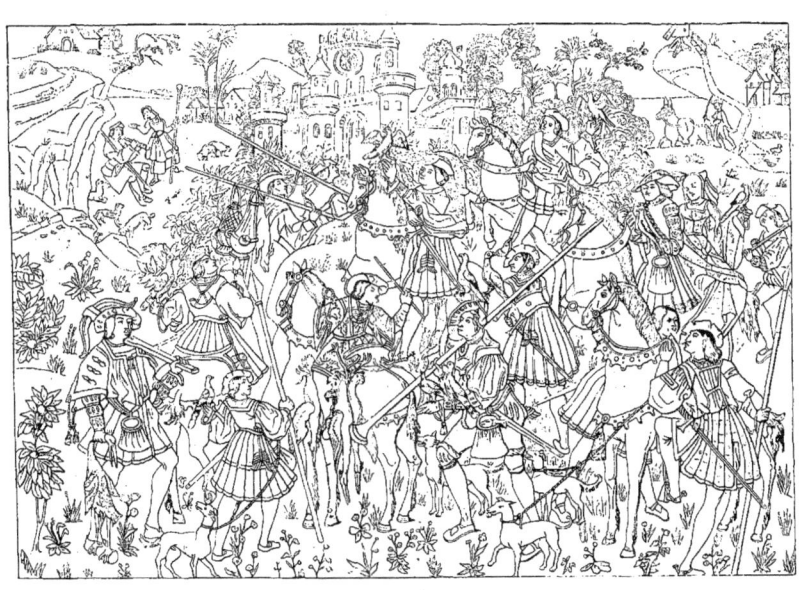

SCÈNE DE CHASSE AU FAUCON

Tapisserie du château d'Haroué (Meurthe), d'après les *Anciennes Tapisseries historiées* de Jubinal.

que la devise et les armes du dernier duc de Bourgogne. Sur ceux-ci du moins le doute n'est pas possible, et leur présence au musée de Berne fournit un argument assez fort en faveur de la tradition généralement admise.

Ce serait également du butin fait après le dernier désastre et la mort du Téméraire que proviendraient les sept tapisseries conservées dans le musée archéologique de Nancy. Elles forment deux séries bien distinctes : la première comptait autrefois quatre pièces et n'en a plus que deux aujourd'hui; elle retrace l'*Histoire d'Assuérus et d'Esther*. Les cinq autres panneaux appartiennent à une *Moralité* sur la *Condampnacion de Souper et de Banquet*.

Les sujets de ces cinq pièces, de largeur fort inégale, sur trois mètres soixante-quinze centimètres de haut, se trouvent décrits dans une relation adressée au duc Philippe le Bon par un de ses serviteurs, envoyé en mission à Vienne vers 1450. Cet officier, connaissant le goût de son maître pour les riches tentures, lui indique trois suites, composées chacune de six morceaux, mises en vente dans la ville où il se trouve. L'une d'elles représentait l'*Histoire de Vénus et de l'Honneur*, une autre l'*Histoire de débat entre jeunesse et vieillesse à la cour de Vénus*. A ces sujets le duc aurait préféré la *Condamnation de Souper et de Banquet*, et l'aurait acquise des marchands viennois. Telle est la tradition recueillie par Achille Jubinal. Il convient de faire observer que certains détails du costume et du mobilier indiqueraient une date postérieure à la mort du Téméraire, et se trouvent ainsi en opposition formelle avec la tradition.

Ainsi la *Condamnation de Souper et de Banquet* ne serait pas un des trophées de la bataille livrée sous les murs de Nancy, et n'aurait même jamais fait partie du mobilier des ducs de Bourgogne. Ceci s'accorderait d'ailleurs assez bien avec le silence absolu des inventaires bourguignons sur ce remarquable échantillon de l'art du xve siècle. L'origine de la tapisserie de Nancy n'est pas moins obscure que son histoire. Du moment où elle est d'une date postérieure à la mort du dernier duc de Bourgogne, il devient impossible de l'attribuer aux métiers d'Arras, complètement ruinés par Louis XI après la prise de cette ville.

On voit, par cet exemple, avec quelles précautions il convient d'accueillir les anciennes traditions, les plus plausibles en apparence, sur l'origine des ouvrages de haute lice.

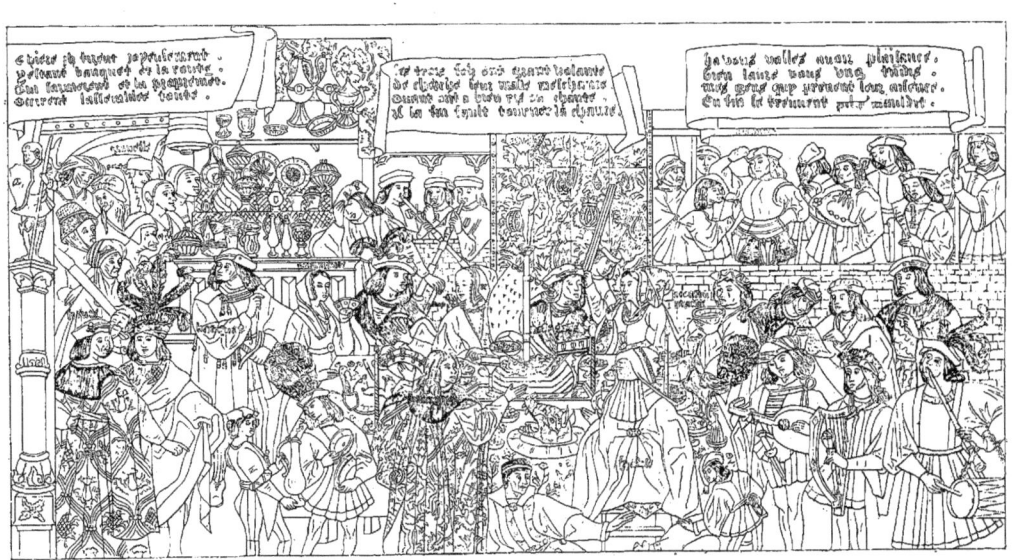

LA CONDAMNATION DU BANQUET
Tapisserie de Nancy, d'après les *Anciennes Tapisseries historiées* de Jubinal.

Nous donnons la reproduction d'un des épisodes de la *Condamnation de Souper et de Banquet*, d'après les gravures de l'ouvrage d'Achille Jubinal.

Si l'état complet des tapisseries du dernier duc de Bourgogne nous fait défaut, nous avons du moins une liste des plus belles tentures conservées dans le garde-meuble de ce prince au moment de sa prospérité. Charles le Téméraire épousait, en 1468, Marguerite d'York. Le mariage fut célébré à Bruges, la reine des villes de la Flandre à cette époque, le grand entrepôt du commerce du Nord. Les chroniqueurs contemporains s'étendent longuement sur les fêtes splendides données à cette occasion. L'un d'eux, Jean, seigneur de Haynin, décrit avec un grand luxe de développements la décoration des salles, et entre dans des détails précis sur les tentures affectées à chacune d'elles [1].

A la grande salle du festin, réunissant les nouveaux époux et les principaux personnages de la cour, avaient été naturellement réservées les suites de *Gédéon* et de la *Toison d'or*. Dans la salle du commun, contenant la foule des invités subalternes, étaient placées les tapisseries de la *Bataille de Liège*, sorte d'avertissement donné aux turbulents bourgeois des villes flamandes. Une pièce spéciale réunissait les officiers ou chambellans de la maison de Bourgogne; sur les murs s'étalaient le *Couronnement de Clovis*, le *Renouvellement de son alliance avec Gondebaud*, le *Mariage du roi de France avec la fille du roi de Bourgogne*, enfin l'*Apparition de l'Ange apportant les trois fleurs de lis de France*. C'est la plus ancienne mention qu'on connaisse cette *Histoire de Clovis*, conservée aujourd'hui dans l'église métropolitaine de Reims. Nous y reviendrons tout à l'heure.

Les autres salles de banquet avaient pour décoration l'*Histoire de Garin le Lorrain* et celle d'*Assuérus*, aujourd'hui au musée de Nancy. On avait choisi, pour parer la chapelle, une scène religieuse, la *Passion de Jésus-Christ*.

La chambre de la jeune mariée était décorée de l'*Histoire de Lucrèce*, tandis que les lits et les meubles étaient recouverts de draps d'or aux initiales de la dame. La chambre du duc aussi était magnifiquement ornée de riches pièces à armoiries et à devises.

[1] On a vu plus haut (p. 76) que le duc de Bourgogne avait exposé, à cette occasion, *Adam et Ève au paradis terrestre* et le *Mariage de Cléopâtre avec Alexandre*.

Ce passage nous fournit un renseignement important sur l'âge et l'origine de la tenture de *Clovis*, un des plus précieux monuments de l'histoire de la tapisserie au xvᵉ siècle. Cette suite faisait partie, comme on vient de le voir, du mobilier des ducs de Bourgogne avant 1468; elle sortait vraisemblablement des ateliers d'Arras. Il était naturel que Philippe le Bon se plût à rappeler le souvenir de l'alliance de Gondebaud, l'ancien maître de la Bourgogne, avec le fondateur du royaume de France. On sait que cette tapisserie, transmise par la fille de Charles le Téméraire à Charles-Quint, fut trouvée dans les bagages de l'Empereur après la levée du siège de Metz; elle échut alors, dans le partage du butin, au duc François de Guise, et fut offerte bientôt après à la cathédrale de Reims par Charles de Guise, cardinal de Lorraine. C'est ainsi une des rares pièces dont on peut suivre les vicissitudes pendant une période de plus de quatre siècles. Toutes ces circonstances font de l'*Histoire du roi Clovis* une relique des plus vénérables. On ne saurait donc trop déplorer la négligence qui a laissé disparaître de nos jours un des morceaux de cette suite.

Quand elle entra dans le trésor de la cathédrale de Reims, elle comptait six pièces. Elle n'en avait plus que trois quand M. Leberthais la dessina vers 1840. Comment se fait-il qu'un panneau ait été perdu depuis cette date? Les deux pièces encore existantes et déposées dans la cathédrale représentent, la première : le *Couronnement du roi* et la *Prise de la cité de Soissons*; la seconde : la *Fondation des églises Saint-Pierre et Saint-Paul* (depuis abbaye de Sainte-Geneviève), la *Victoire sur Gondebaud* et l'*Histoire du cerf merveilleux*.

L'entassement des personnages et la confusion des scènes, qui s'enchevêtrent l'une dans l'autre, rendent une description presque impossible. D'ailleurs, les originaux restent constamment exposés sous les yeux des visiteurs, et les dessins de M. Leberthais permettent de les étudier à loisir. Au double point de vue de l'histoire de l'art et de celle du costume, ces pièces sont d'une importance capitale. En effet, les combattants portent tous l'armure bourguignonne du milieu du xvᵉ siècle : l'anachronisme ne choquait alors personne. Les défenseurs de Soissons repoussent l'attaque avec des bombardes dont le modèle est évidemment fourni par l'artillerie de Philippe le Bon. Notons enfin les trois crapauds qui s'étalent sur les étendards du roi de France jusqu'au moment où ils

seront remplacés par les fleurs de lis apportées du ciel par un ange.

Ainsi les panneaux de l'*Histoire de Clovis* jouèrent un rôle dans les fêtes célébrées à l'occasion du mariage du dernier duc de Bourgogne, il ne peut y avoir de doute à cet égard. Nous avons donc là un spécimen authentique d'une fabrication dont il subsiste aujourd'hui fort peu de types.

Parmi les tentures qui reparaissent le plus souvent sur les comptes de la trésorerie de Bourgogne, il en est une qui semble avoir été l'objet d'une sollicitude particulière. Elle représentait le *Roi de France au milieu de ses douze pairs*. Serait-ce la pièce exécutée par Jean Cosset pour Philippe le Hardi, dont il a été question plus haut? Impossible de rien affirmer.

Dans ses *Monuments de la monarchie française*, dom Bernard Montfaucon cite une tapisserie sur laquelle était figuré le *Couronnement de Charles VI au milieu de ses pairs*, conservée de son temps dans la chapelle impériale de Bruxelles. Il donne une gravure de ce curieux sujet; nous l'aurions fait reproduire si le dessin publié par le savant bénédictin avait conservé quelque vestige du caractère de la pièce originale. Mais l'interprétation en est tellement gauche, qu'elle a presque l'air d'une caricature.

Est-il téméraire de supposer que la pièce conservée à Bruxelles provenait des ducs de Bourgogne, comme une bonne partie des trésors transmis à Charles-Quint par Philippe le Beau? On sait que les principales richesses de la bibliothèque royale de Belgique forment un fonds dont le titre même indique l'origine; il porte encore le nom de bibliothèque de Bourgogne. Ainsi quantité des plus rares curiosités, amassées par les princes opulents qui avaient uni la Bourgogne et les Flandres sous leur domination, se retrouvent dans les inventaires de Charles-Quint et de ses successeurs. C'est là qu'il faut les chercher.

Le désastre et la mort du Téméraire devinrent le signal de la ruine des ateliers d'Arras. Leurs destinées étaient intimement liées à la fortune de la maison de Bourgogne. Les chefs de cette maison avaient plus fait qu'aucun autre prince pour la prospérité de la tapisserie; aussi la fin misérable du dernier duc porta un coup mortel à l'industrie de l'Artois. La prise de la ville d'Arras par le

roi Louis XI (4 mai 1477) est une date capitale dans l'histoire de l'industrie dont nous étudions les développements.

Le vainqueur obligea tous les habitants à quitter leurs foyers et les remplaça par des colons amenés de force des villes voisines. Les tapissiers durent émigrer comme les autres citoyens; ils partirent tous pour les pays étrangers. On a bien essayé, dans ces dernières années, de contester la désastreuse influence des rigueurs de Louis XI sur les métiers qui avaient fait la gloire de l'Artois; mais une enquête approfondie a démontré qu'après 1477 quelques rares tapissiers n'apparaissent à Arras qu'à de longs intervalles. En vain la ville fit-elle, à plusieurs reprises, des efforts et des sacrifices pour ranimer les glorieux souvenirs du passé; toutes ces tentatives échouèrent, et les hauteliceurs seront désormais remplacés par des fabricants de sayetteries ou d'étoffes communes.

La chute d'Arras marque la fin des traditions du moyen âge et l'aurore de la renaissance pour l'art de la haute lice. Mais, avant d'exposer le merveilleux épanouissement de l'industrie textile par excellence, il nous faut entrer dans quelques détails sur les ateliers qui prirent naissance dans différentes villes de France ou dans les pays voisins pendant le XVe siècle. Nous passerons ensuite en revue quelques spécimens antérieurs à la chute d'Arras, et pouvant par conséquent être revendiqués par les artisans de cette ville.

Sous la domination des princes bourguignons, les grandes cités flamandes virent leur commerce et leur industrie prendre un immense développement. Il est donc tout naturel que la haute lice ait poussé ses premiers rejetons dans les villes les plus voisines de l'Artois. Aussi la tapisserie se propage-t-elle rapidement à Valenciennes, Lille, Douai, Bruges, Tournai, et dans les cités voisines.

On sait encore bien peu de chose sur l'histoire industrielle de ces différentes villes. Raison de plus pour ne négliger aucun des moindres indices recueillis dans les ruines et la poussière du passé.

Après Arras et Paris, les centres qui ont joué le principal rôle dans le développement de notre industrie sont incontestablement les villes de Tournai, de Bruxelles et d'Audenarde. La présence de tapissiers est signalée dans plusieurs autres cités en même temps qu'ils font leur apparition à Tournai et à Bruxelles; mais ce sont là des faits isolés et d'une importance secondaire.

Tournai. — Cette cité précède toutes ses rivales dans l'organisation du métier qui nous occupe. Le règlement des tapissiers porte la date du 26 mars 1398; à cette époque donc, les ateliers de Tournai avaient une certaine importance. Elle ne cessa de s'accroître au siècle suivant. Les magistrats de la ville continuèrent encore longtemps à favoriser le développement des métiers locaux. Plusieurs ordonnances témoignent de cette sollicitude. Dans les temps plus récents, la municipalité n'épargnera ni les efforts ni la dépense pour attirer et retenir des ouvriers expérimentés. Pour faire connaître les tapissiers de Tournai au moment de leurs débuts, il convient de revenir quelque peu en arrière.

Dès 1352, un ouvrier de haute lice, d'Arras, nommé Jean Capars, vient s'établir à Tournai.

Le règlement de 1398 est le plus ancien acte d'organisation des tapissiers flamands qui nous soit parvenu. Encore la ville de Tournai appartenait-elle, à cette époque, au domaine royal, et demeurat-elle française jusqu'en 1513, formant comme une enclave isolée au milieu des États du puissant duc de Bourgogne. En 1423, la corporation des hauteliceurs tournaisiens était assez nombreuse pour constituer une des bannières sous lesquelles se rangeaient les métiers.

Bien que situés dans une ville française, les ateliers tournaisiens travaillèrent surtout pour Philippe le Bon. Nous avons constaté que c'est à eux que s'adressa le duc pour l'exécution de la tenture réputée le chef-d'œuvre de cette époque.

Le 16 août 1449, Robert Dary et Jean de l'Ortye, tous deux résidant à Tournai, passèrent marché à Saint-Omer avec des officiers de Philippe le Bon pour l'exécution de la fameuse tenture de *Gédéon*.

L'acte qui nous a été conservé, et qu'Alexandre Pinchart a publié, porte la signature des deux chefs d'atelier. L'ensemble de la tenture comptait quatorze pièces : huit de vingt-deux aunes de long, et six de seize aunes; elles avaient toutes huit aunes de hauteur. Le prix était fixé à 8 écus d'or de quarante-huit gros de Flandre par aune, soit 8,960 écus d'or en tout.

Les patrons furent demandés à Bauduin de Bailleul, peintre d'Arras en grande réputation, qui avait travaillé pour le duc de Bourgogne dès 1419. Philippe le Bon paya ces modèles 300 écus d'or. Quatre ans après la signature du marché, c'est-à-dire en 1453, les dernières pièces étaient achevées et livrées.

La tenture de Gédéon figura dans toutes les cérémonies solen-

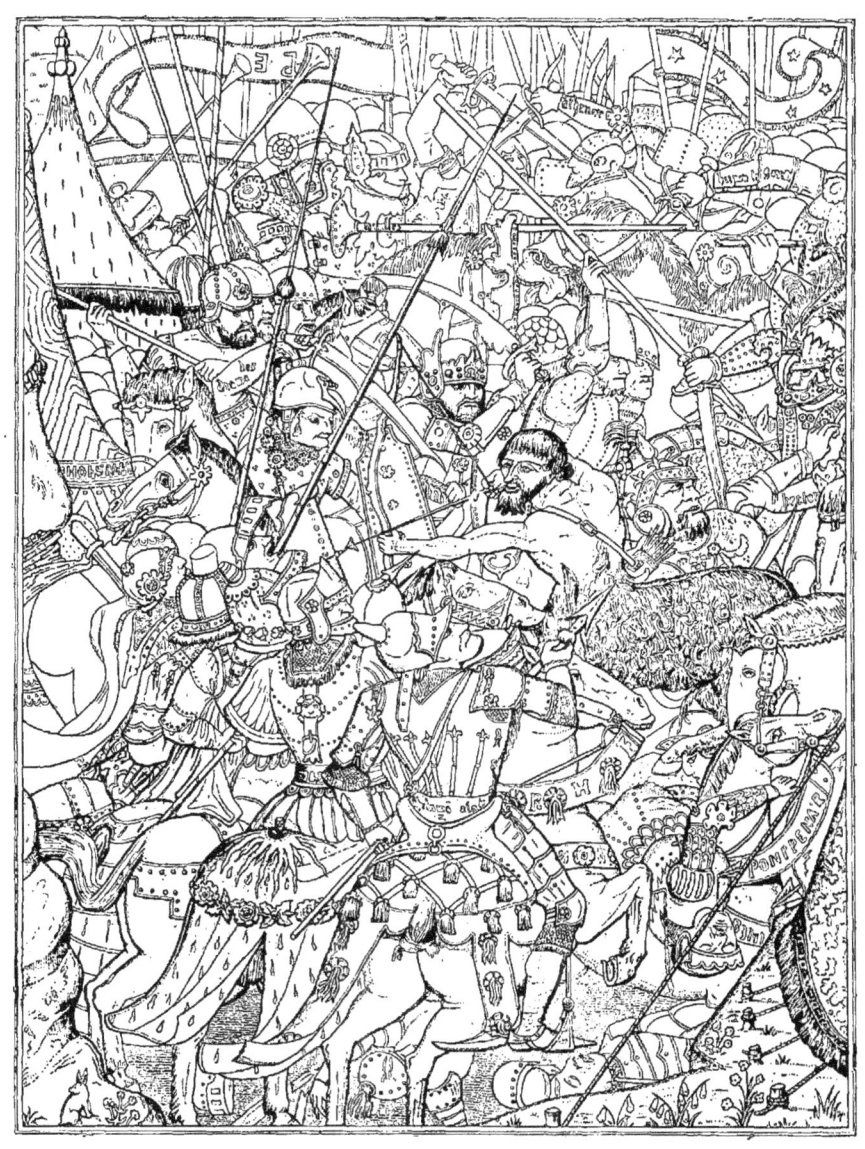

ÉPISODE DU SIÈGE DE TROIE

Tapisserie du tribunal d'Issoire,
d'après les *Anciennes Tapisseries historiées* d'Achille Jubinal.

nelles de la maison de Bourgogne, puis de la monarchie espagnole. Commandée pour décorer les murailles de la salle où s'assemblait le chapitre de la Toison d'or, elle occupe la place d'honneur, comme on l'a vu, dans les fêtes du mariage de Charles le Téméraire. Elle reparait fréquemment sous les règnes de Charles-Quint et de son fils. Elle se trouvait encore à Bruxelles à la fin du xviiie siècle. On suppose que les Autrichiens, lors de leur retraite, en 1794, emportèrent cette illustre tenture à Vienne.

Après Robert Dary et Jean de l'Ortye, s'il convient de signaler une famille nombreuse qui occupa une situation prépondérante parmi les tapissiers tournaisiens de la dernière moitié du xve siècle, c'est celle des Grenier, nommés aussi Garnier.

Le plus ancien des membres de cette dynastie, Pasquier Grenier, vend au duc de Bourgogne, en 1459, une tenture de l'*Histoire d'Alexandre,* enrichie d'or, et comprenant, outre le ciel, le dossier, la couverture et les gouttières, sept tapis de muraille. Le prix donne une idée de la magnificence de cette œuvre; elle ne coûta pas moins de 5,000 écus d'or. On la voit toujours citée parmi les pièces les plus précieuses du trésor de la maison de Bourgogne. Nous en avons déjà parlé plus haut.

Le même Pasquier Grenier cède encore à Philippe le Bon, en 1461, six tapisseries de la *Passion de Notre-Seigneur,* au prix de 4,000 écus d'or. Cette tenture décorait, comme on l'a dit, la chapelle ducale lors du mariage de Charles le Téméraire.

Nouvelle livraison d'une chambre en neuf pièces, avec personnages de bûcherons et de paysans, mesurant trois cent cinquante aunes, dans le cours de la même année. L'activité de l'habile tapissier ne se ralentit pas les années suivantes. Il fournit à son puissant client treize pièces de tapisseries en 1462; une tenture de l'*Histoire d'Assuérus et d'Esther,* en six panneaux, probablement celle qui parait aux noces du Téméraire, et une autre de l'*Histoire du chevalier du Cygne,* en trois tableaux, faisaient partie de ce marché. Puis c'est, en 1466, la livraison de deux chambres complètes, l'une « d'orangers », l'autre « de bûcherons », que le duc destinait à sa sœur et à sa nièce.

Le magistrat du Franc de Bruges, voulant offrir à Charles le Téméraire un présent digne de ce prince, s'adresse à Pasquier Grenier et lui achète, en 1472, une tenture de la *Destruction de Troie.* De ce fait on peut conclure que les productions des ateliers de

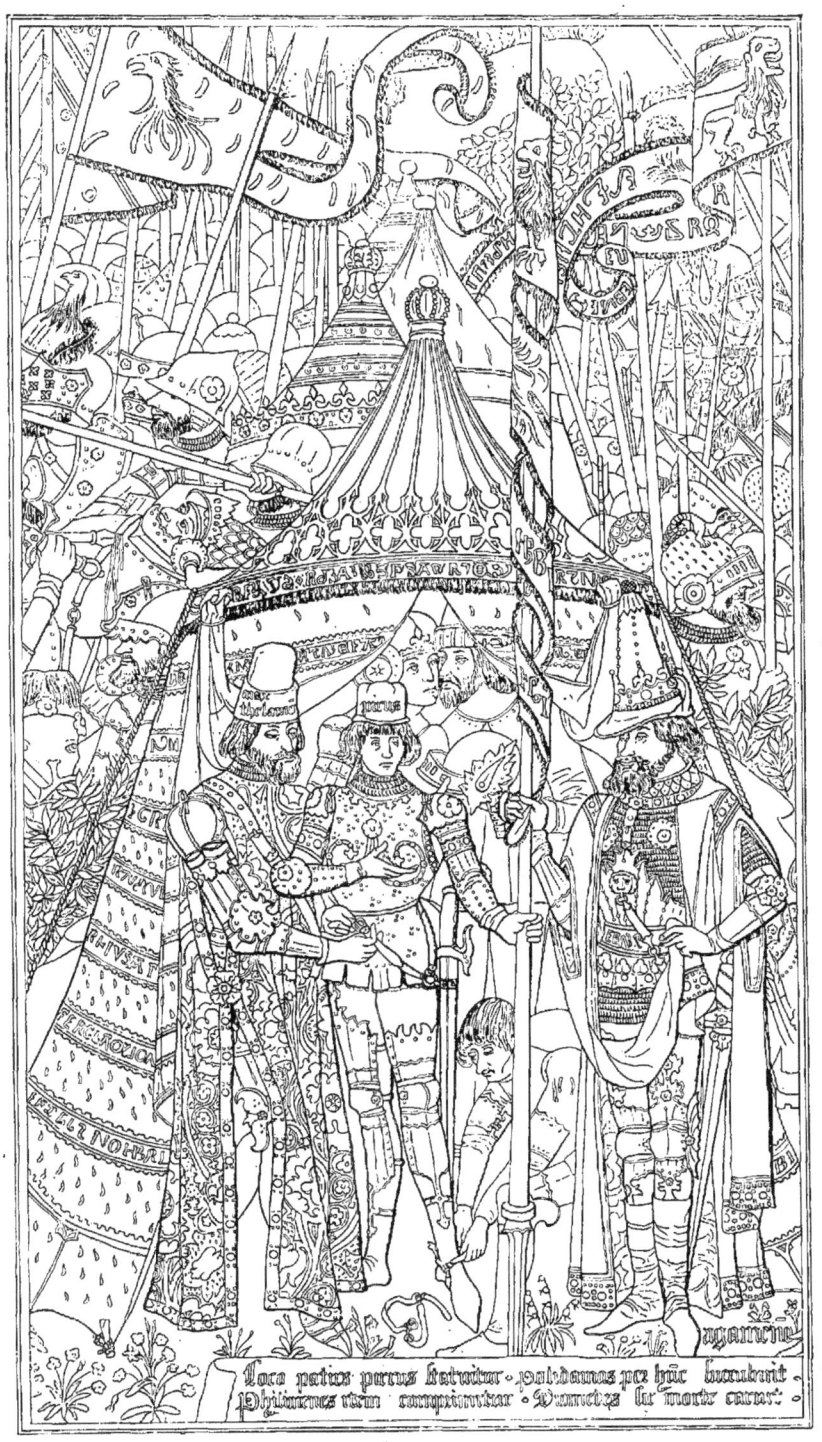

PYRRHUS, FILS D'ACHILLE, ARMÉ CHEVALIER

Partie d'une tapisserie ayant appartenu à Bayard,
d'après les *Anciennes Tapisseries historiées* d'Achille Jubinal.

Tournai étaient alors réputées au-dessus de toutes les autres, et que les tisserands brugeois n'étaient pas de force à se mesurer avec leurs voisins.

Un autre membre de la famille des Grenier, nommé Antoine, vend, en 1497, des tapisseries pour la décoration du palais du cardinal Georges d'Amboise.

C'est à Jean Grenier que le duc Philippe le Beau s'adresse quand il s'occupe d'augmenter la riche collection qu'il tient de ses ancêtres. Un seul payement s'élève à 2,472 livres. Parmi les tentures faisant partie de ces marchés, sont mentionnées une *Histoire du bancquet,* en six pièces, — ne serait-ce pas celle de Nancy? — et d'autres suites plus modestes, *à personnages de vignerons* ou de *bûcherons.* Jean Grenier est encore appelé à fournir la tenture en six pièces de la *Cité des Dames,* offerte par le magistrat de Tournai à Marguerite d'Autriche lors de sa nomination au gouvernement des Pays-Bas (1513).

Nous touchons à la limite extrême de la prospérité des ateliers tournaisiens. L'année même où la ville passait sous la domination anglaise, une peste terrible éclatait dans ses murs et enlevait la moitié de la population. L'industrie de la haute lice ne se releva pas de ce coup.

Si nous reprenons l'ordre chronologique des faits, interrompu par l'histoire de la famille des Grenier, nous trouvons parmi les noms des personnages pour lesquels travaillèrent les métiers de Tournai celui d'un historien illustre. Les magistrats de la ville offrent, en 1475, à Philippe de Comines, en reconnaissance de ses bons offices, une tapisserie sortant des ateliers de Jean le Bacre; elle coûtait 40 livres.

Un don semblable fut fait, en 1481, au seigneur de Lude, gouverneur de Dauphiné et commandant de la ville. La chambre de tapisserie de verdure qui lui fut présentée par les magistrats était de la façon de Guillaume Desremaulx ou des Rumaulx. Elle mesurait quatre cent soixante-sept aunes, et fut payée 640 livres.

Par ces dons intelligents, les magistrats de Tournai trouvaient le moyen, tout en favorisant l'industrie locale, de s'assurer d'utiles et puissants protecteurs.

En 1501, Philippe le Beau achète de Nicolas Bloyart quatre grandes pièces de tapisserie à plusieurs histoires de personnages, du prix de 442 livres.

Si nous poursuivons cette énumération jusqu'au jour où la ville cesse d'appartenir au roi de France, nous rencontrons, en 1410, un autre tapissier, nommé Arnould Poissonnier, qui livre d'un seul coup à l'empereur Maximilien, moyennant la somme de 1,460 livres, trois tentures importantes : un *Triomphe de Jules César*, en huit pièces, contenant quatre cents aunes; une *Histoire de gens et bestes sauvages*, de trois cent deux aunes; une chambre de *Chasse et de Volerie*, de deux cent quatre-vingt-dix-neuf aunes.

Quand la ville passa sous la domination du roi d'Angleterre, les magistrats ne négligèrent aucune dépense pour disposer favorablement leurs nouveaux maîtres. De riches tentures furent offertes au roi et à ses principaux officiers. Une tapisserie du *Voyage de Caluce* fut acquise pour cette destination de Jean Poissonnier; un autre maître, Jean Devenin, livra douze pièces représentant les *Douze mois de l'année*, enfin la *Vie d'Hercule*, tissée par Clément Sarrasin, était présentée au gouverneur de la ville.

Nous en resterons, pour le moment, à cette date fatale de 1513 qui arrachait à la France une de ses plus vieilles et plus fidèles cités. Quatre ans plus tard, il est vrai, le roi François Ier devait reconquérir la ville détachée de ses États, mais, hélas! pour trop peu de temps. Nous exposerons, dans les chapitres suivants, les vicissitudes que devait traverser à Tournai le métier naguère si florissant.

Parmi les cités flamandes les plus riches et les plus industrieuses, il n'en est pas une qui ait joué au moyen âge, dans l'histoire de la tapisserie, un rôle comparable à celui de Tournai, à l'exception, bien entendu, de la capitale de l'Artois.

Valenciennes. — Les anciennes archives font mention d'un tapissier de Valenciennes dès 1325; elles nous ont gardé le nom d'un certain Jean Hont, hauteliceur de la même ville, qui travaillait pour Jeanne de Brabant en 1364, et ceux de deux autres ouvriers, Thiéri, de Reims, et Jean Castelains, natif de Quiévrain, établis tous deux à Valenciennes en 1368. Ces faits isolés ne prouvent pas que l'industrie de la tapisserie ait été bien prospère à Valenciennes au moyen âge. Les hauteliceurs n'y furent jamais assez nombreux, au xve siècle, pour former une corporation distincte. C'est tout au plus si on a pu relever de loin en loin quelques noms, soit douze ou quinze au plus, pendant un espace de cent ans et davantage.

Bruges. — La ville de Bruges paraît avoir été bien plutôt, au moyen âge, l'entrepôt général de toutes les marchandises flamandes qu'un centre de fabrication. Si on voit figurer sur un compte de dépenses faites pour le duc de Bourgogne, sous la date de 1376, un certain Colart, de Paris, tapissier de haute lice, demeurant à Bruges, on n'a pu constater d'une manière authentique la présence de métiers dans cette ville pendant le xv^e siècle. Les tapisseries achetées à Bruges par les ducs de Bourgogne leur sont généralement vendues par des marchands étrangers ayant un établissement dans la vieille cité flamande. Cependant plusieurs des artisans de haute lice qui émigrent dans les pays étrangers à l'époque dont nous parlons, se disent originaires de Bruges.

La corporation des tapissiers brugeois ne reçut une organisation propre qu'en 1506.

On a donné plus haut l'énumération des riches tentures exposées lors du mariage de Charles le Téméraire, célébré à Bruges en 1568. Mais nous avons fait remarquer que ces précieuses tapisseries provenaient, pour la plupart, des ateliers d'Arras ou de Tournai.

Lille. — Les premiers tapissiers qu'on rencontre à Lille sont originaires d'Arras. Le plus ancien qui reçoit le droit de bourgeoisie en 1398 s'appelait Robert Pousson, fils de Henri. (Voyez ci-dessus, p. 39.) Puis paraissent Simon et Jean Lamoury en 1401 et 1404, Nicolas des Grès en 1406, Jean de Ransart en 1407. Deux autres artisans, nommés en 1412, étaient venus de Paris. En somme, le dépouillement des anciennes archives de Lille n'a fourni qu'un petit nombre de noms pour le xv^e siècle, et tous les renseignements se bornent à de simples mentions de tapissiers. On ne trouve pas l'indication d'une seule pièce sortie des ateliers lillois. La haute lice alla toujours en dégénérant au xvi^e siècle, et finit par être presque complètement supplantée par la sayetterie.

Ypres. — A Ypres, on ne rencontre pas un seul hauteliceur dans tout le cours du moyen âge. Il est à noter toutefois que François van der Wichtere, d'Ypres, dessinait, en 1419, les cartons des tapis armoriés de haute lice destinés à la halle des échevins; mais on s'adressait pour l'exécution des tentures à Jean de Fevere, d'Arras.

Plusieurs autres peintres d'Ypres ont fourni des cartons de tapisserie jusqu'au milieu du xvie siècle ; mais, de tapissier proprement dit, aucune mention.

Amiens et Cambrai. — Un hauteliceur, nommé Jacques Charpentier, paraît à Amiens en 1430 ; un autre, appelé Étienne Leclerc, travaille à Cambrai, en 1440, à un tapis décoré des armes du roi de France. Noël de Béry répare, en 1466, des tentures appartenant à la ville de Cambrai.

Audenarde. — On ignore la date exacte de l'introduction de la tapisserie à Audenarde. On la fait remonter à la première moitié du xve siècle. Dès l'année 1441, les travailleurs étaient assez nombreux pour former une corporation. Ils venaient pour la plupart de Tournai. En 1456, les maîtres du métier et leurs apprentis se réunissent dans une confrérie placée sous l'invocation de sainte Geneviève. Malgré l'importance que l'industrie avait prise à Audenarde dès le xve siècle, on ne rencontre, dans les anciens documents, que la mention insignifiante de tapisseries louées pour l'entrée des grands personnages. Ce n'est qu'à partir du xvie siècle que des faits plus précis permettent de suivre le développement de la haute lice dans ce centre de production, un des plus importants de la Flandre.

Bruxelles. — De même pour Bruxelles ; on a prétendu que cette ville avait possédé des ateliers dès le xive siècle, mais sans donner aucune preuve à l'appui de cette opinion. L'inventaire de Philippe le Bon, dressé en 1420, cite plusieurs tapisseries de Brabant, mais il ne précise pas le lieu d'origine. En 1448 seulement, les tapissiers se séparent des tisserands, auxquels ils avaient été réunis jusquelà. Leurs statuts portent la date de 1451. Déjà ils étaient assez riches pour posséder sur la grande place une maison à l'enseigne de l'*Arbre d'or*, qui fut plus tard la *Maison des Brasseurs*. Leur confrérie avait un autel à Notre-Dame de Sablon.

Le plus ancien tapissier bruxellois dont le nom ait été conservé est Jean de Haze ou de Rave, qui travaillait de 1460 à 1470. Son atelier jouissait d'une bonne réputation, car le duc de Bourgogne lui achète, en 1466, huit pièces décorées de ses armoiries tissées en or, pour la somme de 2,131 livres. La même année, Philippe

le Bon s'adressait encore à Jean de Haze pour lui demander une tapisserie de l'*Histoire d'Annibal* ne mesurant pas moins de cinq cent sept aunes ; elle fut offerte au pape Paul III.

Un peintre du mérite le plus éminent, qui travaillait à Bruxelles au milieu du xve siècle, paraît avoir exercé sur le développement de l'industrie de la haute lice une influence considérable. On doit à M. Wauters cette curieuse observation que Rogier van der Weyden avait sa demeure tout à côté de la maison où se faisaient la vérification et le plombage des tapisseries.

N'y eût-il là qu'une coïncidence toute fortuite, elle serait au moins singulière. De plus, Carel van Mander dit avoir vu à Bruges plusieurs toiles sur lesquelles étaient représentées, de la main du célèbre artiste, de grandes figures peintes à la colle ou au blanc d'œuf. Ces toiles, ajoute l'historien de la peinture, servaient à garnir les salles comme des tapisseries. Ce passage a souvent été invoqué pour prouver que Rogier avait dessiné des cartons de tapisseries. C'est peut-être tirer d'un fait exact une interprétation excessive. Il s'agit simplement ici, nous semble-t-il, de véritables toiles peintes, comme celles de Reims, fort employées la fin du xve siècle dans la décoration des églises ou des châteaux.

On a attribué à notre artiste, sans plus de certitude, les modèles de certaines tentures conservées à Madrid. Ce qui semble certain, c'est que la fameuse tapisserie de Berne, qui passe pour avoir appartenu à Charles le Téméraire et représente la *Justice de Trajan et l'Histoire d'Herkinbald,* offre la reproduction fidèle de peintures célèbres de Rogier van der Weyden, autrefois placées à l'hôtel de ville de Bruxelles.

Gand. — Dès l'année 1453, la ville de Gand, puissante entre les vieilles cités flamandes par le nombre et l'organisation de ses métiers, possédait une corporation de tapissiers de haute lice. Le registre des réceptions, allant de 1461 à 1496, a été conservé. Il ne contient qu'une sèche énumération de noms propres. Les tentures, sorties des ateliers de Gand, soit au xve siècle, soit même sous le règne de Charles-Quint, paraissent n'avoir jamais joui d'une grande réputation. Elles consistaient surtout en verdures. En 1478, Pierre van Boxelaere, de Gand, livre au magistrat du Franc de Bruges une petite tapisserie décorée d'un écusson aux armes de France.

Middelbourg. — L'histoire de Middelbourg en Flandre offre une particularité singulière. Cette ville fut fondée, en 1465, sur des terrains dépendant de l'ancienne abbaye du même nom en Zélande, par Pierre Bladelin, seigneur de la cour de Philippe le Bon, fort en faveur auprès de son maître. Pour attirer les habitants et favoriser le développement de la naissante cité, Bladelin y établit une foire franche. Aussi vit-on les citoyens de Dinan y affluer après le siège et le sac de leur ville natale, en 1466. C'est à ce moment que la haute lice fait son apparition à Middelbourg, dont les tapissiers reçurent les encouragements du duc de Bourgogne.

Charles le Téméraire achète, en 1470, une verdure de six pièces à Brice le Bacquere, au prix de 21 sous l'aune; une autre verdure de trente-cinq aunes à Melchior le Wede. Ces deux artisans, fixés à Middelbourg, étaient probablement originaires de Tournai.

L'inventaire des meubles et tapisseries du château de Middelbourg, dressé en 1477, après la mort du successeur de Bladelin, énumère de nombreuses pièces de tapisserie : dans le nombre figurent plusieurs verdures qu'on peut attribuer aux ateliers de la ville. La prospérité de cette fabrique dura peu. Les guerres qui ensanglantèrent la Flandre pendant les règnes de Maximilien d'Autriche et de Philippe le Beau entraînèrent probablement sa ruine.

Mons, Alost. — On a constaté la présence de métiers de haute lice à Mons et à Alost vers la fin du XVe siècle, sans que cette industrie ait jamais jeté de profondes racines dans ces deux villes.

La corporation des tapissiers d'Alost, établie en 1496, prolongea son existence jusqu'au XVIIe siècle.

Enghien. — La ville d'Enghien faisait partie des domaines de l'illustre maison de Luxembourg. Ses tapissiers acquirent une certaine réputation. Enghien figurait parmi les centres les plus importants de fabrication sous Charles-Quint. L'établissement des métiers de haute lice remonte au XVe siècle. En 1479, un tapissier de la ville, Étienne van der Bruggen, vend six cents aunes de tapisserie, du prix de 460 livres, pour le compte de l'archiduc d'Autriche.

Philippe de Clèves, époux de Françoise de Luxembourg et seigneur d'Enghien, acheta dans cette ville, en 1504, une série de tentures dont le prix fut payé en partie par les magistrats municipaux. Une tapisserie de huit mètres de large, portant les armes de ce

seigneur et représentant le *Roi Modus et la reine Ratio* accompagnés de leur cour, est conservée à l'hôtel d'Arenberg, à Bruxelles.

La prospérité des ateliers d'Enghien date du XVI^e siècle; des statuts lui furent octroyés par Philippe de Clèves en 1543. Vingt ans plus tard, la corporation était assez nombreuse et assez riche pour faire les frais d'une teinturerie à son usage.

Lyon. — Malgré l'extrême pénurie de renseignements sur cette époque ancienne et l'insuffisance des recherches, on a constaté l'existence d'un certain nombre d'ouvriers de haute lice disséminés sur les différents points de la France au XV^e siècle. M. Natalis Rondot a pu faire remonter leur établissement à Lyon à l'année 1358. Un dépouillement systématique des archives a tiré de l'oubli les noms de plusieurs tapissiers lyonnais du XV^e siècle. Ces artisans occupaient un certain rang dans la bourgeoisie locale, car ils figurent parmi les citoyens qui payent l'impôt le plus élevé. Jean Crété, qui vivait vers 1480, tenait une des premières places parmi les hauteliceurs lyonnais.

Perpignan et Troyes. — La tapisserie paraît à Perpignan en 1411, à Troyes en 1425. On a retrouvé tout récemment un marché, portant la date du 26 septembre 1411, par lequel un hauteliceur, fixé à Perpignan, s'engageait à tisser pour un seigneur du Roussillon une pièce représentant sainte Catherine. Il s'appelait Pierre Le Fort.

Nous avons parlé plus haut du curieux marché conclu avec Thibault Clément pour l'exécution d'une tapisserie de la vie de sainte Madeleine, destinée à l'église de ce nom, à Troyes.

Nicolas Farein, tapissier de la même ville, est chargé de réparer les tentures de l'église Saint-Pierre.

Avignon, Reims, Montpellier. — Un tapissier de Tournai, nommé Jean Hosemant, est établi à Avignon en 1430.

Un autre tapissier, dont l'origine est inconnue, travaille à Reims en 1457. Il s'appelait Colin Colin.

L'année suivante, deux ouvriers signalés par Jules Renouvier, Georges de Vaulx et Jean Muret, étaient occupés à Montpellier à des ouvrages destinés à l'église Notre-Dame.

Vitré, Rennes. — Le dernier duc de Bretagne, François II, installe, en 1476 et 1477, des tapissiers de haute lice à Vitré et à Rennes. L'historien de la province auquel est due la connaissance de ce fait n'entre dans aucun détail sur ces manufactures, qui n'eurent probablement qu'une existence assez courte.

Aubusson et *Felletin*. — On s'accorde généralement à faire remonter au moyen âge l'organisation des premiers ateliers d'Aubusson et de Felletin. De longues recherches n'ont rien produit de positif sur les origines de ces manufactures. La légende attribuant la création des premiers métiers à des Sarrasins fugitifs, après la bataille de Poitiers, ne repose sur rien.

Une autre tradition paraîtrait plus acceptable. Louis de Clermont, fils de Robert, comte de Bourbon, et de Béatrix, dame de Bourbon, avait épousé Marguerite, fille de Jean d'Avesnes, comte de Hainaut, et de Philippe de Luxembourg. De là des rapports fréquents, intimes, entre la maison de Bourbon et les grandes familles de la Flandre et des pays voisins. Louis de Clermont joignit à son patrimoine héréditaire le comté de la Marche, cédé par le roi Charles le Bel. D'autres alliances ayant resserré les liens qui unissaient cette famille aux princes flamands, on suppose que le comte Louis, après avoir pu constater la prospérité des villes du Nord, aurait fait tous ses efforts pour provoquer une émigration de tisserands dans ses nouveaux États. Comme le comté de la Marche est un pays pauvre, montagneux, dont la terre peut difficilement nourrir ses habitants, il était fort avantageux pour une contrée aussi misérable de posséder une industrie quelque peu rénumératrice.

Malheureusement toutes ces conjectures, fort séduisantes sans doute, n'ont été confirmées jusqu'ici par aucun document. Les métiers de tapisserie, il est vrai, sont en pleine activité dans la Marche au commencement du xvie siècle; mais on ignore absolument à quelle époque débutent les plus anciens artisans de la province.

Le premier texte où notre industrie soit clairement visée est l'inventaire des biens de Charlotte d'Albret, duchesse de Valentinois, la veuve de César Borgia. Ce document, qui date des premières années du xvie siècle, énumère plus de soixante pièces de tapisserie de Felletin, à feuillages et bêtes, ou à bandes, c'est-à-dire appartenant toutes à la famille des verdures. Si l'on trouve, dans un seul inventaire, une aussi grande masse de tentures sorties d'un

atelier dont il n'est parlé nulle part jusque-là, il faut nécessairement supposer que la fabrication y avait déjà pris un sérieux développement. Quant aux tapissiers d'Aubusson, il n'en est pas fait mention dans l'inventaire de la duchesse de Valentinois, ce qui laisse supposer que la ville de Felletin avait devancé sa rivale dans cette voie. Il semble résulter de certains indices, recueillis dans des textes d'une époque bien postérieure à l'an 1500, que les artisans de Felletin employèrent de tout temps le métier de basse lice, et exécutèrent exclusivement des tapisseries dites à la marche, du nom de la pédale servant à séparer les fils de chaîne. Mais on ne connaît jusqu'ici aucun spécimen certain de la fabrication marchoise durant cette période primitive, antérieure au xvie siècle. Nous verrons plus loin que les tapisseries de Boussac, aujourd'hui conservées au musée de Cluny, ont été attribuées aux vieux ateliers du centre de la France, sans qu'on ait jamais produit un argument décisif à l'appui de cette opinion.

On trouvera peut-être que c'est beaucoup insister sur des détails de médiocre importance; mais, comme des découvertes récentes ont révélé l'existence de nombreux ateliers en Italie pendant le cours du xve siècle, il importait de faire remarquer qu'avant d'aller chercher de l'ouvrage à l'étranger, les artisans du nord de la France avaient fondé dans leur pays des établissements assez nombreux pour répondre à tous les besoins. D'ailleurs, ces ateliers de l'Italie se distinguent de ceux des provinces françaises par des différences capitales. Ils se recrutent presque exclusivement parmi les artisans étrangers. De tout temps, les manufactures établies à grands frais à Florence, à Rome ou à Ferrare, ont compté fort peu d'ouvriers italiens, tandis que les ateliers du Nord n'ont jamais eu recours aux étrangers. Nous avons expliqué les raisons qui faisaient de la haute lice, pour les peuples septentrionaux, une industrie de première nécessité, tandis que les habitants des pays chauds ne l'ont jamais considérée que comme un article de luxe. C'est ainsi que la tapisserie s'est toujours trouvée en quelque sorte dépaysée dans les provinces italiennes.

ITALIE

Dès le xiv⁰ siècle, les tapisseries de haute lice sont très recherchées en Italie; mais pendant longtemps les princes de la péninsule n'eurent d'autre ressource, quand ils voulurent s'en procurer, que de les faire venir des provinces françaises. Nous avons vu le comte de Savoie, Amédée VI, s'adresser à Nicolas Bataille. On a d'autres exemples caractéristiques de ce goût pour la tapisserie.

Au xv⁰ siècle, plusieurs princes italiens songèrent à affranchir leurs États du tribut payé auparavant à l'industrie septentrionale. Ils attirèrent des ouvriers en leur promettant certains avantages et en s'engageant en quelque sorte à pourvoir à tous leurs besoins. Mais tandis que, dans les villes du Nord, les ateliers de haute lice, puissamment organisés, vécurent longtemps de leurs propres ressources et d'un travail libre, parce que leurs ouvrages répondaient à un besoin général, les manufactures italiennes n'eurent jamais qu'une existence précaire, dépendant du caprice ou de la vie du prince qui les avait fondées, comme on l'a fait remarquer plus haut. D'ailleurs les Italiens, voulant appliquer les lois de la fresque à une industrie qui ne convenait ni à leurs mœurs ni à leur climat, bouleversèrent les règles rationnelles qui présidaient auparavant à la décoration des tapisseries.

Ils parvinrent à imposer leurs modèles aux artisans flamands; mais ils précipitèrent ainsi la décadence de l'industrie, qu'ils détournèrent de sa véritable voie.

D'autres causes contribuèrent encore à l'infériorité bien marquée des ateliers de la péninsule. L'élément essentiel de la tapisserie est la laine. On arrive, par le mélange des fils d'or et de soie, à donner au tissu un grand éclat; mais jamais on n'a tenté de substituer complètement l'or ou la soie à la laine. Or les habitants des pays méridionaux, en employant exclusivement la laine, eussent exposé leurs ouvrages à une prompte destruction, tandis que la soie défie les attaques des vers. En outre, la soie est un produit naturel des pays chauds, tandis que les ouvriers du Nord sont obligés de la faire venir à grands frais. On a cité assez d'exemples de tapisseries flamandes mélangées de soie, pour ne rien laisser subsister d'une opinion ancienne soutenant que la présence de cette matière dans une

tapisserie équivaut à une marque italienne. Toutefois il est certain que la soie fut, pour la confection des tentures comme pour celle des vêtements, bien plus employée dans le Midi que dans le Nord.

Les Italiens avaient le privilège et l'habitude d'un mode de décoration que l'humidité du climat interdit aux peuples septentrionaux. La fresque est assurée chez eux d'une longue durée, tandis qu'elle ne résisterait pas longtemps aux brouillards et aux pluies de notre climat. Il était donc bien facile aux petits potentats de la péninsule d'embellir leurs résidences de décorations magnifiques dans l'exécution desquelles leurs artistes excellaient, tandis que des princes puissants et riches, possédant de nombreux châteaux, comme les rois de France ou les ducs de Bourgogne, auraient sacrifié de grosses sommes en pure perte à couvrir de peintures les murailles de leurs habitations. Ils aimaient mieux emporter dans leurs incessantes pérégrinations leurs tentures de prédilection, qui étaient pour eux autant un objet de première nécessité qu'un ornement. Aussitôt la cour partie, les tapisseries étaient envoyées dans sa nouvelle résidence ou pliées dans les coffres et bahuts, et les murailles dépouillées reprenaient leur glaciale rigidité. L'économie et le bien-être des habitants trouvaient également leur compte à cet usage.

Ces considérations diverses expliquent la difficulté que les princes italiens ont rencontrée de tout temps, autrefois comme aujourd'hui, à acclimater dans leur pays l'art de la tapisserie. Mais pour une volonté tenace et persévérante il n'y a pas d'obstacle insurmontable. L'exemple des ateliers italiens de haute lice en fournit une preuve remarquable.

Mantoue. — C'est à Mantoue qu'apparaît d'abord l'industrie de la tapisserie. En 1406, François de Gonzague possédait une collection de plus de cinquante pièces; ce chiffre prouve le goût très vif de ce prince pour les riches tissus qu'il avait dû faire venir de Flandre à grands frais.

Dès 1419, un tapissier, qui porte dans les textes le nom de Jean de France, était installé à la cour des Gonzague; il exécutait certains travaux pour le pape Martin V. Jean de France dirigea longtemps, et probablement jusqu'à sa mort, l'atelier de Mantoue. Il se mariait dans cette ville en 1432; on ne perd sa trace que dix ans plus tard. Un certain Nicolas de France suivit de près son compatriote; il arrive en 1420 pour disparaître presque aussitôt. Ces tapissiers exécu-

tèrent pour les souverains de Mantoue des tapis de bancs ou banquiers, des armoiries et des paysages. On connaît les noms de plusieurs de leurs collaborateurs; deux d'entre eux étaient aussi venus du Nord; les autres sont probablement leurs élèves.

La longue domination de Louis de Gonzague (1444-1478) marque l'apogée de cet atelier. Ce prince, admirateur passionné des tentures flamandes, prend à son service, en 1449, un des maîtres les plus fameux du temps, Rinaldo Boteram, de Bruxelles, l'introducteur de la haute lice à Sienne, et le charge de plusieurs achats importants dans la Flandre. Le tapissier le plus estimé de la cour de Mantoue était, après Boteram, Rubichetto, dont le traitement mensuel s'élevait à 46 livres 10 sous, tandis que ses collaborateurs, presque tous Bruxellois d'origine, ne recevaient que 9 livres par mois. Le nombre des ouvriers italiens reste toujours minime.

Un des plus grands maîtres de la renaissance italienne, Andrea Mantegna, avait accepté la tâche de fournir des modèles aux tapissiers de Louis de Gonzague. Les détails sur les œuvres sorties de cette illustre collaboration font complètement défaut. On sait seulement que les tentures des souverains de Mantoue jouissaient d'une grande célébrité au XVIe siècle. Les fameux cartons d'Hampton Court, ces Triomphes de Jules César développés en longues frises qui rappellent les antiques bas-reliefs, sont généralement considérés comme des modèles dessinés pour l'atelier mantouan.

Après Louis de Gonzague commence la décadence de l'atelier que le nom de Mantegna suffirait à illustrer d'une gloire impérissable.

Venise. — La ville de Venise était surtout un entrepôt de toutes les marchandises du monde. Les marchands y apportaient pour les mettre en vente des étoffes ou tentures de toute provenance qui allaient ensuite décorer les palais pontificaux ou princiers.

En 1421, deux tapissiers du Nord, Jehan de Bruges et Valentin d'Arras, établissent un atelier à Venise; leur entreprise dure peu.

Ainsi en est-il de beaucoup de ces ateliers italiens dont des archives presque intactes ont permis de constater, en ces derniers temps, l'existence. Souvent deux ou trois artisans composent tout leur personnel. Il en est dont tous les ouvriers se recrutent dans la même famille. Aussitôt la besogne commandée, faite et livrée, ils plient bagage et vont chercher fortune ailleurs. A peu d'ex-

ceptions près, c'est l'histoire de toutes les manufactures méridionales. Seulement les Italiens, toujours fort habiles à faire valoir leurs talents, ont su mettre en relief les moindres détails de ces tentatives éphémères.

N'oublions pas une *Histoire de saint Théodore,* dont les cartons auraient été exécutés, en 1450, par un artiste vénitien, le peintre Alvise.

Ferrare. — A Ferrare, dont l'atelier a vécu plus d'un siècle et a produit des œuvres d'un caractère très particulier, la tapisserie ne fait son apparition qu'en 1436. Les premiers artisans dont on rencontre les noms sont encore des Flamands : Jacomo de Flandria de Angelo, en 1436, et Pietro di Andrea (fils d'André), aussi de Flandre, en 1441. Bientôt d'autres noms viennent se joindre aux précédents. Rinaldo Boteram, qui avait commencé ses pérégrinations à Sienne en 1438, passe quelques mois à la cour d'Este en 1445, avant de se rendre à Mantoue. Pierre, fils d'André, arrivé en 1441, conserva la direction des travaux jusqu'en 1471.

Une grande activité règne dans l'atelier de Ferrare sous le règne de Borso d'Este (1450-1471). Presque tous les ouvriers qui y sont employés arrivent de France ou d'Arras. Deux Tournaisiens, Jean Mille et Rinaldo Grue, sont appelés, en 1464, pour former des ouvriers dans le pays ; mais les Italiens se montrent rebelles à leur enseignement, et cette école de tapisserie ne donne pas de résultats bien satisfaisants.

Parmi les maîtres qui balancent la réputation de Pierre, fils d'André, Liévin occupe une des premières places. Il est chargé de traduire les cartons d'un peintre fameux, Cosimo Tura. Il disparait deux ans après son rival, en 1473. Entre temps, Rinaldo Boteram, qui parait avoir été doué d'une singulière activité, toujours en chemin d'une ville à l'autre, livre aux princes de Ferrare un *Salomon trônant au milieu de sa cour* et une tenture de l'*Histoire d'Achab.*

En 1490, l'atelier se trouve réduit à un seul tapissier, encore est-il Italien. Il se nomme Bernardino di Bongiovanni. Mais, peu de temps après, paraît à la cour d'Hercule Ier (1471-1505) un Égyptien appelé Sabadino, tapissier fort habile, dont son maître fait un éloge hyperbolique dans une pièce qui a été conservée. Sabadino travaillait encore à Ferrare en 1528. Ce qui n'empêche pas le duc

Hercule Ier d'adresser de nombreuses commandes aux tapissiers de la Flandre.

La fabrique de Ferrare traverse une période difficile pendant le premier tiers du XVIe siècle; elle ne sortira de son apathie qu'après l'avènement du duc Hercule II (1534-1559), pour atteindre, sous l'habile impulsion de ce prince éclairé, l'apogée de sa splendeur.

Sienne. — Après l'atelier de Ferrare paraît celui de Sienne. Sa création est due à un Bruxellois dont il a été question plusieurs fois déjà, l'actif et industrieux Rinaldo Boteram, fils de Gautier. En 1438, la ville lui accorde pour deux ans une subvention annuelle de 20 florins, à la condition de fonder un atelier et d'instruire des élèves. A l'expiration du délai, le marché est renouvelé pour six ans. Mais Boteram ne tarde pas à abandonner son entreprise et à partir pour Ferrare. Dès 1442, il est remplacé par Jacquet, fils de Benoît d'Arras. Moyennant 45 florins de traitement annuel, celui-ci s'engage à installer deux grands métiers et à enseigner la tapisserie à quiconque se présentera. Jacquet déploya une certaine activité. Pendant son séjour à Sienne, il avait tissé plus de quarante pièces, comprenant un certain nombre de banquiers. C'est à cette époque qu'il exécute pour le pape Nicolas V une *Histoire de saint Pierre,* en six pièces, pour le prix de 523 florins d'or.

Après 1456 il n'est plus question de l'atelier de Sienne. Le palais de la Seigneurie possédait, il n'y a pas longtemps, et conserverait encore, si nous en croyons des renseignements particuliers, un certain nombre de tentures de la façon de Jacquet d'Arras.

Rome. — Il serait bien extraordinaire que les papes, ces dilettantes passionnés, n'eussent pas figuré parmi les protecteurs italiens de la tapisserie. Toutefois le premier atelier de Rome ne date que du règne de Nicolas V (1447-1455). Durant la dernière année de son pontificat, un Parisien, Renaud de Maincourt, est chargé de l'exécution d'une tenture représentant la *Création du monde,* pièce qui jouissait encore au XVIe siècle d'une grande réputation. A peine Renaud de Maincourt avait-il terminé sa tâche, qu'il quittait Rome, dès 1456. Il faut attendre jusqu'au milieu du XVIe siècle une nouvelle tentative pour doter la ville éternelle d'un atelier de haute lice.

Florence. — On rencontre à Florence, pendant le cours du xv*e* siècle, quelques tapissiers flamands, sans trouver trace d'un établissement durable et permanent. En 1457, un Brugeois, nommé Liévin, livre à la république treize cents coudées carrées de tapisserie. Mais il abandonne bientôt Florence pour Ferrare. Un autre tapissier, nommé Jean, travaille, de 1476 à 1480, pour l'œuvre du Dôme; mais, à Florence comme à Rome, les tentatives sérieuses pour acclimater l'art de la tapisserie ne datent que du xvi*e* siècle. Notons cependant que, vers 1455, le peintre florentin Neri di Bicci avait fourni, avec Victor Ghiberti, le fils du célèbre sculpteur, le modèle d'un espalier commandé par la Seigneurie.

Pérouse. — En 1463, vient s'établir à Pérouse une famille dont tous les membres, père, mère, fils et bru, se livraient ensemble au travail de la haute lice. La ville lui accorde certains privilèges pour aider à la confection de tapisseries destinées à la décoration du palais municipal. Cette entreprise n'eut, comme la plupart des établissements similaires créés en Italie vers la même époque, qu'une courte durée. Son chef, Jacquemin Birgières, quittait Pérouse dès 1467, emmenant avec lui toute sa famille.

Bologne. — Des tentatives semblables se produisent sans plus de succès dans d'autres États voisins. Une récente publication a mis au jour un acte faisant connaître les privilèges accordés, en 1460, à un certain tapissier de Brescia, nommé Petri Setta Mezo, pour le décider à venir s'établir à Bologne avec toute sa famille et à y travailler de son état.

Milan. — Trois ans plus tard, un autre artisan, Jean de Bourgogne (Johannes de Burgundia), adressait une requête à François Sforza pour solliciter la restitution de ses instruments de travail, confisqués par ses créanciers. La suite de l'affaire nous apprend que les confrères du débiteur poursuivi se plaignent d'avoir été contraints de faire venir à leurs frais deux ouvriers de Picardie pour terminer le travail laissé inachevé par le plaignant. Celui-ci, de son côté, avait tout tenté pour détourner les nouveaux venus de leurs devoirs. De ces pièces résulte la preuve que cinq ou six tapissiers, tous originaires des provinces du nord de la France, étaient établis à Milan en 1463.

Urbin, Todi, Correggio. — Frédéric de Montefeltre cherche à introduire l'art de la tapisserie à Urbin vers 1470; il eut à ses gages jusqu'à cinq artisans, dont le principal ouvrage est une *Histoire de Troie.*

Une Française, du nom de Jeanne, exécute, en 1468, un travail de haute lice pour l'église Santa-Maria della Grazie de Todi.

La ville de Correggio reçoit, en 1460, le Flamand Rinaldo Duro, qui ne quitte cette résidence qu'en 1506, pour s'établir à Bologne, où il meurt en 1511. Le seigneur de Correggio avait acquis de lui, en 1480, quelques pièces pour la somme de 57 ducats. Puis arrive (1488) un autre tapissier, Antoine de Brabant, fils de Gérardin de Bruxelles; mais celui-ci part bientôt pour Modène, où un autre Flamand fait une courte apparition en 1528. L'hôtel de ville de Correggio possède encore douze pièces de paysages et de chasses attribuées par la tradition à la fabrication locale.

L'histoire de la tapisserie en Italie, pendant le moyen âge, se réduit, comme on vient de le voir, à peu de chose. A part les ateliers de Mantoue, de Ferrare et de Sienne, les villes italiennes n'ont possédé que des établissements précaires, installés par des ouvriers nomades en quête de travail, qu'attirait le mirage trompeur de subventions insuffisantes pour assurer leur existence. Aussi, malgré les encouragements donnés à l'industrie naissante par les princes et les municipalités, les tapissiers ne parviennent-ils à créer nulle part un centre de fabrication durable.

C'est à peine s'il existe encore un seul spécimen des productions italiennes du XVe siècle. Le plus ancien qu'on connaisse, la *Présentation de la tête de Pompée à César,* semble se rattacher par le style à l'école milanaise; mais on ignore absolument le lieu de sa fabrication. Encore n'est-on pas bien certain qu'il soit antérieur à l'an 1500.

ESPAGNE

Les efforts pour acclimater la tapisserie dans le midi de l'Europe semblent avoir eu moins de succès encore en Espagne qu'en Italie. M. Davillier a pu constater la présence de deux tapissiers

à la cour des rois de Navarre, en 1411. D'autres hauteliceurs apparaissent à Barcelone, d'abord en 1391, puis en 1433. On manque de détails sur ces tentatives isolées. D'ailleurs, l'Espagne pourra s'approvisionner largement dans les Flandres quand la monarchie universelle de Charles-Quint aura réuni les provinces jusque-là françaises aux vastes États du tout-puissant Empereur.

ANGLETERRE

L'Angleterre ne paraît même pas avoir fait un effort pour s'approprier une industrie qui eût trouvé chez elle tous les éléments nécessaires à son existence. Elle se contente d'échanger ses laines contre les tentures flamandes, sans songer à lutter avec les tisserands d'Arras, de Tournai, de Bruxelles, sur le terrain de leurs succès.

ALLEMAGNE

L'Allemagne nous offre un problème assez obscur. Elle paraît, en effet, avoir donné naissance à un grand nombre de tentures encore existantes, tandis qu'on ne voit pas trace chez elle d'un atelier régulièrement organisé avant le milieu du xvie siècle. Il y a plus : d'après certains travaux récents, les artisans d'outre-Rhin auraient devancé tous les autres pays dans la connaissance et la pratique de la haute lice, et dès le xie siècle, ou tout au moins le xiie, apparaîtraient des produits ne laissant aucun doute sur cette antériorité. Aux preuves alléguées nous avons déjà opposé qu'on ne sait rien, absolument rien de certain sur l'origine et la date de ces vénérables tissus. En admettant même que la fameuse pièce provenant de l'église de Saint-Géréon de Cologne, et dont les fragments, vendus par le chanoine Bock, se trouvent à Lyon, à Nuremberg et à Londres ; en admettant, dis-je, que cette tapisserie célèbre remonte au xiie siècle, ce qui n'est pas absolument démontré, certains savants lui attribuent encore une origine orientale, tandis que d'autres tiennent pour les pays occidentaux. Ainsi nous restons dans une complète incertitude. Il nous semble

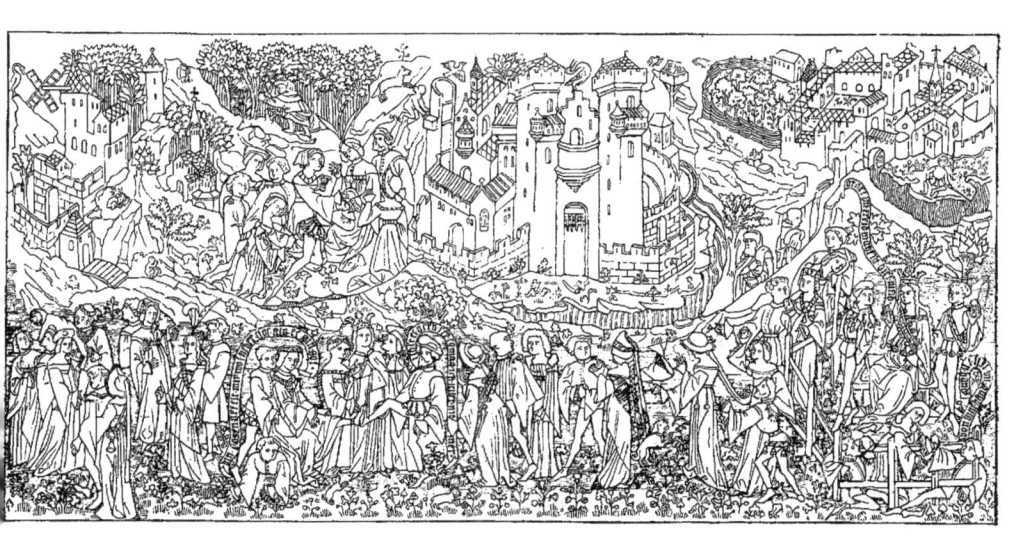

PROMENADES ET JEUX SUR LES REMPARTS
Tapisserie allemande de la fin du xv^e siècle
(Musée germanique de Nuremberg.)

bien difficile de voir dans ce tissu un ouvrage de haute lice ; or la grande innovation du xiii⁰ siècle, ainsi qu'on l'a expliqué plus haut, consiste dans la substitution du métier vertical au métier à pédales ou de basse lice.

Même incertitude pour tous ces produits de l'ancienne industrie allemande dont on fait grand étalage depuis quelque temps, dans le but de reculer outre mesure la date de la pratique de la tapisserie dans l'Allemagne méridionale. Beaucoup d'écrivains parlent de ces monuments sans les avoir vus; ils auraient fait preuve de prudence en montrant une certaine réserve.

Constatons tout d'abord qu'aucune des tentures que nous allons énumérer ne porte de date. Vouloir fixer l'époque de l'exécution d'après le style du dessin serait s'exposer à de lourdes erreurs. Ce sont des points sur lesquels les juges les plus compétents s'accordent rarement; on ne peut donc s'en rapporter à des opinions émises légèrement, après examen superficiel. Touchant la question d'origine, aucune preuve authentique non plus n'a pu être fournie. Les chansons de geste ou les textes littéraires ne font pas autorité en semblable matière.

Nous nous bornerons donc à énumérer les plus anciennes tapisseries allemandes, en faisant les plus expresses réserves sur l'âge, trop reculé selon nous, qui leur est attribué. On remarquera que tous les monuments existants ont été retrouvés dans les provinces de l'Allemagne méridionale, à Nuremberg ou dans les pays environnants. Il est bien fâcheux que les doctes érudits qui veulent étendre leur empire sur l'univers entier n'aient pas pris la peine jusqu'ici de compulser les vieilles archives germaniques, pour en tirer quelques lumières sur la question fort obscure qui les intéresse au premier chef.

Nous avons résumé, dans le premier chapitre de cet ouvrage, ce qu'on sait sur les tapisseries du dôme de Halberstadt et de l'abbaye de Quedlimbourg, attribuées au xii⁰ ou même au xi⁰ siècle. Inutile de revenir sur ces questions obscures.

Vers 1360, l'empereur Charles IV installe à Prague des tapissiers persans qu'il avait fait venir de leur pays. On manque de détails sur les résultats de cette tentative. Les tapisseries antérieures au xiv⁰ siècle se borneraient donc aux pièces de Saint-Géréon, d'Alberstadt et de Quedlimbourg.

Beaucoup de tentures qui représentent des scènes tirées de ro-

mans de chevalerie nous semblent avoir été vieillies à plaisir. La plupart ne doivent pas remonter plus haut que le XVe siècle, peut-être même le commencement du XVIe. Tels sont ces singuliers *Combats d'hommes nus*, de 0,90 c. de haut, exposés au château de Wartburg, propriété du grand-duc de Saxe-Weimar.

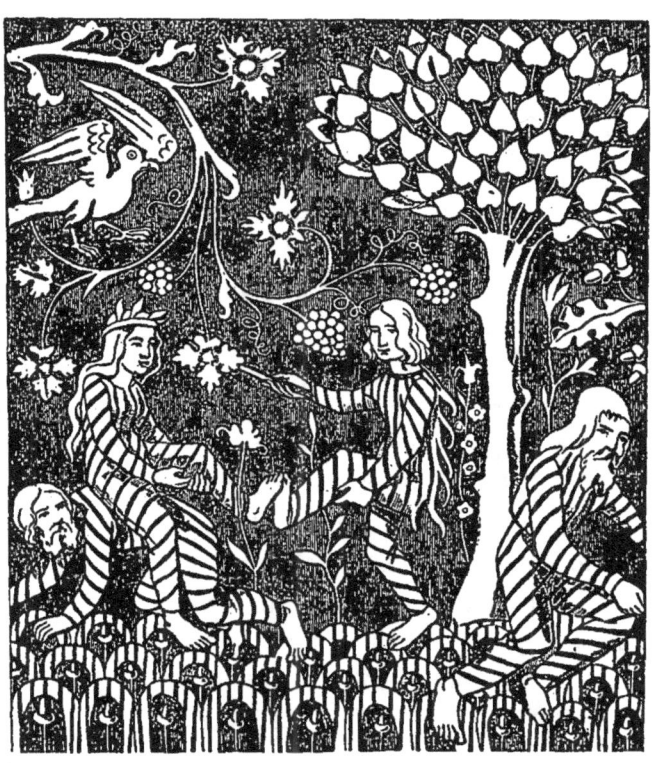

Tapisserie allemande, XVe siècle.
(Hôtel de ville de Ratisbonne.)

Telles aussi les pièces à sujets profanes, appartenant au prince de Hohenzollern et au musée Germanique de Nuremberg. On trouvera ici le dessin d'une curieuse représentation des jeux de l'époque sur les remparts extérieurs d'une ville forte. Cette pièce n'offre pas moins d'intérêt au point de vue des mœurs que sous le rapport des costumes; ceux-ci accusent la fin du XVe siècle.

Le musée de la porte de Hall, à Bruxelles, possède un sujet bizarre où figurent des personnages couronnés, ayant les pieds nus, avec une licorne, symbole de la chasteté.

Sur une série de douze pièces conservées, en partie à l'hôtel

de ville de Ratisbonne, en partie au musée de Munich, se voient des personnages jouant aux cartes ou se livrant à divers exercices dans des costumes singuliers. Ces tableaux, à fond rouge, portent les armoiries des Kolmberg et des Stain de Rechtenstain, dont les descendants habitent encore la Souabe. La gravure de la page précédente donne une idée du genre de décoration très particulier de ces sujets. On les a attribués au xive siècle; peut-être sont-ils postérieurs d'un siècle, ainsi que le *Combat des Vices et des Vertus*, conservé également à Ratisbonne.

Les tentures à sujets religieux, remontant à une époque indéterminée du moyen âge, sont encore assez communes dans les musées germaniques et les vieilles églises allemandes. Parmi les plus anciennes pièces de cette famille, on cite une tapisserie de Nuremberg où sont réunis saint Jean-Baptiste, sainte Claire, sainte Agnès, sainte Élisabeth, saint Pierre et saint Paul, puis une tenture des *Douze Apôtres*, dans l'église Saint-Laurent de la même ville. Ces deux suites remonteraient au xive siècle; mais c'est une pure hypothèse.

Les pièces religieuses du xve siècle sont nombreuses au musée National de Munich et au musée Germanique de Nuremberg. Leur dessin annonce encore un art très primitif. Le musée de Kensington, de Londres, a exposé naguère à Paris une bande fort curieuse avec légendes allemandes, ayant pour sujet la préparation à la vie monastique.

Quelque répandus que soient ces échantillons d'une industrie encore dans l'enfance, il a été impossible jusqu'ici de déterminer avec certitude le lieu de leur fabrication. C'est à peine si on est parvenu à recueillir quelques indices sur cette question délicate. Ainsi, en 1458, le conseil de la ville de Nuremberg fait tisser par les religieuses de Sainte-Catherine-du-Tabernacle une tapisserie payée 14 florins. La vieille cité allemande se trouvait mieux située que nulle autre pour attirer quelques-uns des tapissiers nomades qui parcourent l'Europe à cette époque, et cependant le fait que nous venons de signaler nous la montre réduite à charger de ses commandes les nonnes d'un couvent. Ceci semblerait indiquer qu'il n'existait dans la ville, non plus qu'aux environs, d'ouvrier de haute lice.

Le seul nom de tapissier qu'on ait rencontré jusqu'ici en Allemagne est celui de cet artisan d'Arras, nommé Clays Davion, qu'un voyageur rencontrait à Pesth en 1433. Nous avons eu déjà l'occa-

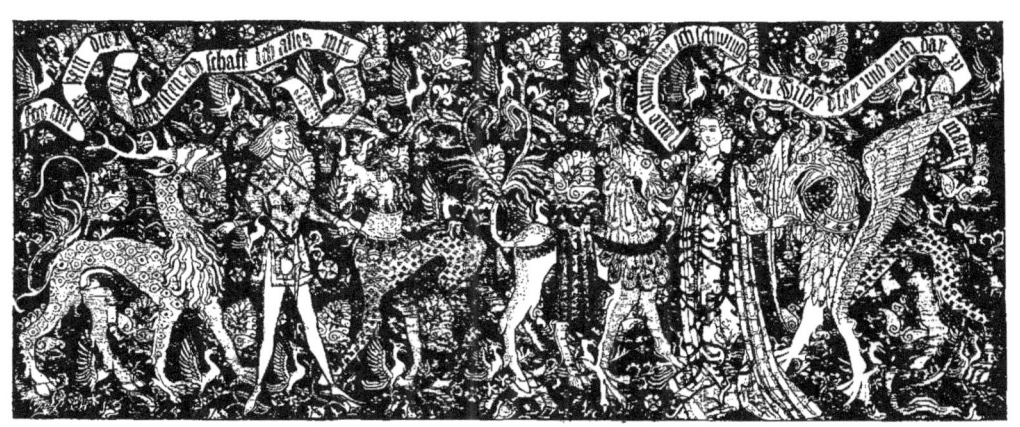

SUJET SYMBOLIQUE SUR L'AMOUR
Tapisserie allemande ou suisse de la fin du xvᵉ siècle

sion d'insister sur ce fait en constatant que Davion avait séjourné une dizaine d'années dans sa patrie d'adoption.

Cette absence complète de documents authentiques en pré-

TAPISSERIE A MONSTRES ET A VERDURES
Fin du xv^e siècle.

sence d'une aussi grande quantité d'œuvres de date reculée, fait supposer que la plupart des tapisseries connues avaient été fabriquées dans les couvents, si nombreux à cette époque, ou bien dans un atelier éphémère qui aurait disparu sans laisser de traces. Si donc les tapisseries historiées et à personnages étaient connues et recherchées en Allemagne avant le XVI^e siècle, les premières manufactures authentiques ne remontent pourtant pas au delà de l'année 1540.

SUISSE

L'histoire industrielle de la Suisse est intimement liée à celle de l'Allemagne pendant le moyen âge. Il résulterait cependant, de découvertes récentes, que les artisans de ce petit pays étaient en avance sur leurs voisins dans la pratique des industries textiles. Jules Quicherat a signalé, il y a quelques années, une curieuse tapisserie retrouvée à Lucerne et devenue la propriété du marquis d'Azeglio, ministre de Sardaigne. Jeanne d'Arc y est représentée au moment où elle se présente devant Charles VII.

La légende allemande « Vie kumt die Juckfrau von Gott gesant dem Delphin in die Land. — Comment vient la Pucelle envoyée de Dieu vers le Dauphin dans sa terre, » suffit pour faire écarter l'idée d'une origine française ou bourguignonne. Quant à tirer du nom de dauphin donné à Charles VII la preuve que la tapisserie est tout à fait contemporaine de l'événement qu'elle retrace, comme l'a fait Jules Quicherat, c'est, croyons-nous, attacher une importance exagérée à un détail secondaire. On ne peut guère se servir des costumes comme argument décisif, le goût allemand étant fort en retard sur celui des pays voisins. Quoi qu'il en soit, cette pièce du xv^e siècle est pour nous du plus haut intérêt, car elle prouve le retentissement immense de la mission de Jeanne d'Arc.

Mais pourquoi ce monument précieux n'aurait-il pas pris naissance dans le pays même où il a été retrouvé après quatre siècles d'oubli? Ne vient-on pas de publier à Bâle[1], dans un recueil de décorations d'étoffes et de meubles anciens, plusieurs dessins qui donnent l'idée la plus avantageuse du développement de l'art décoratif dans les cantons de la Suisse allemande pendant la dernière période du moyen âge.

Nous pouvons, avec l'autorisation de l'éditeur, placer sous les yeux du lecteur des réductions de ces scènes d'une fantaisie imprévue et d'une charmante originalité.

L'auteur de la notice qui accompagne ces planches nous apprend que la ville de Bâle possédait, vers 1453, trois ateliers indépendants

[1] « Kunst im Hause, » *l'Art dans la maison*, tiré d'une collection d'objets du moyen âge, publié par le docteur Moritz Heyne, avec les dessins de l'architecte W. Bubeck, chez Detloff; 2 volumes in-4°, avec 70 planches.

JUDAS MACHABÉE, ARTHUR, CHARLEMAGNE ET GODEFROY DE BOUILLON
Tapisserie allemande ou suisse de la fin du xv^e siècle.

dirigés par des femmes ; les documents contemporains en fournissent la preuve. Quant à attribuer à ces ateliers l'exécution de nos tapisseries, le savant éditeur ne va pas jusque-là. Ces pièces nous paraîtraient d'une date sensiblement postérieure, et plutôt contemporaines de Charles VIII ou de Louis XII que de Charles VII.

Deux de ces tapisseries sont inspirées par le même sentiment décoratif : figures richement habillées menant en laisse des dragons fantastiques au milieu de la plus capricieuse efflorescence. Ces deux pièces étaient évidemment destinées à servir de dosserets ; celle qui est formée de trois morceaux superposés formait probablement trois frises distinctes à l'origine. L'autre, incontestablement la plus riche et la plus belle, nous dit, dans ses légendes allemandes, que l'homme vainqueur des bêtes sauvages est dompté par l'amour, lieu commun fort ingénieusement rajeuni pour la circonstance.

La forme et les dimensions de la troisième tapisserie lui assignent le même usage qu'aux deux autres. Nous y voyons représentés certains personnages des plus populaires au moyen âge, soit en France, soit en Allemagne. Il s'agit de ces neuf preux dont la légende a souvent inspiré les dessinateurs de cartons.

Ici nous n'avons que les trois preux chrétiens, Arthur, Charlemagne et Godefroy de Bouillon, avec leurs armoiries de fantaisie. A gauche parait Judas Machabée. La tapisserie incomplète ne laisse voir qu'une partie du corps du roi David ; il manquerait donc, pour compléter la série, le troisième des preux de l'Ancien Testament, Josué, enfin les trois héros païens, Hector, Alexandre et César. On sait que cette trilogie, dont l'invention date du xive siècle, a laissé une trace durable dans le jeu de cartes. Les inventaires nous en ont fait connaître déjà plusieurs représentations.

Il existe encore, dans un château de la Nièvre, une tapisserie où Godefroy de Bouillon se présente à cheval ; les murailles de Jérusalem apparaissent dans le fond.

N'est-il pas intéressant de constater que ces types du héros parfait avaient été adoptés par les Allemands, qui y retrouvaient une de leurs figures les plus populaires, le grand empereur Charles ?

Nous connaissons peu de tapisseries du xve siècle ou du commencement du xvie siècle d'un style aussi riche que les tentures de Bâle. Si on parvenait à établir d'une manière certaine qu'elles sortent d'un atelier du pays, elles placeraient leurs auteurs à côté des maîtres les plus habiles. D'ailleurs, l'industrie de cette contrée laborieuse a

été imparfaitement étudiée jusqu'ici. On fait trop souvent honneur à l'Allemagne des œuvres de ses habitants, et on leur enlève injustement une bonne part de la gloire qu'ils peuvent légitimement revendiquer.

Il est pour nous hors de doute que certaines tapisseries à légendes allemandes ont été fabriquées en Suisse. Dans le cas particulier qui nous occupe, la tapisserie des *Neuf Preux* porte les armoiries de la famille bâloise des Eberlin. Si elle ne sort pas d'un atelier suisse, elle a donc au moins été fabriquée spécialement pour un des membres de la vieille noblesse du pays. Bien des présomptions plaident ainsi en faveur d'une origine bâloise plutôt qu'allemande. Quant à la date, cette pièce ne nous paraît pas remonter au delà des dernières années du xv^e ou des premières du xvi^e siècle.

En effet, contrairement à une opinion trop répandue, les tapisseries d'une date certaine, antérieures à l'an 1500, sont d'une extrême rareté. Pour la plupart des tentures de cette époque, il est bien difficile de préciser, à quelques années près, la date de l'exécution. Aussi rattacherons-nous à la période de la renaissance toutes les pièces postérieures à la ruine d'Arras, c'est-à-dire à l'année 1477, date capitale dans l'histoire de la tapisserie.

Rien de plus rare qu'une tapisserie datée; presque toutes celles dont on a pu fixer l'origine sortent des ateliers français ou flamands; c'est tout un, comme on l'a vu, pour la période du moyen âge. Il n'y a pas lieu de s'arrêter aux productions allemandes, insuffisamment connues et étudiées jusqu'ici et qu'on n'a même pas tenté de classer méthodiquement. Les ateliers italiens, malgré le nombre des villes où se montrent, dès le xv^e siècle, les artisans venus du Nord, n'ont d'abord qu'une existence précaire et de peu de durée. On voit les tapissiers chercher de ville en ville des clients généreux et donner ainsi l'illusion d'une activité qui n'existe pas; mais, en somme, la production de ces ateliers, à peine suffisante pour satisfaire aux exigences des petits seigneurs du pays, ne fournit qu'un très mince appoint à la liste des tentures antérieures au xvi^e siècle.

C'est donc aux métiers de la France septentrionale, de l'Artois et de la Flandre qu'est due la majeure partie de ces innombrables

tapisseries citées dans tous les inventaires du xv⁰ siècle. De tous ces trésors accumulés dans les palais des princes puissants, parmi lesquels les ducs de Bourgogne occupent le premier rang, il reste aujourd'hui bien peu de chose ; raison de plus pour rappeler sommairement les pièces déjà citées ou pour signaler en peu de mots celles qui remontent à une date antérieure à 1477 et dont il n'a pas encore été question. On verra que la plupart, françaises d'origine, sont encore aujourd'hui conservées dans notre pays.

Nous ne reviendrons pas sur la *Présentation au Temple*, de M. Escosura, ni sur l'*Apocalypse* d'Angers, sur lesquelles nous nous sommes longuement étendu plus haut.

La *Vie de saint Piat et de saint Éleuthère*, de Tournai, bien que datée de 1402, appartient encore au premier âge de notre industrie.

Parmi les belles tentures énumérées à l'occasion des somptueuses fêtes de la cour de Bourgogne, l'*Histoire de Clovis*, de Reims, est une de celles qui permettent le mieux d'apprécier les caractères du style bourguignon flamand. Si elle ne porte pas de date, nous savons qu'elle était terminée avant 1460.

Les tapisseries de Nancy et de Berne paraissent également datées par la provenance que leur attribue la tradition. A ce point de vue, la *Justice de Trajan*, l'*Histoire d'Herkinbald*, le *Débat de Souper et de Banquet*, peuvent être considérés, avec les pièces de *Clovis*, comme les types de l'industrie franco-bourguignonne vers la fin du moyen âge. Bien que les plus anciennes séries connues, d'une date postérieure à celles que nous venons de citer, soient conservées dans des églises françaises ; bien que les suites d'Angers, de la Chaise-Dieu, de Reims, de Montpezat, du Mans, de Soissons, remontent à une époque au moins aussi reculée que les tapisseries les plus vénérables de Madrid, il en est peu parmi elles qui puissent être attribuées avec toute certitude au xv⁰ siècle.

La plupart des vieilles tentures, nous l'avons dit, ne portent ni signature ni date ; seulement quelques rares pièces nous ont transmis, dans une inscription, le souvenir du personnage qui les a commandées. De ce nombre est la *Vie de saint Pierre*, donnée à la cathédrale de Beauvais par Guillaume de Hellande, évêque de 1444 à 1462. Une légende versifiée, placée sur la dernière pièce aujourd'hui perdue, mais transcrite jadis par un ancien historien,

rappelait en ces termes les circonstances et l'époque de l'exécution de la tapisserie.

> Icelui pasteur venerable (Guillaume de Hellande),
> Meu d'une vertueuse plante,
> L'an mil quatre cent soixante
> Fit faire de bonne durée
> Ce tapis où est figurée
> La belle vie de saint Pierre.
> Il a revestu mainte pierre
> En ce chœur. Dieu qui est paisible
> Lui doint (donne) vesture incorruptible.

A l'origine, la *Vie de saint Pierre* comptait dix pièces. La cathédrale de Beauvais n'en a gardé que sept. Une huitième, achetée à la vente d'un chanoine qui l'avait fait porter à son domicile et qui mourut sans l'avoir restituée, est au musée de Cluny; une neuvième enfin a récemment été signalée dans une collection particulière. Malheureusement la dernière, celle qui portait l'inscription ci-dessus reproduite, paraît perdue.

Nous nous occuperons plus tard des autres tapisseries de l'église de Beauvais et de la curieuse suite des rois de Gaule, exécutée au commencement du xvie siècle.

L'évêque de Soissons, Jean Millet, qui occupa le siège épiscopal de 1443 à 1503, voulant se conformer à un usage alors fort répandu et laisser à son église une preuve de sa munificence, fit tisser pour elle une suite de tapisseries représentant la légende populaire de *Saint Gervais et de saint Protais*, qu'on retrouve à la cathédrale du Mans avec la date de 1509. Mais de la tenture de Soissons, évidemment antérieure à celle du Mans et qu'il est permis de faire remonter au xve siècle, il n'existe plus qu'un seul morceau comprenant trois scènes différentes. Sur le fond est plusieurs fois répété le mot *Paix*, qui se lit également sur les panneaux de la *Vie de saint Pierre* à Beauvais. Est-ce une devise? Ne doit-on pas y voir plutôt une sorte d'invocation pieuse, de prière? Sa présence sur des tentures d'origine différente ne laisse pas que de compliquer le problème. La même idée se trouve, en effet, plusieurs fois répétée, sous une autre forme, dans la bordure d'une pièce représentant le roi Charles VIII à cheval partant pour la conquête de l'Italie, dont on parlera plus loin.

LE MARTYRE DE SAINT PIERRE

Tapisserie de la cathédrale de Beauvais,

d'après les *Anciennes Tapisseries historiées* d'Achille Jubinal.

A qui s'adressaient les prélats qui prenaient ce souci de la décoration de leurs églises? Il paraît difficile d'admettre qu'ils eussent recours à des artisans installés au loin; nous serions assez porté à supposer, en l'absence de tout élément d'information, qu'ils appelaient auprès d'eux et faisaient travailler, sous leurs yeux et sous leur contrôle, les tapissiers auxquels ils accordaient leur confiance.

Un témoignage contemporain bien curieux nous a conservé le souvenir des précautions infinies qu'on prenait, à cette époque, pour que l'œuvre du tapissier n'offrît rien qui pût choquer les scrupules du théologien le plus pointilleux. Un vieux manuscrit conservé à Troyes, et publié par M. Ph. Guignard en 1851, contient, avec un luxe de détails inouï, la description d'une suite de vingt-deux histoires relatives à la vie de saint Urbain. Le titre suivant ne laisse pas de doute sur la destination de ce commentaire : « Mémoire pour l'ordonnance des hystoires et mistères qu'ilz seront contenus, faicts et portraicts en une tapisserie, où notemment sera démonstrée, et par escript déclarée, la vie, légende et dévote conversacion du glorieux sainct Urbain, martir et premier pape de ce nom. » Rien ne manque à la description; le nombre et l'attitude des personnages, la couleur des vêtements, les accessoires, meubles, écussons, etc., et jusqu'au huitain qui doit accompagner chaque panneau, tout est minutieusement indiqué. Que cette tapisserie ait été exécutée ou qu'elle ait été remplacée par une histoire du pape troyen Urbain IV, peu importe; elle ne nous offre pas moins un témoignage sensible des précautions infinies prises afin que les suites religieuses, destinées à la décoration des églises, ne continssent rien de contraire au dogme, rien qui blessât la piété des fidèles.

On trouve encore une marque significative de la faveur dont jouissait la tapisserie vers la fin du xv^e siècle, comme instrument d'édification pour les personnes pieuses, dans le traité qui porte ce titre bizarre : « Deux pans de la tapisserie de Jehan Germain, évêque de Chalon-sur-Saône, représentant la loi de Moyse, l'Évangile, etc. » Ici encore, les descriptions sont tellement précises, que le bon prélat a dû nourrir le secret espoir de voir quelque tapissier s'emparer de son commentaire pour le traduire avec la navette. Ces détails ne paraîtront peut-être pas inutiles; ils nous montrent la place énorme que la tapisserie occupe dans la déco-

ration des églises comme dans celle des châteaux vers la fin du moyen âge.

Le commencement du XVIe siècle va nous offrir bien d'autres exemples de cette faveur.

Si nous essayons maintenant de caractériser l'art de la haute lice à la fin de la période qui se termine par la ruine des ateliers d'Arras, nous constaterons qu'à aucune autre époque la tapisserie n'a mieux observé les règles de la décoration. Loin de blâmer comme un défaut l'accumulation de figures superposées qui s'étagent jusqu'au haut de la composition, sans laisser le moindre espace inoccupé, il faut voir dans cet arrangement le sentiment le plus juste des vrais principes. Le tapissier ou l'auteur des cartons n'oublie jamais qu'il s'agit de l'ornement d'un tissu, et il se préoccupe par-dessus tout de ne laisser aucune place vide. Si les figures du premier plan occupent une partie importante du champ du tableau, l'artiste aura soin d'historier les robes des dames ou même les habillements masculins des plus riches dessins empruntés aux damas et aux étoffes de soie alors en vogue. Le style de ces dessins, qu'on retrouve sur les miniatures des manuscrits, est souvent un précieux élément pour aider à préciser l'époque de l'exécution des pièces non datées. L'usage de ces somptueuses étoffes à grands ramages s'introduit pendant les expéditions en Italie. Elles deviennent d'un usage de plus en plus répandu sous Louis XII et François Ier. La conclusion est facile à tirer pour le sujet qui nous occupe.

La peinture sur verre exerce, durant tout le moyen âge, une influence considérable sur le style des tapisseries. L'observation déjà faite au sujet de ce trait noir qui cerne les contours des figures, et qui n'est qu'un emprunt heureux aux pratiques du peintre verrier, s'applique également aux œuvres de la première renaissance. Cette pratique, éminemment favorable à la netteté du sujet, se prolonge même jusqu'au XVIIIe siècle. Son abandon contribue pour une bonne part à donner aux scènes reproduites en haute lice un aspect vague et confus.

On a dit que les tapissiers du moyen âge n'avaient pas l'habitude d'entourer leurs ouvrages d'une bordure; c'est une erreur. Au début, ils placent au bas des scènes religieuses une bande émaillée de fleurs, où se jouent des lapins et autres animaux, tandis que dans le haut, des nuages en forme d'ondes, figurant le

ciel, sont peuplés d'anges portant des instruments de musique. Ce genre de bordure se remarque sur la *Présentation au Temple*, de M. Escosura, comme sur les longues pièces de l'*Apocalypse*. On distingue même, dans la première, des petites maisons très naïvement indiquées. Au xv^e siècle, l'usage s'établit d'entourer le sujet soit d'une bordure étroite couverte de fleurs, soit d'un ornement portant l'écusson et la devise du propriétaire plusieurs fois répétés. Le cadre banal de fleurs séparées par des termes allégoriques, appliqué à la plupart des pièces bruxelloises du xvi^e siècle, n'est donc que l'extension d'une pratique qui remonte à l'origine même de l'industrie.

Les tapisseries du moyen âge offrent presque toutes, dans une légende versifiée, l'explication du sujet; de plus, les noms des personnages sont souvent inscrits à côté d'eux, au milieu même de la tapisserie. Nous avons vu que des poètes habiles ne croyaient pas déroger en travaillant à ces inscriptions, dont il a dû exister des recueils comprenant tous les sujets populaires de l'histoire ancienne. Ainsi nous avons retrouvé sur une fort belle suite de l'*Histoire de Suzanne*, appartenant à M. Paul Marmottan, des sixains en vers français, inscrits sur les sujets identiques qui figurent parmi les toiles peintes de Reims. Les scènes diffèrent sensiblement, tandis que les vers sont absolument semblables. Cette singulière coïncidence ne prouve-t-elle pas qu'il a été composé des recueils d'inscriptions à l'usage des tapissiers, où ceux-ci ne se faisaient pas scrupule de puiser les légendes dont ils avaient besoin?

La langue de ces inscriptions peut aussi devenir un élément précieux pour aider à déterminer l'origine de certaines pièces.

Le français semble avoir été beaucoup plus employé que le latin pour les légendes des tentures durant le moyen âge, tandis que, pendant la renaissance, l'érudition envahit le monde de la tapisserie lui-même, et nos bonnes vieilles légendes en vers de huit pieds sont désormais remplacées par de prétentieux distiques.

On a vu, par les exemples reproduits ici, que les Allemands aimaient à remplir le fond de leurs tissus de longues banderoles chargées de mots ou de phrases qui, parfois, constituent un véritable élément de décoration et enveloppent complètement les personnages.

On sait que les œuvres des artistes du moyen âge, j'entends

les plus riches et les plus précieuses, sont toujours anonymes. Une signature est un fait exceptionnel. Les tapissiers se conforment à l'usage; si on rencontre parfois des tentures datées, nous n'en avons jamais vu de signées avant le xvi^e siècle.

Il nous faut dire quelques mots d'un usage assez commun qui a causé plus d'une méprise. Les lettres de l'alphabet ont été employées souvent comme simple motif de décoration, sans qu'on attachât à ces sortes d'inscriptions aucun sens. Ainsi les galons des vêtements, au lieu d'être ornés d'une frise ou d'un feston régulier, sont parfois couverts des lettres très faciles à déchiffrer, mais dont la réunion ne signifie rien. Plus d'un érudit s'est en vain efforcé de fournir une explication plausible de ces caractères mis sans ordre à la suite les uns des autres. Il ne faut y voir qu'une fantaisie de l'artiste, qui s'est peut-être complu à mettre dans l'embarras les futurs déchiffreurs d'énigmes. Ces lettres ne doivent donc pas être prises pour une signature ou un monogramme.

En terminant ces observations générales sur les tapisseries du moyen âge, il convient de faire remarquer l'excellence des matières et des teintures dont se servaient les artisans des premiers siècles. Quand leurs œuvres n'ont pas été exposées à de trop rudes épreuves, elles conservent une fraîcheur, on pourrait dire une jeunesse extraordinaire. Les bleus et les rouges, qui jouent le principal rôle dans la coloration des tapisseries, sont souvent d'une intensité qui rappelle la vivacité de ton des anciens vitraux. En même temps, certaines tentures sont tissées d'un fil si solide, si régulier, qu'elles ont traversé les siècles sans presque souffrir des atteintes du temps. Quant à déterminer les diverses matières textiles mises en usage dans les différents centres de production, il n'y faut pas songer avant que des analyses sérieuses aient donné des résultats positifs. On sait que tous les ateliers, indistinctement, employaient plus ou moins la soie, les fils d'or et d'argent mélangés avec la laine, qui constitue l'élément essentiel et fondamental de toute tapisserie.

Il existe à Aubusson une vieille tradition, d'après laquelle les métiers du pays auraient fait usage de la laine pour la chaîne aussi bien que pour la trame, tandis que les artisans flamands faisaient leur chaîne de lin ou de chanvre, réservant la laine pour la trame. Mais cette tradition ne se présente pas avec des garanties

assez sérieuses pour qu'elle puisse fournir une indication certaine sur l'origine des vieilles tentures. Jusqu'à nouvel ordre, il est prudent de ne pas se prononcer, puisqu'on ne connaît aucune pièce provenant d'une manière indubitable des anciens ateliers de la Marche. Tenons-nous-en donc aux faits positifs et aux documents authentiques. C'est ce que nous nous sommes efforcé de faire pour la période qui s'arrête à la prise de la ville d'Arras, en 1477, et à la ruine de ses fameuses manufactures.

Avant d'aller plus loin, nous dirons ici quelques mots des célèbres toiles peintes de Reims. Étaient-elles, à l'origine, destinées à servir de cartons de tapisseries, ou devaient-elles suppléer les pièces de haute lice dans les pompes religieuses qui demandaient un grand déploiement de luxe? Les érudits qui les ont étudiées n'ont pu se mettre d'accord sur ce point. Il est établi qu'autrefois les églises trop pauvres pour se parer de tentures tissées les jours des fêtes religieuses, se contentaient d'employer des toiles sur lesquelles un artiste du cru avait tracé à peu de frais des légendes édifiantes. Les toiles peintes de Reims, aujourd'hui exposées dans les salles de l'hôtel de ville, auraient eu cette destination.

La publication due à MM. Louis Paris et Leberthais, dans laquelle sont reproduites ces compositions, dispense de toute description. Il suffira de rappeler que les sujets sont tracés au bistre sur de vastes pièces d'étoffe cousues ensemble, et à peine rehaussés dans les chairs de quelques tons légers. Des bordures à feuillages déchiquetés, rappelant la flore du gothique flamboyant, encadrent les tableaux. Toutes les toiles ne sont pas de la même date. Les plus anciennes, d'un caractère gothique nettement accusé, remonteraient au temps de Charles VII, tandis que les autres auraient été peintes sous Louis XI, sous Charles VIII ou sous Louis XII. Bien qu'incomplète aujourd'hui, cette série est de beaucoup la plus considérable qu'on connaisse; elle compte encore vingt-quatre pièces, réparties en trois séries:

Sujets de l'Ancien Testament; huit sujets.

La Passion de Jésus-Christ; dix sujets.

La Vengeance de Notre-Seigneur; sept panneaux.

La première division est formée de scènes très disparates. On y a compris une *Glorification de la Vierge,* surmontée d'un dais gothique, la pièce la plus ancienne par son style; les autres panneaux repré-

LA PISCINE PROBATIQUE

Toile peinte de l'Hôtel-Dieu de Reims, commencement du XVIᵉ siècle.

sentent l'*Histoire de Judith et d'Holopherne*, l'*Histoire d'Esther et d'Assuérus*, l'*Histoire de Suzanne* (quatre pièces), où nous retrouvons les légendes versifiées des tapisseries de M. Marmottan, enfin la *Piscine probatique*, une des plus curieuses compositions de toute la collection, dont nous donnons ici le dessin.

Les scènes de la *Passion de Jésus-Christ* sembleraient, plus que les précédentes, destinées à servir de modèles aux tapissiers. Si la preuve de cette conjecture était définitivement acquise, cet exemple montrerait que le peintre se contentait de donner au tapissier le dessin des figures, en indiquant seulement les couleurs principales, lui laissant d'ailleurs toute latitude pour l'emploi des tons les plus convenables et les plus solides.

Quant à la série des sept compositions connues sous le nom de la *Vengeance de Notre-Seigneur et la destruction de Jérusalem*, elle offre des scènes présentant une analogie sensible avec certains mystères représentés par les confrères de la Passion.

Il a dû exister autrefois une grande quantité de toiles semblables et de la même époque. Celles de Reims sont les seules que nous connaissions. Peut-être leur conservation remarquable tient-elle à cette circonstance qu'elles faisaient autrefois partie du mobilier de l'hôpital.

En effet, certaines maisons hospitalières, établies au XVe siècle ou même auparavant, conservent une partie du mobilier acquis pour elles lors de leur fondation. C'est ainsi qu'on voit encore, à l'hôpital de Beaune, cinquante tapisseries du XVe siècle ayant toutes la même décoration de feuillages et de tourterelles. Nous tenons d'un architecte qui les a étudiées de près que ces pièces, toutes semblables et de mêmes dimensions, servaient jadis à entourer le lit des malades, les jours de solennité religieuse, quand la procession traversait les salles de l'hôpital. Il y a longtemps, bien entendu, que cet usage est tombé en désuétude. Mais le souvenir d'une tradition qui va chaque jour s'effaçant nous a paru digne d'être conservé, d'autant plus que nous n'avons vu signaler nulle part encore cet emploi des tentures décoratives.

CHAPITRE QUATRIÈME

LA TAPISSERIE DEPUIS LA RUINE DES ATELIERS D'ARRAS
JUSQU'A L'ABDICATION DE CHARLES-QUINT

1477-1555

Nous arrivons à la phase la plus brillante de l'histoire de la haute lice. Après avoir atteint, dans les premières années du xvi^e siècle, son complet épanouissement, la tapisserie ne tardera pas à déchoir du haut degré de perfection auquel elle est parvenue. Des efforts seront tentés à plusieurs reprises pour lui rendre son ancienne splendeur; jamais elle ne retrouvera des conditions politiques ou économiques aussi favorables que sous le règne de Charles-Quint pour donner les résultats merveilleux qu'elle produisit alors. Du xvi^e siècle date aussi l'apogée des ateliers de Bruxelles. En aucun temps, en aucun pays ne se présente rien de comparable à la prospérité des tapissiers bruxellois pendant cette période glorieuse. Toutefois, si Bruxelles éclipse, pendant un demi-siècle environ, toutes les villes rivales par le nombre de ses ouvriers, l'activité de ses métiers, l'importance de sa production, les vieilles cités flamandes ne renoncent pas à la lutte. L'Italie et la France ne négligent rien pour disputer la suprématie aux ateliers bruxellois. Désormais la tapisserie est partout appréciée, partout recherchée, et les nations qui marchent à la tête du progrès n'épargnent ni le travail ni la dépense pour s'affranchir du tribut payé jusque-là aux provinces septentrionales.

Par suite de l'impossibilité d'assigner une date précise à la plus grande partie des admirables chefs-d'œuvre de cette période, de

distinguer les ouvrages de la fin du XVe siècle de ceux qui appartiennent aux premières années du XVIe, il nous a semblé qu'il convenait de rapprocher les éléments présentant entre eux de nombreux points de ressemblance. Tandis qu'auparavant les types encore existants de notre industrie étaient d'une extrême rareté, ils vont se présenter maintenant en si grande abondance et sur tant de points à la fois, qu'il faudra renoncer à les signaler tous. Un volume entier suffirait à peine à la description et à l'énumération sommaire des suites merveilleuses conservées à Madrid, à Vienne, à Florence, à Rome, à Paris, à Londres et dans vingt autres endroits.

Si quelques anciennes collections royales doivent à des circonstances particulières la possession des spécimens les plus vantés de la fabrication bruxelloise, la France n'a rien cependant à envier aux pays étrangers. Où trouver un ensemble comparable à celui qui se trouve réparti entre Reims, le Mans, la Chaise-Dieu, Aix, Montpezat, Angers, Sens, Saumur, et qui fait encore la gloire de nos vieilles églises? Faut-il admettre que les prélats qui ont ainsi enrichi le trésor de leurs cathédrales aient été réduits à s'adresser à des étrangers pour exécuter leurs pieuses libéralités? Nous ne le croyons pas. Nous trouvons, au contraire, dans ces tentures mêmes, empreintes souvent d'un goût archaïque et suranné, la preuve que l'industrie qui avait remporté ses plus beaux triomphes sur la terre française, grâce à des princes français, n'abandonna jamais complètement le théâtre de ses premiers succès.

Est-il possible d'attribuer aux mêmes artisans qui venaient de traduire les admirables cartons de Raphaël, ces histoires de la vie de saint Remi et de saint Florent, par exemple? Nous citons de préférence celles-là parce qu'elles portent une date, gardant en pleine renaissance comme un reflet du recueillement pieux des âges antérieurs.

Après de longues recherches, nous sommes arrivé à constater qu'aucun pays ne possède des séries de tapisseries aussi anciennes, aussi précieuses que celles de nos vieilles cathédrales, de nos anciennes abbayes; un pareil fait est significatif par lui-même. De plus, aucun doute ne subsiste plus dans notre esprit sur le caractère essentiellement français de ces monuments, derniers vestiges des traditions attardées du moyen âge. Aussi, avant d'aborder l'étude des ateliers de Bruxelles et de leurs incomparables productions, passerons-nous rapidement en revue les trésors con-

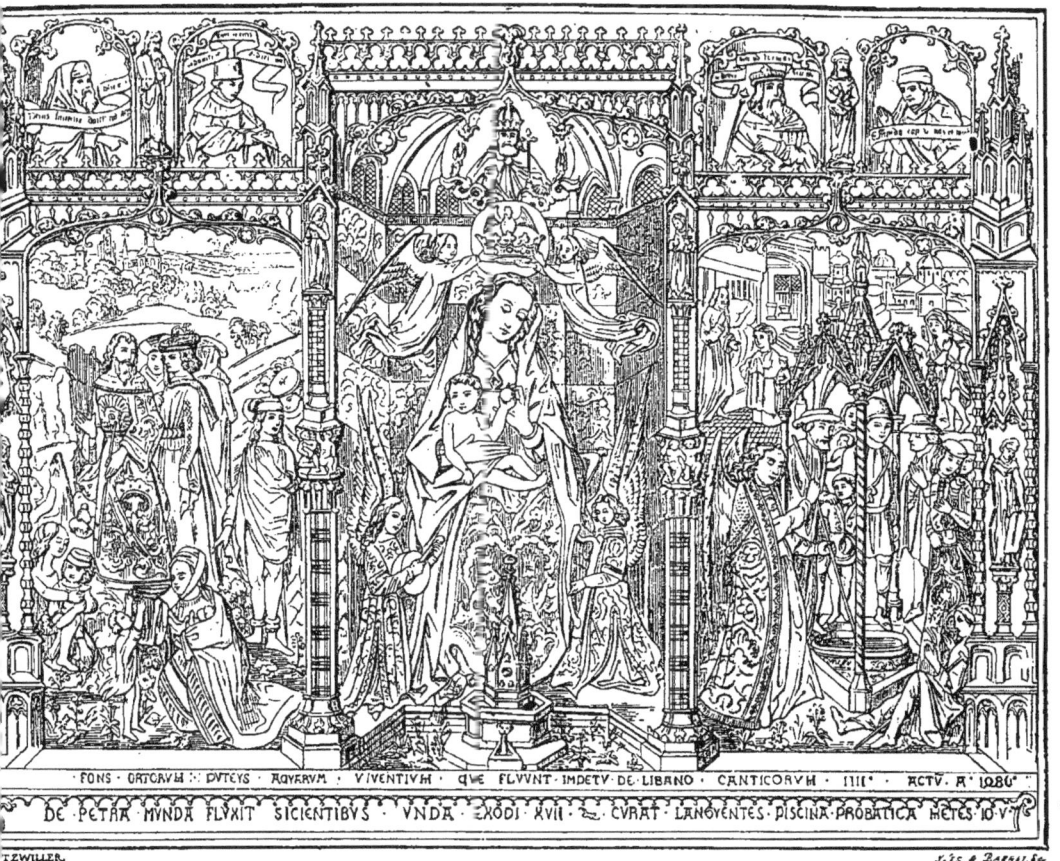

LE COURONNEMENT DE LA VIERGE
Tapisserie flamande datée de 1485, donnée au musée du Louvre par le baron Davillier.

servés dans nos églises, en nous attachant de préférence aux pièces datées, qui sont de beaucoup les plus intéressantes pour l'historien. Le musée du Louvre s'est enrichi récemment, grâce à la libéralité de M. le baron Davillier, d'une pièce admirable dont il a beaucoup été parlé. Sans vouloir en aucune façon contester la beauté de la tapisserie en question, qui, à ses autres mérites, joint celui de porter une date, nous connaissons plus d'une œuvre capable de soutenir avec avantage la comparaison

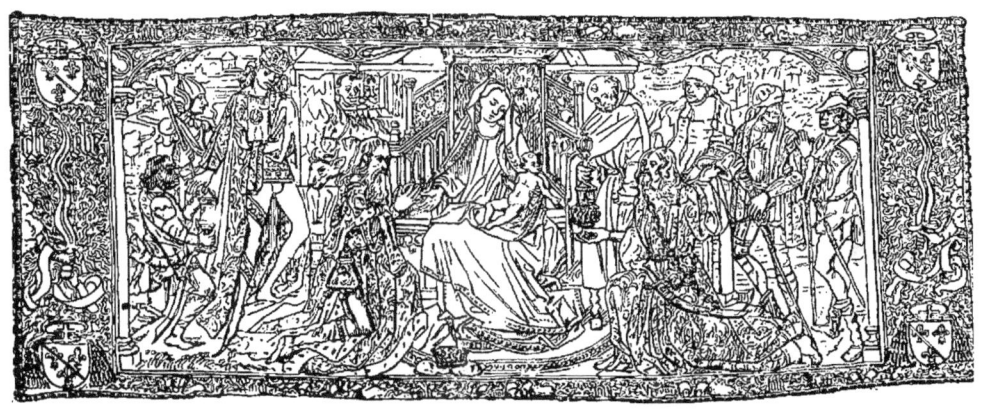

L'ADORATION DES MAGES
Tapisserie du commencement du XVIe siècle.
(Cathédrale de Sens.)

avec celle-là. Les panneaux du trésor de Sens, en particulier, peuvent être égalés à ce que l'art du tapissier a produit de plus riche et de plus parfait.

Arrêtons-nous un instant à la tapisserie rapportée d'Espagne par M. Davillier, et devenue, grâce à lui, un des ornements du Louvre. La reproduction donnée ici offre, mieux que toute description, une idée nette de l'ordonnance générale. A la suite d'une longue inscription se lit la date 1486. Le tapissier, par malheur, ne dit pas où il travaillait; mais le style des figures les rattache suffisamment à l'école de Memling pour qu'il n'y ait pas d'hésitation sur leur origine brugeoise. On sent bien, à certains détails, les approches de la renaissance; mais la composition, dans son ensemble et dans ses grandes lignes, relève absolument des traditions du moyen âge. L'élément nouveau n'est introduit que timidement, comme à la dérobée. L'architecture est encore pleinement gothique. Aussi est-il permis d'en conclure que les

sujets religieux de même origine, où les caractères de la renaissance s'accusent plus franchement, comme les belles tapisseries de M. Spitzer, sont d'une date sensiblement postérieure.

Une description rendrait mal les beautés des pièces conservées dans le trésor de Sens ; la reproduction en couleur publiée par

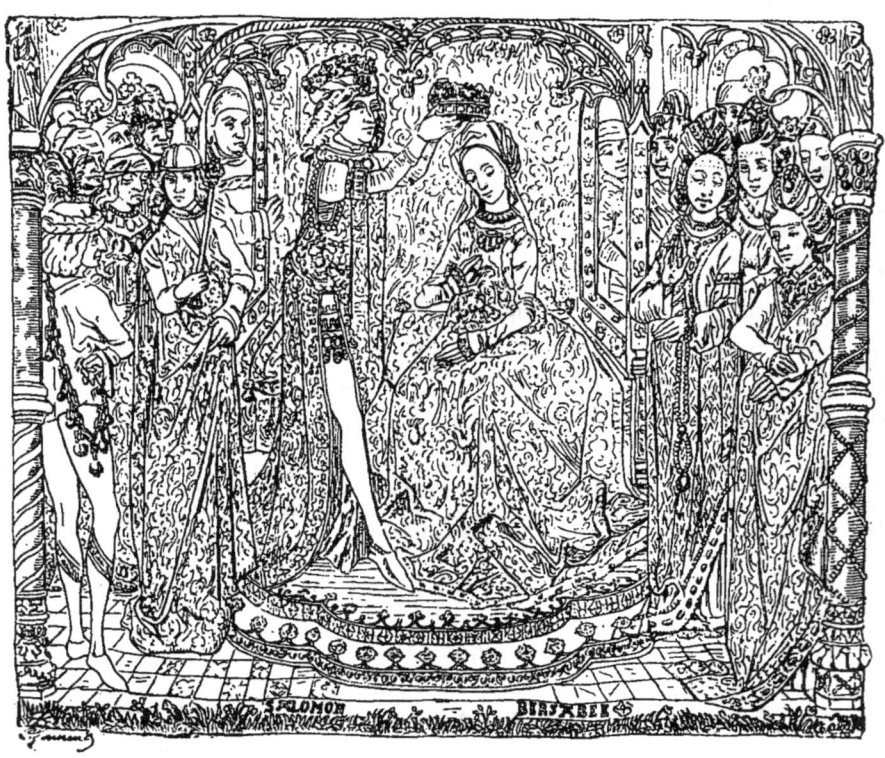

LE COURONNEMENT DE BETHSABÉE
Tapisserie du commencement du xvi^e siècle.
(Cathédrale de Sens.)

M. Gaussen, dans le *Portefeuille archéologique de la Champagne*, n'en donne qu'une faible idée, et le lecteur ne saurait les juger sur les gravures réduites placées ici pour rappeler seulement le sujet et la composition. Les tapisseries de Sens sont au nombre de trois ; les deux plus petites représentent l'*Adoration des Mages* et le *Christ mort sur les genoux de la Vierge;* la plus importante par son étendue et sa richesse, celle qui a été reproduite par M. Gaussen, a pour sujet le *Couronnement de la Vierge*, accompagné de deux scènes secondaires où paraissent Esther et Assuérus, Bethsabée et Salomon. La partie supérieure du sujet central a été coupée pour donner à toute la bande la même hauteur. Elle affec-

tait autrefois la forme d'un retable, avec un milieu dépassant les deux côtés, et servait sans doute à la décoration d'un des principaux autels de la cathédrale. Les deux autres pièces étaient probablement employées comme devant d'autel ou *antependium*.

Notons en passant que l'application de la tapisserie à la dé-

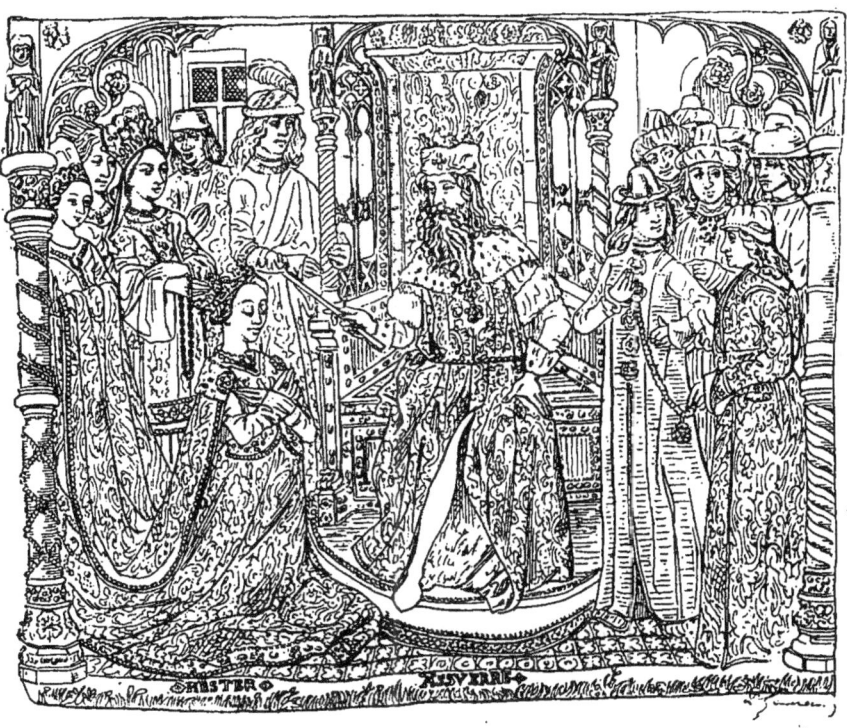

ESTHER ET ASSUÉRUS
Tapisserie du commencement du xvi^e siècle.
(Cathédrale de Sens.)

coration de l'autel se généralise partout au XVI^e siècle; beaucoup de ces tableaux, traités avec une extrême délicatesse, du tissu le plus fin, ont dû à leur taille exiguë et peut-être aussi à leur valeur exceptionnelle, d'échapper au vandalisme des ignorants ou des iconoclastes.

Il n'y a pas d'incertitude sur la date des précieuses tapisseries de Sens. Elles appartiennent à l'art du commencement du XVI^e siècle. Comme le siège archiépiscopal a été précisément occupé à cette époque, c'est-à-dire de 1475 à 1519, par un prélat des plus magnifiques, qui a laissé dans son église de nombreuses traces de sa munificence, il est très vraisemblable que nos trois tapisseries furent

exécutées sur l'ordre de l'archevêque Tristan de Salazar. Faut-il aller plus loin et admettre que ces pièces hors ligne sont l'œuvre d'un maître tapissier nommé Allardin de Souyn, peut-être originaire de Souain, près de Sainte-Ménéhould, en Champagne,

LES SAINTES FEMMES AU TOMBEAU DU CHRIST
Tapisserie de la Chaise-Dieu, d'après les *Anciennes Tapisseries historiées* d'Achille Jubinal.

habitant à Paris l'hôtel même de l'archevêque de Sens, et passant, en 1507, un marché avec Jehan Nicolay, pour l'exécution de petits ouvrages de tapisserie identiques à ceux qui viennent d'être décrits? A vrai dire, la preuve formelle, décisive, de cette attribution fait défaut. Cependant il serait bien extraordinaire que l'archevêque eût hébergé dans son palais un tapissier habile sans mettre ses talents à contribution. Il y a donc de sérieuses présomptions pour qu'Allardin de Souyn soit l'auteur d'une ou de plusieurs des tapisseries de Sens.

Le style de ces admirables tableaux, aussi fins que s'ils avaient été peints par le miniaturiste le plus délicat, suggérerait d'autres observations. Bornons-nous à constater que, si l'influence des maîtres flamands se fait visiblement sentir, l'auteur du modèle peut bien

Verdure du xvi⁰ siècle.
(Musée des Gobelins.)

être un Français élevé dans le culte et l'admiration des écoles de Gand et de Bruges. C'est l'opinion des juges les plus compétents en la matière, notamment de M. de Montaiglon. Nous ne saurions donc mieux faire que de nous ranger à leur avis.

Les grandes tapisseries de murailles, exécutées aux environs de l'an 1500, sans qu'il soit possible de leur assigner une date certaine, sont encore nombreuses dans nos vieilles églises, comme on vient de le dire.

La place dont nous disposons nous interdit d'insister longue-

ment sur chacune d'elles. Nous devons nous contenter d'une énumération rapide.

La double suite conservée à l'abbaye cistercienne de la Chaise-Dieu, près Brioude (Auvergne), ne compte pas moins de quatorze panneaux, sur lesquels les scènes de la *Vie du Christ* sont rapprochés de sujets correspondants pris dans l'Ancien Testament. La première série compte trois pièces, la seconde onze. Toutes ont été gravées dans le grand ouvrage de Jubinal, auquel nous empruntons le dessin publié ici, et représentant les saintes femmes au tombeau de Jésus, à côté de Ruben debout auprès du puits où a été abandonné son frère Joseph. Chaque panneau réunit plusieurs scènes superposées suivant un usage très fréquent alors. Les armoiries de Jacques de Saint-Nectaire, trente-sixième abbé de la Chaise-Dieu, répétées sur tous les tableaux, permettent de placer l'exécution de la tenture entre les années 1492 et 1518, dates de la nomination et de la mort de cet abbé.

A la même époque appartiennent plusieurs des tapisseries conservées dans la cathédrale d'Angers, à côté de l'*Apocalypse,* tapisseries qui font de cette église un musée incomparable pour l'étude de la haute lice.

Le lecteur trouvera dans le présent ouvrage une reproduction en couleur des scènes de la *Vie de saint Martin,* une des perles de cette rare collection. Le fragment de la *Vie de saint Maurille,* l'*Histoire de saint Jean-Baptiste,* les trois pièces d'une originalité si charmante où sont figurés les *Anges portant les instruments de la Passion,* à côté de larges écriteaux chargés d'inscriptions en vers français, enfin la curieuse verdure à chardons exubérants, sont à peu près de la même date. Nous donnons ci-contre le dessin d'une verdure identique à celle d'Angers, récemment acquise par le musée des Gobelins.

Les provinces du centre de la France ont probablement possédé vers cette époque une florissante école de tapisserie, car ses représentants ont laissé de nombreuses traces de leur habileté dans les églises de la région. M. de Farcy a établi que beaucoup des tentures énumérées plus haut avaient été tissées pour l'église d'Angers et très vraisemblablement dans le pays même.

La même cathédrale possède aussi quatre pièces représentant des sujets de la *Passion,* qui se trouvaient, en 1789, à l'église Saint-Saturnin de Tours.

LES ROIS DÉPOSANT LEURS COURONNES
AUX PIEDS DU CHRIST

(Fragment de la tenture de l'*Apocalypse*, fin du XIVe siècle.)

Tapisserie de la cathédrale d'Angers.

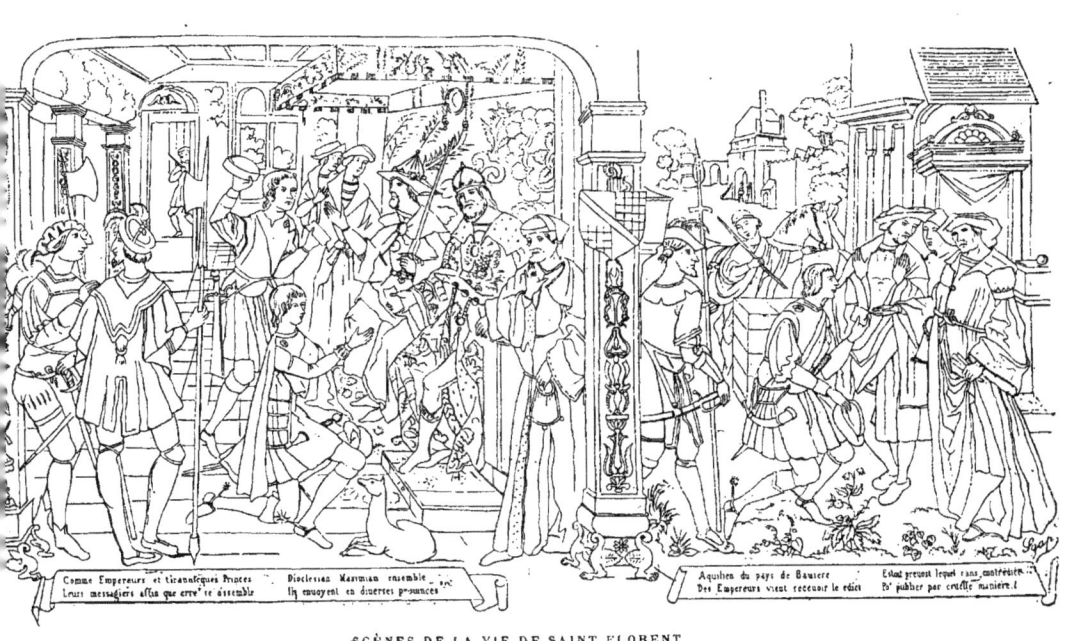

SCÈNES DE LA VIE DE SAINT FLORENT
Tapisserie datée de 1527.
(Église Saint-Pierre, à Saumur.)

Le Mans n'est pas bien loin d'Angers. La cathédrale de cette ville possède une longue frise, d'un mètre et demi de haut, sur trente mètres environ de longueur, retraçant, en seize tableaux, les épisodes de la *Vie de saint Gervais et de saint Protais*. Nous avons déjà signalé un fragment de l'histoire des mêmes martyrs dans la cathédrale de Soissons. Ce qui rend la suite du Mans particulièrement intéressante, en dehors de sa conservation et de son étendue, c'est l'inscription qui se lit encore sur le dernier panneau. Par elle, nous savons que la tapisserie fut tissée en 1509, aux frais de Martin Guerande, Angevin de naissance et chanoine du Mans, puis offerte par ce chanoine à l'église pour la décoration du chœur.

La cathédrale du Mans possède encore deux scènes de la *Vie de saint Julien*, un peu plus récentes que l'*Histoire de saint Gervais et de saint Protais*, mais d'une exécution également remarquable.

La ville de Saumur appartient à l'ancienne province d'Anjou. Ses églises sont riches en tapisseries exécutées expressément pour elles, et plusieurs de ces séries, point essentiel, ont une date. La *Vie de saint Florent*, en cinq pièces, avec légendes explicatives en quatrains français, est de 1524, tandis que la *Vie de saint Pierre*, comptant le même nombre de panneaux, porte le millésime de 1546. Si la première de ces suites, dont nous reproduisons ici deux sujets d'après une ancienne publication faite à Saumur, paraît d'un style plus correct, nous avons sur la *Vie de saint Pierre* des renseignements d'un grand intérêt.

On sait que les dessins furent entrepris par un peintre d'Angers, nommé Robert de Lisle, et achevés par Jehan de Laistre. Il ressort, en outre, de textes authentiques que le travail du tissu fut confié à un artisan de Tours. Or, précisément vers 1535, s'était établi dans cette ville un tapissier de grand renom, nommé Jean Duval. La *Vie de saint Pierre* serait ainsi l'œuvre du tapissier tourangeau.

A Saumur même, une autre église, Notre-Dame de Nantilly, possède encore plusieurs pièces remontant au commencement du XVIe siècle et présentant de nombreuses analogies de sujet et de style avec certaines tentures du voisinage. Là se trouve une nouvelle interprétation de la scène des *Anges portant les instruments de la Passion*, déjà rencontrée à la cathédrale d'Angers. La tapisserie de

LES MIRACLES DE SAINT FLORENT
Tapisserie datée de 1527.
(Église Saint-Pierre, à Saumur.)

Saumur, dont on trouvera ici une photogravure obtenue par des procédés nouveaux, diffère sensiblement, par la composition, de celle d'Angers.

Dans la même église sont réunis d'autres panneaux à peu près de la même époque : l'un nous montre les *Anges chantant le triomphe de Marie ;* il est malheureusement en assez mauvais état; deux autres, consacrés à l'*Histoire de la Vierge,* avec un arbre de Jessé et la Naissance de Marie, sont datés de 1529. D'autres enfin représentent la *Prise de Jérusalem par Titus,* et une *Nativité de Jésus,* en quatre compartiments. Signalons, pour ne pas y revenir, une *Vie de Jésus-Christ,* en sept pièces, postérieure de près d'un siècle aux tapisseries précédentes, et datée d'Aubusson, 1619.

C'est encore pour une maison religieuse de la même région, l'abbaye du Ronceray, à Angers, que fut commandée la curieuse série conservée aujourd'hui au château du Plessis-Macé. Vingt scènes, tirées tant de l'histoire ancienne que d'épisodes récents, nous exposent les *Miracles de l'Eucharistie.* Les armes d'Isabelle de la Jaille, abbesse du Ronceray de 1505 à 1518, permettent d'assigner une date approximative à cette œuvre remarquable; on en a fait honneur aux ateliers de Tours. Que cette hypothèse soit fondée ou non, la suite des *Miracles de l'Eucharistie* est bien française, par le style du dessin comme par les quatrains explicatifs placés au-dessous de chaque scène. On trouvera ces légendes curieuses dans le livre de Mgr Barbier de Montault, sur l'*Épigraphie du Maine-et-Loire.*

Est-il encore besoin de preuves pour établir que les provinces centrales de la France ont possédé, pendant la première moitié du XVIe siècle, une école de tapisserie très féconde, sur laquelle on manque de renseignements écrits, il est vrai, mais dont l'existence est attestée par les œuvres bien personnelles et bien typiques qu'elle a laissées? En effet, dans toutes les suites énumérées ci-dessus, et où l'emploi de l'or et de la soie est exceptionnel, se reconnaissent, au premier aspect, les vieilles traditions de l'école française, la clarté de la composition, avec un goût un peu suranné de dessin gardant, en pleine renaissance, quelque chose de la saveur des œuvres du moyen âge.

Nous avons là les plus sûrs témoignages de l'existence d'ateliers français de tapisserie dans la Touraine et dans les provinces limitrophes durant la première moitié du XVIe siècle.

LES ANGES PORTANT LES INSTRUMENTS DE LA PASSION

On pourrait fournir bien d'autres preuves de la persistance du travail de la haute lice en France pendant la période en question.

Les tentures exposées, l'une dans la cathédrale, l'autre dans

LES MIRACLES DE SAINT REMI

Dernière pièce de la tenture de l'église Saint-Remi, à Reims, d'après les *Anciennes Tapisseries historiées* d'Achille Jubinal.

l'église Saint-Remi, à Reims, jouissent d'une grande et légitime notoriété. La première expose les épisodes de la *Vie de la Vierge*; l'autre retrace l'histoire et les miracles de l'illustre patron de l'église.

Toutes deux furent tissées pour le cardinal Robert de Lenoncourt, archevêque de Reims de 1509 à 1532. Le blason du cardinal s'étale encore sur chacun des tableaux des deux séries. La *Vie de la Vierge* porte la date de 1530; c'est probablement celle de son achèvement; l'opinion de M. Loriquet, l'historien des tapisseries de

Reims, suivant laquelle cette suite aurait été commencée une quinzaine d'années auparavant, n'offre rien que de très plausible. Le travail de ces dix-sept grands panneaux très ouvragés, et formés chacun de plusieurs compartiments encadrant un sujet central, a certainement demandé des années.

La *Vie de la Vierge,* exposée dans la cathédrale, mérite à coup sûr d'être comptée parmi les échantillons remarquables de la haute lice, vers 1530; nous préférons toutefois la tenture conservée dans la basilique de Saint-Remi. Les dix pièces qui la composent peuvent compter parmi les plus belles tapisseries religieuses du temps. Le recueillement et la dignité sévère que le moyen âge savait imprimer aux compositions de cette nature, n'ont pas encore fait place aux préoccupations exclusivement plastiques des artistes de la renaissance. L'auteur des sujets croit encore à ce qu'il raconte; l'influence dissolvante de l'Italie se fait peu sentir. Certaines figures, notamment celle du donateur présenté à la Vierge par le patron de l'église, ont une grande allure.

On trouvera ici la reproduction de la scène représentant le cardinal agenouillé, au-dessous de l'inscription en huit vers où est notée la date du travail, 1531. Cette gravure donnera une idée de la disposition des pièces, divisées chacune en quatre compartiments.

Nous croyons superflu d'insister sur l'importance exceptionnelle de ces deux belles séries. Il nous est impossible, bien qu'on manque absolument de documents authentiques sur les auteurs des patrons comme sur ceux des tapisseries, de voir dans les tentures commandées par le cardinal de Lenoncourt autre chose qu'une œuvre française, et bien française, par la conception comme par l'exécution.

Elle sort très certainement aussi d'un atelier de notre pays, cette suite, en neuf pièces, de l'*Histoire de saint Étienne,* récemment entrée au musée de Cluny. Donnée, en l'an 1502, à la cathédrale de Saint-Étienne d'Auxerre par l'évêque Jean Baillet, l'*Histoire de saint Étienne* raconte, en dix-huit sujets, soit deux par panneau, la vie du premier martyr chrétien et la découverte de son corps, d'après la *Légende dorée* de Jacques de Voragine. On a fait honneur de cette tapisserie aux ateliers d'Arras, faute d'avoir pu en déterminer bien exactement l'origine. Le lecteur sait ce qu'il doit penser maintenant de ces attributions vagues, ne reposant sur aucun texte, sur aucun argument sérieux.

LA NAISSANCE DE JÉSUS-CHRIST. — LA VISITATION
Pièce de la tapisserie d'Aix, d'après les *Anciennes Tapisseries historiées* d'Achille Jubinal.

Si les six pièces de l'histoire de la *Dame à la licorne*, conservées jusqu'à ces dernières années au château de Boussac, et depuis peu acquises par le musée de Cluny, proviennent réellement des ateliers de l'Auvergne, comme on l'a quelquefois prétendu, elles font le plus grand honneur aux vieux artisans de Felletin et d'Aubusson. Mais, à l'appui des conjectures émises sur les origines de ces tapisseries, d'une originalité si étrange et d'un sentiment décoratif si puissant, aucune preuve sérieuse n'a été produite jusqu'ici. Elles se trouvaient depuis longtemps dans la ville qui vient de les céder à notre musée parisien : voilà tout ce qu'on sait de leur histoire. Elles datent incontestablement des premières années du xvie siècle mais, comme elles ne se rattachent à aucun type connu, cette singularité même déroute toutes les hypothèses. Le choix du sujet est-il, ainsi qu'on l'a supposé, une allusion voilée aux vertus de la dame dont les armoiries, répétées sur chaque pièce, rappellent la maison lyonnaise des Le Viste? A ces questions il est impossible, jusqu'à nouvel ordre, de répondre catégoriquement. Toute description ne donnerait qu'une idée vague de ce monument unique. Nous avons cru mieux faire en présentant une reproduction en couleur de la partie centrale de la tapisserie principale. Malgré les difficultés de la tâche, M. Pralon a su rendre avec un véritable talent les délicatesses et le caractère de l'original.

Les quinze tapisseries qui décorent la cathédrale d'Aix, et où se trouve représentée, en vingt-huit tableaux, l'*Histoire de la Vierge et de Jésus-Christ,* portent le millésime de 1511. Commandées, croit-on, pour l'Angleterre, dans un des ateliers les plus fameux du temps, elles ne vinrent en France qu'après la mort de Charles Ier; elles avaient été acquises en 1656, pour la somme de 1,200 écus, par un chanoine qui les destinait à la cathédrale où on les voit aujourd'hui. Nous avons fait reproduire pour notre ouvrage, d'après la publication d'Achille Jubinal, la pièce où l'on voit la *Naissance de Jésus-Christ* à côté d'une autre scène.

Le midi possède encore une très curieuse suite de la *Légende de saint Martin de Tours,* divisée en seize tableaux. Offerte à la cathédrale de Montauban par un de ses évêques, au commencement du xvie siècle, cette tenture appartient maintenant, on ignore par suite de quelles vicissitudes, à l'église de Montpezat, dans le Gard. Peu connue, elle est cependant comparable aux meilleurs ouvrages contemporains. Les légendes en vers français placées sous chaque

scène permettent d'attribuer cet ouvrage aux ateliers du centre de la France. Pour expliquer les sujets de leurs tapisseries, les Flamands faisaient plus volontiers usage de la langue latine que du français.

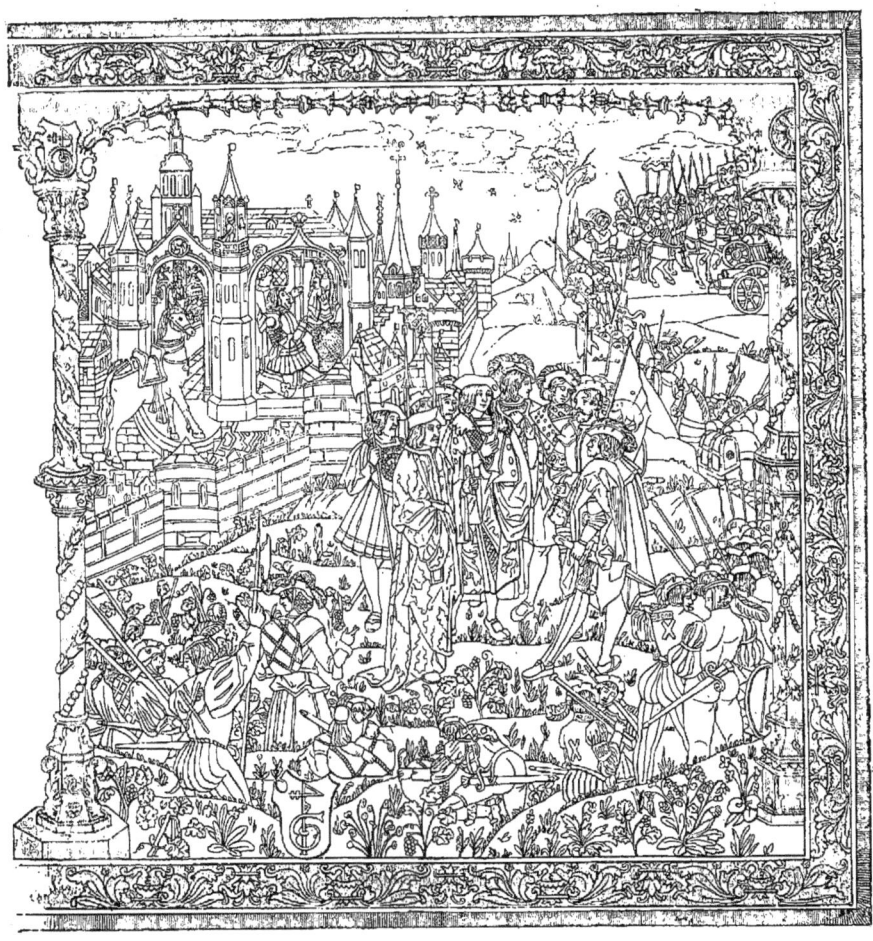

LEVÉE DU SIÈGE DE DIJON, EN 1513
Fragment d'une tapisserie du XVIe siècle,
d'après les *Anciennes Tapisseries historiées* d'Achille Jubinal.

Il n'était pas en France, au début du XVIe siècle, une église de quelque importance qui ne possédât, grâce à la libéralité de ses prélats ou de ses pieux habitués, quelque riche tenture retraçant l'histoire de ses patrons. Aux exemples déjà cités on pourrait en joindre bien d'autres. A Nevers, à Limoges, on voyait encore naguère de belles tapisseries remontant à la première moitié du XVIe siècle. Non seulement les cathédrales des grandes villes,

mais encore de modestes paroisses, perdues au fond des provinces, recevaient des dons de cette nature. Les quatorze pièces consacrées à la vie et aux miracles de saint Anatoile, qui décoraient autrefois l'église de Salins placée sous l'invocation de ce saint, méritent une mention particulière. La tenture était encore complète en 1789. Comment se fait-il qu'il n'en existât plus, il y a quelques années, que quatre panneaux? L'un d'eux est devenu, grâce à la libéralité de M. Spitzer, la propriété du musée des Gobelins. Consacré à la représentation d'une scène contemporaine, ce tableau nous montre la promenade de la châsse de saint Anatoile pour obtenir la levée du siège de la ville de Dôle, investie par Louis XI. Une inscription, relevée autrefois sur une pièce qui n'existe plus, ajoutait à l'intérêt de cette représentation celui d'une date précise. En effet, d'après la légende inscrite sur la dernière pièce, représentant les exploits des habitants de Salins à la journée de Dournon (1477), la *Légende de saint Anatoile* avait été commandée à Jean Sauvage, tapissier de Bruges, et terminée en l'année 1501. C'est donc une des rares séries offrant, avec une date, une origine certaine.

Une scène analogue à celle qui se voit sur l'histoire de saint Anatoile donne un prix particulier à la tapisserie de Dijon, reproduite dans le grand ouvrage d'Achille Jubinal. En 1513, les Suisses étaient venus mettre le siège devant la ville de Dijon au nombre de vingt mille; la Trémoille n'avait que quelques milliers de soldats découragés à leur opposer. Le danger était pressant; ces étrangers, affamés de butin et de pillage, n'eussent accordé aucun quartier aux vaincus. On négocia avec eux, on acheta leur retraite. Ce dénouement peu glorieux n'empêcha pas la ville de commander une tapisserie destinée à consacrer le souvenir de sa délivrance. Tandis que les bourgeois promènent en grande pompe les reliques de leurs églises autour des murailles, tandis que le commandant de la ville, tout bardé de fer, est agenouillé devant la statue de la Vierge, suivi de son cheval qui l'attend à la porte, on voit au premier plan les assaillants faire leurs préparatifs de départ. Déjà, dans le lointain, de longues files de soldats, avec leurs canons et leurs mulets chargés de butin, disparaissent derrière les plis de terrain. Deux élégantes colonnettes divisent la composition en trois parties; nous donnons à la page précédente la reproduction de celle de droite. Les renseignements font défaut sur la date et l'origine de cette

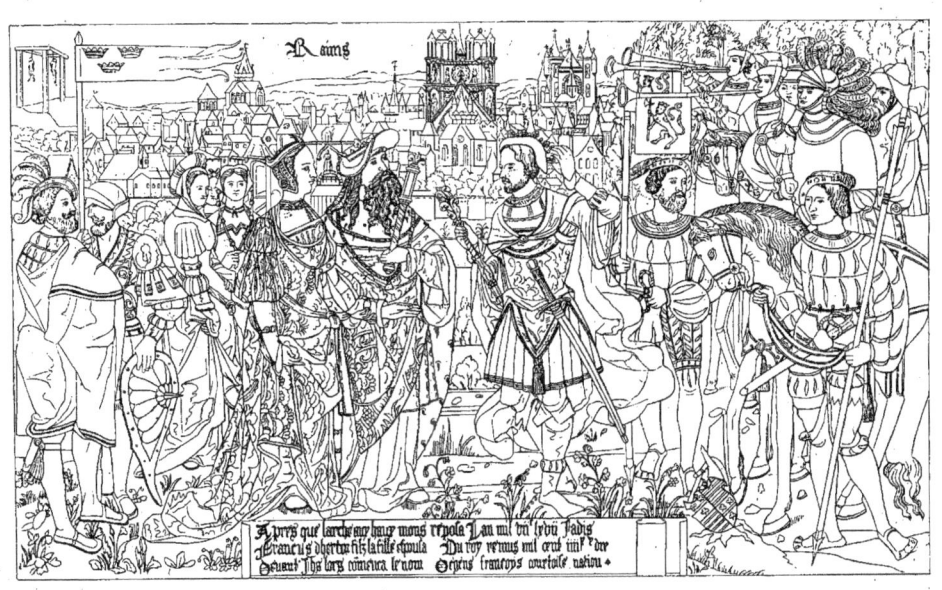

REMUS, FRÈRE DE ROMULUS, DONNANT SA FILLE EN MARIAGE A FRANCUS, FILS D'HECTOR
Tapisserie de la cathédrale de Beauvais, d'après les *Anciennes Tapisseries historiées* d'Achille Jubinal.

pièce. L'événement même qu'elle rappelle assigne à son exécution une date postérieure à 1513.

Parmi les tapisseries consacrées à des souvenirs historiques, la suite de Beauvais, représentant les *Anciens rois des Gaules*, présente un caractère bien original. On ignore dans quel atelier cette tenture a été tissée; l'exécution peut se fixer aux environs de l'année 1530. M. Jubinal a imprimé les curieuses légendes suivant lesquelles Samothès, fils de Japhet, aurait occupé le premier le trône de la Gaule, et aurait eu pour neuvième successeur Jupiter Celte. Puis paraissent, sur la deuxième pièce, Hercule de Libye, dixième roi, fondateur d'Alesia; sur la troisième, Galathès, fils d'Hercule, onzième souverain; puis Lugdus, fondateur de Lyon; sur la pièce suivante, le quatorzième roi, Belgius, fondateur de la Gaule Belgique et de Beauvais; Jasius, son successeur immédiat; enfin Paris, fondateur de la ville de Paris. La série se termine par Francus et Remus, fondateur de Reims, vingt-troisième et vingt-quatrième rois. Le lecteur trouvera ici une reproduction de cette dernière composition, et pourra se rendre compte, d'après les costumes des personnages, que cette tapisserie est tout à fait contemporaine du règne de François I^{er}.

Une autre pièce historique, à peu près de la même époque, nous a conservé le portrait en quelque sorte authentique du roi Charles VIII. Cette image précieuse, où le roi est représenté à cheval, couvert du harnais de guerre, l'épée haute, partant pour la conquête de Naples, porte l'inscription suivante :

Carolus, invicti Ludovici filius, olim
Partenopem domuit, saliens sicut Hannibal Alpes.

(Charles, fils de l'invincible Louis, soumit Naples naguère, en franchissant, comme Annibal, les Alpes.)

Au bas, entre les pieds du cheval, l'animal symbolique de François I^{er}, la salamandre, fort mal indiquée sur la gravure que l'on voit ci-contre, avec la légende *vivifico extinguo;* le tout encadré d'une bordure originale où des Amours, avec leurs attributs ordinaires, sont séparés par un ornement à losanges, accompagné de cette devise plusieurs fois répétée : *inquire pacem*. Ce beau portrait historique a été envoyé par son propriétaire, M. le vicomte Arthur de Schickler, à diverses expositions. En 1878, elle a paru

complètement réparée; toute la partie inférieure avait du être refaite. Notre gravure la montre dans son état primitif, avant la restauration, qui n'atteint pas d'ailleurs les parties essentielles.

On remarquera le joli fond semé de fleurettes. Cette décoration

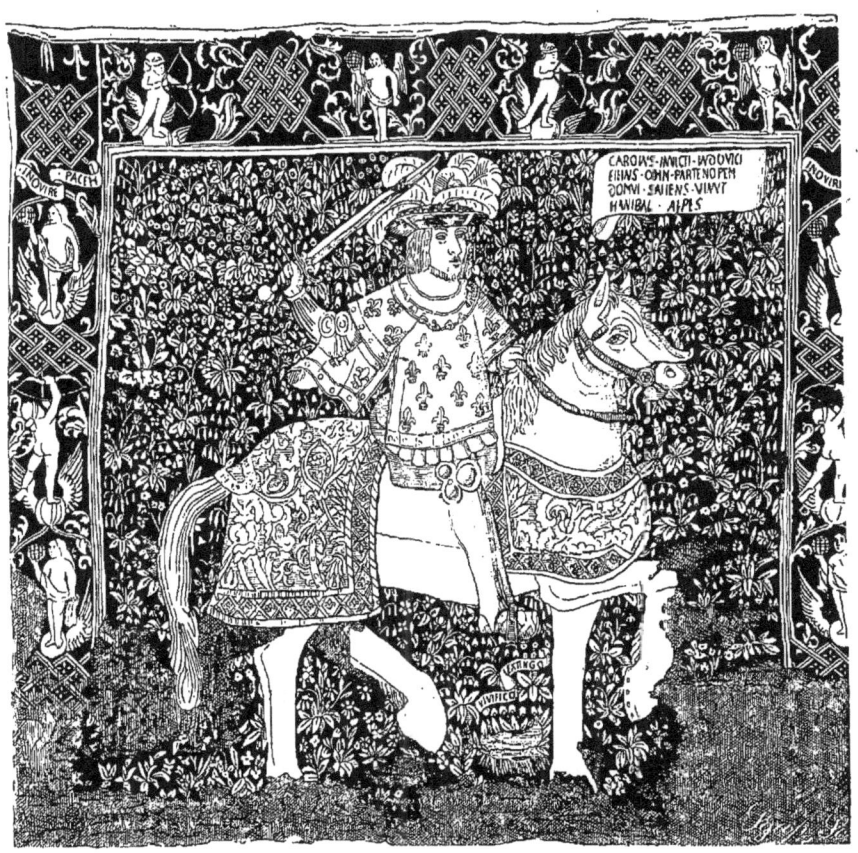

LE ROI CHARLES VIII
Tapisserie française du xvi^e siècle.
(Appartenant à M. A. de Schickler.)

a été parfois présentée comme un échantillon de verdure du xv^e siècle. C'est une double erreur, puisque c'est un simple accessoire, une garniture, et non le motif principal de la tapisserie; et puisque la pièce, datée par la salamandre et la devise de François I^{er}, est certainement du xvi^e siècle.

Le siège de Troie, si fertile en épisodes héroïques, offrait une matière inépuisable à l'imagination de nos vieux tapissiers.

A part les scènes religieuses tirées de la Vie de Jésus-Christ, nul sujet n'a été aussi souvent exploité. On en connaît diverses

suites dispersées un peu partout. Nous avons donné plus haut (p. 87 et 89) deux de ces réminiscences homériques. L'une, qui montre le fils d'Achille armé chevalier, sortirait, suivant une ancienne tradition, d'un château du Dauphiné qui appartenait autrefois au chevalier Bayard.

L'autre viendrait de la famille de Besse, habitant jadis Aulhac; elle décorait naguère la grande salle du tribunal d'Issoire. Celle-ci reproduit un épisode de la lutte des Grecs contre les Troyens. Au milieu d'une furieuse mêlée, où les héros les plus illustres, Hector, Ajax, Diomède se livrent des combats acharnés, un Centaure bande son arc et va envoyer sa flèche.

Naguère encore, on voyait à Montereau, dans la salle du tribunal, neuf pièces conservées, avant 1789, dans le château de Varennes. Ici encore, l'Iliade fait les frais de la composition. Par le costume des personnages, par la date de l'exécution, qui remonte aux débuts du xvie siècle, les tapisseries de Montereau présentent de grandes analogies avec celles d'Issoire et du château de Bayard.

A la même famille et à une suite identique appartiennent aussi les trois panneaux du comte Schouvaloff; un de ces sujets a été publié par nous dans l'*Histoire générale de la tapisserie*.

Les musées publics et les collections particulières abondent en tentures précieuses de la fin du xve ou du commencement du xvie siècle; mais il est à peu près impossible de remonter à l'origine de ces pièces qui ont passé par des mains nombreuses, tandis que les tapisseries des églises n'ont pas quitté, depuis bien des années, le trésor auquel elles étaient destinées lors de leur fabrication.

Qui ne connaît les dix grandes scènes de l'*Histoire de David et de Bethsabée*, qui couvrent les parois de la plus vaste salle de l'hôtel de Cluny? Ces belles tapisseries, rehaussées d'or et d'argent, mesurant quatre mètres soixante centimètres de hauteur sur soixante-seize mètres de cours environ, appartiennent à la plus belle époque de l'art et sortent très probablement de quelque atelier flamand. Exécutées, assure-t-on, pour la cour de Flandre, elles auraient plusieurs fois changé de propriétaire avant de trouver un asile sûr et définitif dans notre musée.

L'histoire de Bethsabée, comme celle d'Esther et celle de la chaste Suzanne, compte parmi les épisodes de l'Ancien Testament que les tapissiers aiment à reproduire. On a déjà cité plus d'un exemple de cette prédilection.

L'*Histoire de Suzanne*, en cinq pièces, appartenant à M. Paul Marmottan, de Paris, est contemporaine des tapisseries de Cluny, et par conséquent du règne de Louis XII. Si ces pièces sont d'une exécution moins riche que l'*Histoire de Bethsabée*, sans fils d'or ou d'argent, elles offrent un état de conservation remarquable. Les bleus et les rouges, qui constituent le fond de la coloration, ont gardé tout leur éclat. Nous avons déjà parlé des légendes qui se retrouvent sur les toiles peintes de Reims.

Nous n'avons pas le loisir d'insister comme il conviendrait sur les admirables productions de cette époque féconde entre toutes. Nous ne pouvons cependant nous résigner à passer entièrement sous silence certaines séries précieuses à différents titres. Telles sont notamment les tapisseries conservées au Louvre ou dans des collections particulières, comme celles de sir Richard Wallace, du baron d'Hunolstein, de M. Spitzer et de M. Lowengard. Nous arriverons ensuite à l'histoire de ces fameux ateliers bruxellois dont la prodigieuse activité a enrichi les collections publiques de l'Europe entière.

Le musée du Louvre possède une série de tentures du XVe et du XVIe siècle fort peu connues des visiteurs, et pour cause. Cependant le catalogue de cette collection a été imprimé par M. Léon de Laborde, à la suite de sa *Notice des émaux*. Il ne comprend pas moins d'une vingtaine de pièces; mais quelques-unes seulement sont mises sous les yeux des visiteurs.

Nous donnons ici, d'après l'ouvrage d'Achille Jubinal, la reproduction d'un fragment de la légende de saint Quentin, grande frise de trois mètres trente centimètres de haut sur huit mètres environ de long. C'est un remarquable spécimen de la fabrication française du commencement du XVIe siècle. Les épisodes de l'histoire du larron sauvé par l'intervention miraculeuse de saint Quentin se succèdent sur la même bande enfermée dans une élégante bordure de pampre et d'ornements réguliers. Cette pièce, comme plusieurs autres du Louvre, provient de la collection Révoil.

Il est regrettable que les richesses de nos musées ne soient pas plus accessibles au public et aux travailleurs. Les échantillons que possède notre grande collection nationale suffiraient amplement, il nous semble, à donner un aperçu de l'histoire de la tapisserie vers ses débuts, si on prenait le parti de les exposer.

A une époque quelque peu antérieure remonte la tenture des *Vices et des Vertus*, conservée au château de Cany, situé dans les

environs de Fécamp, naguère propriété de la maison de Luxembourg, appartenant actuellement au baron d'Huñolstein. Cette tenture, dont la conservation ne laisse presque rien à désirer, paraît contemporaine du règne de Louis XII et porte les traces

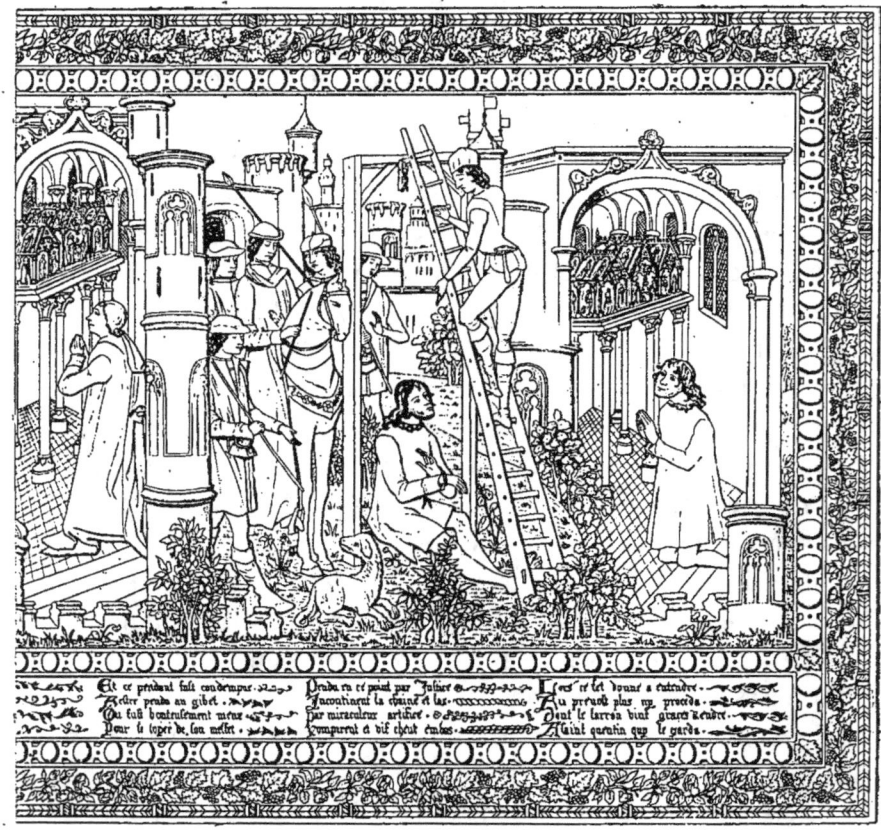

LES MIRACLES DE SAINT QUENTIN
Tapisserie du xvie siècle.
(Musée du Louvre.)

d'une influence française très marquée. Nous l'avons examinée récemment avec grand soin, ainsi que l'*Histoire de Psyché,* de la même collection, et nous n'avons remarqué aucun indice de nature à mettre sur la trace de leur origine. Les noms des personnages en latin suffisent à peine à faire comprendre les allégories souvent confondues avec des épisodes tirés de l'histoire sainte. Quatre pièces de la suite des *Vices et des Vertus,* et trois de l'*Histoire de Psyché* ont paru au musée des Arts décoratifs, en 1880. M. Darcel les attribua, dans le catalogue rédigé à cette occasion, aux fabriques

flamandes du xv⁰ siècle. Nous pensons, après les avoir étudiées à loisir, que c'est un peu trop reculer l'époque de leur exécution.

A la plus belle époque de l'art se rattachent les quatre tapis-

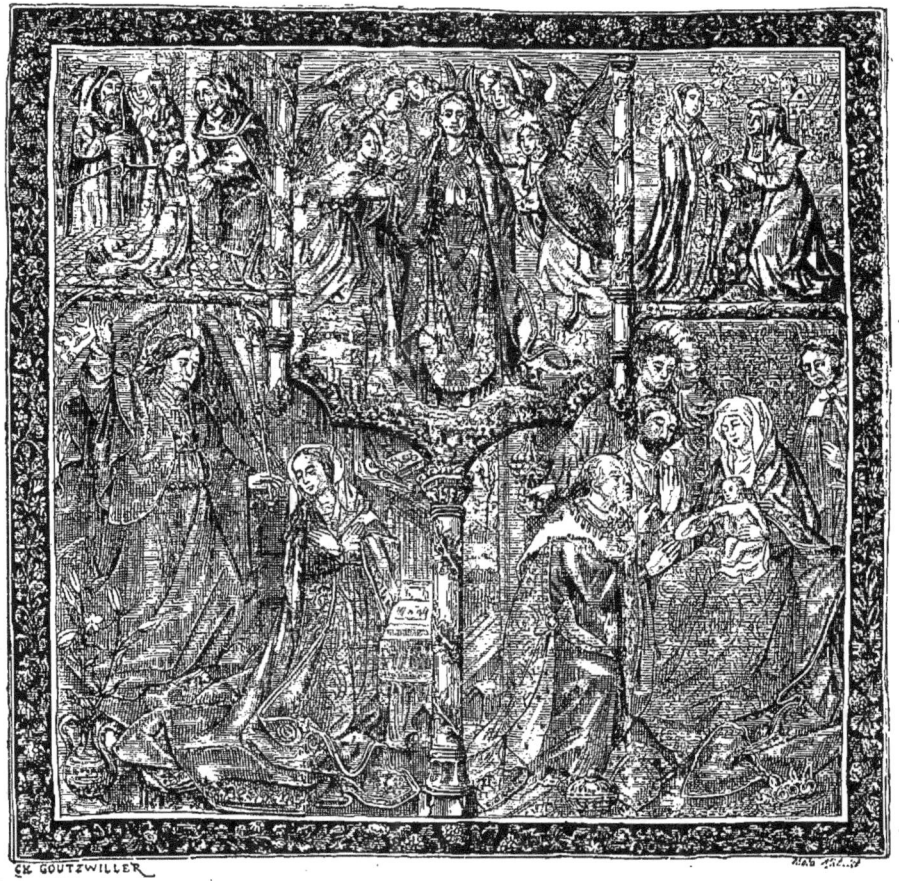

SCÈNES DE LA VIE DE LA VIERGE
Tapisserie flamande du xvɪ⁰ siècle.
(Collection de M. Spitzer.)

series de sir Richard Wallace, où sont figurés le *Triomphe de Béatrix*, le *Mariage de la princesse et du roi Oriens*, le *Siège du château d'Amour* et une autre scène allégorique tirée du *Roman de la Rose*. Ces grandes pièces, qui atteignent des dimensions exceptionnelles (quatre mètres de haut sur quatre à cinq de large), présentent un spécimen de la fabrication flamande la plus riche et la plus soignée vers le début du xvɪ⁰ siècle. L'or et l'argent, mêlés aux fils de soie ou de laine, leur donnent sans doute un

grand prix; mais la pureté du dessin, surtout une entente parfaite des lois de l'art décoratif, constituent à coup sûr le principal mérite de cette suite magnifique.

La tenture inspirée par les *Triomphes* de Pétrarque, et que

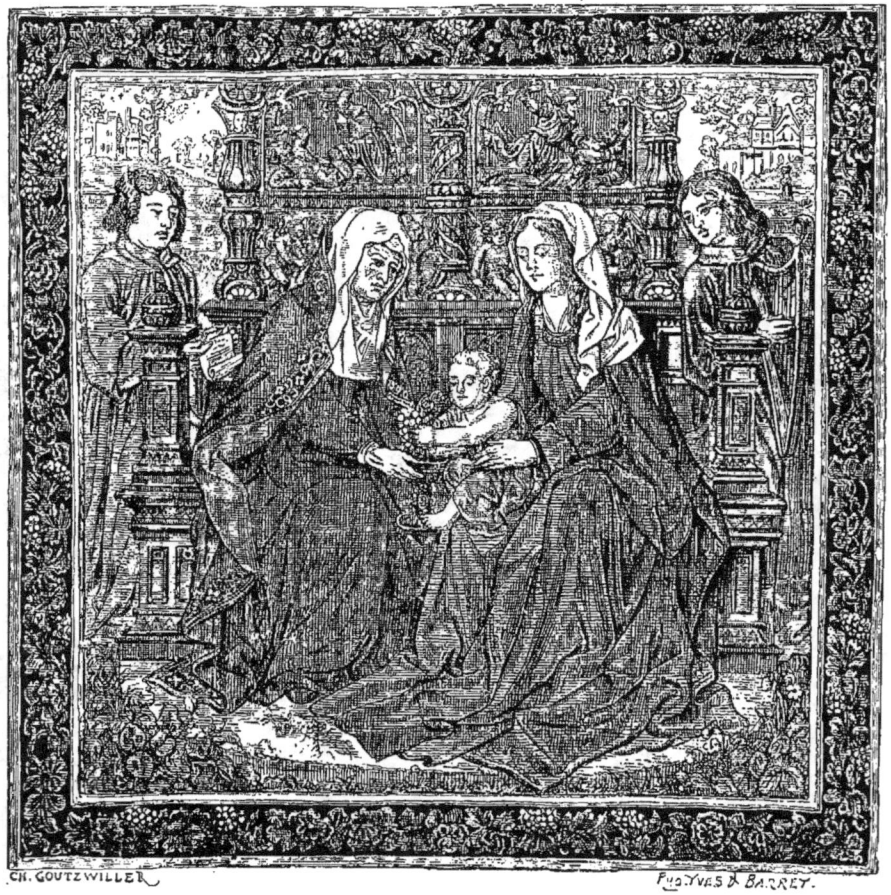

LA VIERGE, SAINTE ANNE ET L'ENFANT JÉSUS
Tapisserie flamande du xvi^e siècle.
(Collection de M. Spitzer.)

M. Lowengard a envoyée à diverses expositions récentes, appartient évidemment à la même école que les scènes tirées du *Roman de la Rose,* tout en restant sensiblement inférieure sous le rapport de l'ordonnance, comme au point de vue de l'exécution.

On trouvera ici les gravures de deux des plus belles pièces de la riche collection de M. Spitzer. La délicatesse du travail s'allie, dans ces morceaux, à la richesse de la matière. L'or et l'argent entrent

pour une très forte proportion dans la composition du tissu. Évidemment ces admirables scènes, qui rappellent les compositions les plus vantées de l'école flamande à son apogée, ont été commandées

LE CHRIST APPARAISSANT A LA MADELEINE
Tapisserie du xvie siècle.
(Musée du Louvre.)

pour quelque oratoire princier. On remarque toutefois qu'une influence italienne commence à se glisser parmi les vieilles traditions du Nord. Aussi attribuons-nous sans hésitation ces panneaux aux ateliers du xvie siècle.

A une date certainement postérieure de quelques années appartient la pièce, très finement et très richement exécutée, où Jésus,

en jardinier, apparaît à la Madeleine, et qui vient d'entrer au Louvre avec la collection Davillier. Nous en donnons ici la reproduction.

Quant à la grande tapisserie à trois compartiments divisés par des colonnettes de la plus pure renaissance, retraçant l'*Histoire de la statue miraculeuse de Notre-Dame du Sablon, à Bruxelles*, aucune incertitude ne règne sur sa date et sur son origine. Commandée en 1518, par François de Taxis, maître des postes de l'Empire, dont elle porte le blason, elle offre encore certaines réminiscences gothiques au milieu d'un sujet entièrement conçu dans le goût du temps. Les cassures anguleuses des plis, l'ampleur des vêtements, et jusqu'à la franchise des tons, rappellent les anciennes pratiques, tandis que l'architecture des encadrements et celle des fonds ne conservent plus aucune trace de l'art porté si loin par les constructeurs de nos vieilles cathédrales. On reconnaît sur les premiers plans les portraits de Charles-Quint, de Maximilien et de François de Taxis, particularité qui fait de cette œuvre, déjà fort remarquable en elle-même, un monument historique de premier ordre.

Le sujet, la qualité du premier propriétaire, la date même, ne laissent aucun doute possible sur l'origine bruxelloise de cette tenture. En 1518, en effet, les métiers de Bruxelles atteignent l'apogée de leur développement. Ils n'ont pas de rivaux en Flandre. On peut dire que l'Europe entière a les yeux fixés sur ce grand atelier, d'où va bientôt sortir la suite de tapisseries qui a gardé, depuis plus de trois siècles, une réputation universelle.

PAYS-BAS

Bruxelles. — Nous avons constaté, dans le chapitre précédent, qu'on ne possédait, sur les débuts des tapissiers bruxellois, que des données assez vagues. Leur organisation date de 1448. Dès lors la corporation naissante est assez riche pour s'installer dans un immeuble acheté de ses deniers. Ses membres travaillent pour les clients les plus illustres et reçoivent les commandes des ducs de Bourgogne. Nous ne reviendrons pas sur ce qui a été dit de l'influence attribuée à Rogier van der Weyden sur le développement de la haute lice.

Pendant une très longue période, jusqu'à une date assez avancée

LES MIRACLES DE LA STATUE DE NOTRE-DAME DU SABLON
Tapisserie bruxelloise du XVIe siècle.
(Collection de M. Spitzer.)

du XVIe siècle, les documents certains font absolument défaut. Ici, comme presque partout ailleurs, les archives de la corporation ont péri par négligence ou par accident; on en est réduit à quelques vagues indications recueillies de divers côtés, et c'est à peine si on peut attribuer à Bruxelles, plutôt qu'à un centre quelconque, les suites qui offrent les caractères bien nettement marqués du style flamand.

L'histoire des tapissiers de Bruxelles, pendant la période incomparablement la plus brillante de leur existence, n'est connue que par les règlements destinés à protéger l'industrie contre les fraudes et les contrefaçons. Le nombre des ateliers en activité ne nous est pas parvenu.

Lors de la réception du roi Chrétien II, de Danemark, les tapissiers portant des torches, faisant partie du cortège officiel, étaient au nombre de dix-huit. Ce chiffre avait doublé quand les bourgeois de Bruxelles allèrent en cérémonie au-devant d'Éléonore d'Autriche, reine de France. Seuls, les bouchers et les merciers étaient plus nombreux que la délégation des tapissiers. Tels sont les seuls faits positifs parvenus jusqu'à nous sur l'importance de cette corporation, qui jouissait dès ce moment d'une renommée européenne.

A en juger par la quantité extraordinaire de tentures produites en quelques années par l'industrieuse cité, le chiffre des artisans travaillant à la haute lice s'élevait certainement à plusieurs milliers. Quelques dizaines d'années plus tard, quand la fabrication touche presque à sa décadence, on a pu constater, dans la petite ville d'Audenarde, l'existence de douze à quatorze mille individus employés à la fabrication des tapisseries, en y comprenant, sans doute, les femmes et les apprentis.

Qu'était-ce donc à Bruxelles, au moment de sa plus grande splendeur? Rien que l'exécution des fameuses tentures du Vatican, commandées en 1515 et terminées dès 1519, a exigé l'actif concours d'un nombre considérable d'artistes d'une habileté éprouvée.

Assurément l'événement capital de l'histoire de la fabrication bruxelloise, au début du XVIe siècle, est l'exécution de la célèbre tenture des *Actes des apôtres*, d'après les cartons de Raphaël. Cette commande, en effet, devient le signal et le point de départ d'une révolution complète dans les traditions qui avaient prévalu jusque-là. Auparavant, les ouvriers de l'Artois ou de la Flandre n'empruntaient leurs modèles qu'aux artistes du pays, à des hommes

partageant leurs habitudes, leurs goûts, leur idéal, à des compatriotes enfin, avec qui ils vivaient en parfaite communauté d'idées; et voici que tout d'un coup l'Italie impose à ces artisans, rompus à un style tout différent, on pourrait dire tout opposé, l'imitation d'un art délicat et raffiné qui leur est complètement étranger. On exige en même temps de ces hommes, habitués à interpréter librement le coloris et même le dessin des cartons, qu'ils copient fidèlement, sans s'écarter d'une ligne, ce trait magistral que la main la plus exercée pourrait à peine reproduire. Le moindre écart, la plus légère exagération dans un sens quelconque, enlèvera le caractère essentiel, la noblesse des contours, à ces compositions sublimes, une des plus nobles conceptions de l'esprit humain. Raphaël, il faut bien le reconnaître, n'ayant aucune pratique du genre de décoration que le pape lui demandait, avait tracé d'admirables fresques, mais non de bons modèles de tapisseries.

Dans la plupart de ces grandes scènes, le fond est vide, le ciel occupe trop de place, l'horizon est placé trop bas; les costumes des personnages manquent de variété et de richesse. Comme le fourmillement de figures aux robes chamarrées, s'étageant les unes audessus des autres jusqu'à la bordure supérieure, convient mieux à la tapisserie! Aussi, dût-on nous accuser de blasphème, nous pensons que l'envoi des cartons de Raphaël dans les Flandres fut un malheur pour les tapissiers de Bruxelles, et contribua plus que toute autre cause à faire dévier l'art de la haute lice de sa véritable voie. Il suffit de comparer les tentures tissées en Italie, d'après les artistes du pays, aux tapisseries entièrement flamandes de conception et d'exécution, pour avoir la preuve que les Italiens n'ont jamais compris les véritables lois de l'art du tapissier et ont exercé la plus funeste influence sur les destinées de l'industrie des Pays-Bas.

La légitime admiration due aux grands maîtres de la renaissance italienne ne saurait nous ôter notre liberté d'appréciation. D'ailleurs, ces tapisseries du Vatican, si admirées, si vantées depuis trois siècles, commencent à descendre des hauteurs où les avait placées l'engouement des contemporains et des générations suivantes. On ose observer aujourd'hui que les nobles compositions du plus illustre peintre de la renaissance n'ont pas été rendues avec le respect, avec la piété qu'elles méritaient; on commence à avouer que la traduction est infidèle, bien inférieure aux originaux. On en arrivera à reconnaître un jour, n'en doutons pas, que la cause de

cet insuccès est moins imputable aux tapissiers, tirés brutalement et sans préparation de leurs traditions et de leurs habitudes, qu'au pape qui leur imposait une tâche au-dessus des forces humaines. Il fallait envoyer aux ateliers flamands quelques compositions dans le genre des merveilleuses fantaisies qui couvrent les loges du Vatican, et non ces scènes grandioses, conçues dans le style sévère des fresques.

Léon X choisit, pour lui confier l'exécution de la tenture des *Actes des apôtres,* un Bruxellois nommé Pierre d'Enghien, dit van Aelst. Ce maître tapissier tenait un rang éminent parmi ses contemporains.

Dès l'année 1497, il est au service de Philippe le Beau et exécute pour ce prince une chambre à figures de bergers et de bergères. A partir de cette date, il ne cesse de travailler pour les souverains des Pays-Bas, jusqu'au moment où son mérite reconnu le désigne à l'attention du pape. Il livre encore, en 1504, divers tapis velus à Philippe le Beau, qui, pour l'attacher plus étroitement à sa personne, lui confère le titre de valet de chambre.

C'est ensuite la gouvernante des Pays-Bas qui s'adresse à Pierre van Aelst, en 1512, et lui fait tisser une généalogie des rois de Portugal, destinée à être offerte à l'empereur Maximilien. Tous ces détails ont été recueillis dans les archives de Bruxelles par Alexandre Pinchart.

Nous savons déjà que, de 1515 à 1519, notre tapissier, désormais célèbre entre tous, est absorbé par la traduction des fameux cartons de Raphaël.

Après l'achèvement des *Actes des apôtres,* il est chargé par le pape de traduire en haute lice les scènes de la *Vie du Christ,* qui se voient encore au Vatican. Les modèles de cette série, après avoir été longtemps attribués à Raphaël, ont été reconnus indignes de son génie; ils furent probablement dessinés par les élèves du maître, et sur ses esquisses. Bien inférieure aux *Actes des apôtres,* cette suite ne fut achevée qu'en 1530, sous le pontificat de Clément VII.

De l'atelier de van Aelst paraissent sortir également les *Enfants jouant,* commandés aussi par Léon X, et tissés sur les cartons de Jules Romain et de François Penni, ou peut-être de Jean d'Udine, et les *Grotesques,* datant à peu près de la même époque. Plusieurs pièces de la série des *Jeux d'enfants* décorent aujourd'hui, assure-t-on, les appartements de la princesse Mathilde, à Paris.

En 1521, van Aelst travaille pour la gouvernante des Pays-Bas : il reçoit le prix de huit petites tapisseries de verdure. L'année suivante, nouvelle et importante livraison, comprenant sept pièces de l'*Histoire de Troie*, quatorze pièces de l'*Histoire de Noé* et six tapisseries d'histoire indiennes à éléphants et girafes.

On peut juger, par ces détails, de la réputation et de l'activité du maître auquel le pape confia la traduction des *Actes des apôtres*. Aucun honneur ne manqua d'ailleurs à la glorieuse carrière de Pierre d'Enghien. Après avoir été attaché à la personne de Philippe le Beau en qualité de valet de chambre, il remplit les mêmes fonctions auprès de l'empereur Charles-Quint. De plus, il tenait du pape Léon X le titre de tapissier pontifical.

Les cartons de Raphaël, on le sait, étaient au nombre de dix. Sept sont aujourd'hui en Angleterre, au château d'Hampton-Court. Le roi Charles Ier, à l'instigation de Rubens, les acheta en Flandre, où ils étaient restés depuis le xvie siècle, dans les ateliers des tapissiers.

Ces compositions magistrales représentent : la *Pêche miraculeuse*, la *Vocation de saint Pierre*, la *Guérison du paralytique*, la *Mort d'Ananie*, la *Lapidation de saint Étienne*, la *Conversion de saint Paul*, *Elymas frappé de cécité*, le *Sacrifice de Lystra*, *Saint Paul en prison*, *Saint Paul à l'Aréopage*. Un élève de Raphaël, flamand de naissance, Thomas Vincidor, — d'autres auteurs attribuent ce rôle à Bernard van Orley, — avait été chargé d'accompagner les cartons dans son pays natal et de surveiller le travail. L'œuvre était achevée en 1519, et exposée, vers la fin de l'année, à Rome, où elle causait une admiration générale. On ne doit pas s'étonner de la rapidité du travail. On a récemment fait observer que la tenture de l'*Histoire du roi*, le chef-d'œuvre de la tapisserie au temps de Louis XIV, avait exigé beaucoup plus de temps. Mais d'abord l'*Histoire du roi* compte quatorze pièces, dont les dimensions dépassent sensiblement celles des *Actes des apôtres*. En outre, les ouvriers étaient bien plus nombreux à Bruxelles que dans la manufacture royale fondée par Colbert. Enfin il serait fort possible qu'une comparaison attentive des deux tentures, au point de vue de la finesse et de la régularité du travail, tournât à l'avantage de la manufacture des Gobelins.

Dans une matière aussi délicate, quand il s'agit de rompre en visière à des traditions invétérées et éminemment respectables, on ne saurait s'appuyer sur trop d'autorités.

Voici donc comment s'exprime sur les tapisseries du Vatican, dans son *Inventaire descriptif des tapisseries conservées à Rome*, Mᵍʳ Barbier de Montault : « A part deux ou trois pièces qui sont certainement authentiques et dignes du peintre d'Urbino, toutes les autres sentent la pacotille et le commerce; l'ancien directeur des Gobelins, M. Badin, n'a même pas hésité à les qualifier, devant moi, d'apocryphes. En effet, ou elles n'ont pas été exécutées directement d'après les dessins de Raphaël, ou ses cartons ont été malencontreusement exécutés et horriblement défigurés par les tapissiers. Il y a des personnages qui tournent au grotesque, tellement ils sont épais et vulgaires. » Et l'auteur, s'excusant de son irrévérence à l'égard de l'idole vénérée depuis des siècles, ajoute : « C'est peut-être la première fois que cette rectification, devenue nécessaire, tombe dans le domaine public; mais la vérité a des droits imprescriptibles, et l'archéologie n'est réellement utile qu'autant qu'elle se montre consciencieuse et éclairée, sans enthousiasme ni parti pris. » Quelque sévère que puisse paraître ce jugement, il faut bien reconnaître que le pape Léon X s'y était mal pris, s'il désirait avoir une copie fidèle des chefs-d'œuvre de Raphaël. Au lieu d'adresser les cartons aux tapissiers flamands, que n'a-t-il fait venir à sa cour quelques-uns des plus fameux maîtres de Bruxelles? S'ils avaient travaillé à Rome, sous la surveillance immédiate du peintre d'Urbin, peut-être ce courant sympathique, cet échange d'idées si nécessaire en pareille occurrence, se serait-il établi entre Raphaël et ses traducteurs, comme cela eut lieu du temps de Rubens et de Le Brun, et il serait sans doute sorti de cette entente un chef-d'œuvre admirable; tandis que cette illustre collaboration n'a produit qu'un résultat fort discutable au demeurant.

Nous ne pouvons entrer ici dans le détail de toutes les vicissitudes que les *Actes des apôtres* ont subies depuis trois siècles et demi. Dérobées en partie lors du sac de Rome par le connétable de Bourbon, transportées à Paris en 1798 pour y rester dix ans, elles ont repris leur place au Vatican, et le grand souvenir de Raphaël plane encore sur elles, sans les défendre toujours, on l'a vu, contre les critiques des connaisseurs indépendants qui voient par leurs propres yeux et ne jugent pas des choses sur leur réputation.

Quelques réserves que nous ayons cru devoir présenter sur cette œuvre célèbre, l'effet qu'elle produisit dès le premier jour de son exhibition fut considérable, unanime. A partir de ce moment, les

ateliers de Bruxelles furent proclamés les premiers de la chrétienté, et tous les princes de l'Europe s'empressèrent à l'envi de leur demander des répliques de la fameuse tenture. Pendant bien des années, les cartons de Raphaël furent copiés et recopiés par les maîtres bruxellois les plus expérimentés. De là ces nombreuses répétitions des *Actes des apôtres* qu'on voit dans tous les musées de l'Europe, à Berlin, à Madrid, à Dresde, à Vienne, et aussi à la cathédrale de Lorette.

Au XVIIe siècle, le succès des fameux cartons n'était pas épuisé; c'est ainsi qu'ils servirent de modèle à l'atelier anglais de Mortlake, à celui des Gobelins, et même aux tapissiers de Beauvais, comme le prouve la suite signée Behagle, exposée dans la cathédrale de cette ville.

Marque de Jacques Geubels,
sur la 1re pièce
de l'*Histoire de Cyrus*, à Madrid.

Marque de Nicolas Leyniers,
sur la 2e pièce
de l'*Histoire de Cyrus*, à Madrid.

Après le succès sans précédent et l'immense retentissement des *Actes des apôtres,* les tapissiers bruxellois ne suffisent plus aux commandes qui leur viennent de toutes parts. En 1518, c'est l'évêque de Mayence qui commande une riche tapisserie dans les Pays-Bas. En 1530, le roi de Portugal Emmanuel, prince éclairé, fait acheter des tentures à Bruxelles, par son ambassadeur Damien Goes. Le roi de France, bien qu'il s'occupât d'installer un atelier de haute lice dans son palais même, s'adresse fréquemment aux ateliers de la Flandre; citons seulement les cinq pièces enrichies d'or et de soie, représentant les *Cinq Ages du monde,* qu'il acquiert, en 1538, de Melchior Baillif, marchand de Bruxelles.

Cinq ans plus tard, deux marchands génois, Emmanuel Riccio et Jean-Baptiste de Grimaldi, résidant à Anvers, demandent un sauf-conduit pour exporter cent paquets de tapisseries.

Enfin, dans le cours de la même année 1543, Charles-Quint accorde une exemption de droits au cardinal de Ferrare, archevêque de Milan, pour les nombreuses acquisitions faites par lui en Flandre. Ces acquisitions comprenaient vingt-huit couvertures

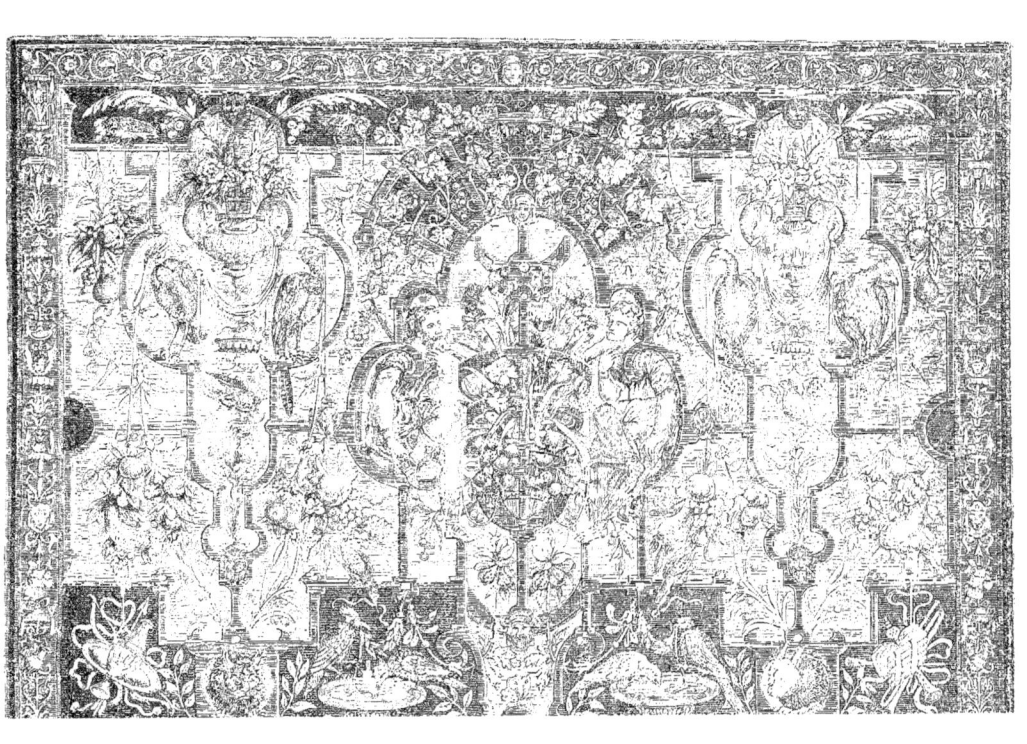

de mulets en tapisserie et vingt-six autres pièces de haute lice, en tout quatre chambres entières représentant : l'*Histoire des enfants de David*, l'*Histoire de Cyrus*, la *Punition de Pharaon*, enfin l'*Histoire de Remus et de Romulus*; cette dernière suite appartenait naguère à M. Léon Gauchez.

Toutes ces tentures, est-il besoin de l'ajouter, étaient de l'exécution la plus riche. L'or, l'argent et la soie entraient dans le tissu

Marque de Jean Raes,
sur la 1re pièce d'une tenture
des *Prédications des apôtres*, à Madrid.

Marque de Jean Raes,
sur la 2e pièce
des *Prédications des apôtres*, à Madrid.

Marque de J. Geubels,
sur la 3e pièce
des *Prédications des apôtres*.

Marque de la 11e pièce
des *Prédications des apôtres*,
à Madrid.

Marque de la 1re pièce
des *Actes des apôtres*,
en partie de Jean Raes.

pour une forte proportion et lui donnaient un éclat, une splendeur incomparables.

Les industries, quelles qu'elles soient, n'ont jamais si besoin d'être défendues par des règlements contre les fraudes et la contrefaçon que pendant la période de leur plus grande prospérité. De là les ordonnances sur la tapisserie qui se succèdent si rapidement à Bruxelles pendant la première moitié du XVIe siècle. Il est essentiel de faire connaître les stipulations principales de ces statuts.

Un édit de 1525, promulgué par le magistrat de Bruxelles, interdit aux fabricants de nuancer les têtes des personnages, dans les pièces d'une certaine valeur, au moyen de substances liquides. La fraude visée par cet article a été de tout temps fort pratiquée, car nous voyons la même interdiction reproduite à différentes

époques et dans divers pays, dès le moyen âge. Le même édit assurait aux tapissiers la propriété et l'exploitation exclusive de leurs modèles, en défendant à leurs concurrents de les copier ou de les imiter.

L'édit de 1528 complétait les sages dispositions que nous venons de résumer. Il ordonne que toute pièce fabriquée à Bruxelles porte désormais, dans la lisière ou le galon inférieur, un écusson rouge entre deux B tissés en laine plus claire que le fond. Ainsi on peut affirmer que les tentures accompagnées de cette marque distinctive ont été exécutées après l'année 1528. Le même édit imposait aux fabricants et aux marchands l'emploi d'une signature particulière. Le plus souvent cette signature consiste en un 4 combiné avec différentes lettres. M. Wauters croit que la présence de ce signe indique que la pièce a été, soit commandée par un marchand, soit exécutée par un fabricant faisant le commerce de tapisseries. D'autres érudits pensent que cette sorte de chiffre est un souvenir ou une dégénérescence de la croix qui remplaçait le nom des illettrés ne sachant pas signer. Chacun donnait à cette croix abâtardie une forme particulière pour la distinguer de la marque de ses confrères, en y ajoutant ses initiales. Souvent cette marque, comme on le voit par les exemples donnés dans les pages précédentes, est formée d'un monogramme où se retrouvent toutes les lettres du nom du maître tapissier.

Tout récemment, le savant historien de la tapisserie flamande, Alexandre Pinchart, a découvert à Bruxelles de curieuses pièces reproduisant les marques d'un certain nombre de tapissiers à côté du nom de leurs propriétaires. Il a dû exister autrefois, au bureau de la corporation, des registres où les signatures de chaque chef d'atelier étaient soigneusement inscrites ; malheureusement ces documents si précieux, s'ils existent encore, ont échappé jusqu'ici à toutes les recherches.

L'édit impérial de 1544 consacre et complète les règlements antérieurs. C'est le statut fondamental en quelque sorte de l'industrie flamande pour les temps modernes. Il convient donc d'indiquer ses dispositions essentielles.

Charles-Quint avait étendu à toutes les villes des Pays-Bas les prescriptions imposées auparavant aux seuls tapissiers de Bruxelles. La fabrication de la haute et de la basse lice était interdite en dehors de Bruxelles, Louvain, Anvers, Bruges, Audenarde, Alost,

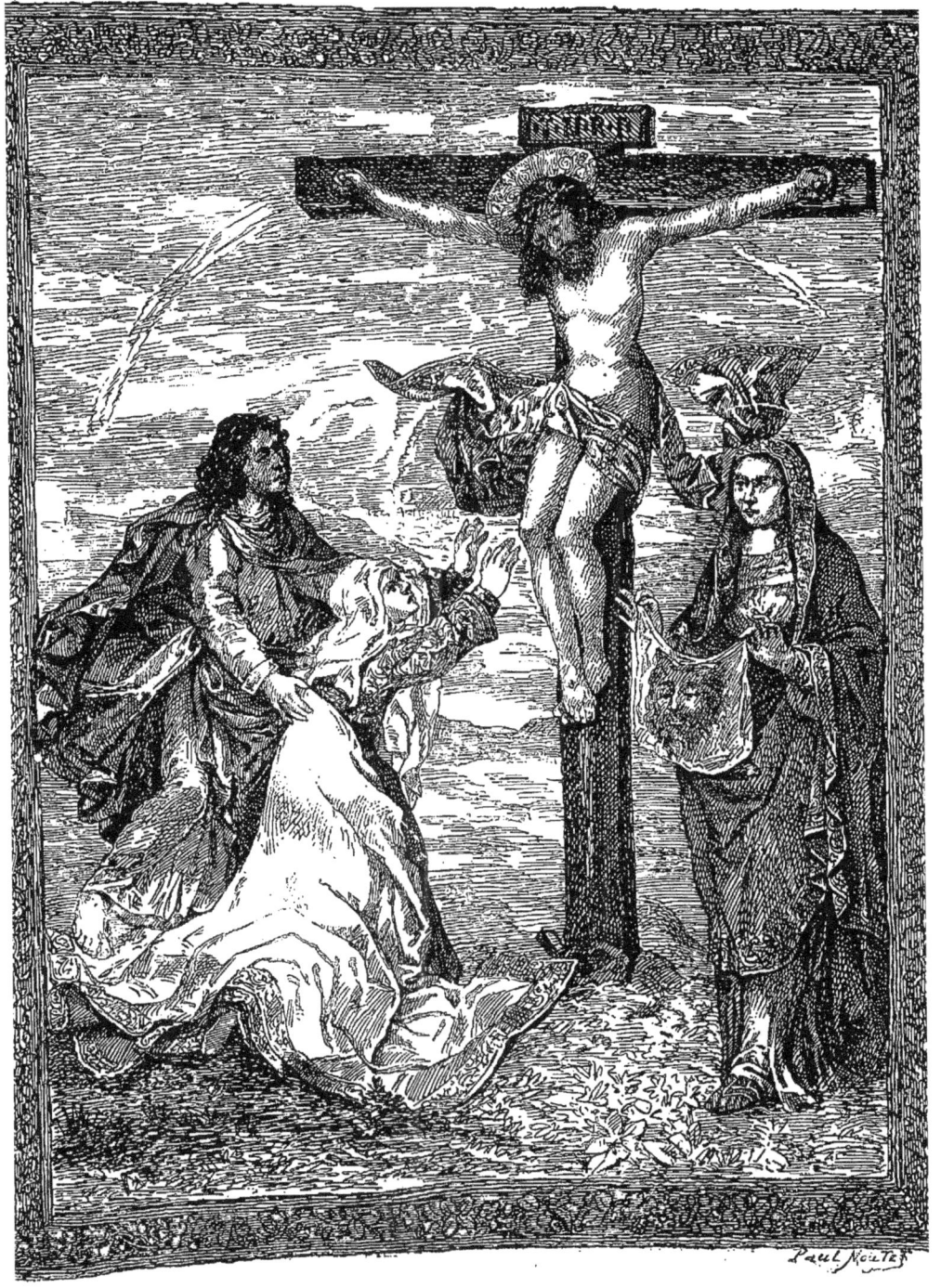

LE CALVAIRE
Tapisserie flamande du xvi^e siècle.
(Collection de San Donato.)

Enghien, Binche, Ath, Lille, Tournai et des autres cités franches, où le métier était réglé par les ordonnances.

L'édit entrait dans des détails techniques sur les matières employées, soit pour la chaîne, soit pour la trame. Il renouvelait les prescriptions de l'ordonnance de 1528 au sujet de la double marque, l'une propre à la ville, l'autre au fabricant. Les peines les plus sévères étaient prononcées contre les moindres contraventions. Un privilège exorbitant était établi au bénéfice des villes d'Anvers et de Berg-op-Zoom, dont les négociants étaient constitués, à l'exclusion de tous autres, seuls entrepositaires et courtiers de la vente des tapisseries.

Cette réglementation excessive et vexatoire devait avoir de funestes conséquences. Ses effets ne tardèrent pas à se faire sentir. Tandis qu'auparavant les habitants de la campagne occupaient les longs loisirs de la mauvaise saison en travaillant à des ouvrages commandés par les chefs d'atelier de la ville voisine, cette ressource leur fut désormais enlevée. On eut beau apporter dans la pratique quelques adoucissements aux rigueurs de l'interdiction, les résultats de l'ordonnance n'en furent pas moins désastreux.

Les persécutions causées par l'introduction de la Réforme dans les Pays-Bas achevèrent l'œuvre commencée par l'édit de 1544, et l'industrie naguère si florissante était profondément atteinte au moment de l'abdication de Charles-Quint.

Une ordonnance de 1563 « sur le fait du métier de tapisserie de haute lice, tapisserie et bourgetterie », ajoute aux principaux centres de production énumérés dans l'édit de Charles-Quint les villes suivantes : Arras, Courtrai, Douai, Gand, Grammont, Lannoi, Orchies, Termonde, Valenciennes et Ypres. D'autres cités enfin sont indiquées dans des documents judiciaires de la même époque comme possédant quelques métiers. Alexandre Pinchart a relevé les noms de Binche, Diest, Hal, Leembeck et Tirlemont. Empressons-nous de reconnaître que cette mention est à peu près tout ce qu'on sait de l'industrie de ces villes.

Avant de présenter le tableau des ateliers secondaires de la Flandre pendant la première moitié du XVI^e siècle, nous nous arrêterons aux œuvres les plus caractéristiques des tapissiers bruxellois. Sans doute les renseignements parvenus jusqu'à nous et publiés jusqu'ici sur les auteurs de ces admirables tentures, l'orgueil et le plus riche ornement des palais de Madrid, de Vienne

et de Florence, sont fort rares; cependant les noms de plusieurs d'entre eux ont été sauvés de l'oubli. Aussi convient-il de recueillir les moindres vestiges de la biographie de ces illustres artistes.

Au début du xvie siècle, en 1504, un tapissier de Bruxelles, nommé Jean du Pont, livre à Philippe le Beau cent cinquante tapis armoriés pour mulets. Les chefs d'atelier les plus renommés, on en a plus d'un témoignage, ne croyaient pas déroger en acceptant une besogne qui paraît aujourd'hui bien vulgaire. Nous avons énuméré plus haut les travaux considérables du tapissier Pierre d'Enghien, dit van Aelst, pour les souverains des Pays-Bas et pour le pape. Nous n'y reviendrons pas.

Parmi les contemporains de l'auteur des *Actes des apôtres*, on rencontre le nom de Jean Pissonnier, auteur d'un *Triomphe de Jules César* (1510); celui de Gabriel van der Tommen, qui vend à Charles-Quint, en 1516, pour la somme de 1,506 livres, des verdures à feuillages, bêtes sauvages et chasses. L'Empereur achète au même, cinq ans plus tard, une tenture en huit pièces de l'*Histoire de Persée*, peut-être celle qui se voit encore à Madrid, plus huit autres pièces d'histoires de *Chasses* destinées à être distribuées en présents. Le tout fut payé 2,000 livres.

Au nombre des tapissiers qui balancèrent la réputation de van Aelst se place Pierre de Pannemaker. Les commandes continuelles dont il est honoré par les souverains des Pays-Bas sont la meilleure garantie de son habileté. Vers 1519, Marguerite d'Autriche lui prend deux scènes de la *Vie du Christ*; puis, en 1520, deux autres pièces représentant le *Christ au jardin des Oliviers* et le *Portement de croix*. Ces deux dernières, payées près de 2,000 livres, étaient la traduction de cartons de Bernard van Orley. Elles existent encore dans la collection de Madrid et appartiennent à cette *Vie de Jésus-Christ* attribuée un peu témérairement à Rogier van der Weyden. Les bonnes photographies que la maison Laurent a publiées d'après les tapisseries de la couronne d'Espagne ont fait connaître cette collection, à peu près inaccessible auparavant, et permettent d'affirmer que bien peu de ces tentures remontent à une date antérieure à l'an 1500. En voici deux, classées parmi les plus anciennes, qui ont été réellement exécutées en 1520, d'après les cartons de van Orley.

Trois ans plus tard, Pierre de Pannemaker reçoit le titre de tapissier de Madame, gouvernante des Pays-Bas; en même temps,

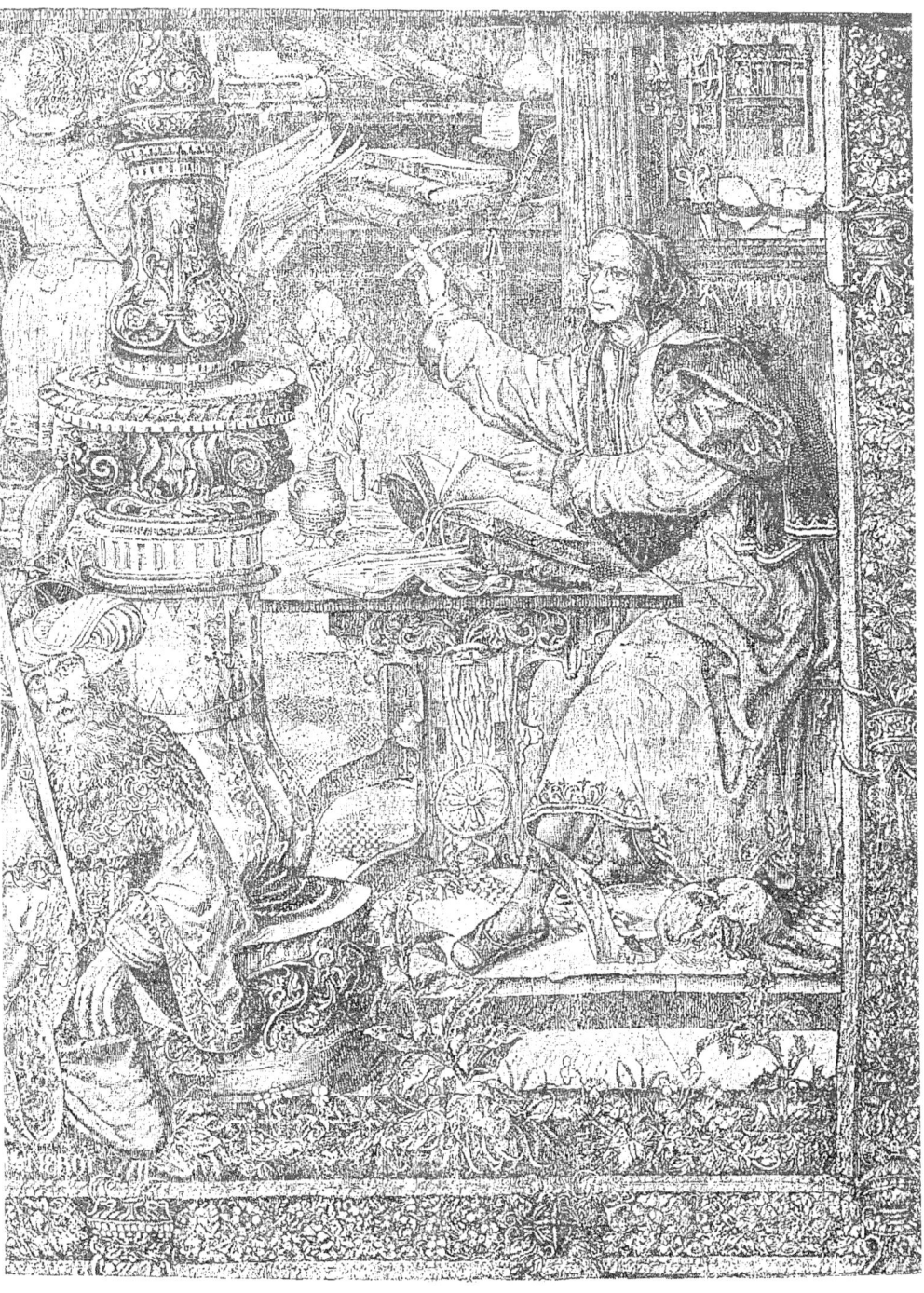

LES VICES ET LES VERTUS
Fragment d'une tapisserie représentant l'*Infamie*. — Tapisserie bruxelloise du XVIe siècle.
(Collection royale de Madrid.)

il est chargé de nouvelles commandes pour cette princesse. Une tapisserie de la *Cène* lui est payée, en 1531, la somme de 1,038 livres. Il travaille aussi pour l'Empereur et livre, en 1528-1529, cent tapis de mulets destinés au voyage de Charles-Quint en Italie. Cinq ans après (1534), nouvelle fourniture de cent vingt autres tapis de même nature, pour le prix de 1,365 livres.

Notre tapissier, investi de toute la confiance de la cour, est aussi employé à restaurer les tapisseries impériales, dont un certain nombre, notamment celles qui venaient de la maison de Bourgogne, réclamaient d'urgentes réparations.

Un autre chef d'atelier, Guillaume de Kempenare, vend à Marie

Marque de la 1^{re} pièce des *Sept péchés capitaux* (Madrid)

de Hongrie, en 1539, douze pièces de l'*Histoire d'Hercule*. Elles représentaient, à n'en pas douter, les douze travaux du héros grec.

Charles-Quint achète encore, en 1544, de Jean Dermoyen, une *Histoire de Josué* en huit pièces rehaussées d'or, d'argent et de soie; à en juger par le prix, elles auraient égalé les plus riches tentures sorties à ce moment des ateliers flamands. La suite complète coûta la somme énorme de 10,000 livres de Flandre.

Les comptes du temps restent malheureusement muets sur les auteurs de certaines séries admirables qui existent encore. Si Bernard van Orley a donné les patrons de plusieurs sujets de la *Vie de Jésus-Christ*, si cette tenture parait sortir des ateliers de Pierre de Pannemaker, on ne sait, par contre, à quel peintre faire honneur des tapisseries fameuses représentant les *Sept péchés capitaux* et le *Combat des Vices et des Vertus*. Or ces tentures comptent à juste titre parmi les plus remarquables spécimens de la fabrication bruxelloise, avant la substitution de l'influence italienne aux vieilles traditions flamandes.

A la même période se rattache la *Légende d'Herkinbald*, d'après les cartons de Jan van Brussel ou Jan van Romme, évidemment

inspirés de la fameuse peinture de Rogier van der Weyden. L'auteur de cette tapisserie, exécutée en 1513, et aujourd'hui conservée à Bruxelles, se nommait Léon.

Un comte de Nassau avait commandé, en 1515, à un maître bruxellois seize pièces représentant les portraits équestres des seigneurs et dames de la maison de Nassau. A la même date environ appartient la tenture du *Roi Modus et de la reine Ratio*, qui se voit aujourd'hui à l'hôtel d'Arenberg. Les légendes en vers français feraient presque douter de son origine bruxelloise.

Marque de la 1re pièce de l'*Histoire de Pomone*, où se voit aussi la marque de Guillaume de Pannemaker.

Marque de Guillaume de Pannemaker sur la 2e pièce de l'*Histoire de Pomone* (Madrid).

Marque de la dernière pièce de l'*Histoire de Pomone*.

Marque de la tenture des *Triomphes des dieux* (mobilier national, à Paris).

Une suite de sept panneaux, commandée par l'évêque de Liège vers 1535, représentait les principaux sites de la forêt de Soignes.

L'envoi des cartons de Raphaël devient le signal d'une révolution complète dans les sujets traités par les tapissiers flamands, et particulièrement bruxellois. Désormais les vieilles compositions des peintres du Nord, si riches et si décoratives, seront remplacées par les cartons des maîtres italiens en renom. A la place des scènes tumultueuses et mouvementées de l'*Apocalypse* et des *Sept péchés capitaux*, les tapissiers se mirent à copier les *Amours de Vertumne et de Pomone*, dont nous donnons plus loin (page 189) un échantillon, l'*Histoire de Vulcain*, dont la magnifique bordure semble sortir du même atelier que celle des *Actes des apôtres*, les *Triomphes des dieux*, d'après Mantegna, dont les Gobelins exécutèrent plus tard une libre et charmante interprétation, l'*Histoire de Psyché*, partagée aujourd'hui entre les palais de Fontainebleau et de Pau, et dont les modèles ont été attribués successivement à Raphaël, puis à son élève, Michel Coxcie.

Ces premiers fruits de l'influence italienne sont souvent d'une

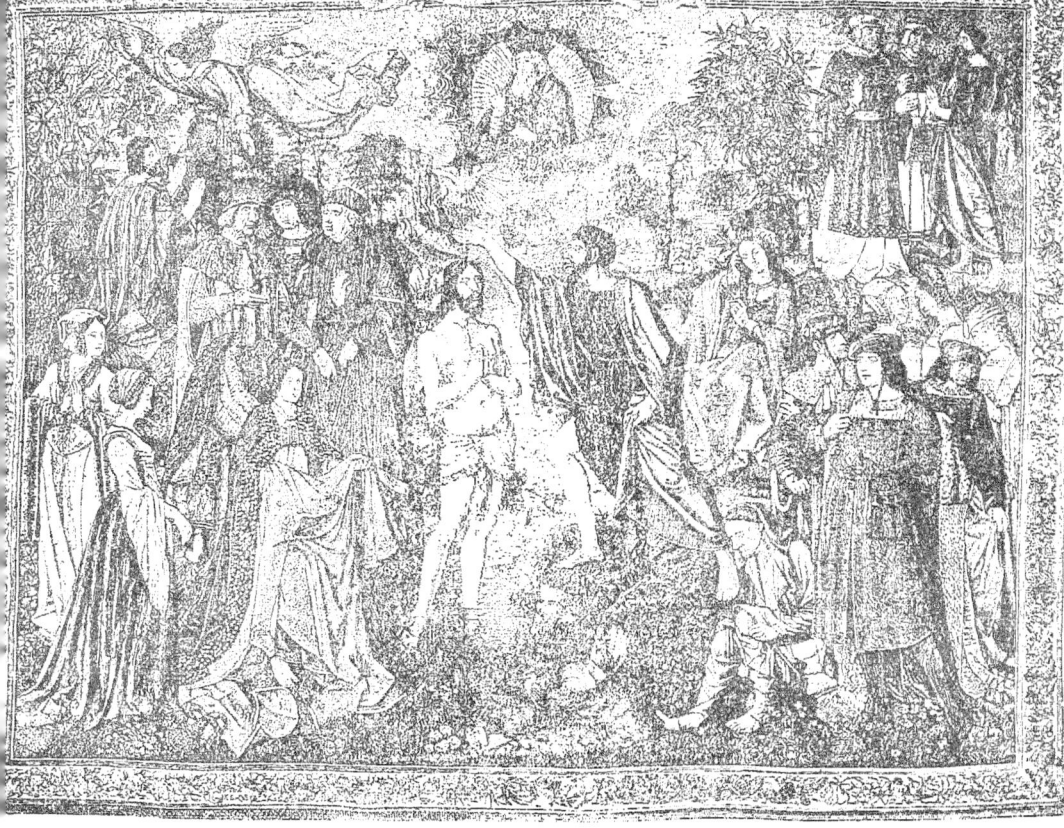

LE BAPTÊME DE JÉSUS-CHRIST
Tapisserie bruxelloise du XVIe siècle.
(Collection royale de Madrid.)

délicatesse exquise; il faudrait être bien aveugle pour le contester. Toutefois la tapisserie se trouve désormais détournée de sa voie naturelle et logique, et les nobles inventions des maîtres italiens ne sauraient nous empêcher de regarder les conceptions des artistes du Nord comme bien mieux appropriées aux exigences de la peinture en laine et en soie.

Marque de Jean Leyniers
sur la 7ᵉ pièce des *Batailles de Scipion*,
à Madrid.

De l'année 1550, ou environ, datent deux suites dont les dessins furent donnés par Jules Romain et qui ont conservé jusqu'à nos jours une réputation méritée : l'*Histoire de Scipion* et les *Fruits de la guerre*. La tenture de Scipion, qui ne comptait pas moins de vingt-deux pièces, mesurait cent vingt aunes de cours. Un cri d'admiration salua son apparition; on y retrouvait les qualités maîtresses de l'élève de Raphaël, une grande richesse d'imagination, une verve intarissable, une énergie qui approche souvent de la violence.

La fantaisie de l'artiste s'était donné libre carrière dans les bor-

Marques d'Antoine Leyniers sur différentes pièces
de l'*Histoire de Romulus*.

dures, composées de guirlandes de fleurs et de fruits, entremêlées d'enfants nus dans des attitudes parfois un peu risquées.

Les *Fruits de la guerre,* avec leurs combats, leurs sièges, leurs triomphes, leurs supplices, dérivent du même sentiment. On a pu récemment examiner à loisir ces deux séries, en exemplaires merveilleusement conservés, à l'exposition triennale de 1883.

A une inspiration plus calme appartient l'*Histoire de Rémus et Romulus,* dont la date nous a été conservée; car on sait qu'elle fut tissée vers 1540 pour le cardinal de Ferrare. Nous avons vu qu'elle appartient aujourd'hui à M. Léon Gauchez.

Si les *Mois grotesques,* où des figures accessoires ne servent que

d'accompagnement à des rinceaux et à des arabesques d'un caprice charmant et d'une fantaisie inépuisable, peuvent être revendiqués hautement par les maitres italiens, par ces habiles décorateurs de la suite de Raphaël qui ont couvert les murs des loges du Vatican de leurs exquises inventions, les *Mois* dits *de Lucas* et les *Chasses de Maximilien* conservent intacts, en pleine invasion italienne, les souvenirs de la tradition nationale.

Exécutés pour un fervent connaisseur, l'infant Ferdinand de Portugal, les *Mois de Lucas* empruntent aux occupations ou aux plaisirs des diverses saisons les sujets de leurs douze pièces. L'attribution des modèles à Lucas de Leyde est depuis longtemps abandonnée, bien que la tenture ait gardé le nom de son auteur prétendu.

Marque de la tenture des *Belles Chasses de Maximilien*, au Louvre.

Assurément il serait difficile d'approuver le dessin étrange de ces chasseurs au costume allemand qui animent les *Chasses de Maximilien*. Mais, si l'on passe condamnation sur ces défauts imputables au peintre plus qu'au tapissier, on ne saurait imaginer de décoration plus gaie et plus riche que ces scènes vivantes pour les galeries ou les vastes salles d'un château princier. Le tapissier bruxellois, François Geubels, qui a mis sa marque sur les *Triomphes des dieux,* inspirés par les cartons de Mantegna, et conservés au mobilier national à Paris, a prouvé qu'il était bien plus à l'aise quand il s'agissait d'interpréter les sujets pittoresques et les vives colorations des *Chasses,* que lorsqu'il devait copier le dessin sévère des grands Italiens.

Les *Chasses de Maximilien*, connues aussi sous le nom de *Belles Chasses de Guise*, probablement parce que les chefs de cette illustre maison en ont possédé une suite, excitèrent pendant deux siècles une vive admiration. Leur succès durait encore cent cinquante ans après leur apparition. En effet, les habiles tapissiers des Gobelins furent appelés à les reproduire en haute et en basse lice. Ils s'ac-

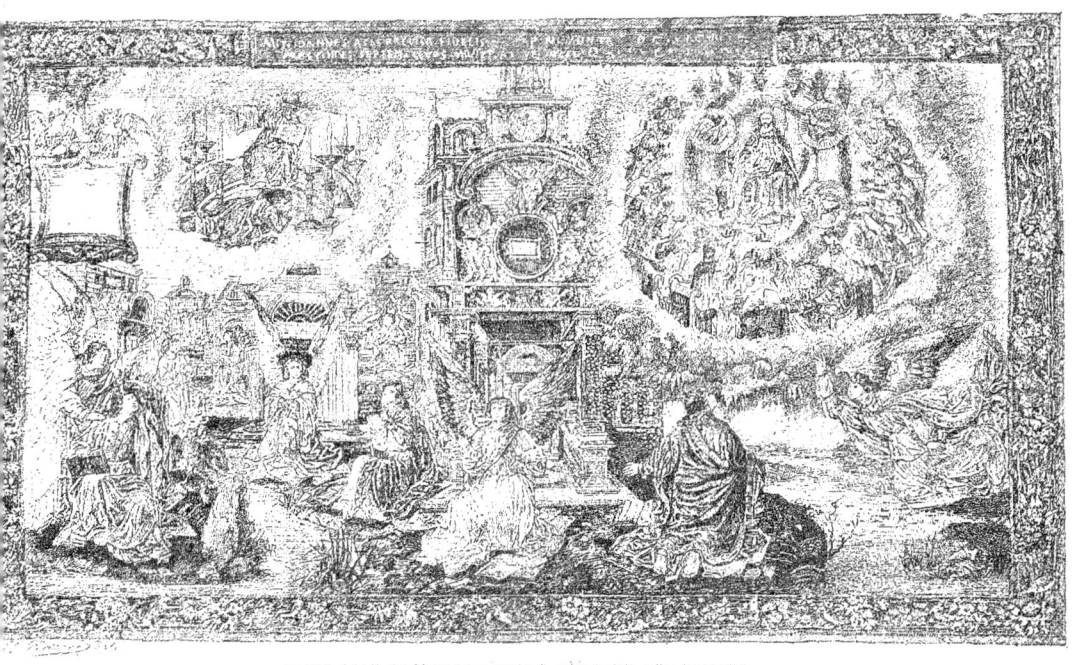

SAINT JEAN RECEVANT L'ORDRE D'ÉCRIRE SES VISIONS
Scène de l'Apocalypse.
Tapisserie bruxelloise du XVe siècle.
(Collection royale de Madrid.)

quittèrent de cette tâche avec une si scrupuleuse fidélité, que les copies ont parfois été confondues avec les originaux.

La salle à manger du nouveau château de Chantilly est décorée de plusieurs panneaux de la suite des *Belles Chasses de Guise*,

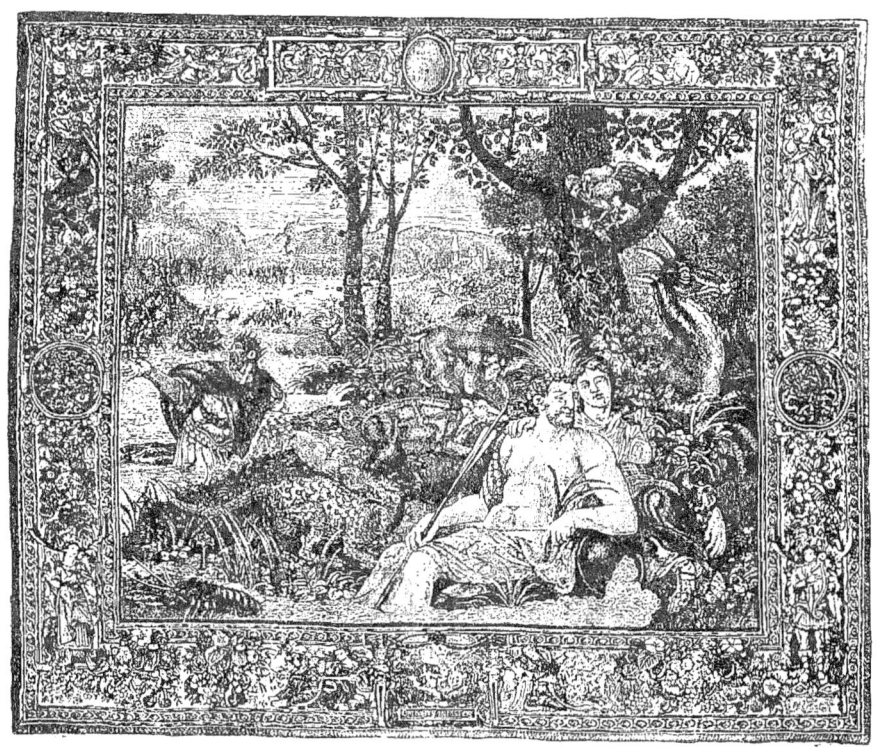

ALEXANDRE PASSANT LE GRANIQUE
Pièce de l'*Histoire d'Alexandre*.
Tapisserie bruxelloise du XVIe siècle.
(Collection royale de Madrid.)

portant la signature de Jean de La Croix, tapissier de basse lice aux Gobelins; cette copie fut exécutée aux environs de 1685.

Aux compositions empruntées à l'allégorie, à la mythologie, à l'histoire sacrée ou profane, les maîtres tapissiers des Pays-Bas joignirent quelquefois la traduction des scènes contemporaines. Nous avons vu les ducs de Bourgogne et les rois de France prendre plaisir à contempler la représentation de leurs exploits sur les murailles de leurs demeures. Les rois d'Espagne demeurèrent fidèles à cette tradition. En 1531, les états généraux de Flandre offrirent au tout-puissant Empereur une tenture retraçant les divers épi-

sodes de la *Bataille de Pavie*. La prise du roi de France, son embarquement pour l'Espagne, sa captivité à Madrid, figuraient parmi les principales scènes.

Qu'on juge de l'indignation de l'amiral de Coligny et des autres ambassadeurs français venus, en 1556, à Bruxelles pour ratifier, au nom de Henri II, la clause de Vaucelles, quand on les reçût dans une salle où était exposée la tenture de Pavie. Cette suite décora longtemps le palais de Bruxelles. On ignore ce qu'elle est devenue. Toutefois on a récemment signalé la présence, dans le palais des princes de Pescaire, marquis de Guast, à Naples, de sept pièces en laine, soie et or, représentant les principaux épisodes de la victoire remportée par le premier marquis de Pescaire.

La mode se répandit de plus en plus, au XVIe siècle, de célébrer sur des tentures destinées aux palais princiers les hauts faits du maître du logis. Un des plus fameux échantillons de ce genre historique est consacré à l'expédition de la flotte de Charles-Quint contre les corsaires barbaresques. Elle est connue sous le nom de *Conquête du royaume de Thunes*. Les recherches de M. Houdoy ont élucidé les moindres points de son histoire.

Guillaume de Pannemaker, appartenant à cette famille de tapissiers bruxellois dont nous avons déjà parlé, et qui comptait parmi les plus célèbres et les plus habiles, se chargea, par marché du 20 février 1549, de l'exécution des douze pièces de la *Conquête de Tunis*. Les matières les plus précieuses et les plus recherchées devaient être mises en œuvre. Les soies venaient de Grenade; l'Empereur fournissait le fil d'or et d'argent. Le chef de l'atelier avait pris l'engagement d'occuper sans interruption sept ouvriers à chacune des pièces, soit quatre-vingt-quatre à l'ensemble de l'ouvrage.

Le prix était fixé à 12 florins l'aune, plus une rente de 100 florins si l'Empereur était satisfait. Le tout fut terminé très rapidement; la vérification des tapisseries par les doyens du métier eut lieu le 4 avril 1554. La tenture entière mesurait douze cent quarante-six aunes, ce qui portait le prix total à 14,952 florins, non compris certains frais accessoires, comme les 100 livres de rente promises au tapissier, le fil d'or et d'argent fourni par l'Empereur, enfin le traitement de l'agent chargé de surveiller la fabrication.

Depuis lors, les tapisseries de la *Conquête de Tunis* n'ont pas quitté Madrid, où elles jouissent encore d'une grande réputation.

La composition des cartons avait été confiée au peintre en titre

VERTUMNE PRÉSIDANT A LA RÉCOLTE DES VERGERS
Pièce de la tenture de *Vertumne et de Pomone*.
Tapisserie bruxelloise du XVIe siècle.
(Collection royale de Madrid.)

de l'Empereur, Jean Vermay ou Vermeyen, né aux environs de Harlem. Il avait accompagné son maître dans l'expédition d'Afrique, et se trouvait ainsi mieux que personne en mesure d'en reproduire fidèlement les épisodes. Après avoir soumis un premier projet à l'approbation de Charles-Quint, il signa, en juin 1546, un contrat pour l'exécution des modèles, qu'il devait terminer en dix-huit mois, renonçant pendant ce temps à toute autre entreprise. La rétribution fixée par ce contrat était bien supérieure à celle que Bernard van Orley recevait pour ses tableaux les plus importants.

Voici l'énumération des douze scènes que Vermeyen donnait à traduire à Guillaume de Pannemaker :

Marque de Guillaume de Pannemaker sur la 1^{re} pièce de l'*Apocalypse* (à Madrid).

Marque de la 2^e pièce de la tenture de l'*Apocalypse*, exécutée en partie par Guillaume de Pannemaker.

Marque de la 8^e pièce de l'*Apocalypse* (Madrid).

1° La *Carte du littoral de la Méditerranée*; 2° la *Revue des troupes*; 3° le *Débarquement*; 4° l'*Escarmouche*; 5° le *Camp*; 6° le *Fourragement*; 7° la *Prise de la Goulette*; 8° la *Bataille des puits de Tunis*; 9° la *Prise de Tunis*; 10° le *Sac de Tunis*; 11° les *Vainqueurs se rendant en rade*; 12° l'*Embarquement*.

Le point de vue, pris très haut, a permis à l'artiste de couvrir le champ presque entier de son panneau, ne laissant qu'une légère bande de ciel. Dans la partie supérieure de la bordure, une légende espagnole explique le sujet; sur les côtés, les colonnes d'Hercule avec la devise de Charles-Quint *plus oultre*; au bas, un cartouche avec huit vers latins. Un monogramme, composé d'un W et d'un P, rappelle le nom du tapissier, Guillaume (ou Willem) de Pannemaker.

L'atelier du célèbre tapissier aurait encore produit plusieurs des tentures les plus vantées de cette période. La marque de Guillaume de Pannemaker se verrait, en effet, c'est M. Wauters qui en a fait

la remarque, sur la première des huit pièces de l'*Apocalypse* de Madrid, et sur la deuxième composition de l'*Histoire de Pomone*, en dix-huit sujets. Il aurait eu, il est vrai, pour ces grands ouvrages deux collaborateurs, dont la marque indéterminée se rencontre sur d'autres morceaux de la série; mais il n'en resterait pas moins le principal auteur de deux tentures comptées à juste titre parmi les plus beaux spécimens de la fabrication bruxelloise.

Guillaume de Pannemaker a encore tissé trois suites conservées également au palais de Madrid : l'*Histoire de Noé*, exécutée pour le roi Philippe II, vers le début du règne de ce prince, en collabo-

Marque de François Geubels sur la 4e pièce de l'*Histoire de Noé* (Madrid).

Marque de la 1re pièce de l'*Histoire d'Abraham*, par Guillaume de Pannemaker (Madrid).

ration avec François Geubels; une *Histoire d'Abraham*, en sept pièces; enfin les *Fables d'Ovide*, en cinq pièces.

Notre tapissier travaillait en même temps pour tous les grands personnages de la cour espagnole. Il recevait les commandes du cardinal Granvelle. Les *Victoires du duc d'Albe*, récemment mises en vente à Paris avec la collection de Berwick et d'Albe, portaient sa marque, formée, on l'a vu, d'un W et d'un P.

Ces grands travaux témoignent de l'habileté et de l'immense réputation de Guillaume de Pannemaker, dont la place est marquée dans le Panthéon des célébrités bruxelloises, à côté de Pierre van Aelst et de Pierre de Pannemaker.

La mode de consacrer une tapisserie aux exploits guerriers d'un souverain ou d'un général fameux ne tarda pas à se généraliser. Signalons certaines suites exécutées à Bruxelles, dans la seconde moitié du XVIe siècle, et sur lesquelles nous reviendrons plus tard : elles représentaient les *Victoires du duc d'Albe*, les *Batailles de l'archiduc Albert*. Rappelons enfin l'*Histoire du règne et des batailles de Henri III*, tissée en vingt-deux morceaux dans l'atelier que le duc d'Épernon avait installé dans son château de Cadillac.

La première pièce de la *Conquête de Tunis* figurait, comme

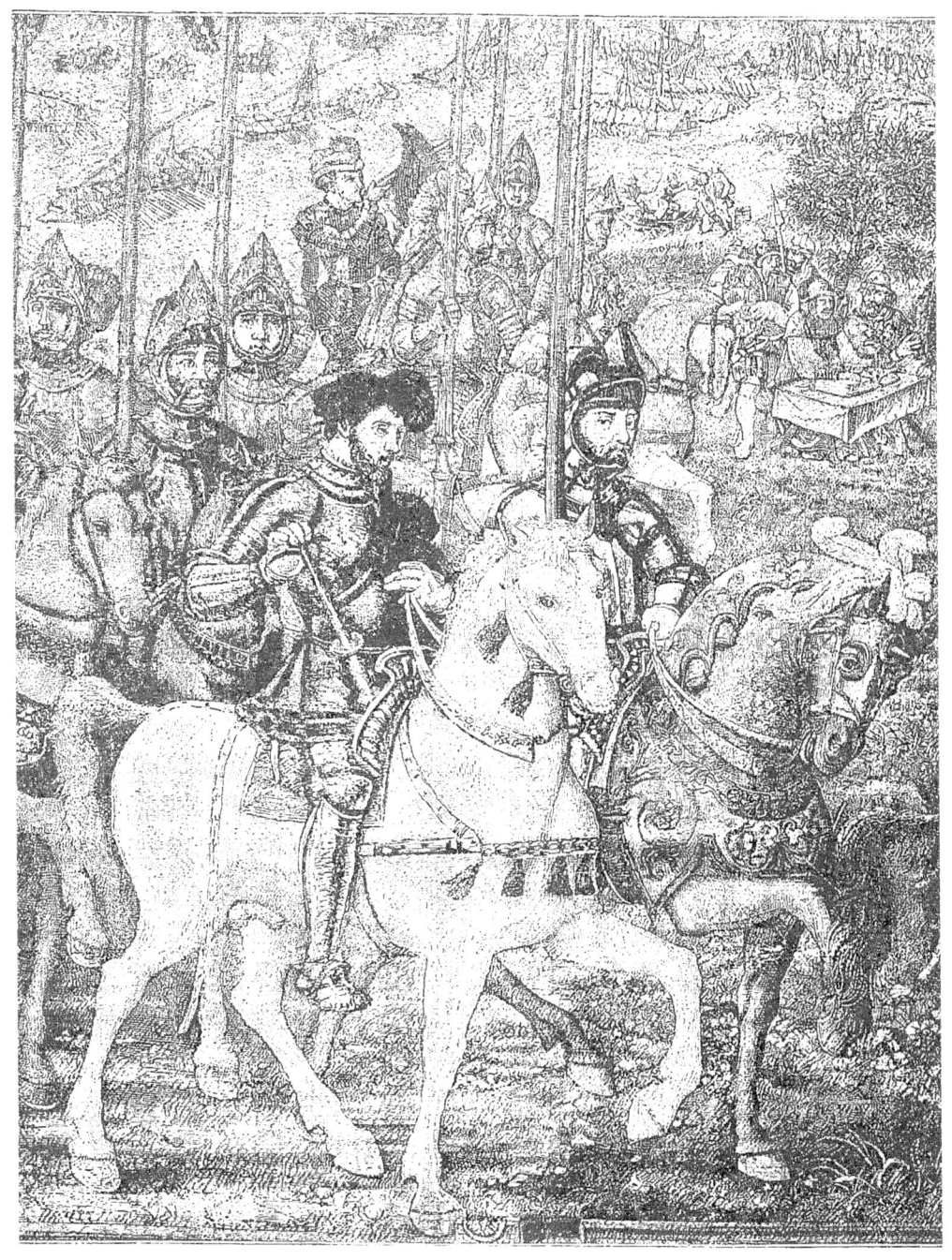

REVUE DE LA CAVALERIE A BARCELONE
Fragment de la tenture de la *Conquête de Tunis par Charles-Quint*.
Tapisserie bruxelloise du XVIe siècle.
(Collection royale de Madrid.)

on vient de le dire, la carte des côtes de la Méditerranée. A cette époque se rattachent un certain nombre de tapisseries analogues, d'une conception étrange, consacrées à la reproduction de cartes géographiques ou de plans de ville. L'une de ces œuvres singulières, existant encore au siècle dernier et dont on perd la trace sous la révolution, offrait un plan de Paris vers 1530 ou 1540. C'était un des plus anciens documents sur la topographie parisienne. Il fut acquis, en 1737, par le prévôt des marchands et les échevins, des héritiers du sieur Morel, conseiller au parlement et de la ville, moyennant la somme de 2,360 livres. Dans le marché étaient comprises cinq autres pièces, représentant les plans de Rome, de Constantinople, de Jérusalem, de Venise, et la carte générale de l'Italie. On ignore l'origine de cette curieuse collection. La présence des villes de Jérusalem, de Constantinople et même de Venise et de Rome, à côté de celle de Paris, rend toute conjecture bien hasardeuse. Il n'y a point de raison plausible pour que la tenture soit attribuée plutôt à un tapissier parisien qu'à un atelier bruxellois ou italien.

Ces plans précieux, conservés à l'hôtel de ville jusqu'à la révolution, et exposés jadis dans les circonstances solennelles, disparurent pendant la tourmente, sans qu'on connaisse exactement la date et les circonstances de leur perte; peut-être ne doit-on pas renoncer à l'espoir d'en retrouver un jour quelque fragment. Une grande gouache, exécutée au XVIII^e siècle, avait conservé le dessin et les détails du plan de Paris, dit de tapisserie. Cette copie a péri dans l'incendie des collections de la ville, en 1871. Des gravures imparfaites constituent aujourd'hui le seul vestige survivant de ce précieux monument de la topographie parisienne.

Les œuvres des tapissiers bruxellois, sont, comme on l'a dit, disséminées dans tous les pays de l'Europe; elles remplissent les palais de Madrid, de Florence, de Munich, de Vienne et de Londres. Il en existe des échantillons remarquables à Dresde et à Berlin. Notre mobilier national possède aussi une série de tentures flamandes fort belles, provenant de Louis XIV. On en trouve un peu partout; la cathédrale de Chartres montre une *Histoire de Moïse* avec le fameux écusson accosté du double B. Les collections publiques regorgent de tapisseries portant les glorieuses initiales de Bruxelles. D'ailleurs, un œil quelque peu exercé reconnaît facilement, à leur coloration, les œuvres flamandes de cette

époque. Elles affectent toutes un ton jaune verdâtre d'une certaine monotonie, appliqué indistinctement à tous les sujets. On dirait un fond de verdure historié de grands personnages.

Les bordures, cet élément essentiel de la tapisserie décorative, prirent au xvi^e siècle un développement considérable. Malheureusement les tapissiers flamands, et particulièrement ceux de Bruxelles, surchargés de commandes, ne pouvant suffire à tant de besogne, se contentèrent bien souvent d'entourer indistinctement tous les sujets de cadres composés de guirlandes de fleurs et de fruits, coupées par des figures allégoriques en forme de Termes. Cette décoration, qui a surtout le défaut d'avoir été répétée à satiété, présentait à des ouvriers toujours pressés le grand avantage de se prêter à toutes les mesures, de s'allonger ou de se rétrécir à volonté. Les tapissiers du moyen âge se contentaient moins aisément. S'ils ne se faisaient pas scrupule de recopier maintes et maintes fois un sujet en vogue pour satisfaire aux exigences de leurs clients, du moins à chaque composition étaient appropriés des ornements en rapport avec la scène principale. Le succès même de l'industrie bruxelloise devint une des causes de sa décadence. Il fallait produire vite, mauvaise condition pour faire bien.

On avait à lutter en même temps contre la concurrence de plus en plus menaçante des villes voisines; car, si les tapisseries bruxelloises représentent, au xvi^e siècle, la plus haute expression de l'art textile, les métiers des villes voisines n'étaient pas restés inactifs. Chaque jour voyait naître de nouvelles manufactures, et les nations étrangères tentaient, elles aussi, d'énergiques efforts pour se soustraire au tribut qu'elles payaient aux ateliers des Pays-Bas espagnols.

Nous allons passer en revue ces ateliers secondaires de la Flandre pour arriver ensuite aux essais faits en France, en Italie, en Allemagne et dans les autres pays de l'Europe pour acclimater dans ces différentes contrées l'art de la tapisserie.

La Flandre ne fut détachée de la France, nous l'avons fait remarquer, qu'à la suite du traité de Madrid. Ses vieilles et constantes relations avec notre pays cessent à ce moment. Elle devient le théâtre de luttes sanglantes qui se prolongeront pendant plusieurs siècles. Tout d'abord, elle doit à la domination de ses nouveaux maîtres une prospérité qui lui fait oublier la perte de ses vieilles libertés communales. Peu à peu le commerce et l'industrie

se déplacent; les anciennes cités délaissées se dépeuplent; toute la vie afflue à Bruxelles, devenue le centre du gouvernement et la capitale du pays.

Tournai. — Tournai vient d'atteindre, au début de la renaissance, l'apogée de son développement. Nous avons montré l'importance de ses métiers pendant le cours du xv^e siècle. Mais une terrible catastrophe va leur porter un coup fatal. En 1513, la peste enlève à la ville la moitié de sa population. Peu de temps après, Tournai passe sous la domination des Anglais.

Pour ne pas interrompre l'ordre des faits, on a réuni plus haut les détails connus sur les tapissiers du commencement du xvi^e siècle, notamment sur cette famille des Grenier, qui paraît avoir occupé la première place parmi les hauteliceurs tournaisiens. La double catastrophe de l'année 1513 marque les débuts de la décadence.

Toutefois la vieille cité ne reste pas longtemps au pouvoir des Anglais. En 1517, elle rentre sous la domination du roi de France, et, quand le maréchal de Châtillon vient en prendre possession au nom de son maître, il reçoit en présent, suivant une vieille coutume dont on a cité déjà plusieurs exemples, une tenture en huit pièces représentant l'*Histoire de Banquet*. Cette tapisserie avait été commandée, en 1519, à Jeanne Le Franc, veuve d'un maître de la ville de Tournai, nommé Nicolas de Burbur.

Mais la France ne devait pas garder longtemps cette importante possession. En 1521, Tournai était définitivement perdue pour François I^{er} et passait sous la domination de Charles-Quint, au grand regret des habitants. Les magistrats firent preuve de leur profond attachement à leur ancienne patrie en offrant au seigneur de la Motte, lieutenant du gouverneur, lors du départ de la garnison française, plusieurs pièces de tapisseries en témoignage de leur reconnaissance pour les services par lui rendus à la ville.

A dater de ce moment, les tapissiers deviennent de moins en moins nombreux à Tournai. C'est à peine si on rencontre les noms de quelques fabricants de haute lice pendant tout le cours du xvi^e siècle. L'évêque Charles de Croy fait don à son église d'une *Histoire de Jacob*, exécutée par Jean Martin le jeune, tapissier tournaisien. Une pièce de cette tenture, encore existante, porte le millésime de 1554.

La ville de Tournai figure parmi les grandes cités industrielles en dehors desquelles l'édit de 1544 interdisait la fabrication de la

tapisserie. Toutefois les statuts de la corporation des hauteliceurs, souvent renouvelés et confirmés, ne font pas mention d'une marque propre aux ateliers tournaisiens. On attribue à ces ateliers certaines tapisseries portant une tour crénelée ; c'est le blason de Tournai qui serait ainsi devenu le signe distinctif des pièces exécutées dans la ville. Mais cette attribution, empressons-nous de le dire, ne repose que sur de simples conjectures.

La réforme, qui trouva beaucoup d'adeptes dans le Tournaisis, porta, comme on le verra bientôt, le dernier coup à l'industrie de la haute lice. Beaucoup d'habitants, convertis aux nouvelles doctrines, furent obligés de prendre la fuite ou subirent le dernier supplice. Parmi ces victimes de leur foi figurent un certain nombre de tapissiers.

Bruges. — L'organisation des tapissiers de Bruges ne date que de 1506. Auparavant, cette ville possédait certainement des métiers de haute lice. On a vu que les quatorze pièces de la *Vie de saint Anatoile*, commandées en 1502 pour l'église de Salins, sortaient d'un atelier brugeois dont le chef se nommait Jehan de Welde, ou Sauvage, traduction française du nom flamand, comme le relate l'inscription qui se lisait jadis sur le dernier panneau, et dont voici le texte :

> Ces quatorze pièces de tapis
> Furent à Bruges faits et construits,
> A l'hôtel de Jehan Sauvage,
> En Incarnation à notre usage
> L'an 1501.

Peu après sa constitution, la corporation des tapissiers obtenait la cession de l'hôtel de Sainte-Catherine, dans l'église Saint-Gilles.

Les artisans brugeois travaillent souvent à la décoration de la salle du Franc de Bruges. C'est à cet usage que sont destinées les tapisseries livrées, en 1507, par Jean de Louf et Jean Saillié. Antoine Segon vend, en 1529, pour la même destination, cinq pièces ornées de feuillages, avec bordures, d'après les cartons de Guillaume de Hollandere. La corporation des peintres, voulant décorer la chapelle de la gilde, commande, en 1525, à Jean Bory, une *Vierge* en tapisserie d'après le modèle de Guillaume Wallinc. Quelques années plus tard (1534), le peintre brugeois Lancelot Blondeel passe marché, devant les échevins, pour l'exécution de trois cartons de tapisserie tirés de la *Vie de saint Paul*

et de deux autres représentant la *Mort* et l'*Assomption de la Vierge*. On ignore quel atelier fut chargé de l'exécution de la tenture.

Alexandre Pinchart est parvenu, après de longues recherches, à dresser une liste de quarante-un tapissiers brugeois pour la période

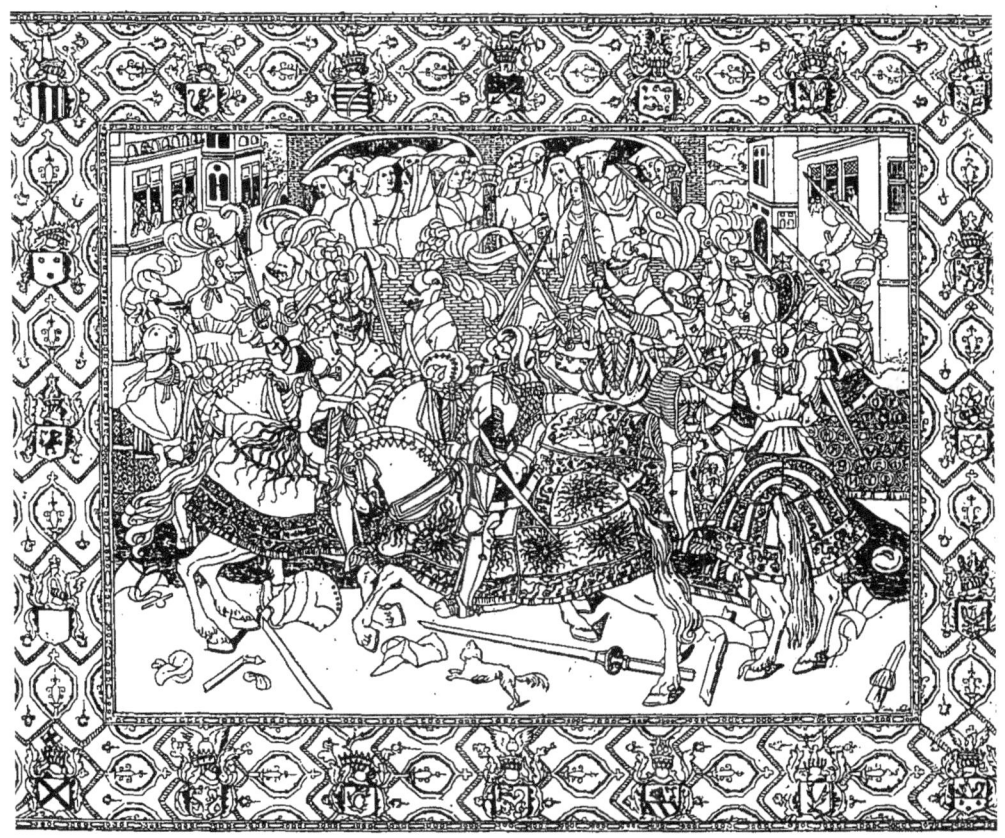

TOURNOI
Tapisserie du xvi⁰ siècle.
(Musée de Valenciennes.)

comprise entre les années 1501 et 1583. Nous avons résumé dans les lignes précédentes tous les détails recueillis jusqu'ici sur les travaux de ces artisans.

On s'accorde généralement pour attribuer à l'école de peinture de Bruges, et par conséquent aux tapissiers de cette ville, le *Couronnement de la Vierge*, daté de 1486, que le baron Davillier a généreusement légué au musée du Louvre. Des mêmes ateliers sortiraient deux pièces conservées aujourd'hui à l'hospice du Saint-

Esprit, à Bruges : l'*Adoration des Bergers avec sainte Catherine et sainte Anne*, et la *Vierge portant l'enfant Jésus, entre saint Jean Baptiste et saint Jean l'Évangéliste*. Enfin la marque B, relevée sur trois pièces d'une *Histoire de Scipion* conservée en Espagne, indiquerait, d'après certains écrivains, une origine brugeoise. Le monogramme tissé dans la lisière de ces pièces serait la signature de Jean Crayloot de Bruges.

Signalons encore trois tapisseries du xvi° siècle appartenant à l'église Notre-Dame-de-la-Poterie, de Bruges, et retraçant la légende miraculeuse de la patronne de cette paroisse, avec texte en flamand. Ces pièces ont été attribuées, non sans vraisemblance, aux ateliers brugeois.

Lille, Valenciennes. — Les grandes villes de la Flandre méridionale, Lille et Valenciennes, ne paraissent pas avoir possédé d'ateliers de haute lice au xvi° siècle. On voit apparaître, il est vrai, quelques rares tapissiers à Valenciennes pendant cette période ; ce sont généralement des criminels venant chercher un asile, ou des fugitifs chassés par les persécutions religieuses. Cela ne saurait constituer une industrie locale sérieuse.

Aussi n'y a-t-il aucune raison pour attribuer aux artisans de Valenciennes, comme on l'a fait quelquefois, la curieuse tapisserie représentant un *Tournoi,* conservée dans le musée de la ville. Cette pièce a une origine allemande, comme le prouvent les vingt écussons chargés de lambrequins et de cimiers disséminés dans la bordure. On a reconnu plusieurs de ces armoiries appartenant à des familles germaniques. La tapisserie de Valenciennes viendrait peut-être, c'est Alexandre Pinchart qui a proposé cette hypothèse, de Marguerite d'Autriche, gouvernante des Pays-Bas, dont l'inventaire, rédigé en 1523, contient l'article suivant : « Six pièces de tapisseries de personnages de tournoi. » Seulement on avait lu jusqu'ici *Tournai,* ce qui ne signifie rien, au lieu de *tournoi*. La tapisserie de Valenciennes serait une de ces six pièces.

Un ouvrier de haute lice, nommé Philippe Blanchard, fixé à à Cambrai en 1559, était originaire de Valenciennes.

Orchies, Lannoy. — Parmi les protestants qui cherchèrent un refuge à Valenciennes se trouvent deux artisans originaires d'Orchies ; c'est tout ce qu'on sait des ateliers de cette petite localité.

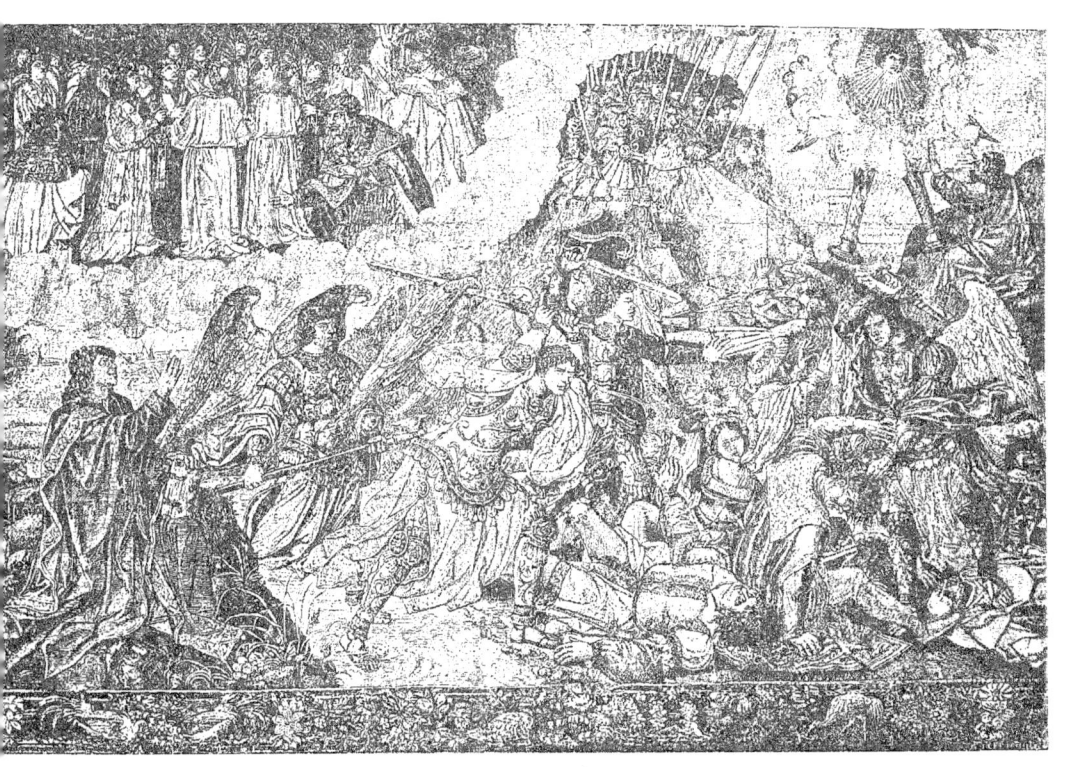

LES QUATRE ANGES DE L'EUPHRATE
Fragment de la tenture de l'*Apocalypse*. — Tapisserie bruxelloise du XVIe siècle.
(Collection royale de Madrid.)

Sur les listes des réformés figure un tapissier de Lannoy, sur lequel on manque d'ailleurs de renseignements.

Béthune. — Un document de 1505 a conservé le nom d'un tapissier de Béthune à qui on achète deux tapis pour le compte de Philippe le Beau. Il se nommait Matthieu Legrand.

Ath, Louvain, Binche. — Les villes d'Ath, Louvain, Binche, sont citées dans l'édit de 1544 parmi les centres autorisés de fabrication ; c'est le seul témoignage qu'on possède sur l'existence de ces modestes ateliers.

Grammont, Lessines, Courtrai. — La ville de Grammont avait profité du voisinage d'Audenarde ; le trop-plein de l'industrieuse population s'était répandu dans les localités environnantes ; ainsi s'étaient fondés un certain nombre de métiers dans des villages ou des villes de peu d'importance. On a constaté la présence de hauteliceurs à Grammont et à Lessines en 1520, à Courtrai en 1562. Les tapissiers de Grammont, organisés en corporation en 1544, sous le patronage de saint Laurent, se firent connaître surtout par leurs longs démêlés avec leurs voisins d'Audenarde. Ils ne paraissent pas avoir survécu aux troubles religieux de la fin du XVI° siècle.

Gand. — Les ateliers de haute lice ne furent jamais bien nombreux à Gand ; cependant les noms de quelques tapissiers gantois ont été conservés dans les archives de la ville. Un certain Pierre Peterzom loue aux magistrats, en 1508, plusieurs pièces de tapisserie pour décorer la salle du château où se réunirent les états généraux de la province, convoqués par Marguerite d'Autriche. Un autre tapissier gantois, Gérard van der Straten, passe marché, en 1531, avec Guillaume de Ram, d'Anvers, pour la livraison d'une suite de douze pièces représentant des sujets de chasse.

Si les artisans de haute lice ne furent pas nombreux à Gand, ils figurèrent parmi les métiers les plus turbulents. Lors de l'insurrection de 1539, les tapissiers paraissent au premier rang des révoltés. A la suite de cet événement, beaucoup d'entre eux furent réduits à s'expatrier et privèrent ainsi leur ville natale de ses meilleurs ouvriers. Il ne fut pas possible de les remplacer.

Les troubles populaires qui livrèrent Gand à l'anarchie, de 1576 à 1586, achevèrent la ruine des métiers subsistants.

Un artiste gantois, né en 1534, le peintre Luc d'Heere, exécuta de nombreux dessins pour les verriers et les tapissiers. Il travailla notamment pour la reine Catherine de Médicis et séjourna longtemps à Fontainebleau.

Alost. — Les tapissiers d'Alost se trouvaient, en 1496, assez nombreux pour former une corporation. Ils se placèrent sous le patronage de sainte Geneviève. Alost figure parmi les villes auxquelles l'édit de 1544 permet la fabrication de la tapisserie. Ici, comme dans le reste des Flandres, l'industrie somptuaire reçut une grave atteinte des troubles religieux de la fin du xvi° siècle.

Enghien. — Les tapissiers d'Enghien et d'Audenarde, les deux centres où l'industrie de la haute lice atteignit le plus grand développement après Bruxelles, ont laissé dans les textes contemporains des traces sensibles de leur activité.

Marguerite d'Autriche prodigua ses encouragements aux artisans d'Enghien. Elle achète, en 1524, de Laurent Flaschoen, fabricant de cette ville, une tenture en six pièces, à ses armes, au prix de 18 sous 2 gros l'aune, pour l'offrir en présent à l'église des frères prêcheurs de Poligny, en Bourgogne.

L'année suivante, le même artisan fournit quatre autres tapisseries armoriées destinées à l'église Saint-Gommaire, à Lierre. Nouvelle livraison, en 1528, de deux pièces pour un couvent de religieuses de Gand.

Un marché, passé le 30 janvier 1528, avec Henri von Lacke, donne une idée du genre particulier fabriqué dans cet atelier. Il s'agit de verdures étoffées d'animaux, payées sur le pied de 40 sous de gros l'aune. La fabrication d'Enghien avait probablement beaucoup de rapport avec celle d'Audenarde.

La reine Marie de Hongrie s'approvisionna souvent chez les artisans d'Enghien ; on a cité des preuves catégoriques de cette faveur qui se continue sous Marguerite de Parme. Cette princesse achète, en 1559, huit tapisseries d'Enghien au marchand bruxellois Nicolas Helleine.

Bien qu'on ne soit pas parvenu à déterminer la marque distinctive des pièces tissées dans les ateliers d'Enghien, il résulte des

documents contemporains que ces ateliers étaient classés, pour l'importance de la fabrication, immédiatement après ceux de Bruxelles et d'Audenarde. On a sur ce point le témoignage formel d'un ambassadeur vénitien dans les Pays-Bas, sous la date de 1551. Guicciardini et d'autres historiens confirment le fait. Les inventaires aussi parlent souvent de tentures d'Enghien. Il semble enfin que les habitants des villages environnants trouvèrent dans la pratique de la haute lice une précieuse ressource, dont ne purent les priver, du jour au lendemain, les clauses draconiennes de l'édit de 1544.

Audenarde. — Les choses se passèrent à peu près de la même façon à Audenarde. Beaucoup de tapissiers domiciliés aux alentours de la ville, et qui avaient continué tranquillement l'exercice de leur profession malgré les prescriptions de l'ordonnance de 1544, n'abandonnèrent leur pays qu'en 1566, pour cause de religion.

Si les comptes des ducs de Bourgogne ne contiennent pas une seule mention des tapissiers d'Audenarde, de nombreux textes attestent l'activité de leurs ateliers pendant le XVIe siècle. Des ordonnances promulguées en 1515, en 1520, et les années suivantes, entrent dans des détails de fabrication fort précis, s'appliquant aussi bien aux métiers d'Enghien et de Tournai qu'à ceux d'Audenarde. En 1539 paraît une ordonnance de la reine Marie de Hongrie, ayant pour objet de réprimer les fraudes de plus en plus fréquentes. Ainsi qu'on l'a fait remarquer, c'était là le principal but du fameux édit de 1544, à la suite duquel chaque centre manufacturier dut prendre une marque spéciale. Le magistrat d'Audenarde choisit alors un écusson jaune, traversé de trois barres rouges et couché sur une paire de lunettes brisées.

On a vu plus haut qu'en 1539 la tapisserie faisait vivre, à Audenarde et dans les communes environnantes, de douze à quatorze mille ouvriers, en y comprenant, à côté des tapissiers proprement dits, les femmes, les enfants et les personnes occupées à la préparation et à la teinture des laines. Le rapport des ambassadeurs vénitiens, cité plus haut au sujet d'Enghien, et les témoignages des historiens s'appliquent également à Audenarde.

Nous donnons ici le fac-similé d'une pièce curieuse, récemment découverte dans les archives de Bruxelles, sur laquelle sont dessinées les marques de vingt-quatre chefs d'ateliers appartenant à

la ville d'Audenarde. Le dessin est accompagné du nom des tapissiers qui signaient ainsi leurs œuvres.

Les noms de deux de ces artisans, retrouvés sur des pièces datées, permettent de fixer l'époque de la confection de ce document précieux. Il aurait été composé entre 1540 et 1550. Voici la liste des vingt-quatre fabricants propriétaires de ces marques :

MARQUES DES TAPISSIERS D'AUDENARDE
D'après une pièce des archives de Bruxelles.

Première ligne horizontale (neuf marques) :

1° Pierre de Brauere. — 2° Josse Walrave. — 3° Hubert Stalins. — 4° Gilles Mahieus. — 5° Arnould van den Kethele. — 6° Pierre van Rakebosch. — 7° Guillaume van den Cappellen. — 8° Jean Pontseel. — 9° Jean Boogaert.

Deuxième ligne horizontale (huit marques) :

10° Remi Cruppenn... — 11° Gilles Morreels. — 12° Martin van den Muelene. — 13° Pierre Willemets (cité en 1542). — 14° Matthieu van Boereghem. — 15° Jacques van den Broucke. — 16° Jean de Bleeckere. — 17° Jean de Waghenere (cité en 1544).

Troisième ligne horizontale (sept marques) :

18° Antoine van den Neste [1]. — 19° Jean Talpaert. — 20° Arnould Cobbaut (une *Histoire de David*, conservée dans la collection impériale de Vienne, porte cette marque [2] ; on connaît ainsi l'auteur de cette tenture). — 21° Thomas Nokermann. — 22° Jean de Clynckere. — 23° Jean Dervael. — 24° Jacques Benne.

Cependant des adoucissements avaient été peu à peu apportés aux rigueurs de l'édit de 1544; les maîtres furent autorisés à garder

[1] A. Pinchart suppose qu'il pourrait y avoir ici une transposition de noms. La marque composée des initiales H et W conviendrait mieux, en effet, à Jean (Hans) de Waghenere qu'à Antoine van den Neste.

[2] Cette marque, formée des initiales du prénom et du nom du tapissier, a été reproduite dans le grand ouvrage en deux volumes in-folio, illustré de planches et de fac-similés, consacré à la description des collections du trésor impérial de Vienne et publié il y a deux ou trois ans.

trois apprentis au lieu d'un ; on ferma les yeux sur les contraventions à la clause interdisant le travail de la tapisserie dans les campagne.

Des observations qui précèdent il résulte que le nombre des pièces produites par les manufactures d'Audenarde, jusqu'au commencement du règne de Philippe II, peut s'évaluer à plusieurs milliers. C'était d'ailleurs un genre assez commun, des verdures d'un ton jaunâtre, peuplées de bêtes sauvages, ou de sujets à personnages d'un dessin lourd et vulgaire. Audenarde, comme Enghien, paraît avoir eu la spécialité des tentures à bon marché. Le bénéfice devait être assez mince ; de là nécessité pour les ouvriers de produire rapidement.

Les troubles religieux portèrent un coup sensible à cette industrie florissante. Les habitants de la ville avaient pris part à la révolte des Gantois en 1539, révolte durement réprimée par Charles-Quint. Après les fureurs iconoclastes des protestants fanatisés, beaucoup de tapissiers d'Audenarde, compromis dans ces actes de vandalisme, durent chercher un refuge à l'étranger, et subir la confiscation de leurs biens. Parmi les pièces saisies en cette circonstance sont citées l'*Histoire de Jacob*, celles d'*Isaac*, de *David* et d'*Alexandre le Grand*. Le trésor impérial de Vienne renferme, on a eu occasion de le remarquer plus haut, une *Histoire de David* portant la signature d'Arnould Cobbaut, d'Audenarde.

Bien que les tapissiers d'Audenarde fussent nombreux, peu d'entre eux, semble-t-il, s'élevèrent au-dessus de la médiocrité. Ils étaient plus industriels qu'artistes et travaillaient surtout pour le commerce extérieur, dont le principal marché se trouvait à Anvers. Aussi possède-t-on peu de détails sur les tapissiers de cette ville pris individuellement, et ne connaît-on guère leurs noms.

Les marques reproduites ci-dessus, d'après le fac-similé fait sur l'original par Alexandre Pinchart, constituent le document le plus important qu'on possède sur ces modestes artisans. Voici d'autres détails que le dépouillement des archives locales a mis au jour : en 1515, le magistrat paye au peintre Guillaume Hoste la somme de 24 sous parisis pour les patrons d'un grand tapis de cheminée et de coussins commandés au tapissier Louis de Weelf, le tout destiné à l'hôtel de ville. Dès 1504, un autre fabricant, Philippe van Horne, avait fourni douze banquiers de tapisserie de verdure pour le compte de l'archiduc Philippe le Beau. C'est une

des rares circonstances où on voit un grand personnage s'adresser à des tapissiers d'un ordre inférieur.

Signalons encore le nom de Jacques Colpaert, qui vend, en 1536, une tapisserie d'autel, c'est-à-dire une pièce sortant un peu du genre imposé par l'habitude aux métiers d'Audenarde.

Les tapisseries de cette provenance sont aisément reconnaissables. Leur coloration d'un vert jaunâtre, s'étendant aux animaux ou aux petits personnages, les distingue à première vue.

Le règne de Charles-Quint marque ainsi l'apogée de la fabrication flamande, concentrée surtout dans les villes de Bruxelles et d'Audenarde. Cette industrie s'est propagée peu à peu dans toutes les villes des Pays-Bas espagnols; elle s'étend même aux campagnes; mais nulle part elle n'a jeté un aussi vif éclat et pris un aussi grand développement qu'à Bruxelles, qui n'a pas de rivale pour les tentures fines relevées d'or et d'argent, et à Audenarde, le principal centre de fabrication de verdures communes destinées au commerce courant.

FRANCE

Les ateliers de haute lice français subissent durant tout le XVIe siècle le contre-coup du succès croissant de leurs voisins. Ils végètent obscurément. A peine, à force de recherches, a-t-on pu recueillir çà et là quelques indices sur leurs travaux. Une grave transformation dans les conditions du travail va exercer sur leur destinée une influence considérable. Nous voulons parler de la substitution des manufactures royales, entretenues par le souverain, ne vivant que par lui et pour lui, aux ateliers indépendants, cherchant à se soutenir par l'initiative privée et la libre concurrence. La France devra sans doute aux efforts persévérants de François Ier et de ses successeurs de magnifiques résultats. L'art de la tapisserie se maintiendra ainsi chez nous à un rare degré de perfection, alors que la décadence sera complète chez nos voisins; mais il ne constituera plus désormais une des branches importantes du travail national. N'eût-il pas mieux valu, au lieu de créer ces manufactures royales, installées et entretenues à grands frais, par François Ier à Fontainebleau, par Louis XIV aux

Gobelins, attirer et retenir en France, au moyen de privilèges et d'avantages de toute nature, les plus habiles ouvriers étrangers, en leur laissant la libre exploitation de leurs talents, mais en leur assurant, par de fréquents achats, le placement de leurs œuvres?

Plusieurs villes des Pays-Bas recoururent avec succès à cet expé-

Arabesques de Ducerceau.

dient pour entretenir les derniers restes d'une industrie expirante. A plus forte raison eût-il réussi avec les ressources dont disposaient nos souverains. Mais ils consultèrent plutôt leurs goûts que les vrais besoins du pays, et ils contribuèrent ainsi involontairement, en concentrant tous leurs soins sur une institution qui était leur œuvre et leur chose, à décourager les derniers efforts faits pour résister à l'écrasante concurrence de l'étranger.

Fontainebleau. — La première manufacture royale de tapisseries date de François Ier. Elle est installée vers 1530 dans le palais de Fontainebleau, à l'embellissement duquel elle devait consacrer

tous ses soins. Le trésorier de France Babou de la Bourdaisière, qui avait toute la confiance de son maître et partageait ses goûts éclairés, eut la surintendance de l'établissement, placé sous la direction immédiate du Primatice. L'habile décorateur italien donna plusieurs modèles de tapisseries; Sauval et Félibien l'affirment, et ils paraissent le savoir de source certaine. Le dernier cite même une tenture « sur toile d'argent avec des couleurs claires qui était autrefois à Montmorency ». Mais il ignore les destinées de cette pièce singulière. D'un texte contemporain il semble résulter que le Primatice aurait fourni les patrons d'une petite tenture de *Scipion;* mais cette fois le roi, se défiant du talent de ses tapissiers en titre, se serait adressé aux ateliers renommés de Bruxelles, où le Primatice se rendit en personne pour porter les cartons du *Petit Scipion,* suite ainsi nommée par opposition à la tenture dite du *Grand Scipion,* attribuée à Jules Romain.

Plusieurs peintres, sous les ordres du Primatice, travaillaient spécialement au dessin des cartons dont le maître italien se bornait à donner le croquis ou la première idée. Au premier rang de ces auxiliaires se place le Véronais Matteo del Nassaro, graveur et orfèvre, auteur, d'après Félibien, des patrons de deux tapisseries à or et soie, avec petits personnages, représentant les *Histoires d'Actéon* et *d'Orphée.* Les autres collaborateurs ordinaires du Primatice se nomment : Baudouin ou Badouin, Lucas Romain, Claude Carmoy, Francis Cachenemis et Jean-Baptiste Baignequeval.

Félibien, qui nous a conservé ces détails sur l'atelier de Fontainebleau, fait aussi connaître les noms des principaux tapissiers, relevés jadis sur des registres aujourd'hui perdus. Tous sont occupés à des ouvrages de haute lice; si l'on rencontre parmi eux quelques artisans d'origine flamande, d'autres ont une origine bien française. A côté de Jean et Pierre de Bries sont cités Jean Desbouts, dont le nom est à retenir, car il reparaîtra à la fin du XVIe siècle; Pierre Philbert, Pasquier Mailly, Jean Tixier ou Texier, Pierre Blassay, Jean Marchay, Nicolas Eustace, Nicolas Gaillard, Louis du Rocher, Claude le Pelletier et Jean Souyn, probablement un parent de l'Allardin de Souyn, logé dans l'hôtel de Sens, à Paris, au début du XVIe siècle. Jean Souyn semble avoir été particulièrement chargé de la restauration des vieilles tentures.

La garde des tapisseries appartient à Salomon et Pierre de Herbaines, qu'on ne doit point considérer comme des artisans de haute lice.

CYBÈLE
Tapisserie attribuée à l'atelier de Fontainebleau.
(Appartenant au musée des Gobelins.)

Chacun de ces tapissiers reçoit des gages fixes qui varient de 10 livres à 12 livres 10 sous et 15 livres par mois. Le grand stimulant du travail est ainsi supprimé; car, employé à la tâche et

BACCHUS
Fragment de tapisserie à grotesques.
(Appartenant à M. Émile Peyre.)

non à la journée, l'artisan a grand intérêt à ne pas perdre de temps. On espérait sans doute arriver ainsi à un résultat plus régulier et plus soigné.

L'atelier de Fontainebleau, bien qu'on ne possède sur la durée de son existence que des données fort incertaines, paraît avoir continué ses travaux sous le règne de Henri II. Les troubles qui suivirent la

mort de ce prince et le retour de la cour à Paris entraînèrent probablement sa suppression. Il aurait donc vécu une trentaine d'années ; c'était assez, à coup sûr, pour laisser des vestiges de son activité.

Depuis qu'on s'occupe avec méthode de l'histoire des anciens métiers, on a retrouvé un certain nombre de pièces qui peuvent être attribuées, selon toute vraisemblance, à la première manufacture royale de tapisseries. Les artisans placés sous la haute direction du Primatice semblent avoir été particulièrement occupés à copier des sujets à rinceaux et à grotesques. Sans doute ils ne s'en sont pas tenus là. Nous avons constaté plus haut que Matteo del Nassaro avait donné des modèles représentant Actéon et Orphée ; mais le type caractéristique des productions de Fontainebleau consiste surtout, c'est un fait à peu près reconnu, dans des compositions à arabesques qui rappellent les charmantes fantaisies de Ducerceau. On en jugera suffisamment par le rapprochement de la belle pièce appartement à M. Maillet du Boulay, dont nous donnons ci-dessus le dessin (page 209), et du panneau de grotesques, d'après Ducerceau, placé à la page suivante.

Une récente découverte a mis en lumière d'autres pièces où le goût bien français des fines arabesques de Ducerceau se reconnaît à première vue. Un cartouche central, contenant un groupe mythologique, peut-être une allégorie aux saisons, est entouré d'un fond vert-bleu semé de figures, d'animaux, de fleurs, de vases, de guirlandes, de caprices d'une extrême délicatesse, fort ingénieusement reliés les uns aux autres. On trouvera ici le dessin de deux de ces pièces, dont la composition répond merveilleusement à l'idéal décoratif de la tapisserie. C'est d'abord un fragment mutilé appartenant à M. Émile Peyre (page 215), avec un panneau central représentant Bacchus ; puis une pièce presque intacte (p. 213), sauf les bordures du haut et du bas, récemment acquise pour le musée de la manufacture des Gobelins, au milieu de laquelle figure Cybèle entourée d'enfants et d'animaux.

La bordure identique de ces panneaux prouve qu'ils appartiennent à une même suite consacrée, soit à la représentation des Saisons, soit à celle des dieux de l'Olympe.

M. Darcel a remarqué que le principal élément de cet encadrement consiste en deux croissants adossés, étoffés de quelques ornements ; ceci suffirait pour dater ces pièces du règne de Henri II. Nous trouvons par surcroît, sur la tapisserie acquise pour le musée des Gobe-

lins, le chiffre du roi, enlacé avec les deux D ou les deux C qui l'accompagnent ordinairement. La présence de ce chiffre dissipe toute hésitation ; nous avons bien là une tenture tissée pour Henri II, très probablement dans l'atelier de Fontainebleau.

LATONE CHANGEANT LES PAYSANS EN GRENOUILLES
Tapisserie aux chiffres de Diane de Poitiers.
(Château d'Anet.)

Une autre série, non moins remarquable, bien que d'un sentiment fort différent, passe également pour l'œuvre des artistes de la première manufacture royale. Il s'agit des quatre pièces de l'histoire de Diane [1], visibles aujourd'hui au château d'Anet, et dont nous donnons ici un échantillon malheureusement trop réduit.

[1] Les sujets de ces quatre compositions représentent : *Latone changeant les paysans en grenouilles* (naissance de Diane), *Diane tue le chasseur Orion*, *Diane sauve Iphigénie*, *la Mort de Méléagre*. Chaque pièce a quatre mètres de hauteur environ et autant de large.

Chaque élément du cadre : croissants, arcs, carquois, tête de cerf, têtes de chiens, delta grec, rappelle la divinité païenne à laquelle la tapisserie est consacrée. On ne saurait rien imaginer de plus riche et de plus ingénieux à la fois que ces admirables bordures, bien françaises d'inspiration et de goût. Il est visible que, lors de leur exécution, Philibert Delorme a remplacé les Italiens comme suprême ordonnateur des constructions et des manufactures royales. C'est lui, sans nul doute, qui donne à l'atelier de Fontainebleau l'excellente direction que nous lui voyons suivre dans les *Arabesques* et dans la *Tenture de Diane*. Voilà, certes, des œuvres faisant le plus grand honneur à nos artistes et capables de soutenir la comparaison avec les chefs-d'œuvre les plus vantés des fabriques étrangères.

Nous ne savons trop à quel atelier rattacher les deux modèles de tapisseries reproduits plus loin. Tous deux nous ont été conservés dans un volume de la précieuse collection de Gaignières portant le titre : *Armoiries et Devises*. Ils représentent un genre de tentures fort commun au moyen âge et à l'époque de la renaissance, nous voulons parler des tapisseries où les armoiries et les devises jouent un rôle capital. La première pièce, à caisses d'orangers, avec un écusson surmonté de la mitre, fut tissée, nous apprend Gaignières, pour François de Noailles, évêque de Dax, mort en 1587. L'autre, où la salamandre forme, avec la fleur de lis et l'F couronnée, un charmant motif de décoration, était incontestablement destinée à François Ier. Ces deux panneaux, connus seulement par les dessins de Gaignières, peuvent difficilement être attribués à des ateliers étrangers. Quant à nous, nous ne doutons pas de leur origine française. Tout nous confirme dans cette opinion : leur provenance, leur style, leur composition.

Tours. — On a dit que le trésorier de France, Philibert Babou sieur de la Bourdaisière, avait été investi par le roi François Ier de la haute surveillance de l'atelier de Fontainebleau. Ce personnage usait largement, pour le bien de l'art et des artistes, de la situation que lui avait donnée la confiance du souverain. Il exerça notamment une heureuse influence sur la prospérité de la haute lice en France. Non content d'employer son crédit et son activité à soutenir et à développer l'établissement royal de Fontainebleau, il voulut doter la ville de Tours de l'industrie qui faisait alors la gloire des Pays-Bas.

Tapisserie aux armoiries de François de Noailles, évêque de Dax, mort en 1587.

Dans son livre plein de précieux renseignements sur les *Arts en Touraine*, M. de Grandmaison a fait remarquer qu'une maison de Tours, où était installée une manufacture de tapisseries dirigée par Jean Duval et ses trois fils, Étienne, Marc et Hector, portait le nom de petite Bourdaisière. Comme la création de cet atelier coïncide avec la nomination du trésorier de France à la direction de la manufacture de Fontainebleau (22 janvier 1535), M. de Grandmaison en conclut, avec beaucoup de vraisemblance, que c'est le puissant ministre qui fit venir à Tours et installa, dans un immeuble lui appartenant, le tapissier Jean Duval et ses fils.

Pendant longtemps, l'éclat sans rival des ateliers bruxellois avait laissé dans l'ombre toutes les tentatives faites en France pour lutter contre leur redoutable concurrence. Peu à peu les documents sortent de la poussière et établissent que jamais la haute lice n'a cessé d'être pratiquée dans notre pays. Ils sont encore trop rares et trop incomplets pour permettre de suivre l'histoire de notre industrie dans tous ses développements. Du moins peut-on affirmer désormais que l'atelier tourangeau, fondé, vers 1535, par Jean Duval, dirigé après lui par ses fils, soutenu par Babou de la Bourdaisière, a joui, vers le milieu du xvie siècle, d'une certaine réputation. Parmi les tentures sorties de cet atelier, nous citerons : Les *Sacrifices de l'Ancien et du Nouveau Testament*, autrefois à la cathédrale de Tours, en sept pièces; une *Vie de Jésus-Christ*, en huit pièces fort vantées, qui se trouvaient jadis à Saint-Saturnin; une autre tenture, dont les cinq panneaux, datés de 1541 à 1545, étaient consacrés à la représentation des miracles de saint Pierre et de saint Paul. Cette tenture appartenait autrefois à M. de la Barre, chanoine de Saint-Gatien. Comme la suite de l'*Histoire de saint Pierre*, conservée aujourd'hui dans l'église de Saumur, répond exactement au signalement de la tenture tissée par Jean Duval, l'origine tourangelle de ces tapisseries nous paraît des plus vraisemblables. Ce sont les seules, aujourd'hui connues, qu'on puisse attribuer avec quelque certitude à l'atelier des Duval. Pour cette raison, elles offrent un grand intérêt. On a résumé plus haut, en passant en revue les tentures du xvie siècle conservées dans les diverses églises de France, tous les détails relatifs aux tentures de Saumur. Nous y renvoyons le lecteur.

La date de la fermeture de l'atelier fondé par les Duval est restée ignorée, comme celle de son établissement. Jean Duval

Tapisserie aux armes royales avec le chiffre et la salamandre de François 1er, d'après le recueil de Gaignières, à la Bibliothèque nationale.

meurt en 1552; deux de ses fils, Hector et Marc, se livrèrent à la peinture et furent souvent employés par les magistrats de Tours. Leur frère Étienne s'occupa sans doute spécialement de la direction de l'entreprise créée par son père. Le nom de Marc Duval paraît sur les comptes jusqu'en 1585. Bien avant cette date, d'autres tapissiers étaient venus chercher de l'ouvrage en Touraine. M. de Grandmaison a relevé les noms de René Gaultier, en 1547 et 1549; d'Alexandre et Nicolas Motheron, en 1565 et 1567; enfin de François Dubois, tapissier flamand établi à Tours en 1581.

Paris, Arras. — L'existence de métiers de haute lice à Paris pendant le règne de François Ier résulte de textes formels; mais ces courageux tapissiers, abandonnés à leurs seules ressources, végétaient obscurément. Le roi s'adresse rarement à eux; il a plutôt recours aux fabricants renommés de la Flandre. Cependant nous le voyons, dans plusieurs circonstances, employer les talents des artisans de la capitale.

Ainsi, en 1528, lors du départ de Renée de France pour la ville de Ferrare, François Ier achète à deux marchands parisiens, nommés Jacques Pinel et Claude Bredas, trois tentures destinées à être offertes en présent à la jeune princesse, « à ce que sa maison soit plus honorablement meublée à son arrivée à Ferrare. » Ces tentures avaient coûté ensemble la somme de 3,660 livres. L'une d'elles représentait les *Divines fortunes,* en six pièces; une autre, en douze sujets, se composait de verdures; la troisième, de neuf pièces, retraçait les aventures de Héro et de Léandre.

Ces Parisiens étaient-ils de véritables tapissiers ou de simples marchands? Il est difficile de trancher la question; mais sur le même compte on voit un autre artisan, Bernard Lecourt, recevoir de nombreux payements pour avoir été employé, comme tapissier de la reine mère Louise de Savoie, à la réparation des pièces en mauvais état. Pour Bernard Lecourt, point de doute. Il a tous les titres, on vient de le voir, à figurer parmi les artisans en tapisserie, ainsi que Nicolas et Pasquier de Mortagne, qui travaillaient à Paris à la même époque. Le roi leur avait commandé une tapisserie d'or et de soie, ce qui donne une idée favorable de leur capacité. Nicolas et Pasquier de Mortagne occupaient évidemment un bon rang parmi les tapissiers parisiens du xvie siècle.

Que si l'on s'étonne de la rareté des noms d'ouvriers de haute

lice, établis à Paris, qui ont été sauvés de l'oubli, il ne faut pas oublier que la plupart des comptes et des documents où l'on avait chance de découvrir quelques renseignements sur notre sujet ont péri par le feu, la négligence ou les révolutions; tandis que d'autres pays, moins bien partagés que le nôtre, comme l'Italie, ont su garder leurs archives intactes.

Signalons encore le marché passé, en 1555, par le cardinal Louis de Bourbon, archevêque de Sens, avec un tapissier parisien nommé Pierre du Larry, installé rue des Haudriettes. Ce dernier s'engage à exécuter six pièces de tapisserie, destinées à l'abbaye de Saint-Denis, et où seront retracées les scènes principales de la *Vie de Jésus-Christ* : Annonciation, Nativité, Crucifiement, Résurrection, Ascension, Pentecôte. Le prix est fixé à 110 sous tournois l'aune. Enfin l'artisan promet d'employer « de aussy bonnes et fines estoffes comme une tapisserye qu'il faict à présent pour haulte et puissante madame la duchesse douairière de Guise ». Ainsi Pierre du Larry travaille pour les plus hauts personnages du temps. Ils ne jugeaient pas tous nécessaire d'aller chercher des tapissiers à l'étranger, alors qu'ils avaient sous la main des artisans habiles.

Quelque rares que soient les détails réunis jusqu'ici sur l'industrie parisienne pendant le cours du XVIe siècle, les faits exposés ci-dessus prouvent la persistance de la haute lice sur les bords de la Seine comme sur ceux de la Loire, alors que la ville d'Arras ne peut citer le nom d'un seul tapissier vraiment digne de ce nom. Les exemples invoqués par certains érudits pour soutenir la continuité de la fabrication de la tapisserie à Arras se sont tournés contre la thèse qu'ils défendaient, et il n'a pas été difficile à leurs contradicteurs de démontrer, pièces en main, que la sayetterie avait complètement supplanté la haute lice dans la capitale de l'Artois à partir de l'an 1500.

L'existence d'une pièce où se voit la sainte Trinité adorée par des religieuses sous la conduite de saint Jean et de saint Augustin, avec cette inscription : *Achevée l'an 1564*, la présence de l'A potencé sur le fond de cette pièce, exécutée peut-être pour l'hôpital Saint-Jean d'Arras, ne suffisent pas à prouver que la ville ait possédé à cette date un atelier, un seul atelier de tapisserie.

Sous Henri II, la royauté française, après plus d'un siècle d'ab-

sence, avait de nouveau fixé dans la capitale sa résidence habituelle. Les heureux résultats de cette décision se font immédiatement sentir. Le souverain, tout en continuant sa protection à l'atelier royal fondé par son père à Fontainebleau, en lui demandant pour ses châteaux les décorations dont nous avons passé en revue les précieux vestiges, prenait un vif intérêt aux travaux des artisans parisiens. En même temps qu'il faisait construire un palais en harmonie avec le goût du jour sur l'emplacement du vieux Louvre de Charles V, il cherchait à rendre la vie aux industries somptuaires. Il comprit mieux que son père le rôle qui convient au souverain en pareille matière. Au lieu d'installer dans sa capitale un atelier sur le modèle de celui de Fontainebleau, atelier ne travaillant que pour le roi, ne vivant que par lui, il préféra encourager les artisans qui consentiraient à enseigner leur métier aux enfants abandonnés.

Des manufactures de toutes sortes furent établies à cet effet, dès 1550, dans l'hôpital de la Trinité, situé rue Saint-Denis, et où étaient recueillis les orphelins et les enfants pauvres de la ville. Le roi accorda des subventions pour l'entretien de ces métiers; il assura des privilèges aux artisans qui se consacreraient à l'instruction des enfants. Parmi les métiers enseignés à la Trinité figurait le travail de la haute lice. Il sortit de ce modeste atelier des artisans fort experts, et même un tapissier dont le nom a joui autrefois d'une véritable célébrité. C'est Sauval qui nous l'apprend en ces termes : « De quantité d'artisans habiles qu'a produits la Trinité, il n'y en a point qui ait plus fait parler de lui que Du Bourg... Ce grand artisan étoit de Paris même, et avoit été enfant de la Trinité, où il apprit à être tapissier. » Mais n'anticipons point sur les dates; constatons seulement que l'établissement de l'atelier ou de l'école de tapisserie de la Trinité remonte à Henri II. Le parlement enregistra et confirma les lettres royales de fondation le 12 septembre 1551. Bien que modeste et peu connue, cette manufacture résista longtemps aux révolutions et aux vicissitudes.

Une tenture de quatre pièces, offerte à l'église Notre-Dame de Paris par la communauté des maîtres cordonniers de la ville, et représentant l'*Histoire de saint Crépin et de saint Crépinien*, sortait de l'atelier de la Trinité. Une des pièces de cette suite portait la date de 1635; l'atelier fondé par Henri II existait donc encore au milieu du xvii° siècle. Le musée des Gobelins possède encore

un fragment de cette histoire; les autres ont péri dans l'incendie de la manufacture en 1871.

Aubusson, Felletin. — Si nous jetons maintenant un coup d'œil général sur les manufactures provinciales en activité pendant la première moitié du XVIᵉ siècle, nous voyons l'existence des fabriques de la Marche officiellement constatée dans un édit portant la date du 10 avril 1542. Ni la ville de Felletin ni celle d'Aubusson ne sont nommées dans cette pièce. La première ne paraîtra que dans des lettres patentes de Henri III, datées de 1581. Il ne sera question d'Aubusson que plus tard encore. L'édit de François Iᵉʳ s'occupe surtout de mesures fiscales; il apprend peu de chose sur la fabrication de la province de la Marche. L'obscurité qui enveloppe les origines de l'industrie séculaire d'Aubusson reste encore bien épaisse, malgré les efforts tentés pour la dissiper.

Troyes, Beauvais. — Robert Lestelier tissait à Troyes, en 1519, pour l'église de la Madeleine une grande tapisserie historiée de l'*Adoration des Mages*. Le chanoine Claude de Lirey faisait exécuter, quelques années plus tard, pour la même église une *Vie du pape Urbain IV*.

La ville de Beauvais paraît avoir possédé, à une époque reculée, des ateliers de haute ou de basse lice. Mais aucun de ces établissements provinciaux n'a égalé en importance et en durée celui des tapissiers tourangeaux dont il a été question plus haut.

Au XVIᵉ siècle, le trésor de la plupart des cathédrales et des sanctuaires vénérés de notre pays possédait de nombreuses suites de tapisseries offertes par la piété des fidèles. A en juger par ce qui reste sur tous les points de la France, après tant de pertes et de révolutions, leur richesse en ce genre devait être prodigieuse. Les anciens inventaires offrent à cet égard de précieuses révélations. Nul doute qu'une grande partie de ces tentures n'ait été exécutée sur place par des tapissiers indigènes. Nous en avons signalé au début de ce chapitre un certain nombre dont l'origine française n'est pas douteuse. Ainsi, même au moment où les métiers de Bruxelles et des autres villes flamandes atteignaient leur plus haut degré de développement, les tapissiers français ne fermèrent jamais complètement leurs ateliers et ne cessèrent pas leurs travaux. Ils

luttèrent comme ils purent, se contentant des modestes commandes de leurs concitoyens, honorés quelquefois de la confiance du souverain ou des grands seigneurs, attendant, sans se décourager, l'heure de la revanche.

ITALIE

L'histoire des manufactures italiennes pendant le xvie siècle confirme ce qui a été dit précédemment sur la condition particulière de l'industrie de la haute lice dans la péninsule. Les chefs-d'œuvre des artisans flamands, fort admirés des petits princes qui rivalisent de luxe et d'ostentation vaniteuse, ne répondent pas aux besoins du climat et des mœurs. Dès lors tous les ateliers créés à grands frais sont d'avance condamnés à la ruine dès que les libéralités du Mécène auquel ils doivent l'existence leur manqueront. N'eût-il pas été plus simple, plus rationnel et en même temps plus économique de faire venir, non les tapissiers, mais les tapisseries des Pays-Bas?

Venise. — Les villes riches et commerçantes qui ont les habitudes pratiques du négoce, comme Venise, adoptent le sage parti de se procurer au dehors les marchandises recherchées et savent donner satisfaction à leurs goûts luxueux au meilleur marché possible. La passion des riches tentures est portée au plus haut degré à Venise, bien que cette ville n'ait jamais possédé, durant le xvie siècle, une manufacture permanente et durable. On y rencontre bien les noms de quelques artisans de haute lice; mais ce sont des cas isolés, ne tirant pas à conséquence, n'impliquant pas l'existence d'un atelier proprement dit. Le célèbre Jean Roost paraît à Venise en 1550, sans s'y arrêter. Peut-être jugeait-il qu'il n'y avait là rien à tenter.

Il existe encore dans les collections vénitiennes plusieurs pièces du xvie siècle; on cite surtout : la *Descente du Saint-Esprit sur les apôtres*, où l'or et l'argent sont mélangés à la soie et à la laine, dans la sacristie de Santa-Maria-della-Salute; un fragment d'une pièce qui représentait le *Doge Loredan recevant le bonnet ducal*, au musée Correr; deux portières de l'*Histoire de Sémélé*, au palais ducal.

Gênes. — La ville de Gênes, comme celle de Venise, plus qu'elle peut-être, avait des relations suivies avec la Flandre Deux tapissiers, Vincentius della Valle et Pierre, de Bruxelles, essayèrent d'y fonder un établissement en 1551. Malgré les privilèges et avantages qu'ils avaient obtenus, ils sont bientôt obligés de renoncer à leur entreprise. Un autre Flamand, Denis de Bruxelles, les remplace en 1553 et parvient à se soutenir pendant une dizaine d'années, grâce aux travaux que lui confient les personnages de l'aristocratie génoise.

Rome. — Une tentative faite par le pape Paul IV pour créer un atelier à Rome ne produisit pas de résultat. Le pape avait fait venir le fameux Jean Roost de Florence; mais celui-ci séjourna peu de temps dans la ville pontificale.

Mantoue. — Le plus ancien des ateliers italiens, celui de Mantoue, a cessé de vivre au commencement du xvi^e siècle. Dans la suite, on rencontre encore les noms de quelques tapissiers établis à Mantoue, mais plus de fabrication régulière. Cependant le goût des princes de Gonzague pour les riches tentures n'a pas diminué. L'inventaire de leur trésor, dressé en 1541, compte plusieurs centaines de pièces. C'est pour eux que furent exécutées la suite des *Enfants jouant*, aujourd'hui conservée à Milan, et celle des *Actes des apôtres*, transportée à Vienne en 1866.

Vigevano. — De l'atelier installé pendant quelques années dans la petite ville de Vigevano est sortie une tenture curieuse que le temps a respectée. Elle représente les *Douze mois*, encadrés dans une bordure garnie d'écussons, avec une inscription rappelant le souvenir de la famille des Trivulce, qui a fait exécuter cette suite et qui la possède encore. A cette circonstance sans doute ces tapisseries doivent le bruit qui s'est fait récemment autour d'elles. Elles nous semblent avoir été trop vantées; le dessin des sujets, attribué au Bramantino, est en somme assez lourd et la composition peu harmonieuse. Comme ces personnages à l'allure épaisse sont loin des belles scènes flamandes de la même époque! L'allusion au maréchal de Trivulce, qui occupa sa charge de 1499 à 1518, donne la date de l'exécution. Autre point important à noter; un des panneaux porte cette signature : *Ego Benedictus de Medio-*

lani hoc opus feci cum sociis in Viglevani. C'est, croyons-nous, la plus ancienne signature relevée sur une tapisserie. On remarquera que c'est un Italien qui donne l'exemple et montre le premier la préoccupation de transmettre ainsi son nom à la postérité.

Nous arrivons aux ateliers qui ont jeté le plus vif éclat pendant le xvi^e siècle, aux seuls qui méritent d'être rapprochés des actives manufactures des Pays-Bas et de la France. Encore doivent-ils à des étrangers, à des artistes du Nord, la meilleure part de leur succès.

Ferrare. — Après une période de prospérité, l'atelier de Ferrare avait presque complètement cessé ses travaux vers 1505. Il doit sa résurrection à Hercule II (1534-1559) et surtout aux habiles hauteliceurs Nicolas et Jean Karcher. Le premier amena des Flandres, en 1536, six ouvriers qui travaillèrent avec lui à Ferrare durant quelques années. Vers 1546, il passait à Florence et y fondait la manufacture qui devait prolonger pendant plus d'un siècle sa glorieuse carrière. Parmi ses compagnons figurait sans doute le célèbre Jean Roost, qui a marqué de son rébus (un gigot rôti) les plus belles pièces italiennes de cette époque. Un autre Flamand, le bruxellois Gérard Slot, était installé à Ferrare dès 1529; il y resta jusqu'en 1562.

Jean Karcher fut, jusqu'à la fin de sa carrière, arrivée en 1562, le véritable directeur de l'atelier ferrarais; il déploya dans ces fonctions une activité singulière. On ne compte pas moins de vingt-cinq tapisseries tissées sur ses métiers pendant l'espace de cinq années seulement, de 1556 à 1561. C'est le moment de la plus grande prospérité de la manufacture de Ferrare.

Le fils de Jean, Louis Karcher, peintre en même temps que tapissier, prend la direction des ateliers après la mort de son père; mais la mort d'Hercule II (1559) leur avait déjà porté un coup dont ils ne devaient pas se relever. La décadence fut rapide et profonde. On ignore la date de la fermeture de l'établissement; elle suivit de près le décès de Jean Karcher. Au xvii^e siècle, le garde-meuble des princes de Ferrare comptait encore plus de cinq cents pièces exécutées dans l'atelier local ou importées des Flandres.

Les maîtres italiens les plus renommés avaient travaillé pour les Karcher et leurs compagnons. Jules Romain leur fournit des car-

ARHÉTUSE CHANGÉE EN FONTAINE
Pièce de la suite des *Métamorphoses d'Ovide*. — Tapisserie ferraraise du xvi^e siècle.
(Collection de M. le comte de Briges.)

tons; on suppose que ces cartons avaient pour sujets les *Triomphes de Scipion* ou le *Combat des Titans*. Mais l'artiste le plus occupé par les princes de Ferrare fut le peintre Battista Dosso, frère de Dosso Dosso, mort en 1548. On lui doit les sujets tirés de la *Vie d'Hercule* et ces *Scènes des Métamorphoses d'Ovide*, où le paysage joue un rôle prépondérant et donne aux tapisseries ferraraises un aspect si original. Plusieurs pièces appartenant à cette série et portant, avec la date 1545, le monogramme H K (Hans Karcher) ont été exposées à Paris en ces dernières années. Nous mettons, à la page 229, le dessin de l'une de ces tapisseries sous les yeux du lecteur.

Battista Dosso recevait, pour prix de chaque composition, une somme variant de 25 à 40 ducats d'or.

Bien d'autres peintres de moindre réputation ont travaillé pour la manufacture de Ferrare. Il suffira de citer Lucas de Hollande, dont le véritable nom est Engelbrecht. Il peignit pour les tapissiers des grotesques, des vues de villes, des paysages avec animaux.

Parmi les pièces authentiques de l'atelier de Ferrare qui existent encore, viennent en première ligne les huit pièces des *Actes de saint Maurelius et de saint Georges*, conservées dans le dôme de Ferrare. Commandées par le chapitre à Jean Karcher, en 1550, elles étaient terminées en 1552. Les trois scènes de la *Vie de la Vierge*, datées de 1562 et appartenant à la cathédrale de Côme, ainsi que la suite des *Enfants jouant*, qui se trouvait naguère entre les mains de M. Ephrussi, comptent aussi parmi les pièces caractéristiques de l'atelier de Ferrare. Le paysage y occupe toujours une place importante.

Florence. — A Florence, l'art de la tapisserie ne fait son apparition que tard, en 1546 seulement. Mais la manufacture de Florence prend d'emblée la première place parmi toutes ses rivales de la péninsule. Elle a pour fondateurs les deux plus habiles artistes venus des Pays-Bas : Jean Roost, le premier des tapissiers italiens du xvie siècle, fixé à Florence dès 1537, et Nicolas Karcher, qui, après un séjour de dix années à Ferrare, transporta ses métiers sur les bords de l'Arno en 1546.

Pendant sa longue domination (1537-1574), le duc Cosme imprima à la fabrication florentine la plus grande activité. Roost et Karcher avaient pris l'engagement d'installer vingt-quatre métiers.

A en juger par le nombre considérable de tapisseries portant leur marque qui existent encore, ils dirigeaient un personnel aussi nombreux qu'habile. Les œuvres de Roost sont ordinairement signées, comme on l'a fait remarquer, d'une sorte de rébus sur le nom du tapissier; Karcher avait l'habitude, de son côté, d'inscrire ses initiales au bas de ses œuvres. M. Wauters, dans l'*Histoire de la tapisserie de Bruxelles*, a donné une reproduction en couleur de la marque de Jean Roost ou van der Rost. Elle paraît sur un certain nombre de pièces fort riches, conservées pour la plupart dans les collections publiques de l'Italie; quelques-unes se rencontrent aussi chez des particuliers. Nous signalerons le *Déjeuner de chasse*, appartenant à M. Paul Marmottan, de Paris.

Grâce aux archives presque intactes de la manufacture ducale, M. Conti a pu dresser une liste à peu près complète des œuvres dues à la collaboration des deux maîtres flamands. Pour ne parler que des principales, nous citerons en première ligne l'*Histoire de Joseph*, tenture en vingt pièces, peut-être le chef-d'œuvre de Roost et de Karcher, exécutée de 1547 à 1550 sur les cartons du Bronzino. D'après Vasari, elle n'aurait pas coûté moins de 60,000 écus d'or. La plupart des panneaux sont tendus aujourd'hui dans les salles du Palais-Vieux, à Florence.

En 1550, Roost travaille à la tenture de l'*Histoire de saint Marc* pour la vieille basilique de Venise. Les modèles étaient de Jacopo Sansovino. Le tapissier s'était engagé à n'employer que du fil d'or et d'argent avec de la soie, sans mélange de laine. Le prix était fixé à 6 livres 4 sous la brasse carrée.

Les directeurs de l'atelier de Florence étaient donc autorisés à mettre leurs talents au service des clients étrangers quand ils en trouvaient l'occasion. En 1553, Roost est occupé à certains travaux demandés par le duc de Ferrare. Cinq ans plus tard, il est appelé par le pape pour installer l'atelier de Rome; mais il reste à peine quelques semaines dans la ville pontificale.

Après une laborieuse carrière, le glorieux tapissier se trouva réduit, par des revers de fortune, à la situation la plus précaire. Une faillite le ruina et l'obligea, en 1560, à demander une pension alimentaire à son fils, Giovanni di Giovanni Roost, qui lui avait succédé dans la direction de l'atelier florentin. Deux ans après, Jean Roost le père expirait dans le dernier dénuement. Plusieurs années

auparavant, Karcher l'avait précédé dans la tombe. Leur mort fut promptement suivie de la décadence de l'atelier qu'ils avaient conduit à son plus haut degré de prospérité.

Presque tous les artistes de réputation qui vivaient à Florence avaient été employés par l'atelier ducal. Le Bronzino avait peint, comme on l'a dit, les cartons de l'*Histoire de Joseph*, puis ceux du *Parnasse* (1556) et ceux de *Marsyas* (1566). Le Pontormo avait travaillé à plusieurs pièces de l'*Histoire de Joseph*. Salviati donna un *Songe de Pharaon*, un *Ecce Homo*, une *Pietà*, une *Histoire d'Alexandre*, qui fut exécutée dans les Pays-Bas, et une *Histoire de Lucrèce*. Le Bachiacca était l'auteur des *Douze Mois*, exposés naguère dans le corridor des Offices, et d'une série de *Grotesques*. Enfin le Stradan fournit, sous la direction de Vasari, de nombreux modèles aux tapissiers du grand-duc, notamment ceux de la *Vie humaine*, tenture en dix pièces, l'*Histoire de Laurent le Magnifique*, et une longue suite de chasses et de sujets de pêche. Frédéric Sustris exécutait à la même époque les cartons d'une *Histoire de Florence*.

L'œuvre de ces deux derniers artistes appartient à la dernière moitié du xvie siècle. Elle porte les traces trop visibles d'une affligeante décadence. Les compositions du Bronzino, du Pontormo, de Salviati, avaient au moins gardé quelque chose du style des maîtres de la grande époque. Il y a sans doute de la manière dans leur dessin, une certaine affectation de pompe théâtrale dans leurs compositions. Les modèles des tapisseries se ressentent des défauts de la peinture contemporaine. Au moins voit-on que leurs auteurs ont été à bonne école, sans toutefois s'être suffisamment rendu compte des nécessités du genre pour lequel ils travaillent.

Dans sa tenture des *Mois*, exécutée en 1552 et 1553, comme dans la suite des *Grotesques* à fond jaune, le Bachiacca a bien mieux satisfait aux exigences du programme imposé. Les autres ont peint des scènes d'histoire, où la prétention remplace parfois le style, où l'affectation tient souvent lieu de grandeur, tandis que l'auteur des *Mois* et des *Grotesques* s'est appliqué à donner des motifs vraiment décoratifs.

Il existait à Florence, à côté de la manufacture dirigée par les Roost, deux ateliers indépendants qui montrèrent une certaine activité.

Voici la liste chronologique des travaux des différents ateliers florentins jusqu'au décès du duc Cosme :

1557 : *Histoire de Pomone*, 1 pièce ; *Histoire de Sylvain*, 1 pièce ; *Histoire de Cybèle*, 1 pièce.
1559 : *Histoire de Saturne*, 1 pièce.
1560 : *La Vie humaine*, d'après le Stradan, 10 pièces.
1561 : *Histoire de David*, 3 pièces.
1566 : Deux portières aux armes de Cosme.
1567 : *Naissance de saint Jean-Baptiste ; Baptême de Jésus-Christ ; Histoire de David ; Chasse au daim, au chamois, au bouquetin, au sanglier, au lion.*
1568 : *Chasse au cerf, à l'ours.*
1569 : *Saint Joseph tenant l'enfant Jésus ; Supplice de sainte Agathe ; Déroute des Turcs à Piombino ; Prise de Port Ercole.*
1570 : Portière avec une *Charité*.
1572 : *Histoire de Laurent le Magnifique*, d'après le Stradan, 2 pièces ; *Histoire de Cosme I^{er}* ; *Histoire de Cosme l'Ancien*, 4 pièces ; *Histoire de Jean de Médicis*, 5 pièces.
1573 : *Histoire de Clément VII*, 2 pièces ; la *Justice et la Libéralité* ; *Histoire de saint François*, destinée à une église de la ville de Ferrare.
1574 : *Chasse au loup*, 4 pièces ; deux portières.

En même temps qu'il faisait exécuter sous ses yeux les tapisseries qui viennent d'être énumérées, le duc Cosme tirait de nombreuses tentures des Flandres. Sa collection fait encore le fond de la magnifique série de pièces rehaussées d'or et d'argent, naguère exposées dans le long couloir qui réunit les Offices au palais Pitti.

Nous n'avons pas voulu scinder le long règne du duc Cosme ; mais, à partir de la mort du vieux Roost, la tapisserie florentine entre dans la période de décadence. En dépit de l'activité fébrile déployée par les ateliers du grand-duc, les beaux jours de la tapisserie italienne ne reviendront pas. En somme, si l'on met de côté les manufactures de Florence et de Ferrare, le rôle des ateliers italiens pendant le XVI^e siècle est assez modeste. Il faut singulièrement en rabattre des exagérations causées par la découverte des

nombreux documents publiés en ces dernières années. L'Italie a su, de tout temps, soigner à merveille les intérêts de sa gloire; elle a le grand mérite d'avoir sauvé, à travers toutes les révolutions, les archives utiles à la réputation de ses artistes, illustres ou obscurs.

Elle recueille aujourd'hui les fruits de sa prévoyance; c'est justice. Il n'y a cependant pas de raison pour admettre sans contrôle des prétentions excessives. Dans le cas particulier qui nous occupe, le rôle des Italiens dans l'histoire de la tapisserie se borne en somme à peu de chose. Leur production ne peut se comparer à celle des Flandres ou de la France. Quant à l'influence de leur goût, elle a été plutôt funeste que féconde; elle a fait dévier la décoration de la tapisserie de sa véritable voie. C'est l'Italie qui, peu à peu, a substitué la copie des tableaux, de la peinture à l'huile ou à fresque, aux vieux modèles flamands, si admirablement appropriés à la décoration des tentures de laine et de soie.

ANGLETERRE

Pendant tout le moyen âge, l'aristocratie anglaise emprunte aux manufactures flamandes les tentures nécessaires à l'ameublement des demeures féodales. Les riches présents des ducs de Bourgogne, lors des négociations engagées pour mettre fin à la guerre de Cent ans, avaient singulièrement contribué à répandre chez nos voisins le goût des belles tapisseries historiées. Comme ils parvenaient, grâce aux relations constantes qu'ils entretenaient avec les villes manufacturières du continent, à donner satisfaction à leurs goûts de luxe, les Anglais ne songèrent qu'assez tard à introduire chez eux l'industrie de la haute lice.

Jusqu'ici les origines de la tapisserie en Angleterre sont restées fort obscures. On trouve dans les inventaires des souverains ou des grands seigneurs de fréquentes mentions de tentures à personnages; toutes paraissent venir de l'étranger. On a attribué récemment une origine anglaise à une petite pièce originale où *Saint Georges* est figuré terrassant le dragon; elle appartient à M. de Schickler et a été exposée à l'Union centrale en 1876. Mais aucun argument sérieux n'a été produit à l'appui de cette opinion.

Peut-on se baser sur de simples détails de style pour donner à une école à peine connue une œuvre anonyme dont on ignore la provenance? Si au moins on avait su déterminer au préalable les caractères particuliers de l'art anglais au début du xvɪᵉ siècle!

Vers la fin du règne de Henri VIII parait le premier tapissier anglais dont le nom ait été conservé. Il se nommait Robert Hicks; William Sheldon, qui l'avait installé dans son château de Burcheston, l'appelle dans son testament, daté de 1570, l'introducteur de l'art de la tapisserie dans le royaume. Hicks aurait exécuté pour son protecteur les cartes des comtés d'Oxford, de Worcester, de Warwick et de Glocester. Trois de ces cartes existeraient encore dans les collections de la Société philosophique d'York. C'est un goût fort répandu, au milieu du xvɪᵉ siècle, que la représentation en haute lice des cartes géographiques ou des plans de ville. Nous en avons déjà signalé plusieurs exemples en Flandre. N'est-il pas singulier que ce soit par un travail de cette nature que se manifeste le plus ancien tapissier anglais, le seul qui appartienne au xvɪᵉ siècle.

En effet, si un certain nombre d'ouvriers flamands, fuyant les persécutions du duc d'Albe, allèrent demander l'hospitalité à leurs voisins vers 1567, et se fixèrent à Canterbury, à Norwich, à Sandwich, à Colchester, à Maidstone, ils ne paraissent pas avoir fondé dans leur nouvelle patrie des établissements durables. A part les cartes dont il vient d'être question, on ne connaît pas une seule tapisserie sortie des ateliers anglais avant le xvɪɪᵉ siècle.

La reine Élisabeth fit en quelque sorte l'aveu solennel de l'impuissance de ses sujets en cette matière, lorsqu'elle commanda aux ateliers flamands le monument qui devait consacrer le souvenir de son triomphe sur l'invincible Armada de Philippe II. Nous reparlerons plus loin de cette tenture historique.

ALLEMAGNE

L'Allemagne joue un rôle un peu plus important que l'Angleterre dans l'histoire de la tapisserie au xvɪᵉ siècle. Elle a possédé des ateliers sur lesquels on commence à avoir quelques données certaines.

Lauingen. — Le plus ancien de ces ateliers allemands serait celui de Lauingen. Établi vers 1540, il travailla surtout sur les dessins de Mathias Gerung de Nordlingen. Une série de tapisseries conservées au château de Neubourg, dont les sujets représentent les *Ancêtres*, les *Cités*, les *Saintes de la Palestine*, un *Camp*, sortiraient de cette manufacture. Cinq de ces pièces sont exposées au musée national de Munich; trois d'entre elles, portant la date de 1540, offrent de véritables arbres généalogiques; une quatrième montre la descendance du comte palatin Othon-Henri de Neubourg. La dernière nous fait assister à un pèlerinage fait par ce prince à Jérusalem.

N'est-il pas curieux de saisir, dans ces premières manifestations de l'art de la tapisserie chez les différents peuples de l'Europe, la trace des préoccupations et du génie de chaque race? Tandis que l'Italien emploie la peinture textile à la traduction des scènes pompeuses et théâtrales pour lesquelles il a toujours montré le goût le plus vif, l'Anglais, commerçant, voyageur et pratique, veut y voir des plans et des cartes géographiques, et l'Allemand, infatué d'idées féodales et aristocratiques, fait répéter dans toutes les salles de son vieux manoir la filiation de sa noble race.

Les tapisseries de la fabrique de Lauingen sont rares. Aussi deux sujets bibliques et allégoriques, ouvrage présumé de cet atelier, ont-ils été poussés, dans une vente récente (collection Parpart, vendue à Cologne en novembre 1884), à 6,600 marks.

Munich. — Une correspondance échangée, en 1565, entre le duc de Bavière, Albert V et Jean Fugger, d'Anvers, prouve que ce prince eut un moment l'intention d'installer une fabrique de haute lice à Munich même; mais les pourparlers n'aboutirent pas. La capitale de la Bavière ne posséda pas d'atelier de tapisserie avant le XVII° siècle.

Frankenthal. — Un certain nombre de calvinistes, chassés des Pays-Bas par les rigueurs de l'Inquisition espagnole, portèrent leur industrie dans les pays voisins. L'Angleterre en reçut quelques-uns. La majeure partie alla demander un asile aux États allemands des bords du Rhin. La petite ville de Frankenthal, située dans le Palatinat, entre Spire et Mayence, dut à ces réfugiés le développement qu'elle prit sous l'électeur Frédéric III, mort

en 1576. Parmi ces Flamands bannis de leur pays se trouvaient des tapissiers. Les métiers qu'ils montèrent à Frankenthal étaient encore en pleine activité en 1604.

Wesel. — On rencontre également des tapissiers protestants réfugiés à Wesel dès 1525, et parmi eux un Tournaisien nommé Jean le Blas. Il commit l'imprudence de retourner dans sa ville natale ; reconnu, il fut jeté en prison et brûlé publiquement à Tournai en 1555.

A la catégorie des tapisseries du xvi° siècle qui paraissent sortir des ateliers allemands, mais dont il serait téméraire de vouloir préciser plus exactement la provenance, appartiennent le *Triomphe de Flore*, daté de 1537, exposé en 1876 par M. Boucher ; une *Histoire de la malheureuse reine de France*, dite *Histoire du chien de Montargis*, portant la date de 1554 et appartenant à M. Fau ; enfin, dans la chapelle du château de Stolp, en Poméranie, une pièce de 1556, ayant pour principal motif de décoration le griffon poméranien entouré de guirlandes de fleurs.

Nul doute que des recherches sérieuses dans les archives des grands centres de l'Allemagne n'amènent la découverte de renseignements nouveaux sur les tapissiers du xvi° siècle.

ESPAGNE

Quant à l'Espagne, elle paraît s'être de bonne heure résignée à tirer des Flandres toutes les tentures dont elle avait besoin pour la décoration de ses palais ou de ses églises. Charles-Quint et Philippe II se sont peu préoccupés d'acclimater dans la Péninsule l'industrie à laquelle ils portaient une si vive admiration. Cependant un certain Pietro Guttierez, de Salamanque, aurait été appelé à Madrid par Philippe II vers 1582, et aurait fondé un de ces modestes ateliers, dont le fameux tableau de Velasquez suffirait seul à démontrer l'existence. La manufacture de Guttierez eut une assez longue durée, puisqu'elle était encore en activité du temps de Velasquez. Elle se trouvait alors sous la direction d'Antonio Ceron, le successeur de Guttierez. Ceron y instruisait huit apprentis en 1625.

A ces brefs renseignements se réduit tout ce qu'on sait jusqu'ici

des manufactures espagnoles. Le hasard, cette providence des chercheurs, ajoutera peut-être quelques faits nouveaux à ceux qu'on connait. Il est probable toutefois que l'Espagne ne posséda jamais une fabrication de haute lice bien productive. Il était si facile et si naturel de s'adresser à ces artisans flamands jouissant d'une réputation universelle! Aussi est-ce à eux que sont dues presque toutes les pièces entassées dans les collections de Madrid et de Vienne.

CHAPITRE CINQUIÈME

LA TAPISSERIE DEPUIS LA MORT DE CHARLES-QUINT
JUSQU'A LA FIN DU XVIc SIÈCLE

1555-1600

PAYS-BAS

La seconde moitié du xvie siècle est une période néfaste pour toutes les industries qui vivent du luxe et ne prospèrent que pendant la paix. Les guerres civiles, les persécutions religieuses couvrirent de ruines les Pays-Bas espagnols. La partie la plus laborieuse de la population, réduite à s'expatrier, porta chez l'étranger ses talents et ses secrets.

Aux causes générales de décadence que nous venons de rappeler se joignent d'autres motifs particuliers, tels que la négligence des tapissiers, la pénurie de bons modèles, la substitution du procédé de la basse lice à celui de la haute lice. Encore ne faut-il pas exagérer les choses. Pendant de longues années, les tapissiers de Bruxelles, d'Audenarde, d'Enghien et des autres centres flamands resteront sans rivaux en Europe. Ils ne perdent pas tout d'un coup les qualités qui avaient fait leur supériorité, et c'est à eux que s'adresseront longtemps encore les souverains ou les princes dans les circonstances importantes.

Il est assez étrange de voir figurer le duc d'Albe, ce terrible adversaire de la Réforme, parmi les grands personnages qui encouragèrent les arts et les industries somptuaires. A plusieurs reprises,

on le voit étendre sa protection sur des artisans qui travaillent pour lui. A peine installé dans les Pays-Bas, il recommande au magistrat de Bruxelles un tapissier, nommé Jean Flameng, qui n'était probablement pas inscrit sur les registres de la corporation. L'ouvrage se faisant au palais et pour le gouverneur lui-même, Flameng échappait aux règlements imposés aux gens de métier.

La fameuse tenture sur laquelle Guillaume de Pannemaker représenta pour Charles-Quint les principaux épisodes de la conquête de Tunis paraît avoir produit une profonde sensation lorsqu'elle parut; aussi eut-elle de nombreux imitateurs. Le duc d'Albe, peu après son arrivée dans les Pays-Bas, voulut faire célébrer ses exploits par le tapissier même de Charles-Quint. Les trois pièces rehaussées d'or et d'argent, consacrées à la glorification de ses succès sur Louis de Nassau, portent en effet le W surmonté d'un P, marque de Guillaume de Pannemaker. On les a vues récemment à Paris, et on a pu admirer la riche décoration des bordures, chargées d'attributs guerriers et surmontées des armes du duc. La composition des scènes guerrières qui occupent le champ du tableau est moins heureuse. L'élément topographique y tient trop de place; l'artiste a été préoccupé de donner la disposition exacte des camps et des armées. C'est d'ailleurs un système dont cette époque présente de fréquents exemples. La tapisserie tend à sortir de plus en plus des limites imposées à l'art décoratif. Elle doit traduire, non seulement des scènes d'histoire contemporaine, mais des portraits et jusqu'à des cartes géographiques ou des plans de ville. Cette dérogation aux vrais principes date surtout de la seconde moitié du XVIe siècle.

La *Conquête de Tunis* ouvre la voie; nous avons cité deux autres exemples remarquables de ce goût singulier : les tapisseries de Robert Hicks, reproduisant les cartes de plusieurs comtés de l'Angleterre et les plans de diverses capitales de l'Europe, parmi lesquelles se trouvait ce fameux plan de Paris, dit de tapisserie, acquis par l'édilité parisienne en 1737.

Ces œuvres bizarres trahissent le goût d'une époque de décadence. Or c'est à partir de 1560 surtout que les représentations géographiques prennent faveur. Les notes recueillies par A. Pinchart nous fournissent de nouveaux exemples caractéristiques à ajouter à ceux qui viennent d'être rappelés.

En 1560, un tapissier bruxellois, nommé Michel de Vos, va se

fixer à Anvers avec toute sa famille. Il fait appel à la protection des magistrats de la ville et leur offre, en 1564, d'exécuter sous leurs yeux plusieurs grandes pièces destinées à la décoration du nouvel hôtel de ville. Sur ces panneaux devait être figuré le cours des rivières depuis Middelbourg jusqu'à Bruxelles, avec la représentation des pays avoisinants.

On lit, dans un compte de la ville de Bois-le-Duc des années 1567-68, que les magistrats confièrent à un artisan de Bruxelles l'exécution en haute lice du plan de la ville, d'après le dessin de Lambert van Oort, peintre d'Anvers. Ce plan était destiné, avec ceux de Louvain, de Bruxelles et d'Anvers, à recouvrir les murailles de la grande salle des assemblées, dans l'hôtel des états de Brabant, à Bruxelles.

Les sept pièces représentant les *Batailles de l'archiduc Albert*, rehaussées d'or, d'argent et de soie, d'une date bien plus récente, appartiennent à la même famille de sujets que la *Conquête de Tunis* et les *Victoires du duc d'Albe*. Elles sont attribuées au tapissier Martin Reymbouts, qui vivait à Bruxelles au début du xviie siècle. Leurs sujets touchent directement à l'histoire de notre pays, car ils représentent : la *Surprise de Calais*, l'*Assaut de Calais*, la *Retraite en France de la garnison de Calais*, l'*Assaut nocturne d'Ardres*; enfin le *Combat dans la tranchée de Hulst*, l'*Assaut du camp retranché de Hulst* et la *Prise de la ville*. Plusieurs de ces pièces, conservées à Madrid, ont été exposées en partie à Paris il y a quelques années. Nous reproduisons ici la deuxième et dernière pièce.

Le duc d'Albe ne se contenta pas de faire des commandes aux ateliers bruxellois pour son usage personnel : il acquit de François Geubels deux sujets de l'*Histoire de Samson*, destinés à l'archevêque de Trèves. Mais ces faits isolés nous renseignent imparfaitement sur la situation des ateliers bruxellois pendant la domination sanglante du duc d'Albe et de ses successeurs. C'est aux tables de proscription conservées dans les archives du terrible conseil des troubles qu'on doit les plus nombreuses mentions de tapissiers flamands pendant cette période agitée. Dans certaines villes, la Réforme avait recruté nombre d'adhérents; aussi beaucoup de tapissiers figurent-ils, comme on l'a déjà dit, sur les listes de proscription et sur celles des fugitifs dont les biens étaient confisqués au profit du souverain.

Parmi les travaux des ateliers bruxellois méritant une mention particulière, il convient de signaler la tenture commandée par l'Angleterre à François Spierinck, pour perpétuer le souvenir de la destruction de l'invincible *Armada,* en 1588. Quelles que fussent les facilités que le prince de Parme, Alexandre Farnèse, accordait habituellement aux marchands d'Anvers pour l'exportation des produits de l'industrie nationale, même au moment le plus aigu de la lutte avec l'Angleterre, on a peine à comprendre qu'un sujet de Philippe II ait osé se charger de traduire en laine le triomphe éclatant de son implacable ennemie.

D'après van Mander, François Spierinck aurait reçu la commande de l'amiral victorieux, lord Howard. Le peintre hollandais Henri-Cornelis de Vroom, chargé de l'exécution des cartons, alla en Angleterre soumettre ses modèles à l'approbation de l'amiral. Longtemps la série de dix pièces, retraçant les principaux épisodes de la lutte entre les deux flottes, décora la chambre des lords. Les tapisseries ont péri dans l'incendie de 1834; mais les gravures de John Pine ont conservé le détail des compositions de Cornelis de Vroom. Elles représentent toutes les phases de la lutte, depuis l'entrée de la flotte espagnole dans le canal de la Manche jusqu'à sa déroute complète et sa fuite précipitée.

Peut-être Spierinck dut-il aller, avec nombre de ses compatriotes, demander un asile provisoire aux Provinces-Unies. Cette hypothèse expliquerait comment il put se charger sans danger de l'exécution des tapisseries commandées pour l'Angleterre.

Les protestants des Pays-Bas espagnols, qui avaient reçu l'hospitalité dans les États du prince d'Orange, reconnurent souvent le bon accueil de leurs hôtes en célébrant leurs succès sur des oppresseurs abhorrés. Ainsi un tapissier retiré à Delft exécuta, pour l'hôtel de ville de Leyde, une pièce représentant la délivrance de la ville en 1574; cette pièce existe encore.

Jean de Maegd tisse, à Middelbourg, en 1598, des tapisseries où étaient figurées les défaites infligées aux Espagnols par les Zélandais. Elles ont été exposées à Paris en 1867.

Les tapissiers qui avaient pu continuer tranquillement leurs travaux sans quitter leur patrie, trouvèrent souvent des débouchés dans l'habitude d'offrir aux nouveaux gouverneurs ou aux grands personnages des échantillons de l'industrie locale. On a déjà cité plusieurs exemples de cette coutume. En voici d'autres de la fin

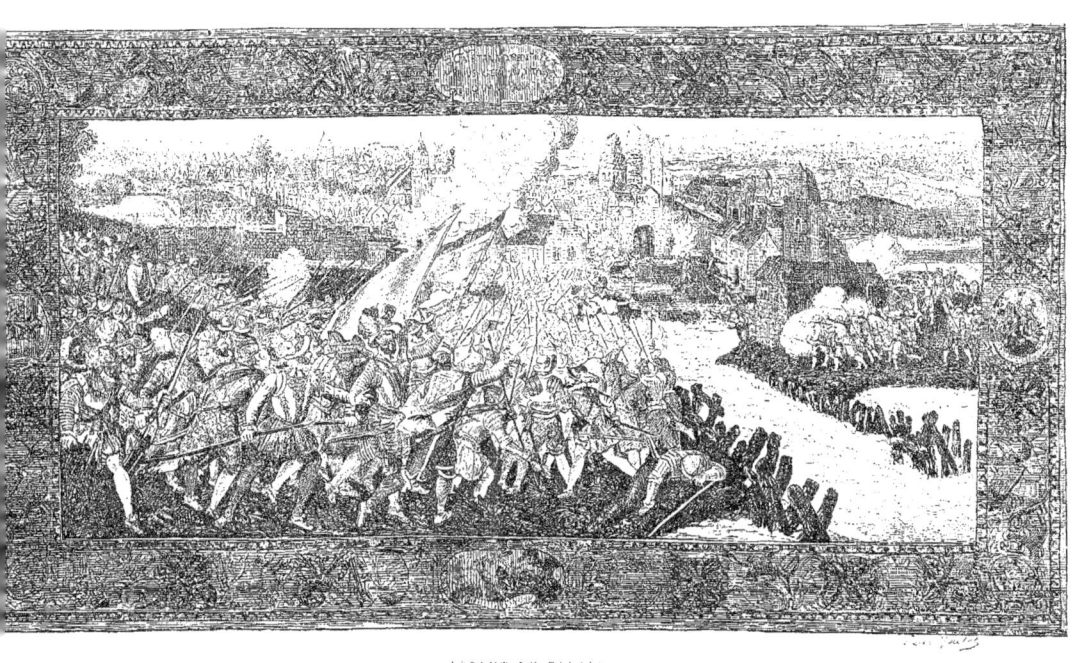

ASSAUT DE CALAIS
Pièce de la tenture des *Victoires de l'archiduc Albert*.
Tapisserie bruxelloise de la fin du XVIe siècle
(Collection royale de Madrid)

du xvɪᵉ siècle. En 1587, le magistrat de Bruxelles offre à Damant, chancelier de Brabant, appelé en Espagne, un présent consistant en joyaux, tapisseries et autres objets, de la valeur de 600 florins.

Deux ans plus tard, le prince de Parme reçoit des représentants de la ville, une suite de tapisseries de la valeur de 6 à 7,000 florins. La dépense, on le voit, était calculée d'après le rang du personnage. Le comte de Mansfeld ayant exempté la ville de Bruxelles du logement des troupes, le magistrat reconnaissant vota, en 1594, une somme de 1,000 florins pour lui acheter une tenture. Ces citations pourraient être multipliées. Nous nous en tiendrons à celles qui précèdent.

Il serait difficile de donner beaucoup de détails sur l'histoire des ateliers de haute et de basse lice pendant les troubles religieux de la fin du xvɪᵉ siècle. Tous les métiers souffrirent vivement le contre-coup de cet état de lutte permanente, et les industries somptuaires ne furent pas les moins éprouvées. Nous résumons ci-après les renseignements recueillis dans les documents contemporains sur la destinée des différents centres de production pendant le règne de Philippe II.

Audenarde. — Prise en 1572 par les gueux de bois que commandait Jacques Blommaert, ancien tapissier enrôlé sous la bannière du prince d'Orange, et livrée au pillage, la ville d'Audenarde eut à souffrir plus qu'aucune de ses voisines de la guerre civile. Occupée en 1578 par les Gantois révoltés; reconquise enfin par le duc de Parme en 1582, elle se trouvait à moitié ruinée à la fin du xvɪᵉ siècle. Combien restait-il des nombreux métiers qui faisaient naguère son orgueil et sa fortune? Nous ne le savons pas au juste; mais leur nombre était considérablement réduit. Cependant, en 1582, pour se bien faire venir de son nouveau maître, la ville d'Audenarde offrait au duc de Parme une riche tenture de l'*Histoire d'Alexandre le Grand*, payée 2,000 florins à Josse de Pape.

La fabrication de la tapisserie ne reprend quelque activité à Audenarde qu'au commencement du siècle suivant, sous la domination réparatrice des archiducs Albert et Isabelle, et grâce aux sages mesures prises par l'administration communale.

Tournai. — Nulle cité, comme on l'a dit, ne fut éprouvée autant par les persécutions religieuses que celle de Tournai; les tapissiers

fournirent de nombreuses victimes aux listes de proscription. Cependant l'industrie de la haute lice parvint à se maintenir dans la ville malgré des conditions si désavantageuses. Une nouvelle ordonnance sur le métier était promulguée en 1570; sept ans après, la corporation était encore riche et puissante, car elle possédait plusieurs maisons de retraite « pour les pauvres anchiens du stil ». Ces refuges pour la vieillesse étaient d'autant plus nécessaires à Tournai, que le travail de la tapisserie était celui que les magistrats faisaient apprendre aux enfants trouvés.

Enghien. — A Enghien, les fureurs iconoclastes se livrèrent à tous les excès. En 1566, à la suite de prédications calvinistes, l'église est mise à sac. Des peintres de patrons et des tapissiers avaient pris part à ces dévastations; aussi trouve-t-on sur la liste des coupables bannis à perpétuité les noms de Jean Pierens, dit Scipman, et de Jean de Smeet de Herines, surnommé Hans Curts, tous deux tapissiers, en compagnie du peintre Nyskin van Galdre. Lors du pardon général de 1574, quatre tapissiers d'Enghien se présentèrent devant le magistrat, demandant à jouir du bénéfice de l'amnistie. Ils se nommaient Jean Cools, Jean van de Stremstrate, Adrien de Plackere, Jean Anneese.

La décadence date de cette époque. Cependant on voit, en 1580, un tapissier d'Enghien, nommé J. de la Courstuerie, travailler pour le comte de Lalaing, grand bailli de Hainaut, et pour le comte de Mansfeld. Cinq ans plus tard fut fabriquée dans un des ateliers de la ville une tenture où étaient représentés les festins et les joutes qui eurent lieu à Paris quand on vint offrir au duc d'Anjou, plus tard roi de France sous le nom de Henri III, la couronne de Pologne.

Sur une tapisserie de *Samson et Dalila*, le savant historien des tapisseries florentines, M. Conti, a relevé une marque qu'il suppose être celle des ateliers d'Enghien, parce qu'elle représente l'écusson gironné qui se voit dans les armes de la ville.

Ypres. — Un certain Christophe de Roovere s'établit à Ypres en 1562 et y exécuta, deux ans plus tard, deux pièces de tapisserie de laine et soie pour les échevins de la ville. C'est le seul tapissier fixé à Ypres dont les documents aient révélé l'existence.

Lannoy, Mons. — Un hauteliceur de Lannoy figure sur les listes

Pl. III

LES MIRACLES DE SAINT MARTIN

(Tapisserie du commencement du xvi^e siècle.)

Conservée dans la cathédrale d'Angers.

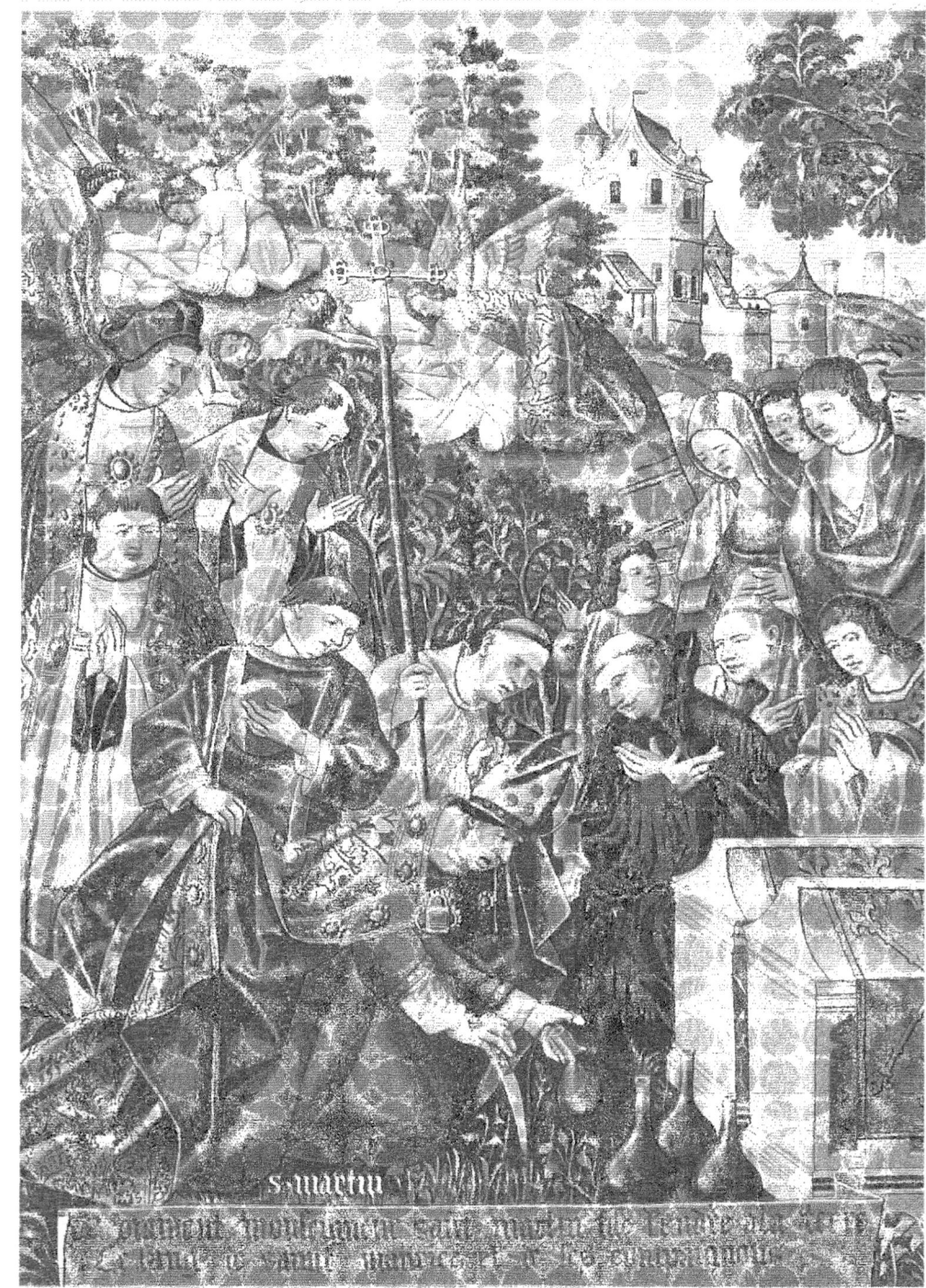

de réformés ; mais, dans ces petites localités, on donne souvent le nom d'artisans de haute lice à des simples fabricants de sayetterie. Ainsi les diverses ordonnances concernant les métiers de Mons, qui portent les dates de 1551, 1585 et 1593, s'appliqueraient plutôt à des tisserands d'étoffes, sayetteries ou autres, qu'à des tapissiers proprement dits.

L'admission de ces derniers dans des corporations comprenant aussi d'autres métiers n'est pas faite pour dissiper les confusions.

Lille. — A Lille, les hautéliceurs, qui étaient au nombre de vingt-deux en 1539, ne formaient qu'une corporation avec les bourgeteurs et les tripiers de velours. Une ordonnance rendue dans cette ville, en 1595, prouve que notre industrie y comptait plusieurs représentants. Cette ordonnance interdit le métier de la haute lice à tout individu qui n'était pas franc-maître de Lille ou de Douai, et astreint tous les tapissiers de la localité à coudre « leur enseigne » ou leur nom sur les pièces fabriquées par eux.

Valenciennes. — Les archives du sanglant conseil des troubles mentionnent un certain nombre de tapissiers de Valenciennes bannis en 1567 et 1568. Ils se nomment Bon Mesnaige, Jean le Clerc, Josse Nisse, Rolland Balland, Jean Belval et Alexandre Sandrin.

Anvers. — La ville d'Anvers fut plutôt un entrepôt, un marché de vente, qu'un centre de fabrication. Elle parait cependant avoir possédé quelques ateliers ; mais ils n'eurent jamais une grande importance. Les tapisseries vendues à Anvers provenaient presque toutes des autres cités flamandes. Aussi doit-on considérer comme un courtier et non comme un fabricant ce Jean Herstienne, qui livre, en 1527 et 1528, à Marie de Hongrie vingt-neuf pièces de paysages et de scènes de chasse pour la décoration de son palais de Malines. La même observation s'applique à Robert van Haesten, habitant d'Anvers, à qui le conseil de Brabant achète, en 1541, trois pièces pour suspendre dans la chambre du conseil, à Bruxelles. Pierre Casteleyn, qui vend pour le même usage deux tapisseries, faites sur les cartons du peintre Jean de Kempenere, est qualifié, il est vrai, du titre de hautéliceur. Enfin, en 1549, un certain Jean Dobbelaer livre des tapis destinés au conseil privé.

Une circonstance semble indiquer que le travail de la haute lice ne fut jamais qu'une exception dans la cité anversoise ; nous voulons parler du refus fait par le magistrat de publier l'édit de 1544, comme n'étant pas applicable à Anvers. D'autre part, les artisans de Bruxelles se plaignent vivement des fraudes commises par leurs voisins. A les en croire, les marchands d'Anvers auraient fait placer les armes de la ville sur des tapisseries fabriquées à Bruxelles pour induire leurs clients en erreur.

Il faut cependant tenir compte du témoignage de Guicciardini, qui constate l'existence d'ateliers de haute lice sur les bords de l'Escaut. On a déjà parlé de ce tapissier bruxellois, nommé Michel de Bos, installé à Anvers vers 1560, qui engagea, trois ans plus tard, des négociations avec le magistrat pour l'exécution d'une tenture où devait être retracé le cours des rivières de Middelbourg à Bruxelles, avec la représentation des contrées environnantes.

Parmi les marchands anversois les plus renommés de la fin du xvi^e siècle, François Swerts se présente en première ligne. Il était en quelque sorte le fournisseur attitré de l'archiduc Ernest d'Autriche, qui lui acheta, à diverses reprises, une certaine quantité de tentures : d'abord, en 1594, deux chambres, l'une, en huit panneaux, de l'*Histoire de Pomone*, l'autre représentant les *Sept merveilles du monde*, en six pièces, pour la somme de 4,576 livres de Flandre. Quelques mois après, il vendait au même personnage six autres pièces retraçant des épisodes de la *Guerre de Troie ;* leur prix s'élevait à 1,032 florins.

Une mesure qui assurait à la ville le monopole de la vente des tentures de haute lice, fut la création d'une vaste galerie ou *pant* où pouvaient être exposées les tapisseries à vendre. Là les acheteurs avaient sous les yeux les produits de tous les ateliers. Une pareille installation facilitait les transactions ; elle contribua sans doute beaucoup à faire d'Anvers le grand marché de l'industrie flamande.

Bruxelles. — La présence de la cour avait dû protéger dans une certaine mesure la ville de Bruxelles contre la décadence qui s'étendait de proche en proche à tous les centres manufacturiers des Pays-Bas espagnols. Cependant la capitale même n'échappe pas complètement à l'influence funeste de la guerre civile, et on peut lui appliquer, comme à ses voisines, les réflexions judicieuses que la

situation inspirait à un ministre protestant, homme de grande valeur, nommé François Bauduin. Ce personnage, ancien avocat d'Arras, qui avait pris part au fameux colloque de Poissy, écrivait à Philippe II, en 1566 : « C'est une chose presque incroyable combien de dommage ont apporté les perséqutions de quarante ans ença à la drapperie, sayterie et tapisserie, lesquels mestiers, comme propres et particuliers à ces Pays-Bas, l'on a chassé par ce moyen vers les François, Anglois et autres nations. Je laisse à parler d'une infinité d'autres bons et proufitables mestiers qui se sont retirez én pays estrangés pour jouyr de la liberté de leurs consciences. »

Aux pays qui avaient servi de refuge à ses coreligionnaires fugitifs le ministre protestant aurait pu ajouter quelques années plus tard les provinces des Pays-Bas, soustraites à la domination espagnole par Guillaume le Taciturne. Celles-ci durent, en effet, à l'émigration de leurs voisins la naissance de plusieurs ateliers de haute lice.

Delft. — Nous avons signalé la pièce conservée à l'hôtel de ville de Leyde, sur laquelle est figuré le siège de cette ville en 1574. Cette tapisserie, fort riche, rehaussée d'or et de soie, sortait de l'atelier d'un Flamand établi à Delft, nommé Josse Lanckeert; elle fut exécutée en 1587 et payée 264 florins. Hans Liefrinck en avait fourni le carton.

Le peintre historien Carel van Mander travailla fréquemment pour les ateliers de Delft, dont la réputation était telle, au commencement du XVIIe siècle, que leurs productions étaient exportées en Angleterre, en Danemark, en Pologne et dans des pays fort éloignés.

Les ouvrages de François Spierinck étaient estimés par-dessus tous les autres. On a vu plus haut que les Anglais avaient eu recours à ce maître fameux pour la traduction des scènes représentant leurs glorieux succès sur l'*Armada* de Philippe II. Spierinck parait, en effet, s'être fixé à Delft vers la fin du XVIe siècle. Les états généraux lui achetèrent souvent des tentures de grand prix pour les offrir en présent à des personnages de marque dont ils recherchaient l'appui. C'est ainsi qu'ils envoyèrent une suite de tapisseries au grand chambellan d'Angleterre en 1610, une autre à l'épouse de l'électeur palatin en 1613, et une troisième au grand chambellan de Danemark en 1615. Il n'est pas besoin d'insister

sur le but intéressé que poursuivaient les Provinces-Unies par ces fréquentes libéralités.

Pour ne rien omettre de ce qu'on sait sur les ateliers de Delft, signalons l'octroi accordé par les états, en 1611, à Jean Andrieszon Boesbeke pour la fabrication, durant cinq années, de tapisseries dites de Bergame, ornées de figures peintes et imprimées.

Middelbourg. — Nous avons déjà signalé la série de sujets représentant les victoires des Zélandais sur les Espagnols, et nous avons dit qu'ils avaient été tissés, en 1598, par le Flamand Jean de Maegd, installé dans la ville de Middelbourg.

Frankenthal. — Un certain nombre de protestants fugitifs avaient cherché un asile sur les bords du Rhin. Plusieurs localités durent à cette émigration leur fortune, notamment la petite ville de Frankenthal. On a exposé plus haut tous les détails connus sur cette manufacture de haute lice; elle fut encouragée par l'électeur Frédéric III et par ses fils. L'atelier de Frankenthal était en pleine activité au commencement du xviie siècle; il paraît avoir prolongé assez longtemps encore son existence, sans qu'on connaisse la date précise à laquelle sa fabrication prit fin.

FRANCE

Paris. — La pratique de la haute lice dans notre pays ne subit jamais d'interruption complète; presque tous nos souverains prirent un vif intérêt à son développement. Si la résolution prise par le roi Henri II de fixer dans la capitale le siège de la royauté porta un coup fatal à l'atelier royal de Fontainebleau, nous avons constaté que ce prince établit dans l'hôpital de la Trinité un atelier de haute lice qui subsista pendant près d'un siècle. A la Trinité comme à Tournai, les apprentis étaient recrutés parmi les enfants pauvres et abandonnés; on leur enseignait la technique assez compliquée du métier de tapisserie, et on les mettait à même de gagner leur vie en leur accordant certaines exemptions quand ils atteignaient l'âge d'homme.

La reine Catherine de Médicis montra une sollicitude toute particulière pour l'établissement fondé par son mari et les ateliers de

tapisserie en général. En sa double qualité d'Italienne et de descendante des Médicis, elle était fort sensible à toutes les manifestations de l'art. Il nous reste un témoignage célèbre de son goût pour les belles tentures dans cette suite d'*Artémise*, où elle se plut à célébrer sa douleur de veuve inconsolable et les soins qu'elle prit de l'éducation de ses enfants.

Le succès de ces compositions fut immense. Pendant près d'un siècle, de 1570 à 1660, d'après M. Lacordaire, l'*Histoire d'Artémise* resta presque constamment sur le métier et ne fournit pas moins de dix tentures différentes. Après avoir consolé le veuvage de Catherine de Médicis, ses allégories funèbres trouvèrent une autre application après la mort de Henri IV; de là leur succès en quelque sorte inépuisable.

Les dessins de l'*Histoire d'Artémise* sont dus à Henri Lerambert, dont le crayon facile traça souvent des cartons pour les tapissiers de son temps. Le cabinet des Estampes de la Bibliothèque nationale possède un recueil de compositions de cet artiste, retraçant les *Scènes de la Vie du Christ*, et destinées à servir de modèles aux artisans de la Trinité. Des tentures furent, en effet, tissées sur les cartons inspirés par ces dessins. Elles sont dues au plus fameux des élèves de la Trinité, à ce Maurice Dubourg ou Dubout, que Sauval a vanté et qui fut chargé par Henri IV de diriger la manufacture installée d'abord dans la maison des jésuites, puis aux Tournelles, enfin dans la grande galerie du Louvre.

La *Vie de Jésus-Christ*, exécutée sur les dessins de Lerambert, était destinée à l'église Saint-Médéric ou Saint-Merri. Nous avons fait connaître, dans notre *Histoire de la tapisserie française*, le texte du traité intervenu entre le tapissier et les marguilliers de l'église. Cet acte, qui appartient maintenant aux riches collections de la ville de Paris, conservées à l'hôtel Carnavalet, précise la date des tapisseries de Saint-Merri. Sauval plaçait leur achèvement en 1594, tandis qu'elles sont plus anciennes de dix années. Voici l'analyse succincte du marché.

Maurice Dubout, tapissier de haute lice, demeurant dans l'enclos de l'hôpital de la Trinité, rue Saint-Denis, s'engageait à travailler sans interruption, sur deux ou trois métiers, aux pièces que lui commanderaient les marguilliers de Saint-Merri. La laine était fournie à Dubout, mais on en déduisait la valeur à raison de cinquante livres par pièce et de 35 sous la livre. Le prix était fixé

à 12 écus soleil l'aune carrée. Pour cette somme, Dubout s'engageait à rehausser de soie la tenture dans toutes les parties où cela serait nécessaire, surtout dans les clairs, sans employer de peinture pour les visages et les carnations. D'ailleurs, il venait de livrer la *Nativité de Jésus-Christ*, qui devait servir de type aux ouvrages subséquents. Ce traité porte la date du 2 septembre 1584.

La *Vie de Jésus-Christ*, si précieuse comme échantillon de la fabrication de l'atelier de la Trinité, n'existait déjà plus au début de la révolution. Le volumineux ouvrage de Piganiol de la Force ne la mentionne même pas. Il en existe cependant deux fragments, une tête de Christ et une tête de saint Pierre, l'une au musée des Gobelins, l'autre au musée de Cluny. Les vingt-sept dessins du recueil déposé au cabinet des Estampes donnent une idée aussi complète que possible des compositions de Lerambert; comme ces dessins sont peu connus, nous avons fait reproduire le vingt-cinquième sujet, où est figurée l'*Ascension*.

Nous ne savons guère à quel atelier se serait adressée Catherine de Médicis pour la traduction de l'*Histoire d'Artémise*, si elle n'employa pas les métiers de la Trinité. Les modèles, cette fois encore, étaient, en partie du moins, de Lerambert, qui, comme peintre du roi, avait spécialement mission d'approvisionner de cartons les manufactures royales de tapisseries. Sur cette suite, comme sur la tenture de Saint-Merri, il nous reste un témoignage contemporain des plus précieux : c'est une série de trente-huit dessins, conservés ainsi que les précédents au cabinet des Estampes, et attribués les uns à Lerambert, les autres au peintre Antoine Caron. Un personnage du temps, qui paraît avoir joui d'une certaine faveur auprès de Catherine, le sieur Nicolas Houel, forma ce recueil et l'enrichit, suivant un usage assez répandu[1], de pièces de vers et de sonnets de sa composition. Cet album a le grand mérite de nous faire saisir l'idée générale qui a présidé à la composition des scènes de l'histoire d'Artémise. Il nous apprend que ces chars magnifiques, aux formes étranges et variées, appartiennent, d'une part, à la pompe triomphale célébrant les victoires d'Artémise sur les Rhodiens; de l'autre, aux funérailles solennelles du roi Mausole. À côté de ces sujets, qui prêtent beaucoup à la décoration, et dont l'artiste a su tirer le

[1] Voyez notamment le *Livre de Fortune* de la bibliothèque de l'Institut, attribué, dans un récent travail, à Jean Cousin.

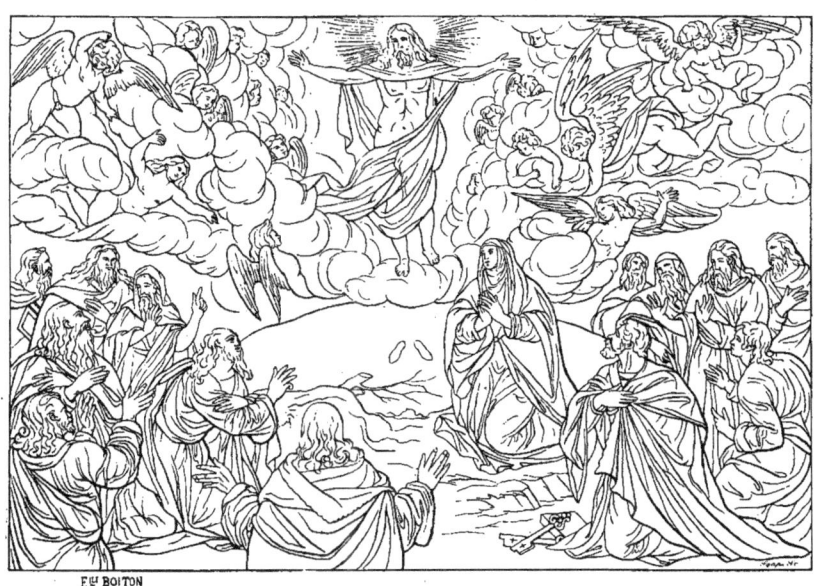

L'ASCENSION
D'après le dessin de Henri Lerambert, destinée à être exécuté en tapisserie

meilleur parti, d'autres scènes nous font assister à l'éducation du jeune prince et aux soins empressés dont sa mère entoure son adolescence.

Longtemps négligées et méconnues, les tapisseries d'Artémise ont repris depuis quelque temps, dans l'estime des connaisseurs, la place qui leur revient. On en a montré une bonne partie, en 1878, dans les salles de sculpture de l'exposition universelle. Il eût été impossible de trouver un cadre plus décoratif et mieux approprié à la destination de ces galeries. Malheureusement cette suite si vantée, tant de fois remise sur le métier, nous est parvenue fort incomplète. Au lieu de soixante-six pièces, formant trois cent soixante aunes de cours, dont M. Lacordaire a constaté la fabrication, les anciens inventaires du garde-meuble ne font mention que de cinquante-neuf panneaux. Il n'en reste plus que vingt-huit dans les magasins du mobilier national, encore appartiennent-ils à des époques différentes. Tandis que certains d'entre eux, par les détails de la bordure, se rattachent directement à l'école de Fontainebleau, sur d'autres se voient les initiales de Marie de Médicis, et l'H traversé du double sceptre de Henri IV. Ces derniers ont une apparence plus pompeuse peut-être, et cependant nous préférons de beaucoup l'harmonieuse simplicité des pièces remontant au xvie siècle.

L'auteur de ces compositions, — qu'il se nomme Antoine Caron ou Henri Lerambert, — a-t-il connu les fameux Triomphes de Mantegna, que l'histoire d'Artémise rappelle par certains côtés? Il est bien difficile de répondre positivement à cette question. Les scènes triomphales, avec des chars trainés par des animaux et de longues théories de prêtres ou de femmes couronnées de fleurs, sont trop communes au xvie siècle pour qu'on puisse déterminer exactement la source à laquelle l'auteur des cartons doit ses inspirations. Les Triomphes de Jules Romain présentent peut-être plus d'affinités que les frises de Mantegna avec les peintures de Lerambert. Quels que soient les rapprochements que suggère la tenture tissée pour Catherine de Médicis, elle offre, dans ses détails comme dans son ensemble, les traits caractéristiques du goût français; elle nous semble donc une conception bien originale.

Le succès persistant de l'histoire d'Artémise s'explique, comme on l'a vu, tout naturellement. L'identité dans la destinée des deux veuves Catherine et Marie de Médicis y contribua sans doute pour une bonne part.

Bien qu'on ait fort peu de renseignements sur les ateliers parisiens de haute lice contemporains des derniers Valois, deux exemples prouvent que notre industrie ne cessa jamais de compter des représentants dans la capitale, même aux époques les plus sombres de notre histoire. Nous avons signalé déjà le texte du marché conclu, en 1555, entre Louis de Bourbon, cardinal archevêque de Sens et premier abbé commendataire de Saint-Denis, et Pierre du Larry, maître tapissier de haute lice, demeurant à Paris, pour l'exécution de six pièces destinées à la décoration de l'abbaye de Saint-Denis.

Une trentaine d'années plus tard, en 1586, les états de Bretagne, se voyant dans la nécessité de remplacer la tapisserie qui décorait leur salle d'assemblée et qui tombait de vétusté, s'adressèrent à un peintre de Paris, nommé Robert Peigné, pour le modèle, et à un tapissier de haute lice de la même ville, pour l'exécution des six pièces nécessaires à cette décoration. La composition se borne à une décoration fort simple : des fleurs de lis, des hermines, des palmes, des chiffres et des écussons, rappelant sous toutes les formes l'alliance indissoluble de la France et de la Bretagne. Une pareille besogne n'exigeait pas un ouvrier bien habile; cependant messieurs des états n'auraient pas eu beaucoup plus de chemin à faire pour s'adresser à un maître bruxellois. Les tapissiers de Paris jouissaient donc encore de quelque crédit. D'ailleurs, pour que le travail de ces six pièces pût être terminé en peu de mois, comme cela eut lieu, il fallait que l'atelier de Pierre du Moulin comptât un nombre respectable d'ouvriers. Le marché porte la date du 19 avril, et le dernier payement, qui implique la livraison complète de la tenture, est du 20 août suivant. Le prix est fixé à 4 écus d'or soleil l'aune; la dépense totale s'élève à 270 écus. La tenture mesurait donc soixante-sept aunes environ de superficie.

Nous avons dit que la veuve de Henri II, grâce aux goûts raffinés qu'elle devait à son origine et à son éducation, avait exercé une heureuse influence sur le développement des arts somptuaires et particulièrement de la haute lice pendant la durée de sa longue régence. Nous allons en fournir de nouvelles preuves.

Moulins, Orléans. — Dans un curieux rapport de Laffemas au roi Henri IV, il est dit formellement que, dès 1554, la reine avait songé à installer à Moulins une manufacture de tapisserie, et, à

cet effet, avait fait planter un grand nombre de mûriers dans le parc du château, afin de récolter sur place la soie destinée à la manufacture projetée, « et dès lors fut ordonné que les manufactures de toutes sortes de tapisserie, façon de Flandres, se feroient audit Moulins, et que les soyes provenant desdits mûriers seroient pour lesdites tapisseries, etc... Et depuis ladite dame, en 1582, mit les tapisseries à Orléans, ainsi qu'il sera dict à la fin de ce traité. » S'il ne reste aucun renseignement de nature à nous éclairer sur l'issue de la tentative faite à Moulins, on sait du moins par une lettre de Catherine, datée de Fontainebleau, le 4 août 1582, et adressée aux maires et échevins d'Orléans, ville donnée à la reine douairière par ses enfants, qu'il existait alors dans cette ville une manufacture de tapisseries remplie d'ouvriers flamands, et que la reine s'occupait d'en augmenter le nombre.

Laffemas attribue aux guerres civiles la ruine de cet atelier, et il ajoute que son travail prit fin en 1585. Mais il a complètement ignoré l'existence d'une fabrique installée à Orléans trente ans avant que la ville entràt dans le douaire de la veuve de Henri II.

En 1557, un tapissier originaire de Bruges, nommé Pierre Godefroy, regagnait son pays, après avoir travaillé quelque temps à Orléans, quand, s'étant arrêté dans une petite localité des Flandres, nommée Bailleul, il eut l'imprudence de tenir des propos favorables aux Français. A ce moment, c'était presque un crime de haute trahison. On rechercha le coupable sans pouvoir le trouver. Mais à sa place on arrêta un autre artisan qui, comme lui, venait de France, et avait aussi travaillé à Orléans sous la direction de son oncle. Il se nommait Ferrand Hercelin, et l'oncle Pierre Hercelin. Une lettre adressée par Philippe d'Ongnyes, chargé de cette affaire, à Philibert Emmanuel, gouverneur général des Pays-Bas espagnols, nous apprend que Pierre Hercelin dirigeait la seule manufacture de tapisseries existant à Orléans; qu'il avait été s'y établir à la faveur de la trêve de Vaucelles, et qu'il avait sous ses ordres neuf ou dix ouvriers, les uns Flamands, les autres de Paris ou des provinces françaises. Quant à la date de la fondation de cet établissement, il n'en est pas question. Il n'est pas dit non plus si la reine Catherine avait une part quelconque dans cette première installation de tapissiers à Orléans. Le fait serait assez vraisemblable; mais il ne reposerait, jusqu'à nouvel ordre, que sur de simples présomptions.

Aubusson, Felletin. — Bien que l'histoire des anciens ateliers français soit encore enveloppée d'épaisses ténèbres, on connaît cependant certaines tentatives réalisées pour introduire la pratique de la tapisserie dans différentes provinces vers la seconde partie du XVIe siècle. Dès cette époque, elle avait pris une importance assez grande à Felletin et à Aubusson pour attirer l'attention du pouvoir royal. Henri III, il est vrai, ne s'occupa des fabriques de la Marche que pour aggraver les droits dont elles étaient frappées. Mais le fisc ne songe guère, en général, à demander des subsides qu'aux métiers prospères et florissants; le fait même de cette aggravation de charges prouverait l'extension de la fabrication de Felletin. Nous disons de Felletin, car il n'est pas encore question d'Aubusson à cette époque; d'ailleurs, les productions de la région semblent avoir été dès ce moment comprises sous la dénomination générale de tapisseries d'Auvergne.

A part l'ordonnance fiscale de Henri III, nous savons fort peu de chose de l'histoire industrielle de Felletin vers la fin du XVIe siècle. Il faut attendre le règne de Louis XIII pour rencontrer quelques détails sur le prix de ces tapisseries provinciales avec quelques noms de fabricants. Nul doute, d'ailleurs, que les guerres de religion n'aient causé un grand dommage aux artisans de la Marche comme à ceux de toutes les autres parties de la France.

Amiens. — Dès le XVe siècle, la ville d'Amiens avait reçu une colonie de tapissiers tournaisiens. Ceci se passait vers l'époque où le duc de Bourgogne reçut en gage la capitale de la Picardie. Les travaux de ces artisans n'ont laissé aucune trace.

La tapisserie reparaît à Amiens vers le milieu du XVIe siècle, dans la personne d'un certain Gérard Wauthen, originaire de Saint-Trond, dont le nom a été relevé dans la correspondance administrative des Pays-Bas espagnols par Alexandre Pinchart. Il reste en Picardie une quinzaine d'années au moins, de 1542 à 1557. Sur la nature de ses travaux il ne paraît pas y avoir d'incertitude.

Nous avons, en effet, sous les yeux un arrêt du parlement de Paris, daté du 6 septembre 1559, faisant mention de dix « maîtres haulteliceurs » de la ville d'Amiens. Leurs noms, énumérés dans l'arrêt, sont des plus obscurs et accusent tous, le fait est digne de remarque, une origine bien française. Gérard Wauthen ne figure pas parmi eux. Ils se nomment Allart, Martin, Cornet, Mouret,

Barbe, le Poitevin, Couvreur, Feré, Geodailler et Dufour; ce ne sont point là des vocables flamands. Quant à l'objet même du procès, il n'offre qu'un médiocre intérêt. Nos artisans plaident contre le mayeur et les échevins d'Amiens. Est-ce au nom de leur corporation? L'arrêt n'en dit rien. Toujours résulte-t il de cette mention, jusqu'ici inconnue, que la ville d'Amiens possédait, au milieu du xvie siècle, une dizaine de tapissiers de haute lice au moins. Le fait se trouve d'ailleurs confirmé d'une façon formelle par l'inventaire du mobilier de la couronne sous Louis XIV. Dans ce document, un certain nombre de tentures appartenant aux collections royales sont attribuées aux ateliers de la ville d'Amiens. Plusieurs sont dites anciennes ou gothiques; le dessin d'une *Histoire de Tobie*, en douze pièces, passe même pour l'œuvre de Lucas. Ces désignations font remonter la date de l'exécution au xvie siècle, et il n'y a aucune raison de douter de la tradition qui attribuait ces ouvrages aux tapissiers amiénois. D'ailleurs, les maîtres parisiens, dans l'introduction des statuts imprimés en 1718, vantent fort les tapisseries de cette ville. Voici donc un ensemble de témoignages des plus respectables.

Des recherches suivies dans les archives locales ajouteraient sans doute de nouveaux détails à ceux qui viennent d'être exposés. Le sujet vaut la peine qu'on s'en occupe, car les ateliers d'Amiens paraissent avoir joui d'une certaine notoriété.

Châtillon. — Un inventaire du château de Joinville, appartenant aux Guises, inventaire rédigé en 1583, fait mention de plusieurs pièces de tapisseries, façon de Châtillon, employées aux usages les plus vulgaires. Un de ces articles ne laisse aucun doute sur l'existence d'un atelier installé dans cette ville, probablement par la puissante maison de Lorraine. Il s'agit évidemment de Châtillon-sur-Seine.

Cadillac. — La petite ville de Cadillac doit au duc d'Épernon la création d'un atelier éphémère, d'où est sorti une suite historique dont plusieurs fragments importants sont parvenus jusqu'à nous. Cette tenture retraçait, en vingt-sept pièces mesurant cent dix-sept aunes de cours sur trois aunes deux tiers de haut, l'*Histoire du roi Henri III*. Ces vingt-sept pièces figurent sur les inventaires du mobilier de la couronne depuis le règne de Louis XIV. L'une d'elles,

représentant la *Bataille de Jarnac*, appartient à M. le baron Jérôme Pichon ; d'autres, conservées au musée de Cluny, ne donnent pas une bien haute idée de l'habileté des tapissiers de Cadillac, ni du talent des artistes chargés de dessiner les patrons. Cet atelier particulier ne semble pas d'ailleurs avoir pris une grande extension. M. Braquehaye, qui a fait de longues recherches sur les artistes employés par le duc d'Épernon à la décoration de son château de Cadillac, n'a rencontré qu'un ou deux noms de tapissiers. Sur les auteurs de l'*Histoire du roi Henri III* il n'a découvert, dans le cours de ses investigations, aucun renseignement.

Navarre. — Le règne de Henri III fut témoin de plusieurs tentatives faites pour aider à la renaissance d'une industrie qui avait encore de profondes racines dans notre sol. En 1583, peu après la publication de l'édit royal sur les fabriques de la Marche, un des conseillers intimes du roi de Navarre, Duplessis-Mornay, adressait à son maître un Mémoire sur les moyens de faire venir et d'installer une colonie de tapissiers flamands dans ses États. Le projet n'eut probablement pas de suites. Les événements politiques en ajournèrent la réalisation. Il n'en est pas moins intéressant de constater que le prince qui fit tant pour l'industrie française, notamment pour celle que nous étudions ici, portait en germe dans son esprit, alors qu'il n'était que roi de Navarre, les grands et féconds projets qu'il devait mettre à exécution après son avènement au trône de France. Pour ne pas scinder le règne de Henri IV en deux parties, nous exposerons dans le chapitre suivant les habiles mesures prises par ce prince pour restaurer la pratique de la haute lice, avant même l'arrivée des tapissiers flamands, et les encouragements prodigués aux artisans français de la Trinité, à Maurice Dubout et Gérard Laurent, les futurs fondateurs de l'atelier du Louvre.

ITALIE

De tous les ateliers italiens dont il a été question plus haut, celui de Florence subsistait seul à la fin du XVIe siècle. On a vu que la manufacture de Ferrare, après une période de prospérité sous le règne d'Hercule II (1534 à 1559), ne survécut guère à la mort de ce prince.

Sans rivaux désormais, les tapissiers de Florence se livrèrent à une production hâtive et négligée; bientôt la décadence fut complète. Les artistes qui avaient connu les derniers grands maîtres de la renaissance et profité de leurs leçons ont disparu l'un après l'autre, remplacés par des élèves dégénérés. Allessandro Allori succède au Bronzino comme peintre attitré des cartons de la manufacture florentine. Il partage ces fonctions avec le Stradan, cet artiste flamand, d'une fécondité déplorable dont nous avons énuméré plus haut les œuvres.

Allessandro Allori peint pour les tapissiers les *Histoires de Latone*, *de Pâris* (quatre pièces), *de Phaéton* (six pièces), *de Niobé*, *de Bacchus* (six portières), une *Nativité*, une *Adoration des Mages* et une *Fuite en Égypte*. La tendance consistant à substituer le tableau à une composition décorative s'accentue chaque jour davantage. Le tapissier n'est plus que l'interprète plus ou moins habile, plus ou moins exercé des inventions du peintre. Son rôle devient tout à fait subalterne.

Chose singulière! c'est au moment où le niveau artistique de la fabrication florentine baisse sensiblement que les entrepreneurs réalisent les plus brillantes affaires. Ils trouvent à l'étranger de nombreux clients. Ils reçoivent des commandes de Venise et de l'Espagne. Benedetto Squilli a remplacé le fils de Jean Roost à la tête des ateliers. Guasparri di Bartolomeo Papini vient après lui, vers 1587, diriger les travaux. C'est malheureusement au moment même où les ouvrages florentins offrent un médiocre intérêt que les renseignements abondent.

Sous le règne de François I^{er}, grand-duc de Toscane de 1574 à 1587, on continue les tentures précédemment commencées et dont il a été parlé ci-dessus. En même temps sont mises sur le métier l'*Histoire de Latone*, en quatre pièces, d'après A. Allori; une *Histoire de Pluton et de Proserpine*, également en quatre pièces; les autres compositions d'Allori; enfin des *Chasses au blaireau, à la loutre, au chat sauvage, à la licorne, à l'oie sauvage, au cygne, au canard sauvage*.

Sous Ferdinand I^{er} (1587-1609), Allori conserve la haute direction des travaux. De cette période datent l'*Histoire de saint Jean Baptiste*, en quatre pièces, peinte de 1588 à 1590, et les six pièces de la *Guerre de Portugal* (1589).

Puis Bernardino Poccetti succède au peintre Allori. Papini

reste à la tête de l'atelier de tapisserie de 1587 à 1621. Vers la fin du xvi⁰ siècle, une douzaine d'ouvriers travaillent sous ses ordres. Un nombre aussi restreint de tapissiers ne saurait suffire à des commandes de quelque importance. Qu'est-ce qu'un semblable atelier en regard des milliers d'ouvriers de Bruxelles et d'Audenarde?

Mais l'Italie, comme on l'a déjà dit, a conservé avec grand soin les archives de ses modestes manufactures. Aussi connaît-on, année par année, le nombre et le titre des pièces sorties de l'établissement grand-ducal. C'est, en 1590, une tenture destinée à l'Espagne, avec les figures allégoriques de Florence et de Sienne; en 1592, une *Histoire des Doara,* en six sujets; de 1593 à 1597, un ornement d'autel complet, comprenant chape, chasuble, tunique et dalmatique, sur lequel est retracée toute l'iconographie religieuse de l'Ancien et du Nouveau Testament. Offert au pape Clément VIII, cet ornement fait encore partie du trésor pontifical. En même temps les tapissiers de Florence terminent trois pièces de l'*Histoire de Niobé* (1594), douze espaliers de l'*Histoire d'Alexandre* (1595), commandés pour Venise; une *Histoire du saint Sacrement,* en quatre sujets (1596-98); une *Histoire du Christ* (1599-1600). Six panneaux de cette suite, exposés dans la galerie des Arazzi, à Florence, donnent la plus triste idée de la dégénérescence du goût italien. Combien sont supérieures les œuvres de la même époque sorties des fabriques flamandes ou françaises! Les dernières années du règne de Ferdinand I⁰ʳ produisent encore une *Histoire de Scipion,* en sept pièces (1604), et un *Portement de croix* (1605). Bientôt un tapissier français, un Parisien, fera un énergique effort pour rendre un peu de vie à l'atelier de Florence. Tentative infructueuse! Les essais, ayant pour but de multiplier les ateliers de haute lice sur divers points de l'Italie, n'aboutiront qu'à démontrer l'impuissance de ce pays à faire vivre cette industrie avec ses propres ressources et sans le secours des étrangers.

CHAPITRE SIXIÈME

LA TAPISSERIE DEPUIS LE COMMENCEMENT DU XVII^e SIÈCLE
JUSQU'A LA CRÉATION DE LA MANUFACTURE DES GOBELINS
SOUS LOUIS XIV

(1600-1662)

Après la période de décadence profonde à laquelle nous venons d'assister, les gouvernements des différents États de l'Europe ont recours à tous les moyens pour guérir les plaies de la guerre, pour favoriser la renaissance des industries expirantes. Les Pays-Bas tiennent toujours le premier rang par leur activité industrielle ; mais leurs voisins font d'incessants efforts pour leur disputer cette suprématie. D'un côté l'Angleterre, de l'autre la France, cherchent à profiter des fautes commises par les gouverneurs intolérants de cette laborieuse contrée. Les bannis vont porter à l'étranger les secrets de leur fabrication. C'est en vain qu'on s'efforce d'arrêter l'émigration en multipliant les ordonnances, en aggravant les pénalités édictées contre les fugitifs. Toutes les mesures restent impuissantes. On a dit avec raison que les persécutions religieuses du duc d'Albe et de ses successeurs avaient causé plus de préjudice aux Pays-Bas que la révocation de l'édit de Nantes à la France. Henri IV sut habilement profiter des fautes de la monarchie espagnole. S'il vécut trop peu pour voir le résultat de ses sages mesures, ce n'en est pas moins à lui que la France doit le grand essor industriel qu'elle prend au xvii^e siècle. C'est Henri IV qui a réuni tous les éléments de la gloire de Louis XIV, qui a rendu possible l'œuvre féconde de Colbert. Mais, avant d'examiner

par le détail tout ce qu'il a fait pour enlever aux provinces flamandes une des sources de leur fortune au bénéfice de la France, il convient d'exposer la situation de l'industrie de la tapisserie chez nos voisins pendant la première moitié du xviie siècle.

PAYS-BAS ESPAGNOLS

Un fait considérable, plein de graves conséquences, domine l'histoire des ateliers flamands au commencement du xviie siècle. Attirés par les nombreux avantages qui leur sont offerts, les plus habiles ouvriers partent pour les pays étrangers. Marc de Comans et François de la Planche viennent se fixer à Paris dès 1602, pour y fonder la première manufacture des Gobelins. Vincent van Quickelberghe, après quelques années de séjour à Arras, s'établit définitivement à Lille. Daniel Pepersack est appelé par le duc de Mantoue pour installer l'atelier de Charleville. En 1603, Jean van der Biest prend la direction de la manufacture de Munich, qui compte un moment trente-sept ouvriers. Dix ans plus tard, en 1612, Herman Labbe est placé à la tête des tapissiers attirés à Nancy par le duc de Lorraine. Francis Crane crée l'atelier anglais de Mortlake; d'autres transfuges enfin se rendent en Danemark et en Autriche.

Bruxelles. — Une pareille émigration devait causer un tort énorme à l'industrie flamande. Les métiers bruxellois, privés de leurs plus habiles artisans, se trouvaient placés dans une situation désastreuse. L'archiduc Albert fit d'énergiques efforts pour arrêter le mal. Parmi les mesures prises aussitôt après son arrivée, une des plus efficaces fut les exemptions de charges et d'impôts. C'était un des appâts qu'on faisait toujours luire aux yeux des tapissiers pour les décider à abandonner leur terre natale. Un arrêt du conseil privé, en date du 18 septembre 1606, exemptait les tapissiers de la garde bourgeoise, charge très lourde pour les habitants de Bruxelles. En même temps, l'impôt sur la bière était réduit en leur faveur, avantage auquel les Flamands se montraient toujours fort sensibles.

L'archiduc ne s'en tint pas là. Par de nombreuses acquisitions, il fournit du travail aux ateliers de la capitale. Il leur accordait en même temps des subventions qui s'élevèrent, en une seule année, à la somme de 13,000 florins.

Encouragée par l'exemple des gouverneurs des Pays-Bas, la corporation ne reste pas inactive. Elle contracte de son côté un emprunt de 50,000 florins, dont le domaine prenait les intérêts à sa charge. Sur cette somme devaient être prélevées les avances fournies aux chefs d'atelier momentanément dans l'embarras.

L'éclat que Rubens et sa brillante école répandait à cette époque sur la peinture flamande eut la plus heureuse influence sur la régénération de l'industrie nationale. On cite un certain nombre de cartons du grand maître anversois, exécutés spécialement pour les tapissiers. Parmi les plus connus figurent ceux de l'*Histoire de Décius*, conservés dans la galerie Lichtenstein, à Vienne. Les tapisseries de l'*Histoire de Décius*, également conservées à Vienne, por-

Marque de Geubels,
4ᵉ pièce de l'*Histoire de Décius*,
exécutée avec Jean Raes.

tent la signature de Jean Raes et de Geubels. On doit aussi au prince de l'école anversoise une *Histoire d'Achille*, une *Histoire d'Ulysse*, le *Triomphe de l'Église*, deux fois remis sur le métier; une de ces deux dernières suites ne comptait pas moins de quinze pièces. Le maître livra enfin à Raphaël de la Planche, après son installation au faubourg Saint-Germain, à Paris, les cartons d'une *Histoire de Constantin*, dont il eut beaucoup de peine à obtenir le payement. Nous en reparlerons quand il sera question des ateliers parisiens.

Après la mort de Rubens, plusieurs tentures de prix figuraient à son inventaire; elles représentaient les *Histoires de Camille, de Cléopâtre, de Troie, de Diane, des Amazones, de Lucrèce*. On a supposé, avec beaucoup de vraisemblance, que l'illustre peintre pourrait bien avoir pris quelque part dans l'exécution de plusieurs de ces suites. Elles rentrent, en effet, dans l'ordre des sujets familiers à Rubens.

Ses élèves les plus fameux contribuèrent largement aussi à rendre aux métiers flamands une partie de leur vieille réputation et de leur ancien prestige. Parmi les peintres qui travaillèrent aux cartons dans la première moitié du XVIIᵉ siècle, nous trouvons les noms de Jacques

Jordaens, Jean Bol, Josse de Momper, Denis et Louis van Alsloot. Louis de Vaddere est l'auteur d'une *Histoire de Diane,* payée plus de 1,000 florins. Antoine Sallaerts avait dessiné les sujets de plus de vingt-quatre tentures complètes. Le fils de Carel van Mander avait retracé les hauts faits d'*Alexandre* sur une suite dont on trouvera ici un sujet provenant des collections de San-Donato. Lancelot Lefebvre et le peintre David Leyniers, appartenant à une famille de tisserands bien connue, donnèrent aussi des modèles aux haute-liceurs. Ces cartons, on le voit par l'exemple de Louis de Vaddere, atteignaient parfois des prix fort élevés. Ce fut même une des causes de la ruine des ateliers de Bruxelles et des autres manufactures flamandes. La cherté des bons modèles reste encore aujourd'hui un des obstacles les plus sérieux au développement de la tapisserie.

Un rapport sur les manufactures flamandes, présenté vers 1630 au cardinal Barberini, vante surtout les artisans de Bruxelles et d'Anvers. N'y a-t-il pas erreur ou confusion pour la seconde de ces villes? Il est certain, en tout cas, que Bruxelles, capitale des Pays-Bas, siège du gouvernement, était dans de bien meilleures conditions qu'aucune autre cité pour encourager les industries de luxe. Le métier comptait encore cent trois maîtres en 1625. Les plus renommés étaient Jean Raes, les van den Hecke, la veuve Geubels, Bernard van Brustom. Les signatures de ces fabricants sont généralement inscrites sur les tentures sorties de leurs ateliers.

A la tête des teinturiers se place Daniel Leyniers; sa réputation éclipsait celle de tous ses concurrents. M. Wauters a cherché à établir quelque ordre dans la généalogie de cette nombreuse famille, dont les représentants ont joué un rôle considérable dans l'histoire de la tapisserie bruxelloise. Les descendants de Daniel Leyniers figurent encore, au xviiie siècle, parmi les teinturiers les plus vantés.

Les principaux chefs d'atelier méritent de nous arrêter quelques instants. Leur nom se rencontre souvent sur des pièces fort répandues dans le commerce courant.

Pierre van den Guchte fournit, en 1601, une tapisserie pour le jubé de Sainte-Gudule, au prix de 184 florins du Rhin.

Gérard Bernaerts livre, de 1608 à 1640, plusieurs tentures aux gouverneurs des Pays-Bas, notamment une suite représentant des *Boscaiges et figures poétiques.*

Catherine van den Eynde, veuve de Jacques Geubels, compte au nombre des tapissiers les plus favorisés par l'archiduc Albert. En

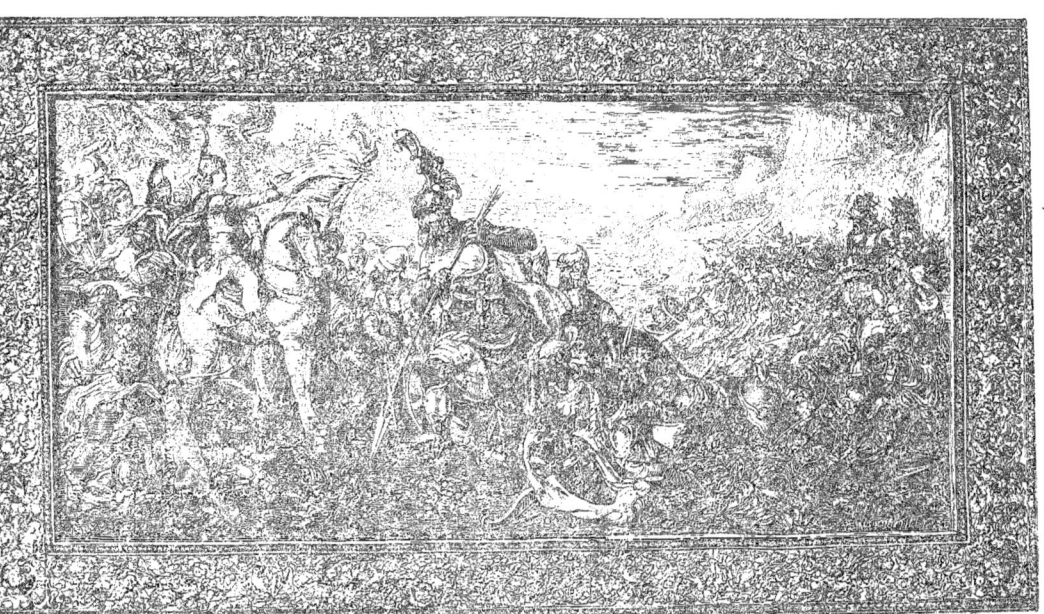

HISTOIRE D'ALEXANDRE.
Tapisserie flamande du commencement du XVIII^e siècle, d'après un carton de Carel van Mander fils.

huit ans, de 1605 à 1613, elle ne vend pas moins de trente pièces, dont voici l'énumération sommaire : *Histoire de Josué*, treize pièces, payées 7,315 livres, ou 19 sous l'aune carrée ; *Histoire de Troie*, sept pièces, du prix de 3,330 livres, à raison de 18 sous l'aune ; *Histoire de Cléopâtre*, huit pièces, 4,147 livres, à 12 sous l'aune ; enfin l'*Histoire de Diane*, en huit pièces, et une *Histoire de Noé*, en quatre pièces, conservées l'une et l'autre à Madrid. La veuve Geubels mourut avant 1629.

Guillaume Toens fournit aux archiducs, en 1607, une *Histoire de Constantin* ; les huit pièces furent payées 4,150 livres, sur le pied de 18 sous l'aune. C'est le prix moyen de l'époque.

Martin Reymbouts travaille à Bruxelles jusqu'en 1615. Il a pour successeur son fils François, mort en 1648. A cet atelier les gouverneurs des Pays-Bas achètent plusieurs suites importantes ; parmi elles figurent le *Triomphe de Pétrarque*, l'*Histoire de Troie*, l'*Histoire de Pomone* et les *Batailles de l'archiduc Albert*, dont on a parlé ci-dessus.

Jean Raes dirigeait un des premiers ateliers bruxellois ; aussi occupe-t-il d'importantes fonctions municipales de 1617 à 1634. Son nom se lit au bas d'une tenture des *Actes des apôtres*, d'après Raphaël, d'une contenance de huit cent vingt-neuf aunes, payée 13,272 livres, et donnée aux carmélites de Bruxelles en 1620. Parmi les nombreuses productions de ce tapissier, nous signalerons le *Sacre de Charlemagne*, de la collection de Berwick et d'Albe ; les *Travaux de Cupidon*, en sept pièces ; l'*Histoire de Thésée*, en dix pièces ; l'*Histoire d'Absalon* et l'*Histoire de Décius*, d'après Rubens, en huit pièces. Plusieurs de ces suites appartiennent encore à la couronne d'Espagne.

Peut-être la *Vie de Décius* doit-elle être attribuée à Jean Raes le jeune, qui travaillait de 1628 à 1637, et qui a signé aussi un *Cavalier* de la collection de Berwick et d'Albe.

Nous avons donné plus haut (p. 171) le fac-similé de plusieurs marques de Jean Raes, relevées sur différents panneaux d'une tenture des *Prédications des apôtres*, de la collection de Madrid.

François Raes, fils du premier Jean, a mis son nom sur douze pièces de l'*Histoire d'Alexandre le Grand*, peut-être celles dont le modèle est dû au fils de l'historien Carel van Mander.

Le nom de Jean Raet ou Raedt, avec la date 1629, se trouvait au bas d'une forêt peuplée d'animaux de la collection de Berwick et d'Albe.

Détails de la bordure de la tapisserie de Carel van Mander reproduite à la page 269.

Chrétien van Brustom, parent de Bernard, travaillait de 1629 à 1657.

La famille van den Hecke compte, au XVIIe siècle, de nombreux représentants. D'abord Jean, doyen du métier au moment de sa mort, en 1633; ensuite François, nommé doyen en 1640, puis tapissier de la cour en 1660. On connaît de lui une *Histoire de Samson*, en quatre pièces, et les sept panneaux du *Triomphe de la religion*, de la collection de Berwick, peut-être d'après Rubens.

Jean-François van den Hecke, fils de François, possédait, vers 1676, un des ateliers les plus occupés du pays. Vingt-un métiers et soixante-trois tapissiers étaient placés sous sa direction. Il a signé des initiales I. F. V. H. plusieurs pièces du *Triomphe de l'Église* et des copies de l'*Histoire d'Alexandre*, de Charles Le Brun, dont un exemplaire se voit chez M. Éd. André.

Antoine van den Hecke meurt en 1689, avant son frère Jean-François.

La famille des Leyniers ne le cède pas, en nombre et en importance, à celle dont on vient de parler. Voici la liste des principaux membres de cette dynastie : Gaspard, un des tapissiers les plus occupés de son temps, frère du teinturier Daniel Leyniers, dont il a été parlé plus haut; il meurt le 26 octobre 1649, âgé de soixante-treize ans. Son fils Éverard, né en 1597, prolonge sa carrière jusqu'à plus de quatre-vingts ans et cesse

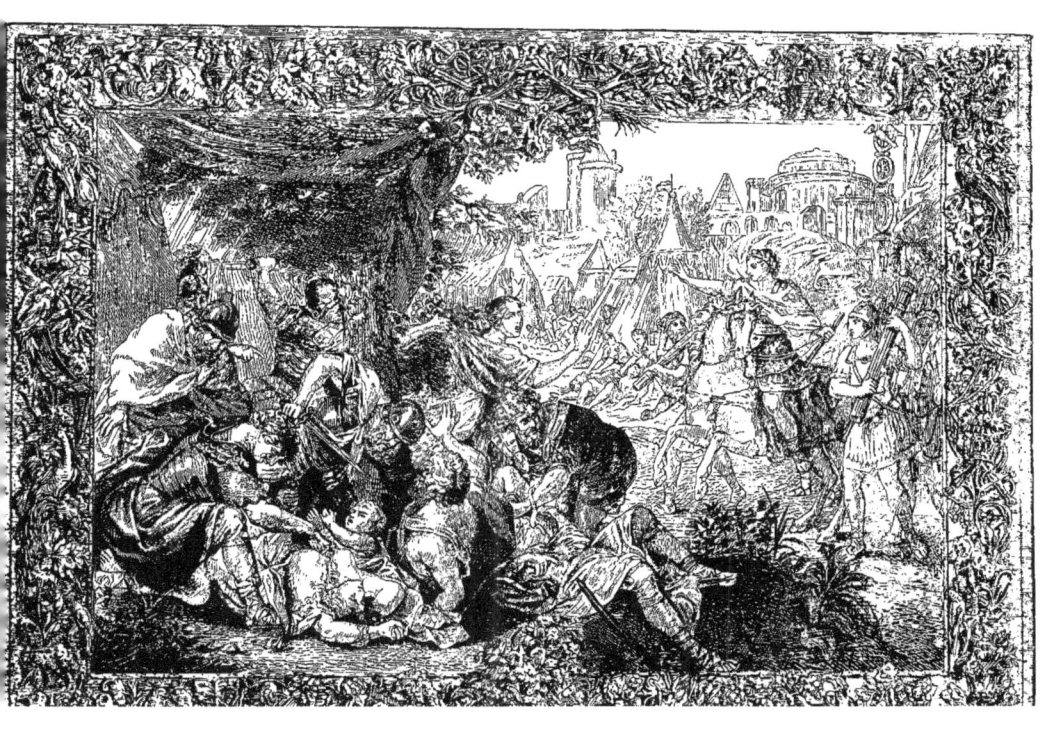

de vivre le 29 janvier 1680 « accablé de gloire », suivant l'expression d'un contemporain. Ces dates ne sont pas indifférentes pour l'attribution des pièces, fort nombreuses, signées seulement d'initiales. Éverard Leyniers serait l'auteur de la *Conversion de saint Paul*, qui fait partie des *Actes des apôtres;* d'une *Histoire d'Annibal et de Scipion*, commandée par le prince de Vaudemont, et de six panneaux représentant des *Chasses,* exposés récemment à Paris par M. Delpech-Buytet. Dans un concours ouvert, vers 1650, entre les meilleurs fabricants du pays, Éverard l'emporta sur tous ses rivaux.

Il eut trois fils : Jean, Daniel et Gilles, qui suivirent tous la carrière de leur père. L'aîné, Jean, dont la réputation éclipsa celle de Daniel et de Gilles, tissa pour Monsieur, frère de Louis XIV, l'*Histoire de Méléagre et d'Atalante,* d'après Le Brun. On lui doit encore les *Histoires de Moïse* et de *Cléopâtre,* en six pièces; une *Histoire de Clovis,* en huit pièces, exposées à l'hôtel de ville de Bruxelles; enfin un *Paradis terrestre,* en huit tableaux, qu'il dut plusieurs fois remettre sur le métier. Jean Leyniers mourut en 1686, après avoir eu, de deux mariages successifs, seize enfants.

Pour ne pas séparer les différents membres de cette nombreuse dynastie, signalons encore Gaspard Leyniers, à qui son habileté dans la coloration des laines valut, en 1672, le titre de teinturier du gouverneur des Pays-Bas, avec le monopole exclusif de la teinture des laines mises en œuvre dans les ateliers de Bruxelles.

Conrad et Gaspard van der Bruggen travaillaient, le premier de 1637 à 1657, le second de 1642 à 1675. Celui-ci est sans doute l'auteur des trois pièces de la *Guerre de Troie,* signées I. V. B., appartenant à M. Braquenié.

Henri Rydams, entré dans la carrière en 1629, eut pour successeur, en 1671, son fils, qui avait reçu le même prénom que lui. Il a signé, avec un de ses collègues, huit pièces armoriées sur des sujets de Téniers, qui se trouvent chez le duc de Médina-Cœli, à Madrid. Les descendants des Rydams, alliés aux Leyniers, conservèrent leur atelier jusqu'au milieu du XVIII^e siècle. Certaines tapisseries portent les noms réunis de ces deux familles célèbres.

Un certain Gilles van Habbeke dépensa, de 1635 à 1645, plus de 100,000 florins à fabriquer des tapisseries. Il était complètement ruiné quand il quitta Bruxelles, en 1659.

Jean de Clerck travaillait, en 1636, pour les jésuites de Rome.

Une *Allégorie de la Victoire*, signée J. LECLERC, faisait partie de la collection de Berwick. Jérôme de Clerck, fils de Jean, vivait encore en 1703. Il a souvent travaillé en collaboration avec le tapissier désigné sous le nom de A. Castro.

On attribue à Jacques van Zeune une *Histoire de Jacob*, dont deux pièces, signées J. V. Z., appartiennent à M. Braquenié.

Érasme de Pannemaker était le descendant de la célèbre dynastie de ce nom, qui avait conquis une si brillante réputation au XVIe siècle. Il exécuta une *Histoire de Cyrus*, en six pièces, pour un négociant anversois. Les Pannemaker fondèrent plusieurs ateliers dans la Flandre et les pays environnants.

Daniel de Pannemaker émigrait à Charleville vers 1625. Plus tard François, frère d'Érasme, et son neveu André s'établissaient à Lille et y montaient un atelier dont leur famille conserva la direction pendant plusieurs générations.

Citons encore, parmi les chefs de la tapisserie bruxelloise, la famille des Leefdale. Jean van Leefdale, inscrit parmi les maîtres à la place de Jean Raet, tombé en faillite en 1644, est peut-être l'auteur d'une *Histoire de Scipion*, signée I. V. L. Son fils Guillaume travaillait entre 1656 et 1684; il a mis son nom à une tenture d'*Antoine et Cléopâtre*, conservée à Madrid, à plusieurs pièces de la *Vie de saint Paul*, et à une suite de tapisseries armoriées appartenant à M. Michel Éphrussi.

Baudouin van Beveren (1645-1651) et Jacques Courdys (1645-1680) méritent d'être nommés, ne fût-ce que pour avoir copié des cartons de Jordaens.

Nous pourrions allonger encore cette nomenclature, car c'est malheureusement sur l'époque de décadence qu'on possède le plus de renseignements. Les détails donnés ci-dessus font du moins connaître les maîtres les plus fameux de l'industrie bruxelloise. Il était impossible, on le conçoit, de scinder en deux parties cette liste pour en arrêter la première période à l'année qui vit la création de la manufacture des Gobelins.

Après le gouvernement d'Albert et d'Isabelle, qui avaient tenté de sérieux efforts et fait de grands sacrifices pour soutenir la fabrication de la tapisserie, la décadence reprit de plus belle. Nombre de maîtres tombèrent en faillite. En vain la corporation s'imposa-t-elle de grands sacrifices pour conjurer une ruine imminente : le règne de la tapisserie était passé. La mode avait substitué aux

anciens tissus historiés les cuirs peints et dorés qui se fabriquaient surtout à Malines. Le succès de cette nouvelle invention fit un tort immense aux métiers de Bruxelles.

Parmi les mesures tentées pour résister au courant et aux nouveaux caprices du goût, il convient de rappeler l'ouverture, à Bruxelles même, d'une galerie d'exposition permanente ou *pant*, à l'imitation de celle qui existait depuis longtemps à Anvers. Les fabricants trouvaient à cette innovation une sérieuse économie de temps et d'argent. Ils s'exemptaient des droits perçus jusque-là par les Anversois, et frappaient eux-mêmes d'un léger impôt les fabricants d'Audenarde ou des autres ateliers qui avaient recours à la publicité de leur halle.

Le directeur de l'établissement faisait en outre des avances sur les marchandises déposées. Il prêtait jusqu'à concurrence des deux tiers de leur valeur.

La mesure était excellente; mais elle venait trop tard, et la décadence provenait de causes multiples et trop graves pour être arrêtée. Tous ces palliatifs reculèrent peut-être la crise finale; mais, au milieu du XVIIe siècle, la grande industrie bruxelloise ne pouvait plus être sauvée.

Si nous examinons rapidement l'état des ateliers de tapisserie dans le reste des Pays-Bas durant la même période, nous assisterons partout au même spectacle. Dans tous les centres importants, la lutte pour l'existence s'organise avec l'appui du gouvernement et des municipalités; mais tous les expédients mis en œuvre ne font que prolonger l'agonie des métiers, frappés à mort par les maux intérieurs et la concurrence étrangère.

Audenarde. — Les tapissiers d'Audenarde, comme ceux de Bruxelles, émigrent en foule à l'étranger. En vain prend-on des mesures sévères; un certain Bernard de Pourck est arrêté en 1604 sous l'inculpation d'avoir embauché des tapissiers pour la France. Deux ans après, le magistrat prend une mesure plus radicale : une ordonnance du 1er juillet 1606 menace de la confiscation de leurs biens tous les tapissiers qui s'expatrieraient sans autorisation, et enjoint à tous les absents de revenir dans l'année. Vain expédient! l'émigration continue de plus belle.

Marc de Comans et François de la Planche, qui dirigèrent à

Paris la première manufacture des Gobelins, venaient-ils d'Audenarde? On l'ignore; mais trois maîtres de cette ville transportent leurs métiers à Alost en 1611. De nombreux ouvriers du même pays s'en vont travailler dans la manufacture de Mortlake, fondée en 1619 par Francis Crane. Puis c'est Vincent van Quickelberghe, qui se rend, avec ses fils Jean et Emmanuel, d'abord à Arras, puis à Lille. En 1635, Emmanuel rejoint ses compatriotes déjà fixés en Angleterre. On voit même un tapissier d'Audenarde se réfugier à Bruxelles en 1641; il s'appelle Guillaume van der Hante. Le chef d'atelier le plus habile et le plus célèbre de la manufacture des Gobelins, Jean Jans, était aussi originaire de cette ville. Il quittait son pays pour la France en 1650, avec plusieurs de ses concitoyens.

Les magistrats ne négligeaient rien pour arrêter cette dépopulation, soit en édictant des peines rigoureuses contre les fugitifs, soit en fournissant, par de nombreuses acquisitions, du travail aux maîtres besogneux. Dès qu'un nouveau gouverneur venait prendre la direction des affaires à Audenarde, il recevait en don de joyeux avènement un des produits les plus remarquables de l'industrie locale. C'était généralement une tenture en plusieurs pièces, représentant des verdures animées d'animaux et de figures. Ce fait se reproduit fréquemment, à des intervalles plus ou moins rapprochés, de 1614 à 1694.

Un document contemporain nous a conservé de bien précieux renseignements sur l'importance du commerce d'Audenarde au commencement du XVII siècle. C'est le registre d'un maître, nommé Georges Ghys, tenant note au jour le jour des pièces sorties de son atelier, de 1620 à 1622. Nous voyons que Ghys a exécuté, pendant cette courte période, des tentures représentant les *Histoires de Pomone, de Zénobie, de Débora, de Philopator, d'Élie et de Camille,* les unes en sept ou huit pièces, les autres en cinq panneaux, et cela sans compter les bergeries et les verdures. Le même manuscrit, conservé aux archives d'Audenarde, nous fait savoir que Ghys joignait le commerce des tapisseries à leur fabrication. Il achète nombre de tentures à des confrères pour les revendre. Sa production aurait atteint deux mille sept cents pièces dans le courant d'une seule année. Si le fait n'avait été relevé par un savant aussi consciencieux qu'Alexandre Pinchart, nous aurions quelque peine à l'admettre. Peut-être ce chiffre énorme comprend-il

toutes les tapisseries dont notre chef d'atelier faisait commerce, même celles qu'il achetait de ses confrères.

En 1654, Audenarde possède encore un millier de tapissiers; leur nombre va toujours en diminuant à partir de cette date. Comme ils signent rarement leurs œuvres, leurs noms sont tombés dans l'oubli. Cependant on cite François van Verren comme un des plus habiles fabricants de la fin du XVIIe siècle.

Le logement des soldats grevait les habitants d'une charge très lourde et augmentait chaque jour le nombre des déserteurs. En 1669, lors de la réunion d'Audenarde à la France, le métier ne comptait plus que vingt-trois maîtres. Pendant l'occupation française, les affaires reprirent un peu d'activité. Les fabricants avaient trouvé à Paris un débouché commercial qui leur était précédemment fermé; mais ce moment de prospérité dura peu. Le bombardement de 1684 porta le dernier coup à l'industrie d'Audenarde, comme nous le verrons bientôt.

Outre les tisseurs et les ouvriers employés à la préparation et à la teinture des laines, la tapisserie faisait vivre un certain nombre d'artistes qui se livraient presque exclusivement à la confection des modèles. Alex. Pinchart a dressé la liste détaillée des peintres employés par les tapissiers d'Audenarde. Dans le nombre figurent Jean Snellinck, de Malines, fixé à Audenarde en 1607, et Simon de Pape, peintre d'histoire, né à Audenarde même, dont la carrière s'étend de 1623 à 1677.

Tournai. — Vers la fin du XVIe siècle, les habitants de Tournai paraissent avoir complètement abandonné la fabrication de la tapisserie historiée de haute ou de basse lice pour celle des tapis de table. En vain les magistrats s'efforcent-ils, par de fréquentes commandes, de fournir de l'occupation aux derniers métiers existants, l'industrie de la haute lice décline de jour en jour. Toutefois elle reprendra un peu de vie, comme celle d'Audenarde, pendant l'occupation des Pays-Bas par Louis XIV, et végétera jusqu'aux dernières années du XVIIIe siècle. A partir de 1700, des nombreux centres de fabrication que les Flandres avaient possédé au XVIe siècle, il n'en subsiste plus que trois : ceux de Bruxelles, d'Audenarde et de Tournai.

Enghien. — Les causes de décadence déjà signalées s'appliquent également aux manufactures d'Enghien.

C'est de cette ville que van der Biest part, en 1604, avec trois ou quatre compagnons, pour aller fonder l'atelier de Munich. Un autre artisan d'Enghien, Jean Pzegre ou Seghers, meurt à l'hôpital de Maincy, près Melun, en 1660. D'autres enfin quittent leur ville natale de 1638 à 1644, pour s'établir à Bruxelles.

Louis Spinola, gouverneur d'une des provinces flamandes, achète, en 1642, à Henri van der Cammen, marchand d'Enghien, deux chambres de l'*Histoire d'Alexandre le Grand*, payées 8 florins l'aune, soit en tout 1,975 florins. Vers 1671, les magistrats de Tournai cherchent à attirer, par l'appât de certains avantages, un des derniers tapissiers d'Enghien, nommé Jean Oedins. Quatorze ans plus tard, il ne restait plus qu'un seul tapissier dans la ville; il se nommait Nicolas van den Leen. A la fin du XVIIe siècle, cette lente agonie avait pris fin; le dernier atelier d'Enghien était fermé.

Les tapissiers parisiens, dans le préambule des statuts imprimés en 1718, parlent des manufactures d'Enghien avec un certain dédain et jugent très sévèrement leurs ouvrages.

Tourcoing. — La ville de Tourcoing paraît avoir possédé des tapissiers au XVIIe ou au XVIIIe siècle. M. Houdoy a décrit une belle pièce représentant une *Fête champêtre*, signée : LEFEVRE — TOURCOING.

Alost. — En 1611, le fait a déjà été signalé, plusieurs tapissiers d'Audenarde offrent de transporter leurs métiers à Alost. Leurs propositions sont favorablement accueillies. Ces maîtres s'appelaient Gills Roos ou Roose, Tobie de Ketele et Michel van Glabeke. On n'en sait pas davantage sur la tentative faite pour rétablir l'industrie de la tapisserie dans cette ville, qui avait possédé des ateliers dès la fin du XVe siècle. Guicciardini et van Mander signalent cependant un fait digne d'être noté. Un peintre d'Alost, nommé Pierre Coecke, né en 1502, avait entrepris de lointains voyages. Il alla jusqu'à Constantinople, trouva chez le sultan un accueil favorable, et exécuta pour lui des cartons de tapisserie que des hauteliceurs bruxellois, nommés van der Moyen ou Dermoyen, ses compagnons de route, se chargèrent de traduire en laine et en soie.

Valenciennes. — Au XVIIe siècle, le magistrat de Valenciennes

a plusieurs fois recours aux tapissiers d'Audenarde. Il n'y avait donc pas dans la ville d'atelier de tapisserie. Cependant un certain Pierre Regnier, demeurant à Valenciennes, livre deux tentures, en 1643, au sieur d'Houdicourt, gouverneur de Landrecies; mais ce Regnier n'était probablement qu'un marchand ou un commissionnaire.

Lille. — Vincent van Quickelberghe, d'Audenarde, vint chercher fortune à Arras vers le commencement du xviie siècle. Il ne trouva pas dans cette ville les ressources qu'il espérait, et, en 1625, nous le voyons fixé à Lille. Le magistrat lui accorde une pension annuelle de 100 florins, à la condition qu'il enseignera son métier à quatre enfants pauvres. Cette pension fut continuée aux fils de Vincent, Jean et Emmanuel, venus à Lille à la suite de leur père. En 1637, Emmanuel van Quickelberghe part pour Mortlake, tandis que son frère reste à la tête de l'atelier fondé par le chef de famille. La pension payée à ce dernier figure sur les comptes de la ville jusqu'en 1641.

Vers la même époque, c'est-à-dire en 1634, un autre tapissier d'Audenarde, nommé Gaspard van Caeneghem, offrait au corps municipal de se fixer à Lille et d'instruire trois enfants pauvres, à la condition d'être exempté de toutes charges et de ne pas payer de loyer. Cette expérience fut de courte durée, car en 1639 van Caeneghem avait quitté la ville.

En somme, pendant le cours du xviie siècle, la brillante industrie qui avait fait la fortune et la gloire des Pays-Bas sous le règne de Charles-Quint se montre en décadence dans tous les centres flamands. Les tapissiers, ne trouvant plus l'occasion d'exercer leurs talents dans leur patrie, sont réduits à se répandre dans les pays environnants ou bien à chercher fortune au loin. Jamais occasion aussi favorable ne s'est présentée pour enlever à cette laborieuse contrée un des plus beaux fleurons de sa couronne industrielle. Henri IV a jugé la situation avec le coup d'œil du génie, et nous allons assister à ses intelligents efforts pour mettre la France en état de lutter avantageusement contre les provinces espagnoles, et de conquérir, en fin de compte, la suprématie dans cette branche spéciale des arts somptuaires.

FRANCE

Paris. — Alors qu'il n'était que roi de Navarre, Henri IV, comme nous l'avons vu, songeait à attirer dans ses États héréditaires les ouvriers flamands chassés par les persécutions religieuses; il avait espéré doter le Béarn d'un atelier de tapisseries au métier. Le projet n'eut pas de suite. D'autres soins plus pressants absorbèrent l'attention du roi. Mais, dès qu'il fut monté sur le trône de France et que la guerre civile lui laissa quelque répit, il ne perdit pas de temps pour mettre à exécution des desseins mûris depuis de longues années.

Il s'adressa tout d'abord aux ouvriers indigènes, aux tapissiers français. Sauval raconte que le roi, ayant été voir à la Trinité, en 1594, les tapisseries qui s'y faisaient sur les dessins de Lerambert, fut si content du travail de cet atelier, qu'il résolut de rétablir à Paris les manufactures de tapisseries « que le désordre des règnes précédents avoit abolies ». Ce récit pèche par deux endroits. Nous avons constaté, en effet, que les tapisseries de Saint-Merri furent commandées en 1584 et non en 1594, et en outre que Henri IV avait songé aux manufactures de tapisseries bien avant de monter sur le trône de France.

« Pour cela, poursuit Sauval, le roi manda à Fontainebleau du Bourg avec Laurent, autre tapissier excellent; mais, comme du Bourg fut volé dans la forêt et qu'il ne put s'y rendre, le roi choisit l'autre, qu'il établit, en 1597, dans la maison professe des jésuites [1], où personne ne demeuroit depuis le parricide de Jean Châtel, et avec lui du Breuil, peintre fameux, et Tremblai, fort bon sculpteur. Il (Laurent) étoit directeur de cette manufacture, à raison d'un écu par jour et 100 francs de gages, et, comme il avoit quatre apprentifs, leur pension fut taxée à 10 sols tous les jours pour chacun. Quant aux compagnons qui travailloient sous lui, les uns gagnoient 25 sols, les autres 30, les autres 40. Avec le temps, du Bourg lui fut associé, et là demeurèrent jusqu'au rappel des jésuites; et, pour lors, ils furent transférés dans les galleries. »

Nous avons reproduit le passage dans son entier, parce que

[1] Aujourd'hui occupée par le lycée Charlemagne.

Sauval est le seul auteur qui ait parlé de l'atelier temporaire de la maison des jésuites. Sans lui on ignorerait jusqu'à l'existence de cette manufacture, à laquelle on ne saurait encore attribuer avec certitude une seule tapisserie. Comme il s'écoula un certain temps entre le rétablissement des jésuites dans leur maison professe et l'installation des artistes dans la grande galerie du Louvre, c'est peut-être durant cet intervalle que nos deux tapissiers habitèrent provisoirement la maison des Tournelles, où furent montés pendant quelques années des métiers de haute lice sur lesquels les renseignements font complètement défaut.

Dès 1607, Laurent et Dubout occupent, dans la galerie du Louvre, les deux logements les plus rapprochés des Tuileries, dans le voisinage de Pierre Dupont, l'inventeur des tapis à la façon du Levant, le fondateur de la Savonnerie. En 1613, Laurent cède le titre de tapissier du roi à son fils, qui continue à partager avec Dubout ou ses héritiers l'atelier de la grande galerie jusqu'en 1650, et même après cette date. L'atelier de haute lice du Louvre, sur lequel on possède fort peu de détails, ne disparaît des documents contemporains qu'en 1671. Les derniers occupants avaient probablement été transférés à la maison des Gobelins lors de sa réorganisation par Colbert.

Rien n'est plus difficile que de déterminer le contingent des différents ateliers royaux pendant cette première partie du XVIIe siècle. Les ouvriers flamands installés au faubourg Saint-Marcel, dans la première manufacture des Gobelins, ont complètement éclipsé les artisans français établis dans le palais même du roi. Il existe cependant un témoignage contemporain d'une très réelle valeur et présentant toutes les garanties désirables d'authenticité, qui attribue formellement à l'atelier des galeries deux pièces exécutées sur les cartons de Simon Vouet. En effet, d'après l'inventaire du mobilier de la couronne, dressé sous le règne de Louis XIV, un *Moïse sauvé des eaux*, de cinq aunes de large sur quatre de haut, et une *Histoire de Jephté*, de cinq aunes cinq sixièmes sur quatre, proviendraient de l'atelier de Laurent et de Dubout.

La description minutieuse de ces tapisseries, insérée dans l'inventaire royal que nous venons de publier, permettra peut-être de les retrouver ou d'en découvrir quelque fragment; on aurait ainsi une base certaine pour attribuer aux mêmes artistes d'autres œuvres restées anonymes. Il n'est pas admissible qu'un atelier qui a vécu

plus d'un demi-siècle n'ait pas laissé d'autres témoignages de son activité.

Sans doute, parmi les nombreuses pièces comprises dans l'inventaire de Louis XIV sous la dénomination vague de tapisseries de la fabrique de Paris, plusieurs appartiennent aux artisans de la grande galerie; cela est d'autant plus vraisemblable que le rédacteur signale avec grand soin l'origine des tentures sorties, soit de la première fabrique des Gobelins, soit de la maison fondée par les de la Planche. Celles qui portent la désignation indéterminée de fabrique de Paris peuvent donc être attribuées, avec beaucoup de vraisemblance, à l'atelier des galeries du Louvre. Voici l'énumération sommaire des tapisseries ainsi classées. Cette liste, qui n'a jusqu'ici été donnée nulle part, comprend douze tentures de laine et de soie rehaussées d'or et d'argent :

L'*Histoire d'Artémise*, d'après Lerambert. Quatre suites différentes, une en quinze, une autre en huit, et deux en sept pièces.

Deux tentures de l'*Histoire de Constantin*, d'après Rubens, en huit et en quatre pièces.

L'*Histoire de Coriolan*, d'après Lerambert, en dix-sept pièces.

Deux séries de l'*Histoire de Renaud et Armide*, sur les dessins de Vouet, en huit et en six pièces.

L'*Histoire de Diane*, d'après Toussaint Dubreuil, huit pièces.

Les *Actes des apôtres*, d'après Raphaël, sept pièces.

Les *Mois*, de Lucas, en six sujets.

Voici maintenant les tentures en laine et soie, sans or :

Trois suites d'*Artémise*, dessin de Caron, en onze, huit et trois panneaux.

Une *Histoire de Renaud et Armide*, en sept pièces.

Les *Rois de France*, deux suites, de neuf pièces chacune, exécutées sur les dessins de Laurent Guyot.

Les *Chasses de François Ier*, d'après le même, en huit compositions. Il existe encore des fragments de cet ensemble dans des collections privées.

Le *Pastor Fido*, dessins de Guyot et de Dumay, en vingt-six sujets.

L'*Histoire de Pompée*, huit pièces.

La *Fable d'Actéon, ou le Cerf humain*, en dix pièces.

Six *Paysages* de Fouquières.

Six dessus de porte de Vouet.

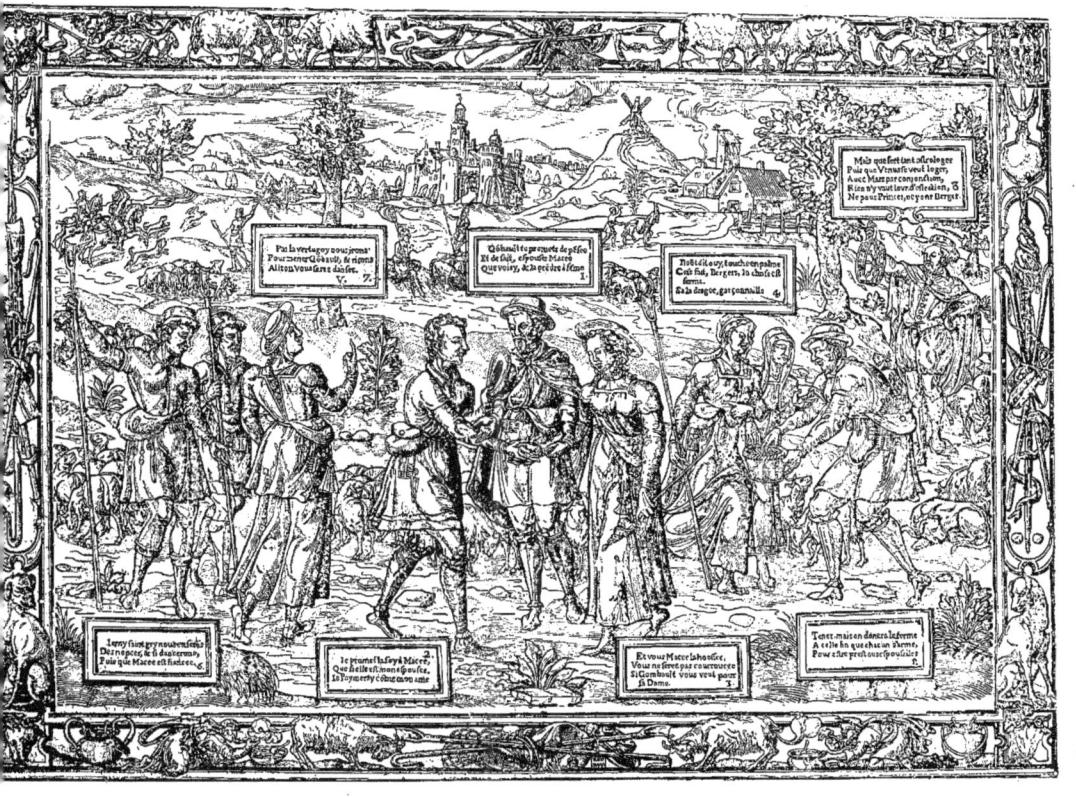

LES FIANÇAILLES.
Pièce des *Amours de Gombaut et de Macée*, d'après la gravure sur bois du XVIe siècle.

Si les vingt-quatre tentures qui viennent d'être énumérées, composant un total de deux cent dix-sept tapisseries, ne sortent pas toutes des galeries du Louvre, cet atelier peut en revendiquer au moins une bonne partie. Plusieurs de ces suites existent encore, en tout ou en partie, dans les magasins du mobilier national. En étudiant avec soin leurs caractères particuliers, leurs marques, leur exécution, on arriverait sans doute à fixer la question délicate de leur origine.

Les modèles d'un certain nombre de ces tapisseries avaient été fournis, comme on vient de le constater, par les peintres ordinaires du roi : Henri Lerambert, Laurent Guyot, Antoine Caron, Guillaume Dumée. La difficulté que les tapissiers flamands éprouvaient à se procurer de bons modèles n'avait pu échapper à la vigilante sollicitude du roi de France; aussi avait-il pris des précautions pour que ses protégés fussent pourvus de dessins appropriés à leur destination. A cet effet, un des peintres du roi, en titre d'office, fut spécialement chargé du soin d'approvisionner les ateliers parisiens.

Henri Lerambert occupa le premier la charge de « peintre pour les tapisseries du roi ». On lui doit, ainsi qu'on l'a vu, les cartons de la tenture de Saint-Merri; il exécuta, avec Antoine Caron, les modèles de l'*Histoire d'Artémise*. Après sa mort (1609), un concours fut ouvert entre les peintres prétendant à sa succession. On proposa comme sujet de concours les scènes du *Pastor fido*. Un certain nombre d'artistes en réputation prirent part à la lutte. Le brevet, en date du 2 janvier 1610, qui constate la victoire de Laurent Guyot et de Guillaume Dumée, cite encore Gabriel Honnet et de Hery. La tenture du *Pastor fido* figure dans l'inventaire des tapissiers du roi; on a vu qu'elle ne comptait pas moins de vingt-six pièces, attribuées indistinctement à Guyot et à Dumée. La même collection renfermait aussi une suite des *Rois de France*, de Guyot; malheureusement cette suite paraît aujourd'hui perdue. Félibien attribue au même artiste l'*Histoire de Coriolan*, dont l'inventaire de Louis XIV fait honneur à Lerambert.

Une série dont l'attribution ne donne lieu à aucune incertitude est l'histoire de *Gombaut et de Macée*, immortalisée par un passage de Molière. Il est démontré aujourd'hui que l'auteur des sujets avait emprunté la donnée et les scènes de cette idylle champêtre à des compositions du xv^e siècle, dont nous avons signalé récemment une traduction gravée sur bois sous le règne des derniers Valois.

Nous reproduisons ici deux des scènes les plus convenables de cette histoire, qui prouve souvent, par ses détails scabreux, que nos pères ne redoutaient pas les facéties un peu graveleuses. Laurent Guyot ne fit que rajeunir un thème vieux de plus d'un siècle, et lui procura ainsi un regain de succès qui dura de longues années. On a supposé, en effet, que si Molière avait cité la tenture de Gombaut et de Macée, c'est qu'il devait en posséder quelque panneau dans son mobilier. Les recherches d'Eudore Soulié ont prouvé qu'il n'en était rien. Le passage de l'*Avare* s'explique tout naturellement par ce fait aujourd'hui acquis que l'histoire de Gombaut, ayant joui d'une véritable popularité, avait été reproduite à un grand nombre d'exemplaires. Molière a donc pu la rencontrer souvent dans ses longues pérégrinations à travers la province.

Les modèles de Guyot furent copiés d'abord dans une des fabriques royales pour lesquelles l'artiste travaillait ordinairement. Cette suite, très finement tissée, avec une large bordure, et dont les chiens placés aux angles inférieurs rappellent certains détails des gravures reproduites ici, figure dans l'inventaire général du mobilier de la couronne sous Louis XIV. Le musée des Gobelins a récemment acquis une pièce de cette tenture, avec la marque de Paris, la lettre P suivie d'une fleur de lis; c'est certainement une épave de l'ancienne suite du mobilier royal.

Mais la plupart des tapisseries inspirées par les cartons de Guyot et que nous avons été à même d'examiner, soit à l'hôtel Carnavalet, soit au musée de Saint-Lô, soit dans des collections particulières, sont d'une exécution bien inférieure à celle dont nous venons de parler. On peut les attribuer, avec toute probabilité, aux ateliers d'Aubusson et de Felletin. Il existe même quelques morceaux d'un grain assez grossier, prouvant que la popularité de cette histoire avait amené les fabricants à en exécuter des exemplaires pour les bourses les plus modestes. Ainsi la dernière scène de la suite gravée, représentant la Mort fauchant les pauvres paysans fugitifs, manque aux séries les plus complètes. Nous n'en n'avons rencontré qu'une seule traduction en tapisserie; elle appartient à M. Paul Marmottan, le propriétaire de l'*Histoire de Susanne*, dont il a été parlé plus haut.

Le succès des *Amours de Gombaut et de Macée* ne s'est pas arrêté aux frontières de la France. Une pièce qui porte la marque de Bruxelles représente une des scènes les plus fréquemment repro-

duites, avec des légendes en français qui diffèrent sensiblement du texte ordinaire. Cette tapisserie, dont nous avons publié une photogravure dans la monographie consacrée à l'histoire de cette tenture, appartient à M. Braquenié. On trouvera ici la marque de tapissier tissée dans la lisière à côté des deux B indiquant l'origine bruxelloise.

Pour en finir avec cette curieuse manifestation de l'art populaire, remarquons que certains sujets ont joui d'une faveur particulière; ainsi la *Danse* autour d'un arbre, les *Fiançailles* et la *Noce*, se rencontrent à un bien plus grand nombre d'exemplaires que les

Marque d'une pièce des *Amours de Gombaut et de Macée*.
Appartenant à M. Braquenié.

Marque d'une tapisserie d'*Hercule luttant contre Antée*.
Appartenant à M. Braquenié.

autres scènes. Ces pièces étaient destinées à la vente courante, les sujets agréables trouvant naturellement plus d'amateurs.

Parmi les peintres qui travaillèrent pour les tapissiers sous le règne de Louis XIII et la minorité de Louis XIV, Félibien cite, après Dumée et Guyot, Simon Vouet, appelé de Rome, en 1627, pour prendre la direction des tapisseries du roi; Michel Corneille, son élève; le paysagiste Fouquières, Toussaint Dubreuil, qui composa une *Histoire de Diane* dont il existe encore des fragments au mobilier national; le père de Martin Fréminet, Jean Cotelle, Juste d'Egmont, Patel, van Boucle, Bellange, d'autres encore.

Il est juste de signaler à part les trois plus grands maîtres de l'école française sous le règne de Louis XIII. Lesueur, Poussin et Philippe de Champagne donnèrent, eux aussi, des modèles aux tapissiers, soit de la galerie du Louvre, soit de la maison des Gobelins. A Lesueur on doit l'*Histoire de saint Gervais et de saint Protais*, destinée à l'église parisienne de Saint-Gervais. A vrai dire, une seule composition avait été terminée par le peintre des Chartreux; une autre fut peinte par son beau-frère, sur ses dessins; les quatre derniers sujets sont dus à Philippe de Champagne et à Sébastien Bourdon. Ces tapisseries n'ont été conservées jusqu'à nous que pour devenir, en ces derniers temps, l'objet d'un marché funeste, et pour rentrer, après un long et retentissant procès et de

lamentables mutilations qui les ont privées de leurs bordures, dans les magasins de la ville de Paris. Quand on voit de pareils actes de vandalisme accomplis de notre temps, sous nos yeux, est-on bien fondé à jeter l'anathème aux destructeurs inconscients et fanatiques du temps passé? Eux, du moins, avaient l'excuse de l'ignorance.

Philippe de Champagne avait encore retracé, en quatorze compositions, les scènes de la *Vie de la Vierge;* ces tapisseries firent longtemps l'ornement de l'église cathédrale de Paris. Commandées et offertes par Michel le Masle, chantre-chanoine et ancien secrétaire du cardinal de Richelieu, elles ne coûtèrent pas moins de 42,000 livres. Il est fâcheux que les historiens à qui nous devons ces détails aient omis de nous apprendre de quel atelier sortaient la *Vie de la Vierge* de Notre-Dame et les tapisseries de Saint-Gervais. Ils disent seulement qu'elles avaient été exécutées à Paris.

Sur les modèles du Poussin a régné jusqu'ici une certaine incertitude. Cependant le passage de Félibien qui les concerne est des plus catégoriques. Dès son arrivée à Paris, dit l'historien des maisons royales, — cette arrivée date du mois de mars 1641, — « il se mit à travailler à la Cène destinée à l'autel de la chapelle de Saint-Germain, et à faire des dessins pour des tapisseries que M. de la Planche, trésorier des bâtiments, lui proposa de la part de M. des Noyers... » Or de la Planche dirigeait à cette époque l'importante manufacture de la rue de la Chaise, dont nous parlerons bientôt. Il est donc très probable que le Poussin a collaboré aux tapisseries exécutées au faubourg Saint-Germain. L'inventaire général dressé sous Louis XIV lui attribue formellement trois suites de l'*Histoire de Moïse,* en dix ou onze pièces, tissées dans la première maison des Gobelins. Mais, tandis que le peintre a pu surveiller et diriger lui-même l'exécution du *Moïse,* il serait resté complètement étranger à celle des *Sacrements,* mise sur le métier, aux Gobelins, vers 1692, suivant M. Lacordaire.

La collaboration du paysagiste Fouquières aux verdures qui s'exécutèrent sous le règne de Louis XIII est attestée également par l'inventaire des tapisseries de Louis XIV. Aussi peut-on affirmer que tous les peintres du roi, tous les artistes en réputation pendant la première moitié du XVIIe siècle, prirent une part plus ou moins active aux travaux des manufactures royales de tapisseries. Cette collaboration contribua singulièrement à relever le

niveau de l'art décoratif en France, tandis que tout le génie de Rubens parvenait à peine à retarder de quelques années la décadence de l'industrie bruxelloise.

C'est seulement depuis peu de temps que les recherches des érudits sont parvenues à déterminer avec certitude les œuvres de cette période mal connue jusqu'ici. On a constaté tout récemment que les spécimens de cette renaissance de l'industrie textile en France présentaient une fraîcheur, une originalité, un charme, une entente des conditions de l'art décoratif, qui se rencontrent bien rarement par la suite. Il est telle bordure, comme celle de l'*Abraham conduisant Isaac au sacrifice*, qui, à l'aide des procédés les plus simples, n'employant que des ornements et des figures en camaïeu gris sur fonds saumoné, produit l'effet le plus riche et le plus harmonieux. D'ailleurs, à cette époque, les auteurs des cartons donnent avec raison une importance considérable aux encadrements; ils se montrent aussi très heureusement inspirés dans le choix des éléments de la bordure. Les tapisseries datant des règnes de Henri IV et de Louis XIII sont particulièrement intéressantes à étudier à ce point de vue.

Jamais roi de France ne s'était préoccupé au même degré que Henri IV des besoins des manufactures et des mesures à prendre pour fonder leur prospérité sur des bases durables. On peut dire que l'honneur des grands établissements qui font la gloire du règne de Louis XIV lui revient pour la meilleure part; c'est lui qui prépara les voies, qui eut le premier l'initiative de toutes les mesures appliquées et développées plus tard par Colbert; c'est Henri IV enfin, et non Louis XIV, qui est le véritable fondateur de la manufacture des Gobelins.

Nous l'avons vu préoccupé d'un projet d'installation de tapissiers en Béarn, bien avant son avènement à la couronne de France; nous avons raconté comment, au milieu des soucis et des difficultés que lui suscitait encore l'hostilité des ligueurs, il avait trouvé le loisir de songer à installer les meilleurs tapissiers de la Trinité dans la maison professe des jésuites d'abord, puis dans la grande galerie du Louvre. Ce n'est guère qu'après la pacification du royaume, c'est-à-dire après la paix de Vervins (1598), qu'il put mettre en pratique ses vastes et féconds projets.

La France manquait d'ouvriers exercés, et il eût fallu bien des années aux maîtres sortis de la Trinité pour former le personnel

nécessaire. De nombreux ouvriers flamands sont embauchés et attirés à Paris par la promesse d'avantages considérables. Dès 1601, François Verrier reçoit 200 écus pour venir demeurer en France et y amener d'autres ouvriers. En vain l'humeur grondeuse de Sully proteste contre de pareilles dépenses; il est bien obligé de se conformer aux injonctions de plus en plus pressantes de son maître.

Jean Fortier, de Melun, fondait à la même époque un établissement de tapisseries à longue laine, façon de Turquie, qui se transforme un peu plus tard sous la direction de Dupont et de Lourdet, et devient la célèbre manufacture de tapis de la Savonnerie, façon du Levant.

Première manufacture des Gobelins. — Marc de Comans et François de la Planche suivirent probablement de près François Verrier, qui disparaît sans laisser de traces. Leur arrivée avait, à coup sûr, précédé de plusieurs années l'octroi des lettres patentes où sont consignés les privilèges à eux accordés par le roi. Ces lettres portent la date du mois de janvier 1607. Il convient d'indiquer leurs dispositions essentielles.

Après avoir rappelé qu'il a fait venir les deux Flamands pour installer des manufactures de tapisseries à Paris et dans d'autres villes du royaume, le roi veut et ordonne que Marc de Comans et François de la Planche soient désormais considérés comme nobles, commensaux et domestiques de la maison royale, et jouissent de toutes les prérogatives, exemptions et immunités attachées à cette double qualité.

Un privilège exclusif de quinze années leur est accordé, avec défense expresse à toute autre personne d'ouvrir des manufactures semblables. Prohibition absolue des tapisseries étrangères, sous peine de confiscation et d'amende.

Un logement gratuit est assuré aux tapissiers, aussi bien à Paris que dans les autres villes où ils fonderaient des établissements. Les ouvriers qui les suivraient en France seront relevés du droit d'aubaine et dispensés des tailles, subsides, gardes ou impositions. Exemption de toute taxe ou impôt sur les laines, soies ou autres matières qui entrent dans la fabrication, et aussi sur les tapisseries terminées, mises en vente dans le royaume ou exportées à l'étranger.

Ces avantages étaient déjà considérables; mais le roi ne s'en tint

pas là. Il garantissait à chacun des deux entrepreneurs une pension de 15,000 livres, plus une somme de 100,000 livres, une fois payée, pour frais de premier établissement. Une clause, de nature à toucher tout spécialement les vrais Flamands, les autorisait à ouvrir des brasseries de bière partout où bon leur semblerait. Enfin le roi promettait de les garantir contre toute poursuite exercée contre eux dans leur pays, en raison de leur départ.

Les apprentis que les nouveaux venus devaient prendre, au nombre de vingt-cinq la première année, et de vingt les deux années suivantes, seraient entretenus aux frais de l'État.

En retour de tant d'avantages, les tapissiers flamands prenaient simplement l'engagement d'entretenir quatre-vingts métiers toujours en activité : soixante à Paris, vingt à Amiens ou en une autre ville de leur choix. Ils s'engageaient aussi à ne pas vendre leurs productions à un prix supérieur aux tapisseries qu'on importait des Flandres, et dont l'entrée était désormais interdite. Amiens était la seule ville indiquée dans les lettres patentes pour recevoir à bref délai une succursale de l'établissement de Paris. Nous verrons bientôt que les entrepreneurs ne tardèrent pas à fonder sur les bords de la Loire, à Tours, un atelier qui eut une certaine durée et sut conquérir une brillante réputation.

Si les avantages concédés aux tapissiers flamands pour les décider à se fixer en France étaient énormes, il faut remarquer que Comans et de la Planche restaient absolument indépendants et maîtres de leur entreprise. Henri IV s'était proposé d'affranchir son royaume des lourdes redevances qu'il payait aux manufactures étrangères, d'empêcher l'argent de sortir du royaume. Mais les deux chefs de l'atelier demeuraient complètement libres de recevoir les commandes des particuliers et d'employer leurs métiers pour qui les payait. Ils établissaient leur budget comme ils l'entendaient. C'était à eux de pourvoir à la rétribution de leurs ouvriers, à leurs frais généraux, avec les produits de la vente des tapisseries, d'une part, et avec les subsides royaux, de l'autre. Le souverain se réservait seulement le droit d'utiliser leurs talents pour son propre compte, mais en payant ses acquisitions comme tout autre client.

Cette organisation, qui subsista en principe sous Louis XIV et jusqu'à la fin de l'ancienne monarchie, ne semble-t-elle pas préférable au régime sous lequel vivent, depuis bientôt un siècle, les manufactures nationales? Elle laissait place à l'esprit d'initiative.

L'entrepreneur trouvait son compte à faire preuve d'activité et de bonne administration. En somme, l'État y gagnait de toute façon.

Nous avons vu plus haut que les meilleurs artistes du temps étaient appelés à fournir des modèles aux ateliers naissants. C'était encore une dépense très considérable que le roi prenait à sa charge.

Les tapissiers flamands ne furent pas tout d'abord installés dans cette maison des anciens teinturiers parisiens dont ils devaient immortaliser le nom. Avant de se fixer au faubourg Saint-Marcel, ils occupèrent un moment les dépendances de l'hôtel des Tournelles. Un projet trop grandiose pour être suivi d'exécution consistait à réunir autour de la place Royale, récemment créée, toutes les nouvelles manufactures.

Enfin on se décida pour les bords de la Bièvre et pour le voisinage de l'importante teinturerie créée par la famille Gobelin vers la fin du xve siècle. Dès 1603, un chroniqueur contemporain trouve les tapissiers flamands établis au faubourg Saint-Marcel et donne de grands éloges à la perfection de leurs produits.

Malgré les obstacles incessants que l'état des finances opposait à ses projets, le roi en était venu à ses fins. Il songeait même à assurer à ses tapissiers, en développant dans le midi de la France la plantation du mûrier et l'élève du bombyx de la soie, les matières premières indispensables, quand des difficultés imprévues surgirent et faillirent un moment tout compromettre. Les magistrats municipaux de Paris montraient des dispositions peu favorables aux étrangers. Ils élevèrent objections sur objections et différèrent tant qu'ils purent l'enregistrement des lettres royales. Il fallut bien se soumettre, en fin de compte; mais ils le firent en protestant, et en exigeant que le nouvel établissement marquât toutes ses productions d'une fleur de lis suivie de la première lettre du nom de Paris. Ils ne purent s'empêcher, en cédant, de constater que la tapisserie de haute lice, « qui a cy devant fleury en ceste dicte ville, et délaissée et discontinuée depuis quelques années, est beaucoup plus précieuse et meilleure que celle de la Marche dont ils usent aux Pays-Bas, qui est celle que l'on veult establir. » Les nouveaux venus travaillaient donc surtout en basse lice, tandis que jusque-là les tapissiers parisiens n'employaient que le procédé de la haute lice. Le détail a une importance capitale.

Voici donc les tapissiers flamands installés au faubourg Saint-

Marcel, près de l'ancienne maison des Gobelins, sur l'emplacement du vieux marché aux chevaux. Soixante métiers au moins, aux termes des lettres de 1607, sont occupés à traduire les conceptions pittoresques des peintres les plus renommés du temps. Tous les artistes de la cour luttent d'empressement pour fournir des modèles aux nouveaux venus; deux dessinateurs fort habiles sont spécialement chargés de pourvoir aux besoins de l'établissement. On ne s'en tient pas là : appel est fait au talent des maîtres les plus célèbres de l'étranger ; Rubens lui-même est mis à contribution pour seconder le nouvel atelier dans sa lutte contre l'industrie flamande. Il résulte d'une lettre adressée à M. Valavès, le 26 février 1626, que l'illustre Anversois éprouvait de sérieuses difficultés à se faire payer le prix de ses cartons. En vain s'est-il adressé à son compatriote, le sieur de la Planche; celui-ci ne peut rien obtenir. Les ministres font la sourde oreille, et peut-être faudra-t-il aller jusqu'au cardinal de Richelieu. Les modèles qui font l'objet de cette correspondance sont sans doute les sujets de l'*Histoire de Constantin*, plusieurs fois recopiés dans la première manufacture des Gobelins, comme on le verra bientôt.

Avec de pareilles ressources, l'entreprise des Comans et des de la Planche ne pouvait manquer de réussir. Aussi jouit-elle, pendant le premier tiers du xviie siècle, d'une période de prospérité et de succès que l'éclat de la manufacture de Louis XIV a trop fait oublier. Un curieux rapport, adressé par un correspondant du cardinal Barberini, vers 1630, sur les principales manufactures de France et des Pays-Bas, constate la supériorité des produits des Comans. Il nous apprend en même temps que la plupart des matières premières mises en œuvre provenaient de nos provinces: les laines du Berry, de l'Auvergne, du Languedoc; les soies de Lyon; toutes étaient teintes dans la manufacture même. Le diplomate italien, en rappelant les vertus tinctoriales attribuées à l'eau de la Bièvre, sait ce qu'il faut penser de cette légende, et prend soin d'ajouter que les procédés contribuent au moins autant à l'excellence des couleurs que la qualité des eaux employées.

Il ne reste rien des archives de cette première manufacture des Gobelins. Les registres ou les comptes qui nous permettraient de suivre année par année l'état et les progrès de la fabrication sont perdus. Seulement l'inventaire des tapisseries du roi, dressé au commencement du règne de Louis XIV, attribue à cet atelier

et aux autres établissements issus de la première manufacture des Gobelins, plusieurs tentures encore existantes. Avant de donner cette liste, il convient de rappeler en quelques mots les vicissitudes que traversa la manufacture de Henri IV avant d'être complètement réorganisée par Colbert. Il est indispensable également de faire connaître les divers ateliers parisiens ou provinciaux issus de la maison mère des Gobelins.

Les lettres patentes de 1607 fixaient à quinze années la durée des avantages concédés à Comans et à de la Planche. L'association durait encore à l'expiration de cette période, car le privilège est renouvelé, le 18 avril 1625, pour huit années, en faveur des mêmes directeurs.

Pendant cet espace de quinze années, les chefs de la maison n'avaient rien négligé pour satisfaire aux engagements de leur contrat.

Amiens. — Des métiers avaient été fondés à Amiens, selon la clause insérée dans les lettres de privilège accordées aux tapissiers flamands. L'inventaire de Louis XIV nous fait connaître trois ou quatre suites dont il attribue la fabrication aux tapissiers amiénois; il s'agit probablement de ceux qui avaient travaillé sous la direction des Comans et des de la Planche. Il cite notamment deux tentures en six panneaux chacune : les *Triomphes des Vertus et des Vices* et *Divers jeux*. Quant à l'*Histoire de Troie*, attribuée également aux ateliers picards, et dont nous avons déjà parlé dans un précédent chapitre, comme l'inventaire la dit gothique et l'attribue à Lucas, elle remonte certainement à une date antérieure au xviie siècle.

D'après le préambule des statuts des tapissiers parisiens de 1718, les artisans amiénois travaillaient surtout en haute lice; ils copiaient d'ordinaire des sujets à personnages, rarement des paysages.

C'est à Amiens qu'un sergier de Reims, nommé Jean Mary, vient recruter, en 1683, des ouvriers de haute lice pour exécuter des tentures commandées par un bourgeois de sa ville natale.

Tours. — Un autre atelier provincial, dont l'existence avait été signalée, mais dont nous avons retrouvé tout récemment l'acte de naissance, peut donner une idée des conditions dans lesquelles étaient installées ces maisons, filles de la première manufacture des Gobelins. Il s'agit de l'atelier de Tours, cité avec éloge dans les relations envoyées au cardinal Barberini, et dont l'existence se pro-

longea pendant une trentaine d'années au moins avec un certain éclat.

La ville de Tours avait possédé au XVI° siècle, comme on l'a vu, des tapissiers d'un réel mérite. Ses magistrats eurent l'ambition de faire revivre une industrie jadis florissante et s'adressèrent aux personnages les plus capables de répondre à leurs intentions.

Des lettres patentes du mois de février 1613 accordaient à Marc de Comans et à François de la Planche, les deux directeurs des Gobelins, le privilège du nouvel établissement, pour l'exploitation duquel ils s'associaient deux autres tapissiers, Alexandre Motheron et Jacques Cottart. Ceci s'explique de la façon la plus naturelle. En effet, les directeurs de la manufacture de Paris ne pouvaient être astreints à résider constamment à Tours. Les deux associés qu'ils s'étaient donnés, avec l'autorisation du roi, devaient les suppléer la plus grande partie de l'année.

On retrouve dans ces lettres de fondation les clauses habituelles des actes de cette nature. La durée du privilège est fixée à quinze années, pendant lesquelles aucun établissement semblable ne pourra s'établir à Tours ou dans les environs. Les entrepreneurs devront avoir constamment huit métiers au moins en activité. Ils prennent l'engagement d'instruire et de nourrir, pendant cinq ans, huit apprentis désignés par les magistrats de Tours, qui pourvoiront à leur habillement et à leurs autres besoins, et qui se réservent en conséquence le choix des candidats. En dédommagement de cette charge, Comans et de la Planche reçoivent une somme de 15,000 livres, dont 6,000 comptant et le surplus en trois années. L'inexécution de cette clause leur donne le droit de fermer immédiatement la manufacture. Enfin ils sont exemptés de toutes charges et impôts, même de ceux qui frappent les ecclésiastiques et autres personnes privilégiées.

L'atelier tourangeau organisé par les fondateurs de la première manufacture des Gobelins eut son heure de prospérité. Il fut encouragé par les plus grands personnages du temps. Le cardinal de Richelieu s'adressa plusieurs fois à lui. Ses productions étaient estimées. Les tapissiers parisiens lui accordent de grands éloges en 1718.

Le mobilier de la couronne possédait sous Louis XIV une suite attribuée par l'inventaire aux tapissiers de Tours. C'est la tenture de *Coriolan*, dont il existe encore au mobilier national plusieurs

pièces qui ont figuré, en 1883, à l'exposition triennale des beaux-arts.

Tels sont les seuls détails qu'on possède sur cette intéressante tentative de décentralisation. On ignore absolument à quelle époque l'atelier de Tours suspendit sa fabrication. Il appartient aux érudits de la province de compléter l'histoire de cette industrie locale, en faisant usage des faits définitivement acquis et sommairement analysés ici.

Atelier royal du faubourg Saint-Germain. — Cependant les premiers directeurs de la manufacture des Gobelins avaient vieilli. A peine le privilège de 1607 était-il renouvelé pour huit années, à l'expiration de la première période, que les deux associés se séparent. Si la date exacte de la scission n'a pas encore été déterminée, nous savons de science certaine qu'en 1630 Raphaël de la Planche, fils de François, avait quitté le faubourg Saint-Marcel, laissant Marc de Comans seul chef de la maison des Gobelins, et était venu fonder dans le quartier Saint-Germain, non loin de l'hôpital des Teigneux, une manufacture nouvelle, dont l'entrée principale donnait sur la rue de la Chaise. Avec des fortunes diverses, le nouvel atelier vécut au moins vingt-cinq à trente ans. Ses œuvres obtinrent une grande réputation. Au début, les métiers de la maison du faubourg Saint-Germain occupaient de cent à cent vingt ouvriers, flamands pour la plupart, ainsi que cela résulte des pièces d'une instruction criminelle récemment publiée. Un pareil nombre de tapissiers a dû laisser des traces nombreuses de son activité. Aussi voyons-nous une quinzaine de tentures, formant un total de plus de cent pièces, inscrites à l'inventaire de Louis XIV comme sortant de l'atelier des de la Planche.

Le fondateur de la manufacture de la rue de la Chaise jouissait de nombreux avantages. Il recevait une pension annuelle égale à celle que son père avait eue dès 1607, soit 1,500 livres; le roi lui payait en outre, chaque année, la somme de 900 livres pour la nourriture et l'entretien des apprentis qu'il était chargé de former; enfin le loyer des bâtiments occupés par ses ateliers, montant à 3,750 livres, était acquitté par le trésor. Malgré ces subsides, Raphaël de la Planche ne semble avoir réussi qu'à moitié; c'est lui-même qui en fait l'aveu. En effet, « ayant désiré pour les grands frais qu'il y

supporte quicter la direction », et acquérir une charge de trésorier des bâtiments du roi, il n'obtint la provision de l'office convoité qu'à la condition de rester à la tête de la manufacture. Il lui fallut donc se résigner et demeurer directeur à son corps défendant. En 1640, une prolongation de privilège lui est accordée pour neuf années. Nouvelle prolongation, de vingt années cette fois, en 1648. Raphaël vécut-il jusqu'à la fin de cette nouvelle période, ou bien son fils Sébastien-François de la Planche avait-il pris sa place avant 1670, époque où la manufacture du faubourg Saint-Germain figure encore sur le plan de Paris publié sous cette date? C'est un point qui n'a pas encore été éclairci.

La création de la manufacture des meubles de la couronne aux Gobelins porta sans doute le dernier coup à l'existence de l'atelier du faubourg Saint-Germain. On a la preuve que Sébastien-François de la Planche, après avoir succédé à son père dans la charge de trésorier des bâtiments, laissait en mourant, vers la fin du XVIIe siècle, une situation fort embarrassée. C'est le sort ordinaire de tous les chefs d'industrie qui se sont trop préoccupés de l'art et qui préfèrent la perfection au profit. Les tapissiers parisiens du XVIIIe siècle, dans le préambule si souvent cité de leurs statuts, ne tarissent pas en éloges sur la beauté des tapisseries dues à l'atelier de François de la Planche. Raphaël doit évidemment avoir part à ces éloges. Les tapissiers ajoutent que la marque de la manufacture était la fleur de lis suivie du P, ce qui porte à trois le nombre des ateliers qui se sont servis simultanément de cette marque. Comment dès lors distinguer leurs productions? Une dernière ressource nous reste toutefois pour reconnaître quelques-unes des tentures de cette époque sorties de la maison de la rue de la Chaise.

En effet, l'inventaire des tapisseries royales, dressé en 1663, attribue aux de la Planche, comme il a été dit plus haut, quinze tentures composant un total de cent quatre pièces. Dans cette liste figurent quatre suites de *Psyché*, d'après Raphaël, trois en six pièces, une en cinq; deux suites de *Constantin*, d'après Rubens, en douze pièces; des *Verdures et oiseaux*, dessin de Vouet, en cinq panneaux; deux séries, de six pièces chacune, de *Jeux d'enfants*, d'après Corneille; cinq autres pièces de l'*Ancien et du Nouveau Testament*, d'après le même; huit compositions d'après Polidor, représentant les *Quatre Éléments* et les *Quatre Saisons;* une *Histoire de Clorinde et Tancrède* (six pièces), une *Histoire*

d'Achille (trois pièces), une *Histoire de Constantin* (douze pièces); enfin six *Maisons royales*, d'après Le Brun. Ce dernier article prouverait péremptoirement, si une confusion ne s'est pas glissée dans la rédaction de l'inventaire, confusion difficile à admettre, que l'atelier du faubourg Saint-Germain continua ses travaux après la réorganisation des Gobelins, et prolongea même son existence jusqu'en 1670 au moins, comme le plan de Paris, publié sous cette date, tendrait à le faire croire.

La famille des Comans restait pendant ce temps à la tête des ateliers du faubourg Saint-Marcel. En 1634, le chef de la maison « ayant continuellement vieilly et servy en ladicte charge, et instruict en icelle Charles et Alexandre de Comans, ses enfans, s'en demist, soubz le bon plaisir du roy, au proffict dudit Charles de Comans, à condition de survivance. » Le nouveau titulaire garda ses fonctions de directeur fort peu de temps. Nommé au mois de mai 1634, il mourait en décembre, la même année. Son frère Alexandre le remplace. Ce dernier étant venu à décéder en 1650, après avoir obtenu, en 1644, une prolongation de privilège de vingt années, un troisième fils de Marc de Comans se présente pour succéder à ses frères. Il se nommait Hippolyte et s'était d'abord destiné à l'état militaire. A la mort d'Alexandre, il servait dans l'armée royale sous le nom de seigneur de Sourdes. Bien que complètement étranger à l'art auquel sa famille devait son illustration, Hippolyte de Comans obtint cependant la succession de son frère avec prolongation de privilège. Mais la réorganisation de la manufacture sous Colbert mit fin par anticipation aux fonctions du dernier des Comans. On ignore même s'il vivait encore au moment où Le Brun vint prendre la haute direction du nouvel établissement.

Certaines pièces portant, dans la lisière latérale, les initiales CC et AC enlacées, sont attribuées avec vraisemblance aux deux fils aînés de Marc de Comans. Nous ne connaissons point de tapisserie portant la marque H C et pouvant par conséquent passer pour l'œuvre du dernier directeur de l'ancienne manufacture des Gobelins.

Sur cet atelier, fort intéressant quoique peu connu jusqu'ici, l'inventaire des tapisseries de Louis XIV nous apporte un précieux contingent de renseignements positifs. Voici l'énumération des tentures attribuées par ce document au premier établissement du fau-

bourg Saint-Marcel. C'est d'abord neuf tentures de laine et soie, rehaussées d'or et d'argent : trois *Histoires de Diane*, d'après Dubreuil, deux en cinq et une en sept pièces; trois *Histoires de Moïse*, sur les dessins du Poussin, une en onze, les deux autres en dix sujets; six pièces des *Amours des Dieux*, d'après la Hire; dix des *Actes des apôtres*, d'après Raphaël; enfin sept des *Métamorphoses d'Ovide*.

Les tentures de laine et soie, sans métal, sont moins nombreuses; elles se bornent à trois suites d'*Artémise*, en dix, huit et sept panneaux, d'après Caron; un *Coriolan*, en huit sujets, sur les modèles de Lerambert; enfin sept pièces des *Noces de Gombault et Macée*. L'inventaire cite encore deux tapisseries isolées, toutes deux d'après Simon Vouet : un *Moïse sauvé des eaux* et une *Histoire de Jephté*.

Quatorze tentures ou cent treize tapisseries, c'est peu sans doute pour un atelier qui comptait soixante métiers et prolongea son existence plus d'un demi siècle. Mais on ne doit pas perdre de vue que toutes ces manufactures, subventionnées par le roi, travaillaient au moins autant pour les particuliers que pour le souverain. Aussi rencontre-t-on, soit dans les collections particulières, soit à l'étranger, des pièces portant la fleur de lis suivie du P et les initiales des Comans.

Nous signalerons quelques morceaux d'une exécution remarquable, exposés au palais des Champs-Élysées en 1876, notamment une *Chasse de Méléagre*, portant les deux C, signature supposée de Charles de Comans; puis le *Sacrifice d'Abraham* et *Élie transporté au ciel sur un char de feu*, avec des bordures d'une originalité singulière et d'un goût exquis. Les lettres A C tissées dans la lisière de ces deux tapisseries en ont fait imputer l'exécution à Alexandre de Comans. Un panneau étroit, ayant pour sujet *Aréthuse métamorphosée en fontaine*, offre les mêmes initiales.

Nous avons vu, tant au palais royal qu'au musée national de Munich, plusieurs tentures de cette époque portant la marque de Paris avec des initiales permettant de les rattacher soit aux de la Planche, soit aux Comans. Le temps nous a manqué, lors de notre visite, pour prendre une note exacte des sujets et des marques, dont les conservateurs ne paraissent guère soupçonner l'intérêt et l'origine, car toutes ces pièces sont indistinctement comprises sous la désignation de *Gobelins*, terme collectif appliqué

en Allemagne à toutes les tapisseries d'une date relativement moderne.

Atelier de la Trinité. — Aux trois manufactures subventionnées par le roi, qui existaient à Paris dans la première moitié du xvii^e siècle, et sur lesquelles des notions exactes faisaient défaut jusqu'à ces derniers temps, il convient d'en joindre une quatrième, dont nous avons déjà raconté les origines.

L'atelier de la Trinité, en effet, n'avait pas cessé ses travaux. Complètement effacé par la renommée des nouveaux venus, il continuait cependant à instruire les enfants pauvres dans l'art difficile de la haute lice. On ne connaît guère aujourd'hui l'existence de cette humble manufacture que par une de ses œuvres dont il a été question ci-dessus. C'est la pièce de l'*Histoire de saint Crépin et de saint Crépinien*, conservée au musée des Gobelins; la suite comptait naguère quatre panneaux. Trois ont péri dans l'incendie de la manufacture, en 1871. Celui qui a échappé aux flammes nous apprend, par son inscription, que la tenture exécutée en 1635 avait été commandée par la corporation des maîtres cordonniers de Paris, pour la décoration de leur chapelle dans l'église Notre-Dame. Une autre légende, inscrite sur une pièce aujourd'hui détruite, rappelait que la Vie de saint Crépin et de son compagnon avait été tissée dans la fabrique de la Trinité. Sans doute la composition encore existante n'inspire pas une bien haute idée de l'habileté de ses auteurs : l'étoffe est grossière, la laine épaisse, le dessin lourd ; mais elle constate un fait historique important. Par elle nous apprenons de source certaine que l'atelier de la Trinité existait encore en 1635, et, comme on possède fort peu de notions sur ses travaux, le détail est d'un intérêt capital. Combien de temps cet atelier prolongea-t-il son obscure carrière? Quand sa fabrication prit-elle fin? Ces questions sont restées jusqu'à présent sans réponse. Seulement, à partir de 1635, on n'entend plus parler des tapissiers de la Trinité.

En résumé, pendant la première moitié du xvii^e siècle, la ville de Paris comptait simultanément quatre manufactures royales en pleine activité; l'une d'elles possédait jusqu'à soixante métiers; une autre occupait un moment de cent à cent vingt ouvriers. Si on étudie avec attention et sans parti pris les productions des

PORTIÈRE AUX ARMES DE FOUCQUET
Dessin de Charles Le Brun, exécuté pour l'atelier de Maincy.

artisans fixés dans la capitale à cette époque, on reconnaît que les Dubout, les Comans, les de la Planche étaient arrivés à une perfection qui ne sera pas dépassée par les tapissiers du règne de Louis XIV. Dès le commencement du règne de Louis XIII, grâce aux efforts et aux sacrifices de Henri IV, la France possède un ensemble de travailleurs en haute et basse lice dont les œuvres peuvent soutenir la comparaison avec celles de n'importe quelle manufacture étrangère, sans en excepter les vieux ateliers de Bruxelles ou la fabrique anglaise de Mortlake, dont nous parlerons tout à l'heure.

Atelier de Maincy. — Si nous passons maintenant aux industries provinciales de la même période, nous constaterons partout le même essor, les mêmes progrès dans la fabrication. Nous avons parlé déjà des manufactures d'Amiens et de Tours, filles de la première maison des Gobelins. Nous n'y reviendrons pas.

L'atelier de Maincy était installé dans le voisinage de la somptueuse demeure du surintendant Foucquet. C'est là que s'exercèrent à l'art difficile de la décoration les habiles maîtres qui formèrent, par la suite, le premier noyau de la manufacture des meubles de la couronne.

Foucquet avait attiré et installé à Maincy un certain nombre d'ouvriers flamands, dont les registres paroissiaux de la commune ont conservé les noms, en partie du moins. Quelques-uns venaient de Bruxelles, d'autres d'Enghien; d'autres enfin portent des noms bien français, comme Lenfant, Lefèvre, Lourdet.

Chez Foucquet, le peintre Charles Le Brun préludait au rôle de suprême ordonnateur de la décoration des palais royaux, en dirigeant les embellissements du palais féerique de Vaux, en fournissant les esquisses des peintures murales et des tapisseries. Nous reproduisons ici une portière dessinée par Le Brun, où l'écureuil de Foucquet est surmonté de l'orgueilleuse devise *Quo non ascendet?* (et non *Quo non ascendam?*) qui paraît avoir été bien plutôt imposée à l'ambitieux surintendant par la flatterie de ses adulateurs de toute sorte, que choisie par lui comme un défi maladroit à la puissance royale.

L'atelier de Maincy eut une dizaine d'années d'existence à peine. Après la disgrâce et la chute de son fondateur, tous les artistes et ouvriers employés à Vaux et à Maincy passèrent au service du roi; en même temps, les précieuses collections d'objets d'art amassées par

le généreux Mécène étaient envoyées à Versailles, en guise de restitution à la couronne. La nuit se fit épaisse, profonde, autour de ces établissements éphémères dont chacun avait intérêt à oublier et à cacher le souvenir, et c'est à peine si on pourrait citer aujourd'hui une seule tenture sortie de l'atelier de Maincy, dont les productions cependant devaient être en rapport avec les splendeurs royales de Vaux.

Peut-être retrouverait-on parmi les tapisseries du surintendant mises à part pour le roi, dont le catalogue a été publié par M. Bonnaffé, quelques-unes des œuvres de la manufacture de Maincy. Mais l'embarras est grand pour déterminer celles de ces suites qui venaient des métiers de Vaux et celles que le ministre avait acquises, soit des fabricants français, soit des marchands étrangers. Parmi celles dont l'origine reste incertaine figurent une *Histoire d'Abraham*, en dix pièces; un *Apollon et les Quatre Saisons*, en cinq pièces; l'*Histoire d'Iphigénie*, en dix pièces; l'*Histoire de Gédéon* et celle de *Salomon*, chacune en huit pièces; enfin les *Vertus*, aussi en huit panneaux. Y aurait-il témérité à supposer que quelques-unes au moins de ces tapisseries sortaient des ateliers du surintendant? Certaines d'entre elles, notamment l'*Histoire de Constantin* et les *Chasses de Méléagre et d'Atalante*, d'après Le Brun, commencées à Maincy, auraient été achevées aux Gobelins. Deux pièces de l'*Histoire de Constantin*, avec or, sont citées dans l'état des tapisseries de Foucquet attribuées au roi. Comme on le voit, l'histoire de cette manufacture provinciale est encore fort obscure.

Il n'est pas étonnant que, sous l'influence des encouragements prodigués par nos souverains et leurs ministres, de sérieux efforts aient été tentés, sur différents points de la France à la fois, pour organiser des ateliers de haute ou de basse lice. Depuis que l'histoire de notre industrie est à l'ordre du jour, des recherches locales ont révélé la présence d'un certain nombre de manufactures provinciales dont l'existence était complètement ignorée jusqu'à ces derniers temps.

Boulogne-sur-Mer. — Ainsi, en 1613, sur l'invitation, c'est-à-dire l'ordre du duc d'Épernon, gouverneur du Boulonnais, un logement est assigné, dans la ville de Boulogne, au sieur de la Planche, entrepreneur des manufactures de tapisseries de Flandre

en France, invité par le gouverneur à monter des métiers dans la ville.

M. Vaillant, qui a le premier signalé ce fait curieux, n'a pu découvrir si cette tentative produisit des résultats, si même le sieur de la Planche, fort occupé déjà à Paris, à Amiens et à Tours, trouva le loisir de se rendre à l'appel des magistrats de Boulogne. On ne doit pas oublier que le personnage qui cherchait à doter la province d'un nouveau métier est précisément le créateur de cet atelier de Cadillac d'où sortit l'*Histoire de Henri III* signalée plus haut.

Arras. — A Arras, une tentative a lieu dans le but de restaurer l'art glorieux qui avait fait jadis la réputation et la fortune de l'Artois. Un tapissier d'Audenarde, Vincent van Quickelberghe, vient s'y fixer au commencement du XVIIe siècle avec toute sa famille. Mais l'entreprise ne réussit pas, et, en 1625, van Quickelberghe émigre à Lille avec ses fils Jean et Emmanuel, qui l'aidaient dans ses travaux, ainsi que nous avons eu occasion de le remarquer en parlant de la ville de Lille.

Charleville. — Si l'on s'en rapporte à une tradition locale, un certain nombre de tapissiers flamands étaient venus se fixer au début du XVIIe siècle à Charleville, qui appartenait alors au duc de Mantoue. On voyait encore, il y a peu d'années, dans les plus modestes demeures des environs de la ville, des fragments de tapisseries grossières qu'on attribuait généralement, mais sans preuves positives, aux vieux ateliers de la contrée.

C'est à Charleville que Daniel Pepersack exerçait sa profession quand les habitants de Reims l'appelèrent pour lui confier l'exécution de plusieurs tentures destinées à la décoration de leurs églises. Comme l'une de ces suites existe encore et se voit dans la cathédrale; comme, de plus, les marchés passés avec Pepersack au sujet de cette commande ont été récemment découverts et publiés par les érudits de Reims, nous avons sur l'œuvre de cet habile artisan un ensemble de documents comme on en rencontre rarement.

Notre maître tapissier quitte, en 1629, Charleville, chargé par les fidèles de Saint-Pierre-le-Vieil de tisser plusieurs tentures pour la paroisse. Les cartons étaient l'œuvre du peintre troyen Pierre Murgalet, qui doit à cette circonstance une notoriété que

son seul mérite n'eût pas obtenue. Le prix de la tapisserie était fixé à 30 livres l'aune carrée de Paris.

De ce premier travail, non plus que d'une tenture commandée, le 30 mars 1630, pour le couvent de Saint-Étienne de Reims, il ne subsiste aucun vestige. Probablement Pepersack avait donné toute satisfaction à ses clients, puisque c'est à lui que l'archevêque Henri de Lorraine confia, par contrat passé le 29 novembre 1633, l'exécution de la suite de la *Vie de Jésus-Christ,* conservée aujourd'hui à la cathédrale. L'ensemble se composait de vingt-six pièces, seize grandes et dix petites. On n'en possède plus que dix-sept. Détail particulièrement intéressant : les cartons de Pierre Murgalet, qui avait été chargé cette fois aussi du dessin des modèles, existent encore, en partie du moins, et nous apprennent que le peintre se contentait ordinairement de donner le dessin des compositions, avec quelques indications sommaires sur les couleurs, le choix des tons restant à la discrétion presque absolue du tapissier. Cette latitude laissée à l'exécutant ne valait-elle pas mieux que les limites étroites dans lesquelles il se trouve aujourd'hui renfermé par les exigences des peintres?

Les vingt-six pièces commandées par l'archevêque pour la cathédrale entraînèrent une dépense de 15,800 livres, au taux de 36 livres l'aune carrée. Sans doute les œuvres de Pepersack sont loin d'égaler les belles tapisseries bruxelloises ou françaises de la même époque; mais elles se font remarquer par un réel sentiment des conditions de l'art décoratif. Les bordures surtout méritent l'attention.

Bien que Flamand d'origine, Pepersack peut être compté parmi les artisans français, car la plus grande partie de sa carrière s'écoule dans la ville de Reims, où il ne cesse d'entretenir plusieurs métiers en activité de 1627 à 1647.

On doit encore à M. Loriquet, bibliothécaire de Reims, la connaissance de deux marchés : l'un en date de 1638, par lequel le maître tapissier s'engageait à exécuter une tenture de *Théagène et Chariclée* pour un habitant de Reims; l'autre, de 1647, ayant trait à une commande de sept ou huit pièces pour l'église Notre-Dame de Paris.

Pour ces diverses entreprises, Pepersack avait sous sa direction un certain nombre d'ouvriers. Les noms de plusieurs d'entre eux ont été conservés. Des Flamands figurent dans le nombre;

mais plusieurs, comme Pierre Damour, sont originaires de Paris; quelques-uns enfin sont Rémois et ont été probablement formés par le maître de Charleville.

Felletin et Aubusson. — La première moitié du XVIIe siècle est l'époque de l'apogée de la fabrication de Felletin et d'Aubusson. Sous Colbert, les chefs d'atelier se plaignent de la décadence, et cependant ils occupent encore seize cents tisserands; on peut donc évaluer à plusieurs milliers le nombre des hommes, des femmes et des enfants que le métier faisait vivre, sous Louis XIII, dans la province de la Marche et en Auvergne.

Malheureusement on a fort peu de détails sur l'histoire de l'époque qui nous occupe. Les chefs de l'industrie travaillaient à l'écart, loin de la cour, à leurs risques et périls, et leurs livres, s'ils en tenaient, ont péri depuis longtemps. On chercherait vainement dans les documents officiels quelques renseignements sur leurs opérations. Dans ses études sur les manufactures d'Aubusson, M. Pérathon a fait connaître les noms d'un certain nombre de tapissiers; on a publié de différents côtés plusieurs marchés passés avec des fabricants de la Marche pour l'exécution de tentures, soit religieuses, soit profanes; malgré ces recherches, l'histoire des ateliers de Felletin, d'Aubusson et de Bellegarde est encore fort peu connue.

En 1619, dame Marie Hurault, veuve de Philippe Eschallard, seigneur de la Boullaye, demeurant à Fontenay, en Vendée, passe un contrat avec Simon Marsillac et Joseph le Vefve, tapissiers d'Aubusson, et avec Léonard de la Mazure, de Felletin, pour l'exécution d'une *Histoire d'Esther et d'Assuérus,* en cinq pièces, au taux de 16 livres 10 sous l'aune carrée. C'est moitié environ du prix payé quelques années plus tard à Daniel Pepersack pour les tapisseries de la *Vie de Jésus-Christ,* conservées à Reims. Un autre tapissier d'Aubusson, nommé Lombart, prend, en 1625, l'engagement de livrer au chapitre métropolitain de Reims, dans un délai de six mois, quatre pièces de tapisserie de Paris, semées de fleurs de lis jaunes où seraient représentés l'*Assomption,* la *Vierge tenant l'enfant Jésus, saint Nicaise et saint Remy.*

M. Pérathon a supposé que, par ce terme de tapisserie de Paris, le rédacteur de l'acte avait voulu désigner un ouvrage de haute lice, ce procédé étant particulier aux tapissiers parisiens, tandis

que les métiers d'Aubusson étaient pour la plupart des métiers de basse lice. Ce n'est que très rarement et tout à fait par exception que les tapissiers de la Marche ont exécuté des travaux de haute lice.

Dans un marché de 1646, passé avec les jésuites de Limoges par Gilbert Roguet, marchand d'Aubusson, pour l'exécution d'une pièce représentant l'*Enfant Jésus au milieu des docteurs*, le payement de l'aune carrée est porté à 24 livres.

Il serait inutile de multiplier ces exemples. Ceux qui précèdent suffisent pour donner une idée de la médiocrité des prix demandés par les tapissiers provinciaux. Au taux de 16, 24 et même 32 livres l'aune, une tapisserie était abordable aux petites bourses. Aussi trouve-t-on, dans le cours du xviie et du xviiie siècle, une ou deux chambres entièrement garnies de tapisseries d'Auvergne dans les intérieurs les plus modestes. Cette confortable décoration offrait le grand avantage d'être à peu près inusable, pourvu qu'on en prit quelque soin. Elle se transmettait de génération en génération, et pouvait parer pendant des siècles la demeure de la famille.

Mais, si les tapissiers d'Aubusson avaient pour clients ordinaires les bourgeois à fortune modique, certains d'entre eux étaient parfaitement capables, lorsque l'occasion s'en présentait, de satisfaire à de plus hautes exigences. Évidemment les quatre tentures décorées de paysages avec orangers, pots de fleurs et animaux, composées chacune de cinq ou de sept pièces qui figurent sur l'inventaire de Louis XIV, sont des ouvrages exceptionnels, d'une exécution particulièrement soignée. Le même document nous apprend que les ateliers d'Aubusson avaient reproduit la composition de Le Brun représentant la *Terre*.

Les comptes des dépenses des bâtiments du roi pour l'année 1669 mentionnent une tenture où était retracée l'*Histoire des femmes illustres de l'Ancien Testament*, payée au tapissier Barjon La Vergne, de Felletin, la somme relativement considérable de 6,718 livres 6 sous 8 deniers.

Il est à présumer que le maître tapissier n'avait pas à fournir les modèles des compositions exécutées sur commande. Il existait très certainement à Aubusson des artistes occupés spécialement à peindre pour les tapissiers des paysages et des scènes historiques ou mythologiques. Ils s'inspiraient des maîtres en vogue, copiaient

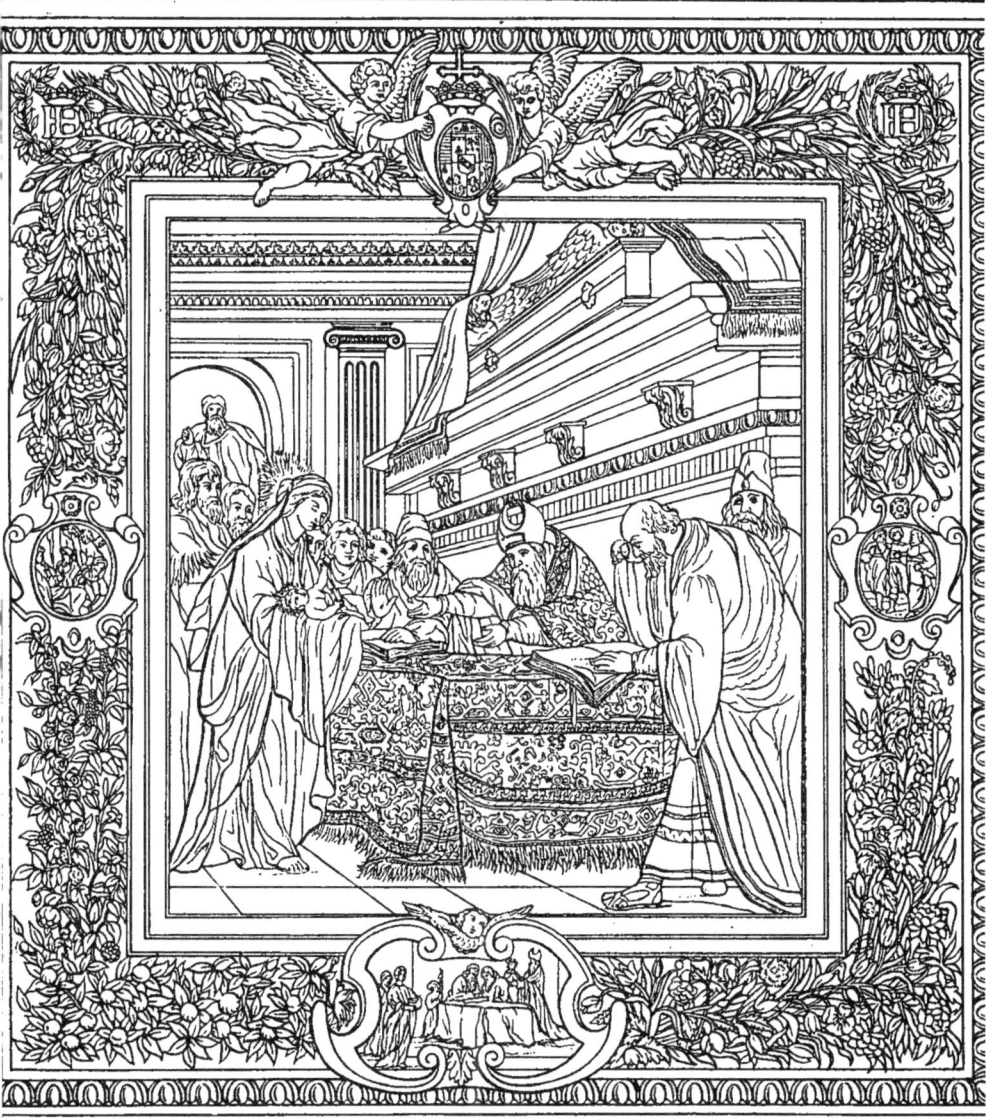

JÉSUS PRÉSENTÉ AU TEMPLE
Tapisserie de l'*Histoire de Jésus-Christ*, par Daniel Pepersack.
(Cathédrale de Reims.)

les scènes popularisées par la gravure, comme le montre un curieux exemple que le hasard nous a révélé. Un des romans qui obtinrent un vif succès sous le règne de Louis XIII, l'*Ariane* de Desmarets, livre dont la lecture paraitrait intolérable aujourd'hui, avait inspiré au crayon facile de Claude Vignon une suite d'illustrations qu'Abraham Bosse se chargea de traduire avec le burin. Ces compositions n'obtinrent pas moins de faveur que la prose de Desmarets, car nous connaissons deux reproductions bien singulières du frontispice du volume, représentant l'héroïne remettant les rênes d'un cheval à un jeune homme habillé d'un costume des plus étranges. L'une de ces copies, sculptée dans le panneau en poirier noirci d'un cabinet du temps, appartient au musée de Reims; l'autre, déposée à la bibliothèque de Bruxelles, est exécutée à la plume par un calligraphe contemporain fort habile.

Les tapissiers s'emparèrent à leur tour du roman en vogue. L'auteur de ces pages possède trois pièces du plus beau style Louis XIII, reproduisant les compositions de Vignon pour l'*Ariane*, notamment la scène du frontispice. La gravure de Bosse aura probablement été traduite en grand par un peintre local qui prend les plus grandes libertés avec son modèle, tantôt substituant un groupe d'arbres à un édifice, tantôt supprimant un personnage. Le résultat, en somme, grâce surtout aux guirlandes de fleurs et de fruits suspendues dans les bordures entre des médaillons à camaïeux, ne laisse pas que de produire un effet décoratif assez heureux.

La tapisserie en question, il est vrai, ne porte pas de marque. L'obligation de tisser dans la lisière inférieure le nom du lieu d'origine date seulement de Colbert. Auparavant, les productions des fabriques de la Marche ne se distinguent par aucun signe particulier. Il est donc bien difficile de dire si les pièces inspirées par les inventions de Vignon sortent des ateliers d'Aubusson ou de ceux de Paris. Tout ce qu'il est permis d'affirmer, c'est leur origine absolument française, attestée par le caractère des personnages et le style de l'encadrement.

Il ressort de cet exemple, dans tous les cas, un renseignement précieux sur les ressources que fournissaient aux tapissiers en quête de motifs nouveaux les illustrations des livres à la mode. Nul doute que les chefs des ateliers secondaires n'aient souvent usé de

cet expédient pour se procurer des modèles à bon marché, et que les prototypes de bien des scènes incompréhensibles pour nous ne se trouvent dans des romans parfaitement oubliés de nos jours.

ITALIE

Trois villes italiennes possèdent des métiers de tapisseries pendant la première moitié du xviie siècle.

Venise. — Le plus ancien de ces ateliers, celui de Venise, est réduit à une situation des plus précaires. Les mentions d'ouvrages de tapisserie qu'on rencontre de loin en loin paraissent se rapporter à des travaux de restauration plutôt qu'à l'exécution de pièces nouvelles.

Florence. — La manufacture de Florence, au contraire, continue à déployer une très grande activité, bien que le recrutement des ouvriers devienne chaque jour plus difficile. La longue période qu'embrasse le règne des deux grands-ducs Cosme II (1609-1621) et Ferdinand II (1621-1670) voit exécuter nombre de tentures nouvelles. Si l'importance d'une fabrique se mesurait au chiffre de ses produits, celle de Florence pourrait compter parmi les premières du temps; malheureusement le mérite des ouvrages ne répond guère à la bonne volonté des tapissiers, et la décadence s'accentue de plus en plus.

Guasparri di Bartolomeo Papini prend, comme on l'a vu, la direction de l'atelier en 1587. Il conserve ses fonctions jusqu'en 1621, date à laquelle il est remplacé par Jacques-Ebert van Hasselt, qui, trois ans après, cède la place au Parisien Pierre Lefèvre ou Fèvre.

Pierre Lefèvre serait arrivé à Florence dès 1621. Pendant près d'un demi siècle il préside aux destinées de l'atelier grand-ducal, car il ne mourut que le 21 août 1669, et fut, en récompense de ses services, enterré dans l'église Saint-Marc. Ses quatre fils, Jean, André, François et Jacques-Philippe le secondèrent dans l'accomplissement de la lourde tâche qu'il avait assumée. Un cinquième, nommé Charles, était peintre; il travailla sans doute pour la manufacture dirigée par son père.

Des démarches furent faites, en 1647, pour enlever l'habile directeur à la ville de Florence. Appelé en France par le cardinal Mazarin, Pierre Lefèvre vint à Paris avec son fils Jean. On lui donna un logement, une pension, d'autres avantages; mais, après trois ans d'absence, il reprenait le chemin de sa patrie adoptive, laissant son fils à la tête de l'atelier de Paris. Nous verrons plus tard que Jean Lefèvre fut le premier chef d'un des deux ateliers de haute lice installés aux Gobelins par Colbert.

Après plusieurs autres voyages, Pierre Lefèvre rentre définitivement, en 1659, à Florence, où il demeure jusqu'au jour de sa mort, survenue dix ans plus tard. Ses tapisseries sont généralement signées, tantôt de ses initiales, tantôt de son nom écrit en toutes lettres. Jacques-Philippe, le fils cadet de Pierre Lefèvre, reste attaché à la manufacture de Florence, après la mort de son père, et ne la quitte qu'en 1677, pour se fixer à Venise.

En même temps travaillait à Florence Bernardino van Hasselt, qu'on suppose être fils de Jacques-Ebert, mort en 1624. Peut-être Bernardino dirigeait-il un atelier libre établi dans les dépendances du Palais-Vieux. Il cesse de vivre en 1673. Son frère, Pierre, mort en 1644, a signé une portière conservée aux Offices.

Pendant cette longue période de décadence, les modèles sont fournis par des artistes fort médiocres, dont les noms sont à peine connus.

Grâce aux archives de l'atelier de Saint-Marc, on a pu dresser année par année, et presque mois par mois, la liste des tentures sorties de l'atelier de Lefèvre et de celles qui forment le contingent de van Hasselt. La plupart étaient exposées récemment dans le couloir du musée des Offices. Voici la nomenclature des pièces portant la signature de Lefèvre :

Un *Mois,* copié sur Jean Roost, avec la date 1633; le *Char de Phébé* (1639); les *Quatre Saisons* (1642); l'*Histoire d'Alexandre* (1642), en trois pièces, avec trois dessus de portes; une *Histoire de saint Paul,* en six pièces (1645-46); l'*Histoire de Tobie,* deux pièces et deux dessus de porte (1648); *Moïse frappant le rocher* (1650); deux pièces de l'*Histoire de saint Jean Baptiste* (1651). Plusieurs des compositions qui précèdent étaient de Melissi.

En 1652, Lefèvre tisse une *Madone avec l'enfant Jésus et des saints,* d'après Rubens; en 1655, il termine l'*Histoire de Laurent le Magnifique,* en deux pièces, et l'*Hospitalité de saint Julien,*

d'après Cristofano Allori. Enfin les années suivantes sont occupées par l'exécution de l'*Histoire de Cosme I*ᵉʳ, en six pièces (1655); de l'*Histoire d'Abraham* (1658); d'une *Pieta*, d'après Cigoli; de la *Madone avec l'enfant Jésus et des saints*, d'après Raphaël (1660); d'une *Sainte Famille*, d'après André del Sarte, et d'une *Vocation de saint Pierre* (1661); puis viennent une *Toilette de Bethsabée* (1662); une *Pieta* (1665); enfin une autre *Madone*, d'après André del Sarte, en 1667. Cette liste pourrait être augmentée d'un certain nombre de pièces conservées au Palais-Vieux et aux Offices, mais dont la signature n'est pas accompagnée d'une date. Aussi offrent-elles moins d'intérêt que celles qui viennent d'être énumérées.

Le rival de Lefèvre, Bernardin van Hasselt, a signé les tapisseries suivantes : les *Saisons*, deux pièces (1643); la *Flagellation* (1645); la *Décollation de saint Paul* (1646); l'*Histoire de Tobie*, quatre pièces (1648); l'*Histoire d'Alexandre*, d'après Melissi, cinq pièces et trois dessus de porte (1650); enfin une *Histoire de Moïse*, qui resta sur le métier de 1651 à 1659, et dont les cinq pièces sont conservées au mont-de-piété, à Rome.

Parmi les tentures exécutées dans l'atelier de Florence sous Ferdinand II, et ne portant pas de signature, on remarque sept panneaux de l'*Histoire de sainte Catherine de Sienne*, destinés à la ville de Naples; cinq sujets de l'*Histoire de Scipion;* enfin la représentation d'un *Tournoi sur la place de Santa-Croce*.

Rome. — Jusqu'au XVIIᵉ siècle il n'avait pas été fait de tentative sérieuse pour doter la ville de Rome d'un atelier de haute lice. L'honneur de cette initiative revient au cardinal Barberini, neveu d'Urbain VIII. Après avoir recueilli à Paris et en Flandre les renseignements les plus précis sur les procédés et la technique des différents ateliers étrangers, il installe à Rome des métiers dont il confie la surveillance au Français Jacques de la Rivière, dont le nom reçoit la forme italienne della Riviera. Deux ouvriers seulement travaillaient sous les ordres de ce tapissier, l'un flamand, l'autre d'origine française. La plus ancienne mention de l'atelier des Barberini remonte à 1635; elle se rapporte à une *Nativité*, tissée d'or et de soie, destinée à la chapelle apostolique et qui coûta 9 écus l'aune.

Jacques de la Rivière conserve la direction de l'entreprise jus-

qu'à son dernier jour, c'est-à-dire jusqu'en 1639. Il est alors remplacé par son gendre Gaspard Rocchi.

La mort d'Urbain VIII (1644), suivie du bannissement de ses neveux, vint porter à la manufacture des Barberini une atteinte dont elle ne se releva jamais complètement. Cependant, en 1663, l'*Histoire du pape Urbain VIII* se trouvait sur le métier; mais on y employait un nombre d'ouvriers si restreint, que, vingt ans plus tard, six pièces seulement, sur douze dont devait se composer l'ensemble, étaient terminées.

Le nom des artistes qui prêtèrent leur concours à l'atelier romain lui assure, plus que l'importance de sa fabrication, une place honorable parmi les manufactures italiennes. Pierre de Cortone lui fournit des cartons; le Poussin dessina pour les Barberini une *Histoire de Scipion*. Mais son principal inspirateur fut le peintre Romanelli. On lui doit notamment une tenture des *Mystères de la vie et de la mort du Christ,* commencée par Jacques de la Rivière et terminée par son gendre.

Les deux directeurs collaborèrent également à la suite des *Enfants jouant.*

Mgr Barbier de Montault, qui a consacré de longues études aux tapisseries encore existantes dans les palais et les églises de Rome, a dressé une liste des pièces que leur signature permet d'attribuer à l'atelier des Barberini. Dans cette nomenclature figurent une *Annonciation,* deux *Adorations des Bergers,* le *Baptême du Christ,* la *Transfiguration,* la *Cène,* le *Jardin des Oliviers,* le *Crucifiement,* la *Résurrection,* la *Remise des clefs à saint Pierre;* le tout exécuté probablement sur les cartons de Romanelli; enfin les six scènes de la *Vie d'Urbain VIII* et un portrait de ce pape.

ANGLETERRE

Jusqu'au XVIIe siècle, les Anglais avaient montré peu d'aptitude pour l'industrie de la haute lice. Si leur pays avait possédé depuis le XVIe siècle, comme on l'a récemment avancé, une série presque non interrompue d'ateliers de haute ou de basse lice, comment se trouvait-il obligé de recourir constamment aux Flandres, d'aller commander à des artisans étrangers la représentation de ses succès sur la flotte espagnole? Or on ne saurait citer un seul nom de tapis-

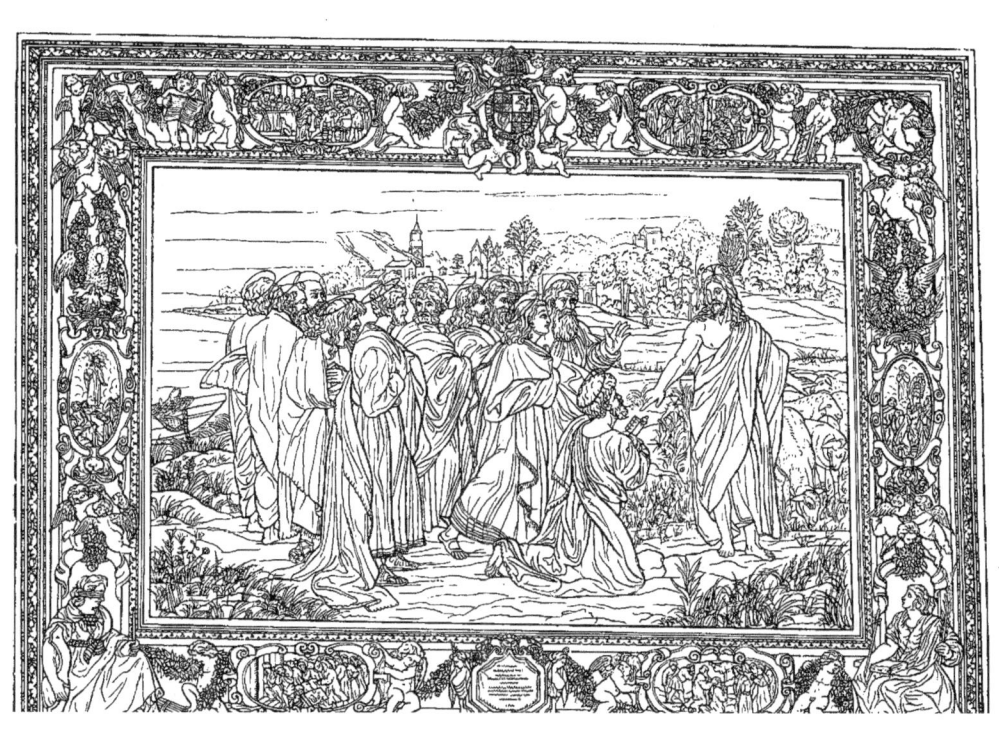

sier établi dans la Grande-Bretagne sous le règne glorieux et prospère de la grande Élisabeth.

Mortlake. — La fortune de l'atelier de Mortlake, fondé par Jacques I^{er}, apparait donc comme un phénomène à peu près unique dans l'histoire de l'industrie. On connait imparfaitement les circonstances qui accompagnèrent sa création. Vers 1619, Jacques I^{er} aurait fait venir des Flandres plusieurs tapissiers expérimentés, les aurait installés dans le voisinage de Londres, à Mortlake, en les plaçant sous la direction de sir Francis Crane, chancelier de l'ordre de la Jarretière. Francis Crane était-il, lui aussi, d'origine flamande, comme des érudits belges l'ont prétendu, en affirmant que Crane était la corruption du nom flamand *Craene?* Son titre de chancelier de l'ordre de la Jarretière nous parait en contradiction avec cette hypothèse. Quoi qu'il en soit, grâce aux subsides fournis par le roi de la Grande-Bretagne, sir Crane imprima rapidement au nouvel établissement une activité faite pour inspirer de vives inquiétudes au commerce des Pays-Bas.

Dès 1620, cinquante tisserands au moins, tous recrutés dans les Flandres, travaillaient aux métiers de haute lice installés à Mortlake. Quelques années plus tard, des artisans renommés, parmi lesquels figure un des fils de van Quickelberghe, ce tapissier d'Audenarde qui avait été successivement chercher fortune à Arras, puis à Lille, vinrent se joindre à leurs compatriotes, et trouvèrent le meilleur accueil auprès de Charles I^{er}.

Sur les sommes consacrées à la manufacture par les deux souverains sous lesquels elle atteignit son plus haut degré d'éclat et de prospérité, nous ne possédons que des renseignemente vagues et contradictoires. Ce qui parait indubitable, c'est qu'à partir de l'avènement de Charles I^{er}, sir Francis Crane trouva chez le roi le concours le plus absolu, et put puiser à pleines mains dans le trésor de l'État.

L'acquisition des fameux cartons de Raphaël, négociée à Bruxelles par Rubens, fournit à la nouvelle manufacture des modèles incomparables. Il faut avouer qu'il se rencontra parmi les artistes attirés en Angleterre sous Charles I^{er} un homme d'un talent supérieur pour donner à ces compositions grandioses des cadres dignes d'elles. Ce fut une surprise extrême quand on exposa pour la première fois, en 1876, les *Actes des apôtres,* tissés à Mortlake, et enfouis depuis

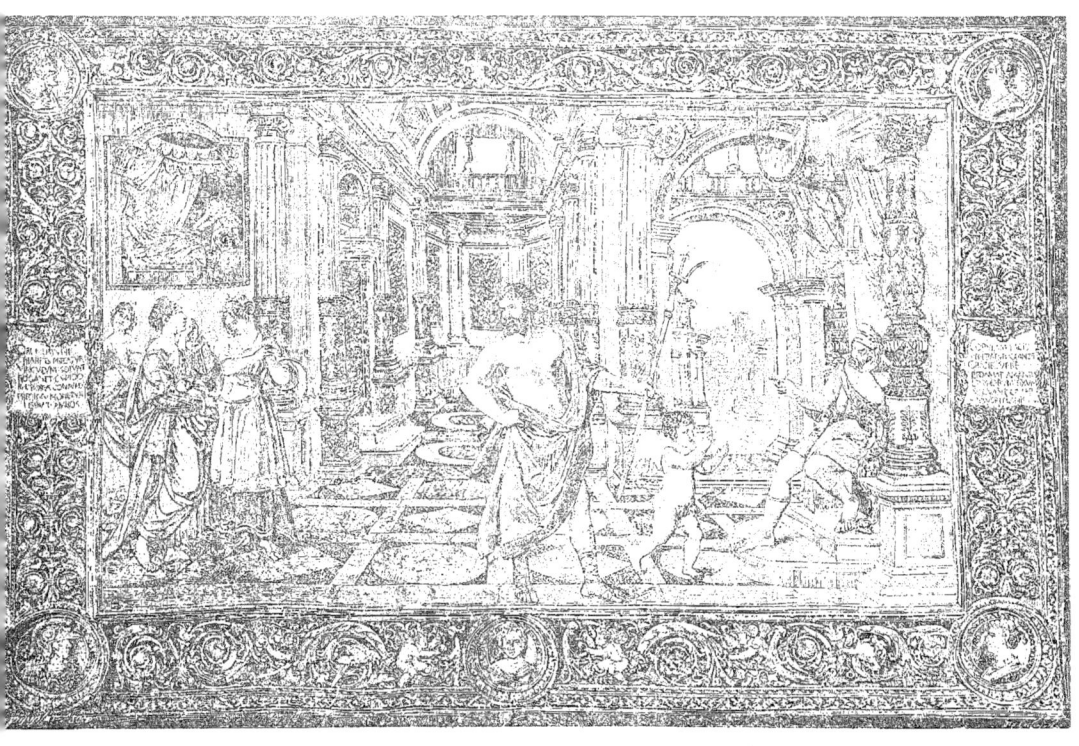

NEPTUNE ET L'AMOUR IMPLORANT LA GRACE DE VÉNUS
Pièce de l'*Histoire de Vulcain*. — Manufacture de Mortlake (Angleterre).
(Appartient au mobilier national français.)

des siècles dans les magasins de notre mobilier national. Aucun nom ne paraissait trop illustre pour qu'on lui fît honneur de ces merveilleuses frises d'enfants se jouant au milieu des poissons et des guirlandes de fleurs. On pensa successivement à Rubens, à van Dyck et à leurs plus habiles élèves, sans que le style d'aucun d'eux autorisât une attribution définitive. Il nous semble bien difficile d'admettre que ces bordures exquises soient l'œuvre de cet obscur Francis Cleyn ou Klein, originaire de Rostock, dans le Mecklembourg, spécialement chargé de prêter son concours aux tapissiers de Mortlake. L'encadrement des *Actes des apôtres* appartient à un maître de premier ordre; mais aucun document n'a permis jusqu'ici de déterminer définitivement son auteur.

Pendant qu'il ne reculait devant aucune dépense pour assurer la perfection des ouvrages exécutés à Mortlake, accordant à Crane une pension annuelle de 2,000 livres, lui engageant, en 1630, le domaine de Grafton en garantie des 7,500 livres qu'il lui devait à cette époque, Charles Ier demandait aux plus grands peintres du temps des modèles originaux. Rubens peignit, à la requête du roi, six compositions de l'*Histoire d'Achille*. Antoine van Dyck fut en relations intimes avec le directeur de Mortlake; il nous a laissé son portrait, et il existe en Angleterre une tapisserie où les deux favoris de Charles Ier sont représentés dans la même composition. Dans les dernières années de sa vie, le peintre attitré de l'aristocratie anglaise avait soumis au roi le plan d'une série de quatre compositions retraçant les faits principaux de l'histoire de l'ordre de la Jarretière; c'était l'*Élection du roi*, l'*Institution de l'ordre* et la *Procession des chevaliers*. Charles Ier, qui avait commandé les dessins, voulait les faire traduire en tapisserie pour la décoration de la salle où étaient célébrées les fêtes de l'ordre.

La pénurie du trésor, les événements politiques, peut-être aussi le chiffre de la dépense, empêchèrent l'exécution du projet proposé par van Dyck, et il ne nous en est resté qu'un dessin représentant la *Procession des chevaliers de l'ordre*, dessin conservé aujourd'hui dans une des grandes collections anglaises. On ne saurait refuser à cette scène pompeuse un grand effet décoratif. Quant aux prétentions de van Dyck, qui aurait réclamé 300,000 écus pour les modèles seulement, c'est une de ces vieilles fables sans fondement qui remplissent les compilations des anciens historiens de l'art, et qu'on s'étonne de rencontrer de nos jours sous la plume d'écri-

vains réputés sérieux, car le simple bon sens suffit pour en démontrer l'absurdité.

Le règne de Charles I^{er} marque l'apogée du développement de l'atelier de Mortlake. C'est alors que furent exécutées, comme l'indiquent les inscriptions placées au bas des tapisseries, ces merveilleuses copies des *Actes des apôtres*, une des gloires de notre mobilier national, apportées en France par Jacques II, s'il faut en croire une tradition qui remonte au XVIII^e siècle, lorsque la maison d'Orange remplaça sur le trône d'Angleterre le dernier des Stuarts.

A la même période appartient l'*Histoire de Vulcain*, copiée, comme les *Actes des apôtres*, sur des cartons italiens qui auraient été plus propres peut-être à servir de modèle à des peintures murales qu'à des étoffes tissées. C'est d'ailleurs, comme nous l'avons remarqué, le côté faible de toutes ces compositions italiennes, même de la meilleure époque. Sir Francis Crane mit encore sur le métier une *Histoire de Héro et Léandre*, une *Histoire de Diane et de Calisto*, les *Quatre saisons*, les *Douze mois de l'année* et les *Cinq Sens*, qui passèrent de la collection de Charles I^{er} dans celle de Mazarin. L'habile directeur, étant venu à Paris pour se faire opérer de la pierre, mourut dans cette ville, le 26 juin 1636, des suites de l'opération. L'atelier de Mortlake comptait alors cent quarante ouvriers environ, y compris les femmes et les enfants.

Le roi continua sa protection et ses subsides aux tapissiers, moyennant l'engagement pris par eux de fabriquer six cents aunes de tapisserie par an, et en outre d'instruire à leurs frais les enfants trouvés; mais celui qui avait été comme l'âme de la manufacture ayant disparu, elle ne fit que végéter; c'est à son obscurité même qu'elle dut de pouvoir traverser, sans disparaître complètement, la période néfaste de la guerre civile.

Lors de la restauration des Stuarts, sir Sackville Crow appela l'attention de Charles II sur l'état de l'établissement jadis si florissant, et obtint, en 1662, la direction de l'entreprise avec une subvention annuelle de 6,000 livres. Cette situation se prolongea jusqu'en 1667; à cette date, quelques grands seigneurs, et à leur tête le comte de Craven, se chargèrent de l'exploitation de l'atelier, de nouveau fort compromis. On ignore l'époque exacte à laquelle prit fin cette lente agonie. Il est probable que la révolution de 1688 porta le dernier coup à l'existence chancelante de

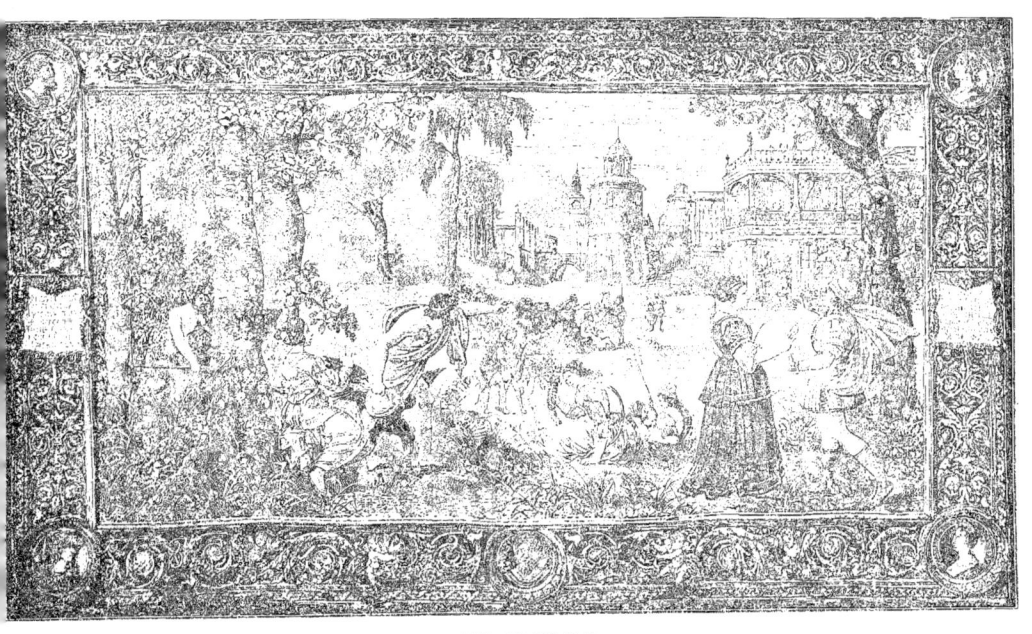

JUPITER ET VULCAIN

la manufacture de Mortlake, si toutefois elle prolongea sa durée jusqu'à cette date. C'est à peine si on pourrait citer une seule pièce se rattachant à ces derniers essais de fabrication, et postérieure à la révolution.

Si glorieux qu'ait été l'atelier de Mortlake, son éphémère prospérité est loin d'offrir l'interêt qui s'attache aux travaux des ateliers français contemporains. Sans doute la suite des *Actes des apôtres* peut se comparer aux plus magnifiques tentures du xviie siècle; mais l'*Histoire de Vulcain*, avec sa bordure monotone, d'un ton sombre et terne, ne vaut pas, il s'en faut, les belles suites d'*Artémise* et *de Constantin*, qui sortaient des ateliers des Comans et des de la Planche. Après un injuste oubli, on s'engoue maintenant outre mesure de ces œuvres longtemps méconnues; cependant, si les tapissiers de Mortlake méritent d'occuper une place distinguée parmi leurs rivaux, peut-être y aurait-il exagération à les mettre au premier rang.

La réputation des tentures de Mortlake fut grande au xviie siècle. Nous trouvons une preuve certaine de cette célébrité dans les nombreuses pièces, d'origine anglaise, disséminées dans toutes les grandes collections du temps. Mazarin avait recueilli avec empressement plusieurs des tentures vendues après le supplice de Charles Ier.

L'inventaire du mobilier de Louis XIV ne comprend pas moins de vingt suites de fabrication anglaise, formant un total de cent cinquante pièces. L'attribution de quelques panneaux à sujets gothiques pourrait donner matière à contestation; mais nous rencontrons dans le nombre trois séries des *Actes des apôtres*, deux en sept pièces et une en quatre; or sur celles-ci point d'hésitation possible. De même pour une tenture de *Vulcain*, en huit pièces, pour une *Histoire de saint Jean*, en quatre sujets, et enfin pour la *Fraction du pain à Emmaüs*, d'après le Titien. Comment accorder ces affirmations de l'inventaire, rédigé avant 1681, avec la tradition rapportée par les tapissiers parisiens de 1718, d'après laquelle les *Actes des apôtres* seraient venus en France avec le roi Jacques II, qui les aurait offerts à Louis XIV? Nous ne nous chargeons pas d'expliquer cette contradiction.

Parmi les suites provenant, d'après l'inventaire de Louis XIV, des ateliers anglais, provenance qui ne doit être acceptée que sous toutes réserves, nous relevons les *Triomphes de Pétrarque* (six

pièces), les *Vertus* (huit pièces), l'*Histoire de Priam* (sept pièces), l'*Histoire de la Guerre de Troie*, avec écriteaux et inscriptions gothiques (dix-sept pièces); les *Travaux d'Hercule* (onze pièces), l'*Histoire d'Assuérus* (huit pièces), les *Sibylles* (sept pièces), l'*Histoire de Joseph* (sept pièces), l'*Histoire de Moïse* (neuf pièces), l'*Histoire de Pétrarque* (sept pièces), le *Père de Famille* (sept pièces), la *Fable de Jason* (cinq pièces); enfin trois suites de *Vignerons, bûcherons et sauvages*, en huit, six et cinq pièces. Évidemment toutes ces séries ne sortent pas de l'atelier fondé par Jacques Ier, et l'attribution de plusieurs d'entre elles est fort contestable. Excellent guide pour tous les faits contemporains, l'inventaire de Louis XIV doit être consulté avec beaucoup de précaution sur tous les objets précieux remontant à une date antérieure à 1600.

En somme, l'atelier de Mortlake apparaît, dans la première moitié du XVIIe siècle, comme un éclatant et fugitif météore. Il ne se rattache à aucun établissement antérieur, et les efforts tentés pour assurer sa durée ne font que prolonger de quelques années sa décadence. Tous ses produits ne sont pas également parfaits; peut-être la surprise causée par la révélation des pièces des *Actes des apôtres* a-t-elle eu pour résultat d'inspirer un engouement excessif pour la manufacture de sir Francis Crane et pour toutes ses productions indistinctement. Malgré ces réserves, l'atelier de Mortlake est le plus important qu'ait jamais possédé l'Angleterre, et il occupera toujours une place distinguée dans l'histoire de la haute lice.

Au début du XVIIe siècle, les ouvriers flamands se répandirent, comme on l'a déjà plusieurs fois répété, par toute l'Europe. On trouve des métiers installés même dans des régions fort éloignées du foyer central des industries textiles, et considérées comme à demi barbares.

MOSCOVIE

A. Pinchart a relevé le premier ce fait que Martin Stuerbout, tapissier de haute lice d'Anvers, était établi en Moscovie en 1607. Sur les résultats de cette tentative étrange les renseignements font absolument défaut; mais le fait seul prouve que, dès cette époque,

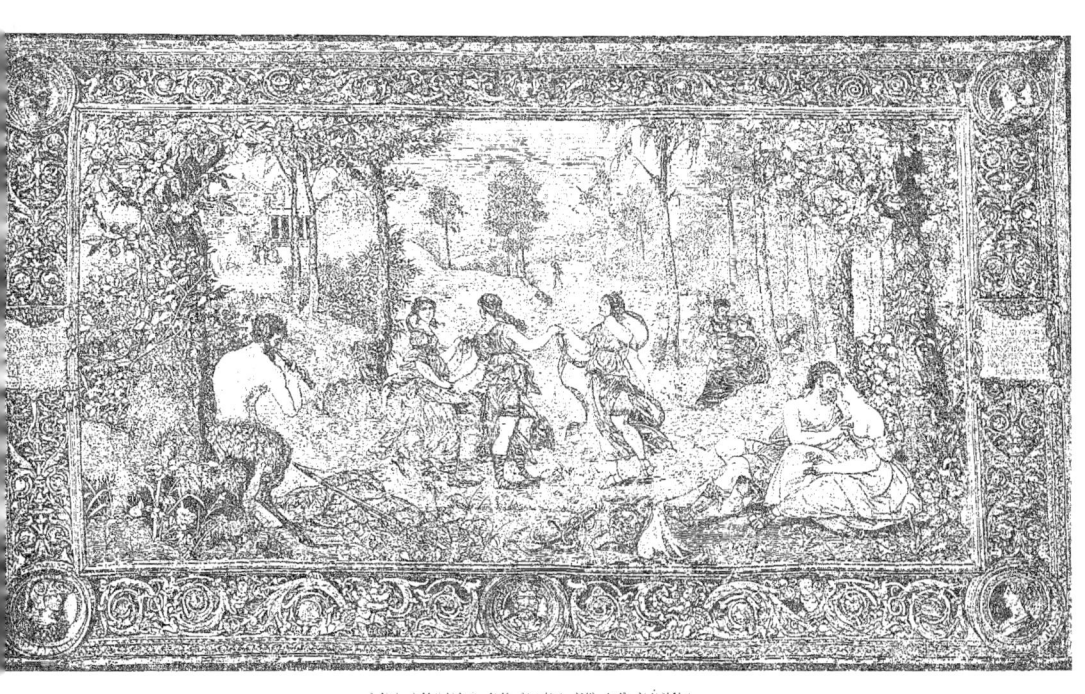

LES AMOURS DE MARS ET DE VÉNUS
Pièce de l'*Histoire de Vulcain*. — Manufacture de Mortlake (Angleterre).
(Appartient au mobilier national français.)

des relations commerciales d'une certaine importance existaient entre les Pays-Bas et les nations les plus septentrionales de l'Europe.

DANEMARK

Un premier essai pour introduire l'industrie de la haute lice en Danemark est tenté vers la même époque.

C'est encore au savant chef de section des archives de Belgique qu'est due la connaissance du fait suivant : en 1604, vingt-six tapissiers flamands se rendent à Copenhague, sous la conduite de Johannes de Wyck, à la sollicitation du roi Christian IV, monté sur le trône en 1588, et qui venait d'atteindre sa majorité en 1596. Ce prince parvint même à attirer dans ses États le fameux François Spierinck; mais il ne put le garder que fort peu de temps.

D'ailleurs, les relations entre la Flandre et le Danemark étaient fréquentes depuis le commencement du xvi^e siècle. En effet, le roi Christian II avait épousé la sœur de Charles-Quint; sous son règne, beaucoup de Flamands vinrent s'établir dans ses États. Ce fut une colonie de jardiniers originaires des Pays-Bas qui changea l'île stérile qui s'étend en face de Copenhague en un véritable parterre de fleurs. Quelques années plus tard, l'exemple des jardiniers avait été suivi par des artisans de haute lice. En 1573, Hans Knieper, originaire d'Anvers, était venu se fixer d'abord à Elseneur, puis à Slansgerup. Il était chargé de décorer le château royal de Kronenborg. Il existe encore deux pièces, représentant les rois Éric et Abel, avec de longues inscriptions en langue danoise, attribuées par les savants du pays à l'atelier de Knieper.

Pour ne pas interrompre l'histoire des ateliers danois, nous placerons ici les détails qu'on a pu recueillir sur un établissement qui obtint une certaine réputation à la fin du xvii^e siècle.

La fondation de la manufacture de Kiöge est due au roi Christian V (1670-1699). Sa direction était confiée à des transfuges flamands, les frères van den Eichen. Il existe encore, dans le château de Rosenborg, douze pièces reproduisant les épisodes de la *guerre de Scanie*, avec bordures enrichies d'attributs guerriers et inscriptions allemandes. Le peintre Pierre Andersen avait fourni les cartons de cette tenture.

On voit aussi, dans la résidence royale, un *Crucifiement* exécuté par van den Eichen avec la date 1691. Le même palais possédait jadis trois pièces de l'*Histoire d'Alexandre*, de la même provenance; elles n'existent plus.

L'atelier de Kiöge aurait duré une quinzaine d'années environ, de 1684 à 1698.

ALLEMAGNE

Parmi les manufactures allemandes, la plus ancienne, la plus importante à tous égards est celle de Munich. On relèvera peut-être la présence de quelques métiers de peu de durée dans d'autres centres germaniques; mais aucune de ces installations éphémères ne présente un sérieux intérêt. La tentative même faite par le duc Maximilien Ier a un caractère tout spécial. Tandis que les rois de France se proposaient avant tout la création d'une industrie nationale, devant affranchir le pays d'un tribut onéreux payé aux étrangers, l'électeur de Bavière n'avait pour but que de faire exécuter sous ses yeux des ouvrages destinés à son usage personnel.

Il commence par acquérir, à Anvers et à Venise, un certain nombre de pièces dues à des ouvriers flamands. Jean van der Goes, de Venise, lui livre, en 1603, une *Histoire d'Annibal*, en sept panneaux, d'une superficie totale de deux cent soixante-seize aunes. Il s'adresse en même temps aux artisans fixés à Frankenthal, et leur achète successivement l'*Histoire de Josué*, en huit pièces, d'après Evrard van Orley; une *Histoire de la Poésie*, en quatre sujets; une *Histoire de Diane et de Calisto*, une autre de *Remus et de Romulus*, enfin un certain nombre de *Verdures*. Il ne s'en tient pas là : il fait venir de Frankenthal à Munich quelques-uns des émigrants flamands. Cette première tentative ne donne pas de résultats satisfaisants.

Il prend alors le parti de recourir à la patrie même de la tapisserie, et d'appeler auprès de lui des tisserands des Pays-Bas. Les négociations n'allèrent pas sans quelque difficulté. Les archiducs, gouverneurs des provinces espagnoles, voyaient avec une vive contrariété cette désertion en masse, qui privait les ateliers flamands de leurs meilleurs ouvriers. C'est alors que l'électeur invoque

l'exemple de plusieurs autres princes, notamment celui du roi de Danemark, qui avait attiré dans ses États vingt-six tapissiers de Bruxelles, d'Enghien et d'Audenarde.

Enfin il obtient gain de cause, et en 1604 Jean van der Biest, d'Enghien, vient s'installer à Munich, amenant avec lui six ouvriers ; trois autres les suivirent un an plus tard.

De 1604 à 1611, l'atelier de van der Biest déploie une certaine activité. Le prix des matières premières fournies par l'électeur pendant cette période s'élève à 9,662 florins. En 1607, un tapissier, nommé Germain Labbe ou l'Abbé, ayant vainement demandé de l'augmentation, quitte Munich pour Nancy, et devient un moment directeur de l'atelier lorrain, vers 1612. Il est remplacé par six Bruxellois, dont l'arrivée coïncide avec la date de son départ.

De 1608 à 1612, la manufacture bavaroise comptait une vingtaine d'ouvriers et six métiers. Malheureusement l'électeur n'avait pas eu la main heureuse dans le choix du directeur ; van der Biest n'était ni un tapissier expérimenté ni un habile administrateur. Aussi, à partir de 1612, la fabrication décline-t-elle sensiblement. Les Flamands partent les uns après les autres, et leur chef ne tarde pas à regagner son pays. Il envoie, en 1616, quatre pièces, mesurant cent soixante-treize aunes, qu'il avait terminées après son retour dans ses foyers. Deux ans plus tard, Jean van der Bosch reçoit 2,000 florins pour fournitures analogues faites à l'électeur.

L'atelier de Munich occupait plusieurs artistes spécialement chargés de l'exécution des modèles. C'est d'abord Pierre de Witte, originaire de Bruges, auteur d'une suite des *Saisons* et d'une tenture des *Mois ;* il mourut à Munich en 1628. La tenture des *Mois* et quatre pièces des *Saisons* sont conservées au musée national de la capitale de la Bavière. Malgré la richesse du tissu, dans lequel il entre beaucoup d'or et de soie, l'effet n'est pas heureux et fait peu d'honneur au talent de l'artiste brugeois. Ces pièces, de dimensions colossales, portent dans la bordure le chiffre de Maximilien, les armes de Munich et le nom de Hans van der Biest. Quatre vers latins, placés au bas de la composition, expliquent et commentent le sujet.

L'électeur eut aussi recours à d'autres artistes, entre autres à Hans Krumpper, qui recevait 400 florins de traitement, et à Christophe Zimmermann, qui se faisait assister par deux aides.

De l'atelier de Munich, subventionné par Maximilien I^{er}, sortirent encore une suite de *Grotesques* et une *Histoire de la maison de Bavière*, dont chaque pièce portait un nom particulier (*Mantoue, Milan, les Grecs, le Mariage, la Bataille, le Cardinal*). Cette dernière tenture est exposée dans le palais royal de Munich, à côté des tapisseries que l'électeur faisait acheter vers la même époque à Paris, dans les manufactures des Comans et des de la Planche. Malheureusement il n'existe pas de catalogue des nombreuses pièces qui décorent les salles du palais.

Le graveur van Amling a reproduit, en treize planches, l'*Histoire des empereurs Othon et Louis de Bavière*.

Quand Maximilien II devint gouverneur des Pays-Bas espagnols, il commanda plusieurs tentures aux artisans bruxellois. Les *Quatre partie du monde*, les *Fruits de la guerre* et l'*Aventure de Frigius* font partie de ces acquisitions. Dès 1617, le premier atelier de Munich avait cessé d'exister. On ne trouve désormais plus trace de tapissiers en Bavière avant la révocation de l'édit de Nantes et les dernières années du xvii^e siècle.

Nancy. — La première tentative sérieuse pour introduire la haute lice dans la capitale du duché de Lorraine date des premières années du xvii^e siècle. Antérieurement à cette époque, on voit bien figurer sur les comptes le payement de certaines suites qui se retrouvent aujourd'hui dans le mobilier impérial de Vienne; mais ces articles sont en général trop vagues pour permettre d'affirmer que notre industrie ait eu dès lors ses représentants dans le duché.

Un tapissier bruxellois, Hermann ou Germain l'Abbé, reçoit, en 1612, la somme de 54 francs comme frais de voyage pour s'en retourner dans son pays, « estant venu audit Nancy pour traicter à monstrer l'art du tapissier. » C'est probablement le même artisan qui travaille à Munich de 1607 à 1609.

L'exemple de Germain l'Abbé fut bientôt suivi par plusieurs de ses compatriotes. En 1613, Isaac de Hamela et Melchior van der Hagen, accompagnés de six ouvriers de haute lice, viennent s'établir à Nancy sur la promesse d'un subside de 450 florins et d'une rente annuelle de 100 résaux de froment. Trois ans plus tard, arrive un autre Flamand, Bernard van der Hameyden, qui s'engage à faire venir en Lorraine plusieurs de ses compatriotes,

et à résider dix ans à Nancy, moyennant un subside annuel payable en blé. Cet entrepreneur livre au duc, en 1617, une *Histoire d'Holopherne;* l'année suivante, une autre série de huit pièces; enfin, en 1620, une *Histoire de saint Paul,* également en huit pièces. Les métiers de cet habile ouvrier auraient été installés à l'hôtel de ville même. Pour défendre son entreprise contre la concurrence étrangère, l'introduction des tapisseries flamandes en Lorraine fut formellement prohibée. Après 1625, van der Hameyden disparaît sans qu'on sache s'il mourut à Nancy, ou s'il avait repris le chemin des Pays-Bas.

Après un intervalle d'un demi-siècle, on trouve un tapissier, nommé Jean Glo, obtenant, le 2 janvier 1674, l'autorisation de travailler à Nancy, à la condition de vendre ses verdures un peu meilleur marché que Jean-François, autre tapissier déjà installé dans la ville.

Ces expériences répétées n'avaient produit, on le voit, que de médiocres résultats. Il faut attendre le commencement du xviiie siècle pour rencontrer en Lorraine une manufacture de haute lice importante et durable.

CHAPITRE SEPTIÈME

LES TAPISSERIES FRANÇAISES
DEPUIS L'ORGANISATION DE LA MANUFACTURE DES GOBELINS
JUSQU'A LA MORT DE LOUIS XIV

1662-1715

Manufacture des Gobelins. — Disséminés aux quatre coins de la capitale, les ateliers créés par la tenace volonté de Henri IV souffraient les uns comme les autres de cette dispersion. Il est difficile de savoir quelle était au juste la situation de chacun d'eux quand Louis XIV prit en mains les rênes du gouvernement. Les tapissiers de la grande galerie du Louvre, les successeurs de François de la Planche, les directeurs de l'hôpital de la Trinité et les descendants des Comans avaient-ils pu échapper aux conséquences et aux misères de la guerre civile? Quoi qu'il en soit, l'habile conseiller de la reine régente, le cardinal Mazarin, avait témoigné pour l'industrie textile une sollicitude toute particulière. Ne recherchait-il pas lui-même avec ardeur, avec une insatiable passion, les plus beaux et les plus précieux échantillons de l'art de la tapisserie? Il ne pouvait donc rester indifférent au sort des habiles artisans installés à Paris par ses prédécesseurs.

Les privilèges des entrepreneurs du faubourg Saint-Marcel et du faubourg Saint-Germain avaient été renouvelés, comme on l'a vu, pour une nouvelle période, avant même leur expiration. Mazarin ne s'en tint pas là. Dès 1647, Pierre Lefèvre, l'habile directeur de l'atelier de Florence, avait été appelé à Paris. Il s'agissait sans doute de réorganiser un des ateliers alors existants, probablement celui

du Louvre. Bien que d'origine parisienne, Lefèvre avait hâte de retourner à Florence. Après trois ans de séjour, il quittait pour toujours sa patrie, mais en laissant à sa place son fils aîné, Jean Lefèvre, qui deviendra le chef de l'un des deux grands ateliers de haute lice de la manufacture des Gobelins. Installé d'abord dans un logement des galeries du Louvre, Jean Lefèvre n'avait pas tardé à obtenir dans les Tuileries un emplacement pour y construire un atelier.

Il continuait ainsi, en travaillant en haute lice, les vieilles traditions parisiennes, celles que représentaient dans la grande galerie les Laurent et les Dubout.

Son rival aux Gobelins, Jean Jans ou Janss, était, comme l'indique son nom, d'origine flamande. Il habitait à Paris depuis quelques années déjà quand il fut nommé maître tapissier du roi, par brevet du 20 septembre 1654. Il dirigea plus tard aux Gobelins l'atelier de haute lice le plus nombreux et le plus renommé. Soixante-sept hauteliceurs étaient placés sous ses ordres, sans compter les apprentis. Ses ouvrages étaient estimés à un prix supérieur à celui qu'on payait pour les tapisseries de l'atelier rival. Enfin Jans a attaché son nom aux plus belles tentures commandées pour le roi.

Dès 1662, Louis XIV achète d'un sieur Leleu l'hôtel de la famille Gobelin, au prix principal de 40,775 livres. Le nom des anciens propriétaires reste attaché à la nouvelle manufacture, qui s'accroît, les années suivantes, de huit acquisitions successives, dans lesquelles sont compris un terrain appartenant au peintre Le Brun, et une maison, sise près la fausse porte Saint-Marcel, achetée d'Hippolyte de Comans et consors. La dépense totale s'élève à 90,242 livres 10 sous.

La vieille famille parisienne qui a laissé son nom à notre manufacture nationale descendait, disons-le en passant, d'un certain Philibert Gobelin, mort avant 1510, et « en son vivant marchand teinturier d'écarlates, demeurant à Saint-Marcel-lès-Paris ». Au XVIe siècle, ses enfants et petits-enfants, devenus fort nombreux, occupèrent diverses fonctions de finance et de robe. La profession de leurs ancêtres avait été promptement abandonnée par eux; mais le quartier, siège de leur première installation, avait gardé leur nom et l'a transmis jusqu'à nous.

A l'origine, Henri IV s'était contenté d'assurer aux tapissiers

flamands, par un long bail, la jouissance des bâtiments où il les avait établis. Son petit-fils voulut que la nouvelle manufacture fût spécialement construite pour l'usage auquel elle était destinée. C'est dans ce but qu'il acheta les terrains et fit réédifier tous les bâtiments. La nouvelle installation exigea plusieurs années. En effet, la première acquisition, celle de l'hôtel des Gobelins, remonte au 6 juin 1662, tandis que les lettres patentes constitutives de la manufacture, qui reçut alors le titre de *Manufacture royale des meubles de la couronne,* sont du mois de novembre 1667.

Dans l'intervalle de ces deux dates, le projet primitif avait reçu une singulière extension. Au lieu d'abriter simplement des métiers de haute et de basse lice, la manufacture des meubles de la couronne devait pourvoir à l'ameublement complet de toutes les résidences royales, depuis les boutons ciselés et dorés des portes ou des fenêtres, depuis les sièges en bois sculpté, jusqu'aux statues de marbre et aux groupes de bronze des jardins et des fontaines. Un artiste, désigné à l'attention du ministre par les aptitudes remarquables dont il avait déjà donné maint témoignage, fut chargé d'imprimer aux travaux de ce grand atelier l'unité nécessaire. Colbert eut la main singulièrement heureuse en faisant choix de Charles Le Brun pour la direction de la manufacture reconstituée. Nul artiste n'était plus apte à répondre aux espérances que le roi avait mises en lui, à imprimer à toutes les œuvres exécutées sur ses dessins et sous sa surveillance immédiate ce cachet de grandeur et de majesté que Louis XIV recherchait par-dessus tout.

Grâce à l'autorité absolue donnée à Le Brun sur tous ses collaborateurs, le style de cette époque se distingue par l'admirable harmonie de toutes ses parties. Chacune d'elles concourt au but commun, et, depuis les grandes lignes architectoniques jusqu'aux moindres détails, le même esprit, la même volonté préside à l'exécution de l'ensemble.

Charles Le Brun fut chargé de fournir les dessins des tapisseries, comme ceux de tous les autres embellissements des châteaux royaux. C'est à lui, à son influence immédiate, à son goût, qu'on doit reporter l'honneur des belles tentures exécutées pendant la première partie du règne de Louis XIV. Pour une œuvre pareille il lui fallait de nombreux collaborateurs; il sut les trouver. Des artistes exercés consentirent à devenir les interprètes de ses con-

ceptions; ainsi put être rapidement menée à bien cette tâche immense de la construction et de la décoration de Versailles.

Mais il faut nous en tenir ici aux travaux des tapissiers. Les lettres patentes de 1667 avaient réglé définitivement l'organisation intérieure de la manufacture placée sous la surveillance immédiate de Colbert. Des privilèges et des exemptions identiques aux avantages accordés par Henri IV aux premiers Flamands arrivés à Paris, étaient concédés aux ouvriers des meubles de la couronne. Soixante apprentis devaient être formés dans les différents ateliers. Après six ans d'étude et quatre ans de travail au service de leurs patrons, ils recevaient le titre de maître sans autre formalité.

Les ouvriers étaient logés avec leur famille dans les dépendances de l'hôtel ou dans les maisons avoisinantes. Ils formaient ainsi, au milieu de ce quartier isolé, comme une ruche laborieuse, dont tous les membres, vivant dans une sorte de communauté, s'intéressaient vivement à la prospérité de leur maison et à la gloire de la bannière sous laquelle ils étaient enrôlés. Il est probable que, dès cette époque, on avait distribué à chaque famille d'artisans, dans les prairies et bois environnants, quelques-uns de ces petits jardins qui ont singulièrement contribué, jusqu'à nos jours, à attacher à la manufacture ses habiles tapissiers, en dépit de la modicité des traitements.

Nous passons sur les clauses qui se retrouvent dans tous les actes de même nature. Celui de 1667 se terminait par l'interdiction absolue de faire entrer en France les tapisseries étrangères, sous peine de confiscation et d'amende.

Le mode de payement adopté sous Henri IV fut conservé sous Louis XIV, qui suivit en cela, comme pour tout le reste, les traditions de son aïeul. Les chefs d'atelier étaient à leur compte; le roi leur payait les tapisseries d'après un tarif établi à l'avance. Les matières premières, soie, laine, fil d'or et d'argent, comprises sous le terme général d'étoffes, étaient fournies par le roi, qui en retenait la valeur sur le prix des tapisseries achetées par lui. Un laboratoire de teinture, joint aux ateliers, était dirigé par le Flamand Josse van den Kerchove; on n'y teignait que les laines. Les soies arrivaient prêtes à être employées. Les chefs d'atelier restaient libres d'accepter les commandes des particuliers. Le salaire des ouvriers était fixé d'après un tarif assez compliqué, variant à l'infini, suivant la nature et la difficulté du modèle. Le travail

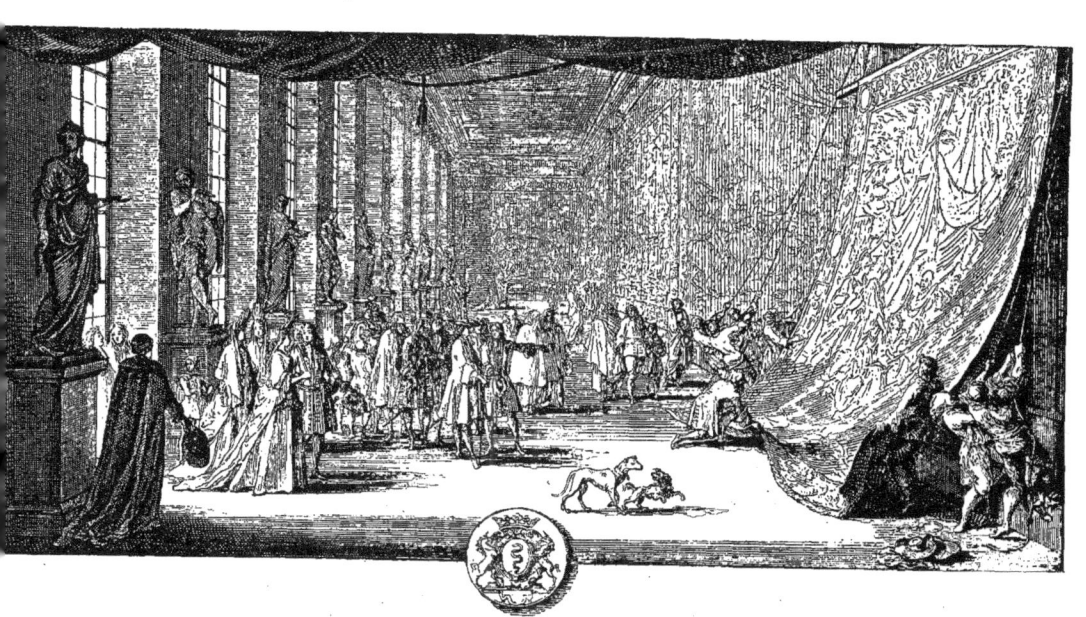

COLBERT VISITANT LA MANUFACTURE DES GOBELINS

se calculait au bâton, sorte de mesure spéciale aux ateliers de tapisserie, importée de Flandre. Les chairs, les visages, les mains faisaient l'objet de conventions particulières. Le tarif des prix pendant les premiers temps de la manufacture ne nous est pas parvenu ; on connaît seulement celui de la dernière moitié du XVIII^e siècle.

Il résulte des *Comptes des bâtiments de Louis XIV* que les tapisseries de l'*Histoire du roi*, les plus riches et les plus soignées qui soient sorties de l'atelier des Gobelins, furent payées sur le pied de 400 livres l'aune à Lefèvre et de 450 livres à Jans. Ce simple détail est la constatation en quelque sorte officielle de la supériorité du dernier. Nous sommes loin, comme on voit, des prix courants du commencement du siècle, des 15 et 20 livres par aune demandées par les tapissiers d'Aubusson, et des 30 ou 33 livres données à Daniel Pepersack pour les tentures de Reims.

Il faut ajouter que, lorsqu'il s'agissait d'un ouvrage moins difficile et moins compliqué que l'*Histoire du roi*, le tarif de l'aune variait de 200 à 250 livres. Les pièces des *Éléments* ou des *Saisons* coûtèrent au roi 230 livres l'aune ; l'*Histoire d'Alexandre*, 210 livres, et les *Actes des apôtres*, 200 livres seulement. C'était le prix des ouvrages de haute lice, quel qu'en fût l'auteur. Celui de basse lice était sensiblement inférieur ; ainsi les tapisseries des *Éléments*, évaluées en haute lice à 230 livres l'aune, n'étaient payées que 127 livres à Delacroix, le tapissier de basse lice.

Les quatre ateliers des Gobelins comptaient environ deux cent cinquante ouvriers, non compris les apprentis. On rencontre parmi eux des individus de toutes les nationalités, notamment de nombreux Parisiens. Ainsi Henri Laurent, descendant en droite ligne de Girard Laurent, le tapissier de Henri IV, dirige pendant quelques années une partie des métiers de basse lice.

Jean Vavoque, né vers 1638, était réputé un des plus habiles ouvriers de son temps. Entré dans l'atelier de Jans dès l'âge de treize ou quatorze ans, il était toujours chargé des ouvrages les plus délicats, tels que les têtes et les carnations. Ses descendants ont travaillé à la manufacture jusqu'au commencement du XIX^e siècle. Le dernier représentant de la famille n'est mort qu'en 1829.

Mathurin Texier, probablement Parisien comme Vavoque, était entré à l'atelier au même âge et à la même époque que lui.

Jean Souet, né vers 1653, débute aux Gobelins en 1668. Il était

également renommé pour les têtes et les carnations. Il a mis sa signature au bas de plusieurs pièces.

Claude Simonnet, né vers 1648, ne fut admis qu'en 1680. Le dernier de ses descendants est mort à la manufacture en 1831.

Jean-Baptiste Gaucher ne paraît qu'en 1683. Il n'a pas laissé une grande réputation d'habileté.

Tous ceux que nous venons de nommer travaillent sous la conduite de Jans, avec Corneille de Vos, de Bruges, François Lasnier, Barthélemy Dubois.

Dans les autres ateliers se rencontrent les noms de plusieurs Anversois : Jacques Ostende, dont un descendant fort âgé habitait encore les Gobelins il y a une trentaine d'années ; Ambroise van der Busch et Barthélemy Benoist. D'autres étaient venus de Bruxelles ; c'était Jacques Benseman, Guillaume Duchesne et Gabriel Dumontel, arrivé avec ses deux fils vers 1673.

Toute une légion de peintres était occupée à traduire en grandes dimensions et à peindre les sujets et les ornements dont Le Brun donnait le croquis ou l'ébauche. Au premier rang de ces actifs collaborateurs paraît le Flamand Adam-François van der Meulen, qui peignit la plus grande partie des modèles de l'*Histoire du roi*. Les *Résidences royales* ou les *Mois* de l'année exigèrent le concours de cinq artistes différents : van der Meulen donna le sujet des fonds ; Anguier dessina l'architecture ; les grands personnages du premier plan, les tapis et les orfèvreries sont de Baudrin Yvart ; les animaux, de Boels ; et les fleurs, de Jean-Baptiste Monnoyer.

Le Brun exécuta presque seul les tentures des *Saisons* et des *Éléments*, l'*Histoire d'Alexandre*, les *Festons et Rinceaux*, les *Muses*, sans cesser d'avoir la haute main et la suprême direction sur tout ce qui se faisait autour de lui.

Noël Coypel fut chargé de rajeunir les vieux modèles italiens des *Triomphes des Dieux*, et, en leur imprimant une allure toute française, il en fit une des tentures les plus charmantes qui soient sorties des Gobelins.

Plusieurs artistes étaient spécialement attachés à la manufacture et recevaient de ce chef un traitement fixe, en dehors de leurs travaux. A cette catégorie appartiennent Loir, peintre de paysages, d'animaux et d'ornements ; Genoëls, peintre d'histoire et de paysage, ainsi que de Sève ; Houasse, peintre d'animaux ; Verdier, qui peignait les fleurs ; Bailly, peintre en miniature, et François Bonne-

L'EAU
Tapisserie de la tenture des Éléments, d'après Le Brun
Manufacture des Gobelins, vers 1665.

mer, chargé de transporter les compositions de Le Brun sur des étoffes de soie à gros grain, imitant la tapisserie. Bonnemer fut investi un peu plus tard de la surveillance des apprentis.

M. Lacordaire n'a pas compté moins de quarante-neuf artistes employés, sous la conduite de Le Brun, à la préparation des modèles. Leurs noms sont indiqués dans la notice que cet auteur a consacrée aux Gobelins. La manufacture des meubles de la couronne comprenait alors, comme on l'a dit, les artisans les plus habiles dans tous les genres, mosaïstes, fondeurs, ciseleurs, sculpteurs en bois et en pierre; Girardon, Coustou, Coysevox y avaient leurs ateliers, à côté des Keller, des Tubi, des Caffieri, des Cucci et de maint autre praticien éminent employé à la décoration des résidences royales.

Le rapprochement de ces talents divers, concourant tous au même but, produisit d'immenses et féconds résultats. Les Gobelins constituaient, sous Louis XIV, une sorte de grande école d'art décoratif, qui donna au goût français une influence prépondérante pendant plus d'un siècle sur l'Europe entière.

Il s'agit maintenant d'établir le bilan des productions de cet atelier si bien organisé. L'*Inventaire du mobilier de la couronne*, dressé au début du règne de Louis XIV et tenu au courant de toutes les additions successives, va nous fournir les renseignements les plus précis sur la période brillante qui s'étend de 1662 à 1694.

Les archives de la manufacture font absolument défaut pour ce laps de temps. Quant aux Comptes des bâtiments du roi, ils devraient jusqu'à un certain point suppléer à cette lacune; mais ils se contentent le plus souvent d'indiquer la somme totale attribuée à l'entrepreneur dans le cours de l'année, et relatent très rarement le nombre et le sujet des pièces livrées. Ainsi on sait, par le compte de 1668, que Jans avait en même temps sur le métier une pièce des *Actes des apôtres*, deux des *Saisons* et des *Éléments*, cinq de l'*Histoire du roi*, quatre de l'*Histoire d'Alexandre*, deux des *Mois* ou *Résidences royales*, deux pièces *arabesques* et six de *Méléagre*. La même année, Henri Laurent travaillait à une tapisserie des *Actes des apôtres*, à deux des *Éléments*, à une des *Saisons*, à une de l'*Histoire du roi* et à trois d'*Alexandre*, tandis que Lefèvre terminait un sujet de l'*Histoire du roi*, un des *Actes des apôtres*, quatre de l'*Alexandre* et un des *Mois*. Pendant ce temps, l'atelier de basse lice de Delacroix était aux prises avec

neuf pièces des *Saisons*, quatre des *Éléments* et douze entre-fenêtres. Ce seul exemple donne une idée de l'activité déployée par la manufacture royale dans le cours de l'année qui suivit sa constitution définitive.

Si les Comptes des bâtiments sont muets le plus souvent sur le titre des sujets exécutés dans les divers ateliers, ils tiennent du moins une note exacte des sommes remises annuellement à chaque entrepreneur. Nous avons, à l'aide de ce document authentique, dressé un tableau des payements annuels depuis 1664, première année des comptes, jusqu'en 1694, c'est-à-dire jusqu'au moment où la fabrication est presque entièrement arrêtée.

Pendant cet espace de trente et un ans, réduits à vingt-sept par suite de l'omission de la dépense des manufactures dans les registres de 1671, 1672, 1677 et 1670, Jans reçut la somme totale de 769,830 livres; Lefèvre, 348,924 livres; Henri Laurent et Mozin, qui remplace Laurent à partir de 1670, se partagent 312,849 livres; enfin Delacroix eut pour sa part 280,159 livres, soit une dépense totale de 1,711,762 livres, ou 2,000,000 en chiffres ronds, en tenant compte surtout des quatre années sur lesquelles les renseignements font défaut. Le total le plus élevé est celui de 1669. Jans et Lefèvre ne touchent pas moins de 128,000 livres pour ce seul exercice. La moyenne est de 22 à 25,000 livres par an pour Jans, de 12 à 15,000 pour Lefèvre, de la même somme pour Mozin, et de 8 à 10,000 livres pour Delacroix. A l'aide de ces détails, on arriverait à évaluer, à peu de chose près, la quantité d'aunes carrées fabriquées par chaque entrepreneur pendant la période qui nous occupe.

En 1695, au compte des Gobelins ne figurent que les pensions des tapissiers et les travaux des bâtiments. Une récapitulation des dépenses de toute nature faites pour la manufacture pendant les trente et une années de sa plus grande prospérité s'élève à 3,645,943 livres, y compris les ouvrages de la Savonnerie. Soit environ 12,000,000 de francs, au pouvoir actuel de l'argent, pour une période de trente ans. « Pendant la guerre, que les ouvrages ont cessé, ajoute le rapport auquel nous empruntons une partie de ces détails, Sa Majesté a fait des pensions aux principaux ouvriers de la manufacture des Gobelins. »

On a maintenant une idée des sacrifices faits pour assurer l'existence et la prospérité de la célèbre manufacture des meubles de

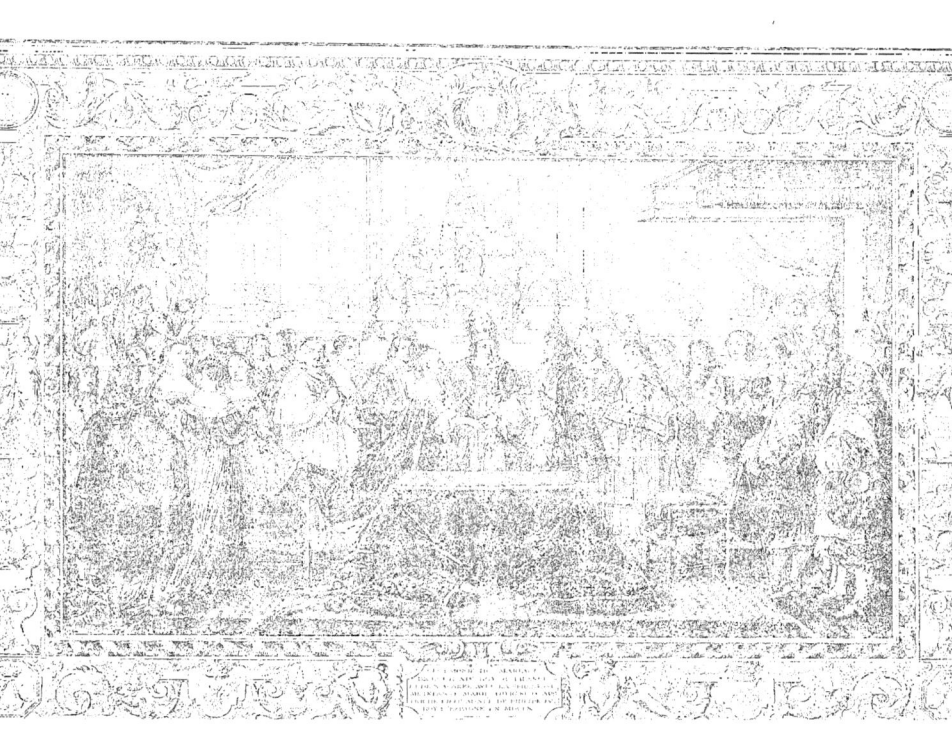

la couronne. Voyons maintenant les résultats. Nous en emprunterons l'exposé à l'Inventaire du mobilier de Louis XIV, dont il a été parlé ci-dessus.

Cent une tentures, comprenant huit cent vingt-quatre pièces de tapisserie, exécutées dans les ateliers des Gobelins depuis leur réorganisation par Colbert, figurent sur cet inventaire.

Dix-sept de ces suites, ou cent dix-neuf tapisseries, entrèrent au mobilier avant le 20 février 1673. Cent cinquante pièces sont ajoutées aux premières de 1673 à 1681. De 1681 à 1685, quatorze tentures, composées de cent une tapisseries, sont déposées au garde-meuble. De 1685 à 1697, il est exécuté vingt-deux tentures et deux cent vingt-cinq tapisseries; enfin, pendant les dix-huit dernières années du règne, la fabrication s'élève à trente-deux suites, formant un total de deux cent vingt-sept pièces.

En examinant le détail de chacune de ces cinq périodes, on a la date approximative des différentes séries tissées sous Louis XIV. Il est bon d'observer tout d'abord que la plupart des tapisseries qui vont être énumérées étaient rehaussées d'or et d'argent. Sur l'ensemble, vingt-trois tentures seulement, ou deux cent sept pièces, étaient en laine et en soie, sans or; ces dernières, à vingt articles près, sont toutes postérieures à 1685.

A la première période, s'étendant jusqu'en 1673, appartiennent six *Portières de Mars*, douze *Portières aux armes*, six du *Char de triomphe*, d'après Le Brun; deux *Histoires de Constantin*, l'une en cinq, l'autre en six pièces, d'après Raphaël et Le Brun; une suite des *Muses*, en dix pièces; une *Histoire de Moïse*, en trois panneaux; une *Histoire de Méléagre*, en huit sujets; trois tentures des *Éléments*, en huit pièces chacune, et trois des *Saisons*, une en huit et deux en six pièces. Toutes les suites dont nous n'indiquons pas l'auteur sont inscrites dans l'inventaire sous le nom de Le Brun. Il en est de même pour les séries énumérées ci-après sans nom d'artiste.

De 1673 à 1681, les *Éléments*, en huit pièces, sont encore répétés trois fois; on refait un *Constantin*, d'après les modèles déjà employés, en huit pièces; les *Muses* fournissent deux suites de dix et de huit panneaux; les *Saisons* ne paraissent qu'une fois, pour quatre pièces; puis nous avons deux suites de l'*Histoire du roi*, en douze pièces chacune; trois *Histoires d'Alexandre*, deux en onze et une en huit sujets; deux suites des *Maisons royales*, en

douze et huit pièces; les *Festons et rinceaux*, en huit pièces, et quatorze entre-fenêtres aux chiffres du roi.

La troisième période (1681-1685) voit terminer les tentures suivantes : deux *Alexandre*, six et trois pièces; les *Saisons*, huit pièces, avec quatre entre-fenêtres; deux pièces de l'*Histoire du roi*, six des *Enfants jardiniers;* puis six tentures des *Maisons royales*, avec les signes des mois, savoir : deux en douze pièces, une en dix, deux en six et une en quatre pièces, le tout accompagné de vingt entre-fenêtres exécutés pour la même tenture; enfin le *Château de Fontainebleau* et le *Siège de Douai*, pièces isolées, rehaussées de fils d'or, comme les précédentes.

Après 1685, la fabrication reprend une nouvelle activité; mais, à partir de cette date, il faut distinguer les tapisseries rehaussées d'or de celles qui ne comportent qu'un mélange de laine et de soie. Dans la première catégorie rentrent trois suites d'*Alexandre*, deux de douze, une de onze pièces; deux tentures des *Maisons royales*, en douze et en six morceaux; quatre entre-fenêtres pour cette suite des *Châteaux;* deux séries, de dix sujets chacune, des *Loges du Vatican*, d'après Raphaël; vingt-quatre portières aux armes, six portières de *Mars* et autant du *Char de triomphe*.

Pendant cet espace de temps (1685-1697), un certain nombre de tentures de laine et de soie sont mises sur le métier aux Gobelins; précédemment on n'avait exécuté, sans mélange de fil d'or, que sept pièces de *Verdures* et de *Chasses*, d'après Le Brun; six portières de *Mars* et six du *Char de triomphe*. Mais, après 1685, on cherche à réaliser de sérieuses économies. Voici l'énumération des tentures sans or datant de cette période : les *Fruits de la guerre*, de Jules Romain, en huit panneaux; les *Mois grotesques*, du même, douze pièces; les *Chasses de Maximilien*, d'Albert Durer, — nous respectons les attributions du registre, — formant deux tentures de douze pièces; les *Indiens et Animaux des Indes*, deux séries de huit pièces chacune; l'*Histoire de Scipion*, de Jules Romain, dix pièces; les *Mois*, de Lucas, en douze pièces; *Apollon et les Saisons*, pour Trianon, en quatre pièces; enfin douze portières de *Mars* et quatorze du *Char de triomphe*.

Après l'année 1697, la fabrication, un moment suspendue, est reprise, et la liste est encore longue des ouvrages rehaussés d'or qui entrèrent au garde-meuble jusqu'à la mort de Louis XIV. Ce sont : les *Saisons*, quatre portières, exécutées sur les dessins

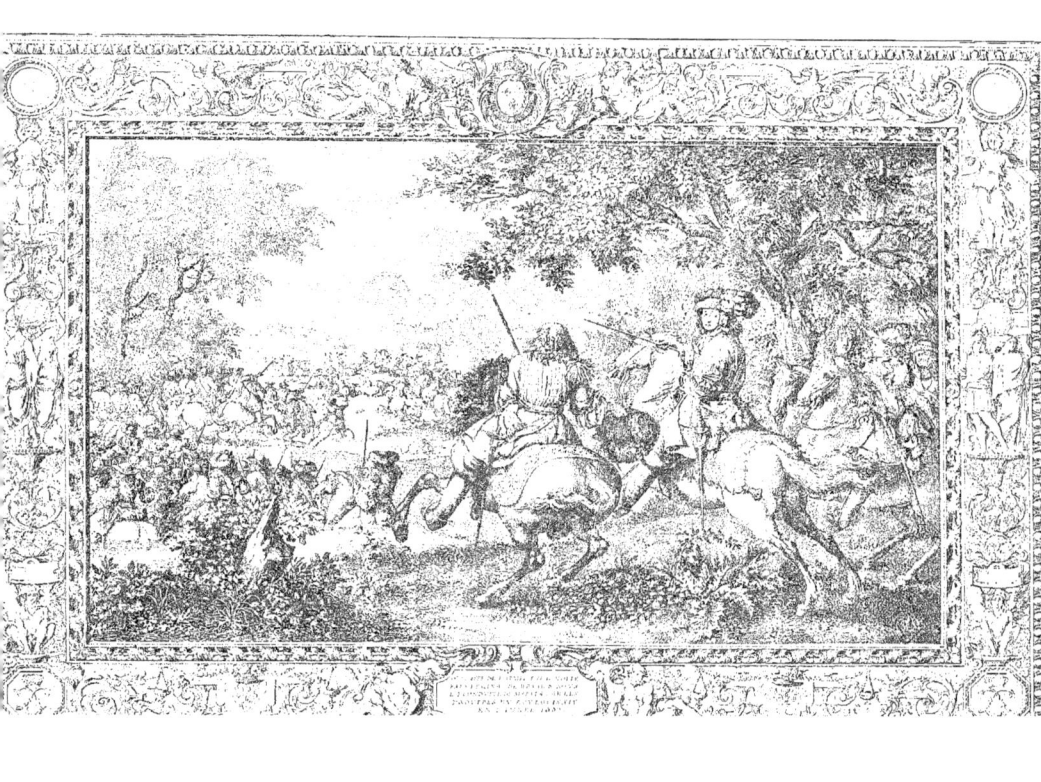

de Claude Audran; elles obtiennent un très vif succès, aussi ne les recopie-t-on pas moins de sept fois; puis les *Triomphes des dieux*, d'après Raphaël suivant l'inventaire, ou plutôt d'après Noël Coypel, quatre fois répétés, et formant trois tentures de huit pièces et une de six; les *Sujets mythologiques*, d'après Jules Romain et Raphaël, toujours au dire de l'inventaire, en quatre séries de huit pièces chacune; les sujets peints dans la galerie de Saint-Cloud par Mignard, le successeur de Le Brun, comme directeur de la manufacture, comprenant les *Quatre Saisons*, *Latone* et le *Parnasse*, trois tentures de six sujets chacune; deux suites de quatorze pièces, dont quatre entre-fenêtres, d'après les *Loges du Vatican*; six pièces représentant les *Enfants jardiniers*; six *Termes* pour entre-fenêtres; enfin les *Mois grotesques à bandes*, une des plus charmantes inventions décoratives de Claude Audran, en trois panneaux.

Pendant la même période, les tapisseries exécutées en laine et soie consistent surtout en *Portières de la Renommée* (vingt-six pièces), de *Mars* (dix-huit pièces), du *Char de Triomphe* (huit pièces), en entre-fenêtres des *Chasses de Maximilien* (douze pièces), et en *Termes* d'entre-fenêtres (douze pièces).

Il ne faut pas croire que les tapisseries dont on vient de lire la longue énumération constituent toutes les richesses en ce genre du mobilier de la couronne sous le règne de Louis XIV. Nous n'avons parlé que de cent tentures et de huit cent vingt-cinq pièces; or l'inventaire ne comprend pas moins de trois cent vingt-sept tentures, se décomposant en deux mille cinq cent huit tapisseries et cent quarante sujets dépareillés. Sans entrer dans un détail qui nous entraînerait trop loin, il suffira de signaler trente-cinq tentures de l'ancienne fabrique de Paris, quinze de l'atelier des de la Planche, cinquante-trois de la manufacture de Beauvais, quarante-six des fabriques de Bruxelles, vingt d'Angleterre, seize d'Audenarde, enfin d'autres, en plus petit nombre, d'Anvers, d'Amiens, d'Aubusson, de Cadillac, de Bruges, de Felletin, de Maincy, de Tours, etc.

Quelques-unes des tapisseries comprises dans la liste chronologique dressée plus haut exigent quelques mots de commentaire. Les suites d'*Alexandre*, de l'*Histoire du roi*, des *Maisons royales*, des *Triomphes des dieux*, sont célèbres; il convient d'indiquer les sujets dont se composait chacune d'elles.

Pour les *Saisons* et les *Éléments*, tout commentaire serait superflu. Les gravures de Sébastien Leclerc ont suffisamment répandu les célèbres compositions de Le Brun et les devises qui leur servent d'accompagnement.

L'*Histoire d'Alexandre* comprend un nombre variable de sujets, parce qu'on y ajoutait, suivant les besoins, des fragments de combats en panneaux plus étroits que les épisodes principaux. Les compositions qui constituent l'élément fondamental de la tenture représentent : la *Bataille d'Arbelles*, la *Bataille d'Issus*, *Porus devant Alexandre*, les *Reines de Perse aux pieds d'Alexandre*, l'*Entrée d'Alexandre à Babylone*. Le succès de l'œuvre fut immense, à en juger par les répétitions faites dans tous les ateliers de France et de l'étranger. Les tapissiers de Bruxelles s'en emparèrent. M. Édouard André possède plusieurs pièces avec les deux B, qui en certifient l'origine. D'autres traductions bien inférieures paraissent sortir des fabriques d'Aubusson et de Felletin ; enfin nous connaissons certains exemplaires de cette histoire où la taille des personnages est réduite de moitié. Tel est celui dont la ville de Paris possède plusieurs sujets.

L'*Histoire du roi* est incontestablement le type le plus achevé de la fabrication des Gobelins. S'il fallait choisir dans chaque siècle un échantillon donnant la plus haute idée de l'art à ses différents âges, le XVIIe siècle ne pourrait rien proposer de supérieur à cette tenture. Les bordures, dont les gravures de Sébastien Leclerc, réduites au format de ce volume, conservent au moins le dessin, offrent une composition des plus heureuses et une délicatesse exquise. Cette suite se composait à l'origine de douze sujets; d'autres scènes furent ajoutées après coup aux compositions primitives, dont l'inventaire royal nous donne la liste exacte que nous copions : Le *Sacre du roi*, l'*Entrevue des rois d'Espagne et de France dans l'île de la Conférence*, le *Mariage du roi* (voir p. 349), le *Renouvellement de l'alliance avec les Suisses*, la *Prise de Marsal*, l'*Entrée du roi dans Dunkerque*, l'*Audience du cardinal Chigi*, la *Prise de Lille*, la *Déroute des Espagnols commandés par Marsin* (voir p. 353), le *Siège de Douai* (voir p. 357), le *Siège de Tournai*, la *Prise de Dôle*.

Pour les faits de guerre, on avait choisi, non les victoires les plus mémorables du règne, mais celles où le roi avait paru en personne. Les scènes d'intérieur, comme l'*Audience du cardinal Chigi*, ont

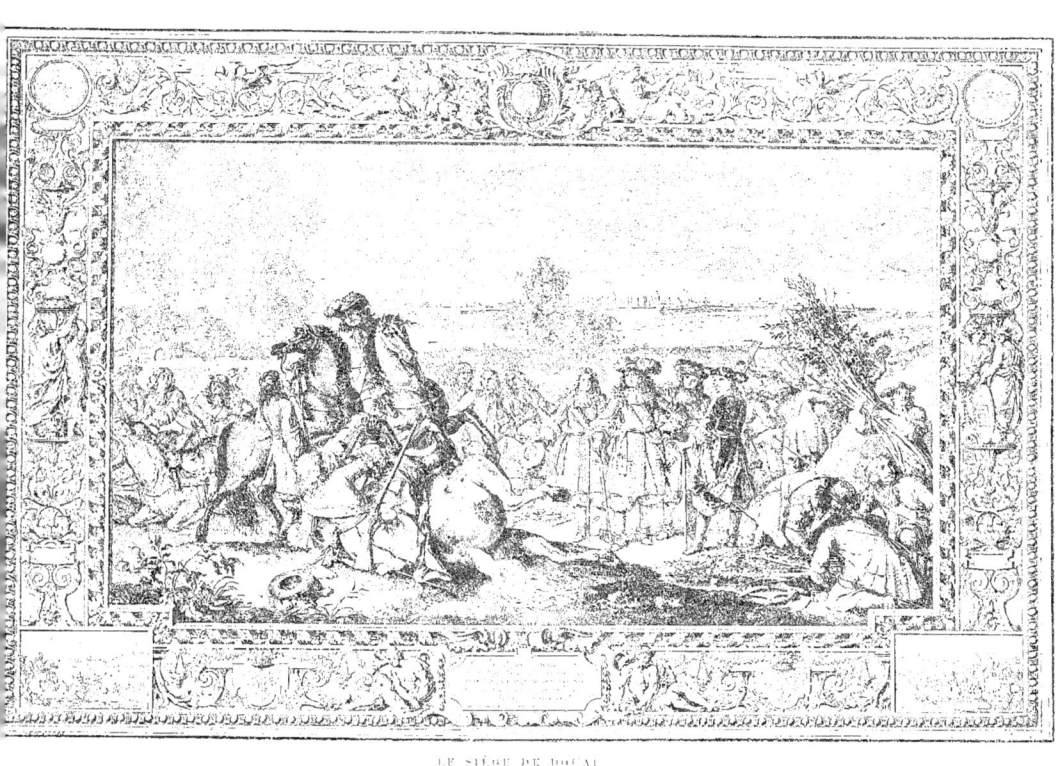

LE SIÈGE DE DOUAI
Tapisserie de l'Histoire du roi — Manufacture des Gobelins, vers 1670.
(Mobilier national.)

conservé de précieux détails sur l'ameublement et la décoration intérieure des appartements de Versailles. La plupart des pièces portent dans leur bordure latérale les dates du commencement et de la fin du travail. L'exécution d'une seule tapisserie exigea parfois cinq années et même davantage [1].

Il existe un certain nombre de répétitions des scènes de l'*Histoire du roi*, peintes sur une étoffe de soie qu'on appelait gros de Tours; le grain de cette étoffe donne de loin l'illusion de la tapisserie. Le mobilier national conserve plusieurs pièces exécutées par ce procédé, notamment la *Prise de Douai*. François Bonnemer excellait dans ce genre de peinture.

Aux douze compositions constituant à l'origine la tenture de l'*Histoire du roi* vinrent s'ajouter successivement le *Baptême du Dauphin*, la *Visite de Louis XIV aux Gobelins*, dont on trouvera dans ce volume une reproduction en couleur, la *Construction de l'hôtel des Invalides*, le *Duc d'Anjou recevant la couronne d'Espagne*.

Cette magnifique série, une des plus importantes et des plus riches à tous les points de vue qu'on connaisse, suggérerait encore bien des observations; mais, comme on profite maintenant, et avec raison, de toutes les occasions pour en exposer les différentes pièces, nous nous en tiendrons à ce qui vient d'être dit.

Aucune des tentures dues à la collaboration de Le Brun et de ses nombreux auxiliaires ne fut plus souvent reproduite que celle des *Mois* ou des *Châteaux royaux*. La disposition est des plus ingénieuses : deux colonnes, deux Termes ou deux pilastres encadrent le fond, où est représentée la résidence, animée par une scène de chasse ou par quelque fête. Sur le devant, des valets à la livrée royale étendent sur une balustrade qui traverse le premier plan de riches tapis d'Orient, tandis que des animaux singuliers, des oiseaux au plumage éclatant, une somptueuse orfèvrerie garnissent les places vides, le devant ou les coins. Voici la liste des pièces de cette suite, dans l'ordre des mois :

[1] Nous avons relevé sur les pièces mêmes les dates suivantes : *Sacre du roi* (1665-1671), *Mariage du roi* (1667-1672), *Alliance des Suisses* (1667-1675), *Réduction de Marsal* (1669-1675), *Audience du cardinal Chigi* (1671-1676), *Défaite de Marsin* (1670-1675), *Visite des Gobelins* (1673-1679). De ces dates il résulte que la première tenture n'était pas terminée en 1673, au moment où fut arrêtée la première partie de l'inventaire du mobilier de la couronne.

Janvier : le *Palais-Royal*, avec une scène d'opéra.

Février : le *Louvre*, avec un ballet dansé par le roi.

Mars : *Madrid et le roi à la chasse.*

Avril : *Versailles*, avec la promenade du roi.

Mai : *Saint-Germain.*

Juin : *Fontainebleau*, animé par une chasse.

Juillet : *Vincennes*, avec une chasse.

Août : *Marimont.*

Septembre : *Chambord.*

Octobre : les *Tuileries.*

Novembre : le *Château de Blois.*

Décembre : *Monceaux* et une chasse. C'est ce dernier qui est reproduit à la page suivante.

Aucun des modèles inventés par la féconde imagination de Le Brun ne fut aussi souvent recopié aux Gobelins que la suite des *Résidences royales*. Elles reviennent dix fois dans l'inventaire, formant un total de quatre-vingt-huit pièces, soit plus de sept tentures complètes, sans compter les entre-fenêtres. Évidemment le roi prenait un plaisir singulier à répandre dans les pays étrangers des compositions qui devaient inspirer une haute idée de sa magnificence et de son luxe.

Les tableaux qui servirent de modèles aux tapissiers chargés de l'exécution de cette tenture sont conservés aujourd'hui dans les longues et basses galeries des attiques de Versailles. Ne serait-ce pas en vue de la décoration de ces appartements qu'on aurait donné aux tapisseries cette forme allongée, évidemment adoptée en vue de chambres fort basses, tandis que les hauts panneaux de l'*Histoire du roi* trouvaient facilement de vastes emplacements au premier étage du palais ?

Les *Triomphes des dieux* nous offrent un des modèles les plus parfaits de l'art décoratif. On sait que le point de départ de ces sujets a été fourni par des pièces exécutées à Bruxelles, sur des cartons italiens, d'un aspect triste et terne, d'un style âpre et quelque peu sauvage. Ces modèles ont été attribués sans preuve à Mantegna. Noël Coypel, chargé de les copier et de les rajeunir, les a complètement transformés en les accommodant au goût de son temps. On ne saurait lui en vouloir en présence du résultat. Jamais décoration murale n'a mieux rempli son but, et les *Triomphes*

Pl. IV

LOUIS XIV VISITANT LA MANUFACTURE DES GOBELINS

(Tapisserie exécutée aux Gobelins vers 1675.)

Conservée au mobilier national.

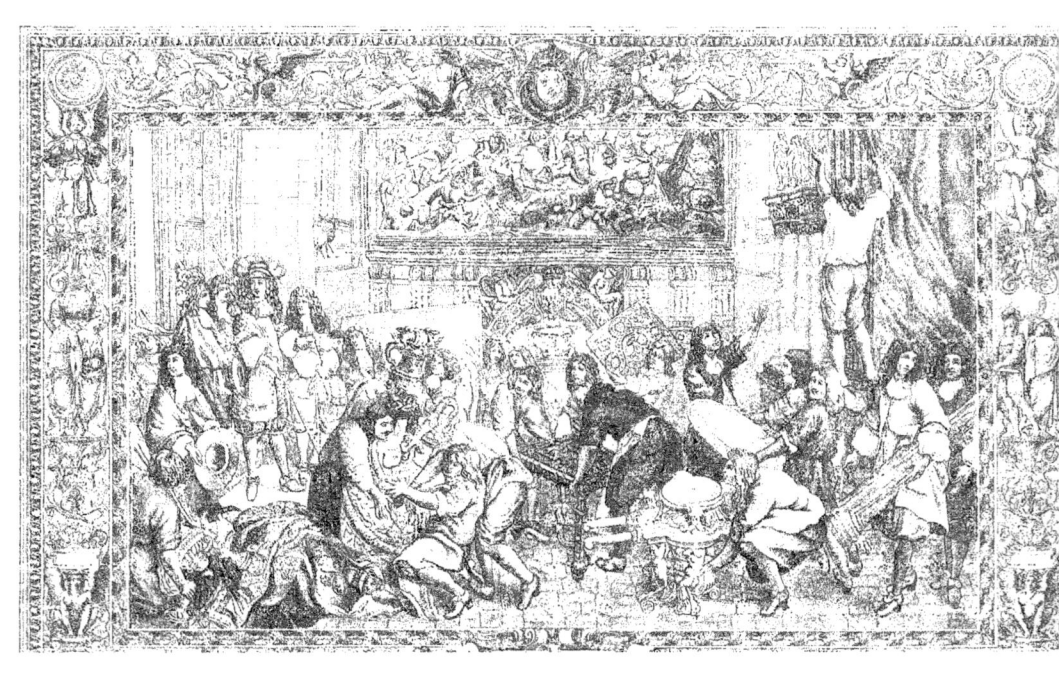

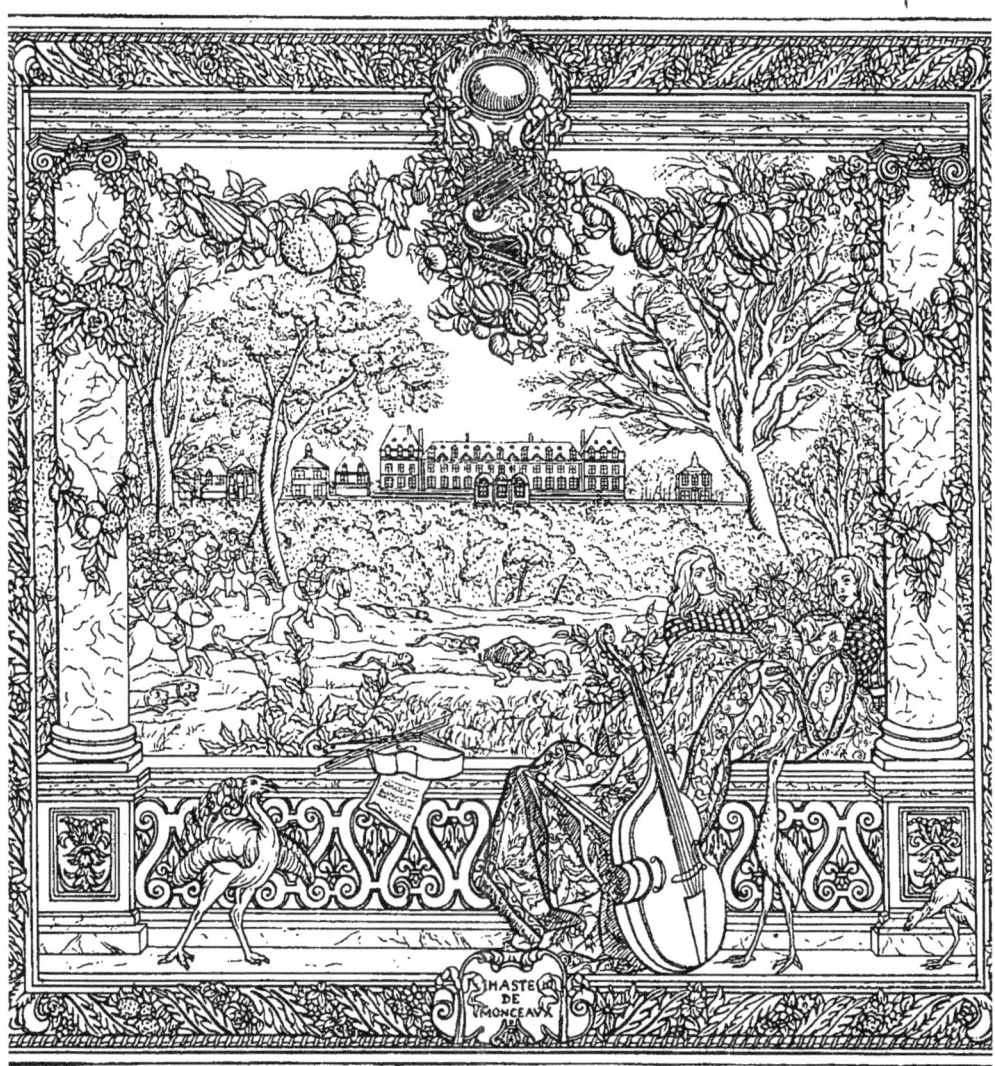

LE CHATEAU DE MONCEAUX.
Tapisserie de la suite des *Mois* ou des *Résidences royales*,
exécutée à la manufacture des Gobelins,
vers 1670.
(Mobilier national.)

JUNON
De la suite des *Mois grotesques à bandes*,
par Claude Audran.
(Manufacture des Gobelins.)

des dieux resteront comme le type accompli de la tapisserie décorative. La série se composait de huit pièces. Pour compléter la tenture, Coypel avait ajouté le *Triomphe de la Philosophie* et celui de la *Foi* aux anciens modèles consacrés à l'apothéose de *Bacchus*, de *Neptune*, de *Minerve*, de *Vénus*, d'*Hercule* et de *Mercure*. On trouvera plus loin (p. 265) le dessin du *Triomphe de Vénus*, mais sans la bordure, dont le détail infini était trop difficile à reproduire.

La place nous manque pour nous étendre comme il conviendrait sur d'autres suites qui ne le cèdent nullement à celles qui viennent d'être examinées. Y a-t-il rien de plus charmant que les *Scènes mythologiques* animées de gracieuses danses de Nymphes, et encadrées dans une bordure d'une merveilleuse finesse et d'une exécution admirable?

A-t-on jamais copié les anciens modèles avec une fidélité plus scrupuleuse que celle qu'ont mise nos maîtres tapissiers à reproduire les *Chasses de Maximilien*? C'est à ce point que les imitations se distinguent difficilement des originaux. Ainsi nous avons entendu vanter comme des pièces du XVIe siècle venant de l'héritage des Guises plusieurs panneaux de cette série conservés à Chantilly qui, outre la signature très apparente de Dela-

croix, le tapissier de basse lice, offrent un témoignage plus décisif encore de leur date et de leur origine : je veux parler de la bordure imitant un cadre doré, rehaussé dans les angles de guirlandes de fleurs. C'est, en effet, vers la fin du XVIIe siècle que les bordures, à l'imitation des cadres en dorure, font leur première apparition. Désormais la tapisserie tend à devenir de plus en plus la copie de la peinture, en abdiquant son rôle indépendant et sa mission décorative.

Le Brun reste à la tête de la manufacture des Gobelins jusqu'à sa mort. Mignard le remplace en 1690; mais il est trop vieux pour exercer quelque influence sur la direction des ateliers. Son passage est marqué seulement par la copie des peintures décoratives de la galerie de Saint-Cloud, représentant les *Quatre Saisons*, avec *Latone* et le *Parnasse*. Nous touchons d'ailleurs aux jours néfastes, aux désastres qui mirent un moment en péril l'existence même de l'établissement. Toutefois, de la courte direction de Mignard date une création des plus utiles : l'installation d'une Académie de dessin d'après l'antique et le modèle vivant, ayant à sa tête deux peintres et deux sculpteurs.

Cependant la guerre a suspendu tous les travaux de luxe; les ouvriers congédiés s'engagent dans

MARS
De la suite des *Mois grotesques à bandes*,
par Claude Audran.
(Manufacture des Gobelins.)

NEPTUNE
De la suite des *Mois grotesques à bandes*,
par Claude Audran.
(Manufacture des Gobelins.)

l'armée ou retournent dans leur pays natal. Jans lui-même, le célèbre Jans, reçoit un congé l'autorisant à se retirer à Bar-le-Duc, où il attendra les instructions du roi. Cette situation déplorable dura jusqu'à la paix de 1697. Jans est alors rappelé ; Lefebvre reprend en même temps sa place à la tête de son atelier. Les comptes nous apprennent que, dans le cours de l'année 1699, les divers métiers avaient produit quatre-vingt-dix-sept aunes et demie de tapisserie, payées 53,000 livres.

Mais la tradition est rompue, les chefs d'atelier ont vieilli ; ils n'ont plus l'ardeur et l'activité nécessaires pour former de nouveaux apprentis. Le Brun n'est toujours pas remplacé. A Mignard a succédé un architecte, Jules Hardouin Mansart ; celui-ci fait des efforts désespérés pour retenir l'établissement sur la pente fatale. N'ayant pas les lumières et le temps nécessaire pour diriger lui-même les travaux, il crée une place de peintre inspecteur chargé de surveiller l'exécution des tapisseries. Mansart meurt en 1708, et est remplacé par un grand seigneur, courtisan consommé, le duc d'Antin, qui se décharge sur l'architecte Robert de Cotte du soin des manufactures royales.

Pendant les vingt dernières années du règne de Louis XIV, les tapissiers des Gobelins ne sont

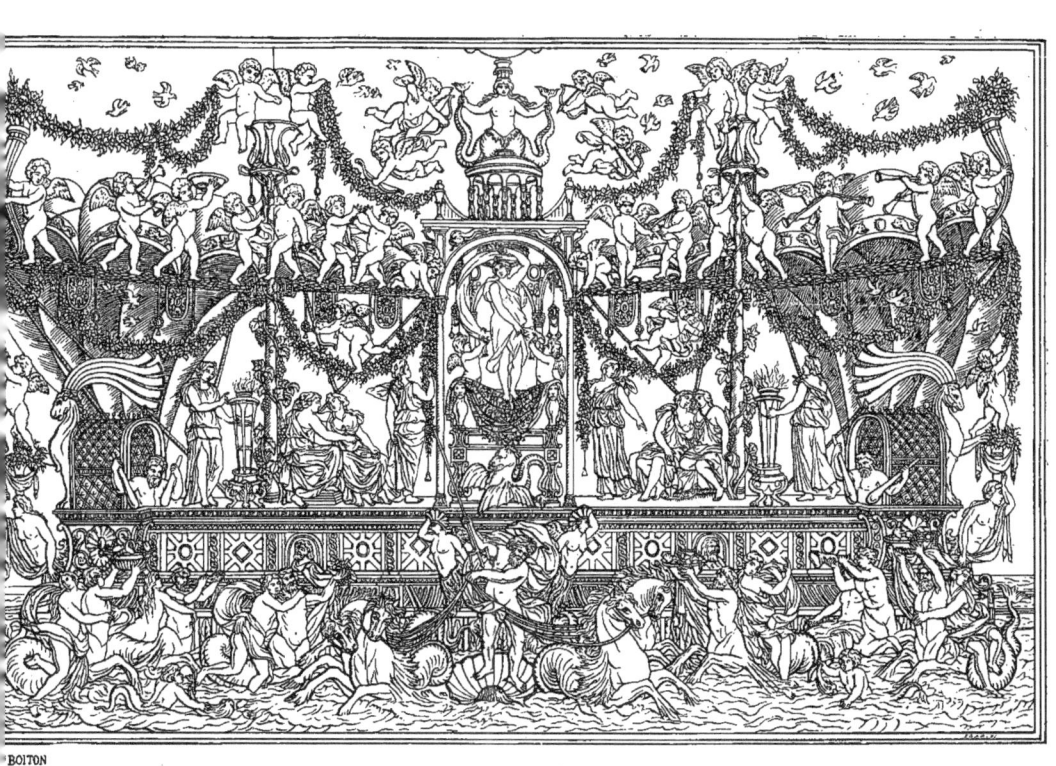

LE TRIOMPHE DE VÉNUS
Pièce de la suite des *Triomphes des dieux*, par Noël Coypel.
Manufacture des Gobelins, vers 1680.
(Mobilier national.)

guère occupés qu'à copier les anciens modèles; c'est ce qui ressort clairement de la liste des suites entrées dans les magasins du mobilier de la couronne à cette époque. La première *Tenture des Indes*, imitée de sujets indiens, offerts au roi par le prince d'Orange, qui furent plus tard entièrement refaits par le peintre François Desportes, est à peu près le seul modèle nouveau dont l'apparition soit signalée sous la direction de Mansart. On n'ose pas entreprendre de grands travaux. On cherche avant tout l'économie; on exécute beaucoup de portières et d'entre-fenêtres. De cette période datent les *Saisons grotesques,* de Claude Audran, et les *Mois grotesques à bandes,* du même, modèle charmant, sans précédent, et qui malheureusement n'aura pas d'imitateurs. Avec ces deux suites, d'un goût très original, très nouveau, le xviiie siècle entre en scène. Un artiste comme Audran eût été capable de régénérer la manufacture. Il fallait un peintre délicat et ingénieux; le roi nomma le duc d'Antin.

Cependant de l'administration de ce grand seigneur, qui se prolongea jusqu'en 1736, datent quelques sujets nouveaux. Ce sont les scènes de l'*Ancien* et du *Nouveau Testament,* empruntées à Coypel et à Jouvenet; les *Chasses de Louis XV,* commencées en 1733; mais c'est trop empiéter sur le xviiie siècle. Nous reviendrons sur cette période quand nous en aurons fini avec les tapissiers français et étrangers de la fin du xviie siècle.

Manufacture royale de Beauvais. — Dans les lettres patentes de 1664, organisant la manufacture royale de Beauvais, le roi déclare avoir en vue le rétablissement « de la manière de tapisseries de celles de Flandres, dont la manufacture avoit cy devant esté introduite en la bonne ville de Paris et les autres du royaume par les soins du feu roy Henry le Grand... » Comme la basse lice fut de tout temps seule en usage à Beauvais, ce passage confirme ce qui a été dit plus haut sur l'introduction de la basse lice à Paris sous Henri IV.

Louis Hinard, marchand tapissier et bourgeois de Paris, était placé à la tête des ateliers de Beauvais aux conditions suivantes : le roi payait les deux tiers de l'achat du terrain et du prix des constructions nécessaires à la manufacture, jusqu'à concurrence de 30,000 livres. Une somme égale était avancée à l'entrepreneur pour l'acquisition des laines, soies, étoffes et tentures nécessaires; mais ces dernières 30,000 livres, ne portant pas d'intérêt, devaient être remboursées dans un délai de six années. Le nouvel atelier de Beau-

vais prenait le titre de *Manufacture royale de tapisserie*. Nous passons sous silence les articles et privilèges de moindre importance.

En échange de ces avantages, Hinard avait pris, sans doute assez témérairement, l'engagement d'entretenir cent ouvriers dès la première année, et d'augmenter son personnel d'un nombre égal tous les ans, jusqu'à ce que la manufacture comptât six cents tapissiers.

Une des clauses du contrat assurait à l'entrepreneur une prime de 20 livres pour chaque ouvrier qu'il ferait venir de l'étranger. Enfin une pension annuelle de 30 livres était allouée pour la dépense de chaque apprenti formé dans la maison, sous la condition que l'entrepreneur entretiendrait toujours cinquante apprentis au moins ; l'apprentissage devait durer six années.

Hinart ne possédait ni l'activité ni les ressources nécessaires pour mener une aussi lourde entreprise. Au lieu de s'employer tout entier à la prospérité de la nouvelle manufacture, il continuait à s'occuper d'un atelier de douze métiers qu'il possédait à Paris, dans la rue des Bons-Enfants. En vain Colbert le pressait-il de satisfaire à ses engagements. En huit ans, Hinart avait reçu plus de 200,000 livres, dont la majeure partie était payée à titre d'avances, de primes pour les ouvriers venus de l'étranger, ou de pensions pour l'entretien des apprentis.

Les tentures livrées au roi figurent dans cette somme pour 73,000 livres environ. Elles étaient au nombre de vingt-huit et représentaient, autant qu'on peut le savoir par les comptes, des verdures peuplées d'animaux et de petites figures. Ce genre resta l'apanage à peu près exclusif de la manufacture de Beauvais. Un article des dépenses de 1669 nous apprend qu'elle comptait alors cent deux apprentis. Il y a loin de ce chiffre aux cinq à six cents élèves imposés à l'entrepreneur par les lettres patentes de 1664.

Après une expérience de vingt années, la manufacture périclitait, et il fallut aviser. Cette fois, le roi eut la main heureuse. Louis Hinart fut remplacé par un tapissier nommé Philippe Behagle, appartenant à une famille distinguée d'Audenarde, qui possédait des armoiries avec cette devise : *Bon guet chasse malaventure*. Behagle ou Behagel, pour conserver au nom sa forme flamande, était fixé à Paris depuis quelque temps déjà. Il avait épousé, à Saint-Hippolyte, la paroisse des tapissiers, une demoiselle van Heuven, qui lui donna un fils. Celui-ci, nommé Jean-Baptiste, suivit la carrière paternelle. Un descendant du directeur de Beauvais

habitait encore, en 1749, la rue de Richelieu et prenait la qualité de banquier.

L'administration de Philippe Behagle releva complètement l'établissement chancelant. Il put recueillir, en 1694, une partie des tapissiers des Gobelins que la pénurie du trésor jetait sur le pavé. Un rapport de 1698 constate que l'atelier comptait alors quatre-vingts ouvriers, et que l'entrepreneur imprimait une excellente direction aux travaux, y prenant part lui-même, et se réservant pour lui et ses fils les ouvrages les plus délicats, comme les têtes et les carnations.

Pour en arriver à ce résultat, l'habile directeur n'avait eu besoin que d'un prêt de 15,000 livres; aussi, quand il visita la manufacture, en 1686, Louis XIV ne marchanda pas les témoignages de satisfaction. Une inscription, placée dans le jardin de l'établissement, conserva longtemps le souvenir de la place où le roi avait complimenté le directeur en lui posant familièrement la main sur l'épaule.

A l'initiative de Behagle la manufacture dut la création d'une école de dessin. Un artiste nommé Lepage en eut la direction jusqu'à sa mort. L'œuvre la plus considérable de notre tapissier existe encore dans la cathédrale de Beauvais. Elle représente les *Actes des apôtres*, d'après Raphaël. Presque toutes les pièces portent la signature P. BEHAGLE. L'encadrement, formé de guirlandes de fleurs, rappelle le genre spécial de décoration dans lequel les tapissiers de Beauvais ont de tout temps excellé.

Les succès de la manufacture royale excitèrent l'émulation des magistrats de la ville. Ils attirèrent, en lui offrant des avantages considérables, un tapissier d'Audenarde fixé à Lille depuis 1680. Séduit par les promesses de la municipalité de Beauvais, Georges Blommaert émigrait dans cette ville avec son fils Jean, vers 1684. On ne possède aucun renseignement sur les destinées de cet établissement privé.

En 1704, Philippe Behagle meurt; sa veuve et ses fils gardent pendant six ans la direction des ateliers. Mais les fils ne possédaient pas les capacités du père, et bientôt les résultats acquis se trouvèrent compromis. Les frères Filleul furent appelés à la tête de la manufacture par lettres patentes de 1711; ils n'avaient aucune des qualités nécessaires pour relever la fabrication. Aussi les productions de Beauvais sont-elles jugées très

sévèrement dans l'appréciation des ateliers contemporains placée par les tapissiers parisiens de 1718 en tête de leurs statuts. Ce même document nous apprend que la marque ordinaire de la manufacture de Behagle était un cœur rouge entre deux B, travesé par un trait blanc dans le milieu. Plus tard, le nom de la ville fut inscrit en toutes lettres dans la lisière. On verra plus loin les nouvelles vicissitudes que la manufacture eut à traverser pendant l'administration de Mérou, avant de passer sous la direction réparatrice du peintre Oudry.

Gisors. — A côté des manufactures célèbres des Gobelins et de Beauvais, diverses tentatives, dues à l'initiative de quelques entrepreneurs particuliers, avaient été faites pour répandre dans les provinces les procédés de la tapisserie au métier.

Le baron Davillier a fait connaître l'existence d'un petit atelier créé dans la ville de Gisors, en 1703, par un certain Adrien de Neusse, originaire d'Audenarde, qui avait travaillé quelques années à Beauvais. Bien accueilli par les magistrats, le tapissier leur offrait, en 1708, en témoignage de reconnaissance, un portrait de Louis XIV exécuté sur ses métiers. Cette pièce, conservée au musée de Gisors, est aujourd'hui le seul témoignage connu du talent d'Adrien de Neusse. Tout porte à croire que son entreprise n'eut pas une longue durée et donna peu de résultats.

Torcy. — Il en fut probablement de même de la tentative faite, quelques années plus tard, pour doter le bourg de Torcy d'une manufacture de tapisseries. Le souvenir n'en a été conservé que par les lettres patentes sollicitées et obtenues, en octobre 1711, par Jean-Baptiste Baert, tapissier de haute et de basse lice, naturalisé français dès 1674, déjà directeur d'une entreprise de même nature à Lille d'abord, puis à Tournai. Cet entrepreneur avait atteint déjà un âge avancé quand il obtint les lettres de 1711; le moment n'était guère favorable pour une pareille entreprise. Aussi, malgré les avantages concédés à Jean-Baptiste Baert, malgré le droit de prendre le titre de Manufacture royale de tapisseries, l'atelier de Torcy ne paraît-il pas avoir réussi et n'a-t-il laissé aucune trace.

On trouve une famille de tapissiers du nom de Baert installée à Cambrai au milieu du XVIII° siècle. Elle descendait probablement du Jean-Baptiste Baert fixé à Torcy en 1711.

Amiens. — La ville d'Amiens possédait encore, vers la fin du xviie siècle, des métiers de haute lice. Le fait est attesté par les tapissiers parisiens dans l'introduction aux statuts de 1718. Il se trouve confirmé par la démarche tentée, en 1683, par un tapissier sergier de Reims, qui, ayant reçu d'un bourgeois de la ville la commande de plusieurs tentures, appela des ouvriers de haute lice d'Amiens pour lui prêter assistance. Les noms de ces artisans ont été signalés par M. Loriquet, qui a fait connaître ce curieux témoignage de la persistance de la tapisserie à Amiens. Nous en avons déjà dit quelques mots plus haut.

Nous ne nous occupons point ici du travail des tapis à haute laine, dits à la façon du Levant, qui se fabriquaient à la Savonnerie. Cette industrie est complètement indépendante de la tapisserie de haute ou de basse lice. Constatons toutefois, en passant, que l'établissement créé par Pierre Dupont et Simon Lourdet reçut de Louis XIV de précieux encouragements.

Les écrivains contemporains vantent beaucoup le tapis en quatre-vingt-douze morceaux commandé pour couvrir le parquet de la grande galerie du Louvre. L'exécution d'un pareil travail exigea naturellement un temps considérable. L'inventaire du mobilier de Louis XIV a conservé la description minutieuse de ces quatre-vingt-douze pièces, dont la plus grande partie existe encore dans les magasins du mobilier national.

Aubusson, Felletin et Bellegarde. — Les manufactures d'Aubusson, de Felletin et de Bellegarde profitèrent, elles aussi, dans une large mesure de la sollicitude de Colbert pour toutes les industries nationales, et durent à sa protection comme une sorte de renaissance. Un des premiers soins du ministre avait été de provoquer une enquête sur les besoins des fabricants de la province. Les chefs d'atelier ainsi sollicités envoient, le 17 octobre 1664, un des leurs, Jacques Bertrand, porter aux pieds du souverain l'expression de leurs vœux. A son retour, un projet de règlement est arrêté dans une assemblée générale des habitants; ce projet reçoit la sanction royale au mois de juillet 1665.

Les entrepreneurs d'Aubusson, qui occupaient encore de quinze à seize cents ouvriers, attribuaient la décadence de leurs métiers à deux causes principales : mauvaise qualité des laines et de la

teinture, absence de bons modèles. Les remèdes indiqués étaient : la visite des pièces fabriquées, qui seraient à l'avenir munies d'un plomb certifiant leur origine et leur bonne exécution; l'envoi d'un peintre chargé de fournir des modèles nouveaux, et d'un habile teinturier qui enseignerait aux Aubussonnais les secrets de la teinture. Enfin on demandait l'exemption de certaines tailles et une juridiction plus rapprochée que celle du parlement de Paris.

Quelques-uns des points principaux avaient été accordés. Les fabricants furent astreints à la visite et à la marque. Ils eurent désormais le droit d'inscrire sur la façade de leurs ateliers : *Manufacture royale d'Aubusson;* mais on oublia de pourvoir aux besoins les plus urgents. Distrait par d'autres soins, Colbert n'envoya, malgré ses bonnes dispositions, ni le peintre ni le teinturier promis. La ville d'Aubusson devait attendre bien longtemps la création d'une école de dessin.

Les ateliers de Felletin, qui jadis avaient lutté sans trop de désavantage avec leurs voisins, qui se prévalaient même de leur antériorité, étaient bien déchus de leurs anciennes prétentions. C'est à peine si Colbert paraît connaître leur existence. Jamais il n'est question d'eux dans la correspondance du ministre. Il ne s'adresse qu'aux entrepreneurs d'Aubusson. L'infériorité de la fabrication de Felletin est un fait désormais acquis; elle ira toujours en s'accusant davantage pendant le cours du XVIIIe siècle.

Les métiers de Bellegarde jouissaient de quelque notoriété sous le règne de Charles IX; depuis cette époque, ils avaient constamment décliné. Ils existaient encore sous Louis XIV, mais en si petit nombre que personne ne s'intéressait à leurs travaux. D'une pièce découverte par M. Pérathon il résulte que la tapisserie de Bellegarde était des plus communes. Elle se payait, en 1634, 40 sous l'aune carrée.

Seuls les métiers d'Aubusson méritent de retenir un instant notre attention. Le grave oubli de Colbert ne tarda pas à porter ses fruits. L'industrie de la Marche se trouvait déjà compromise quand la révocation de l'édit de Nantes vint lui porter un dernier coup. Plus de deux cents ouvriers quittèrent alors la ville, malgré les peines édictées contre les fugitifs. A la fin du XVIIe siècle, la situation des ateliers était des plus précaires. Un intendant de Moulins proposait, en 1698, de soutenir les entrepreneurs en leur avançant quelques sommes d'argent sans intérêt; mais il ne

put être donné suite à ce projet. La détresse du royaume ne le permettait pas. Il faudra bien des années aux fabricants d'Aubusson pour se relever de leur chute.

Cependant le métier de basse lice ne cessa jamais complètement d'être en usage dans la province qui lui devait sa principale ressource. On manque de données précises sur la quantité de tentures sorties de ces ateliers modestes ; mais, si on songe que plusieurs milliers d'ouvriers vivaient de la tapisserie, tant à Aubusson qu'à Felletin, à Bellegarde et dans les villages avoisinants, on peut se faire une idée de la production considérable de ces modestes manufactures provinciales.

Quand on parcourt les inventaires des églises ou des simples particuliers au siècle dernier, on rencontre dans les plus pauvres paroisses, dans les plus modestes ménages, quelques pièces à sujets religieux ou à verdures. Si les belles tentures des manufactures royales sont exclusivement réservées aux palais et aux châteaux princiers, les pièces tissées à Aubusson étaient accessibles aux fortunes les plus modiques, et bien peu de bourgeois se refusaient le luxe d'une ou deux chambres garnies de tapisseries d'Auvergne.

Trop pauvres pour payer des modèles, les entrepreneurs de la Marche se contentaient ordinairement de copier les sujets en vogue. Aubusson avait la spécialité des compositions à personnages, tandis que Felletin, faute d'ouvriers habiles, n'osait guère s'aventurer hors du genre des verdures. La plupart du temps, des gravures grossièrement coloriées leur servaient de types ; le même sujet était répété indéfiniment quand il obtenait quelque succès auprès des clients.

Nous avons rencontré plus d'une fois des pièces de l'*Histoire d'Alexandre*, d'après Le Brun, sorties, sans doute possible, des fabriques marchoises.

Il ne faudrait pas croire cependant que ces humbles artisans fussent incapables d'un effort plus sérieux quand un client exigeant et riche faisait appel à leur habileté. Nous avons déjà relevé, dans l'inventaire du mobilier de la couronne, la pièce, rehaussée d'or et de soie, représentant l'Élément de la *Terre*, d'après Le Brun, qui provenait d'un atelier d'Aubusson. C'est probablement cette tapisserie qui fut payée 1,080 livres, d'après les comptes des bâtiments royaux pour 1666, à Jacques Bertrand, ce délégué de l'industrie aubussonnaise venu à Paris, l'année précédente, pour

présenter les doléances de ses compatriotes. Il est permis de supposer qu'il avait apporté avec lui, pour fournir une preuve du savoir-faire des tapissiers d'Aubusson, cette copie d'une des pièces des *Éléments,* alors dans toute leur nouveauté; le roi s'empressa, comme il convenait, d'en faire l'acquisition.

Parmi les tapisseries de laine et de soie énumérées dans l'inventaire du mobilier royal figurent quatre suites provenant d'Aubusson, deux en sept pièces et deux en cinq. Les premières représentent des paysages avec perspectives, pots de fleurs, caisses d'orangers et aussi quelques oiseaux et animaux[1]. Les deux autres, à paysages et oiseaux, portaient dans les angles les armes de Mlle d'Orléans-Montpensier.

Nous avons également signalé plus haut une tenture de Felletin, en six pièces, représentant les *Femmes illustres de l'Ancien Testament,* entrée dans le mobilier de la couronne au commencement du règne de Louis XIV. On a vu que cette tenture, mesurant quarante aunes de superficie environ, et rehaussée d'or, avait été payée la somme relativement énorme de 6,718 livres. Elle mérite de sauver de l'oubli le nom de son auteur, le tapissier de Felletin, Bajon Lavergne.

Nous sommes loin cette fois des tapisseries à 40 sous l'aune. En somme, on connaît aujourd'hui fort peu de productions authentiques des fabriques d'Aubusson ou de Felletin antérieures au XVIIIe siècle. D'ailleurs, l'âge exact d'une verdure est toujours difficile à déterminer, ce genre subalterne n'ayant jamais fait l'objet d'études sérieuses et approfondies.

[1] Le prix de ces deux tentures d'Aubusson figure au compte de 1671 ; elles avaient coûté ensemble 3,316 livres 5 sous. Les deux autres, portant les armes de la grande Mademoiselle, étaient probablement arrivées dans le mobilier de la couronne par legs ou héritage. Leur entrée est postérieure à 1701.

CHAPITRE HUITIÈME

LA TAPISSERIE DANS LES PAYS-BAS, EN ITALIE, EN ALLEMAGNE
EN ESPAGNE, EN RUSSIE
DEPUIS 1660 JUSQU'A LA FIN DU XVIII° SIÈCLE

PAYS-BAS ESPAGNOLS

Bruxelles. — Les ateliers renommés de la capitale des Pays-Bas se trouvaient en pleine décadence quand les succès de la manufacture des Gobelins vinrent effacer leur réputation séculaire. La suprématie des métiers bruxellois sur tous les autres tapissiers de l'Europe, si longtemps incontestée, n'existait plus; ils avaient trouvé leurs maîtres dans les artisans dirigés par Jans et par Lefebvre. Désormais le mot *Gobelin* deviendra, non seulement en France, mais aussi dans tous les pays voisins, synonyme de tapisserie de haute lice d'une perfection achevée. Encore aujourd'hui, ce terme est constamment appliqué à des tapisseries qui n'ont rien de commun avec les productions de notre manufacture nationale.

Les événements politiques et militaires avaient exercé l'influence la plus funeste sur l'industrie bruxelloise. Périodiquement envahis par les troupes du roi de France, mal défendus par les ministres et les généraux du souverain débile qui fit attendre sa mort plus de trente ans, les Pays-Bas souffraient cruellement de la présence des gens de guerre, des sièges et des bombardements.

Cependant un certain nombre de chefs d'atelier luttèrent jusqu'au bout contre ces conditions désastreuses. Parmi ces hommes

énergiques figurent Jacques Coenot, entré dans le métier en 1650 et doyen en 1690; Adrien Parent, qui débute en 1654, et entretient encore, en 1675, huit métiers avec vingt ouvriers et cinq ou six apprentis; Marc de Vos, dont les descendants continuèrent les travaux pendant près d'un siècle, et qui a signé avec Jean-François van den Hecke plusieurs pièces représentant les *Saisons*, un *Sacrifice à Diane* et quatre épisodes de la *Vie de César*, décrits dans le catalogue de Berwick et d'Albe.

Albert Auwercx, dont le nom paraît pour la première fois en 1657, a mis sa signature au bas de quatre panneaux de l'*Histoire du comte Guillaume Raymond de Moncade, seigneur d'Airola, en Sicile*, plusieurs fois exposés à Paris en ces dernières années. Les bordures surtout sont d'une fantaisie exquise. Le même Auwercx a tissé quatre pièces de l'*Histoire de saint Paul;* le carton de la scène du martyre se trouvait naguère chez le comte Vilain XIV.

Un Albert Auwercx figure comme tapissier à Bruxelles en 1717; ses trois fils Philippe, Guillaume et Nicolas continuèrent les traditions paternelles.

Deux pièces représentant *Louis XIV approuvant les dessins de l'hôtel des Invalides* et la *Révocation de l'édit de Nantes*, probablement d'après des modèles de Le Brun, sortaient de l'atelier de J. (Joris ou Georges) Peemans, tapissier à Bruxelles en 1665. Ces tapisseries figuraient à l'exposition de Milan, en 1874.

Gérard Peemans (1665-1683) a signé une *Histoire de l'empereur Aurélien et de la reine Zénobie*, exécutée sur les cartons de Jean Snellinck le Vieux; M. Braquenié possède une pièce de cette suite : *Zénobie à la chasse*. Une tenture des *Actes des apôtres*, d'après Raphaël, porte aussi le nom de G. Peemans.

Les de Broc étaient issus d'une famille de peintres. Anselme de Broc, qui travaillait de 1671 à 1681, a tissé une suite de cinq pièces relatives à l'*Éducation du cheval*.

La famille van der Borcht ou Borght, qui devait fermer la liste glorieuse des tapissiers bruxellois, avait une origine identique à celle des de Broc. Plusieurs peintres de ce nom s'étaient fait connaître au XVIe siècle. Leurs descendants débutent dans l'art du tissage vers 1676. Un Jacques van der Borcht signe à cette époque un *Triomphe de Neptune et d'Amphitrite*, d'après les cartons de Jean van Orley. Il vivait encore en 1706.

Le nom A. Castro, qui se rencontre sur certaines tentures, notam-

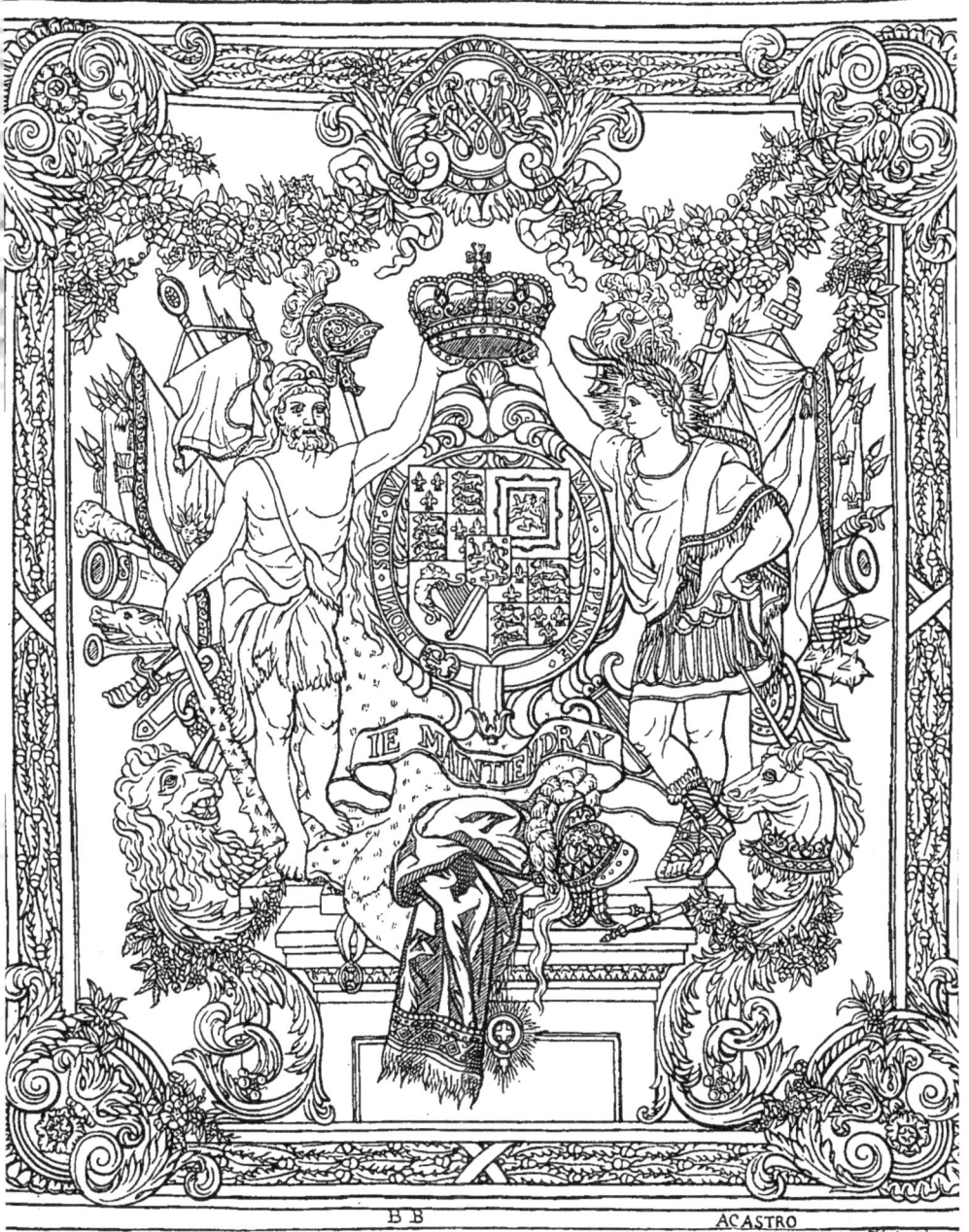

PORTIÈRE AUX ARMES D'ANGLETERRE
Tapisserie de Bruxelles. — Commencement du XVIII^e siècle.
(Appartenant à M. Bellenot.)

ment sur une suite de *Chasses,* en cinq tableaux, sur une riche portière aux armes d'Angleterre, appartenant à M. Bellenot, dont on donne ici le dessin, et au bas de plusieurs tableaux à la Téniers, ne serait, suivant M. Wauters, qu'une traduction ou un équivalent de van der Borcht. L'historien des tapisseries bruxelloises suppose que la signature A. Castro a servi simultanément à plusieurs tapissiers contemporains.

Jean de Melter, auteur d'une *Scène champêtre,* exposée au musée national de Munich, d'un *Campement* et d'un *Sacrifice d'Abraham,* conservés au palais royal de la même ville, et tous trois signés, avait émigré, en 1688, à Lille, où il mourut dix ans après. Vers 1694, il songe un moment à aller fonder une manufacture à Madrid; mais ce projet n'eut pas de suite.

Guillaume Warnier épousa, en 1700, la fille de Jean de Melter et donna un grand développement à l'atelier de son beau-père, comme nous le verrons bientôt.

Guillaume Foulon, de Namur, admis dans la corporation des tapissiers vers 1680, en même temps que son fils Guillaume-François, se livrait surtout à la fabrication des verdures. Sa signature a été relevée sur une tenture de l'*Histoire d'Alexandre,* terminée en 1681.

Au début du xviii^e siècle, la ville de Bruxelles ne comptait plus que cent cinquante ouvriers en tapisserie, travaillant sur cinquante-trois métiers répartis entre neuf ateliers. Depuis longtemps, le métier vertical était délaissé pour le procédé plus expéditif et partant plus économique de la basse lice. Voici les noms des neuf chefs d'atelier existant encore en 1700.

Auvercx (Albert)	occupant cinq	métiers.
De Clerck (Jérôme)	» sept	»
De Vos (Josse)	» douze	»
De Potter (Guillaume)	» trois	»
Peemans	» quatre	»
Rydams (Henri)	» cinq	»
Van den Hecke (François)	» quatre	»
Van der Borcht (Gaspard)	» cinq	»
Van der Borcht (Jacques)	» huit	»

De Potter est resté inconnu. Jérôme de Clerck cède bientôt son

entreprise à Jean-Baptiste Vermillon, lequel cesse sa fabrication vers 1730.

Josse de Vos, le plus renommé des maîtres de ce nom, a tissé vers 1712, pour Vienne, une copie de la *Conquête de Tunis*. On lui attribue aussi la tenture des *Campagnes du général duc de Marlborough*, pour Blenheim, et les *Victoires du prince Eugène de Savoie*, conservées à Vienne. Il travailla beaucoup pour les maisons de Mérode et d'Arenberg. Dans l'hôtel de cette dernière famille, à Bruxelles, est exposée une suite, en six pièces, des *Amours de Vénus et d'Adonis*, d'après François van Orley, ce descendant de Bernard qui avait laissé périr pendant le bombardement de Bruxelles, en 1695, les fameux cartons des *Belles Chasses*, exécutés par son aïeul.

Le fils de Josse, Jean-François de Vos, occupait encore huit métiers en 1736. Un certain Jean-Baptiste de Vos a signé deux pièces d'après van der Meulen : l'*Arrivée au camp* et la *Levée du camp*.

Pierre van den Hecke, fils de Jean-François, travaillait en 1710 et ne mourut qu'en 1752. On rencontre fréquemment des pièces accompagnées de sa signature ; l'hôtel de ville de Gand possède de lui une tenture en neuf sujets tirés de l'histoire et de la mythologie. Parmi les cartons vendus à sa mort avec son fonds, sont énumérées sept compositions de Jean van Orley, sur l'*Histoire de Psyché*, et une suite des *Femmes illustres*, par de Haese. On cite encore, au nombre des œuvres de ce laborieux tapissier, les *Saisons* (quatre pièces), les *Éléments* (deux pièces), les *Plaisirs du monde* (six pièces), les *Fêtes des paysans* (neuf pièces), une *Histoire de don Quichotte*, à petites figures (huit pièces).

Urbain Leyniers, fils de Gaspard, un des plus habiles teinturiers de son temps, avait conservé les secrets de son père pour la coloration des laines. Parmi les tapisseries qui portent sa signature, il faut signaler les trois pièces de la salle du conseil communal de Bruxelles, qu'il exécuta avec Rydams, sur les cartons de Victor-Honoré Janssens. En voici les sujets : 1º *Philippe le Bon, duc de Bourgogne, remettant le don de joyeuse entrée aux représentants des trois ordres lors de son avènement, en* 1430 ; 2º *Abdication de Charles-Quint en* 1555 ; 3º *Allégorie sur l'installation de l'empereur d'Autriche Charles IV, comme duc de Brabant, en* 1717. Ces tapisseries n'ont point de bordures ; ce sont de véritables tableaux

en laine. Urbain Leyniers a encore exécuté une *Pêche au poisson*, appartenant à la famille d'Arenberg, et sept pièces de l'*Histoire de don Quichotte*.

Le fils d'Urbain, Daniel Leyniers, exerçait, comme la plupart de ses ancêtres, la double profession de teinturier et de chef d'atelier. Il a exécuté une *Allégorie relative au commerce*. C'est à lui que s'adresse le magistrat de Bruxelles pour l'exécution des tentures offertes au maréchal de Saxe, nommé gouverneur général des Pays-Bas par le roi de France, après la conquête de 1748. Ces tentures représentaient les *Triomphes des dieux*, en sept pièces, l'*Histoire de Moïse*, en six pièces, et des *Paysans*, de Téniers (cinq pièces). La dépense totale s'élevait à 12,800 florins.

En 1768, Daniel Leyniers, qui employait encore huit tapissiers, ferma son atelier. Son fils Jacques-Joseph-Xavier tenta de reprendre la suite de ses affaires. Un frère de ce dernier, nommé François, a signé trois tapisseries de la *Vie de Moïse*, appartenant à M. Bérardi.

Gaspard van der Borcht, qui possédait cinq métiers en 1700, meurt en 1742. Deux de ses fils, Jean-François et Pierre, le remplacent. Parmi leurs principaux travaux, on signale les huit scènes de la *Vie du Christ*, exécutées en 1731 pour l'église Saint-Donatien, de Bruges, sur les cartons de Jean van Orley. Elles avaient coûté 46,000 florins, et sont aujourd'hui conservées dans l'église Saint-Sauveur, où on les expose les jours de fête.

Pierre van der Borcht a signé des *Fêtes champêtres* et des *Paysages étoffés de figures*. Son inventaire après décès (1763) mentionne une suite de sept panneaux, d'après Wouwermans, des scènes de camp, des chevaux à l'abreuvoir, des sujets militaires.

Le frère de Pierre, qui s'appelait Jean-François, est l'auteur de deux tapisseries exposées dans le chœur de l'église Sainte-Gudule, à Bruxelles, aux jours de solennité religieuse. Le sujet de ces pièces est le *Poignardement des hosties* et les *Hosties remises à l'archiprêtre de Bruxelles en* 1585.

Jean-François van der Borcht mourut en 1772, laissant un fils nommé Jacques, qui fut le dernier des fabricants bruxellois. La fabrique de Sainte-Gudule possède quatre pièces de lui, exécutées sur les cartons du peintre de Haese. On lui attribue un certain nombre de tentures conservées à Vienne, soit dans le mobilier impérial, soit dans les collections privées.

Cependant rien n'avait été épargné par le gouvernement des Pays-Bas pour arrêter la décadence de l'industrie nationale. En 1707, une ordonnance, renouvelée en 1733, exemptait de tous droits d'entrée et de sortie « les tapisseries vieilles ou nouvelles, simples ou mêlées de soie, d'or et d'argent. Le prince Charles de Lorraine fait de son côté de sérieux sacrifices pour prolonger la vie du métier de basse lice. Sur les comptes de 1756 et 1757 figurent des sommes élevées payées au peintre de la Pegna pour cartons de tapisseries fournis sur les ordres du gouverneur général.

Malgré tous ces efforts, Bruxelles ne possède plus, en 1763, que trois ateliers, bientôt réduits aux établissements des Leyniers et des van der Borcht. La fabrication du premier prend fin en 1770, et le gouvernement paye aux neuf ouvriers restés sans ouvrage une pension de 5 florins par semaine. Au bout de deux années, la pension est supprimée; on engage les tisserands qui la recevaient à entrer chez Jacques van der Borcht.

En 1770, le conseil des finances avait pris l'engagement envers van der Borcht de lui faire exécuter chaque année pour 4 à 5,000 florins de tapisseries, afin de l'aider à nourrir ses ouvriers. Cette promesse fut fidèlement observée pendant deux ans; mais bientôt les commandes font défaut, et le travail est presque complètement arrêté. Les ouvriers partent pour les villes de Madrid et de Saint-Pétersbourg, qui leur avaient adressé des offres avantageuses.

Quand l'empereur Joseph II visita la ville de Bruxelles, en 1781, l'établissement de van der Borcht, le dernier des tapissiers bruxellois, ne comptait plus que trois métiers en activité. En 1789, on réclamait à ce fabricant certains dessins de tapisserie appartenant à l'empereur, qui lui avaient été prêtés.

Le décès de Jacques van der Borcht, mort célibataire le 13 janvier 1794, mit un terme à cette lente agonie de la glorieuse industrie bruxelloise. Le dernier représentant de la tapisserie flamande laissait en magasin un certain nombre de tentures; elles furent vendues quelques années plus tard au roi de Westphalie, Jérôme Napoléon, et périrent dans l'incendie du palais de Cassel.

On a signalé, au cours de ce travail, les causes multiples de la décadence et de la ruine du métier qui avait fait la réputation et la fortune des artisans flamands. Elles se trouvent résumées

sous une forme saisissante dans un curieux Mémoire présenté, en 1777, par le magistrat de Bruxelles, en réponse aux demandes faites par le dernier des van der Borcht.

Voici le passage le plus important de cette pièce :

« La décadence de la tapisserie est une suite nécessaire du changement qui, depuis un certain nombre d'années, s'est fait sentir dans nos goûts, dans nos fortunes et dans nos usages. Le luxe, qui a gagné tous les états, a étendu nos besoins sur trop d'objets différents pour qu'à l'exemple de nos aïeux, qui, à deux ou trois chambres près, n'habitoient que les quatre murs, nous puissions encore songer à des meubles d'un si grand prix. La papeterie, d'ailleurs, jointe à une infinité de petits meubles, dont le bas prix et la variété infinie s'accommodent si bien aux besoins, aux caprices, à l'inconstance, aux goûts, à la fortune de tous les états, ont introduit une telle nécessité de varier ses meubles et d'en changer suivant les usages, que nos fortunes ne nous permettent plus de faire les frais de la tapisserie, au risque d'en voir disparaître la mode le lendemain. »

Ne croirait-on pas ces judicieuses réflexions écrites de nos jours? On ne saurait mieux dire pour expliquer la lutte désespérée des tapissiers contre les tyrannies de la mode et les revirements du goût. Ainsi les progrès réalisés par le XVIIIe siècle dans l'impression des étoffes et la fabrication du papier peint avaient eu pour résultat imprévu de consommer la ruine de la belle industrie qui avait résisté pendant tant d'années à la misère et aux révolutions politiques. La tapisserie flamande avait vécu. Nous assisterons plus loin aux efforts tentés dans le cours de ce siècle pour restaurer en Belgique la fabrication de la haute et de la basse lice.

Au début du XVIIIe siècle, à part quelques tentatives isolées et éphémères, il n'existait plus d'ateliers que dans quatre villes des Pays-Bas : Bruxelles, Audenarde, Tournai et Lille.

Le dernier tapissier d'Enghien, Nicolas van den Leen, travaillait encore en 1687. A cette époque, il restait seul. Ayant hérité de tous les biens de la corporation, il les donne à la confrérie de Notre-Dame et aux pauvres de la ville pour en jouir « jusques au temps du rétablissement du métier ». Cette hypothèse ne devait pas se réaliser. La donation de van den Leen est le dernier acte authentique qui fasse mention des ateliers d'Enghien.

Audenarde. — On a exposé plus haut le dommage causé à la prospérité d'Audenarde par l'émigration en masse des meilleurs artisans, et les efforts infructueux du magistrat pour réagir contre le courant.

Après avoir dû à sa réunion à la France un regain d'activité commerciale, grâce à laquelle les fabricants avaient établi à Paris un entrepôt de leurs productions, Audenarde se trouve définitivement rattachée aux possessions de la couronne d'Espagne, quand le bombardement de 1684 couvre la ville de ruines et détruit quatre cent cinquante maisons.

Mais déjà les maîtres les plus habiles, attirés par les promesses des villes voisines ou des États étrangers, avaient quitté leur pays natal. Trois tapissiers d'Audenarde, François de Moor, Jean d'Olieslaegher et Daniel van Coppenolle avaient passé marché, dès 1655, avec les magistrats de Gand pour s'établir dans cette ville. En vain cherche-t-on à empêcher leur départ; toutes les mesures demeurent sans effet. Les transfuges avaient promis de monter chacun douze métiers dans leur nouvelle résidence.

En 1684, à la suite du bombardement de la ville, leur exemple est suivi par plusieurs de leurs compatriotes, Jean Baert, Georges Blommaert et François van der Stichelen ; ceux-ci allèrent fonder à Lille un atelier qui jouit d'une certaine réputation. Les œuvres de van der Stichelen ont pour signature les initiales V. S. T. On connaît plusieurs suites à cette marque : six paysages, d'après des cartons de Louis de Vadder; une *Histoire d'Adam et d'Ève*, en six pièces; enfin cinq sujets empruntés aux *Métamorphoses d'Ovide*, exécutées de 1690 à 1692 pour l'hôtel du marquis de Herzelles, à Bruxelles.

En 1684, un autre tapissier d'Audenarde, Philippe Behagel, qui avait quitté son pays depuis quelques années déjà, remplaçait Hinart comme directeur de la manufacture royale de Beauvais.

De Lille, Jean Baert se rend d'abord à Tournai (1692) avant d'aller se fixer à Cambrai (1724). Il règne d'ailleurs une certaine confusion que nous avons vainement cherché à dissiper sur les pérégrinations de ce chef d'atelier, qui semble avoir conservé jusque dans un âge avancé les goûts les plus nomades. Alexandre Baert travaille à Amsterdam en 1704. Nous avons déjà parlé d'Adrien de Neusse, qui fonde un atelier à Gisors en 1703, après avoir passé dix-huit ans dans la manufacture de Beauvais. Rappelons encore le nom de Lievin Schietecotte, fixé à Douai en 1726.

Les taxes énormes qui frappaient les tapisseries d'Audenarde à leur entrée en France, et s'élevaient jusqu'à 66 pour cent de leur valeur, équivalaient à une prohibition absolue. En outre, le logement des gens de guerre faisait peser sur les populations des charges fort lourdes et les exposait à des vexations continuelles. Tous ces motifs réunis expliquent la désertion en masse des habitants, malgré toutes les mesures prises pour empêcher leur départ.

Cependant les magistrats ne perdent pas courage. Ils lutteront jusqu'au bout. Les clients manquent ; ils feront travailler les tapissiers pour le compte de la ville. En 1694, le gouverneur général des Pays-Bas, Maximilien-Emmanuel de Bavière, reçoit encore des magistrats d'Audenarde une chambre de tapisserie payée 1,950 livres à François van Verren. De temps en temps, des pièces étaient achetées pour la décoration des salles de l'hôtel de ville.

En 1700, le métier est réduit à dix maîtres. Sept ans plus tard, la maison de la corporation est vendue. Trois chefs d'atelier travaillent encore en 1749. Ils se réunissent pour la dernière fois le 1er décembre 1758.

Le dernier entrepreneur d'Audenarde, Jean-Baptiste Brandt, arrête sa fabrication en 1772. Il devait survivre vingt-quatre ans à la fermeture de son atelier.

Tournai. — A Tournai, comme à Audenarde, les magistrats prirent de sérieuses mesures pour la protection de l'industrie locale, et firent de grands sacrifices pour empêcher sa ruine complète. En 1671, ils cherchent à attirer chez eux un tapissier d'Enghien. Ils prennent à leur charge le loyer de la maison occupée par Étienne Oedins, autre tapissier d'Enghien, qui réside à Tournai de 1688 à 1692.

Jean Baert, d'Audenarde, arrivé à Tournai en 1692, jouit des mêmes immunités. La ville lui fait des avances considérables. C'est à lui qu'on commande quatre petites pièces pour fauteuils, offertes à la maréchale de Boufflers. Malgré ces avantages, l'entreprise de Baert ne semble pas avoir réussi, car il quitte la ville après un séjour d'une vingtaine d'années. Il va d'abord tenter la fortune à Torcy, près de Paris, en 1711; nous avons signalé plus haut cette tentative. En 1724, Jean Baert est fixé à Cambrai. Ainsi qu'on le verra plus loin, il n'y a pas de doute sur son iden-

tité. Le Jean Baert qui va successivement résider à Lille, puis à Tournai, et celui qu'on rencontre plus tard à Torcy et à Cambrai, ne font qu'un seul et même personnage.

Pendant le cours du XVIIIe siècle, le magistrat de Tournai ne cesse de s'imposer les plus lourds sacrifices pour faire vivre les derniers tapissiers. Il entretient aux frais de la ville des dessinateurs chargés de travailler exclusivement pour eux; mais ici, comme à Bruxelles, les nouvelles industries amènent dans le goût du public des revirements funestes pour le travail lent et coûteux du tissage au métier.

Cependant les tapissiers de Tournai étaient encore au nombre de trente-neuf en 1745. Le plus célèbre se nommait Louis Verdure; il eut pour héritier Piat Lefebvre. Des quinze métiers subsistant encore en 1774 il ne reste bientôt plus que celui de Lefebvre, qui remplace à son tour la fabrication des tapisseries par celle des serges et des tapis de pied.

Lille. — Parmi les autres villes flamandes qui se signalèrent par la protection et les encouragements accordés à la tapisserie, celle de Lille mérite d'être citée en première ligne. Nous avons vu qu'elle appelait, en 1676, deux ouvriers d'Audenarde, Georges Blommaert et François van der Stichelen. Elle leur accorde un don de 100 patagons, six annuités de 50 patagons chacune, et en outre certaines exemptions de charges. Blommaert est même reçu bourgeois de la ville. Son premier ouvrier, Jean Cabillau, fonde un atelier rival en 1680. Malgré les avantages concédés aux nouveaux venus, ils paraissent avoir assez mal réussi.

En 1684, Blommaert est remplacé par François de Pannemaker et son fils André, de Bruxelles, qui avaient d'abord travaillé aux Gobelins. Cet atelier eut plus de succès que celui de Blommaert; il prolongea son existence pendant trente-cinq ans environ. François de Pannemaker en laissa la direction, lors de sa mort (1700), à son fils et à son gendre Jacques Deletombe ou Destombes. Ces entrepreneurs s'étaient presque exclusivement consacrés à la fabrication des verdures.

En 1719, la veuve de Destombes réclamait 2,100 livres dues par la ville comme prix de tapisseries achetées pour la décoration de la salle du conclave.

On a vu que Jean Baert, originaire d'Audenarde, avait résidé

quelques années à Lille (1684-1692), avant de gagner Tournai, pour aller de là à Torcy, puis à Cambrai.

Un autre tapissier de Bruxelles, dont il a été parlé plus haut, Jean de Melter, vint fonder un second atelier à Lille en 1687, et obtint un subside de 400 livres pour frais de déplacement. Il posséda jusqu'à neuf métiers en activité. On conserve à Lille, dans une collection particulière, une *Vierge avec l'enfant Jésus*, d'après Rubens, signée J. DE MELTER.

Cet artisan meurt en 1698, laissant une fille nommée Catherine, qui épouse, deux ans après, Guillaume Warniers ou Werniers. Celui-ci obtint, à l'occasion de son mariage, le droit de bourgeoisie. Warniers sut conduire l'établissement créé par son beau-père à un haut degré de prospérité. En 1733, il dirigeait vingt-un métiers. Vers cette époque, il s'associe avec Pierre de Pannemaker, le fils cadet d'André; mais l'association dure peu. Le magistrat n'avait cessé de payer à cet habile entrepreneur 200 livres de gratification annuelle. Cette pension fut continuée jusqu'à son décès, survenu en 1738.

En mourant, Guillaume Warniers laissait une veuve, Catherine Ghuys, qu'il avait épousée après la mort de sa première femme, et qui conserva la direction de l'atelier de son mari jusqu'en 1778. Mais la fabrication n'avait pas tardé à être réduite à trois métiers.

Les œuvres de Warniers sont nombreuses; elles portent généralement une signature. On a de lui des scènes religieuses, des portières aux armes de France, des copies de Téniers, des suites de comtes et comtesses de Flandre, des sujets mythologiques, comme *Bacchus et Ariane* et le *Triomphe d'Amphitrite*, qui appartiennent à M. le comte de Pontgibaud. Warniers a tissé une *Histoire de don Quichotte*, en huit panneaux. Il aborda ainsi tous les genres et ne se montra inférieur dans aucun.

Un des frères de Guillaume Warniers, nommé Adrien, partit pour fonder une manufacture à Copenhague.

Jean-François Bouché, tapissier fixé à Lille en 1749, obtint du magistrat une pension qu'il conserva jusqu'en 1773, date de sa mort. Un *Portrait de Charles de Rohan, prince de Soubise*, exécuté au métier, lui valut le titre de « tapissier de monseigneur le gouverneur ». On a relevé la signature F. BOUCHÉ sur une *Histoire de Psyché*, en cinq pièces, exposée à Paris en 1867.

Le fils d'un tapissier des Gobelins, nommé Deyrolle, tenta de

relever à Lille l'industrie que la mort de Catherine Ghuys et de Jean-François Bouché avait laissée sans représentant. Il installa trois métiers en 1780; la ville lui vota un subside annuel de 50 florins. Cette tentative donna peu de résultats. Cependant on connaît une œuvre signée de Deyrolle; c'est une composition de plusieurs figures représentant une *Fileuse*.

Valenciennes. — Deux ou trois cités de la Flandre française essayent, comme celle de Lille, d'attirer par des offres avantageuses les tapissiers des cités voisines. Après le Pierre Regnier, dont nous avons déjà parlé et qui livre, en 1643, deux chambres de tapisseries au sieur d'Houdicourt, nous trouvons à Valenciennes un tapissier nommé Philippe de May ou du Metz. Il recevait, à la fin du xviie siècle, un subside de la municipalité, à la charge d'enseigner son métier à un certain nombre d'enfants pauvres. Son atelier de haute lice, établi en 1681, existait encore en 1690. On cite parmi les œuvres de cet artisan une *Histoire de saint Gilles*, en huit panneaux, pour la chapelle de Saint-Pierre, d'après les cartons du peintre Jacques-Albert Gerin. Les modèles furent payés 441 livres 10 sous. Le tapissier toucha pour son travail la somme élevée de 10,608 livres 17 sous 3 deniers. Il faut ajouter qu'il avait employé du fil d'or pour relever le costume du roi et le harnachement du cheval. Philippe de May n'était donc pas le premier venu.

Le tapissier Nicolas Billiet exécutait, vers 1728, à Valenciennes des verdures d'après les paysages du peintre Dubois. La ville lui avait constitué une pension annuelle de 480 livres. On a vendu récemment à Paris plusieurs pièces assez curieuses, signées BILLET, *Valenciennes*, offrant des perspectives de berceaux et de parterres à compartiments de buis taillé, à la façon de ceux qu'on appelait autrefois des parterres de broderie.

Douai. — Après la réunion de Douai à la France (1667), diverses tentatives sont faites pour y installer des ateliers de tapisserie; mais ces expériences se succèdent sans produire de résultats durables.

C'est d'abord François Pannequin, peut-être faut-il lire Pannemaker, qui vient s'établir avec son fils André, et obtient un logement gratuit avec certaines immunités.

André Chivry, tapissier, paraît en 1692, ce qui n'empêche pas

les échevins de s'adresser à un entrepreneur étranger, Jacques Destombes, peut-être le gendre de François de Pannemaker, pour lui commander une tenture en six pièces, représentant l'*Histoire des Anges*.

Lievin Schietecatte, originaire d'Audenarde, était venu tenter la fortune à Douai en 1726; le succès ne répondit pas à ses espérances, car quelques années s'étaient à peine écoulées, qu'on était obligé de mettre en loterie trois pièces de tapisserie engagées à l'argentier de la ville en garantie d'un prêt de 600 florins.

Un certain Tobie Coucks passait marché, en 1743, pour une pièce aux armes de France et de Navarre, destinée à une des salles de l'hôtel de ville. Il habitait encore Douai vingt ans plus tard; il se trouvait alors réduit à un état de profond dénuement.

Cambrai. — Dès 1682, cette ville fait une tentative pour restaurer chez elle l'industrie de la tapisserie, mais d'abord sans aucun succès.

Quarante ans plus tard, dans le cours de l'année 1724, Jean Baert, qui avait d'abord travaillé à Lille, à Tournai, puis à Torcy, vient se fixer à Cambrai avec son fils.

Ce Jean Baert devait être bien vieux en 1724. Cependant les recherches de M. Durieux sur les ateliers de Cambrai dissipent toute hésitation. Il résulte, en effet, des découvertes de l'érudit historien qu'au moment où Jean Baert mourait à Cambrai, en 1741, son fils Jean-Jacques n'avait pas moins de soixante ans; ce qui fait remonter le mariage du chef de la famille à 1680 au moins. Jean Baert n'aurait donc pas eu moins de quatre-vingts à quatre-vingt-dix ans au jour de sa mort.

Nous avons vu qu'un autre Baert, nommé Alexandre, peut-être un parent du tapissier de Cambrai, avait quitté Audenarde pour Amsterdam en 1704.

Nul doute d'ailleurs que de nouvelles recherches dans les archives provinciales ne multiplient à l'infini le nombre de ces petits ateliers locaux. Rien n'est plus simple, plus facile que l'installation d'un atelier de haute ou de basse lice; nous avons déjà insisté sur ce point; l'existence nomade des tapissiers flamands au XVIIIe siècle en offre de frappants exemples.

Jean-Jacques Baert remplaça son père dans la direction de l'atelier cambrésien. Il ne mourut qu'en 1766, à quatre-vingt-cinq

ans, laissant lui-même un fils, Jean-Baptiste, né en 1726, qui continua les traditions de ses ascendants. Il faut voir, dans la notice de M. Durieux, au prix de quels sacrifices les Baert parvinrent à soutenir jusqu'à la fin du xviiie siècle la modeste manufacture qu'ils avaient fondée. Les magistrats, après les avoir accueillis avec empressement, se montrèrent bientôt d'une extrême parcimonie, et nos tapissiers ne trouvèrent désormais qu'avec les plus grandes difficultés le placement de leurs ouvrages.

La révolution arrive et achève la ruine de l'atelier, depuis longtemps menacé. Le dernier des Baert est nommé receveur à l'une des barrières de Cambrai. Il est ensuite réduit à se faire porteur de contraintes, puis à solliciter une place d'agent de police. Il meurt enfin, le 29 mai 1812, dans la plus noire misère, à l'âge de quatre-vingt-six ans.

Arras. — Signalons encore les derniers essais tentés pour faire renaître dans la ville d'Arras l'industrie qui avait illustré son nom d'une gloire impérissable. Nous avons vu Vincent van Quickelberghe, d'Audenarde, obligé d'abandonner l'Artois, après un séjour de plusieurs années, pour se retirer à Lille; ceci se passait en 1625. Deux autres tapissiers, Lelès et Parent, font quelques sacrifices, en 1664, pour rendre la vie à l'ancienne industrie locale. Colbert s'intéresse un moment à leur entreprise; mais d'autres soins détournent son attention, et les deux associés ne tardent pas à perdre courage.

Au xviiie siècle, les magistrats d'Arras s'adressent successivement à deux tapissiers lillois, d'abord à François Bouché en 1740, puis, cinq ans plus tard, à Bernard Plantez, ouvrier de la veuve Warniers. Ce dernier s'établit à Arras avec un compagnon, et y reste jusqu'en 1759, recevant une subvention annuelle de la ville. Le musée de la ville possède deux verdures avec animaux signées PLANTÉ J. B., et attribuées au dernier représentant de la tapisserie à Arras.

ITALIE

A part quelques essais infructueux pour introduire la haute lice à Turin et pour rétablir l'atelier de Venise, la seule manu-

facture en activité dans la péninsule pendant la seconde moitié du xvii^e siècle est la manufacture ducale de Florence, déjà en pleine décadence.

Charles Demignot et l'Esguillion, chargés de l'entretien des tentures des ducs de Savoie, sont plutôt des rentraiteurs que des fabricants proprement dits. Un des fils de Pierre Lefebvre, nommé Philippe, offre au sénat de Venise, vers 1675, de venir se fixer dans cette ville avec ses métiers. Mais ces ouvertures ne paraissent pas avoir été favorablement accueillies.

Florence. — Nous avons précédemment conduit les ateliers de Florence jusqu'à l'avènement de Cosme III (1670). Une direction habile et ferme leur fait complètement défaut; les tapissiers travaillent isolément, d'après des cartons médiocres. Enfin l'introduction de la basse lice en 1673, lors de la mort de Giovanni Pollastri, le successeur de Pierre Lefebvre, consomme la décadence de la manufacture naguère encore si prospère.

Un maître resté fidèle à la haute lice, nommé Termini, quitte Florence pour Rome en 1684. Il rentre dans sa patrie vingt ans plus tard, après avoir obtenu le rétablissement du métier de haute lice. A partir de cette époque, les tapissiers ne travaillent plus à la tâche, mais sont payés à la journée, expédient coûteux, employé dans l'espoir d'obtenir une fabrication plus soignée. Termini reste à la tête de l'atelier ducal jusqu'en 1717. Sous sa direction est exécutée la tenture de l'*Age d'or*.

Le peintre Antonio Bronconi succède à Termini. Il conserve la direction de la manufacture jusqu'en 1732, et est remplacé par Giovanni-Francesco Pieri, qui conduit l'atelier jusqu'à sa suppression en 1737.

Un petit-fils de Demignot, ce rentraiteur dont nous avons signalé la présence à Turin vers la fin du siècle précédent, après avoir étudié dans les Flandres, vient se fixer à Florence, où il travaille pendant une vingtaine d'années, de 1716 à 1737. Vittorio Demignot est l'auteur d'une des meilleures suites de cette période de décadence. Elle représente les *Quatre Parties du monde;* cette tenture est conservée au musée national de Florence. Le panneau de l'*Asie* porte la signature Vittorio Domignot, 1719.

Sous Jean-Gaston, le dernier des Médicis (1723-1737), les tapissiers de Florence terminent la suite des *Quatre Parties du*

monde, tissent une tenture des *Quatre Éléments* et plusieurs *Paysages*.

Leonardo Bernini, qui avait remplacé Termini, en 1717, comme chef du tissage, prend part, avec Vittorio Demignot, à l'exécution des *Quatre Parties du monde*. Il fut chargé de liquider les comptes de l'établissement, quand un décret du duc François de Lorraine, en date du 5 octobre 1737, supprima définitivement l'atelier deux fois séculaire de Florence.

En 1740, le grand-duc François III fait reprendre les travaux sous la direction du peintre Lorenzo Corsini. Des métiers sont montés simultanément à Saint-Marc, au Palais-Vieux, à Poggio-Imperiale. Mais il s'agissait simplement de terminer les pièces commencées; car, dès 1744, tout travail a cessé. On achève pendant cette courte période une portière représentant *Vulcain et deux Cyclopes*, une pièce de l'*Histoire de Moïse* et une garniture de meubles, décorée d'arabesques, de fleurs et de fruits.

La marque de l'atelier de Florence était une fleur de lis fleuronnée entre deux F, ou une boule rappelant les pièces de l'écusson des Médicis, chargée d'un A.

En somme, la manufacture florentine doit à trois maîtres étrangers, Karcher, Rost et Lefebvre sa principale illustration. Après avoir jeté un vif éclat au XVIe siècle, après avoir éclipsé tous les ateliers rivaux de la péninsule, elle subit, elle aussi, le contre-coup des guerres de religion. L'influence de l'habile artisan parisien qui la dirigea pendant une longue période lui rendit en partie son ancien prestige. Mais la décadence profonde de la peinture la priva de bons modèles, et sa ruine définitive ne fut plus qu'une affaire de temps. Le décret du 5 octobre 1737 ne faisait que consacrer un état de choses sans remède.

Il convient de remarquer en outre que les métiers de Florence, bien qu'ils aient souvent travaillé pour des princes étrangers, ne parvinrent à prolonger leur existence pendant deux siècles que grâce aux sacrifices incessants que s'imposèrent les descendants des Médicis. A la condition seule d'être efficacement protégés et subventionnés par un prince puissant et riche, les ateliers de haute ou de basse lice pouvaient avoir quelque durée dans les États italiens. Sans ce secours indispensable, ils étaient dès leur naissance condamnés à une mort rapide.

Rome. — La première tentative réalisée, pendant le cours du xviiie siècle, dans le but d'installer de nouvelles manufactures en Italie, est celle du pape Clément XI. En 1710, il établit dans l'hospice San-Michele-a-Ripa la plus importante des manufactures romaines dont le souvenir ait été conservé. Le premier directeur du nouvel établissement fut un Parisien nommé Jean Simonet. Il avait sous ses ordres trois ouvriers ou aides qui devaient peu à peu s'augmenter de nouvelles recrues fournies par les pensionnaires de l'hospice. Le peintre Andrea Procaccini était chargé de la composition des modèles.

Les débuts de la fabrique pontificale étaient, on le voit, des plus modestes. Cependant, quatre ans après sa création, le pape passait avec les entrepreneurs et le peintre un marché destiné à leur assurer une juste rétribution de leurs peines. Cette convention fixait à 8 écus romains le prix de la palme carrée de tapisserie.

L'année suivante, Vittorio Demignot, l'habile maître qui devait diriger plus tard l'atelier de Turin, après avoir travaillé à Florence une vingtaine d'années, séjournait quelques mois à Rome, où il exécutait une *Vierge tenant l'enfant Jésus endormi*.

Simonet cède, en 1717, la place à Pietro Ferloni, qui reste jusqu'en 1770 à la tête des tapissiers romains. Ferloni avait à surveiller le travail de quatre ou cinq ouvriers et de six apprentis. Ces chiffres prouvent péremptoirement que l'atelier pontifical occupe une place des plus modestes dans l'histoire générale de la tapisserie. Si les archives n'avaient pas gardé les documents qui ont récemment permis de reconstituer son histoire, la perte n'eût pas été bien grande.

Les ouvriers de Ferloni déployèrent à coup sûr une certaine activité pour produire les nombreuses pièces énumérées dans les registres de l'établissement. Sous Clément XI sont tissés deux portraits du pape, une scène représentant le *Pontife approuvant l'établissement de la manufacture*, dix pièces sur la *Puissance temporelle et spirituelle du pape*, la *Purification de la Vierge*, la *Descente du Saint-Esprit*, la *Trinité*, le *Pasce oves*.

Sous le court pontificat de Benoît XIII, les tapissiers ne terminent qu'un *Christ en croix* et quelques paysages.

Pendant le règne de Clément XII (1730-1740), successeur de Benoît XIII, nos artisans montrent plus d'ardeur. Ils livrent

quatre pièces des *Saisons* et une suite de quatre *Paysages*. Ils tissent en même temps des tentures pour plusieurs particuliers et fabriquent aussi des tapis de pied, genre Savonnerie.

Benoit XIV (1740-1758) offre aux ambassadeurs des diverses puissances une dizaine de pièces provenant de l'atelier de San-Michele. Au début de cette période, les tapissiers du pape tentent de fonder un second établissement sur la place de Santa-Maria-in-Transtevere. Cinq panneaux à *Sujets militaires*, signés Santi Riutti et conservés à la villa Albani, passent pour l'œuvre des artisans installés à Santa-Maria.

Clément XIII (1758-1769) continue les traditions de son prédécesseur en distribuant aux ambassadeurs étrangers des suites tissées dans l'atelier pontifical. Une tenture en sept pièces est mise sur le métier pour la chapelle Pauline du Quirinal ; cinq autres tapisseries de la même époque sont conservées au Vatican.

Pietro Ferloni avait su maintenir l'atelier confié à ses soins dans une bonne direction ; on doit lui faire honneur de la meilleure part des succès de l'établissement pontifical. En effet, à peine Ferloni est-il mort (1770) et remplacé par Giuseppe Folli, que la fabrication offre des signes sensibles de décadence. Folli reste à la tête de la manufacture romaine jusqu'en 1794, époque à laquelle Filippo Pericoli prend sa place.

Sous le pontificat de Pie VI (1775-1799), l'activité des tapissiers ne se ralentit pas. Le nombre des tentures terminées est encore considérable ; mais l'exécution laisse de plus en plus à désirer. C'est sous la direction de Pericoli que sont tissées les scènes de l'*Histoire des premiers Romains*, qui décorent la salle du Trône, dans le palais des Conservateurs, à Rome.

La révolution et l'exil du pape suspendirent le travail de la manufacture pontificale. Grégoire XVI (1834-1846) la rétablit, et elle continua ses travaux, sous le pontificat de Pie IX, jusqu'en 1870. A cette époque, M. Pierre Gentili, auteur d'un essai sur l'histoire de la tapisserie romaine, dirigeait les travaux.

D'après Mgr Barbier de Montault, qui a étudié avec un soin particulier les tentures de Rome, la manufacture de Saint-Michel aurait marqué ses productions de la représentation de l'archange, son patron, dans un médaillon en camaïeu. Deux autres ateliers romains contemporains, peut-être des ateliers libres placés sous la

protection nominale du Saint-Siège, auraient eu pour marque distinctive, l'un une tiare, l'autre Remus et Romulus allaités par la louve, en camaïeu.

Turin. — Nous avons vu Vittorio Demignot, petit-fils de l'ancien tapissier turinois, après avoir étudié sous les maîtres flamands, s'arrêter un instant dans la ville pontificale, en 1715, et se rendre à Florence l'année suivante, pour y demeurer jusqu'à la suppression de l'établissement ducal. Le talent distingué de Demignot le désignait naturellement à la direction de la manufacture que le duc de Savoie établit dans sa capitale en y appelant les ouvriers florentins sans ouvrage.

Deux ateliers furent installés simultanément à Turin en 1738. L'un, de basse lice, était confié à Demignot; celui de haute lice avait pour directeur Antonio Dini. Le chevalier de Beaumont, premier peintre de la cour, et le comte Bolgaro avaient la haute surveillance des travaux destinés au palais du chef de la maison de Savoie. Le nombre des ouvriers s'élevait à quatorze, plus quatre apprentis. Chacun d'eux recevait un traitement fixe dont le montant est indiqué par les pièces comptables.

Vittorio Demignot meurt en 1743. Il a pour successeur son fils François, qui reste en fonctions plus de quarante ans. François conduisait encore l'atelier de basse lice quand il fut mis à la retraite, en 1784. Il mourut peu de temps après.

Dès 1754, la haute lice avait cessé d'être en usage à Turin. Dini, gratifié d'une pension, s'en alla chercher fortune à Venise.

Le chevalier de Beaumont meurt en 1766. Après lui, le peintre lyonnais Laurent Pêcheux fut investi de la direction artistique des travaux jusqu'en 1821, date de sa mort. Il était âgé de près de cent ans.

Antonio Bruno avait été chargé, en 1784, de diriger l'atelier de basse lice, en remplacement de François Demignot. A partir de ce moment, la fabrication décline sensiblement. Lors de l'arrivée de Bruno, l'atelier se composait encore de dix ouvriers; il n'en comptait plus que quatre avec un apprenti en 1791. La révolution et l'empire ne lui permirent pas de se relever. Il parvint à traverser cette période de guerres continuelles sans disparaître complètement; c'était beaucoup. Enfin, en 1823, le travail est repris. Le vieux Bruno, qui compte déjà près de quarante années de services,

reste à la tête de l'atelier; sous lui travaillent cinq tapissiers. Le budget annuel est à ce moment de 15,000 francs.

L'établissement ainsi reconstitué ne donna-t-il pas tous les résultats qu'on espérait? Quoi qu'il en soit, la manufacture royale de tapisseries de Turin était définitivement fermée en 1832. Le personnel comprenait alors Antonio Bruno, directeur, un adjoint, quatre tapissiers, deux apprentis et un teinturier. L'académie Albertina reçut les objets d'art appartenant à l'établissement supprimé. Parmi les pièces exécutées dans l'atelier piémontais on cite : les *Histoires d'Alexandre*, de *Jules César*, d'*Annibal* et de *Cyrus*, une *Tempête*, des *Vues d'architecture*, des *Marines*, des *Paysages*, des *Bambochades*. Tous les genres, comme on voit, y furent tour à tour abordés et traités avec un certain goût. L'exposition ouverte à Milan, en 1874, montrait plusieurs œuvres modernes, exécutées sous la direction de Bruno après la réorganisation de 1823.

Comme tous les ateliers italiens, celui de Turin n'a qu'une importance secondaire. La même observation s'applique également à la manufacture de Naples, fille, comme celle de Turin, de la manufacture florentine.

Naples. — Quand les tapissiers de Florence durent quitter cette ville, ils se séparèrent en deux bandes. Les uns remontèrent vers le nord et trouvèrent un asile près du lac de Savoie; d'autres furent recueillis à Naples. Ces derniers étaient presque tous italiens et travaillaient seulement en basse lice. Domenico del Rosso prit la direction des travaux, poste qu'il conserva jusqu'en 1764; c'est à lui qu'on doit une copie des *Quatre Éléments*, d'après Le Brun, avec une bordure nouvelle composée par un artiste indigène.

Au début, la ville de Naples possédait quinze tapissiers et quatre apprentis. Une vingtaine d'années plus tard, vers 1758, ces artisans étaient divisés en deux ateliers : dans l'un, Pietro Duranti, de Rome, présidait aux travaux de haute lice; dans l'autre, la surveillance de la basse lice était confiée à Michel-Ange Cavanna, de Milan. Domenico del Rosso conservait les fonctions de directeur. Les peintres G. Bonito et Guglielmo Anglois étaient préposés à l'exécution des cartons.

Les tapissiers napolitains s'appliquèrent surtout à la reproduction des ouvrages sortis des Gobelins. De 1759 à 1773, Duranti

exécute une suite de *Don Quichotte*, copiée sur celle de Coypel par Bonito. Cet ouvrage existe encore; la signature du tapissier se lit sur presque tous les panneaux, dont plusieurs portent aussi des dates. Du même Duranti on connaît encore un *Enlèvement de Proserpine* (1763), la *Naissance de la Vierge* et la *Magnificence royale* (1777); ces pièces sont conservées dans la collection royale de Naples.

L'*Apothéose de Charles III*, du prince à qui la manufacture devait sa fondation, semble également sortir de l'atelier de Duranti.

On croit généralement que la fabrication napolitaine prit fin lors de la conquête et de l'occupation de Naples par les Français, en 1799.

Venise. — Le premier tapissier qu'on rencontre à Venise dans le cours du xviii° siècle se nomme Pierre Davanzo. Il reste dans cette ville de 1735 à 1771, date de sa mort.

En 1760, arrive Antonio Dini, qui avait précédemment dirigé la haute lice à Turin, et que la suppression de cet atelier laissait sans ouvrage. La sérénissime république l'accueillit avec empressement. Elle lui alloua 500 ducats, plus une rente mensuelle de 25 ducats, à la condition qu'il créerait une école et prendrait des élèves. Il eut jusqu'à dix ouvriers, occupés à tisser des tentures, des étendards, des garnitures de meubles. Dini mourut à Venise, et ses filles conservèrent la direction de son entreprise; mais elle ne produisait plus guère que des tapis de pied.

Ainsi qu'on le voit par les détails qui précèdent, pas plus au siècle dernier qu'au xvii° ou au xvi° siècle, les tapissiers italiens ne sauraient entrer en lutte avec les maîtres flamands ou français.

ALLEMAGNE

Berlin. — Parmi les protestants qui abandonnèrent leurs foyers à la suite de la révocation de l'édit de Nantes, se trouvaient de nombreux artisans de la Marche. Ils allèrent demander un asile à l'Allemagne; le grand électeur les accueillit avec empressement, et c'est à ces circonstances que la ville de Berlin doit son premier atelier. Il fut fondé, en 1686, par un réfugié d'Aubusson, nommé Pierre Mercier, auquel furent attribués, dès son arrivée, des avan-

tages considérables. Le grand électeur met à sa disposition toutes les matières d'or et d'argent dont il pourrait avoir besoin pour ses travaux, et lui avance une somme de 2,400 écus.

L'atelier de Mercier comptait neuf ouvriers; la plupart de ses ouvrages entrèrent dans la décoration des palais de Berlin, de Potsdam et des autres résidences du prince, où on les voit encore. Les cartons étaient fournis par les frères Casteel, originaires de Flandre.

Quelle qu'ait été l'activité des tapissiers de Berlin depuis leur arrivée jusqu'à la mort de leur protecteur (1713), ils étaient en trop petit nombre pour exercer une sérieuse influence sur le développement de l'industrie allemande.

Parmi leurs œuvres, conservées dans le palais de Berlin, on remarque surtout la suite représentant les exploits du grand électeur. Ces tapisseries sont placées dans les appartements de la reine; plusieurs portent la date de 1693. Elles donnent une idée avantageuse de l'habileté de Mercier et de ses collaborateurs.

Il est probable qu'après la mort du grand électeur, le fondateur de la manufacture de Berlin quitta cette ville et alla se fixer à Dresde. Sur plusieurs pièces dont on parlera plus loin, et qui portent toutes une date postérieure à 1713, le nom de Mercier est suivi de la mention : *à Dresden*.

Jean Barrobon, beau-frère de Mercier, avait pris sa place à la tête de la manufacture berlinoise pour céder bientôt après la direction à son fils Pierre. Charles Vigne, dont le nom semble indiquer aussi une origine française, remplaça Pierre Barrobon et donna à l'entreprise un développement considérable. L'atelier de Berlin n'aurait pas occupé, vers 1736, moins de deux cent cinquante ouvriers. Ses productions se répandent alors dans tous les pays environnants et font une concurrence sérieuse aux tentures flamandes et françaises.

On assure que le directeur de la manufacture de Berlin abandonna de bonne heure la haute lice pour le métier à pédales. Le fait demande confirmation. Il semblerait, d'après les anciennes descriptions de Berlin et de ses environs, que les deux procédés étaient concurremment en usage dans les ateliers prussiens.

Vigne était mort avant 1769; mais ses héritiers avaient maintenu la manufacture sur son ancien pied. On lit, en effet, dans la *Description de Berlin et de Potsdam*, publiée par Nicolaï sous la date de 1769, le passage suivant : « Les tapisseries de haute et

basse lice, semblables à celles qui se font au Brabant et en France, dont l'établissement existe depuis 1723, se fabriquent ici chez les héritiers de Charles Vigne, qui demeurent à la Ville-Neuve, à côté des écuries royales. Le peintre de tapisseries, Jean-Nicolas Ludwig, peint des tapisseries sur des grosses toiles, en façon de haute lice. » Notre auteur revient encore sur l'industrie des tapisseries peintes sur toile dans la description de Potsdam, et signale dans cette ville une manufacture de toiles peintes dirigée par le juif Isaac Levin Joel.

La *Description des palais de Sans-Souci, de Potsdam et de Charlottenbourg*, par Œsterreich, complète les renseignements fournis par Nicolaï. Dans une des chambres du palais de Potsdam, qu'il appelle la chambre ornée de haute lice, Œsterreich signale une *Histoire de Psyché,* en sept pièces « faites à Potsdam par le manufacturier de haute lice Vigné (sic) », sur les modèles du peintre français Amédée van Loo. Une chambre voisine était également décorée de tapisseries à dessins de fleurs. Ces tentures doivent se trouver encore dans les appartements des rois de Prusse.

Munich. — La première manufacture de Munich avait été supprimée, comme on l'a vu, après une dizaine d'années d'existence. Au commencement du xviii^e siècle seulement, une nouvelle tentative est faite pour doter la Bavière de l'industrie de la haute lice. Ici encore, l'initiative est due à des Français. D'ailleurs, la diffusion de l'art français dans tous les pays de l'Europe pendant le cours du xviii^e siècle est un fait trop connu pour qu'il soit nécessaire d'insister. Les tapissiers suivirent l'exemple donné par les peintres, les sculpteurs, les architectes; ils allèrent en grand nombre chercher fortune en Allemagne, en Russie, en Angleterre. Les ouvriers des Gobelins n'avaient plus de rivaux depuis la chute des métiers flamands; aussi est-ce aux pensionnaires de notre grande manufacture nationale qu'on s'adresse quand il s'agit de fonder quelque atelier à l'étranger. Malgré les peines sévères édictées contre les ouvriers des Gobelins qui portaient au dehors les secrets de leur art, les transfuges ne manquaient pas, tentés par l'appât de gros appointements.

C'est ainsi sans doute que se fonda le second établissement bavarois, qui eut successivement pour directeurs deux Français, Chédeville et Santigny. La date de sa création remonte à 1718. Il

vécut près d'un siècle. Presque tous ses ouvriers avaient reçu leur éducation aux Gobelins ; leurs œuvres sont encore conservées en grande partie dans le palais royal et le musée national de Munich. La plus ancienne date relevée sur une des pièces de l'*Histoire des ducs de Bavière* est 1732. Santigny a signé de nombreuses tapisseries de 1767 à 1790. La plus récente sur laquelle nous ayons rencontré son nom est un *Banquet des dieux*, portant le millésime de 1802. A mesure que nous nous rapprochons de 1800, la décadence s'accuse de plus en plus : mauvais dessin, exécution des plus défectueuses. Il semble que, loin de son pays natal, Santigny, qui vécut jusqu'à un âge avancé, ait désappris de jour en jour son métier. La rapidité de l'exécution contribua sans doute, dans une certaine mesure, à ce fâcheux résultat.

Dresde. — Deux pièces conservées dans le palais de Courlande, les *Adieux du prince Frédéric-Auguste à son père le roi de Saxe* et la *Réception du prince Frédéric-Auguste par Louis XIV à Versailles*, portent toutes deux la signature P. Mercier, à Dresde, et les dates 1716 et 1719.

Le musée de la manufacture des Gobelins s'est récemment enrichi d'un panneau de tapisserie représentant une nature morte avec des fleurs, des fruits et un lièvre pendu par les pattes, signé : P. Mercier, a Dresden, ano 1715. Dans un panneau d'architecture formant soubassement se lisent les lettres enlacées A R (Augustus Rex), initiales du duc de Saxe élu roi de Pologne en 1697.

Ces diverses signatures ne laissent pas de doute sur l'existence d'une manufacture de tapisseries fondée à Dresde par l'ancien directeur de l'atelier de Berlin. On ignore la date de la mort de P. Mercier.

Heidelberg. — D'autres essais sont tentés, au XVIII^e siècle, pour doter d'ateliers de haute ou de basse lice différentes cités allemandes. On a notamment signalé l'existence de l'atelier de Heidelberg, en activité vers 1786. Nous croyons qu'on en découvrira d'autres encore, quand on étudiera ce sujet de l'autre côté du Rhin plus sérieusement qu'on ne l'a fait jusqu'ici.

Nancy. — Nous avons exposé plus haut les débuts de la tapisserie à Nancy, en constatant que les premières expériences n'avaient

produit que des résultats insignifiants. Cet échec ne découragea pas les princes de Lorraine. Quand la paix de Ryswick eut mis fin aux guerres qui désolaient le pays, le duc Léopold reprit le projet formé par ses ancêtres; sa persévérance fut, cette fois, couronnée de succès.

Charles Herbel, peintre attitré du duc, après avoir accompagné Charles V dans toutes ses campagnes, avait représenté les principaux épisodes de la guerre dans vingt-cinq tableaux, exposés pour la première fois à Nancy le 10 novembre 1698, lors de l'entrée solennelle de Léopold dans sa capitale. Charles Mitté, chargé de la direction d'un atelier installé à Nancy, reçut la mission de reproduire ces compositions en haute lice. En 1711, la suite des *Conquêtes de Charles V,* exécutée sur des modèles peints par Martin et Guyon, d'après les esquisses d'Herbel, était terminée; le tapissier du duc livrait en même temps une tenture des *Douze Mois,* d'après les compositions du même Herbel.

Ces œuvres existent encore. Elles sont conservées à Vienne, où le duc François III les a transférées lors de son mariage avec l'impératrice Marie-Thérèse (1736). Sur l'une d'elles se lit la signature abrégée de Charles Mitté : C. M. E., avec la date : Nancy, 1705. Une autre pièce, la *Délivrance de Vienne,* porte l'inscription : Fait a Malgrange, 1724.

Les métiers de Mitté, recrutés parmi les ouvriers des Gobelins, étaient installés, comme l'inscription qui précède le prouve, à la Malgrange, dans les environs de Nancy.

Un autre tapissier, nommé Bacor, exécute à la même époque une suite de portières décorées d'armoiries, conservées également à Vienne, et deux portraits du duc Léopold.

La corporation des tisserands avait pris assez d'importance pour recevoir, en 1717, une organisation officielle et un règlement particulier. Elle était placée sous le patronage de saint François d'Assise.

Un certain Sébastien Maugin ou Mangin, fils de Nicolas, bourgeois de Nancy, figure sur plusieurs actes officiels avec le titre d'entrepreneur de S. A. R. Peut-être avait-il succédé dans cet office à Charles Mitté. Il existe à Vienne des pièces signées S. M. qui lui ont été attribuées.

Toutefois aucun de ces ateliers n'eut autant d'importance et une aussi longue durée que celui des frères Nicolas et Pierre

Durand. Ces deux entrepreneurs installèrent leurs métiers, en vertu des lettres patentes du 10 mai 1699, dans les greniers situés à Nancy au-dessus de la Boucherie. Leur privilège fut prorogé à diverses reprises; il était encore confirmé par le duc François III, en 1736. Quand Stanislas prend possession du trône de Lorraine, il trouve l'atelier des frères Durand en pleine prospérité. Nicolas meurt en 1755, à l'âge de quatre-vingt-onze ans. Il avait été précédé dans la tombe par son frère Pierre. François, fils de Nicolas, devient alors directeur de l'entreprise, avec son gendre Sigisbert Matthieu pour associé. La manufacture de Nancy existait encore aux approches de la révolution; mais le nombre de ses ouvriers, qui avait été porté un moment jusqu'à quatre-vingts ou cent, se trouvait alors considérablement réduit.

La manufacture des frères Durand comptait près d'un siècle d'existence quand elle cessa ses travaux. Elle se consacrait d'ordinaire à la fabrication des tentures communes, destinées à l'ameublement des maisons bourgeoises. Les imperfections du dessin nuisaient à leur réputation et les empêchaient d'entrer en comparaison avec les œuvres flamandes ou françaises. Les productions de cet atelier ne quittaient guère la province; c'est ce qui explique l'impossibilité où nous nous trouvons de citer une seule pièce qui puisse lui être attribuée avec certitude.

En 1734, un marchand tapissier d'Aubusson, Jean Bellot, sollicite et obtient l'autorisation d'établir à Nancy une manufacture de haute et de basse lice.

Quand le duc François III prit possession du duché de Toscane, en 1737, une de ses premières mesures fut, comme on l'a dit, de fermer l'atelier deux fois séculaire fondé par les Médicis. Deux ans après, il est vrai, les travaux étaient repris; mais les tapissiers lorrains avaient remplacé partout les italiens. Ce sont eux qui sont chargés de la direction des nouveaux métiers; c'est à eux que sont confiés les travaux de rentraiture qu'exige la riche collection amassée par les ducs de Toscane. Lors de son départ, le duc François avait emporté à Florence les principaux spécimens de l'industrie lorraine. C'est ce qui explique la présence dans les collections florentines de plusieurs des suites signalées plus haut.

Comme on le voit, la Lorraine et particulièrement la ville de Nancy furent, pendant tout le cours du XVIIIe siècle, un centre de

production active, dont le rôle n'a été révélé que dans ces derniers temps, grâce aux recherches de MM. Lepage et Pinchart.

RUSSIE

Nous avons noté les premiers efforts tentés, dès 1607, pour introduire en Moscovie la fabrication des tapisseries. Si les notions précises sur ce premier établissemeut font défaut, on a plus de détails sur la manufacture fondée par Pierre le Grand, en 1716, manufacture qui prolongea son existence jusqu'à la fin du XVIIIe siècle. Une liste des artistes et des gens de métier appelés par l'empereur de Russie et autorisés par le duc d'Orléans, régent, à quitter la France, contient les noms d'un certain nombre d'artisans experts dans le tissage et la teinture; parmi eux figurent Philippe Behagle, teinturier et tapissier; Jean Behagle, son fils; Gabriel Renaud et Jean Renaud, son fils, teinturiers en laine, et Claude Mériel, teinturier en soie. Ils partaient sous la conduite de l'architecte Le Blond, qui devait mourir en Russie peu d'années après. Le peintre Oudry avait dû les accompagner; mais les instances du duc d'Antin le décidèrent à ne pas quitter la France.

La direction de la manufacture impériale passa, en 1755, dans les attributions du sénat. Onze ans plus tard, elle recevait une administration particulière. En 1763, un ouvrier des Gobelins, nommé Rondet, obtient l'autorisation de se rendre en Russie et d'y séjourner trois années. Alexandre Pinchart a constaté, en 1777 et l'année suivante, le départ de plusieurs tapissiers bruxellois pour la Russie. Il résulte de ce fait qu'à cette époque les métiers étaient encore en pleine activité.

Dans le musée des voitures impériales de Saint-Pétersbourg sont exposées treize pièces provenant de l'établissement créé par Pierre le Grand. Elles représentent des sujets mythologiques d'après le Guide et deux des quatre parties du monde : l'*Asie* et l'*Amérique*. Les deux autres, l'*Afrique* et l'*Europe*, dont la première ne serait qu'une copie d'une pièce de la *Tenture des Indes*, de Desportes, se trouvent dans une collection particulière, où M. Dautzenberg a récemment constaté leur présence. Ces dernières portent un titre et une signature en langue russe, avec la date 1744. Elles ont pour

bordure un cadre doré, suivant la mode du temps. Les lettres P. E. B. enlacées se lisent dans un écusson.

ANGLETERRE

A quelques efforts isolés et sans suite se bornent les essais faits au xviii^e siècle pour rétablir la belle industrie qui avait illustré l'atelier de Mortlake et le nom de son directeur, sir Francis Crane.

Soho. — Une collection de paysages montagneux, animés de groupes de paysans, d'après des cartons de Francesco Zuccherelli, décorant une vaste salle du palais de Northumberland, serait l'œuvre d'un atelier établi à Soho en 1758.

Londres. — M. Dautzenberg a relevé sur une tenture de quatre pièces, à sujets orientaux, exécutées sur des cartons de Leprince, la signature : P. SAUNDERS, LONDON ; ce qui donne à supposer que ce Saunders était le chef d'une fabrique établie à Londres durant la seconde moitié du xviii^e siècle.

Fulham et Exeter. — Plus importante, sinon plus durable, paraît avoir été la tentative du Père Norbert, ce capucin nomade qui nous a laissé, dans une sorte d'autobiographie, le récit de sa bizarre odyssée. Vers 1750, il se fixe à Fulham, fait venir des tapissiers de France, en particulier des Gobelins, et crée un établissement qui compta pendant quelque temps jusqu'à cent ouvriers. Mais la mauvaise gestion et l'inexpérience du directeur le plongèrent dans de grands embarras. Il dut prendre la fuite. Un autre Français, nommé Passavant, recueillit sa succession et transporta l'atelier dans la ville d'Exeter, sans parvenir à le relever.

La manufacture de Fulham et d'Exeter fabriquait certainement des tapis de pied, genre Savonnerie. Certaines personnes doutent qu'elle ait produit des tapisseries de murailles. La preuve catégorique de ce fait nous paraît cependant ressortir de l'arrivée des ouvriers des Gobelins, car on sait que dans la manufacture royale les métiers de haute ou de basse lice n'étaient employés qu'à l'exécution des tentures à personnages. Tous les tapis de pied sortaient sans exception de la Savonnerie.

ESPAGNE

Nous avons résumé, dans un chapitre précédent (page 237), ce qu'on sait de certain sur les premières manufactures espagnoles. C'est seulement au xviii^e siècle que des encouragements sérieux furent donnés, en Espagne, à l'industrie de la tapisserie.

Madrid. — A un roi d'origine française, au petit-fils de Louis XIV, est due cette initiative. En 1720, Philippe V établit à Santa-Barbara, dans la casa del Abreviador, une manufacture consacrée d'abord exclusivement à la basse lice. Elle eut pour premier directeur un Anversois, Jacques van der Goten, dont la famille resta longtemps à la tête de l'entreprise que son activité avait singulièrement contribué à faire réussir. La première œuvre de van der Goten existe encore à l'atelier de Madrid. Elle représente un marchand de volailles et porte la signature : H IACOBUS VAN DER GOTEN FECIT MALTRITI, 1721.

La haute lice ne tarda pas à faire son apparition dans l'établissement de Santa-Barbara. Elle fut introduite par un Français, nommé Antoine Lenger, qui exécuta, en 1730, une copie du fameux tableau de Raphaël, la *Vierge à la Perle*. L'atelier de basse lice, de son côté, s'était mis à copier une *Fête rustique*, dans le goût de Téniers, et une *Chasse au faucon*. De la même époque datent aussi les *Portraits de Charles III et de la reine*, sa femme, conservés dans les appartements du palais de Madrid.

Séville. — Bientôt une fabrique est fondée à Séville (1730) par André Procaccini, l'ancien directeur de la manufacture Saint-Michel, à Rome ; van der Goten lui-même s'intéresse à son installation. Mais elle succombe bientôt, après avoir commencé une copie de la *Conquête de Tunis* et l'exécution d'une *Histoire de Télémaque*, exposée aujourd'hui dans le palais de l'Escurial. Les ouvriers de la fabrique de Séville trouvèrent un refuge dans la maison de Santa-Isabel, à Madrid.

Les principales productions de ces différents ateliers, à part la *Conquête de Tunis* et l'*Histoire de Télémaque*, consistent en

une tenture de *Don Quichotte,* d'après Procaccini, recopiée jusqu'à trois fois, des répétitions de *Scènes villageoises,* d'après Téniers, et une pièce représentant l'*Abondance,* récemment acquise à la manufacture même, par M. Darcel, pour le musée des Gobelins. Il faut citer à part la suite de quarante-cinq pièces, dont Goya donna les modèles vers 1766 et qui, sous la dénomination vague de *Los Tapices,* représentent des danses, jeux, divertissements champêtres et autres scènes empruntées à la vie populaire, le tout animé par la verve spirituelle et l'entrain pittoresque du peintre des Caprices. Cette suite peut passer pour l'œuvre capitale des tapissiers de Santa-Barbara. Elle décore aujourd'hui le palais de l'Escurial. M. Darcel a pu en acquérir, pour le musée des Gobelins, un fragment représentant des enfants cueillant des fruits, daté de 1791. Le tissu est un peu gros, les tons heurtés; mais, à distance, les couleurs se fondent et produisent un effet assez gai.

La manufacture de Santa-Barbara, fermée en 1808, lors de l'occupation de Madrid par les Français, fut rouverte en 1815. Elle existe encore.

CHAPITRE NEUVIÈME

LES MANUFACTURES DES GOBELINS, DE BEAUVAIS ET D'AUBUSSON
SOUS LES RÈGNES DE LOUIS XV ET DE LOUIS XVI

(1715-1789)

Manufacture des Gobelins. — L'avènement de Louis XV n'apporta pas de changement à la direction des manufactures royales. Placé dans les attributions du surintendant des bâtiments, arts et manufactures royales, l'établissement des Gobelins avait successivement relevé de Colbert, de Louvois, de Jules Hardouin Mansart. A la mort de ce dernier, en 1708, la surintendance des bâtiments était remplacée par une simple direction confiée au duc d'Antin. Celui-ci conserva la haute surveillance des Gobelins jusqu'à sa mort, et eut alors pour successeur dans cette fonction le contrôleur général des finances Philibert Orry.

L'influence de Mme de Pompadour fit désigner, en 1747, à cette place, dont elle réservait la survivance à son frère, l'oncle de son mari, M. Lenormant de Tournechem. Puis le marquis de Marigny dirigea l'administration des bâtiments de 1751 à 1773. L'abbé Terrai vint ensuite et resta jusqu'à l'avènement de Louis XVI. Le nouveau roi appela à cette haute position, dont les attributions comprenaient tous les services qui ont constitué dans ces dernières années le ministère des arts, le comte la Billarderie d'Angiviller, qui ne se retira qu'en 1789.

Sous les ordres du directeur des bâtiments, un artiste était chargé d'exercer une surveillance immédiate sur tout ce qui se faisait dans la manufacture royale. Ce poste important avait été

confié successivement, comme on l'a déjà dit, à Charles Le Brun, puis à son rival, Pierre Mignard. A la mort de ce dernier, il échut à un architecte, Robert de Cotte, qui le garda de 1699 à 1735, et le transmit à son fils ; celui-ci le conserva jusqu'en 1747. Il devint en quelque sorte de tradition de confier ces importantes fonctions à un architecte. En effet, de Cotte fils a pour successeurs, d'abord Garnier d'Isle (1747-1755), puis Soufflot (1755-1780). On revient alors aux anciens errements. Le premier peintre du roi, c'était alors le chevalier Jean-Baptiste-Marie Pierre, est appelé à la direction des Gobelins; mais, à sa mort (1789), c'est un architecte qui lui succède. Cette fois, le choix du ministre était bien tombé; car nous verrons Guillaumot, après une interruption causée par les événements, reprendre le gouvernement de la manufacture et aider puissamment à son salut, puis à sa réorganisation.

La surveillance artistique des ateliers était réservée à un peintre choisi parmi les membres de l'Académie royale. Son concours était d'autant plus indispensable que le chef nominal de la manufacture, pris ordinairement parmi les architectes, ne possédait pas les connaissances techniques nécessaires pour redresser les tapissiers et réformer les mauvaises tendances. Parmi les artistes qui prirent une part directe aux travaux des Gobelins figurent Antoine Coypel et son fils Charles-Antoine, Jean-Baptiste Oudry, qui administrait en même temps avec beaucoup d'habileté et de succès la manufacture de Beauvais, François Boucher, Amédée van Loo, enfin le chevalier Pierre.

Mais on peut dire que, sans prendre une part directe aux travaux des ateliers, presque tous les peintres en réputation du règne de Louis XV apportèrent le tribut de leurs talents à la manufacture royale. Les livrets des expositions de l'ancienne Académie de peinture fournissent à cet égard des renseignements précieux. En effet, depuis 1737 jusqu'à la fin du règne de Louis XV, ils signalent soigneusement les sujets peints pour être reproduits en tapisserie. A partir de l'avènement de Louis XVI, cette mention disparaît et est remplacée par une simple indication que le tableau appartient au roi. Il devient donc plus malaisé, à dater de cette époque, de reconnaître les tableaux commandés pour servir de modèles aux tapissiers.

Comme on n'a jamais songé jusqu'à ce jour à extraire des livrets

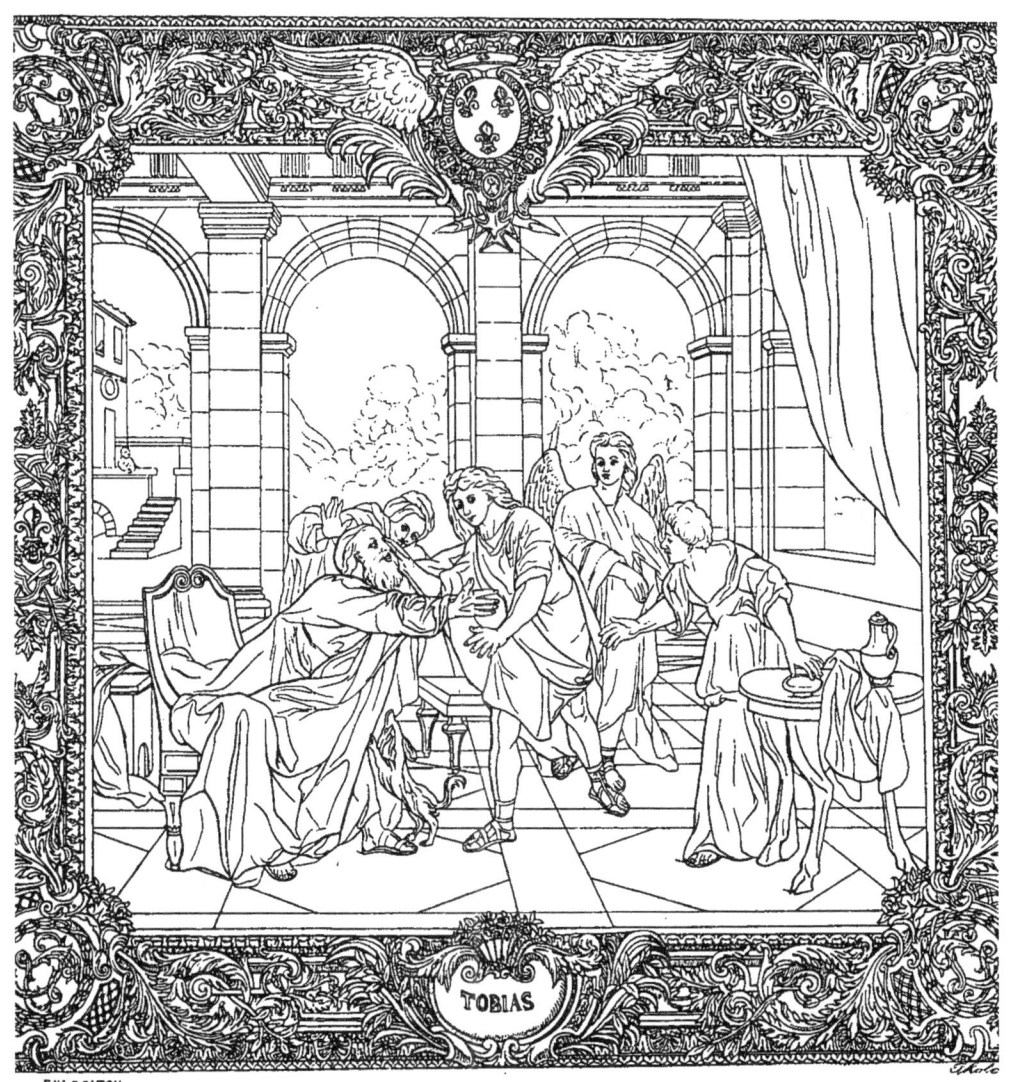

LE RETOUR DE TOBIE
Tapisserie de la tenture de l'*Ancien Testament*,
Manufacture des Gobelins, vers 1700.
(Mobilier national.)

des anciens salons la liste des tableaux destinés à la manufacture des Gobelins, nous donnerons ici cette nomenclature sous la forme la plus concise. Pour suivre l'ordre chronologique, voici d'abord l'énumération des tentures mises sur le métier depuis la mort de Mignard, bientôt suivie de la suspension des travaux, jusqu'au salon de 1737.

En 1711 est commencée la tenture de l'*Ancien Testament*, d'après Coypel; peu après, on entreprend celle du *Nouveau Testament*, sur les modèles de Jean Jouvenet et de Restout. L'ancienne bordure est décidément supplantée par l'imitation du cadre doré; mais, comme on peut le constater ici par le dessin de la pièce représentant le *Retour du jeune Tobie*, ce cadre offre alors une richesse de combinaisons, une ampleur qui atténue un peu les défauts du nouveau système.

La tenture des *Métamorphoses* est mise sur le métier en 1717; la première pièce de l'*Iliade*, d'après Antoine Coypel, est entreprise l'année suivante.

La belle portière de *Diane*, dont nous donnons ci-contre un dessin, date de la même époque.

A l'année 1723 remonte l'exécution des premières pièces de l'*Histoire de don Quichotte*, dont le modèle est dû à Charles Coypel. Cette suite, fameuse à juste titre, nous montre une des plus charmantes inventions imaginées par le xviiie siècle. Les époques antérieures n'offrent rien d'analogue. Son succès, comme le fait remarquer M. Darcel, « est dû autant aux alentours qu'on lui donne successivement qu'aux sujets eux-mêmes, qui, étant de faibles dimensions, ne forment presque qu'un accessoire au milieu des ornements qui les accompagnent. »

Sans cesse copiés et recopiés jusqu'à la révolution, les vingt-trois sujets de l'*Histoire de don Quichotte* reçurent deux encadrements bien différents. On trouvera dans les pages suivantes un spécimen de chacun d'eux. Celui qui est composé d'une décoration de guirlandes de fleurs, d'attributs et de médaillons se détachant sur une sorte d'étoffe damassée, a été tissé tantôt avec un fond jaune, tantôt avec un fond rose. Le mobilier national possède des échantillons de ces deux suites différentes; mais il n'a pas gardé de spécimen de l'encadrement primitif, dont le seul modèle connu appartient à M. le marquis de Venneville.

L'exécution et la traduction en tapisserie des vingt-trois sujets

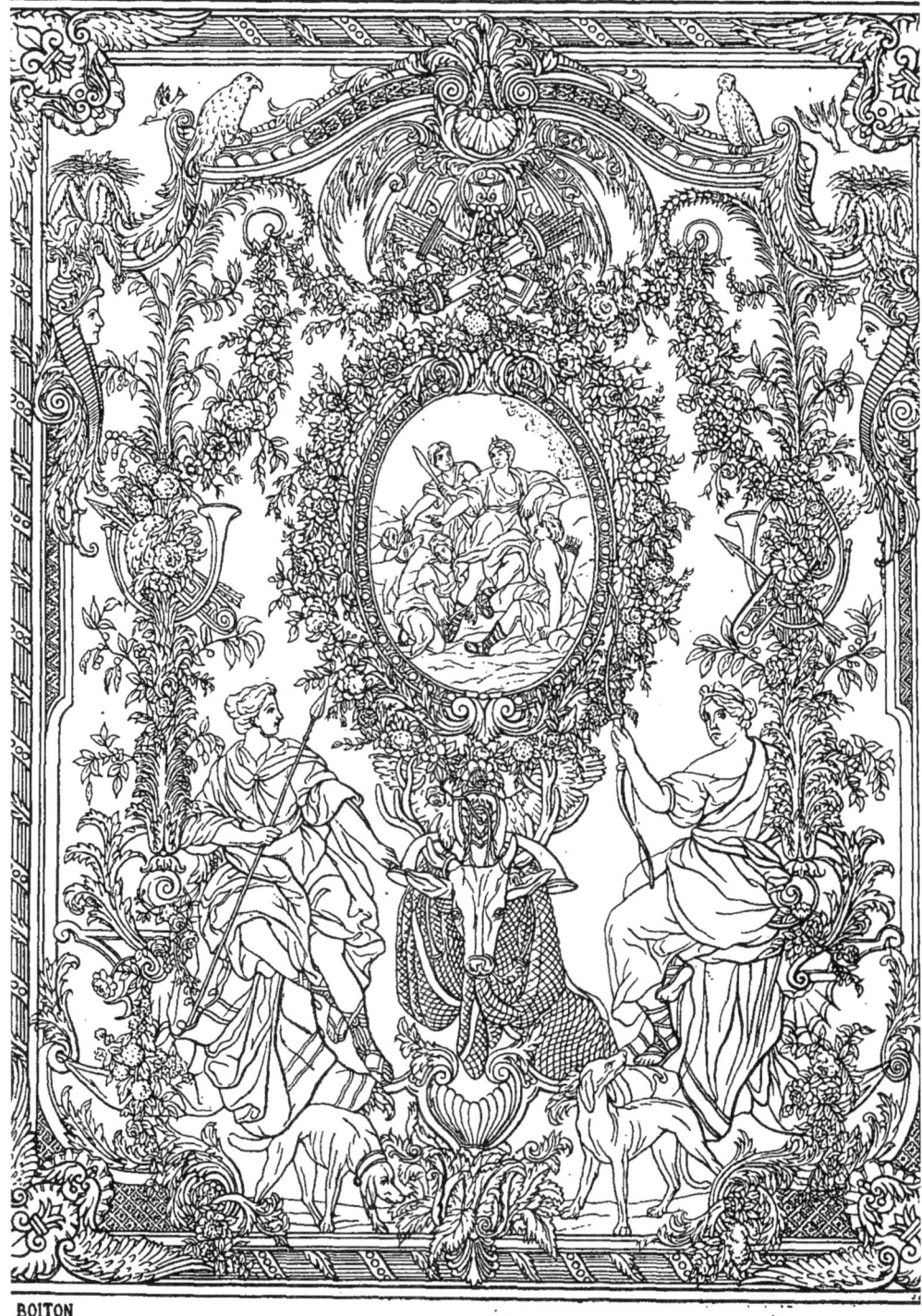

PORTIÈRE DE DIANE
Manufacture des Gobelins, commencement du XVIIIe siècle.

dus à par Charles Coypel exigèrent certainement plusieurs années ; s'ils apparaissent dès 1723, on ne risque rien à dire qu'ils ne furent pas terminés avant 1730 ou même 1735. Voici l'énumération de ces sujets :

Don Quichotte conduit par la folie.
Don Quichotte suspendu à la grille de l'hôtellerie.
Don Quichotte armé chevalier.
La vieille Rodrigue demandant à don Quichotte de venger l'outrage fait à sa fille.
Don Quichotte et les enchanteurs.
Don Quichotte se battant contre une outre.
La Conquête de l'armet de Mambrin.
Le Combat des marionnettes.
Sancho à cheval sur le bât.
Don Quichotte au château de la Prudence.
Rencontre de don Quichotte et de la duchesse.
Don Quichotte servi par les dames.
La princesse Micomigon aux genoux de don Quichotte.
Don Quichotte combattant la tête enchantée.
Le Chevillard.
Don Quichotte au bal de don Antonio. C'est le sujet reproduit ci-contre.
Chasse de don Quichotte.
Don Quichotte blessé par un chat.
Sancho nommé gouverneur.
Le Repas de Sancho dans l'île de Barataria.
Le Triomphe de Sancho.
Le Jugement de Sancho.
Les Noces de Gamache.

Si nous nous étendons ainsi sur cette suite fameuse, c'est qu'elle représente, à notre avis, le type le plus franchement décoratif et le plus caractéristique de la tapisserie au xviii^e siècle.

Immédiatement après l'*Histoire de don Quichotte*, le second Coypel donne aux Gobelins la tenture des *Opéras*. L'*Entrée de l'ambassadeur turc*, d'après Parrocel, qu'on attribue ordinairement aux premières années du règne de Louis XV, ne fut entreprise qu'après 1740, comme on le prouvera plus loin.

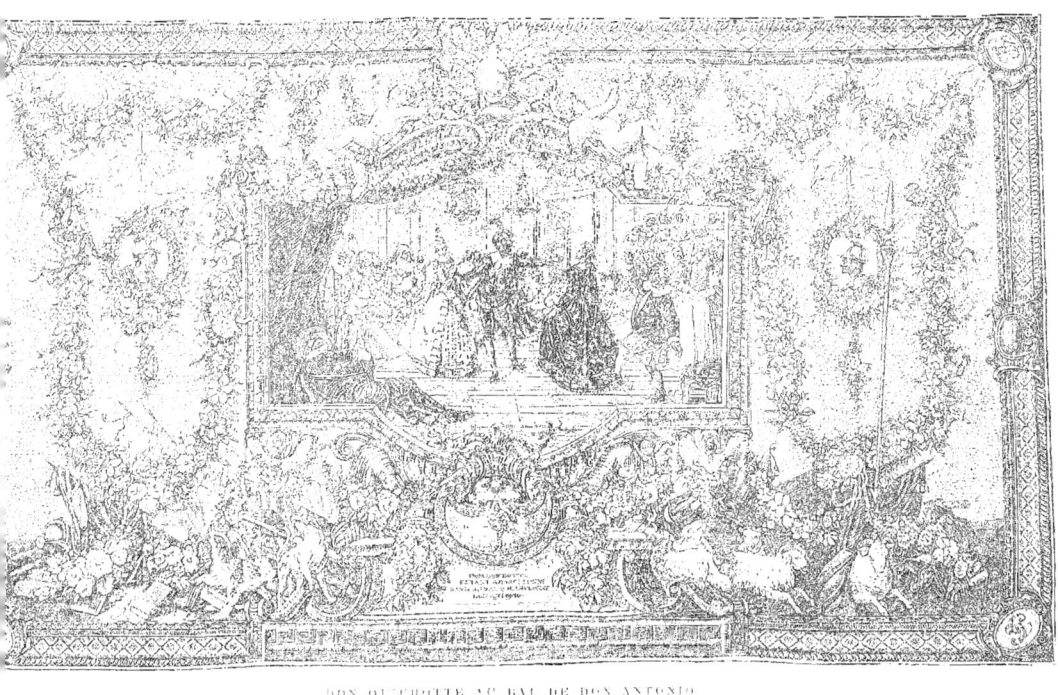

DON QUICHOTTE AU BAL DE DON ANTONIO
Tapisserie de l'*Histoire de don Quichotte*, par Charles-Antoine Coypel,
manufacture des Gobelins, vers 1763.
Mobilier national.

Nommé inspecteur de la manufacture en 1736, Oudry fournit aux tapissiers le modèle fort original des *Chasses de Louis XV,* qui comportait un grand développement d'arbres et de verdures.

Nous arrivons aux salons de l'Académie royale et aux modèles présentés par les fournisseurs attitrés de la maison.

Dès 1737 paraissent deux toiles de Desportes représentant des *Fleurs et animaux étrangers.* L'insuffisance de la description ne permettrait guère de supposer qu'il s'agit d'un fragment de la célèbre *Tenture des Indes,* si on ne voyait figurer aux salons suivants des morceaux faisant incontestablement partie de cette suite. Il s'agit, bien entendu, de la seconde *Tenture des Indes,* qui, comme on le voit, n'aurait été entreprise qu'après 1737.

L'exposition de 1738 reçoit deux autres compositions de Desportes pour la même tenture : une *Voiture chargée de cannes à sucre, traînée par deux taureaux,* et un *Tigre combattant un cheval rayé.* Nous abrégeons les descriptions prolixes du livret.

La même année, Jean-François de Troy envoyait de Rome le *Couronnement d'Esther* pour la *Tenture d'Esther,* dont les autres sujets vont paraître successivement aux salons suivants, et Charles Coypel mettait sous les yeux du public la composition de *Renaud et Armide,* appartenant à la suite des *Opéras.*

Le livret de 1739 mentionne encore deux tableaux de Desportes : un *Combat d'animaux* et une *Négresse portée dans un hamac par deux nègres;* puis un tableau de Boucher : *Psyché conduite par Zéphyr dans le palais de l'Amour;* un trait de l'histoire grecque, par Restout : *Alexandre donnant à Apelle sa maîtresse Campaspe;* enfin une des scènes de l'*Histoire de Jason,* nous le montrant au moment où il tue les taureaux. Le livret met ce tableau sous le nom de Dandré Bardon, et cependant la *Tenture de Jason* est une des œuvres les plus connues du peintre de Troy.

Il n'y a pas de doute possible sur la destination du tableau exposé par Dandré Bardon en 1739, car le catalogue a soin d'insérer cette remarque à la suite de la description : « Les actions y sont à gauche pour venir à droite dans la tapisserie. » D'où il faut conclure que le modèle était destiné aux métiers de basse lice.

Il est probable que l'œuvre de Dandré Bardon n'ayant pas satisfait le directeur de la manufacture, de Troy, qui venait d'obtenir un éclatant succès avec l'*Histoire d'Esther,* reçut la mission de continuer ou de reprendre la tenture de *Jason.*

En 1740 sont exposés : le septième tableau de la tenture des Indes, un *Chasseur indien tenant son arc;* puis le *Repas d'Esther* et le *Triomphe de Mardochée;* enfin l'*Arrivée de Roger dans l'île d'Alcine,* par Collin de Vermont. Ce sujet devait sans doute prendre place dans la tenture des *Opéras.*

Le salon de 1741 ne reçoit que deux modèles de tapisseries : les deux derniers sujets de la *Tenture des Indes,* des *Pêcheurs Indiens* et un *Cheval sauvage avec léopard, éléphant et autres animaux.*

De Troy complète l'*Histoire d'Esther,* en 1742, avec *Mardochée refusant de plier le genou devant Aman,* et *Aman implorant la pitié d'Esther.* Boucher montrait, la même année, huit esquisses de *Sujets chinois,* destinés à être reproduits en tapisserie à la manufacture de Beauvais.

En 1746 seulement sont terminées les deux compositions de Parrocel : l'*Entrée aux Tuileries* et la *Sortie de l'ambassadeur turc,* auxquelles on attribue en général une date bien antérieure. La mesquinerie des bordures, conçues dans le genre des cadres dorés, suffirait seule à leur assigner une époque avancée dans le règne de Louis XV.

Au salon de 1748, de Troy, qui a terminé la suite d'Esther, soumet en même temps au jugement du public sept sujets de l'*Histoire de Jason.* Expédiées de Rome, ces toiles arrivent en retard, et le salon est prolongé de quelques jours pour donner au public le temps de venir les admirer. Voici le sujet de ces compositions :

Médée fait prêter à Jason le serment de l'épouser. C'est le sujet que nous donnons un peu plus loin.

Jason dompte les taureaux.

Jason sème les dents du serpent.

Jason s'empare de la Toison d'or.

Jason épouse Créuse.

Médée fait périr Créuse et son père.

Médée tue ses fils et s'enfuit sur un char traîné par des dragons.

On voit que l'œuvre de Dandré Bardon avait été entièrement reprise par de Troy.

Premier encadrement de l'*Histoire de don Quichotte*,
par Ch. Coypel,
d'après une tapisserie appartenant à M. le marquis de Venneville.

L'exposition de 1751 ne renfermait qu'un seul modèle destiné aux Gobelins : *Didon faisant voir à Énée les bâtiments de Carthage*, par Restout. C'était le commencement d'une série de sujets tirés de l'Énéide pour faire suite aux *Scènes de l'Iliade*, qui figurent dans les inventaires du mobilier de la couronne.

Le livret de 1753 ajoute quelques renseignements à ceux des précédents catalogues. Il nous apprend, en effet, que les deux toiles de Boucher, le *Lever* et le *Coucher du Soleil* devaient être exécutées aux Gobelins par les sieurs Cozette et Audran, chefs des ateliers de haute lice. Les mêmes étaient chargés de copier la *Noce de village*, peinte par Jeaurat.

Restout expose, en 1755, un *Triomphe de Mardochée*. Est-il destiné à remplacer celui de de Troy, envoyé au salon de 1740? Il est difficile d'expliquer ces répétitions fréquentes du même sujet. Nous verrons, les années suivantes, Restout recommencer d'autres scènes déjà traitées par son collègue à l'Académie.

Cinq artistes différents envoient à l'exposition de 1757 des modèles destinés aux Gobelins. C'est d'abord Carle van Loo avec *Neptune et Amimone*; puis Boucher et les *Forges de Vulcain*; Natoire et l'*Arrivée de Cléopâtre à Tarse*; l'*Enlèvement d'Europe*, par Pierre; enfin *Proserpine ornant de fleurs la statue de sa mère et rencontrée par Pluton*, de Vien.

Tandis que Restout continue, au salon suivant (1759), sa nouvelle interprétation de l'*Histoire d'Esther*, avec un *Mardochée refusant les honneurs réclamés par Aman*, Lagrenée l'aîné expose trois modèles destinés aux tapissiers d'Aubusson. Le fait, pour être unique, n'en est que plus caractéristique. Il prouve la sollicitude dont les ateliers provinciaux étaient l'objet. Ces tableaux de Lagrenée représentaient *Vénus aux forges de Lemnos*, l'*Aurore enlevant Céphale*, et le *Jugement de Pâris*.

En 1761, de nouveaux noms font leur apparition ; c'est Noël Hallé avec les *Génies de la Poésie, de l'Histoire, de la Physique et de l'Astronomie,* et Jean-Jacques Bachelier avec les *Amusements de l'enfance*.

Au salon de 1763, une innovation significative se produit. Les œuvres des tapissiers sont exposées à côté des peintures des académiciens. A la fin du catalogue qui indique l'*Orphée descendant aux enfers*, de Restout, et le *Mercure changeant Aglaure en caillou*, par Pierre, comme réservés aux Gobelins, est mentionné

un *Portrait du roi*, d'après le tableau original de Louis-Michel van Loo, exécuté en haute lice par Audran.

Cette exhibition obtient un certain succès, et, en 1765, Cozette

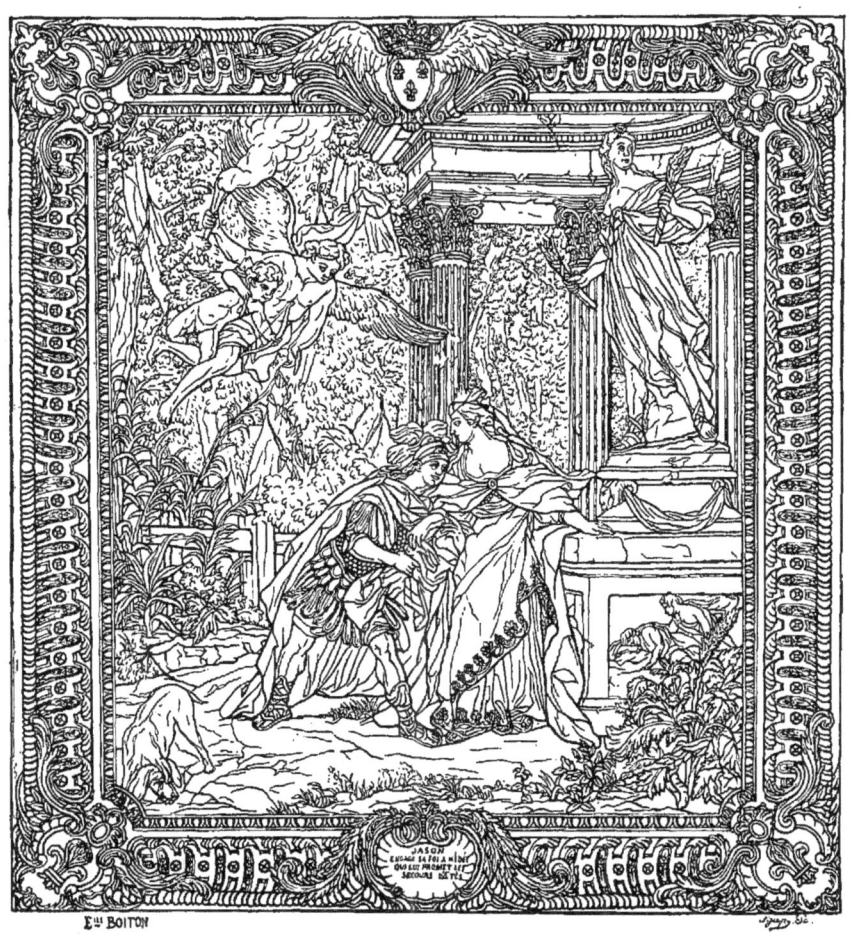

JASON ET MÉDÉE
Tapisserie de *l'Histoire de Jason*, par J.-F. de Troy.
Manufacture des Gobelins, vers 1750.
(Mobilier national.)

s'empresse d'envoyer le *Portrait de Paris de Montmartel*, d'après la Tour, avec la *Peinture*, d'après Carle van Loo, tandis que, parmi les tableaux peints pour être copiés en tapisserie, paraissent la *Course d'Hippomène et d'Atalante*, par Hallé, et le *Grand Prêtre Corésus se sacrifiant pour sauver Callirhoé*, par Jean-Honoré Fragonard.

Jusqu'ici la direction des bâtiments n'a guère paru s'inquiéter de la manufacture de Beauvais.

Mais voici qu'au salon de 1767 sont exposées trois compositons de Leprince, spécialement peintes pour cet établissement et portant les titres suivants : *Jeune Fille ornant de fleurs son berger*, *On ne peut penser à tout*, *la Bonne Aventure*.

En 1769, nouvelle exhibition de tapisseries : les *Portraits du roi*, d'après van Loo ; *de la reine*, d'après Nattier, œuvres de Cozette, destinées à la salle du conseil de l'École militaire. Hallé met en même temps sous les yeux du public *Achille à la cour de Lycomède*, tableau exécuté pour les Gobelins.

Le même Hallé peint encore, pour le salon de 1771, un *Silène barbouillé de mûres par Églé*, tandis que Belle, qui deviendra, un peu plus tard, inspecteur de la manufacture des Gobelins, lui destine *Psyché et l'Amour endormis*, « faisant suite, dit le livret, à une tenture de Charles Coypel, dont les sujets sont tirés de divers opéras. »

En 1773, Amédée van Loo a terminé le premier tableau d'une suite qu'il continuera deux ans plus tard. C'est la *Sultane favorite avec ses femmes, servie par des esclaves noirs et blancs*. En même temps, le salon reçoit plusieurs tapisseries de Cozette, représentant les portraits en buste du Dauphin, de l'Empereur et de l'Impératrice, reine de Hongrie. Ces portraits appartenaient à la dauphine Marie-Antoinette. La mode des portraits en tapisserie se répand de plus en plus ; on trouvera ci-contre un médaillon ovale où Mlle Clairon paraît sous un bien singulier accoutrement.

Enfin Amédée van Loo complète, en 1775, la suite de la sultane, commencée en 1773. Les quatre nouveaux sujets retracent la *Toilette d'une sultane*, la *Sultane servie par des eunuques*, la *Sultane commandant des ouvrages aux odalisques* et une *Fête champêtre donnée par les odalisques en présence du sultan et de la sultane*.

Nous arrivons au règne de Louis XVI. Le livret ne signale plus, comme il le faisait précédemment, les toiles destinées à servir de modèles aux tapissiers. Il se contente de mentionner les tableaux commandés pour le roi, et ils sont fort nombreux. D'ailleurs, les qualités exquises de la peinture décorative du XVIIIe siècle tendent de plus en plus à disparaître. L'école classique de Vien et de David fait son apparition. Désormais les

LES MANUFACTURES FRANÇAISES AU XVIII^e SIÈCLE 421

sujets historiques, les épisodes héroïques de l'histoire grecque ou romaine obtiendront seuls l'approbation des connaisseurs et les faveurs de la cour. Le monde charmant des Nymphes, des dieux

PORTRAIT DE M^{lle} CLAIRON
Tapisserie des Gobelins.
(Collection de M. Vail.)

de l'Olympe, des allégories lestes et pimpantes, a vécu. On ne saurait s'empêcher de lui donner un regret en présence des froides compositions que la pruderie de la nouvelle cour impose à tous les artistes, et qui seront bientôt copiées dans la manufacture royale.

En faisant la revue des modèles commandés pour les Gobelins qui furent exposés aux salons du XVIIIe siècle, nous n'avons pas épuisé la liste des sujets exécutés sous Louis XV. Il convient de citer encore la *Tenture de Marc-Antoine,* par Natoire; une *Histoire de Thésée*, commencée par Carle van Loo; les *Amours des dieux,* de Boucher, en quatre grandes pièces avec quatre trumeaux assortis. Le panneau où sont représentés *Diane et Endymion,* dont on trouvera un dessin à la page 425, fait partie de cette tenture, une des plus charmantes qu'on doive au talent de Boucher.

En 1763, Boucher entreprend une suite des *Métamorphoses,* conçue dans un sentiment analogue au *Don Quichotte* de Coypel; les encadrements sont dessinés par Jacques sur les esquisses du premier peintre du roi.

Cependant, les bons modèles commençant à devenir rares, on revient sans cesse aux sujets consacrés par le succès. En 1762, l'*Histoire d'Esther* est remise, pour la neuvième fois, sur le métier. L'*Histoire de Jason,* de son côté, est reprise jusqu'à sept fois.

Mais les tapissiers manquent d'ouvrage, et, pour introduire quelque variété dans leur fastidieuse besogne, on commence une copie des *Chambres du Vatican.* Un pareil modèle valait encore mieux, n'est-il pas vrai, que cette *Histoire de Henri IV,* entreprise en 1787.

Quand on envisage d'ensemble l'œuvre considérable de la manufacture des Gobelins pendant le règne de Louis XV, on ne saurait lui refuser un grand charme et des qualités exquises. Assurément les grandes conceptions italiennes du XVIe siècle, les solennelles compositions de Le Brun pour Versailles ont plus de style, plus de caractère que les coquettes et gracieuses inventions mythologiques de Boucher et de son école. Mais comme les scènes imaginées par ces décorateurs habiles sont bien en rapport avec les appartements auxquels ils sont destinés, avec la société du temps!

Le style du XVIIIe siècle, on le reconnaît maintenant, est un des plus originaux qui aient jamais existé, et il faut convenir que, dans ce milieu harmonieux, inventé de toutes pièces par le goût français, la tapisserie contemporaine tient admirablement sa place.

Notons en passant une observation qui n'a pas, croyons-nous, été faite. Les tapissiers de Louis XV n'ont jamais employé les

fils d'or ou d'argent dans leurs ouvrages. Certes, ils n'épargnent pas la soie, surtout dans les pièces de petites dimensions; mais ils ne recherchent pas non plus ces effets de somptueuse magnificence si chers au grand roi. Il suffit d'ouvrir les anciens inventaires du mobilier de la couronne, qui ont conservé jusqu'en 1789 les divisions adoptées sous Louis XIV, pour constater que le chapitre des tapisseries rehaussées d'or ne s'est peut-être pas enrichi d'un seul article sous le règne de Louis XV, tandis que toutes les pièces exécutées de 1715 à 1773 figurent sous la rubrique des tentures tissées simplement de laine et de soie.

Nous venons de faire connaître les artistes qui travaillèrent pour les Gobelins pendant le cours du xviii^e siècle; il convient maintenant de passer en revue les tapissiers qui eurent la conduite des ateliers durant la même période.

L'ancienne organisation avait subsisté. Les ouvriers étaient répartis entre quatre ateliers : deux de haute lice, deux de basse lice. Cette division fut à diverses reprises modifiée. Plusieurs des chefs de la basse lice, après un certain temps d'exercice, furent placés à la tête des métiers de haute lice.

Au vieux Jans avait succédé, en 1691, son fils. Celui-ci conserve la direction d'un atelier de haute lice jusqu'en 1734. Jean Lefebvre, le fils du chef de la manufacture florentine, fut aussi remplacé, vers 1700, par son fils, qui resta en fonctions jusqu'en 1736. Cette transmission des pouvoirs dans la même famille était une excellente condition pour assurer le respect des traditions. Peut-être est-ce à cette circonstance que la manufacture doit d'avoir traversé sans encombre des crises graves comme la fin désastreuse du règne de Louis XIV, la régence et la minorité de Louis XV.

Le fait, d'ailleurs, se représente souvent dans l'histoire des Gobelins. Ainsi Audran devient, en 1733, chef d'un des ateliers de haute lice; c'était probablement celui de Jans. Il reste à sa tête jusqu'en 1772, et a pour successeur son fils, qui, un moment directeur de la manufacture pendant la période révolutionnaire, reprend ensuite sa place comme entrepreneur ou chef d'atelier.

Lefebvre fils cède son poste, en 1736, à Monmerqué, qui avait d'abord dirigé un atelier de basse lice pendant six années, et qui eut pour successeur, en 1749, Cozette, entrepreneur lui-même de basse lice depuis 1736. Cozette travailla pendant trente-neuf ans aux tapisseries de haute lice. Comme Audran, il fut remplacé par

son fils, qui était encore à la manufacture au commencement de ce siècle.

Ainsi, pendant un espace de cent cinquante ans environ, l'un des deux ateliers de haute lice n'avait eu que quatre chefs différents, les deux Jans et les deux Audran, et l'autre cinq, les deux Lefebvre, Monmerqué et les deux Cozette. Cette conservation des fonctions dans la même famille eut certainement une influence considérable sur la prospérité de la manufacture au siècle dernier.

Les métiers de basse lice n'ont pas une histoire aussi simple que leurs voisins. Nous avons laissé à leur tête Mozin et de la Croix. Le premier, mort en 1700, a pour successeur Le Blond, qui dirige la fabrication jusqu'en 1751.

Jean de la Croix garde la direction du second atelier de basse lice jusqu'en 1714; son fils l'assiste dans ses travaux à partir de 1693, et le remplace lors de sa mort; il ne meurt qu'en 1737.

En 1693 avaient paru différents entrepreneurs qu'il est difficile de rattacher à l'un ou à l'autre des ateliers déjà connus. C'est Souette et de la Fraye qui travaillent, le premier de 1693 à 1724, le second de 1693 à 1729. Ainsi il y aurait eu simultanément, après 1693, jusqu'à quatre ateliers pour le métier à pédales. Monmerqué, qui surveille la basse lice de 1730 à 1736, serait probablement le successeur de de la Fraye. En 1736, Monmerqué est remplacé par Cozette, qui, devenu lui-même entrepreneur de haute lice en 1749, cède la surveillance de la basse lice à Neilson. Ce dernier réunit dans sa main la direction de tous les tapissiers de basse lice, et la conserva jusqu'en 1788.

Les chefs d'atelier continuaient comme par le passé à fabriquer à leurs risques et périls les tentures commandées par le roi ou les particuliers. Les ouvriers travaillaient à la tâche, d'après un tarif assez compliqué variant selon la difficulté de l'exécution. Les pièces terminées se vendaient à l'aune. Il est à peine besoin d'ajouter que le roi était le principal, presque le seul client de la manufacture. Les entrepreneurs, sans cesse en butte aux réclamations des peintres, qui demandaient la copie littérale de leurs tableaux, n'obtenaient qu'à grand'peine, après de multiples réclamations et de longs délais, le payement de leurs ouvrages. De là résultaient pour eux des pertes sérieuses et de graves préjudices.

DIANE ET ENDYMION
Tapisserie de la suite des *Amours des dieux*, par Boucher.
Manufacture des Gobelins, vers 1760.
(Mobilier national.)

A la fin du règne de Louis XV, Cozette et Audran se trouvaient entièrement ruinés, et au point qu'ils demandèrent à échanger leur situation d'entrepreneurs contre celle de chefs d'atelier avec appointements fixes. M. Lacordaire a publié sur ce sujet des pièces où la triste situation des vieux tapissiers est présentée sous les plus sombres couleurs.

D'un autre côté, les artistes se plaignaient amèrement de la modicité des prix alloués pour les modèles. Si la somme de 2,000 livres était une rémunération équitable pour les peintres qui, comme de Troy, unissaient à une grande fécondité d'imagination un travail rapide; d'autres, et tout particulièrement Charles Coypel, à qui sa situation permettait de dire tout haut ce que ses confrères répétaient tout bas, déclaraient cette rétribution dérisoire.

En 1699, un peintre avait été chargé de l'inspection permanente des travaux de la manufacture, aux appointements de 600 livres par an. Les auteurs des modèles conservaient en même temps le droit de surveiller et de diriger l'exécution des tapisseries tissées d'après leurs tableaux. Cette double direction était pleine d'inconvénients et ne pouvait manquer d'amener des conflits; ce qui arriva. Le premier inspecteur des Gobelins fut le peintre Mathieu, remplacé en 1732 par Chastelain, qui reste en fonctions jusqu'en 1755. En 1736, le contrôleur général des finances, Orry, rétablissait l'école des apprentis que le duc d'Antin avait laissé tomber, et plaçait à sa tête le peintre Leclerc. Cet artiste, logé aux Gobelins, y meurt en 1763.

Depuis qu'il avait été chargé de surveiller dans les ateliers l'exécution des *Chasses de Louis XV*, Oudry était devenu de fait, sans en avoir le titre, le véritable inspecteur des travaux de tapisserie, en même temps qu'il dirigeait avec beaucoup d'intelligence et de succès la manufacture de Beauvais. Oudry voulut astreindre les tapissiers à la copie littérale des modèles; il leur demandait de « donner à leurs ouvrages tout l'esprit et toute l'intelligence des tableaux; en quoi seul réside le secret de faire des tapisseries de première beauté ». De leur côté, les chefs de la fabrication revendiquaient le droit de conduire leurs ateliers, à l'exclusion des artistes. « Bien peindre et faire exécuter des tapisseries, répondaient-ils à Oudry, sont deux choses absolument distinctes... Il y a au garde-meuble de la couronne d'anciennes tentures exécutées sous la con-

duite des seuls entrepreneurs, qui étaient alors les sieurs Jans, Lefebvre, Le Blond père et Lacroix; elles étoient, pour la couleur, *du ton dont les tapisseries doivent être, étant plus colorées que les tableaux*, etc... »

Pour résumer ce débat, qui dure encore, les peintres voulaient que les tapissiers se contentassent de reproduire fidèlement, sans y rien changer, les tons de leurs tableaux, tandis que les tapissiers soutenaient qu'il y avait un *coloris de tapisserie* dont ils possédaient le secret et la pratique, et que l'emploi seul de ce coloris pouvait assurer à leurs œuvres une longue conservation.

On ne put arriver à s'entendre. Le directeur des bâtiments, c'était alors M. de Tournehem, prit le parti de s'abstenir et de laisser les choses suivre leur cours. Bientôt les artistes dont on copiait les tableaux affectèrent de ne plus se montrer aux Gobelins le jour des visites d'Oudry. Le conflit prenait un caractère de plus en plus aigu quand Oudry mourut. La nomination de Boucher produisit une détente générale. Mais le premier peintre du roi avait trop d'occupations, était distrait par trop de travaux pour donner beaucoup de temps à ses fonctions d'inspecteur. Aussi de sa nomination date une période d'embarras et difficultés pour la manufacture comme pour les entrepreneurs.

Noël Hallé, qui succède à Boucher en 1770, prend ses fonctions d'inspecteur un peu plus au sérieux; mais déjà le désordre était partout. Durameau, qui remplace Hallé en 1783, reste à peine quinze jours en exercice. Vient ensuite Taraval, puis, en 1785, Belle et Peyron, qui se partagent avec Pierre la direction artistique des ateliers.

Ces changements continuels, ces rivalités, la nomination de peintres médiocres, sans autorité sur leurs confrères de l'Académie dont ils faisaient exécuter les œuvres, amenaient chaque jour de nouveaux tiraillements et des plaintes de plus en plus vives. Le travail en souffrait, et quand la révolution éclata l'existence de la manufacture était sérieusement menacée. La situation exigeait de promptes réformes, ou plutôt une réorganisation complète.

Au milieu de toutes ces difficultés, de grandes améliorations avaient été réalisées dans le travail de basse lice. Secondé par l'intelligent entrepreneur Jacques Neilson et par le célèbre mécanicien Vaucanson, l'architecte Soufflot avait fait construire un nouveau métier qui permettait au tapissier d'examiner de temps en

temps son ouvrage pendant le cours du travail, tandis qu'auparavant il ne pouvait le voir, si ce n'est au prix des plus grandes difficultés, qu'après son entier achèvement. Le métier, construit en trois mois par Vaucanson sur les indications de Neilson, est celui qu'on employe encore à Beauvais, les Gobelins ne travaillant plus en basse lice.

L'initiative de Neilson produisit d'autres réformes salutaires. Le recrutement de l'atelier de basse lice rencontrait beaucoup de difficultés, tous les ouvriers se consacrant de préférence au travail de la haute lice, plus estimé et mieux rétribué. Il avait fallu faire venir des tapissiers de Beauvais, d'Aubusson, même de Flandre. Pour remédier à un pareil état de choses, Neilson obtint que tous les élèves de la maison seraient tenus de faire un stage dans l'atelier de basse lice, sous sa surveillance. Il établit chez lui une école ou *séminaire*, où douze enfants, exercés de bonne heure aux pratiques de la tapisserie, devaient fournir aux ateliers d'excellentes recrues.

Le laboratoire de teinture, qui avait donné de si brillants résultats sous l'habile direction de van den Kerchove, était tombé dans des mains inhabiles. C'est encore Neilson qui contribua le plus à sa réorganisation en signalant à l'administration supérieure le chimiste Quemiset; en 1778, le chef de la basse lice était chargé lui-même de la direction des teintures.

Après avoir rendu ces importants services, Neilson, presque entièrement ruiné par les avances qu'il était obligé de faire à ses ouvriers, miné par l'âge et la maladie, sollicitait son remplacement comme directeur des teintures sans pouvoir l'obtenir. Il avait espéré laisser sa succession à son fils Daniel; mais, en 1779, ce jeune homme, qui donnait de grandes espérances, était enlevé par une maladie foudroyante.

Enfin, en 1784, l'habile entrepreneur parvient à se faire décharger du soin des teintures. Mais il lui fallut conserver la surveillance de la basse lice jusqu'à sa mort, survenue le 3 mars 1788. Il lui était dû à ce moment une somme considérable, s'élevant à 240,000 livres. Sa famille ne parvint jamais à en obtenir le remboursement.

Neilson, dont M. Curmer a retracé la vie et les travaux dans une curieuse monographie, peut être considéré comme un des chefs d'atelier qui ont fait faire le plus de progrès à la tapisserie pendant

le xviiie siècle. Dans un concours ouvert entre l'atelier de basse lice et les deux entrepreneurs de haute lice, Audran et Cozette, l'ouvrage de Neilson avait obtenu les suffrages des juges les plus difficiles ; on n'avait pu distinguer son travail des pièces exécutées par ses concurrents.

Sans entrer dans le détail des nombreuses tapisseries tissées sous la direction de Neilson, signalons des chiffres qui ont leur signification. Dans un mémoire présenté en 1783, l'entrepreneur évalue

DOSSIER DE CANAPÉ
Manufacture de Beauvais, xviiie siècle.

à deux mille six cent seize aunes carrées, ayant entraîné une dépense de 623,000 livres environ, l'ensemble des travaux exécutés sous sa direction durant une période de trente-trois années.

La mort de Pierre, qui fut remplacé par Guillaumot, est le signal d'une réforme radicale dans l'administration de la manufacture, c'est-à-dire la substitution du traitement fixe au travail à la tâche. C'est sous ce nouveau régime que la manufacture vit depuis 1789, comme nous le verrons bientôt.

Beauvais. — Nous avons laissé la manufacture royale de Beauvais entre les mains des héritiers incapables de Philippe Behagle. Ils conservèrent l'entreprise jusqu'en 1711 environ, époque où ils furent remplacés par les frères Filleul. Quelques années plus tard, on voit un Philippe Behagle, à la fois tapissier et teinturier, probablement le fils de l'entrepreneur de Beauvais, partir pour la

Russie avec toute une colonie d'artistes et d'artisans dont faisait aussi partie son fils Jean-Philippe Behagle.

LA BALANÇOIRE
Tapisserie de Beauvais, d'après Boucher.
(Mobilier national.)

L'administration des frères Filleul fut désastreuse. Celle de Noël-Antoine Mérou, qui avait su inspirer une grande confiance au régent et obtenir des avantages refusés à tous ses devanciers, ne donna pas des résultats plus satisfaisants. Un arrêt du conseil

avait concédé à Mérou la jouissance gratuite de tous les bâtiments, plus une somme de 3,000 francs par an pour leur entretien. Il devait recevoir en outre annuellement 30 livres pour chaque apprenti et 20 livres pour chaque ouvrier attiré de l'étranger. Il jouissait de l'exemption complète de tailles, de droits d'octroi et de douane pour toutes les matières mises en œuvre à la manufacture. Le roi se chargeait de fournir les modèles. Enfin, interdiction était faite à tout entrepreneur de s'établir à Beauvais ou dans un rayon de quinze lieues autour de la ville. Ajoutons que, depuis 1721, un peintre, Jacques Duplessis, était attaché à la maison pour apprendre le dessin aux jeunes apprentis; le traitement de ce professeur était aussi payé par le roi.

Malgré ces avantages de toute sorte et des avances considérables, qui s'élevèrent jusqu'à 200,000 livres, l'entreprise se trouvait dans la situation la plus précaire quand on eut l'idée d'examiner de près la gestion. On reconnut alors des falsifications de chiffres dans les livres. L'affaire devenait fort grave. Mérou fut trop heureux de se tirer de ce mauvais pas en s'engageant à restituer les sommes détournées.

En 1726, Jean-Baptiste Oudry fut appelé à remplacer le peintre Duplessis, dont l'insuffisance avait été reconnue. Moyennant un traitement annuel de 3,500 livres, Oudry était chargé de montrer le dessin et l'emploi des couleurs aux ouvriers comme aux compagnons et aux apprentis. Il était de plus tenu de fournir tous les ans les patrons d'une tenture de dix-huit aunes et le modèle peint d'une bordure. Quand Mérou eut été renvoyé pour malversation, Oudry échangea le titre de peintre de la manufacture contre celui de directeur. Sa nomination remonte au 23 mars 1734. Il resta donc une vingtaine d'années en fonctions, puisqu'il mourut le 1er mai 1755. Cette période marque l'apogée de la prospérité des ateliers de Beauvais.

Cependant l'administration de Mérou n'avait pas été absolument stérile. Trente-huit tentures, quatre portières, quatre canapés et vingt-quatre fauteuils avaient été terminés. Mais ils se vendaient à perte, et, au moment de son départ, la manufacture penchait vers la ruine.

Oudry remet tout en ordre. Il s'associe Nicolas Besnier, ancien échevin de Paris, chargé probablement de la partie administrative, tandis qu'Oudry se réserve la direction artistique. Il déploye une

GRAND CANAPÉ LOUIS XVI
En tapisserie de Beauvais.
(Collection Hamilton)

infatigable activité. Tous les modèles sont renouvelés. Les *Amours des dieux*, les *Fables de la Fontaine*, les *Comédies de Molière*, sont entrepris. Non content de fournir lui-même de nombreux patrons à ses ouvriers, l'habile directeur en demande aussi à ses collègues de l'Académie. Deshayes lui donne des sujets tirés de l'*Iliade*; Dumont, les *Délassements chinois*, et Casanova, les *Fêtes russes*. Cependant les ateliers exécutent de nombreuses verdures, qui ne se distinguent des ouvrages d'Aubusson

Fragment de bordure.
Manufacture de Beauvais.

que par la finesse du tissu et un emploi plus fréquent de la soie.

Le métier de basse lice était, on le sait, le seul qui fût en usage à Beauvais. L'entrepreneur, qui était à son compte, devait employer les procédés les plus économiques et les plus rapides, sans cependant négliger en rien la qualité du travail. Aussi avait-il des magasins dans les grandes villes. On a constaté l'existence d'un dépôt de tapisseries de Beauvais à Leipsick. Les prix courants s'élevaient, en 1771, à 800 livres pour un canapé à fleurs, à 230 livres pour un fauteuil; un écran coûtait 360 livres; quatre dessus de portes étaient payés 960 livres.

Oudry mourut sur la brèche, à Beauvais, le 1er mai 1755; il s'était associé, l'année précédente, le sieur André-Charlemagne Charron, qui se trouvait ainsi tout indiqué pour remplacer l'habile peintre d'animaux. Charron dirigeait encore la manufacture en 1771, date à laquelle il obtenait une prolongation de privilège avec une subvention de 6,900 livres.

Le peintre Juliard avait succédé à Oudry dans la direction des

écoles et la surveillance des travaux d'art, avec charge de fournir chaque année de nouveaux modèles. Juliard ne conserva ses fonctions que peu de temps. Le peintre Jean-Joseph du Mons, qui avait été attaché pendant de longues années aux ateliers de Felletin et d'Aubusson, le remplaça et eut lui-même pour successeur, en 1777, le peintre Camousse.

Peu à peu une nouvelle direction avait été imprimée à la fabrication; aux grandes tentures à personnages avaient été substituées les *Pastorales*, les *Bergeries*, de dimensions réduites. La manufacture livrait au commerce nombre de fauteuils, de canapés et d'autres petits meubles.

Sous le sieur de Menou, ancien fabricant d'Aubusson, qui succède à Charron en 1780, la manufacture prend une grande extension. Menou connaissait bien le métier; il était actif et intelligent; il réussit à merveille. D'ailleurs, la subvention annuelle avait été portée à 11,100 livres; de plus, on garantissait chaque année l'achat d'une tapisserie de 20,000 livres, au taux de 500 livres l'aune courante.

Le sieur de Menou prit l'initiative d'une innovation qui donna de brillants résultats. Il introduisit à Beauvais la fabrication des tapis de pied, genre Savonnerie.

Au début de la révolution, cent vingt ouvriers travaillaient dans les ateliers de Beauvais, soit à la basse lice, soit aux tapis. Menou, effrayé par les événements politiques, offrit sa démission; on le décida non sans peine à rester à son poste. Mais, fatigué des retards continuels apportés au payement des travaux et des difficultés que cette situation lui créait vis-à-vis des ouvriers, il se retire définitivement le 17 brumaire an II (7 novembre 1793). Son départ donne le signal de l'arrêt de la fabrication. Nous dirons plus loin ce qu'il advint de la manufacture pendant la tourmente révolutionnaire, en résumant les principaux faits de son histoire jusqu'à nos jours.

M. Boyer de Sainte-Suzanne a publié la liste des tapisseries exécutées à Beauvais pendant le XVIIIe siècle. En voici un rapide aperçu. La tenture des *Actes des apôtres*, qui décore la cathédrale de Beauvais, caractérise la période de l'administration de Behagle. A la même époque remontent les *Conquêtes de Louis le Grand*, les *Aventures de Télémaque* et les *Grotesques*, attribués à Bérain.

BACCHUS ET ARIANE

De 1723 à 1740, les tapissiers exécutent l'*Ile de Cythère* ou le *Temple de Vénus*, d'après Duplessis; les *Chasses* et les *Amusements champêtres*, d'après Oudry; six pièces de *Grotesques*, l'*Histoire de Céphale et Procris*, en quatre panneaux, d'après Damoiselet, de Bruxelles; des *Combats d'animaux*, d'après Souef; la *Foire de Bezons*, en cinq pièces comme la série précédente, d'après Martin.

Sous la direction d'Oudry (1740-1755) sont mises sur le métier

Dossier de canapé.
Manufacture de Beauvais, XIXᵉ siècle.

les suites des *Métamorphoses*, des *Comédies de Molière*, dont on a donné plus haut un spécimen (p. 429); de l'*Histoire de don Quichotte*, d'après Coypel; des *Bohémiens*, d'après Casanova; puis les *Ports de mer*, enfin des *Verdures* et diverses pièces isolées.

Après 1755, nous voyons reproduire les *Fables de la Fontaine*, d'Oudry; les *Amours des dieux*, du même; la *Tenture chinoise*, de Fontenay, Vernansal et du Mons; l'*Iliade* et l'*Histoire d'Homère*, d'après Deshayes; les *Jeux Russiens*, du même; la *Noble Pastorale*, de Boucher; la *Diseuse de bonne aventure*, du même; les *Convois militaires*, de Casanova; l'*Histoire de Psyché*, de du Mons; les *Amusements de la campagne*, de Casanova; des *Combats*, de Loutherbourg; l'*Enlèvement de Proserpine*, de Vien; l'*Enlèvement d'Europe*, de Pierre; enfin, des *Noces de village*, des *Bergerades* et des *Chasses*.

Parmi les modèles de Boucher destinés aux tapissiers de Beauvais, il est une suite qui a joui depuis sa création d'une réputation méritée. Le sujet par lui-même est assez insignifiant, c'est la *Cueillette des cerises*, ou bien une *Offrande à l'Amour*, ou, comme dans la pièce reproduite ici, le *Jeu de la balançoire* (voir ci-des-

sus, p. 433); mais il vaut surtout par son encadrement. La scène centrale est enfermée entre deux palmiers supportant une longue draperie bleue à franges d'or. Un cadre de fleurs et de feuilles entoure cette composition. La note gaie de la draperie claire s'harmonise à merveille avec les pimpants costumes de ces bergers et bergères de fantaisie. En somme, l'effet général est des plus heureux; voilà l'essentiel. C'est bien le genre qui convient à Boucher et à la décoration de la tapisserie.

Les métiers de Beauvais employaient beaucoup la soie, mais rarement les fils de métal.

La marque de la manufacture fut d'abord un cœur rouge traversé par une bande blanche entre deux B. Mais, au xviii° siècle, le nom de la ville et celui du fabricant furent inscrits en toutes lettres dans la lisière inférieure.

Aubusson, Felletin. — Au début du règne de Louis XV, les ateliers d'Aubusson avaient décidément pris le pas sur ceux de Felletin. Ils accaparent, comme nous l'apprend le *Dictionnaire du commerce* de Savary, la fabrication des tapisseries à personnages, laissant à leurs voisins la spécialité des verdures, genre inférieur et moins estimé. Même pour cette époque si voisine de nous, on ne possède que des détails incomplets sur l'histoire de cette industrie intéressante. Malgré les recherches de M. Pérathon, il reste encore beaucoup à faire pour mettre en lumière les vicissitudes de la fabrication de la Marche.

Un personnage qui s'intéressait vivement au sort des ouvriers de la province, le conseiller d'État Louis Fagon, sollicite et obtient, en 1731, l'adoption de deux excellentes mesures. La ville d'Aubusson reçoit enfin le teinturier et le peintre promis par Colbert et vainement attendus depuis un demi-siècle.

Le sieur Fizameau, maître teinturier à Paris, s'engage à se fixer à Aubusson, moyennant le payement d'une pension de 100 livres, à laquelle est joint le titre de « teinturier pour le roi à Aubusson ». En 1733, il est remplacé par Pierre Montezert.

Le brevet du 20 mars 1731, instituant Jean-Joseph du Mons, peintre et dessinateur pour Sa Majesté des manufactures de tapisseries établies en la ville d'Aubusson et aux environs, imposait à l'artiste l'obligation de présenter chaque année les patrons d'une tenture de dix-huit à vingt aunes de cours et un modèle de bordure.

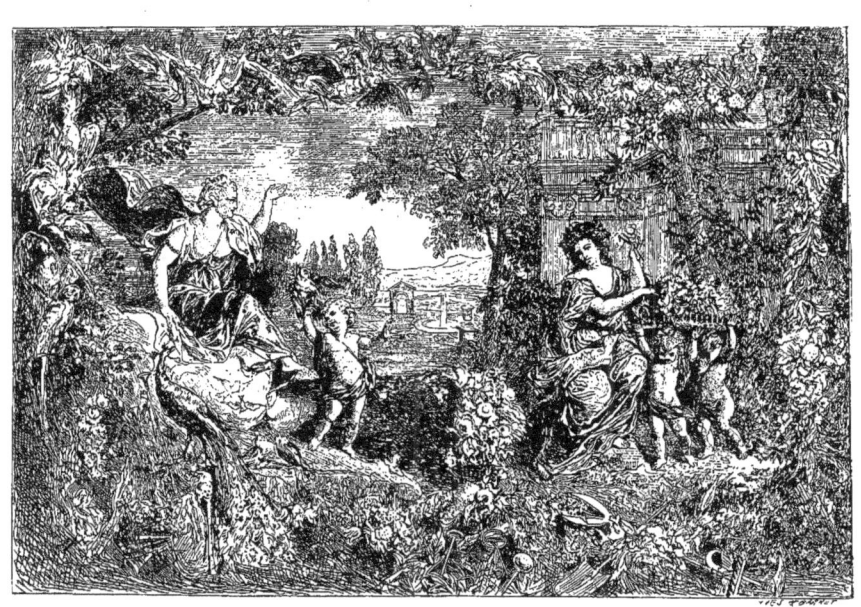

SCÈNE MYTHOLOGIQUE
Tapisserie de Beauvais, d'après Boucher.

Du Mons était en outre astreint à un séjour de trois mois à Aubusson, tous les deux ans, pour diriger les chefs d'atelier et leurs ouvriers, et aussi pour enseigner le dessin à ces derniers ainsi qu'aux apprentis. Une pension annuelle de 1,800 livres était allouée à l'artiste.

Les fruits de cette double innovation ne se firent pas attendre. Évidemment du Mons n'était pas un peintre bien habile. Cependant, sous l'influence de ses conseils, la fabrication entra dans une nouvelle voie. Les tapissiers choisirent mieux leurs modèles, apportèrent plus de soin à l'exécution. Ils furent bientôt récompensés de leurs efforts; car, à cette époque, la réputation des tapisseries d'Aubusson se répand dans toute l'Europe et s'étend jusqu'en Amérique.

Des lettres patentes et arrêts, qui portent la date de 1732 et de 1733, avaient complété les mesures inaugurées par l'envoi d'un teinturier et d'un peintre. Les nouveaux règlements reproduisaient les prescriptions essentielles de l'ordonnance de 1665 : interdiction aux femmes de travailler aux tapisseries; obligation de tisser dans la lisière de chaque pièce, en toutes lettres, le mot *Aubusson,* avec les initiales du nom et du prénom de l'ouvrier; visite des experts jurés constatée par l'apposition d'un cachet de plomb. En outre, un nouvel article imposait aux aspirants à la maîtrise l'exécution d'un chef-d'œuvre consistant en une tête d'après van Loo, Boucher ou Watteau, de trente-cinq à quarante centimètres de haut, sur trente à trente-cinq de large. Un inspecteur des manufactures d'Aubusson et de Felletin, aux appointements de 300 livres par an, était investi du soin de veiller à la stricte observation des règlements.

Seuls les tapissiers du faubourg de la Cour et ceux de Felletin étaient autorisés à travailler à la haute ou à la basse lice dans un rayon de quinze lieues autour d'Aubusson : interdiction qui impliquait la suppression définitive des ateliers de Bellegarde, déjà réduits à une situation des plus précaires.

Les règlements de 1732 et de 1733 étaient applicables aux manufactures de Felletin. Les ouvriers de cette ville étaient donc tenus de tisser son nom dans le galon inférieur de leurs ouvrages. Dix ans plus tard, un arrêt du conseil les astreignit même à entourer leurs tapisseries d'une lisière brune, pour mieux les distinguer des produits d'Aubusson, dont la lisière était bleue. On pense si cette

prescription, qui causait un préjudice sérieux aux entrepreneurs de Felletin, en plaçant leurs ouvrages dans un état d'infériorité marquée vis-à-vis de ceux de leurs voisins, donna lieu à des fraudes continuelles.

En 1718, les tapissiers de Paris, dans l'introduction historique placée en tête de leurs statuts, affectent le plus profond dédain pour les productions de Felletin et terminent par cette phrase méprisante : « Enfin ce sont des tapisseries plus susceptibles de servir d'appât pour les vers que d'admiration pour les hommes. » Aussi ces pauvres parias de l'industrie textile se contentent-ils des prix les plus modestes. Une tenture se paye de 30 à 40 livres l'aune ; les fauteuils à personnages et animaux coûtaient à peine 50 à 60 livres. On ne pouvait exiger un travail bien soigné ni bien fin pour de pareils prix.

Quant aux modèles, nos humbles artisans ne pouvaient songer à travailler d'après des patrons originaux peints à leur intention. Ils copient les estampes en vogue ; ils répètent à satiété les mêmes sujets. Certaines de leurs pièces sont inspirées par les gravures de l'*Astrée* ou les *Bergerades* de Racan.

Les lettres patentes de 1732 avaient exercé la plus heureuse influence sur le développement de l'industrie marchoise. Elles restèrent en vigueur et furent appliquées pendant tout le xviiie siècle. On rencontre fréquemment des pièces avec le nom du fabricant, suivi de l'inscription M. R. d'Aubusson. Le plomb apposé par les experts jurés se rencontre très rarement ; il a généralement été enlevé. Cependant nous en avons vu un échantillon recueilli par M. Dautzenberg.

M. Pérathon a dressé la liste des tapissiers dont il a pu retrouver la mention ; cette liste comprend cent cinquante-huit noms pour Felletin, cent treize pour Aubusson, sans tenir compte des ateliers installés dans les faubourgs, et ils étaient nombreux.

Jean-Joseph du Mons conserve son titre de peintre et dessinateur des manufactures d'Aubusson jusqu'en 1755, époque où il remplace à Beauvais le peintre Jacques Juliard, qui, de son côté, vient prendre la succession de du Mons à Aubusson.

Après Juliard, Ranson est nommé aux fonctions que du Mons avait remplies (1780). En même temps un certain Finet, originaire d'Aubusson, élève de Jouvenet, dirigeait avec un de ses confrères, nommé Roby, l'école de dessin établie dans la ville en vertu

VERDURE DU XVIII° SIÈCLE
Manufacture d'Aubusson (?).

d'une ordonnance datée du 18 janvier 1742. D'autres artistes peu connus, Pierre de la Seiglière, François Chapelle, Jean Palisson et Tixier travaillèrent aussi pour les manufacturiers d'Aubusson, qui s'inspirèrent souvent des *Fables de la Fontaine,* d'Oudry.

Nous avons signalé plus haut les trois compositions de Lagrenée, exposées au salon officiel de l'Académie de peinture en 1759. Le livret est formel : ces tableaux étaient « destinés à être exécutés en tapisserie à la manufacture d'Aubusson. » Il ne dit pas qui les avait commandés et payés. Il paraît assez probable que la direction des bâtiments avait pris cette dépense à sa charge, afin d'encourager les entrepreneurs, toujours embarrassés pour trouver de nouveaux modèles. On a vu que les toiles de Lagrenée représentaient *Vénus aux forges de Lemnos,* l'*Aurore enlevant Céphale* et le *Jugement de Pâris.* Le choix de ces sujets semble indiquer que les ateliers d'Aubusson possédaient alors des ouvriers capables de se mesurer à l'occasion avec les habiles artistes des Gobelins. Nous avons eu d'ailleurs l'occasion de remarquer que les entrepreneurs de basse lice de la manufacture parisienne eurent plus d'une fois recours, pour combler les vides de leurs ateliers, aux habitants d'Aubusson.

Aussi croyons-nous pouvoir attribuer, sans trop de témérité, aux ateliers de cette ville l'élégante verdure à larges bordures de la page précédente, et même la colonnade enguirlandée s'ouvrant sur un fond de paysage d'un caractère si franchement décoratif, que nous avons fait reproduire ci-contre.

Le commerce des manufactures de la Marche avait pris, au siècle dernier, une extension considérable. La ruine presque complète des ateliers flamands avait singulièrement favorisé ce développement. Aussi chaque entrepreneur avait-il à Paris son magasin de vente aux environs du pont Saint-Michel, rue de la Huchette, rue Boucher et dans les voies adjacentes. C'est du reste ce qui a lieu encore aujourd'hui. Ils entretenaient de plus des voyageurs chargés du placement de leurs marchandises dans les pays étrangers. Ils avaient enfin des correspondants dans les principales villes de France, à Lyon, Nancy, Nantes, Toulouse, Marseille, etc.

L'ordonnance de 1732, renouvelant les prescriptions des anciennes réglementations, interdisait aux femmes, comme on l'a dit, le travail de la tapisserie. Pour augmenter les ressources des familles nombreuses et pauvres, la fabrication des tapis veloutés, genre

Savonnerie, fut introduite à Aubusson et à Felletin vers 1740. Cette sorte d'ouvrage était presque exclusivement réservé aux femmes et aux enfants. La nouvelle industrie ne tarda pas à recevoir une grande extension, et, depuis plus de cent ans, elle forme une des branches les plus considérables du commerce de la ville d'Aubusson.

La fécondité de ces ateliers qui faisaient vivre une nombreuse population et qui ne pouvaient prospérer qu'à la condition de produire à très bon marché, a dû être considérable. C'est à des centaines de pièces qu'il faut évaluer leur production annuelle. Quand on parcourt, comme il nous est arrivé de le faire, les nombreux inventaires dressés après décès, au XVIIIe siècle, on est frappé de la quantité de tentures de tapisserie qu'on rencontre dans les plus modestes intérieurs. Il n'est presque pas de ménage, si pauvre soit-il, qui n'ait une salle au moins garnie de verdures d'Auvergne. Chez les grands seigneurs et les riches financiers, le luxe prend des proportions extraordinaires. Nous pourrions citer tel inventaire, celui du maréchal d'Humières notamment, qui contient l'énumération de trois cents pièces de tapisserie et davantage.

Pour se rendre un compte exact de la quantité prodigieuse de tentures exécutées au siècle dernier, il faut surtout consulter les inventaires des trésors des églises, encore très nombreux. Celui de Notre-Dame de Paris, dressé en 1683, n'indique pas moins de soixante pièces. Presque toutes les églises de la capitale possédaient quelque suite provenant de dons ou de legs. Ces décorations servaient dans les jours de grande cérémonie religieuse; on les employait pour rehausser la pompe des processions les jours de Fête-Dieu. Il nous a été assuré que certaines paroisses de Paris gardaient encore, il n'y a pas bien longtemps, des tapisseries nombreuses dont elles tiraient profit en les louant, les jours de procession extérieure, aux particuliers désireux de décorer leurs maisons. Il y a quelques années à peine, on vendait à Reims le fonds d'un marchand tapissier composé d'une cinquantaine de pièces qu'il louait aux habitants de la ville pour orner la façade de leurs demeures, lors des grandes solennités religieuses.

Nous connaissons sur les tapisseries exposées pour rehausser l'éclat des cérémonies religieuses une série de documents d'un très réel intérêt, mais d'une extrême rareté; c'est une raison de plus pour nous y arrêter un moment.

Le clergé de Saint-Germain-l'Auxerrois avait coutume, sous l'ancienne monarchie, de parcourir, le jour de la Fête-Dieu, les rues qui conduisaient de l'église au Louvre. De splendides reposoirs étaient dressés sur le chemin de la procession; en outre, les plus belles tentures du mobilier royal étaient étalées, à cette occasion, sur le passage du saint Sacrement. L'habitude s'introduisit, à la fin du règne de Louis XV, d'imprimer chaque année la description des tentures exposées. Ces notices sont remplies de détails précis sur les belles suites du garde-meuble. Malheureusement elles ont eu le sort de toutes les publications d'actualité. Dès le lendemain de la cérémonie, on n'en prenait plus souci; aussi ces catalogues sont-ils de toute rareté. Nous en connaissons à peine cinq ou six datant de la fin du siècle. En 1790, on imprimait encore la description des tapisseries tendues aux environs du Louvre le jour de la Fête-Dieu, comme le prouve une notice récemment acquise pour la bibliothèque de la ville de Paris.

D'autres imprimés donnent la description des suites étalées dans les cours des Gobelins dans des circonstances analogues. On remarquait encore récemment, le long des bâtiments intérieurs de la manufacture, des crochets destinés uniquement à la suspension des tentures. Nous avons vu des crochets n'ayant pas d'autre emploi dans les grandes rues de certaines villes de province. Ils sont généralement fixés au-dessous des fenêtres du premier étage. Cette coutume était si répandue et si populaire qu'en pleine révolution, le jour de la Fête-Dieu de 1793, les dames de la halle s'insurgeaient contre les propriétaires du quartier qui n'avaient pas décoré leurs façades sur le passage de la procession.

Au XVIII^e siècle, la fabrication des tapisseries françaises est presque entièrement concentrée à Aubusson et dans les localités environnantes. Nous avons passé en revue, dans un autre chapitre de ce livre, les manufactures contemporaines de la Flandre française et de la Lorraine. Aucune d'elles ne saurait être comparée, sous le rapport de l'activité et de la vitalité, à ces ateliers provinciaux qui ont su résister jusqu'à nos jours à toutes les causes de décadence et de ruine sous lesquelles ont succombé tant d'ateliers autrefois glorieux et prospères.

CHAPITRE DIXIÈME

LA TAPISSERIE EN FRANCE ET A L'ÉTRANGER
DEPUIS LA RÉVOLUTION JUSQU'A NOS JOURS

(1789-1885)

FRANCE

Manufacture des Gobelins. — En poursuivant jusqu'à nos jours l'histoire de la tapisserie, j'entreprends, je le sais, une tâche ingrate. Il est toujours malaisé de parler de ses contemporains, même quand on n'a que des éloges à leur adresser. A bien plus forte raison, quand la comparaison qui doit s'établir entre notre temps et les siècles passés doit tourner à notre désavantage, serait-il plus prudent de garder le silence. Mais, si on veut tirer quelque profit des enseignements de l'histoire, il faut savoir entendre la critique et reconnaître ses défauts. A ce prix seulement nous parviendrons à renouer la tradition interrompue et à nous rapprocher des bons modèles que le passé nous a légués.

L'étude de la tapisserie au xix° siècle aboutit à cette conclusion navrante : aucune des époques antérieures n'a produit, avec des instruments imparfaits et des connaissances techniques ou scientifiques incomplètes, des résultats aussi peu satisfaisants que la nôtre. Il convient de rechercher les causes de cette décadence. Indiquer l'origine du mal, c'est en quelque sorte en signaler le remède.

Nous étudierons tout spécialement la manufacture des Gobelins,

depuis le commencement de la révolution jusqu'à nos jours, parce que cet établissement, depuis longtemps sans rival, a contribué dans une large mesure, par suite de la fausse direction imprimée à ses travaux, aux tristes résultats que nous sommes réduit à constater.

Il est certain que chaque fois que les tapissiers contemporains ont voulu se mesurer avec leurs devanciers, chaque fois qu'ils ont copié, comme ils l'ont fait lors de l'exposition universelle de 1878, quelqu'une des célèbres tentures de Louis XIV ou de Louis XV, ils sont restés, malgré un incontestable talent et en dépit de tous les progrès de la science, fort au-dessous de leurs modèles.

Le peintre Pierre étant mort en 1789, l'architecte Guillaumot le remplace, comme il a été dit plus haut. L'arrivée du nouveau directeur devient le signal d'une réforme radicale dans l'organisation des ateliers. Au travail à la tâche est substituée la rétribution fixe à la journée ou à l'année. On attendait sans doute de ce changement une exécution plus soignée; mais cette modification dans les habitudes devait singulièrement refroidir l'ardeur et l'activité des tapissiers. Au surplus, c'était peut-être l'unique expédient qui pût assurer l'existence de la manufacture, car tous les entrepreneurs, ruinés et réduits à la dernière détresse, étaient alors sur le point d'abandonner les ateliers.

Peu de temps après, une décision funeste est prise, sans doute par mesure d'économie. On supprime le séminaire où se formaient les jeunes apprentis et l'Académie où ils apprenaient le dessin. D'ailleurs, pendant toute la tourmente révolutionnaire, les différents administrateurs qui se succédèrent aux Gobelins n'eurent pour principale préoccupation que de sauver la manufacture d'une ruine complète. Ils y parvinrent à grand'peine, et au prix d'efforts incessants. Il faut leur tenir compte de ce résultat, et ne pas les juger trop sévèrement, s'ils firent parfois des concessions regrettables à l'esprit du temps. Ils n'auraient rien obtenu par une inflexibilité intraitable de principes et de conduite.

Au commencement de l'année 1791, les ateliers des Gobelins comptaient encore cent seize tapissiers et dix-huit apprentis. Ils furent divisés en quatre classes d'après leur habileté, avec la perspective de passer progressivement de l'une à l'autre.

Les modèles de Boucher, dont Pierre n'avait fait que suivre les

traditions dans la tenture des *Amours des dieux,* étaient en pleine défaveur et avaient fait place aux scènes tirées de l'histoire de France, d'après Berthélemy, Suvée, Durameau ou Ménageot, et aux sujets empruntés à la vie de Henri IV par le peintre Vincent. On en était arrivé à réduire les tapissiers à n'être que les serviles copistes de tableaux sans caractère décoratif.

Vivement attaquée dans les feuilles révolutionnaires, la manufacture dut restreindre ses dépenses au strict nécessaire. Le ministre Roland eut l'idée d'intéresser l'industrie privée à la direction et aux travaux des Gobelins. En d'autres circonstances, ce système aurait pu donner des résultats avantageux. Il eut pour conséquence de faire renvoyer les trois peintres attachés à l'établissement : Belle, Peyron et Malaine. Le chimiste inspecteur de l'atelier de teinture fut également remercié. Enfin Guillaumot, devenu suspect, dut céder la place à Audran, l'ancien entrepreneur. Ce dernier n'offrait pas sans doute des garanties suffisantes de civisme, car il fut arrêté le 13 novembre 1793 et enfermé à Sainte-Pélagie, où il passa six mois. Augustin Belle, fils de l'ancien sous-inspecteur, le remplaça pendant ce temps.

A la suite de cette nomination, plusieurs tentures offrant des emblèmes féodaux ou contre-révolutionnaires sont brûlées au pied de l'arbre de la liberté, le 30 novembre 1793. Peu après, un jury d'artistes est chargé de faire un choix parmi les modèles, et de frapper d'exclusion tous ceux où se verraient des sujets ou attributs incompatibles avec les mœurs républicaines. En septembre 1794, le jury consacre seize séances à l'examen et au classement des modèles. On a les procès-verbaux de ces opérations. Ces documents établissent clairement que le rôle décoratif de la tapisserie échappait entièrement aux juges. Sur trois cent vingt-un cartons soumis à leur examen, vingt seulement trouvèrent grâce devant ces farouches puritains; douze pièces en cours d'exécution étaient supprimées, comme représentant des scènes en opposition avec les idées révolutionnaires.

Les vieux modèles sont remplacés par des tableaux de peintres contemporains, dont l'histoire grecque ou romaine fait presque constamment les frais. Le jury adopte les sujets suivants : *Zeuxis choisissant un modèle parmi les plus belles filles de la Grèce,* par Vincent; *Brutus* et le *Serment des Horaces,* de David; enfin la composition de Regnault, intitulée la *Liberté ou la mort!* En même temps,

un concours est ouvert, et il est recommandé aux candidats de puiser leurs inspirations dans les grandes scènes et les actes héroïques de la révolution. A la suite de ce concours sont admis les sujets suivants : *Borée et Orythie*, de Vincent ; l'*Étude voulant arrêter le Temps*, de Ménageot ; l'*Éducation d'Achille*, de Regnault ; la *Paix ramenant l'Abondance et l'Innocence se réfugiant dans les bras de la Justice*, de la citoyenne Le Brun ; *Déjanire et Nessus*, du Guide ; l'*Antiope*, du Corrège ; *Clio, Euterpe et Thalie*, de Lesueur ; *Melpomène et Polymnie*, du même. Le mérite décoratif des peintures n'entrait pour rien dans ce choix. Les préoccupations du temps étaient ailleurs. On le vit bien quand la Convention décréta l'exécution du *Marat* et du *Lepeletier*, de David. Ajoutons qu'il ne fut pas donné suite à ce projet.

Un arrêté du comité de l'agriculture et des arts, en date du 25 septembre 1794, fixe de la manière suivante les traitements des tapissiers : ceux de la première classe recevront 7 livres par jour ; les autres auront 6, 5 et 4 livres. Mais les traitements sont très irrégulièrement payés. Plusieurs tapissiers s'engagent dans les armées de la république, tandis qu'un de leurs camarades, nommé Mangelschot, paye de sa tête une imprudente interruption dans un club. Il devient nécessaire d'allouer un supplément de traitement aux ouvriers restants si on veut en retenir quelques-uns à la manufacture.

Cependant la période la plus critique se passe ; la manufacture est sauvée. Le 14 avril 1795, Audran reprend la direction des Gobelins ; il meurt le 20 juin suivant, et cède à son tour la place à son prédécesseur immédiat, l'architecte Guillaumot. Peu de directeurs ont rendu autant de services à la manufacture que cet habile administrateur. Grâce à ses efforts, les ateliers se relèvent promptement de la situation précaire où ils étaient tombés.

Les caisses de l'État étaient vides ; on cherchait de tous côtés à créer des ressources pour faire face aux besoins urgents, et en l'an IV (1796) on était réduit à céder, pour 574,000 francs, de vieilles tentures aux créanciers de l'État, afin de distribuer, sur le produit de la vente, quelques secours en numéraire ou en nature aux employés.

Toutefois ces aliénations successives, qui ont l'excuse des circonstances, sont insignifiantes auprès d'une décision prise sous le Directoire, décision qui amena la destruction des pièces les plus

riches de l'ancien mobilier de la couronne. On se refuserait à croire qu'un gouvernement régulier ait pu prendre l'initiative d'un pareil acte de vandalisme, si les pièces n'étaient là pour prouver l'exactitude des faits.

C'était en l'an V; la détresse était à son comble, le déficit énorme. Il était dû plusieurs années de traitement à tous les fonctionnaires.

Les anciennes tapisseries de l'État constituaient comme un fonds de réserve auquel avaient été faits déjà de larges emprunts. Le Directoire, dans cette nécessité extrême, demanda un rapport sur le meilleur parti à tirer de ce trésor improductif. L'employé chargé de sa conservation représenta que, si on vendait les tapisseries du garde-meuble, la vente produirait peu de chose, vu la situation politique, et qu'on aurait beaucoup plus de profit à brûler les pièces rehaussées d'or et d'argent pour en fondre le métal. Cette proposition inouïe ne rencontra pas d'objection. Le Directoire comptait pourtant des hommes éclairés, instruits. Ils n'hésitèrent pas à prononcer, dans deux arrêtés successifs, rendus en floréal et prairial an V, la condamnation de seize des plus belles séries de l'ancienne collection royale. On en a la liste complète. Voici l'état des cent quatre-vingts pièces dont se composaient les tentures détruites en cette circonstance :

Neuf pièces des *Actes des apôtres*, d'après Raphaël.
Sept pièces de l'*Histoire de saint Paul*.
Seize pièces de l'*Histoire de David*.
Dix pièces de divers *Grotesques*, d'après Jules Romain.
Sept pièces de l'*Histoire de Josué*.
Vingt-deux pièces de *Scipion l'Africain*.
Huit pièces de l'*Histoire de saint Jean-Baptiste*.
Huit pièces de la *Fable de Diane*, par Dubreuil.
Douze pièces des *Mois grotesques*, par J. Romain.
Huit panneaux de *Rinceaux*.
Vingt-quatre pièces de la *Fable de Psyché*.
Cinq pièces de l'*Histoire de Lucrèce*.
Douze pièces des *Mois de l'année*.
Huit pièces de l'*Histoire d'Arthémise*.
Quinze autres pièces de la même histoire.
Six pièces de l'*Enlèvement des Sabines*.
Enfin quatre portières.

Les actes des hommes les plus fanatiques de la période révolutionnaire n'étaient que de simples peccadilles à côté de cette proscription monstrueuse. Que d'actes de vandalisme ainsi imputés aux troubles politiques dont sont uniquement responsables des administrations régulières, mais ineptes!

En l'an VII, on revient à l'ancien système; on a renoncé aux autodafés. Une vente de tapisseries faite au ministère des affaires étrangères fournit à l'administration des fonds pour acquitter les traitements non payés depuis trois années.

Cependant Guillaumot s'occupait activement de réorganiser les divers services. Il rend au vieux peintre Belle ses fonctions d'inspecteur et de professeur de dessin; il rétablit l'école des apprentis, et alloue à chacun 20 livres par mois; enfin il apporte d'utiles modifications au mécanisme des anciens métiers. On construisit même, sur ses plans, un nouveau métier permettant d'exécuter des tapisseries sans avoir besoin de les rouler; mais l'expérience révéla des inconvénients qui firent renoncer à l'invention de Guillaumot.

La manufacture des Gobelins prit part à la première exposition des produits de l'industrie nationale, ouverte au Champ-de-Mars durant les premiers jours de l'an VII (septembre 1793). Le catalogue signale « plusieurs pièces de tapisseries exposées dans le temple »; c'était : l'*Embrasement du quartier de Rome* (incendie du Borgo), *Jésus chassant les marchands du Temple*, *Apollon et les neuf Muses*.

Depuis cette époque, les catalogues des expositions de l'industrie fournissent de précieuses indications sur les travaux de nos manufactures nationales. Ainsi, en 1802, les Gobelins étaient représentés par les tapisseries suivantes :

Le *Combat des animaux*, d'après Desportes.

Les *Pêcheurs*, d'après le même.

Des *Fleurs*, d'après Mme Coster.

Offrandes à Junon Lucine, emblème du Printemps, d'après Callet.

Fleurs, d'après Mme Penier.

Le *Siège de Calais*, d'après Berthélemy.

On comprendra que nous ne puissions relever ici toutes les mentions fournies par les catalogues officiels. Notons seulement qu'en 1806 la manufacture des Gobelins paraît s'être abstenue, et qu'en 1819 le catalogue, tout en constatant la présence de plusieurs tapisseries, n'en donne pas le détail.

Vers 1800, les ateliers comptaient soixante tapissiers environ et dix-huit apprentis; quatorze ouvriers mis à la réforme étaient rétribués comme surveillants ou avaient trouvé un petit emploi dans le magasin des laines.

A cette époque, vingt métiers environ, dix de haute lice et autant de basse lice, étaient inactifs.

Lors de l'établissement de l'empire, en 1804, le sort de la manufacture, placée dans les attributions générales de la maison de l'empereur, fut définitivement réglé. Le budget annuel était de 150,000 fr. en moyenne. La cassette impériale payait la dépense. Le personnel comprenait : un directeur, c'était Guillaumot, qui reste en fonctions jusqu'à sa mort (1809); un inspecteur professeur de dessin, un directeur des ateliers, un directeur des teintures avec un chef ouvrier et deux compagnons, un chef d'atelier de haute lice chargé de la surveillance de soixante tapissiers, divisés en quatre classes, et de six apprentis; un chef d'atelier de basse lice avec vingt-huit tapissiers et deux apprentis; enfin cinq rentrayeurs. Le chapelain de la manufacture avait été rétabli.

Le chef de l'atelier de teinture, le chimiste Roard, crée une école pratique de teinture, dont les élèves se recrutaient parmi les départements industriels et recevaient chacun du ministère de l'intérieur une allocation annuelle de 1000 francs.

Tout cela était excellent. Malheureusement le choix des modèles fut inspiré par les préoccupations qui avaient guidé le jury institué par la révolution. Seulement les sujets révolutionnaires furent remplacés par des scènes militaires, sans que la tapisserie eût rien à gagner à cette substitution. On met sur le métier les *Pestiférés de Jaffa*, de Gros; le *Passage du Saint-Bernard*, de David; *Napoléon donnant ses ordres le matin de la bataille d'Austerlitz*, par Carle Vernet; les *Préliminaires du traité de Léoben*, par Lethière; *Napoléon passant la revue des députés de l'armée, recevant les clefs de Vienne, pardonnant aux révoltés du Caire;* toutes les peintures historiques enfin retraçant les divers épisodes de l'épopée impériale et dues aux peintres les plus célèbres du temps. Malgré l'activité déployée par les ateliers, beaucoup de ces grandes pièces n'étaient pas terminées au moment du retour des Bourbons. Tel était l'oubli de toutes les lois décoratives, qu'on ne s'était même pas préoccupé d'entourer ces pièces de bordures. Après leur achève-

ment, on les enfermait dans un cadre doré comme de véritables tableaux à l'huile.

Les ateliers de basse lice travaillaient de leur côté à la garniture d'un meuble d'apparat dont la composition exigea le concours de David, de l'architecte Fontaine et de Vivant Denon, le directeur général des musées.

Cependant Guillaumot meurt octogénaire en 1809. Le chef de division Chanal, chargé des manufactures, dirige les Gobelins jusqu'à la nomination du peintre Lemonnier, que la restauration destitue en 1816 et remplace par le baron des Rotours, ancien officier d'artillerie. En même temps, Roard est congédié, malgré les services signalés qu'il a rendus, et M. la Boulaye Marillac nommé directeur des teintures. C'est à la mort de ce dernier (1er novembre 1824) que M. Chevreul fut mis à la tête de l'atelier de teinture et appelé à professer un cours de chimie appliqué à la coloration des laines.

Des dernières années de l'empire date une réforme importante dans la fabrication. A l'exécution franche des anciens tapissiers, qui ménageaient les demi-teintes et les transitions de couleurs au moyen de hachures mêlant les deux tons qu'il s'agissait de fondre, avait été substitué, sous Louis XVI et la révolution, un mode d'exécution par suite duquel les tons juxtaposés offraient l'apparence d'une mosaïque de laines.

Un tapissier de basse lice, Deyrolle père, eut l'idée, vers 1812, de revenir aux anciennes traditions. Son fils, Gilbert Deyrolle, fit prévaloir dans toute la manufacture le travail par hachures de couleurs contrastées qui est devenu, depuis lors, de pratique courante aux Gobelins.

Les premiers travaux que la restauration mit en train furent les *Portraits de Louis XVI et de Marie-Antoinette;* ceux du roi et de son frère, le comte d'Artois; enfin une suite de scènes de l'*Histoire de France*, d'après Rouget; sept sujets de la *Vie de saint Bruno*, par Lesueur; la *Bataille de Tolosa*, d'après Horace Vernet, et un *Martyre de saint Étienne*, d'après Abel de Pujol. Cette dernière pièce, offerte au pape en 1826, doit se trouver encore au Vatican.

En 1824, après l'avènement de Charles X, une modification importante est apportée à la constitution des ateliers. La basse lice est supprimée; les tapissiers qui y travaillent passent aux métiers de haute lice, tandis que tous les métiers de basse lice sont relégués

à Beauvais. La même ordonnance transfère aux Gobelins les derniers employés de la Savonnerie ; la manufacture de Chaillot cesse d'exister.

Cette répartition des métiers dure encore. La haute lice est seule en usage aux Gobelins, tandis que les tapissiers de Beauvais ne travaillent qu'en basse lice. Enfin l'ancien atelier de tapis, genre Savonnerie, après avoir été employé à la fabrication d'étoffes pour sièges, écrans, petits meubles, ne fournit plus aujourd'hui que des tapis de pied ou de grandes portières.

Les ateliers ainsi réorganisés étaient chargés d'exécuter un *Portrait du roi en costume royal,* d'après Gérard ; celui de la *Duchesse de Berry avec ses enfants,* et le *Portrait en buste du Dauphin,* d'après Lawrence. De la même époque datent les copies de la *Visite de François I^{er} et de Charles-Quint à Saint-Denis,* par Gros ; de *Pyrrhus prenant Andromaque sous sa protection,* par Gérard ; enfin une reproduction des *Actes des apôtres,* de Raphaël, d'après d'anciennes copies exécutées sous Louis XIV et appartenant à la cathédrale de Meaux. A la seule exposition de l'industrie ouverte sous le règne de Charles X (1827), le directeur des Gobelins avait envoyé trois pièces : *Phèdre,* un *Trait de la vie de François I^{er},* un *Trait de la vie de Louis IX.*

Pendant la restauration, l'ancien usage d'exposer des tapisseries le long des murs sur le passage des processions fut remis en vigueur. C'est dans une de ces cérémonies que figurait, vers 1817, la pièce de *Gombaut et Macée,* dont le sujet et les curieuses légendes furent signalées pour la première fois à l'attention des archéologues par Éloi Johanneau. Il l'avait aperçue rue Saint-Jacques, et en publiait une description peu de temps après.

Sous le premier empire, l'ancien inspecteur de la manufacture, Clément-Louis Belle, avait cédé son emploi à son fils Augustin. Celui-ci ne pouvait conserver un poste officiel après le rétablissement de la monarchie. Il est remplacé par le peintre Cassas, à qui on donne bientôt pour adjoint Mulard. Cassas meurt en 1827. Son adjoint lui succède et reste en fonctions jusqu'en 1848.

La monarchie de Juillet avait laissé à la tête de la manufacture le baron des Rotours. En 1833, M. Lavocat lui succède et ne quitte la direction qu'en 1848. Est-ce M. Lavocat qui eut l'heureuse inspiration d'entreprendre la traduction des peintures de Rubens pour la galerie de Médicis ? L'hypothèse n'a rien d'invraisemblable ; car

treize pièces furent achevées de 1834 à 1839. L'idée était bonne ; on rompait brusquement avec la déplorable routine qui sacrifiait la merveilleuse habileté des tapissiers à des copies de médiocres peintures. Malheureusement on ne sut pas persévérer dans cette voie. Bien plus, on n'omit que le principal, c'est-à-dire l'encadrement, tant l'oubli des lois les plus élémentaires était complet! Les pièces de l'*Histoire de Marie de Médicis* n'ont pas de bordures! Et cependant, malgré cette inexplicable lacune, la tenture inspirée par les tableaux du chef de l'école flamande éclipsent tout ce qui a été fait avant ou après elle depuis le commencement de ce siècle.

Il est étrange que cette expérience n'ait pas ouvert les yeux sur les réformes à apporter au choix des modèles. On continue à copier les peintures des artistes contemporains. Les tableaux de Gros, de Guérin, de Delaroche, sont reproduits avec une perfection impeccable. Le *Massacre des mameluks*, d'Horace Vernet, est exécutée par un des plus habiles tapissiers de la manufacture, M. Louis Rançon. Après l'exposition de Londres, en 1852, cette pièce fut offerte à la reine d'Angleterre, comme une des meilleures productions de notre manufacture nationale.

Les cartons composés par Ingres pour les vitraux de la chapelle Saint-Ferdinand de Dreux servirent à leur tour de modèles ; enfin les peintres Alaux et Couder sont chargés de continuer la suite des *Maisons royales* de Louis XIV, en peignant une *Vue du palais de Saint-Cloud* et une autre du *Château de Pau*, les seuls modèles décoratifs commandés spécialement pour les Gobelins depuis le premier empire.

En 1848, les Gobelins passent sous la direction de M. Badin, peintre, qui réunit un moment les deux manufactures de tapisseries. M. Lacordaire le remplace de 1850 à 1870. Lors de la chute de l'empire, M. Chevreul est un moment à la tête de l'administration jusqu'à la nomination de M. Darcel (fin de 1871). Ce dernier vient d'être placé, par suite de la mort de M. du Sommerard, au musée de Cluny, et M. Gerspach, ancien chef du bureau des manufactures à la direction des beaux-arts, lui a succédé aux Gobelins (mars 1885).

L'inspection artistique avait passé, pendant cette période, du peintre Mulard à M. Muller, qui se retire en 1873, puis à M. D. Maillard et enfin à M. P.-V. Galland, qui dirige en même temps l'école de dessin, complètement réorganisée.

La copie des tableaux avait été continuée sous le second empire. La *Transfiguration*, une *Sainte Famille* et la *Vierge au poisson* de Raphaël sont successivement reproduites sur les métiers de haute lice. De la même époque datent les copies de la *Mise au tombeau*, de Caravage; de l'*Assomption*, du Titien, et des *Adieux de Vénus*, un des pendentifs de la Farnésine. Il faut reconnaître que si on ne savait pas sortir résolument de la voie où l'on était entré à la fin du règne de Louis XVI, le choix des modèles marquait un réel progrès. Vers 1856 est entreprise l'exécution des quatre portraits de souverains et des vingt-quatre portraits d'artistes destinés aux trumeaux de la galerie d'Apollon, au Louvre.

A la première exposition universelle de Paris, ouverte en 1855, la manufacture des Gobelins était représentée avec éclat par un certain nombre d'œuvres récemment achevées. C'étaient d'abord quatre tapisseries d'après Raphaël : *Psyché présentée à l'assemblée des dieux*, *Saint Paul et saint Barnabé à Lystra*, la *Pêche miraculeuse* et la *Vierge au poisson*; puis la *Mise au tombeau*, de Caravage; un autre *Christ au tombeau*, de Philippe de Champagne; les *Portraits de Colbert* et de *Le Brun*, d'après Claude Lefebvre et Largillière; enfin deux copies de Boucher : les *Confidences* et *Sylvie délivrée par Amynthe de la fureur d'un monstre*. Le catalogue mentionne les noms des auteurs de chaque tapisserie.

A la même exposition figuraient différents ouvrages, genre Savonnerie : d'abord un grand tapis destiné au pavillon de Marsan, un canapé d'après M. Chabal-Dussurgey, enfin des études d'élèves représentant des chiens de chasse, conservées aujourd'hui au musée de la manufacture.

Dans le cours des années suivantes, on répète à satiété les portraits de l'empereur et de l'impératrice, tout en copiant l'*Amour sacré et profane*, du Titien; un modèle agrandi des *Muses*, de Lesueur; l'*Aurore*, du Guide. La décoration du palais de l'Élisée inspira un ensemble composé de cinq panneaux, sept dessus de porte et autant de trumeaux, où l'élément ornemental commençait à prendre le pas sur la figure. Les personnages personnifiant les *Cinq Sens* furent commandés à M. Paul Baudry, les arabesques et rinceaux à M. J. Diéterle, les animaux à M Lambert et les fleurs à M. Chabal-Dussurgey.

Convertie en ambulance pendant le siège de 1870, la manufacture ne put échapper aux fureurs destructrices de la Commune.

Un incendie allumé pendant le combat consuma les pièces en cours d'exécution, les tapisseries en magasin et tous les modèles. Quand le personnel revint à l'atelier, après la catastrophe, deux pièces commencées seulement avaient échappé au feu : la *Terre* et l'*Eau*, de la tenture des *Éléments*, par Le Brun. C'est par la comparaison de ces panneaux modernes avec les originaux qu'on voit bien toute la distance qui sépare les productions récentes des anciennes, et toute la supériorité de ces dernières. Maintenant les tons sont gris, ternes, sans accent, sans parti pris. Et pourtant les tapissiers d'autrefois ne disposaient que d'un petit nombre de nuances, soixante à soixante-dix au plus, tandis que maintenant la gamme chromatique des couleurs est presque illimitée. Est-ce donc là le résultat pratique de ces découvertes si vantées de la science moderne!

Cependant il faut trouver de l'ouvrage aux ouvriers réunis sur les ruines de la vieille manufacture. Les modèles sont détruits. On se décide à choisir de vieilles copies de *Saint Jérôme,* du Corrège, et de la *Charité*, d'André del Sarte, en attendant de nouvelles compositions. Les huit panneaux peints par M. Mazerolle pour garnir les trumeaux de la rotonde de l'Opéra ont au moins le mérite d'avoir été exécutés pour servir de modèles aux tapissiers. Puis on entreprend successivement le *Vainqueur,* de M. Ehrmann ; la *Pénélope,* de M. D. Maillart, et la *Séléné,* de M. Machart, aujourd'hui au Louvre; quatre panneaux de M. Lechevallier Chevignard, destinés au musée céramique de Sèvres, et symbolisant les diverses phases de la fabrication ; — c'est à cette suite qu'appartient la figure reproduite à la page 465; — enfin le *Plafond d'Homère,* de Ingres. Il faut avouer que peu de tableaux se prêtaient aussi mal au travail de la haute lice que le célèbre tableau du Louvre.

Depuis quelques années, grâce aux efforts persévérants du dernier administrateur, grâce aussi aux indications fournies par une commission nommée spécialement pour étudier les réformes nécessaires, la manufacture semble disposée à entrer dans une voie de réformes et de progrès. Les modèles actuellement sur le métier ont du moins, sur les précédents, l'avantage d'avoir été conçus en vue d'une destination arrêtée d'avance.

A cette catégorie de peintures spécialement commandées pour la reproduction en tapisserie appartiennent la *Filleule des fées,* de

TORNATURA
Tapisserie exécutée aux Gobelins, d'après le modèle de M. Lechevallier-Chevignard,
pour la décoration de la nouvelle manufacture de Sèvres.

M. Mazerolle, les compositions de M. François Ehrmann, acceptées à la suite d'un concours, et destinées à symboliser les *Arts, les Sciences et les Lettres dans l'antiquité et à l'époque de la renaissance,* dans la chambre dite de Mazarin, à la bibliothèque Nationale; enfin les peintures de M. Galland, exécutées pour remplacer au palais de l'Élysée les *Cinq Sens* de M. Baudry, brûlés en 1871.

Écran exécuté à la manufacture de Beauvais, vers 1835, pour le salon bleu des Tuileries.

Sans doute les huit verdures demandées par l'administration des beaux-arts à huit artistes différents, pour l'escalier d'honneur du Luxembourg, ne méritent guère d'éloges; mais il faut tenir compte de la nécessité déplorable de partager une même décoration entre un grand nombre d'artistes, ayant tous des aptitudes différentes et insuffisamment préparés à la tâche qu'on exige d'eux.

Le vice principal est là. Pour donner un bon modèle de tapisserie, il faut une éducation particulière, des qualités spéciales que bien peu d'artistes possèdent aujourd'hui. Nous ne manquons certes pas de peintres distingués; mais combien d'entre eux ont étudié les lois de la décoration? Combien comprennent que la tapisserie notamment ne saurait se prêter à toutes les virtuosités du pinceau?

En exigeant du traducteur une copie servile de leurs tableaux sans connaître suffisamment les exigences et les limites du mode d'interprétation, ils réduisent le tapissier à un rôle insipide et subalterne qui le décourage en le rabaissant. Nous ne doutons pas que l'influence du décorateur éminent, actuellement chargé de la direction artistique des travaux et de la surveillance de l'école, ne produise de salutaires résultats. S'il devait en être autrement, il faudrait désespérer de notre glorieuse manufacture.

Certains auteurs ont vanté comme une excellente mesure la substitution du traitement fixe au travail payé à la tâche. Nous sommes loin de partager cet enthousiasme. Y aurait-il moyen de revenir aujourd'hui à l'ancienne organisation, de confier les destinées des Gobelins à un entrepreneur l'exploitant à ses risques et périls, sous la surveillance immédiate de l'État, et avec une subvention suffisante? La question est trop grave pour être légèrement tranchée; mais elle mérite d'attirer l'attention de ceux qui se préoccupent de l'avenir de nos manufactures nationales. Nous croyons, pour notre part, qu'il y a quelque chose à tenter dans ce sens.

Ne pourrait-on pas aussi laisser aux tapissiers, qui tous ont été astreints à un long apprentissage, plus de liberté et d'initiative pour l'emploi des couleurs, dont ils connaissent mieux l'effet et la solidité que personne?

N'y aurait-il pas lieu enfin d'adjoindre à l'école spéciale où se recrutent les ateliers de la manufacture des pensionnaires choisis parmi les jeunes gens les plus intelligents d'Aubusson, qui viendraient se perfectionner dans cette sorte d'école supérieure pour fournir ensuite à l'industrie privée des chefs d'atelier rompus à toutes les difficultés, initiés à tous les secrets de leur profession?

Il est encore un point d'administration intérieure dont il convient de dire quelques mots. Depuis Louis XIV, les tapissiers sont logés dans la manufacture; presque tous ont la jouissance d'un jardin d'une certaine étendue qui les attache à leur position, si modeste qu'elle soit, en leur procurant un bien-être que connaissent peu les habitants de Paris, et en les dispensant de chercher à l'extérieur des distractions coûteuses. Le personnel de la manufacture forme ainsi une grande famille, fière de son passé et fort attachée à la tradition et à la gloire de ses prédécesseurs.

Or les bâtiments, dont beaucoup datent de Louis XIV, tombent

PANNEAU DE TAPISSERIE

Exécuté par Chenavard, en 1837, dans le style du xviiie siècle.

de vétusté. Il est question de les reconstruire entièrement. Les plans attendent depuis plusieurs années, dans les cartons des assemblées, un moment favorable. Heureusement rien n'est encore commencé. Je dis heureusement, car, pour parer aux dépenses prévues, on a fait entrer en ligne de compte l'aliénation des terrains affectés jusqu'à ce jour à la jouissance des employés, qui désormais ne seraient plus logés dans l'intérieur de l'établissement. Il faut avoir le courage de le dire : l'exécution de ce plan serait la ruine de la manufacture. Sans doute l'état de choses actuel présente ses inconvénients; mais n'est-il pas à craindre, si on supprime le seul avantage sérieux attribué à nos tapissiers, qu'ils n'aillent chercher fortune ailleurs et ne se désintéressent complètement de la réputation de la maison des Gobelins? Ce serait un mal irréparable, et il faudrait ensuite bien des efforts, bien des sacrifices pour reformer le faisceau d'hommes distingués qui continuent les traditions des grands chefs d'ateliers du XVIIe et du XVIIIe siècle.

Les métiers actuels, comme les bâtiments, datent pour la plupart du règne de Louis XIV. Divers perfectionnements apportés depuis deux siècles à leur mécanisme en ont singulièrement facilité l'usage. Le bois entrait pour une large part dans leur construction. Un métier entièrement en métal vient d'être établi (1880) par M. Piat, sur les plans de M. Darcel. Son installation est trop récente pour qu'on puisse se prononcer sur ses mérites.

En somme, la manufacture des Gobelins présente tous les éléments pour fournir encore une longue et glorieuse carrière. Il faut savoir les mettre en valeur. Nous espérons fermement que l'administrateur qui vient d'être nommé, préparé depuis longtemps à ses nouvelles fonctions par ses relations quotidiennes avec les manufactures nationales, saura, par de sages et prudentes réformes, pourvoir aux besoins urgents et assurer l'avenir.

Manufacture de Beauvais. — Nous avons vu plus haut que l'habile directeur de la manufacture de Beauvais sous Louis XVI s'était définitivement retiré en 1793 (7 novembre) après avoir demandé inutilement, à plusieurs reprises, qu'on lui désignât un remplaçant. A la suite de son départ, les travaux sont suspendus. Un arrêté du comité de l'agriculture et des arts rouvre les ateliers le 21 mai 1795. Camousse, ancien régisseur du sieur de Menou,

est chargé de l'administration; mais la situation reste des plus précaires jusqu'en l'an VIII.

Le 26 août 1800, Lucien Bonaparte fait nommer, en remplacement de Camousse décédé, M. Huet, à qui on accorde les fonds nécessaires pour remplacer le matériel et compléter le personnel. Il ne restait que six tapissiers; leur nombre est porté à vingt-cinq. On reprend les anciens employés qui n'ont pu trouver d'ouvrage depuis 1792.

Le 11 octobre 1802, la manufacture recevait la visite du premier consul; peu de temps après, elle était annexée à la maison de l'empereur, en même temps que les Gobelins.

M. Huet avait passé quarante années de sa vie dans l'administration des manufactures sous l'ancien régime; aussi dirigea-t-il avec beaucoup de compétence et d'habileté l'atelier de Beauvais, qui se trouvait dans une situation très prospère lors de sa mort, survenue le 26 mars 1814. Son fils aîné, qui lui succède, déploie une grande activité, renouvelle en partie les modèles et porte à trente-cinq le nombre des ouvriers. Il meurt le 31 janvier 1819 et est remplacé par son frère, qui ne reste que peu de mois à la tête de l'établissement.

Le 1er octobre 1819, Guillaumot, chef du bureau de la comptabilité dans la maison du roi, devient alors administrateur de la manufacture. C'est pendant sa gestion que les derniers métiers de basse lice restés aux Gobelins sont définitivement relégués à Beauvais.

A l'origine, la haute lice avait été en usage à Beauvais concurremment avec la basse lice; mais elle fut abandonnée de bonne heure. Depuis 1720, les tapissiers de Beauvais ne travaillent plus qu'en basse lice.

A Guillaumot démissionnaire succède, le 1er janvier 1829, le marquis d'Ourches, bientôt chassé par la révolution de Juillet. Sous sa courte administration, le mode de rétribution appliqué aux tapissiers des Gobelins depuis la révolution est substitué au travail à la tâche, qui avait prévalu à Beauvais jusqu'à cette époque. Les ateliers comptaient alors quarante tapissiers.

Le marquis d'Ourches est remplacé par Guillaumot fils, qui réunissait toutes les qualités d'un bon administrateur; malheureusement il meurt fort jeune, le 2 novembre 1832. Il avait à peine vingt-six ans. Il a pour successeur M. Grau de Saint-Vincent,

ancien capitaine d'infanterie; puis, en 1848, M. Badin. Récemment, à la mort de M. Badin, M. Jules Diéterle a pris la direction des ateliers; il l'a remise, il y a quelques années, au fils de son prédécesseur.

Un grand danger avait menacé, en 1831, l'existence même de la manufacture de Beauvais. Il était question de la réunir aux

Siège de fauteuil exécuté à la manufacture de Beauvais, vers 1835, pour le salon bleu des Tuileries.

Gobelins par mesure d'économie. Mais, sur les protestations du corps municipal, l'atelier fut rattaché à l'administration de la liste civile. Cette mesure nous a conservé un établissement fort intéressant et qui pourrait devenir, lui aussi, pour l'industrie privée une pépinière d'excellents chefs d'atelier et de tapissiers émérites.

On a pu examiner, à de récentes expositions, les productions de la manufacture de Beauvais, et constater qu'elle se maintenait scrupuleusement dans son domaine. Elle consacre, en effet, ses efforts à l'exécution de panneaux de dimension restreinte, ou de garnitures de meubles ayant pour motifs habituels de décoration des bouquets ou des guirlandes de fleurs. Elle copie

aussi avec une grande habileté les natures mortes de Desportes et d'Oudry. M. Chabal-Dussurgey lui a fourni beaucoup de modèles dont les fleurs font le principal élément. Ces modèles sont ordinairement traités avec une parfaite entente de l'effet décoratif.

Il était d'usage, sous la restauration et la monarchie de Juillet, d'envoyer à chaque exposition de peinture les plus récentes pro-

Dossier de fauteuil exécuté à la manufacture de Beauvais, vers 1835, pour le salon bleu des Tuileries.

ductions des deux manufactures nationales de tapisseries et de la manufacture de Sèvres. Cette excellente coutume est tombée en désuétude; mais il nous reste de ces anciennes exhibitions des catalogues où l'on peut suivre, presque année par année, les travaux des établissements que nous venons de citer. Nous emprunterons à ces notices quelques détails sur les œuvres des ateliers de Beauvais pendant la première moitié du siècle [1]. Ils feront connaître les

[1] De 1818 à 1850 il a paru au moins vingt-trois notices imprimées des pièces des manufactures nationales exposées aux salons de peinture. Mais ces plaquettes, composées de quelques pages seulement, sont fort rares. Nous n'en avons guère eu qu'une dizaine à notre disposition. On pourrait reconstituer avec elles le travail des manufactures nationales pendant près d'un demi-siècle. L'atelier de Beauvais avait pris part aussi aux premières expositions officielles de l'industrie nationale. Ainsi au catalogue de l'exposition de l'an X (1802) figurent des

noms des artistes qui travaillaient ordinairement pour la manufacture.

1823 : Portière allégorique et six feuilles de paravent, allégoriques chacune à deux mois de l'année, d'après les dessins de Saint-Ange et les tableaux de Laurent[1].

D'autres portières de la même suite avaient paru aux expositions précédentes, en 1821 et 1822.

Quatre banquettes et quatre tabourets, d'après les dessins de Dugourc et les tableaux de Laurent.

Deux feuilles d'écran, trois sièges, trois dossiers de fauteuil et un pliant ; dessins de Saint-Ange, tableaux de Dubois.

1824 : Portière allégorique des Arts (suite de celles qui avaient été précédemment exposées).

Un siège, un dossier de canapé et quatre feuilles de paravent, représentant des casques, boucliers et armures sur fond blanc en soie ; dessins de Saint-Ange, tableaux de Dubois.

Huit dessus de pliants et huit plates-bandes de devant pour le meuble d'hiver de la salle du Trône aux Tuileries ; dessins de Dugourc, tableaux de Laurent.

1829 : Fleurs, fruits et animaux, d'après Desportes.

Deux portières.

Deux pliants et deux plate-bandes de devant ; dessins de Dugourc, peintures de Laurent.

Douze feuilles de paravent, neuf pliants, un tabouret de pieds ; plus, de nombreux dossiers et sièges de canapés, de fauteuils et de sièges ; banquettes, tabourets et pliants.

1830 : Deux portières, six feuilles d'écrans, banquettes, pliants, chaises, tabourets, d'après les dessins de Dugourc, Saint-Ange, Laurent, Chenavard et Eliaerts ; trois tableaux de 1 m. de haut sur 0 m. 80 c. de large.

1832 : Le catalogue annonce que le travail qui se faisait auparavant à l'envers est dorénavant exécuté à l'endroit.

copies de tableaux d'après Casanova et Barbier ; des dossiers de fauteuils, canapés, tête-à-tête, etc. Les tapisseries exposées par la manufacture de Beauvais en 1827 ne sont pas spécifiées au catalogue.

[1] La destination de ces différents objets, réservés à l'ameublement des palais royaux, est portée au catalogue. Mais nous résumons aussi brièvement que possible les articles des notices imprimées.

L'exposition consistait en treize tableaux, surtout d'après Desportes, et un d'après Eliaerts, des feuilles d'écran ou de paravent et des sièges, d'après les artistes déjà nommés dans les précédents livrets.

1835 : La manufacture avait envoyé des dossiers et des sièges de canapés, des fauteuils, des chaises, des feuilles d'écrans, un meuble pour Compiègne, un autre comprenant huit chaises, quatre dossiers et deux sièges de banquettes pour le service des fêtes ; trois tableaux, deux d'après Desportes et un d'après Starke ; un certain nombre de tapisseries montées, consistant surtout en écrans ; enfin divers travaux exécutés par les élèves de la manufacture.

1838 : Meuble destiné au salon de réunion de Saint-Cloud ; composition de Chenavard [1], peinture de Frédéric Starke.
Devant d'autel, d'après Laurent.
Vue de Frascati, d'après Michallon.
Écrans, banquettes, fauteuils, chaises et pliants.

1840 : Quatre pentes et deux lambrequins destinés aux croisées de la salle du Trône, au palais de Saint-Cloud.
Quatorze écrans de cheminée représentant des fruits et des bouquets de fleurs.
Vue d'Alger, d'après Ernest Goupil.

1842 : Un meuble fond rose, en soie, avec ramages en argent, destiné au salon du duc et de la duchesse de Nemours, au palais d'Eu, d'après Van Dael, Starke et Couder.
Un grand tableau de fleurs, d'après Van Dael ; plusieurs écrans, d'après Ernest Goupil et Starke ; enfin deux chaises, d'après Boucher.

1844 : Un meuble fond bleu, en soie, destiné à la princesse Clémentine, d'après Starke, accompagné de tableaux sur les *fables de la Fontaine,* d'après Oudry ; d'écrans, de feuilles de paravents, de sièges et de dossiers, d'après Boucher, Grau de Saint-Vincent et Saint-Ange.

1846 : Un meuble pour le boudoir de la reine au château d'Eu, sur les compositions de Starke.
Un meuble de salon commandé par la reine des Belges, d'après Saint-Ange.

[1] M. Aimé Chenavard a publié plusieurs de ses compositions pour tapisseries et meubles dans son *Nouveau Recueil de décorations intérieures,* paru en 1837. Nous empruntons à cette publication les dessins de siège, d'écran et de panneau dans le genre du XVIIIe siècle, insérés dans les pages précédentes.

Un *chien de chasse*, d'après Desportes ; deux tableaux de fruits et de fleurs, un paravent de quatre feuilles, deux sièges et un dossier.

1850 : Un panneau de fleurs et fruits, d'après Monnoyer.
Écrans, fauteuils, sièges, d'après les modèles de Godefroid.
Plusieurs reproductions d'anciens tapis persans et arabes.
Un autre tapis, d'après le modèle de Steinheil.

Il est regrettable que ces expositions périodiques des œuvres de nos manufactures nationales aient été presque complètement supprimées [1]. Elles entretenaient chez les tapissiers l'émulation, en les mettant fréquemment en contact avec le public, qui n'a plus aujourd'hui que de rares occasions de juger leurs travaux.

Pour terminer cette liste des travaux de l'atelier de Beauvais depuis le commencement du siècle, nous consignerons ici l'état des tapisseries envoyées à l'exposition universelle de 1855 :

Nature morte, d'après Desportes.
Orfèvrerie, fruits et accessoires, d'après Mignon.
Une *Fable de la Fontaine*, d'après Oudry.
Attributs de l'hiver, d'après M. Groenland (*sic*).
Écrans, canapés, fauteuils, chaises.

Le catalogue officiel de 1867 ne donne pas la liste des œuvres exposées par nos deux manufactures nationales.

Aubusson et Felletin. — Les vieilles fabriques de la Marche, après avoir traversé les révolutions et avoir vu leur existence maintes fois menacée, sont encore maintenant le centre le plus important de toute l'Europe pour la fabrication de la tapisserie. On n'y connaît, aujourd'hui comme autrefois, que le métier de basse lice. Ce métier sert en même temps à l'exécution des tapisseries les plus soignées, dont le prix de vente atteint jusqu'à 2,000 francs le mètre, comme à celle des verdures grossières, ou des moquettes destinées à être employées de tapis de table ou de pieds.

Le commerce des tapis de moquette avait sauvé les manufacturiers d'Aubusson sous la révolution, alors que le papier de tenture prenait partout la place des tapisseries de murailles.

[1] La dernière des expositions spéciales des manufactures nationales a eu lieu en 1874. Le catalogue comprenait cent cinquante numéros pour les trois manufactures de l'État.

Sous l'empire, le travail de la basse lice est peu à peu repris. Le style grec, dont Percier et Fontaine sont les représentants les plus autorisés, règne alors sans partage. On ne voit sur les portières ou sur les meubles que sphinx, génies, phénix, vases antiques et brûle-parfums. Aubusson possède encore quelques vieux dessinateurs obligés de se plier au goût du jour; ils s'appellent Roby, la Seiglière, Desfarges. Leur nom mérite d'être conservé, car ils contribuent pour une large part au relèvement de l'industrie aubussonnaise, dont les principaux représentants sont MM. Sallandrouze de la Mornaix, Rogier et Debel.

Sous la restauration, l'Europe tout entière devient tributaire des ateliers d'Aubusson. La réputation de la maison Sallandrouze est universelle; les ouvrages de fabrication française se répandent dans tous les pays.

De 1825 à 1842, l'effort des principales maisons se porte sur les tapis de pied; l'usage des meubles tissés a presque disparu; c'est à peine si on demande de loin en loin quelques portières ou quelques tapis de table.

Avec les progrès du luxe, l'industrie de nos provinces redevient florissante. La prospérité renaît; le nombre des ouvriers augmente.

On ne saurait méconnaître toutefois que les exigences du goût moderne aient entraîné les peintres et les fabricants d'Aubusson dans une voie fâcheuse. La vogue toujours croissante des vieilles étoffes et des vieilles tapisseries les oblige à imiter les tons rompus et passés des anciennes tentures. Il est même vraisemblable que certains d'entre eux cherchent ainsi à donner à leurs produits l'aspect de tissus remontant à un ou deux siècles. Cette admiration exagérée des reliques fanées d'autrefois a en ce moment des conséquences bien fâcheuses pour nos industries d'art, pour la tapisserie surtout. Les anciennes tentures, que leur valeur sans cesse croissante fait sortir des magasins et des greniers, répondent à tous les besoins du commerce, et nuisent ainsi à la production moderne, bien que les tapisseries aient une tendance à reprendre dans les appartements la place que le papier peint leur avait enlevée.

Aux dernières expositions universelles, les envois des principales maisons d'Aubusson ont obtenu tous les suffrages et mérité cet éloge d'un juge compétent : « D'un avis unanime on y travaille avec plus de goût et de correction qu'à toute autre époque. Dans

certains genres de fabrication, on paraît avoir atteint le plus haut point de perfection auquel une industrie privée puisse prétendre. »

Enfin les villes d'Aubusson et de Felletin sont aujourd'hui le centre industriel le plus important pour la fabrication de la tapisserie. Le nombre des tapissiers s'élève à cinq cents environ dans la ville d'Aubusson, à deux cents dans celle de Felletin. Il est resté stationnaire depuis de longues années et tendrait plutôt à décroître qu'à augmenter. Les ouvriers se réunissent pour le travail dans les ateliers des fabricants, qui préparent et teignent eux-mêmes leurs laines. La proportion des tapissiers qui travaillent chez eux est fort restreinte. Ils sont encore payés à la tâche ou au bâton, d'après l'ancienne mesure jadis importée de Flandre.

Les verdures en grosse laine forment encore l'apanage exclusif des ouvriers de Felletin. Les travaux difficiles, les pièces délicates et fines s'exécutent à Aubusson. Cette ville possède des tapissiers capables de rivaliser avec les artistes des Gobelins et de Beauvais. Seulement ils trouvent rarement l'occasion d'exercer leurs talents.

Le chef d'une des plus importantes maisons d'Aubusson nous disait récemment que le commerçant qui se renfermerait dans la fabrication des tapisseries fines aboutirait fatalement et dans un bref délai à la ruine. Aussi la plupart des manufactures y joignent-elles l'entreprise des grosses tapisseries pour tapis de pied, le commerce des moquettes à la mécanique ou à la main et celui des tapis à haute laine, genre Smyrne.

Le même industriel nous fournissait encore sur le goût du public des indications bien curieuses et bien affligeantes en même temps. Comme nous lui exprimions notre étonnement de le voir copier et recopier sans cesse des petits sujets à personnages dans le genre Watteau, des scènes chinoises, des paysages de Boucher, au lieu d'entrer résolument dans la voie décorative tracée par les Berain, les Audran et autres artistes de la grande école de Le Brun, il nous répondit que des tentatives avaient été faites dans ce sens sans donner aucun résultat. Les reproductions de Berain ou des *Mois grotesques à bandes* ne trouvent pas d'amateurs, tandis que les clients s'extasient sur des copies en laine de tableaux rendus avec une irréprochable fidélité. C'est le triomphe du trompe-l'œil. La perfection semble atteinte, quand un tissu de

laine a donné l'illusion d'une peinture à l'huile. Cette perversion du goût public est des plus dangereuses pour la belle industrie qui a son siège principal dans notre ancienne province de la Marche. Il n'est que temps de réagir contre de pareilles tendances. A l'État revient la mission de donner l'impulsion, de guider le public dans une voie tout opposée à celle dans laquelle il se trouve engagé. Il peut beaucoup par l'exemple des Gobelins. Nous estimons que son influence doit encore s'exercer autrement.

La Belgique vient de nous donner une leçon qui mérite d'être méditée. Pour encourager et faire vivre une industrie naissante à laquelle elle porte un grand intérêt, elle a commandé à l'atelier de Malines deux séries de tentures, l'une pour l'hôtel de ville de Bruxelles, l'autre pour les salles du sénat. Ces tentures représentent peut-être l'effort le plus original qui ait été fait de notre temps pour ouvrir à l'art du tapissier de nouveaux horizons.

Pourquoi ne tenterait-on pas en France ce qui a si bien réussi ailleurs? Est-il si difficile de trouver quelques milliers de francs chaque année pour encourager une des plus hautes expressions de l'art décoratif, quand le budget des beaux-arts s'élève à des millions? Il est grand temps qu'on y songe; il faut enfin que toutes ces questions soient tranchées, non par des députés ou des sénateurs, mais par des hommes compétents, car l'avenir et même l'existence de la décoration en France sont en jeu et courent les plus sérieux dangers.

Pour finir par une remarque pratique, il ressort de l'histoire de toutes les manufactures dont nous venons d'étudier les vicissitudes que les fabricants de tapisserie n'ont jamais pu supporter les frais énormes qui leur incombent que grâce aux subventions, aux immunités, aux encouragements accordés, soit par les souverains, soit par les conseils communaux. On se préoccupe en ce moment des intéressants métiers d'Aubusson. On a fait déjà beaucoup pour eux. Mais, si on veut assurer leur existence et leur prospérité, il faut par des commandes intelligentes relever le courage des chefs de cette vieille industrie nationale. Qu'on applique à cet usage quelques fonds prélevés sur le budget des manufactures nationales, et ce sera certainement de l'argent bien employé.

BELGIQUE

Il est souvent fort malaisé de réunir des indications précises sur les industries contemporaines. Tandis que les artisans du passé ont excité une vive curiosité, ont fourni matière à de nombreux travaux, c'est à peine si on rencontre quelques détails sur les tapissiers de notre temps dans les rapports rédigés à la suite des expositions universelles. Encore ces rapports ne s'occupent-ils que des exposants et ne tiennent-ils pas compte des absents.

Les derniers ateliers flamands avaient cessé de vivre, comme on l'a constaté, avant 1800. Depuis le commencement de ce siècle, plusieurs tentatives ont été faites pour doter la Belgique de nouvelles manufactures.

Ingelmunster. — Le comte des Cantons de Montblanc a fondé dans la ville d'Ingelmunster un atelier de basse lice qui existe encore. Rien de ce qui pouvait assurer la prospérité du nouvel établissement n'a été oublié. Les métiers occupent de spacieux bâtiments; une teinturerie leur est annexée. Le fondateur prend pour associés, en 1856, MM. Braquenié frères. Sa mort (1861) n'arrête pas les travaux; ils sont continués par sa veuve et son fils. Parmi les tentures sorties de cette fabrique on remarque celles qui décorent le palais du Franc à Bruges, et qui reproduisent d'anciens modèles trouvés dans cet édifice, enfin un panneau représentant un épisode de l'histoire locale, le *Siège du château d'Ingelmunster, en 1580.*

Malines. — MM. Braquenié ne tardèrent pas à se séparer du comte de Montblanc pour fonder à Malines une manufacture soutenue par les commandes du gouvernement belge et des administrations communales. La grande salle de l'hôtel de ville de Bruxelles a été décorée récemment d'une suite de panneaux représentant, d'après les peintures de M. Geets, artiste de Malines, les chefs des anciennes corporations. Presque toutes les têtes sont des portraits. Plusieurs pièces de cette suite, envoyées à l'exposition universelle de 1878, ont obtenu un très vif succès, dû surtout au sentiment décoratif qui distingue les compositions de M. Geets.

La fabrique de Malines, dirigée par M. Braquenié et son gendre,

M. Dautzenberg, est aujourd'hui en pleine prospérité. Elle exécute en ce moment, pour le palais du sénat belge, quatre grandes pièces de tapisserie reproduisant des scènes tirées de l'histoire de la Flandre.

ALLEMAGNE

Munich. — Les métiers de Munich, dirigés par un ancien tapissier des Gobelins nommé Santigny, existaient encore au commencement de ce siècle. Nous avons signalé une pièce représentant le *Banquet des dieux*, portant la date de 1802. Cette tapisserie, exposée au musée national bavarois, semble marquer la limite extrême de la durée de la manufacture allemande. Elle porte les traces d'une décadence sur laquelle nous avons insisté plus haut. On ignore l'époque précise de la fermeture de cet établissement. Santigny, qui travaillait depuis près de quarante ans à Munich, devait être fort vieux en 1802, et le *Banquet des dieux* est probablement un de ses derniers ouvrages.

Vienne. — La maison Haas, de Vienne, avait envoyé à l'exposition universelle de Paris, en 1867, des tapisseries qui furent remarquées par le jury.

ITALIE

Turin. — L'atelier de Turin, dont l'histoire a été exposée dans un précédent chapitre, était réduit, au commencement de ce siècle, à une situation des plus modestes. Que pouvait-il faire avec quatre tapissiers et un apprenti? Après une tentative de réorganisation (1823), la manufacture, qui ne comptait plus depuis cette époque que cinq ouvriers, placés sous la direction de Bruno, avec un budget de 15,000 francs, est définitivement supprimée en 1832.

Rome. — La manufacture romaine, dont la fabrication avait été suspendue par la révolution et l'exil du pape, fut rouverte par Grégoire XVI en 1831. Cet atelier, qui ne travaille guère que pour le Vatican, se trouvait placé, en 1870, sous la direction du chevalier Pierre Gentili, auteur d'un travail sur les fabriques romaines. C'est le seul établissement de ce genre qui subsiste en Italie.

ESPAGNE

Madrid. — La manufacture de Santa-Barbara, à Madrid, vit encore. La fabrication, suspendue en 1808, lors de l'occupation de l'Espagne par les armées françaises, fut reprise en 1815, après le retour des Bourbons. Depuis cette époque, l'atelier s'est confiné dans l'exécution des tapis de pied.

Il est actuellement dirigé par M. Gobino Stuyck, descendant par alliance de ce Jacob van der Goten qui fonda, vers 1720, l'établissement de Santa-Barbara. Les métiers, installés dans un local concédé gratuitement par l'État, sont simplement soumis à la redevance annuelle d'un certain nombre de tapis payés d'après un tarif fixé à l'avance. Ces renseignements ont été recueillis par M. Darcel dans un récent voyage en Espagne.

ANGLETERRE

Une tentative vient d'être faite en Angleterre, sous le patronage du prince de Galles, pour reprendre les glorieuses traditions de Mortlake. Une vingtaine de tapissiers ont été appelés d'Aubusson; mais cette fondation remonte à trop peu d'années pour qu'il soit possible de pressentir les résultats qu'on en doit attendre.

Actuellement, à part les manufactures de Londres et de Rome, dont l'avenir est loin d'être assuré, et quelques entreprises particulières comme celle de Vienne, l'art de la tapisserie a ses principaux représentants en France, aux Gobelins et à Aubusson. Seule la Belgique fait aujourd'hui d'énergiques efforts pour rivaliser avec nous sur le terrain de ses plus glorieux triomphes.

Voici donc plus de six siècles que la haute lice est pratiquée à Paris, presque sans interruption, avec diverses alternatives de succès et de revers. Quel pays, quelle ville pourrait invoquer une tradition aussi ancienne, aussi respectable?

APPENDICE

SUR LE COMMERCE ET LE PRIX DES TAPISSERIES

Nous voudrions terminer cette étude historique par quelques mots sur le trafic des tapisseries, accompagnés de conseils aux amateurs. L'exécution d'un pareil plan ne va pas sans de sérieuses difficultés. Est-ce une raison suffisante pour nous interdire de présenter quelques observations, fruit d'études et de réflexions qui remontent à une date déjà ancienne?

Le goût des meubles anciens, la passion pour les moindres vestiges de l'art et de l'industrie des siècles passés a remis les vieilles tapisseries en faveur. Ce retour vers un mode de décoration longtemps négligé a produit un résultat curieux. Les fabricants de tentures, obligés de se conformer aux caprices du public, ont dû adopter pour leurs modèles des tons ternes et rompus se rapprochant autant que possible de la coloration des pièces exposées à l'air et à la lumière depuis un siècle ou deux. Une tapisserie neuve n'est prisée qu'autant qu'elle ressemble à une vieille. On devine les conséquences de cet engouement. Avant peu, ces tissus, dans lesquels n'entre aucun ton franc et durable, deviendront complètement incolores. Espérons qu'un nouveau revirement dans le goût du public ne tardera pas à faire justice du travers actuel, et qu'on reviendra bientôt à la notion des véritables règles décoratives.

Un des grands inconvénients de cette méconnaissance des lois les plus élémentaires de l'art ornemental est de produire des confusions trop faciles entre les produits anciens et les produits modernes.

Les belles tentures étant d'un prix élevé, on conçoit que certains intermédiaires ont grand intérêt à induire le client en erreur sur l'âge de leurs marchandises. Empressons-nous d'ajouter qu'un examen attentif joint à une certaine expérience déjouera facilement les supercheries. En regardant à l'envers d'une pièce on verra bien vite s'il offre la même coloration que l'endroit, si par conséquent les couleurs exposées au jour se sont éteintes, tandis que la face préservée par l'obscurité, et souvent par une doublure, a conservé la vivacité première des tons. On conçoit, en effet, sans peine que les tapisseries tissées de nos jours à l'imitation des anciennes présentent le même aspect, la même tonalité sur leurs deux faces.

Arrivons aux tapisseries anciennes. Il est de toute impossibilité, on le concevra, de poser à leur égard des règles fixes, invariables. Leur valeur, leur prix dépend essentiellement de leur finesse, de leur état, de leur date, et aussi des circonstances et des milieux dans lesquels elles sont mises en vente. La question d'origine, la marque, n'a le plus souvent qu'une médiocre influence sur le cours. Il ne faudrait pas croire cependant qu'une signature soit tout à fait indifférente au public, quand elle certifie une extraction illustre. Mais que de pièces mises par les experts à l'actif des tapissiers des Gobelins dont ils seraient bien embarrassés de justifier l'attribution!

La valeur commerciale d'une tapisserie résultant de sa qualité plus que de sa provenance, il devient inutile de passer en revue toutes les marques, dont la plupart restent encore inexpliquées.

Il est un point sur lequel on ne saurait trop insister. Toute proportion gardée, une tapisserie vaut surtout en raison de son état de conservation. Aussi tout l'art du marchand peu scrupuleux s'applique-t-il à rendre aux vieilles tentures fatiguées et passées de ton une apparence de fraîcheur. Ces dehors trompeurs ne soutiennent pas un examen minutieux. Mais, dans les ventes publiques, les tapisseries étant généralement pendues très haut, hors de la portée de la main et presque de l'œil, il est souvent malaisé de vérifier l'état exact d'une pièce. Les colorations effacées sont ravivées par des applications de peinture à l'eau ou au pastel; les déchirures sont habilement dissimulées par des coutures invisibles; les trous sont bouchés avec des

morceaux provenant d'autres tentures ou même avec de l'étoffe peinte. Enfin telle pièce offre de loin l'aspect le plus séduisant qui est remplie de défauts quand on l'examine de près. Aussi, en thèse générale, ne doit-on acheter une tapisserie en vente publique qu'avec les plus grandes précautions. Il est souvent bien plus avantageux de s'adresser à un marchand loyal, tout en payant un prix un peu plus élevé, que de s'exposer aux surprises que nous venons de signaler.

Certaines couleurs ont sur la laine une action corrosive ; telles sont les teintures foncées ou noires. Aussi les parties ombrées sont-elles généralement plus malades que les autres. A celles-là donc il faut d'abord appliquer toute son attention. Les teintes claires, les demi-tons, les violets passent rapidement à la lumière ; si une pièce offre des roses ou des violets d'une conservation remarquable, il y a bien des chances pour que l'effet soit obtenu à l'aide d'ingrédients habilement employés.

Aussi ne saurait-on assez le répéter aux acheteurs de tapisseries : examinez avec le soin le plus minutieux les pièces qui semblent se recommander par un état de conservation extraordinaire. Et encore faut-il reconnaître que l'objet qui nous occupe est, dans le commerce de la curiosité, celui qui prête le moins par sa nature même à la falsification. Les faussaires trouveront grand avantage à fabriquer des faïences, des verreries, des bronzes, des bijoux ou des meubles qu'ils chercheront à présenter comme anciens à l'aide de procédés bien connus, presque tombés maintenant dans le domaine public. Mais, si l'on arrive à restaurer plus ou moins adroitement une tapisserie en mauvais état, il est impossible de fabriquer à peu de frais une tenture des Gobelins ou même une simple verdure. La contrefaçon moderne coûterait plus cher que l'original.

Une des raisons, en effet, qui font rechercher avec tant d'avidité les vieilles tentures, c'est que le prix de revient d'une pièce neuve est la plupart du temps bien plus élevé que celui d'une tapisserie ancienne.

Défiez-vous beaucoup des occasions trop avantageuses. On achète souvent un panneau délabré pour un prix minime, dans l'intention de le faire restaurer; on ne tarde pas à s'apercevoir qu'il y aurait eu sérieuse économie à prendre une pièce en

bon état en la payant à sa juste valeur, sans compter que rien n'est aussi rare qu'une bonne restauration.

Telles sont les observations générales auxquelles donnent lieu l'achat et le commerce des tapisseries. Nous allons les faire suivre de quelques indications sur le cours de cette marchandise depuis une trentaine d'années, mais après avoir fait remarquer de nouveau que les circonstances extérieures, la politique, la saison, exercent une influence considérable sur les prix. Telle pièce payée fort cher dans une vente bien préparée et annoncée avec retentissement, subira une dépréciation énorme si elle se présente modestement entourée d'un mobilier sans valeur. Il faut encore tenir grand compte des surprises.

Les dimensions d'un panneau exercent enfin une influence directe et considérable sur son prix. Nos appartements bas et exigus ne comportent pas le développement de grandes scènes mythologiques. Aussi les pièces de proportions restreintes, à petits personnages, sont-elles bien plus recherchées que les vastes machines historiques ou allégoriques qui atteignent souvent cinq et six mètres de largeur sur quatre de hauteur. Il faut un hôtel et presque des galeries construites exprès pour recevoir de pareilles tentures. Les prix sont donc fréquemment en raison inverse de la dimension des panneaux.

Il arrive souvent que les tapisseries anciennes ont été longtemps à la poussière; les couleurs sont ternes, l'aspect général gris et sale. Il suffira, dans ce cas, pour leur rendre leur vivacité première, de les laver à grande eau; tous les marchands, d'ailleurs, et tous les rentraiteurs sont au fait de ces opérations. L'eau claire est préférable à toutes les drogues. Il est bon aussi de faire passer les tissus de laine, et en particulier les tapisseries, à la vapeur d'eau pour tuer les germes d'insectes, dont il est très difficile de se débarrasser une fois qu'ils ont élu domicile dans une pièce.

Nous pourrions développer encore ces observations; mais comme, en pareille matière, rien ne remplace l'expérience personnelle et les faits, nous passerons à l'objet principal de cet appendice, c'est-à-dire aux prix atteints par les tapisseries dans les adjudications publiques depuis un certain nombre d'années.

La vente des tapisseries provenant de la succession du roi Louis-

Philippe, vente qui eut lieu le 28 janvier 1852, au domaine de Monceaux, donnera une idée du peu d'estime qu'on attachait aux suites les plus fines et les plus précieuses, il y a une trentaine d'années à peine. Les héritiers du roi détrôné rachetèrent-ils ces débris de la succession paternelle? Je l'ignore. Dans tous les cas, il ne se trouva pas de concurrent sérieux pour leur disputer ces admirables objets d'art, qui atteindraient aujourd'hui un chiffre dix ou vingt fois supérieur. Voici les principaux articles de cette vente mémorable :

N° 1. Dix pièces représentant les *Chasses de la maison de Guise* (ou les *Belles Chasses de Maximilien*). Passons la description, fort sujette à critique, ce qui ne doit pas étonner. Ces pièces mesuraient 4 m. 25 c. de hauteur sur 43 m. 60 c. de cours. Elles furent vendues ensemble 6,200 fr., soit en moyenne 620 fr. l'une. La nouvelle salle à manger du château de Chantilly, on l'a déjà dit, est décorée de plusieurs panneaux appartenant à cette suite. Peut-être proviennent-ils de la succession du roi Louis-Philippe.

2. Dix pièces représentant les *Travaux des Mois* (dits les *Mois de Lucas*, avec Janus pour janvier, etc.). Les costumes des personnages rehaussés d'or. Hauteur, 3 m. 50 c.; largeur des dix pièces, 43 m. 50 c. Vendues ensemble 6,210 fr.

3. Une pièce des Gobelins, *la Toilette de Vénus*, figures demi-nature. H. 3 m. 15 c., L. 5 m. 25 c. — 205 fr.

4. *Offrande à Bacchus*, tapisserie des Gobelins. H. 2 m. 85 c., L. 4 m. 35 c. — 212 fr.

5. Deux pièces des Gobelins, d'après des compositions de Raphaël, du commencement du XVII° siècle. H. 3 m. 65 c., L. 8 m. 90 c. — 1,550 fr.

6. Cinq pièces des Gobelins représentant les *Conquêtes de Louis XIV* (suite qui ne doit pas être confondue avec l'*Histoire du roi*). Elles représentent la prise de Doesbourg, la prise de Besançon, Messine secourue par le duc de Vivonne, la sortie de la garnison de Gand, la sortie de la garnison de Dôle. H. 4 m. 62 c., L. 25 m. 65 c. pour les cinq pièces. — 1,940 fr.

7. Quatre panneaux des Gobelins représentant le *Triomphe de Vénus*, avec riche bordure. H. 3 m. 30 c., L. 13 m. 20 c. — 1,081 fr.

8. Six pièces des Gobelins, fin du XVIIe siècle, représentant des *Sujets chinois*. H. 4 m. 20 c., L. des six pièces, 16 m. 90 c. — 4,115 fr.

Nous passons sous silence plusieurs tapisseries sur canevas.

11. Deux pièces des Gobelins de l'époque de Louis XIV : *Faune et Bacchante*, et *Offrande à Vénus*. H. 3 m. 65 c., L. 5 m. 85 c. — 760 fr.

12. Deux pièces des Gobelins, XVIIIe siècle, à *Sujets turcs*. H. 3 m. 60 c., L. 6 m. 05 c. — 921 fr.

13. Deux tapisseries à *Sujets chinois*. Dimensions : 3 m. 55 c. × 6 m. 20 c. — 1,250 fr.

14. Six panneaux sujets d'*arabesques* (probablement les tapisseries d'après Bérain). H., 3 m. et 3 m. 55 c., L. 22 m. 40 c. pour les six panneaux. — 3,700 fr.

15. Trois pièces des *Saisons*, sans le *Printemps*, attribuées aux Gobelins. 3 m. 60 c. × 16 m. 85 c. — 1,900 fr.

16. Six pièces de tapisserie de Flandre, fin du XVIe siècle, représentant un *Couronnement*. H. 4 m. × 26 m. 25 c. — 2,000 fr.

17. Huit pièces de tapisserie de Flandre, représentant l'*Histoire d'Achille*, d'après les cartons de Rubens. H. 4 m., L. 27 m. 50 c. — 1,150 fr.

18. Six grandes tapisseries de Flandre, représentant des *Chasses* dans de grands paysages, fin du XVIe siècle. H. 3 m., L. 22 m. 95 c. — 800 fr.

19. Sept tapisseries de Flandre, représentant des *Enfants nus et jouant*. Elles provenaient du château d'Eu. H. 2 m. 70 c., L. 20 m. 30 c. — 2,120 fr.

20. Cinq sujets flamands, tapisseries des Gobelins (d'après Teniers). H. 3 m. 40 c., L. 15 m. 10 c. — 3,525 fr.

21. Une pièce des Gobelins, XVIIe siècle : *Départ d'un guerrier*. H. 3 m. 45 c. × 3 m. 80 c. — 150 fr.

22. Cinq panneaux en tapisserie de Flandre, époque Louis XIII, représentant les *Mois*, figurés par des personnages petite nature. H. 3 m. 90 c., L. 30 m. — 1,830 fr.

23. Une pièce des Gobelins, représentant des *Attributs de musique*, entremêlés d'arabesques, temps de Louis XIV. H. 3 m., L. 2 m. 70 c. — 410 fr.

24. Sept panneaux de la fabrique des Gobelins, représentant les *Armes des Choiseul*, se détachant sur un fond de ciel et supportées par des aigles. H. 3 m. 70.c.; L. 22 m. 95. — 1,010 fr.

Avions-nous tort de dire que les tapisseries vendues en 1852 valent aujourd'hui dix ou vingt fois plus, ou même davantage? Un tapis de la Savonnerie fut proportionnellement payé beaucoup plus cher que les tentures. Il mesurait 8 mètres 80 centimètres sur 21 mètres 60 centimètres, et fut poussé jusqu'à 5,650 francs.

Si nous rapprochons de ces prix invraisemblables les adjudications récentes, l'écart est effrayant. N'a-t-on pas vu récemment, en 1884, à la vente du baron de Gunzbourg, cinq pièces de l'histoire de don Quichotte, et qui n'étaient pas de qualité supérieure, poussées jusqu'à 140,000 francs. A la même vente, les douze bandes des Mois grotesques, d'Audran, d'une proportion qui rend leur placement très difficile, atteignaient 62,000 francs. Nous sommes loin, comme on voit, des prix de 1852.

Il n'est guère de semaine, pendant la saison d'hiver, où il ne se vende plusieurs séries de tapisseries. Beaucoup sont fort communes et se maintiennent à des prix assez bas. C'est celles-là surtout qu'il faut examiner avec un soin minutieux avant de se laisser aller à la tentation.

Le dépouillement des adjudications faites depuis une vingtaine d'années nous a permis de dresser une liste des principales tentures mises en vente pendant cette période. Nous allons en extraire les articles les plus caractéristiques. Le lecteur verra que les prix n'ont cessé de suivre une marche ascendante.

En 1862, deux pièces de l'*Histoire de don Quichotte*, attribuées aux tapissiers des Gobelins, sont vendues 500 fr. seulement.

1863 : Une *Adoration des Mages*, avec bordures à arabesques (H. 3 m. 40 c., L. 7 m. 30 c.). — 980 fr.

Quatre portières en tapisserie de Beauvais, avec les attributs de la *Musique*, de la *Danse*, de la *Chasse* et de la *Pêche* (2 m. 50 c. × 2 m. 50 c.). — Acquises pour 8,000 fr. par le marquis d'Hertford.

Le *Retour de la pêche*, d'après Teniers, panneau du temps de Louis XIV (2 m. 50 c. × 4 m.). — 1,560 fr.

Un panneau renfermant le *Portrait de Lekain*, en costume d'hospodar valaque, tapisserie de Beauvais (3 m. 70 c. × 6 m. 10 c.). — 3,110 fr.

1866 : *Les Plaisirs de la pêche*, d'après Boucher, tapisserie de Beauvais (3 m. 55 c. × 3 m. 30 c.). — 3,050 fr.

Six tapisseries de la collection Castellani, représentant la *Moisson*, les *Vendanges*, *Neptune*, le *Parnasse*, *Diane* et l'*Offrande à Vénus*, de 3 m. 45 c. de hauteur, et variant de 2 m. 60 c. à 5 m. 35 c. de large, vendues 2,300, 2,500 et 4,200 fr. Détail curieux, c'est la pièce la plus étroite qui atteint le prix le plus élevé.

A la même vente, huit sujets allégoriques composés de groupes d'Amours, de guirlandes de fruits, etc. (H. 2 m. 90 c., L. 2 m. 65 c.), vendus ensemble 6,408 fr.

1871 : Deux tapisseries des Gobelins, *Fêtes indiennes*, d'après Berain (12 m. de cours sur 3 m. de haut), vendues 15,000 fr.

Cinq tapisseries flamandes, *Scènes villageoises*, d'après Teniers. — 4,405 fr.

1872 : Tapisserie de Beauvais, sujet champêtre dans la manière de Boucher. — 3,420 fr.

Quatre *Sujets pastoraux* de l'époque de Louis XV (2 m. 85 c. × 12 m.). — 5,500 fr.

Quatre pièces à médaillons ovales renfermant des *Sujets pastoraux* encadrés d'ornements et de guirlandes de fleurs. — 2,800 fr.

Cinq pièces des Gobelins, sujets des *Mois de Lucas*, avec la signature L. F. (Le Fèvre). — 11,400 fr.

Grande tapisserie des Gobelins, *Réunion dans un parc*, avec la signature de *Boucher* (H. 3 m. 20 c., L. 5 m. 55 c.). — 12,000 fr.

Deux autres plus étroites, de la même suite. — 17,000 fr.

Panneau en tapisserie de Beauvais, représentant le *Renard et les Raisins*, signé *Besnier* et *Oudry*, à *Beauvais*, 1750. — 830 fr.

Les *Forges de Vulcain*, tapisserie des Gobelins (2 m. 80 c. × 3 m. 80 c.). — 1,520 fr.

Cinq tapisseries à sujets de chasses et bordures d'ornements. — 10,000 fr.

Trois verdures, avec animaux. — 1,200 fr.

1873 : Quatre pièces à fond blanc, médaillons à sujets champêtres, dans le style de Boucher. — 4,590 fr.

La *Cueillette des pommes*, d'après Lancret (H. 3 m. 25 c., L. 5 m.). — 5,000 fr.

Le *Concert instrumental*, d'après Lancret, attribué aux Gobelins (H. 1 m. 25 c., L. 1 m. 58 c.). — 1,000 fr.

Trois sujets turcs, d'après Leprince : le *Jardin des sultanes*, la *Pêche*, *Collation des sultanes* (2 m. 60 c. × 10 m. 55 c.). — 7,000 fr.

Quatre verdures d'Aubusson, avec oiseaux, torrents, fleurs, villas, grands arbres, signées *M. R. d'Aubusson*, *F. Picon*. — 1,900 fr.

Tapisseries d'Aubusson Louis XV, signées *Roby le jeune*, savoir : un panneau principal, huit panneaux de diverses largeurs, un dessus de porte et deux panneaux très étroits. — 14,700 fr.

Six tapisseries des Gobelins, d'après Berain : les *Danseuses de corde*, l'*Éléphant et les Danseuses*, le *Dompteur d'animaux*, les *Danseurs*, *Offrande à Bacchus*, le *Concert*. — 16,005 fr.

Huit fauteuils et un canapé en tapisserie des Gobelins, du temps de Louis XIV, d'un très beau caractère, avec des bois superbes (vente de l'ex-duc de Parme). — 38,745 fr.

1874 : Cinq tapisseries à sujets champêtres dans le style de Teniers. — 7,600 fr.

Les *Armes de France et de Navarre*, soutenues par deux figures de Victoire, grande pièce. — 1,065 fr.

Retour de chasse. — 5,250 fr.

1875 : Quatre très grandes tapisseries flamandes, représentant les *Quatre Saisons* (vente Séchan). — 25,000 fr.

Quatre pièces au petit point, provenant de l'ancien château de Bercy (même vente). — 15,600 fr. — Nous donnons ce chiffre comme un spécimen des prix élevés atteints dans les grandes ventes par les tapisseries au point.

Grande tapisserie de Flandre, signée *J. V. Borght*, *A. Castro*, rehaussée d'or et d'argent. — 3,705 fr.

Portière des Gobelins, époque Louis XIV. — 6,060 fr.

Deux panneaux à sujets, de Bérain. — 2,400 fr.

Deux panneaux en tapisserie de Beauvais. — 4,900 fr.

Ces quatre dernières pièces faisaient partie de la collection du prince Galitzin.

Cinq très grandes tapisseries, dont deux portent la signature *M. R. D. A. Fourgaud de la Vergne, fecit*, 1788 : scènes de l'*Histoire d'Esther*. — 13,570 fr.

1876 : Le *Triomphe du Commerce et de l'Industrie*, grande pièce des Gobelins, époque de Louis XIV. — 3,500 fr.

Triomphe romain, tapisserie flamande. — 2,650 fr.

A la vente du château de Vaux-Praslin, trois tapisseries de Beauvais sont payées 26,000 fr. Les autres pièces de la même collection sont adjugées à 9,350, 8,200, 3,000, 2,900 et 2,620 fr.

Huit tapisseries à sujets, d'après Teniers, signées *D. Leyniers*, vendues 5,150, 4,950, 4,620, 4,000, 2,800, 2,600, 2,600 et 1,251 fr.

1877 : La vente de Berwick et d'Albe comprenait une suite unique de tapisseries flamandes, dont les principales sont reproduites en photogravure au catalogue. Le *Baptême du Christ* fut acquis pour le baron Erlanger au prix de 34,900 fr. On assure que les autres pièces mises en vente furent rachetées par le propriétaire. Voici les prix qu'elles atteignirent :

La *Prière au jardin des Oliviers*, — 18,000 fr.

Le *Chemin de la croix*, — 25,000 fr.

Le *Calvaire*, — 25,000 fr.

Les *Victoires du duc d'Albe*, — 9,000, 8,000 et 5,000 fr.

Ces tapisseries sans doute sont fort curieuses et très intéressantes pour l'historien, mais elles feraient assez triste figure dans un appartement moderne.

Quatre pièces de la tenture des Indes (Gobelins), signées *Desportes et Le Blond*, 1753. — 24,500 fr.

Intérieur du XVIe siècle, tapisserie du temps de Louis XIV (d'après le catalogue). — 5,000 fr.

Cinq tapisseries de Bruxelles, des ateliers de *P. van Hecke*. — 12,650 fr.

Tapisserie du xvie siècle (vente Brion). — 3,270 fr.

Tapisserie du xve siècle (même vente). — 2,600 fr.

1878 : Le *Repas*, la *Danse* et la *Musique*, d'après Boucher, tapisseries des Gobelins. — 12,000 fr.

Cinq pièces représentant des arceaux de feuillages et de fleurs avec un groupe au milieu, attribuées aux fabriques du nord de la France, et provenant du château d'Oiron. — 7,550 fr.

1880 : Quatre scènes de paysans, d'après Téniers, tapisseries flamandes. — 15,190 fr.

Cinq tapisseries, signées *Albert Auwercx*, représentant des divinités de la fable dans des paysages. — 9,120 fr.

1881 : Trois pièces de Bruxelles, signées *Van der Borcht*, sujets mythologiques, époque de Louis XIV. — 15,000 fr.

Une tapisserie Louis XIII. — 3,500 fr.

Sept tapisseries Louis XIII, paysages et sujets mythologiques avec bordures. — 24,500 fr.

Bacchus, de la *tenture des dieux* de Claude Audran, atelier de Cozette. (H. 3 m. 60 c., L. 2 m. 55 c.). — 14,500 fr.

Le même, contre-partie de la pièce précédente. — 14,500 fr.

Cérès, de la même suite, mêmes mesures. — 14,500 fr.

Vénus, d'une autre suite (H. 3 m. 25 c., L. 2 m. 35 c.). — 7,100 fr.

Bacchus, même suite que *Vénus*. — 7,100.

Château de Saint-Germain, sans les Termes et les architraves d'encadrement (H. 3 m. 25 c., L. 2 m. 85 c.). — 17,700 fr.

Château des Tuileries (même observation et mêmes mesures). — 17,700 fr.

Histoire de Psyché, en cinq pièces. — 31,500 fr.

Histoire de Diane, en quatre pièces (vente Schneider). — 9,600 fr.

Trois pièces de l'*Histoire de Circé*, tapisseries de Bruxelles. — 8,100 fr.

David dansant devant l'arche, tapisserie d'Aubusson, signée *A. Grellet*. — 1,060 fr.

Quatre panneaux du xve siècle, à feuillages d'ornement et chardons, vendus chacun 1,650 fr.

La collection Double comprenait un certain nombre de tapisseries qui atteignirent de très hauts prix, en raison du milieu où elles étaient exposées. Voici les principaux :

Deux tapisseries de Beauvais, d'après Boucher. — 60,000 fr.

Scène de l'*Histoire de don Quichotte*, tapisserie des Gobelins. — 10,450 fr.

Deux grands et un petit canapé, dix fauteuils décorés de tapisseries Louis XV. — 110,000 fr.

Meuble Louis XIV, en tapisserie des Gobelins. — 100,000 fr.

Meuble Louis XVI, en tapisserie de Beauvais. — 51,500 fr.

1882 : A la vente Fould, un meuble de salon Louis XV est adjugé 13,100 fr.

Même vente : tapisserie Louis XV, sujet de l'*Histoire de don Quichotte*. — 10,000 fr.

Deux portières de Beauvais. — 9,900 fr.

Vente Pecquereau : Panneau rectangulaire Louis XIII. — 2,120 fr.

Tapisserie flamande. — 2,960 fr.

Paysage — 2,000 fr.

1883 : Trois tapisseries, d'après Leprince. — 11,100 fr.

Deux pièces de Bruxelles, à sujet pastoral, signées *J. de Vos*. — 5,050 fr.

Cinq tapisseries de Bruxelles, épisodes tirés du roman de *Don Quichotte*. — 8,100 fr.

Cinq tapisseries de Flandre, représentant des *scènes maritimes et champêtres*, d'après Téniers (collection Bécherel). — 39,000 fr.

Retour de chasse, tapisserie gothique. — 2,600 fr.
Repas, autre tapisserie gothique. — 2,600 fr.
Grande tapisserie italienne à sujet biblique, du xv^e siècle.— 2,000 fr.
Pièce des Gobelins à armoiries, époque Louis XIV. — 3,000 fr.
Deux tapisseries gothiques. — 9,650 et 8,100 fr.

1884 : Vente du baron de Gunzbourg, faite dans la salle Georges Petit :
Cinq pièces des Gobelins de l'*Histoire de don Quichotte.* — 140,000 fr.
Les *Mois grotesques à bandes,* d'après C. Audran, douze panneaux. — 62,000 fr.
Les *Sources apportant leur tribut au Fleuve,* tapisserie italienne. — 7,500 fr.
Seize bandes de la fin de la Renaissance, à fond rouge. — 16,000 fr.
La collection de tapisseries du château de V*** ne comprenait pas moins de quarante-quatre pièces. Il n'y en avait pas une de remarquable ; aussi les prix ont-ils été généralement des plus modestes. Nous citerons seulement six pièces de l'époque de Henri II, représentant des chasses avec petits personnages en costumes du temps, 7,300 fr.
Plusieurs tapisseries de Bruxelles rehaussées d'or et d'argent, provenant du palais de G***, en Espagne, presque toutes signées *Ian van Leefdael, Van der Strecken, E. Leyniers,* avec les armes de Léon et de Castille, ont été rachetées par le vendeur, sauf une seule payée 12,500 fr. Elles mesuraient en général 8 mètres de longueur, vice rédhibitoire au premier chef.
Quatre tapisseries de l'*Histoire de Daphnis et Chloé,* signées *Jans* et *Lefebvre* (non exécutées aux Gobelins). — 73,000 fr.
Mercure et Argus, pièce des Gobelins. — 7,000 fr.
Deux grandes bandes à sujets allégoriques et bibliques, attribuées à l'atelier bavarois de Lauingen (vente de Parpart). — 6,600 marks.

1885 : Trois sujets tirés de l'*Iliade,* tapisserie de Beauvais (H. 3 m. 25 c., L. de 4 m. 50 c. à 6 m. 25 c.). — 6,500 fr. chacune.

Voici, pour terminer, les prix obtenus par les meubles et tentures de la collection de la Béraudière, vendue en mai et juin de cette année :

Deux fauteuils Louis XV, en bois doré, recouverts en tapisserie des Gobelins. — 3,500 fr.
Deux chaises Louis XVI, couvertes en tapisserie de Beauvais. — 3,025 fr.

Meuble de salon Louis XV, en bois doré, couvert en tapisserie, un canapé et douze fauteuils. — 13,000 fr.

Tapisserie des Gobelins représentant un écusson armorié. — 5,000 fr.

Un écran, tapisserie de Beauvais, représentant la *Cueillette des cerises,* d'après Boucher. — 6,900 fr.

Il nous a été assuré que cinq pièces de l'*Histoire de Vulcain*, exécutées dans un atelier bruxellois du XVIe siècle sur des cartons italiens, tenture provenant d'un château de l'Ouest, après avoir été mises en vente, sans trouver acquéreur, à 35,000 francs, venaient d'être payées à l'amiable 500,000 francs. Bien entendu, il serait difficile de vérifier le fait. Mais on a pu voir par la liste qui précède que pour les belles pièces la marche ascendante des prix ne s'arrête pas. D'ailleurs, les journaux de toute nature, en particulier les journaux d'art, s'occupent maintenant des tapisseries plus qu'à aucune autre époque. L'éducation du public se fait ainsi petit à petit, et on peut déjà prévoir le moment où cette belle décoration, si répandue autrefois, reprendra dans nos habitations la place d'honneur qui lui appartient.

FIN

TABLE ALPHABÉTIQUE[1]

La seule abréviation employée dans cette table est : tap. pour tapissier.
Les sujets des tapisseries sont imprimés en italiques.
Le signe * à la suite d'un chiffre indique les illustrations.
Le signe + annonce le fac-similé d'une marque de tapissier.

A

Abel de Pujol (Alexandre-Denis), peintre, 460.
Abondance (L'), 405.
Abraham (Histoire d'), 192, 308, 317;
— *(Sacrifice d')*, 293, 303, 378.
Absalon (Histoire d'), 271.
Académie de peinture (Salons de l'), 408, 415-421.
Achab (Histoire d'), 102.
Achille (Histoire d'), 267, 302, 323, 488;
— *à la cour de Lycomède*, 420;
— *(Éducation d')*, 456.
Actéon, 216, 284.
Actes des Apôtres (Les), 163, 165, 166, 167, 168, 171, 176, 227, 271, 275, 284, 303, 320, 323, 324, 327, 328, 343, 347, 368, 376, 438, 457, 461.
Adam et Ève, 76, 82, 383.
Adonis. — Voyez *Vénus*.
Adoration des Bergers, 200, 318.
— *des Mages*, 78, 133, 225, 262, 489.

Afrique (L'), 402.
Age d'or (L'), 390.
Ages (Les cinq) du Monde, 168;
— *(Les sept)*, 42.
Aimery de Narbonne, 54.
Aix (Tapisseries d') 130, 147, 148.
Alaux (Jean), peintre, 462.
Albani (Villa), 393.
Albe (Le duc d'), 239, 240, 243, 265;
— *(Les victoires du duc d')*, 192, 240, 243, 492.
Albert et Isabelle, gouverneurs des Pays-Bas, 247, 266, 268, 276.
Albert (Les victoires de l'archiduc), 192, 241, 243, 245, 271.
Albert V, duc de Bavière, 236.
Albertina (Académie), à Turin, 395.
Albret (Charlotte d'), duchesse de Valentinois. — Voyez Charlotte.
Alexandre (Histoire d'), 55, 72, 76, 88, 117, 187*, 207, 232, 247, 263, 268, 269*, 272*, 280, 316, 317, 331, 343, 344, 347, 351, 352, 355, 356, 372, 378, 395;

[1] Il nous a semblé qu'un ouvrage comme celui-ci, rempli de faits souvent nouveaux et de noms propres, exigeait impérieusement une table alphabétique. Nous la donnons aussi détaillée que possible, en multipliant les renvois. Les sujets représentés sur les tapisseries et cités dans les pages qui précèdent ont tous été soigneusement relevés. Il y aurait un curieux livre à composer, sous forme de dictionnaire, sur les sujets de toute nature qui ont inspiré les ateliers de haute et de basse lice. Depuis longtemps déjà nous nous occupons de ce travail de dépouillement. Mais quand sera-t-il terminé? Paraîtra-t-il jamais? La présente table pourra dans une certaine mesure y suppléer.

Alexandre (Conquête de Babylone par), 37 ;
— *donnant à Apelles a maîtresse Campaspe*, 415 ;
— *entrant à Babylone*, 356 ;
— (*Histoire d'*) *et de Robert le Fuselier*, 41 ;
— *passant le Granique*, 187* ;
— (*Reines de Perse aux pieds d'*), 356*. — Voyez *Arbelles, Cassanus, Fierabras, Issus*.
Alexandre, roi d'Écosse, débarquant en Italie, 77*.
Alger (*Vue d'*), 475.
Allardin de Souyn, tap., 136, 212. — Voyez Souyn.
Allart, tap. à Amiens, 259.
Allégorie de la Victoire, 276.
Alleines, 24.
Allemagne (Ateliers et tapissiers de l'), 106-113, 235-237, 252, 332-335, 396-402, 481. — Voyez Berlin, Dresde, Frankenthal, Heidelberg, Lauingen, Munich, Nancy, Wesel.
Allori (Alessandro), peintre, 262 ;
— (Cristofano), peintre, 317.
Alost (Ateliers d'), 95, 172, 204, 278, 280.
Alvise, peintre, 102.
Aman implorant la pitié d'Esther, 416.
Amants (*Histoire du Roy des*). — Voyez Roy.
Amazones (*Histoire des*), 267.
Amédée VI, comte de Savoie, 28, 29, 33, 99.
Amérique (*L'*), 402.
Amiens (Ateliers d'), 93, 259, 260, 295, 298, 307, 309, 355, 370.
Amimone. — Voyez *Neptune*.
Amis (*Histoire d'*) *et Amie*, 43, 50.
Amour et Neptune. — Voyez *Neptune*.
— (*L'*), *sacré et profane*, 463 ;
— (*Offrande à l'*), 441 ;
— (*Siège du château d'*), 157 ;
— (*Sujet symbolique sur l'*), 111*, 117.
Amours (*Chambre d'*), 67 ;
— (*Déesse d'*), 67 ;
— (*Esbattements d'*), 67 ;
— (*Groupes d'*), 490 ;
— (*Histoire du Dieu d'*), *dit des Bergers*, 53.
— (*Le priant d'*), 67 ;
Amours des Dieux (*Les*), 303, 422, 425, 437, 441, 455.
Amphitrite (*Triomphe d'*), 376, 386.
Amsterdam (Ateliers et tapissiers d'), 383, 388.
Amusements champêtres, 441 ;
— *de l'enfance*, 418.
Ancêtres (*Les*), 236.
Anciennes tapisseries historiées de Jubinal, 65, 77, 79, 81, 87, 89, 121, 136, 145, 147, 149, 151. — Voyez Jubinal.

Ancolies blanches (Tapisserie à), 53.
Andersen (Pierre), peintre, 331.
André (M. Édouard), 272, 356.
Anet (Château d'), 217.
Angers (Tapisseries d'), 119, 130, 138, 140. — Voyez *Apocalypse*.
Anges chantant le triomphe de Marie, 142 ;
— (*Les quatre*) *de l'Euphrate*, 201* ;
— (*Histoire des*), 388 ;
— *portant les instruments de la Passion*, 69, 138, 140, 142, 143*.
Anghebé (Jean), tap. d'Arras, 42.
Anghebé de Lindres ou de Londres, tap. d'Arras, 42, 43.
Angiviller (Comte la Billarderie d'). 407.
Angleterre (Ateliers de tapisserie en), 106. 234-235, 318-328, 355, 403, 482. — Voyez Mortlake, Fulham, Soho, Exeter.
— (*Conquête de l'*) *par le duc Guillaume*, 66, 67 ;
— (Roi d'), 37.
Anglois (Guglielmo), peintre, 395.
Anguier (Guillaume), peintre, 344.
Anjou (*Le duc d'*) *recevant la couronne d'Espagne*, 359.
Anneese (Jean), tap. d'Enghien, 248.
Annibal (*Histoire d'*), 94, 275, 332, 395.
Annonciation (*L'*), 74, 318.
Antependium, 135.
Antin (Duc d'), 366, 402, 407, 427.
Antiochus. — Voyez *Judas Machabée*.
Antiope, 256.
Antoine de Brabant, tap., 105.
Anvers (Ateliers et tapissiers d'), 172, 249-250, 268, 344, 355 ;
— (Entrepôt d'), 175 ;
— (Marchands de tapisseries d'), 168, 322. — Voyez *Plan*.
Apocalypse, 13, 44, 180, 185*, 191, 192, 201 ;
— *d'Angers*, 27, 29, 30, 32, 34, 35, 39, 44, 46, 47, 69, 119, 124.
Apollon et les Muses, 458 ;
— *et les Quatre Saisons*, 308, 352.
Apôtres (*Les Douze*), 110.
— (*Histoire des*) *et des Prophètes*, 40.
Aquitaine (*Bataille du duc d'*) *et de Florence*, 50, 51 ;
— (*Histoire du duc d'*), 38.
Arabesques, 347, 488.
Aragon (Roi d'), 37.
Arazzi, nom donné aux anciennes tapisseries, 20, 23, 33, 56.
Arbelles (*Bataille d'*), 356.
Arbre de la vie, 34.
Arbre d'or (Enseigne de l'), à Bruxelles, 93.
Arbres généalogiques, 236.
Arceaux de feuillages, 492.
Ardres (*Assaut nocturne d'*), 243.

Arenberg (Hôtel d'), à Bruxelles, 96, 180, 379, 380.
Aréthuse changée en fontaine, 229*, 303.
Argus. — Voyez *Mercure*.
Ariane (Histoire d'), 314. — Voyez *Bacchus*.
Armada (Destruction de l'invincible), 244, 251.
Armes de France et de Navarre soutenues par des Victoires, 491.
Armide. — Voyez *Renaud*.
Armoiries (Tapisseries à), 24, 25, 26, 32, 42, 50, 51, 53, 82, 92, 93, 94, 101, 110, 204, 218, 219*, 221*, 233, 257, 275, 276, 305, 307, 373, 377*, 386, 388, 400, 4-9, 491, 494, 595.
Arnulphin (Jehan), marchand tap., 74.
Arras (Ateliers et tapissiers d'), 58, 59, 60, 73, 74, 86, 92, 146, 175, 223, 266, 278, 281, 309, 320, 389;
— (Évêque d'), 42, 43;
— (Fin fil d'), 48;
— (Paix d'), 74;
— (Prise d') par Louis XI, 84, 85, 123, 126;
— (Tapisseries d'), 19, 23, 24, 25, 26, 36, 40, 41, 42, 43, 44, 45, 62, 63, 72, 73, 74, 80, 83, 84, 85.
Art de Bergerie (L'), 52.
Artémise (Histoire d'), 253, 254, 256, 284, 287, 303, 327, 457.
Arthur (Le roi), 115*, 117.
Artois (Portrait du comte d'), 460.
Artois (Hôtel d'), à Paris, 75, 76.
Arts (Les), 474;
— *(Les Sept)*, 51;
— *(Les), les Sciences et les Lettres dans l'antiquité et à l'époque de la Renaissance*, 467.
Artus (Le roi), 43, 53.
Arundel (Comte d'), 73.
Ascension (L'), 254, 255*.
Asie (L'), 390, 402.
Assomption. — Voyez *Vierge*.
Assuérus et Esther (Histoire d'), 80, 82, 88, 123, 135*, 311, 328.
Astrée (Sujets tirés de l'), 446.
Atalante. — Voyez *Méléagre*.
Ath (Ateliers d'), 175, 203.
Aubri le Bourguignon (Conquête du roi de Frise par), 36.
Aubusson (Ateliers et tapissiers d'), 97, 98, 125, 126, 142, 148*, 225, 259, 288, 311-315, 355, 356, 370-373, 396, 401, 418, 431, 442-452, 471, 476-479, 482, 491, 493.
— (Dépôts des manufactures d') à Paris et en province, 448.
Audenarde (Ateliers d'), 93, 163, 172, 203, 204, 205-208, 247, 277-279, 333, 355, 367, 368, 369, 382, 383-384.

Audran (Claude), peintre, 355, 362, 363, 364, 366, 478, 489, 493, 494.
Audran, tap. des Gobelins, 418, 419, 423, 424, 432;
— fils, *idem*, 423, 424, 327, 455, 456.
Auguste de Saxe, roi de Pologne, 399.
Aulhac (Tapisserie d'), 154.
Aurélien (Histoire de l'Empereur) et de la reine Zénobie. — Voyez *Zénobie*.
Aurore (L'), 467.
— *(L') enlevant Céphale*, 418, 448.
Austerlitz (Le matin de la bataille d'), 459.
Autriche (Ateliers de l'), 266, 481.
Auvergne (Tapisseries d'), 6, 311, 312. — Voyez Aubusson et Felletin.
Auwercx (Albert), tap. de Bruxelles, 376, 378, 492;
— (Philippe, Guillaume et Nicolas), *idem*, 376.
Auxerre (Évêque d'), 12.
— (Tapisseries d'), 12, 14.
Avignon (Tapissiers d'), 58, 96.
Avis, médecin. — Voyez Loiseau.
Azeglio (Marquis d'), 114.

B

Babou de la Bourdaisière, trésorier de France, 212, 218, 220.
Babylone (Entrée d'Alexandre à), 356.
Bacchus, 215*, 216, 493;
— *et Ariane*, 386, 439;
— *(Histoire de)*, 262;
— *(Offrande à)*, 487, 491;
— *(Triomphe de)*, 362.
Bachelier (Jean-Jacques), peintre, 418.
Bacor, tap. à Nancy, 400.
Badin (M.), directeur des Gobelins et de Beauvais, 167, 462, 472.
Badin (M.) fils, 472.
Baert (Alexandre), tap. à Amsterdam, 383, 388;
— (Jean-Baptiste), tap. à Tournai, Torcy, Lille et Cambrai, 369, 383, 384, 385, 386, 388, 389.
— (Jean-Jacques), tap. à Cambrai, 388.
Baignequeval (Jean-Baptiste), peintre, 212.
Baillet (Jean), évêque d'Auxerre, 146.
Bailleul, 258.
Bailleul (Bauduin de), peintre d'Arras, 86.
Baillif (Melchior), marchand de Bruxelles, 168.
Baillif (Jacques), peintre, 344.
Bajazet (Le sultan), 41, 72.
Balançoire (La), 433*, 441, 442.
Bâle (Ateliers de), 114.
Balland (Rolland), tap. de Valenciennes, 249.

Bambochades, 395.
Banquet (Histoire de), 197.
— *des Dieux*, 399, 481. — Voyez Condamnation de banquet.
Bapaume, 48.
Bapaumes (Pierre de), tap. d'Arras, 43.
Baptême du Dauphin, 359.
Bar (Yolande de), dame de Cassel, 26.
Barbe, tap. à Amiens, 260.
Barberini (Le cardinal), 268, 297, 298, 317, 318.
Barbier (Jean-Jacques-François le), peintre, 474.
Barbier de Montault (Mgr), 142, 167, 318, 393.
Barcelone (Tapissiers de), 106.
Barrobon (Jean et Pierre), tap. à Berlin, 397.
Bataille (Jean), tap., 34;
— (Nicolas), tap. parisien, 27, 28, 29, 30, 32, 33, 34, 35, 37, 38, 39, 67, 99.
Baude (Henri), poète, 69.
Baudouin ou Badouin, peintre, 212.
Baudouin de Sebourc, 38.
Baudry (M. Paul), peintre, 463, 467.
Bauduin (François), ministre protestant, 251.
Bavière (Histoire de la maison de), 334, 399;
— (Marguerite de), 26.
Bayard (Tapisserie venant de), 89, 154.
Bayeux (Tapisserie ou broderie de), 13, 14, 17.
Béarn (Tapissiers de). — Voyez Navarre.
Béatrix (Triomphe de), son mariage avec le roi Oriens, 157.
Beaumetz, 40.
Beaumetz (Pierre) ou de Beaumetz, 39, 40, 42.
Beaumont (Chevalier de), peintre, 394.
Beaune (Tapisseries de l'hôpital de), 128.
Beauté (Galerie de), 50.
Beauvais (Ateliers de), 225, 355, 368;
— (Manufacture royale de), 366-369, 383, 408, 416, 420, 427, 429, 431, 432, 442, 446, 461, 470-476, 478;
— (Tapisseries de), 119, 120, 121, 151, 152, 168, 438, 443, 467, 469, 472, 473, 489, 490, 491, 492, 493, 494, 495.
Bécherel (Collection), 493.
Bega (Histoire de) qui conquit la fille du duc de Lorraine, 40.
Behagle (Jean-Baptiste), tap., 367, 433;
— (Philippe), tap., 168, 367, 368, 369, 383, 432, 438;
— (Philippe et Jean), tap. et teinturiers, 402.
Belges (La reine des), 475.
Belgique (Ateliers de). — Voyez Ingelmunster, Malines.
Bellange (Jacques), peintre, 291.

Belle (Augustin), peintre, 455, 461;
— (Clément-Louis-Marie-Anne), peintre, 420, 428, 455, 458, 461.
Bellegarde (Ateliers de), 310, 370-373, 445.
Bellenot (M.), 377, 378.
Bellot (Jean), tap. à Nancy, 401.
Belval (Jean), tap. de Valenciennes, 249.
Benedictus de Mediolani, tap. à Vigevano, 227.
Benne (Jacques), tap. d'Audenarde, 206.
Benoist (Barthélemy), tap. aux Gobelins, 344.
Benoît XIII, pape, 392.
Benoît XIV, pape, 393.
Benseman (Jacques), tap. aux Gobelins, 344.
Bérain (Jean), dessinateur, 438, 478, 488, 490, 491.
Berardi (M.), 380.
Bercy (Château de), 491.
Bergame (Tapisseries dites de), 252.
Bergerades, 441, 446.
Bergeries, 53, 59, 438.
Bergers et bergères, 36, 37, 38, 42, 53, 66, 67.
Berg-op-Zoom (Entrepôt de), 175.
Berlin (Ateliers de), 396-398;
— (Palais de), 397;
— (Tapisseries de), 168, 195.
Bernaerts (Gérard), tap. de Bruxelles, 268.
Bernard (Michel), tap. d'Arras, 44, 45.
Berne (Musée de), 78, 80;
— (Tapisseries de), 65, 94, 119.
Berry (Jean, duc de), frère de Charles V, 39, 42, 49.
Berry (Portrait de la duchesse de) avec ses enfants, 461.
Berthélemy (J. Simon), peintre, 455, 458.
Bertrand, serrurier, 48.
Bertrand (Jacques), tap. à Aubusson, 370, 372.
Bertrand du Guesclin. — Voyez Du Guesclin.
Berwick et d'Albe (Collection de), 192, 271, 272, 276, 376, 492.
Béry (Noël de), tap. de Cambrai, 93.
Besançon (Prise de), 487.
Besche (Tapisseries à la), 23.
Besnier (Nicolas), directeur de la manufacture de Beauvais, 434, 490.
Besse (Famille de), 154.
Bêtes sauvages, 91, 176.
Bethsabée (Couronnement de), 134*. — Voyez David.
Béthune (Ateliers de), 203.
Beuve de Hampton, 34.
Bibliothèque nationale, 467.
Bièvre (Eau de la), 297.
Billiet (Nicolas), tap. à Valenciennes, 387.

TABLE ALPHABÉTIQUE

Binche (Ateliers de), 175, 203.
Birgières (Jacquemin), tap. à Pérouse, 104.
Bladelin (Pierre), 95.
Blanchard (Philippe), tap. 200.
Blanda et sainte Éleuthère, 64.
Blassay (Pierre), tap. de Fontainebleau, 212.
Bleeckere (Jean de), tap. d'Audenarde, 206.
Blenheim (Château de), 379.
Blois (Château de), ou Novembre, 360.
Blommaert (Georges), tap. d'Audenarde, 385;
— (Georges et Jean), tap. à Beauvais, 368, 383;
— (Jacques), tap., 247.
Blondeel (Lancelot), peintre, 198.
Bloyart (Nicolas), tap. tournaisien, 90.
Bock (Chanoine), 106.
Boels (Pierre), peintre, 344.
Bœsbeke (Jean Andrieszon), tap. à Delft, 252.
Bohémiens, 441.
Boileau (Étienne), rédacteur du Livre des métiers, 10, 11, 21.
Bois-le-Duc (Plan de), 243.
Bol (Jean), peintre, 263.
Bolgaro (Comte), 394.
Bologne (Tapissiers de), 104, 105.
Bonaparte (Lucien), 471.
Bongiovanni (Bernardino di), tap. à Ferrare, 102.
Bonito (G.), peintre, 395, 396.
Bonnaffé (M.), 308.
Bonne aventure (La), 420.
Bonne de Bourbon, 28.
Bonnemer (François), peintre, 344, 347.
Bonport, 26.
Bonté et Beauté, 59;
— *(Les sires de) et de Loyauté,* 55.
Boogaert (Jean), tap. d'Audenarde, 206.
Bordures des tapisseries, 123, 124, 196.
Borée et Orythie, 456.
Borgia (César), 97.
Borgo (Embrasement du), 458.
Borso d'Este, prince de Ferrare, 102.
Bory (Jean), tap. de Bruges, 198.
Bosse (Abraham), graveur, 314.
Boteram (Rinaldo), tap. de Bruxelles, 101, 102, 103.
Bouché (Jean-François), tap. de Lille, 386, 387, 389.
Boucher (François), peintre, 408, 415, 416, 418, 422, 425, 428, 429, 433, 439, 441, 442, 443, 445, 454, 463, 475, 478, 490, 492, 493, 495.
Boucher (M.), 237.
Boucicaut (Tapis), 67.
Boufflers (Maréchale de), 384.
Bouilli (Jean), tap. d'Arras, 25.
Boulogne-sur-Mer (Atelier de), 308, 309.
Bourbon (Connétable de), 167.

Bourbon (Louis de), archevêque de Sens, 223, 257.
Bourdon (Sébastien), peintre, 291.
Bourges (Tapissiers de), 59.
Bourgogne (Bibliothèque de), 84;
— (Duchesse de), 41, 42, 54.
Boursette (Vincent), tap. d'Arras, 41.
Boussac (Tapisseries de), 98, 148.
Boxelaere (Pierre van), tap. gantois, 94.
Boyer de Sainte-Suzanne (M.), 438.
Bramantino, peintre, 227.
Brandt (Jean-Baptiste), tap. d'Audenarde, 384.
Braquehaye (M.), 261.
Braquenié (M.), 275, 276, 291, 376, 480, 481.
Brauere (Pierre de), tap. d'Audenarde, 206.
Bredas (Claude), marchand parisien, 222.
Brescia (Tapissiers de), 104.
Bretagne (Tapisseries pour les États de), 257.
Briges (Comte de), 229.
Brion (Vente), 492.
Bronconi (Antonio), peintre, 390.
Bronzino (Angelo), peintre, 231, 232, 262.
Bruges (Ateliers et tapissiers de), 92, 172, 198-200, 344, 355;
— (*Défaite des Espagnols au canal de*), 353*, 356;
— (Églises de), 380;
— (Franc de), 88, 94, 198, 480;
— (Satin de), 3;
— (Ville de), 82, 94.
Bruno (Antonio), tap. à Turin, 394, 395, 481.
Brutus, 455.
Bruxelles (Ateliers ou tapissiers de), 57, 85, 93-94, 129, 130, 160-197, 250-251, 266-277, 288, 291, 307, 333, 344, 356, 360, 375-382;
— (Archives de), 165, 205, 206;
— (Bibliothèque de), 314;
— (Bombardement de), 379;
— (Chambre du conseil à), 249;
— (Chapelle de), 84;
— (Hôtel de ville de), 78, 94, 275, 379, 479, 480;
— (Marques des tapisseries de), 171, 172, 179, 183, 184, 191, 192, 201;
— (Palais de), 188;
— (Palais du sénat à), 479, 481;
— (Tapisseries de), 161, 169, 177*, 181, 185, 187, 189, 193, 241, 245, 355, 377, 492, 493, 495;
— (Ville de), 88, 212, 278, 280. — Voyez *Plan.*
Bruxelles (Denis et Pierre de), tap. — Voy. Denis, Pierre.
Bubeck (M. W.), architecte, 114.

TABLE ALPHABÉTIQUE

Bûcherons et paysans, 88, 90, 328;
— (Tapisseries à la devise de), 38.
Bude (Tapisseries de), en Hongrie, 41, 58.
Burbur (Nicolas de), tap., 197. — Voyez Pesth.
Burcheston (Château de), 235.

C

Cabillau (Jean), tap. à Lille, 385.
Cachenemis (Francis), peintre, 212.
Cadillac (Ateliers de), 192, 260-261, 309, 355.
Caffieri (Philippe), sculpteur, 347.
Calais (Siège de), 458;
— (Surprise, Assaut, Retraite de), 243, 245*.
Callet (Antoine-François), peintre, 458.
Callirhoé. — Voyez Corésus.
Caluce (Voyage de), 91.
Calvaire (Mont), 37. — Voyez Crucifiement.
Cambrai (Ateliers de), 93, 200, 383, 384, 385, 386, 388-389.
Camille (Histoire de), 267, 278.
Camousse, directeur de la manufacture de Beauvais, 470, 471.
Camousse, peintre, 438.
Camp (Arrivée au), 379;
— (Levée du), 379;
— (Scènes de), 226, 380.
Campement, 378.
Canapé, 435*;
— (Dossier de), 432*, 441*.
Cantons de Mont-Blanc (Comtes des), 480,
Cany (Château de), 155, 156.
Capars (Jean), tap. d'Arras, 86.
Caravage (Michel-Ange de), peintre, 463.
Carmoy (Claude), peintre, 212.
Carnavalet (Musée), 288.
Caron (Antoine), peintre, 254, 256, 284, 287, 303.
Cartes des comtés d'Oxford, de Worcester, de Warwick et de Glocester, 235;
— des côtes de la Méditerranée, de l'Italie, 195;
— géographiques, 243, 250. — Voyez Plans.
Casanova (François), peintre, 437, 441, 474.
Cassanus et le roi Alexandre, 55.
Cassas (Louis-François), peintre, 461.
Cassel (Palais de), 381.
Casteel (Les frères), peintres, 397.
Castelains (Jean), tap., 91.
Casteleyn (Pierre), tap. d'Anvers, 249.
Castellani (Vente de la collection), 492.
Castro (A.), tap., 276, 376, 377, 378, 491.
Catalogues de tapisseries exposées le jour de la Fête-Dieu, 452.
Catherine de Médicis, reine de France, 204, 252, 253, 254, 256, 257, 258.

Caton, 16.
Caurrée (Ysabiaus), dite de Halennes, tap., 24.
Cavalier, 271.
Cavanna (Michel-Ange), tap. à Naples, 395.
Cène (La), 179, 292, 318.
Céphale et Procris (Histoire de), 441.
Cérès, 493.
Cerf humain (Le) ou Actéon, 284.
Ceron (Antonio), tap. de Madrid, 237.
César (Histoire de), 65*, 78, 117, 376, 395;
— (Triomphe de), 91, 101, 176, 256.
Chabal-Dussurgey (Pierre-Adrien), peintre, 463, 473.
Chaise (Atelier de la rue de la). — Voyez Saint-Germain (faubourg).
Chaise-Dieu (Tapisseries de la), 119, 130, 136*, 138.
Chamans (Michel de), tap. parisien, 59.
Chambord ou Septembre, 360.
Chambres du Vatican (Les), 422.
Champagne (Philippe de), peintre, 291, 292, 463.
Chanal, directeur des Gobelins, 460.
Chantilly (Château de), 187, 362, 487.
Chapelle (François), peintre, 448.
Chapelle (Jean de la), dit de Paris, rentraiteur, 46.
Char de Triomphe (Portière du), 351, 352, 355.
Charité (La), 464.
— (La), portière, 233.
Charlemagne (Histoire de), 37, 44, 115*, 117;
— et Angoulant, 53;
— (Sacre de), 271;
— secourant le roi Jourdain, 38.
Charlemanniel (Histoire de), 52, 66.
Charles le Bel, roi de France, 97.
Charles V, roi de France, 28, 29, 33, 38, 47, 49, 51, 56.
Charles VI, roi de France, 33, 35, 38, 39, 40, 46, 47, 51, 56, 58, 67, 84;
— (Couronnement de), 84.
Charles VII, roi de France, 58, 59, 114, 117, 126.
Charles VIII, roi de France, 59, 117, 126;
— (Portrait de) à cheval, 120, 152, 153*.
Charles IX, roi de France, 371.
Charles X, roi de France, 460, 461;
— (Portrait de), 461.
Charles IV, empereur d'Allemagne, 108.
Charles-Quint, empereur d'Allemagne, 45, 83, 84, 88, 94, 95, 106, 129, 160, 166, 168, 172, 175, 176, 179, 188, 191, 197, 207, 208, 237, 240, 281, 331, 462.
— (Abdication de), 379.
Charles Ier, roi d'Angleterre, 148, 166, 320, 323, 324, 327.
Charles le Téméraire, duc de Bourgogne, 76, 78, 80, 82, 83, 84, 88, 92, 94, 95.

Charles de Lorraine, gouverneur des Pays-Bas, 381.
Charles III (Apothéose de), 396;
— (Portrait de) et de sa femme, 404.
Charles IV (Allégorie sur l'installation de l'empereur d'Autriche) comme duc de Brabant, 379.
Charles V (Conquêtes de), 400.
Charleville (Atelier de), 266, 276, 309-311.
Charlotte d'Albret, duchesse de Valentinois. 97, 98.
Charpentier (Jacques), tap. d'Amiens, 93.
Charron (André-Charlemagne), directeur de Beauvais, 437, 438.
Chartres (Tapisseries de), 195.
Chasse (La), 489;
— (Retour de la), 491, 494. — Voyez Déjeuner de chasse.
Chasses, 25, 36, 37, 53, 66, 67, 91, 105, 176, 232, 275, 303, 352, 441, 488, 490;
— à l'ours, 74, 233;
— au blaireau, à la loutre, au chat sauvage, à la licorne, à l'oie sauvage, au cygne, au canard sauvage, 262;
— au daim, au chamois, au loup, au bouquetin, au sanglier, au lion, au cerf, 233;
— au faucon, 79*, 404;
— de Louis XV, 366, 415, 427;
— de Maximilien ou Belles chasses de Guise, 184, 187, 352, 355, 362, 579, 487.
Chastelain (Charles), peintre, 427.
Château de Franchise, 37, 53.
Châtillon (Atelier de), 260;
— (Maréchal de), 197.
Chédeville, tap. à Munich, 398, 399.
Chenavard (M. Aimé), peintre, 469, 475.
Chevalier qui tue la male beste, 55;
— (Histoire du) du Cygne, 88.
Chevaliers avec des dames, 37.
Chevreul (M.), 460, 462.
Chiele (Nicolas de), tap., 25.
Chien de chasse, 476.
Chigi (Audience du cardinal), 356, 359.
Chinois (Délassements ou sujets), 416, 437, 441, 488.
Chivry (André), tap. à Douai, 387.
Choiseul (Armes des), 489.
Chrétien II, roi de Danemark, 163.
Christ (Vie du), 136*, 138, 142, 147*, 148, 153, 165, 176, 179, 220, 223, 253, 254, 263, 310, 311, 313*, 318, 380;
— adoré par un roi et une reine, 66;
— apparaissant à la Madeleine, 159*, 160;
— au jardin des Oliviers, 176, 318, 492;
— au milieu des docteurs, 312;
— au sépulcre, 43, 66, 463;
— (Baptême du), 181*, 233, 318, 492;
— chassant les marchands du temple, 458;
— et les apôtres, 16;
— mort sur les genoux de la Vierge, 134;

Christ portant sa croix, 176, 492;
— présenté au temple, 313. — Voyez Annonciation, Ascension, Cène, Circoncision, Calvaire, Crucifiement, Ecce Homo, Emmaüs, Flagellation, Nativité, Passion, Pieta, Portement de Croix, Présentation au Temple, Résurrection, Transfiguration, Vengeance.
Christian II, roi de Danemark, 331.
Christian IV, roi de Danemark, 331.
Christian V, roi de Danemark, 331.
Chypre (Histoire du fils du roi de) en quête d'aventures, 37;
— (Or de), 39, 42, 48, 52.
Cigoli (Louis), peintre, 317.
Circé (Histoire de), 493.
Circoncision (La), 74.
Cirot, dit Frérot, garde des tapisseries, 46
Cité des Dames, 90.
Cités (Les), 236.
Clairon (Portrait de Mlle), 420, 421*.
Clémence de Hongrie, femme de Louis Hutin, 25.
Clément (Thibaut), tap., 48, 96.
Clément VII, pape, 165;
— (Histoire de), 233.
Clément VIII, pape, 263.
Clément XI, pape, 392;
— approuvant l'établissement de la manufacture pontificale, 392;
— Portrait de), 392.
Clement XII, pape, 392.
Clément XIII, pape, 393.
Clémentine (la princesse), 475.
Cléopâtre arrivant à Tarse, 418;
— (Histoire de), 267, 271, 275, 276;
— (Mariage de) et de Marc-Antoine, 76, 82.
Clermont (Louis de), fils de Robert, comte de Bourbon, fondateur des ateliers de la Marche, 97.
Clèves (Philippe de), 95, 96.
Cleyn ou Klein (Francis), peintre, 323.
Clinthe (Histoire de la), 43.
Clio, 456.
Clorinde et Tancrède (Histoire de), 301.
Clovis (Histoire du roi), 45, 82, 83, 84, 119, 275.
Cluny (Musée de) 51, 98, 120, 146, 148, 154, 155, 254, 261, 462.
Clyckere (Jean de), tap. d'Audenarde, 206.
Cobbaut (Arnould), tap. d'Audenarde, 206.
Cocherel (Bataille de), 54.
Coecke (Pierre), peintre, 280.
Coenot (Jacques), tap. de Bruxelles, 376.
Cœur (Jacques), 59.
Colart de Laon, peintre, 47.
Colart de Paris, tap., 92.
Colbert (Jean-Baptiste), 166, 265, 283, 293, 298, 302, 310, 314, 316, 339, 340, 341, 351, 367, 370, 371, 407.

Colbert (*Portrait de*), 463.
Coligny (Amiral), 188.
Colin (Colin), tap., 96.
Collin (M.-F.), tapissier des Gobelins, 461.
Collin de Vermont (Hyacinthe), peintre, 416.
Cologne, 14, 15, 236.
Colpaert (Jacques), tap. d'Audenarde, 203.
Comans (Alexandre de), tap. aux Gobelins, 302, 303;
— (Charles de), *idem*, 302;
— (Hippolyte de), seigneur de Sourdes, *idem*, 302, 338;
— (Marc de), *idem*, 266, 277, 294, 295, 297, 298, 299, 300, 302, 327, 334, 337.
Combats, 441;
— *d'animaux*, 441, 458;
— *d'hommes nus*, 109.
Côme (Cathédrale de), 230.
Commerce (Allégorie sur le), 380.
Commines (Philippe de), 75, 90.
Compiègne (Tapisseries pour), 475.
Complexions (Les Sept), 28.
Comptes des bâtiments sous Louis XIV, 343, 347, 348.
Concert instrumental, 491.
Condamnation de Souper et de Banquet, 80*, 81, 82, 90, 119.
Condé (Jehan de), tap. de Paris, 25.
Conférence (Entrevue des rois de France et d'Espagne dans l'île de la), 356.
Confidences, 463.
Constantin (Histoire de), 267, 271, 284, 297, 301, 302, 308, 327, 351.
Constantinople, 280. — Voyez *Plans*.
Conti (M.), 231, 248.
Convois militaires, 441.
Cools (Jean), tap. d'Enghien, 248.
Copenhague, 331;
— (Ateliers et tapissiers de), 386.
Corésus se sacrifiant pour sauver Callirhoé, 419.
Coriolan (Histoire de), 284, 287, 299, 300, 303.
Corneille (Michel), peintre, 291, 301.
Cornet, tap. à Amiens, 259.
Corrège, peintre, 456, 464.
Correggio (Atelier de), 105.
Correr (Musée), 226.
Corsini (Lorenzo), peintre, 391.
Cortone (Pierre de), peintre, 318.
Cosme l'Ancien (Histoire de), 233, 237, 317.
Cosme Ier, grand duc de Toscane, 230, 233.
Cosme II, grand duc de Toscane, 315.
Cosme III, grand duc de Toscane, 390.
Cosset (Jean), tap. d'Arras, 41, 42, 43, 84;
— (Matthieu), receveur de l'Artois, 24.
Coster (Mme Vallayer), peintre, 458.
Cotelle (Jean), peintre, 291.
Cottart (Jacques), tap., 299.

Cotte (Robert de), architecte, 364, 408.
Cotte (Jules-Robert de), architecte, 408.
Coucks (Tobie), tap. à Douai, 388.
Couder (Louis-Charles-Auguste), peintre, 462, 475.
Courdys (Jacques), tap. de Bruxelles, 276.
Couronnement, 488.
Courtrai (Ateliers de), 175, 203.
Cousin (Jean), peintre, 254.
Coustou (Nicolas), sculpteur, 347.
Couvreur, tap. à Amiens, 260.
Coxcie (Michel), peintre, 180.
Coypel (Antoine), peintre, 408, 410;
— (Charles-Antoine), peintre, 396, 408, 410, 412, 413, 417, 420, 422, 427, 441;
— (Noel), peintre, 344, 355, 360, 362, 365, 366.
Coysevox (Antoine), sculpteur, 347.
Cozette, tap. aux Gobelins, 418, 420, 423, 424, 432, 493.
Cozette fils, *idem*, 424, 427.
Crane (Francis), directeur de la manufacture de Mortlake, 266, 278, 320, 323, 324, 328, 403;
— (*Portrait de*) et de Van Dyck, 323.
Craven (Comte de), directeur de l'atelier de Mortlake, 324.
Crayloot (Jean), tap. de Bruges, 200.
Création du monde, 103.
Credo (Histoire du), 38, 39, 52, 66.
Créqui (Jehan de), tap., 25.
Crété (Jean), tap. lyonnais, 96.
Croy (Charles de), évêque de Tournai, 197.
Crucifiement, 37, 43, 74, 173*, 318, 332, 392, 492. — Voyez *Calvaire*.
Crucifix et les Quatre Évangélistes, 54.
Cruppenn... (Remi), tap. d'Audenarde, 206.
Cucci (Dominique), sculpteur, 347.
Cueillette des cerises, 441, 495;
— *des pommes*, 490.
Cupidon (Travaux de), 271.
Curmer (M.), 431.
Cybèle, 213*, 216, 233.
Cyrus (Histoire de), 168, 171, 276, 395.
Cythère (Ile de), 441.

D

Dalila. — Voyez *Samson*.
Damant, chancelier de Brabant, 247.
Damas (Œuvre de), 51.
Dame à la licorne (La), 51, 148;
— *entre deux amans*, 53.
Dames qui chassent et vollent, 50;
— *sarrasinoises et enfans cueillant florettes*, 54.
Damoiselet, de Bruxelles, peintre, 441.
Damour (Pierre), tap., 311.
Dandré Bardon (Michel-François), peintre, 415, 416.

TABLE ALPHABÉTIQUE

Danemark (Ateliers de), 266, 331.
Danse (La), 489, 492.
Danseurs de corde, 491.
Daphnis et Chloé (Histoire de), 494.
Darcel (M. Alfred), 15, 156, 216, 405, 410, 462, 470, 482.
Dary (Robert), tap. tournaisien, 86, 88.
Dauphin (Portraits du), 420, 461.
Dautzenberg (M.), 402, 403, 446, 481.
Davanzo (Pierre), tap. à Venise, 396.
David (Le roi), 117;
— dansant devant l'Arche, 493;
— et Bethsabée, 154;
— (Histoire de), 206, 207, 233, 457;
— (Histoire des enfants de), 171.
David (Jacques-Louis), peintre, 420, 455, 456, 459, 460.
Davillier (Le baron Charles), 105, 131, 133, 160, 199, 369.
Davion (Jean), tap. d'Arras, 41.
Davion ou Clays (Nicolas), tap., 41, 110, 113.
Debel, tap. d'Aubusson, 477.
Débora (Histoire de), 278.
De Bos (Michel), tap. bruxellois, 250.
De Bries (Jean et Pierre), tap. de Fontainebleau, 212.
De Broc (Anselme), tap. de Bruxelles, 376.
Décius (Histoire de), 267, 271.
De Clerck (Jean), tap. de Bruxelles, 275, 276;
— (Jérôme), idem, 276, 378.
Déduit et Plaisance (Histoire de), 43.
De Fevere (Jean), tap. d'Arras, 92.
De Haese, peintre, 379, 380.
Dehaisnes (Abbé), 24.
De Héry (Claude), peintre, 287.
Déjanire et Nessus, 456.
Déjeuner de chasse, 231.
De la Courstuerie (J.), tap. d'Enghien, 248.
De la Croix (Jean), tap. aux Gobelins, 187, 362, 363, 343, 347, 348, 424, 428;
— fils, idem, 424.
De la Fraye, tap. aux Gobelins, 424.
De Laistre (Jean), peintre, 140.
De la Jaille (Isabelle), abbesse de Ronceray, 142.
De la Mazure (Léonard), tap. de Felletin, 310.
De la Motte (Le seigneur), 197.
De la Pegna, peintre, 381.
De la Planche (François), tap. aux Gobelins, 266, 277, 292, 294, 295, 297, 298, 299, 300, 301, 308, 327, 334, 337, 355;
— (Raphaël), idem, 267, 300, 301;
— (Sébastien-François), 301.
De la Rivière ou della Riviera (Jacques), tap. à Rome, 317, 318.
Delaroche (Paul), peintre, 462.
De la Seiglière, peintre, 448, 477.

De la Tour (Maurice-Quentin), peintre, 419.
Deletombe ou Destombes (Jacques), tap. à Lille, 385, 388.
Delft (Ateliers de), 244, 251, 252.
De Lisle (Robert), peintre angevin, 140.
Della Valle (Vincentius), tap. à Gênes, 227.
Delorme (Philibert), architecte, 218.
De l'Ortye (Jean), tap. tournaisien, 86, 88.
Delpech-Buytet (M.), 275.
De May ou Du Metz (Philippe), tap. à Valenciennes, 387.
De Melter (Jean), tap. à Lille, 386.
Demignot (Charles), tap. à Turin, 390;
— (François), idem, 394;
— (Victor), tap. à Florence, 390, 391, 392, 394.
Demoiselles qui défendent le châtel, 55.
De Moor (François), tap. d'Audenarde, 383.
Denis de Bruxelles, tap. à Gênes, 227.
Denon (Vivant), 460.
De Pape (Josse), tap. d'Audenarde, 247.
— (Simon), peintre, 279.
De Plackere (Adrien), tap. d'Enghien, 248.
De Potter (Guillaume), tap. de Bruxelles, 378.
Dermoyen (Jean), tap., 179.
Dervael (Jean), tap. d'Audenarde, 206.
Deshouts (Jean), tap. de Fontainebleau, 212.
Deschamps (Jehan), tap. parisien, 58.
— (Symonnet), tap. parisien, 39.
Description de Berlin et de Postdam, 397.
Description des palais de Sans-Souci, de Postdam et de Charlottenbourg, 398.
De Sève (Pierre), peintre, 344.
Desfarges, peintre, 477.
Des Grès (Nicolas), tap. lillois, 92.
Deshayes (Jean-Baptiste-Henri), peintre, 437, 441.
Desmarets (Jean), écrivain, 314.
Des Noyers (M.), 292.
Desportes (Alexandre-François), peintre, 366, 402, 415, 458, 474, 475, 476, 492.
Desremaulx ou des Rumaulx (Guillaume), tap. tournaisien, 90.
Dessus de porte, 316, 317, 491.
De Troy (Jean-François), peintre, 415, 416, 418, 419, 427.
De Vaddere (Louis), peintre, 268, 383.
De Vaulx (Georges), tap., 96.
Devenin (Jean), tap. tournaisien, 91.
Dévoremens d'Amours et d'enfants, 53.
De Vos (Corneille), tap. aux Gobelins, 344;
— (Jean-Baptiste), tapissier de Bruxelles, 379;
— (Jean-François), idem, 379;

De Vos (Josse), *idem*, 378, 379, 493;
— (Marc), *idem*, 376.
De Vroom (Henri-Cornelis), peintre, 244.
Deyrolle père, tap. aux Gobelins, 460;
— (Gilbert), *idem*, 460;
—, tap. à Lille, 386, 387.
D'Heere (Luc), peintre, 204.
Diane (Histoire de), 217, 218, 267, 268, 271, 284, 291, 303, 457, 490, 493;
— *et Calisto*, 324, 332;
— *et Endymion*, 422, 425;
— *(Portière de)*, 410, 411*;
— *(Sacrifice à)*, 376;
— *sauvant Iphigénie*, 217;
— *tuant Orion*, 217.
Diane de Poitiers, 217.
Didier, jacobin, 47, 48.
Didon montrant à Énée les bâtiments de Carthage, 418.
Diest (Ateliers de), 175.
Diéterle (M. Jules), peintre, 463, 472.
Dieux (Tenture des), 493;
— *(Triomphes des)*. — Voyez *Triomphes*.
Dijon (Archives de), 42, 73;
— *(Levée du siège de)*, 95.
Dinan (Ville de), 95.
Dini (Antonio), tap. à Turin et à Venise, 394, 396.
Diseuse de bonne aventure (La), 441.
Divines fortunes (Les), 222.
Doara (Histoire des), 263.
Dobbelaer (Jean), tap. d'Anvers, 249.
Doesbourg (Prise de), 487.
Dogier (Philippe) ou Philippot, tap. parisien, 26.
Dôle (Prise de), 356;
— *(Sortie de la garnison de)*, 487.
D'Olieslaegher (Jean), tap. d'Audenarde, 383.
Don Juan, 429*.
Don Quichotte (Histoire de), 379, 380, 386, 396, 405, 410, 412, 417*, 422, 441, 489, 493, 494;
— *au bal de don Antonio*, 413*.
Doon de la Roche (Histoire de), 42, 66.
Doon de Mayence, 43, 55.
Dosso (Battista), peintre, 230;
— (Dosso), peintre, 230.
Douai (Tapissiers et ateliers de), 57, 175, 249, 383, 387-388;
— *(Siège de)*, 352, 356, 357*.
Double (Collection), 493.
Dourdin (Jacques), tap., 35, 36, 37, 38, 39, 40, 67.
Dourdon (Histoire de), duc de Beauvais, 38.
Dresde (Atelier de), 397, 399;
— Tapisseries conservées à), 168, 195.
Dreux. — Voyez Saint-Ferdinand.
Droit cy à l'erbette jolie..., 68.

Dubois (Barthélemy), tap. aux Gobelins, 344;
— (François), tap. de Tours, 222;
— peintre, 387;
— (M.), peintre, 474.
Du Bourg ou Dubout (Maurice), tap. parisien, 224, 253, 254, 261, 282, 283, 338.
Du Breuil (Toussaint), peintre, 282, 284, 291, 303, 457.
Ducerceau (*Arabesques de*), 211, 216.
Duchesne (Guillaume), tap. aux Gobelins, 344.
Du Clerc (Jacques), 75.
Dufour, tap. à Amiens, 260.
Dugourc (Jean-Demosthène), peintre, 474.
Du Guesclin (Histoire de Bertrand), 34, 37, 39, 44, 52, 53, 54, 55, 66, 67.
Du Larry (Pierre), tap. parisien, 223, 257.
Dumée (Guillaume), peintre, 284, 287, 291.
Du Mons (Jean-Joseph), peintre, 438, 441, 445, 446.
Dumonstier ou Dumoustier (Guillaume), rentraiteur, 46.
Dumont (Jacques), peintre, 437.
Dumontel (Gabriel), tap. aux Gobelins, 344.
Du Moulin (Pierre), tap. parisien, 257.
Dunkerque (Entrée du roi dans), 356.
Duplessis (Jacques), peintre, 434, 441.
Duplessis-Mornay, 261.
Du Pont (Jean), tap. de Bruxelles, 176;
— (Pierre), tap., 283, 294, 370.
Durameau (Louis-Jean-Jacques), peintre, 428, 455.
Durand (François), tap. à Nancy, 401;
— (Nicolas et Pierre), *idem*, 400, 401.
Duranti (Pietro), tap. à Naples, 395, 396.
Durer (Albert), peintre, 352.
Durieux (M.), 388, 389.
Duro (Rinaldo), tap. à Correggio, 105.
Du Rocher (Louis), tap. de Fontainebleau, 212.
Du Sommerard (M.), 464.
Du Tremblay (Jehan), tap. parisien, 26.
Duval (Étienne, Marc et Hector), tap. de Tours, 220, 222;
— (Jean), *idem*, 140, 220.

E

Eau (L'), 345*, 464.
Eberlin (Les), famille de Bâle, 118.
Ecce Homo, 232.
Échecs (Joueurs d'), 68.
Écrans, 467, 474, 475, 476, 495.
Éducation du cheval (L'), 376.
Église militante (Histoire de l'), 66, 74.
Egmont (Juste d'), peintre, 291.
Ehrmann (François), peintre, 464, 467.

Electeur (Les exploits du grand), 397.
Eléments (Les quatre), 7, 301, 343, 344, 345, 347, 348, 351, 352, 356, 372, 373, 379, 391, 395, 464.
Éléonore d'Autriche, reine de France, 163.
Eléphant et Danseuses, 491.
Eléphants. — Voyez *Indiennes (Histoires)*.
Eliaerts (M. Jean-François), peintre, 474, 475.
Elie (Histoire d'), 278;
— *transporté au ciel sur un char de feu*, 303.
Elisabeth, reine d'Angleterre, 235.
Elisée (Palais de l'), 463, 467.
Elseneur (Atelier d'), 331.
Elymas frappé de cécité, 166.
Emmanuel, roi de Portugal, 168.
Emmaüs (Fraction du pain à), 327.
Empereur (Histoire de l') et du roi Panthère, 54.
Empereur (Portrait de l'), 420.
Enée. — Voyez *Didon*.
Enfants jardiniers, 352, 355;
— *jouant*, 165, 227, 230, 301, 318, 488.
Engelbrecht, dit Lucas de Hollande, peintre, 230.
Enghien (Ateliers et tapissiers d'), 95, 96, 175, 204-205, 207, 248, 279-280, 307, 333, 382, 384.
Entrée et sortie de l'ambassadeur turc, 412, 416.
Entre-fenêtres, 352, 355.
Epernon (Duc d') 192, 260, 261, 308.
Ephrussi (M.), 230, 276.
Epigraphie du département de Maine-et-Loire, 142.
Eric et Abel (Les rois), 331.
Ernest (Archiduc) d'Autriche, 250.
Esaü et Jacob (Histoire d'), 37, 53.
Escosura (M. Léon y), 31, 32, 46, 119, 124.
Escurial (Palais de l'), 405.
Espagne (Ateliers et tapissiers d'), 105, 106, 237-238, 404-405, 482;
— (Tapisseries pour l'), 262.
Espaliers, tapisseries, 104.
Esther (Histoire d'), 154, 415, 416, 418, 422, 491. — Voyez *Assuérus*.
Etude (L') voulant arrêter le Temps, 456.
Eu (Château d'), 475, 488.
Eucharistie. — Voyez *Miracles*.
Eugène (Victoire du prince), 379.
Eugène IV, pape, 74.
Europe (L'), 402.
Europe (Enlèvement d'), 418, 441.
Eustace (Nicolas), tap. de Fontainebleau, 212.
Euterpe, 456.
Exeter (Ateliers d'), 403.

F

Farcy (M. L. de), 29, 30, 138.
Farein (Nicolas), tap., 96.
Farnèse (Alexandre), prince de Parme, 244, 237.
Farnésine (La), 463.
Fau (M.), 237.
Faune et Bacchonte, 488.
Félibien (André), 212, 287, 291, 292.
Felletin (Ateliers de), 97, 98, 148, 225, 259, 288, 311-315, 355, 356, 370-373, 442-452, 476-479.
Femmes illustres (Les), 379;
— (*Histoire des*) *de l'Ancien Testament*, 312, 373.
Ferdinand Ier, grand duc de Toscane, 262, 263.
Ferdinand II, grand duc de Toscane, 315, 317.
Féré, tap. à Amiens, 260;
— (Pierre), tap. d'Arras, 61.
Ferloni (Pietro), tap. à Rome, 392, 393.
Ferrare (Ateliers et tapissiers de), 102, 103, 104, 105, 228, 229, 230, 261;
— (Cardinal de), 168, 183;
— (Cathédrale de), 230, 233.
Festons et Rinceaux, 344, 352.
Fêtes champêtres ou rustiques, 280, 379, 380, 404.
Fèvre, tap. à Florence. — Voyez Lefebvre (Pierre).
Fiançailles (Les), 285*.
Fierabras d'Alexandre (Histoire de), 45.
Fileuse, 387.
Filleul (Frères), tap. à Beauvais, 368, 432, 433.
Filleule des fées (La), 464.
Finet, peintre, 446.
Flagellation (La), 317.
Flameng (Jean), tap. bruxellois, 238.
Flandre (Comtes et comtesses de), 386.
Flaschoen (Laurent), tap. d'Enghien, 204.
Flaymal (Rifflard), tap. d'Arras, 73.
Fleurence de Rome (Histoire de), 50, 53, 66.
Fleurs, 474, 475, 476.
Flore (Triomphe de), 237.
Florence (Ateliers et tapissiers de), 104, 228, 230-234, 261-263, 315-317, 337, 390-394;
— et Sienne, figures allégoriques, 263;
— (*Histoire de*), 232;
— (Marque des tapisseries de), 391;
— (Tapisseries conservées à), 130, 176, 195.
Foi (Triomphe de la), 362.
Folli (Giuseppe), tap. à Rome, 393.
Fontaine (Pierre-François-Léonard), architecte, 460, 477.
Fontainebleau, 204;
— (Château de), 352, 360;
— (Palais de), 180, 282;

Fontainebleau (Tapissiers et ateliers de), 59, 208, 209, 211-218, 220, 224, 252.
Fontenay en Vendée, 310.
Fontenay (Blain de), peintre, 441.
Forêt avec animaux, 271.
Fortier (Jean), tap., 294.
Foucquet (Nicolas), surintendant des finances, 307.
Fould (Vente), 493.
Foulon (Guillaume et Guillaume-François), tap. à Bruxelles, 378.
Fouquières (Jacques), peintre, 284, 291, 292.
Fourgaud de la Vergne, tap. d'Aubusson, 491.
Fragonard (Jean-Honoré), peintre, 419.
Franchise (Château de). — Voyez *Château*.
François Ier, roi de France, 59, 76, 91, 123, 152, 153, 197, 208, 211, 218, 221, 222, 225;
— (*Chasses de*), 284;
— *et Charles-Quint visitant Saint-Denis*, 461;
— (*Trait de la vie de*), 461.
François II, duc de Bretagne, 97.
François Ier, grand duc de Toscane, 262.
François de Lorraine, grand duc de Toscane, 391, 400, 401.
Frankenthal (Atelier de), 236, 237, 252, 332.
Frascati (Vue de), 475.
Frédéric Ier, électeur, 75.
Frédéric III, électeur, 236, 252.
Frédéric-Auguste faisant ses adieux à son père le roi de Saxe; reçu par Louis XIV à Versailles, 399.
Fréminet (Martin), peintre, 291.
Frigius (Aventure de), 334.
Frise (Histoire du roi de), 36.
Froimont de Bordeaux (Histoire de), 41.
Froissard, 72.
Fruits de la guerre (Les), 183, 334, 352.
Fugger (Jean), d'Anvers, 236.
Fuite en Egypte, 262,
Fulham (Atelier de), 403.

G

Gaignières (Collection), 38, 218, 219, 221.
Gaillard (Nicolas), tap. de Fontainebleau, 212.
Galitzin (Collection), 491.
Galland (M. P.-V.), peintre, 462, 467.
Galles (Prince de), 482.
Gand (Ateliers et tapissiers de), 94, 175, 203-204, 383;
— (Couvent de religieuses à), 204;
— (Hôtel de ville de), 379;

Gand (*Sortie de la garnison de*), 487.
Garrain le Lorrain, 66, 82.
Garnier d'Isle, architecte, 409.
Gaucher (Jean-Baptiste), tap. aux Gobelins, 344.
Gauchez (M. Léon), 171, 183.
Gaules (Les anciens rois des), 151*, 152.
Gaultier (René), tap. de Tours, 222.
Gaussen (M.), 134.
Gédéon ou *la Toison d'or*, 75, 76, 82, 86, 88;
— (*Histoire de*), 308.
Geets (M.), peintre, 480.
Gênes (Ateliers de), 227.
Genêt (Feuilles de), 34, 47.
Génies de la Poésie, de l'Histoire, de la Physique et de l'Astronomie, 418.
Genoëls (Abraham), peintre, 344.
Gentili (M. Pierre), directeur de la manufacture de Rome, 393, 481.
Geodailler, tap. à Amiens, 260.
Georges d'Amboise, cardinal, 90.
Gérard (François), peintre, 461.
Gerardin de Bruxelles, tap., 105.
Gerin (Jacques-Albert), peintre, 387.
Germain (Jean), évêque de Châlon-sur-Saône, 122.
Gerspach (M.), directeur des Gobelins, 462.
Gerung (Mathias) de Nordlingen, 236.
Geubels (François), tap., 184, 192 +, 243;
— (Jacques), tap. de Bruxelles, 168 +, 171 +, 267 +, 268.
— (Veuve). — Voyez Van den Eynde (Catherine.)
Ghiberti (Victor), peintre, 104.
Ghuys (Catherine), veuve Warniers, tap., 386, 387, 389.
Ghys (Georges), tap. d'Audenarde, 278.
Girafes. — Voy. *Indiennes (Histoires)*.
Girardon (François), sculpteur, 347.
Girart de Nevers, 51.
Gisors (Atelier de), 369, 383.
Glo (Jean), tap. à Nancy, 335.
Glocester (Duc de), 43, 45.
Gobelin (Famille), 296, 338;
— (Philibert), teinturier, 338.
Gobelins (Manufacture et tapissiers des), 6, 7, 166, 168, 184, 187, 211, 266, 276, 278, 283, 284, 292, 293, 297, 308, 316, 396, 398, 399, 402, 403, 452, 471, 472, 478, 479, 482, 484, 487, 488, 489, 490, 491, 493, 495, 496;
— (Première manufacture des), 294-304;
— (Manufacture des) depuis Louis XIV, 337-356, 407-432, 453-472;
— (Musée des), 46, 137, 138, 150, 213, 216, 224, 254, 288, 304, 399, 405;
— (*Visite de Louis XIV aux*), 360*;
— (*Visite de Colbert aux*), 341*.

TABLE ALPHABÉTIQUE

Godefroid (M.), peintre, 476.
Godefroy (Pierre), tap. de Bruges, 258.
Godefroy de Bouillon (Histoire de), 37, 50, 55, 66, 115*, 117.
Goes (Damien), ambassadeur du Portugal à Bruxelles, 168.
Gombaud et Macée (Amours de), 68, 69, 285*, 287, 288, 289*, 291 +, 303, 461.
Gondebaud, roi de Bourgogne, 82, 83.
Gonzague (François de), 100;
— (Louis de), 101.
Goupil (Ernest), peintre, 475.
Goya, peintre, 405.
Grafton (Domaine de), 323.
Grammont (Ateliers de), 175, 203.
Grandmaison (M. de), archiviste de Tours, 220, 222.
Granique (Passage du). — Voyez *Alexandre*.
Granson (Bataille de), 76, 78.
Granvelle (Cardinal), 192.
Grau de Saint-Vincent, directeur de Beauvais, 471, 475.
Grégoire XVI, pape, 393, 481.
Grellet (A.), tap. d'Aubusson, 493.
Grenade (Soies de), 188.
Grenier (Antoine), tap. tournaisien, 90;
— (Jean), *idem*, 90;
— (Pasquier), *idem*, 88.
Griffons (Tapisseries à), 24, 237.
Grimaldi (Jean-Baptiste de), marchand de tapisseries, 168.
Groenland (M.), peintre, 476.
Gros (Antoine-Jean), peintre, 459, 461, 462.
Grotesques, 165, 169*, 209*, 213*, 215*, 232, 334, 438, 441, 457. — Voyez *Arabesques*.
Grue (Rinaldo), tap. à Ferrare, 102.
Guerande (Martin), chanoine du Mans, 140.
Guérin (Paulin), peintre, 462.
Guérison du paralytique, 166.
Guerre du Portugal, 262.
Guerrier (Départ d'un), 488.
Guicciardini, 205, 250, 280.
Guido Reni, peintre, 456, 463;
Guignard (M. Ph.), 122.
Guillaume I, comte de Hainaut, 25.
Guillaume au Court-Nez, 54.
Guillaume de Commercy (Histoire de), 52.
Guillaume d'Orange (Histoire de), 41.
Guillaumot (Charles-Axel), architecte, 408, 432, 454, 455, 456, 458, 459, 460;
— directeur de Beauvais, 471;
— fils, *idem*, 471.
Guise (Charles de), cardinal de Lorraine, 83;
— *(Chasses de)*. — Voy. *Chasses de Maximilien*.
— (Duchesse de), 223;
— (François de), 83;
— (Les), 260, 362.

Gunzbourg (Vente du baron de), 489, 494.
Guttierez (Pietro), tap. de Madrid, 237.
Guy chassant le cerf, 38;
— *de Bourgogne*, 53;
— *de Rommenie*, 45.
Guyon, peintre, 400.
Guyot (Laurent), peintre, 284, 287, 288, 291.

H.

Haas, tap. de Vienne, 481.
Hal (Ateliers de), 175.
Halberstadt (Tapisseries de), 15, 16, 18, 108.
Hall (Musée de la porte de), à Bruxelles, 108.
Hallé (Noël), peintre, 418, 419, 420, 428.
Hamela (Isaac de), tap. à Nancy, 334.
Hamilton (Collection), 435.
Hampton Court (Cartons d'), 101, 166.
Haquenée (La), 68.
Hardy (Henry), tap. parisien, 27.
Harpin de Bourges, 53.
Hausse-pied (Jeu de), 55.
Haynin (Jean de), 82.
Haze ou Rave (Jean de), tap. bruxellois, 93, 94.
Hector (Histoire d'), 28, 37, 53, 117.
Heidelberg (Atelier de), 399.
Hollande (Guillaume de), 119, 120.
Helleine (Nicolas), marchand bruxellois, 204.
Helly (Jacques de), 72.
Hennequin de Bruges. — Voyez Jean de Bruges.
Henri II, roi de France, 188, 215, 216, 217, 223, 224, 252, 494.
Henri III, roi de France, 225, 248, 259, 261;
— *(Histoire du règne et des batailles de)*; 192, 260, 261, 309.
Henri IV, roi de France, 253, 256, 257, 261, 265, 281, 282, 293, 295, 298, 307, 337, 338, 340, 343, 366;
— *(Histoire de)*, 422, 455.
Henri V, roi d'Angleterre, 60.
Henri VI, roi d'Angleterre, 60.
Henri VIII, roi d'Angleterre, 235.
Herbaines (Salomon et Pierre de), gardes des tapisseries, 212.
Herbel (Charles), peintre, 400.
Hercelin (Ferrand), tap. à Orléans, 258;
— (Pierre), *idem*, 258.
Hercule luttant contre Antée, 291 +;
— *(Travaux d')*, 328;
— *(Triomphe d')*, 362;
— *(Vie d')*, 75, 91, 179, 230.
Hercule Ier, duc de Ferrare, 102, 103.
Hercule II, duc de Ferrare, 103, 228, 261.
Hérenc (Jehan), tap. de Saint-Omer, 23.

Herkinbald (Histoire d'), 78, 94, 119, 179.
Héro et Léandre, 222, 324.
Herstienne (Jean), tap. d'Anvers, 249.
Hertford (Marquis d'), 489.
Herzelles (Hôtel du marquis d'), 383.
Heyne (Docteur Moritz), 114.
Hicks (Robert), tap. anglais, 235, 240.
Hinard (Louis), tap., 366, 367, 383.
Histoire de France (Scènes de l'), 460.
Histoire du Roi, 166, 343, 344, 347, 349*, 351, 352, 353*, 355, 356, 357*, 359, 360, 487.
Hiver (Attributs de l'), 476.
Hohenzollern (Prince de), 109.
Hollandere (Guillaume de), peintre, 198.
Holopherne (Histoire d'), 335.
Homère (Histoire d'), 441;
— *(Plafond d'),* 464. — Voyez *Iliade.*
Hommes sauvages, 50.
Hongrie (Clémence de). — Voyez Clémence;
— (Marie de). — Voyez Marie;
— (Tapissiers de). — Voyez Bude, Pesth.
Honnet (Gabriel), peintre, 287.
Hont (Jean), tap. de Valenciennes, 91.
Horaces (Serment des), 455.
Hosemant (Jean), tap., 96.
Hoste (Guillaume), peintre, 207.
Hosties (Poignardement des), 380.
Houasse (René-Antoine), peintre, 344.
Houdicourt (Le sieur d'), gouverneur de Landrecies, 281, 387.
Houdoy (M. Jules), 188, 280.
Houel (Nicolas), 254.
Howard (Lord), 244.
Hucquedieu (Jehan), tap. sarrasinois, 25.
Huet (M.), directeur de la manufacture de Beauvais, 471.
— fils, *idem,* 471.
Hulst (Assaut de), 243;
— *(Reddition de),* 241*.
Humières (Inventaire du maréchal d'), 451.
Hunolstein (Baron d'), 155, 156.
Hurault (Marie), veuve de Philippe Eschallard, sieur de la Boullaye, 310.

I

Iliade (Scènes de l'), 410, 418, 437, 441, 494.
Inchy, 43;
— (Nicolas d'), tap. d'Arras, 43, 44.
Indes (Tenture des), 352, 366, 402, 415, 416, 492.
Indiennes (Fêtes), 490, 492;
— *(Histoires), avec éléphants et girafes,* 166.
Infamie (L'), 177*.
Ingelmunster (Atelier d'), 480,

Ingelmunster (Siège du château d'), 480.
Ingres (Jean-Dominique-Auguste), peintre, 462, 464.
Innocence (L') se réfugiant dans les bras de la Justice, 456.
Intérieur du xvie siècle, 492.
Invalides (Construction de l'hôtel des), 359.
Inventaire des tapisseries de Rome, 167;
— du mobilier de la couronne sous Louis XIV, 260, 283, 284, 287, 288, 292, 297, 298, 299, 300, 301, 302, 312, 327, 328, 347, 351, 355, 370, 372, 373, 423.
Inventaires mentionnant des tapisseries, 372, 380, 451.
Iphigénie (Histoire d'), 308.
Isaac (Histoire d'), 207.
Isabeau de Bavière, femme de Charles VI, 34, 38, 46.
Islande (Histoire de la reine d'), 43, 53. — Voyez *Ivinail.*
Issoire (Tapisserie du tribunal d'), 87, 154.
Issus (Bataille d'), 356.
Italie (Ateliers de l'), 99-105, 226-233, 261-264, 315-317, 389-395, 483.
Ivinail et la reine d'Islande, 50. — Voy. *Islande.*

J

Jacob (Histoire de), 197, 207, 276. — Voyez *Esaü.*
Jacomo de Flandria de Angelo, tap. à Ferrare, 102.
Jacques, peintre, 422.
Jacques Ier, roi d'Angleterre, 320, 328.
Jacques II, roi d'Angleterre, 324, 327.
Jacquet, peintre, 47.
Jacquet, fils de Benoît d'Arras, 103.
Jaffa (Les Pestiférés de), 459.
Jans (Jean), tap. aux Gobelins, 278, 338, 343, 347, 348, 364, 375, 423, 424, 428, 494;
— fils, tap. aux Gobelins, 423, 424.
Janssens (Victor-Honoré), peintre, 379.
Janus, ou Janvier, 487.
Jarnac (Bataille de), 261.
Jarretière (Histoire de l'ordre de la), 323.
Jason (Histoire de), 40, 53, 66, 328, 415, 416, 419*, 422;
— ou la *Conquête de la Toison d'or,* 75.
Jaudoigne ou Jandoigne (Jean de), rentraiteur, 46.
Jean II, roi de France, 25, 26, 27, 36.
Jean, tap. à Florence, 104.
Jean de Bourgogne, tap. à Milan, 104.
Jean ou Hennequin de Bruges, peintre, 29, 47.
Jean de Bruges, tap. à Venise, 101.
Jean de France, tap. à Mantoue, 100.

Jean de Médicis (Histoire de), 233.
Jean-François, tap. à Nancy, 335.
Jean-Gaston de Médicis, 390.
Jean sans Peur, duc de Bourgogne, 39, 60, 64, 66, 72, 73;
— *(Portrait de) et de sa femme*, 66.
Jeanne, tap. à Todi, 105.
Jeanne d'Arc, 114.
Jeanne de Brabant, 91.
Jeanne d'Évreux, reine de France, 50.
Jeaurat (Étienne), peintre, 418.
Jehan, tap. parisien, 24, 25.
Jephté (Histoire de), 283, 303.
Jérôme-Napoléon, roi de Westphalie, 381.
Jérusalem, 117.
— *(Destruction de)*, 128;
— *(Pèlerinage à)*, 236;
— *(Plan de)*. — Voyez *Plan*.
— *(Prise de) par Titus*, 142.
Jessé (Arbre de), 142.
Jésuites (Atelier de la maison professe des), 282, 283, 293.
Jésus-Christ. — Voyez *Christ*.
Jeune fille ornant de fleurs son berger, 420.
Jeux *(Divers)*, 298;
— *de cartes*, 110;
— *d'échecs*. — Voyez *Echecs*.
— *d'enfants*. — Voyez *Enfants jouant*.
Johanneau (M. Éloi), 461.
Joinville (Inventaire du château de), 260.
Jollain (Jehan), tap. de Valenciennes, 26.
Jordaens (Jacques), peintre, 267, 268, 276.
Joseph (Histoire de), 231, 232, 328.
Joseph II, empereur d'Allemagne, 381.
Josué, 117;
— *(Histoire de)*, 179, 271, 332, 457;
Joutes de Saint-Denis, 32, 35, 36, 44, 67;
— *de Saint-Inglevert*, 67;
— *célébrées à Paris*, 248. — Voyez *Trente (Bataille des)*.
Jouvence (Fontaine de), 51.
Jouvenet (Jean), peintre, 366, 410, 446.
Jubinal (Achille), 65, 77, 78, 79, 81, 82, 87, 89, 121, 136, 138, 145, 147, 148, 149, 150, 151, 152, 155.
Judas Machabée (Histoire de), 39, 44, 50, 53, 54, 115*, 117;
Judic ou *Judith*, 50.
Judith et Holopherne, 128. — Voy. *Holopherne*.
Jugement dernier (Le), 74.
Juliard (Jacques-Nicolas), peintre, 437, 438, 446.
Julien (Jean), tap. d'Arras, 43.
Junon, 362;
— *(Offrande à) Lucine*, 458;
—, *Pallas et Vénus (Jugement de Paris?)*, 54.
Jupiter et Vulcain, 325*.
Justice (La) et la Libéralité, 233.

K

Karcher (Jean), tap. de Ferrare, 228, 230;
— (Louis), *idem*, 228;
— Nicolas, *idem*, 228, 230, 331, 232, 391.
Keller (Les), fondeurs, 347.
Kempenare (Guillaume de), tap., 179.
Kempenere (Jean de), peintre, 249.
Kensington (Musée de), à Londres, 14, 110.
Keteli (Tobie de), tap. à Alost, 280.
Kiôge (Atelier de), 331, 332.
Knieper (Hans), tap. d'Anvers, 331.
Kolmberg (Armoiries des), 110.
Kronenborg (Château de), 331.
Krumper (Hans, peintre, 333.
Kugler (M.), 16.

L

Labarte (M. Jules), 80.
Labbe ou Labbé (Herman), tap. à Nancy, 266, 333, 334.
La Béraudière (Vente), 494.
Laborde (M. Léon de), 64, 155.
La Boulaye-Marillac (M.), 460.
Lacordaire (M.), 253, 256, 347, 427, 462.
La Cour (Faubourg de), à Aubusson, 445.
Laffemas, 257, 258.
La Fontaine (Fables de), 437, 441, 448, 475, 476, 490.
Lagrenée (Louis-Jean-François), dit l'aîné, peintre, 418, 448.
La Hire (Laurent de), peintre, 303.
Lalaing (Comte de), 248.
Lambert (M.), peintre, 463.
Lamoury (Jean), tap. lillois, 92;
— (Simon), *idem*, 92.
Lancastre (Duc de), 43, 45.
Lanckeert (Josse), tap. à Delft, 251.
Lancret (Nicolas), peintre, 490, 491.
Langlois (Pierre), tap. parisien, 39.
Lannoi (Ateliers de), 175, 200, 203, 248.
Largent (Jean), tap. d'Arras, 74.
Largillierre (Nicolas de), peintre, 463.
La Seiglière. — Voy. De la Seiglière.
Lasnier (François), tap. aux Gobelins, 344.
Latone (Histoire de), 262, 355, 363;
— *changeant les paysans en grenouilles*, 217*.
Lauingen (Atelier de), 236, 494.
Laurent (Gérard), tap. parisien, 261, 282, 283, 338, 343.
Laurent (M.), peintre, 474, 475.
Laurent (Henri), tap. aux Gobelins, 343, 347, 348.
Laurent le Magnifique (Histoire de), 232, 233, 316.

La Vergne (Barjon), tap. de Felletin, 312, 373. — Voyez Fourgaud de la Vergne.
Lavocat (M.), directeur des Gobelins, 461.
Lawrence (Thomas), peintre, 461.
Lazare (Résurrection de), 74.
Le Bacquere (Brice), tap. de Middelbourg, 95.
Le Bacre (Jean), tap. tournaisien, 90.
Leberthais (M.), 83, 126.
Lebeuf (Abbé), 12.
Le Blas (Jean), tap. de Tournai, 237.
Le Blond, architecte, 402.
Le Blond, tap. des Gobelins, 424, 428, 492.
Le Brun (Charles), peintre, 7, 167, 272, 275, 302, 305, 307, 308, 312, 338, 339, 344, 345, 347, 351, 352, 360, 363, 364, 372, 376, 395, 408, 422, 464, 480.
— (*Portrait de*), 463.
Le Brun (M^{me} Vigée), peintre, 456.
Lechevallier-Chevignard (M.), peintre, 464, 465.
Leclerc (Étienne), tap. de Cambrai, 93;
— (Jean), tap. de Valenciennes, 249;
— Sébastien), graveur, 356;
—, peintre, 427.
Le Conte (Pierre), tap. d'Arras, 43.
Lecourt (Bernard), tap. parisien, 222.
Leembeck (Ateliers de), 175.
Lefebvre (André, François et Jacques-Philippe), tap. à Florence, 315, 316;
— (Charles), peintre, 315;
— (Claude), peintre, 463 :
— (Jean), tap. des Gobelins, 315, 316, 338, 343, 347, 348, 364, 375, 423, 424, 428, 490, 494;
— fils de Jean, tap. aux Gobelins, 423, 424;
— (Lancelot), peintre, 268;
— (Philippe), tap. à Florence, 390;
— (Piat), tap. à Tournai, 385;
— ou Fèvre (Pierre), tap. à Florence, 315, 316, 317, 337, 338, 390, 391;
—, tap. à Tournai, 383.
Lefebvre, tap. de Maincy, 307;
—, tap. de Tourcoing, 280.
Le Fort (Pierre), tap. de Perpignan, 96.
Le Franc (Jeanne), tap., 196.
Legrand (Henry), tap. parisien, 25;
— Matthieu, tap. de Béthune, 203.
Leipsick (Dépôt de tapisseries de Beauvais à), 437.
Le Jumeau (Pierre), garde de la prévôté de Paris, 21.
Lekain (Portrait de), 490.
Lelès, tap. d'Arras, 389.
Leleu (Le sieur), 338.

Lelièvre (Jacotin), tap., 59.
Le Maçon (Clément), tap. parisien, 26.
Lemaire (Andriet), valet de chambre, 46.
Le Marquis (Gilles), tap. d'Arras, 43.
Le Masle (Michel), chanoine de Paris, 292.
Lemonnier (Charles-Gabriel), peintre, 460,
Lenfant, tap. de Maincy, 307.
Lenger (Antoine), tap. à Madrid, 404.
Lenoncourt (Robert de), archevêque de Reims, 145, 146.
Lenormand de Tournehem, 407, 428.
Léoben (Préliminaires du traité de), 459.
Léon, tap. bruxellois, 180.
Léon X, pape, 164, 165, 166, 167.
Léon (Armes de) et de Castille, 494.
Léopold d'Autriche, 37.
Léopold, duc de Lorraine, 400;
— (*Portrait du duc*), 400.
Lepage, peintre, 368.
Lepage (M.), archiviste de Nancy, 402.
Lepeletier de Saint-Fargeau, 456.
Le Pelletier (Claude), tap. de Fontainebleau, 212.
Le Poitevin, tap. à Amiens, 260.
Leprince (Jean-Baptiste), peintre, 403, 420, 491, 493.
Lerambert (Henri), peintre, 253, 254, 255, 256, 282, 284, 287.
Le Sergent (Denise), tap., 25.
Lesguillon, tap. à Turin, 390.
Lessines (Ateliers de), 203.
Lestelier (Robert), tap. de Troyes, 225.
Lesueur (Eustache), peintre, 291, 456, 460, 463.
Lethière (Guillaume-Guillon), peintre, 459.
Le Vefve (Joseph), tap. d'Aubusson, 311.
Le Viste[1] (Famille), 148.
Le Wede (Melchior), tap. de Middelbourg, 95.
Leyde (Délivrance de), 244, 251.
Leyniers (Antoine), tap. bruxellois, 183;
— (Daniel), *idem*, 380;
— (Daniel), teinturier, 268, 272;
— (David), tap. bruxellois, 380, 492;
— (David), peintre, 268;
— (Everard), tap. bruxellois, 272, 275, 494;
— (Gaspard), teinturier, 275, 379;
— (Gaspard), tap. bruxellois, 272;
— (Jacques-Joseph-Xavier et François), *idem*, 380.
— (Jean), *idem*, 183;
— (Jean, Daniel et Gilles), *idem*, 275;
— (Nicolas), *idem*, 168;
— (Urbain), *idem*, 379, 380.
Libéralité (La). — Voyez *Justice*.

[1] Famille parisienne, et non lyonnaise comme il est dit dans le texte.

TABLE ALPHABÉTIQUE

Liberté ou la mort, 455.
Lichtenstein (Galerie), à Vienne, 267.
Licorne (*La dame à la*). — Voyez *Dame*.
Licornes (Tapisseries avec des), 109.
Liefrinck (Hans), peintre, 251.
Liège (Bataille de), 66, 73, 82 ;
— (Évêque de), 74, 80.
Liévin, tap. à Ferrare et Florence, 102, 104.
Lille, 75 ;
— (Archives de), 73, 92 ;
— (Ateliers et tapissiers de), 39, 57, 92, 175, 200, 249, 266, 276, 278, 281, 309, 320, 368, 369, 378, 383, 385-387, 388, 389 ;
— (*Prise de*), 356.
Limoges (Jésuites de), 312 ;
— (Tapisseries de), 149.
Lions qui montent degrés, 53.
Lirey (Claude de), chanoine, 225.
Livre de Fortune (Le), 254.
Loges du Vatican (Les), 352, 353.
Loir (Nicolas-Pierre), peintre, 344.
Loiseau ou Avis, médecin, 70.
Lombart, tap. d'Aubusson, 311.
Londres (Atelier de), 403 ;
— (Exposition universelle de), 462 ;
— (Musées de), 106 ;
— (Tapisseries conservées à), 130, 195.
Loredan recevant le bonnet de doge, 226.
Lorens le Garin. — Voyez *Garin le Lorrain*.
Lorette (Tapisseries de la cathédrale de), 168.
Loriquet (M.), 145, 310, 370.
Lorraine (Ducs de), 266.
— (Henri de), archevêque de Reims, 310.
Louf (Jean de), tap. de Bruges, 198.
Louis X, roi de France, 25.
Louis XI, roi de France, 29, 59, 70, 75, 76, 80, 85, 126, 150.
Louis XII, roi de France, 59, 117, 123, 126, 155, 156.
Louis XIII, roi de France, 68, 259, 291, 292, 293, 307, 311, 314, 488, 492, 493.
Louis XIV, roi de France, 166, 195, 208, 260, 265, 279, 291, 293, 295, 297, 307, 327, 337, 338, 339, 340, 347, 351, 352, 364, 368, 370, 371, 423, 454, 461, 462, 468, 470, 488, 489, 491, 492, 493, 494.
Louis XIV approuvant les dessins de l'hôtel des Invalides, 376 ;
— (*Conquêtes de*), 438, 487 ;
— (*Mariage de*), 349* ;
— (*Portrait de*), 369. — Voyez *Histoire du roi*, Inventaire du mobilier royal sous Louis XIV.
Louis XV, roi de France, 407, 408, 412, 416, 422, 423, 427, 454, 490, 493, 494, 495 ;
— (*Portrait de*), 419, 420. — Voy. *Chasses de Louis XV*.

Louis XVI, roi de France, 407, 408, 420, 460, 463, 470, 493, 494 ;
— (*Portrait de*), 460.
Louis XVIII (Portrait de), 460.
Louis-Philippe, roi de France, 487.
Louis Ier d'Anjou, frère de Charles V, 28, 29, 32, 33, 36, 39, 47, 49.
Louis II d'Anjou, 35.
Louis de Bavière. — Voyez *Othon*.
Louis de Male, comte de Flandre, 36, 41, 43.
—, duc de Touraine, puis d'Orléans, frère de Charles VI, 33, 34, 38.
Louise de Savoie, 222.
Lourdet, tap. de Maincy, 307 ;
— (Simon), tap., 294, 370.
Loutherbourg (Philippe-Jacques de) peintre, 441.
Louvain (Ateliers de), 172, 203. — Voyez *Plans*.
Louvois (Marquis de), 407.
Louvre (Atelier de la grande galerie du), 253, 283, 284, 287, 293, 337, 338 ;
— (*Château du*), ou février, 368 ;
— (Grande galerie du), 370 ;
— (Musée du), 131, 133, 155, 156, 159, 160, 181, 199, 461, 469 ;
— (Palais du), 452.
Lowengard (M.), 158.
Lubin (Jean), tap. parisien, 39, 42.
Lucas de Leyde, peintre, 260, 298. — Voyez *Mois de Lucas*.
Lucrèce (Histoire de), 82, 232, 267, 457.
Lude (Le sr de), gouverneur du Dauphiné, 90.
Ludwig (Jean-Nicolas), peintre, 398.
Luxembourg (Escalier du), 467.
Luxembourg (Françoise de), 95.
Lyon de Bourges (Histoire de), 40.
Lystra (Sacrifice de), 166.
Lyon (Archives de), 96 ;
— (Musée industriel de), 14, 15, 106
— (Soies de), 297 ;
— (Tapissiers de), 96.

M

Machard (M. Jules-Louis), peintre, 461, 464.
Madeleine (Église de la), à Troyes, 225.
Madone et enfant Jésus. — Voyez *Vierge*.
Madrid (Ateliers de), 378, 381, 404, 482 ;
— (Palais de), 404 ;
— (Tapisseries conservées à), 94, 119, 130, 168, 171, 175, 176, 177, 179, 180, 181, 185, 187, 188, 189, 191, 192, 193, 195, 201, 238, 241, 243, 245, 271, 275, 276 ;
— (Traité de), 20, 196.
Madrid (*Château de*), ou mars, 360.
Maegd (Jean de), tap. de Middelbourg, 244, 252.

Magnificence royale (La), 396.
Mahaut, comtesse d'Artois, 23, 24, 25.
Mahieus (Gilles), tap. d'Audenarde, 206.
Maillart (M. D.), peintre, 462, 464.
Maillet du Boulay (M.), 209, 216.
Mailly (Pasquier), tap. de Fontainebleau, 212.
Maincy (Atelier de), 280, 305, 307-308, 355.
Mainfroid (Histoire de) qui fut déconfit par Charles le Conquérant, comte d'Anjou, 54.
Maisons ou *Résidences royales*, 302, 344, 347, 351, 352, 355, 359, 360, 361, 462.
Malaine (Joseph-Laurent), peintre, 455.
Malgrange (Atelier de la), près Nancy, 400.
Malines (Atelier de), 479, 480-481;
— (Cuirs fabriqués à), 277;
— (Palais de), 249.
Mameluks (Le massacre des), 462.
M ngelschot, tap. des Gobelins, 456.
Mans (Tapisseries du), 119, 120, 130, 140.
Mansart (Jules-Hardouin), architecte, 364, 366, 407.
Mansfeld (Comte de), 247, 248.
Mantegna (André), peintre, 101, 180, 184, 256, 360.
Mantoue (Ateliers et tapissiers de), 58, 100, 101, 105, 227;
— (Duc de), 266, 309.
Manufacture royale des meubles de la couronne, 339.
Marat, 456.
Marc-Antoine (Histoire de), 422.
Marchand de volailles, 404.
Marchay (Jean), tap. de Fontainebleau, 212.
Marche (Ateliers de la), 6. — Voyez Aubusson, Felletin.
Marche (Tapisseries à la), 23.
Mardochée (Triomphe de), 416, 418.
Marguerite d'Autriche, gouvernante des Pays-Bas, 90, 176, 200, 203, 204.
Marguerite de Parme, 204.
Marguerite d'York, femme de Charles le Téméraire, 76, 82.
Mariage de la fille d'un scigneur, 55;
— *de Louis XIV*, 349*, 356;
— *de Mercure et de la Philologie*, 16.
Marie-Antoinette, reine de France, 420.
— (*Portrait de*), 460.
Marie de Hongrie, 179, 204, 205, 249.
Marie de Médicis, 256.
Marie-Thérèse, impératrice d'Autriche, 400.
— (*Portrait de*), 420.
Marigny (Marquis de), 407.
Marimet (Histoire de), 36.
Marimont (*Château de*), ou août, 360.
Marines, 395. — Voyez *Sujets maritimes*.

Marjolaine (Demoiselle plantant un pot de), 55;
— (*Pots de*), 42.
Marlborough (Campagnes du général, duc de), 379.
Marmottan (M. Paul), 124, 128, 135, 231, 288.
Mars, 363;
— (*Amours de*) *et de Vénus*, 329*;
— (Portières de), 351, 352, 355.
Marsal (Prise de), 356, 359.
Marsillac (Simon), tap. d'Aubusson, 310.
Marsin (Défaite de), 353, 356, 359.
Marsyas (Histoire de), 232.
Martin, peintre, 400;
— tap. à Amiens, 259;
— (Jean) le jeune, tap., 197;
— (Pierre-Denis), peintre, 441.
Martin V, pape, 100.
Mary (Jean), sergier de Reims, 298.
Mathieu (Pierre), peintre, 427.
Mathilde (Princesse), 165.
Matthieu (Sigisbert), tap. à Nancy, 401.
Maugin ou Mangin (Sébastien), tap. à Nancy, 400.
Maximilien, empereur, 91, 95, 160.
Maximilien I, duc de Bavière, 332, 333, 334.
Maximilien-Emmanuel de Bavière, gouverneur des Pays-Bas, 384.
Mayence (Evêque de), 168.
Mazarin (Cardinal), 316, 324, 327, 337;
— (Chambre de), 467.
Mazerolle (M. Alexis-Joseph), peintre, 464, 467.
Meaux (Cathédrale de), 461;
— (Jehan de), tap., 25.
Médée (Histoire de) et de Jason. — Voyez *Jason*.
Médicis (Histoire de Marie de), 461, 462;
— (Catherine de). — Voyez *Catherine*;
— (Marie de). — Voyez *Marie*.
Medina Coeli (Duc de), 275.
Méléagre et Atalante, 275.
— (*Histoire de*), 303, 308, 347, 351;
— (*Mort de*), 217.
Meliant (Histoire de) et de la male beste, 54.
Melissi, peintre, 316, 317.
Melpomène, Polymnie, Clio, Euterpe et Thalie, 456.
Melter (Jean de), tap. de Bruxelles, 378.
Melun (Ville de), 294.
Memling (Hans), peintre, 133.
Ménageot (François-Guillaume), peintre, 455, 456.
Menou (Le sr de), directeur de Beauvais, 438, 472.
Mercier (Pierre), tap. à Berlin, 396, 397, 399.
Mercure changeant Aglaure en caillou, 418;
— *et Argus*, 494;

Mercure (Triomphe de), 362.
Mériel (Claude), teinturier en soie, 402.
Mérode (Famille de), 379.
Mérou (Noël-Antoine), tap. à Beauvais, 369, 433, 434.
Merveilles du monde (Les Sept), 250.
Mesnaige (Bon), tap. de Valenciennes, 249.
Messine secourue par le duc de Vivonne, 487.
Métamorphoses. (Les). — Voyez Ovide.
Metz (Siège de), 83.
Michallon (Achille-Etna), peintre, 475.
Michel (M. Francisque), 12.
Middelbourg (Ateliers de), en Flandre, 95.
Middelbourg (Ateliers de), dans les Provinces-Unies, 244, 252.
Mignard (Pierre), peintre, 355, 363, 364, 408, 410.
Mignon, peintre, 476.
Milan (Ateliers et tapissiers de), 104;
— (Exposition de), 376, 395;
— (Ville de), 227.
Milet (Jean), évêque de Soissons, 120.
Mille (Jean), tap. à Ferrare, 102.
Minerve (Triomphe de), 362.
Miracles de l'Eucharistie (Les), 142.
Miroir de Rome (Le), 43.
Mitté (Charles), tap. à Nancy, 400.
Mobilier national à Paris (Tapisseries appartenant au), 180, 184, 195, 319, 321, 323, 325, 329, 349, 353, 357, 361, 365, 370, 409, 410, 413, 419, 425, 433, 452, 457.
Modène (Tapissiers de), 105.
Mois de l'année (Les Douze), 51, 91, 227, 232, 316, 324, 333, 344, 400, 457, 474, 488;
— de Lucas, 184, 284, 352, 487, 490;
— *grotesques*, 183, 184, 352, 457;
— *grotesques à bandes*, 355, 362, 363, 364, 366, 478, 489, 494.
Moïse (Histoire de), 195, 275, 292, 303, 317, 328, 351, 380, 391;
— *frappant le rocher*, 316;
— *(Loi de)*, 122;
— *sauvé des eaux*, 283, 303. — Voy. Pharaon
Moisson (La), 490.
Molière, 287, 288;
— (*Comédies de*), 429, 437, 441.
Momper (Josse de), peintre, 268.
Moncade (Histoire du comte de), 376.
Monchy, 43;
— (André de), tap. d'Arras, 43, 45.
Monceaux (Château de), ou décembre, 360, 361 *;
— (Château de), 487.
Monmerqué, tap. aux Gobelins, 423, 424.
Monnoyer (Jean-Baptiste), peintre, 344, 476.
Mons (Ateliers de), 95, 248-249.
Monstres et verdures, 113*, 117.
Montaiglon (M. de), 137.
Montargis (Histoire du chien de), 237.
Montauban (Cathédrale de), 148.

Montefeltre (Frédéric de), 105.
Montereau (Attentat de), 60;
— (Tapisseries du tribunal de), 154.
Montfaucon (Dom Bernard), 84.
Montmorency, 212.
Montpellier (Tapissiers de), 96.
Montpezat (Tapissiers de), 119, 130, 148.
Monuments de la monarchie française (Les), 84.
Moralités, 80.
Morat (Bataille de), 76, 78.
Morel, conseiller au parlement, 195.
Morreels (Gilles), tap. d'Audenarde, 206.
Mort (La), 289*.
Mortagne (Nicolas et Pasquier de), tap. parisiens, 222.
Mortlake (Atelier de), 266, 278, 281, 318-329, 403, 482.
Moscovie. — Voyez Russie.
Motheron (Alexandre et Nicolas), tap. de Tours, 222, 299.
Moulins (Ateliers de), 257, 258;
— (Intendant de), 371.
Mouret, tap. à Amiens, 259.
Mouron (Feuilles de), 34, 47.
Mozin (Jean), tap. des Gobelins, 348, 424.
Muette (Étienne), tap. parisien, 27.
Mulard (François-Henri), peintre, 461, 462.
Muller (M. Charles-François), peintre, 462.
Mulot (Guillaume), tap. parisien, 39.
Munich (Ateliers de), 236, 266, 280, 332-334, 398-399, 481;
— (Musée national de), 32, 110, 195, 236, 303, 333, 378;
— (Palais royal de), 334.
Müntz (M. Eugène), 20.
Muret (Jean), tap., 96.
Murgalet (Pierre), peintre, 309, 310.
Muses (Les), 344, 351, 456, 458, 463.
Musique (La), 489, 492;
— (*Attributs de la*), 488.

N

Nabuchodonosor (Histoire de), 59.
Namur, 378.
Nancy (Ateliers de), 266, 333, 334-335, 399-402;
— (Bataille de), 76, 89;
— (Tapisseries de), 80, 81, 82, 90, 119.
Nantes (Révocation de l'édit de), 334, 371, 396;
— (*Révocation de l'édit de*), 376.
Naples, 317;
— (Ateliers de), 395.
Napoléon passant la revue des députés de l'armée; recevant les clefs de Vienne; pardonnant aux révoltés du Caire, 459.
Nassaro (Matteo del), peintre, 212, 216.

Nassau (*Portraits des comtes et dames de*), 180.
Nativité (la), 74, 142, 147 *, 148, 254, 262, 317.
Natoire (Charles-Joseph), peintre, 418.
Nattier (Marc), peintre, 420.
Nature morte, 399, 476.
Navarre (Tapissiers de la), 58, 59, 261, 282, 293.
Neilson (Daniel), tap. aux Gobelins, 431;
— (Jacques), *idem*, 424, 428, 431, 432.
Nemours (Duc et duchesse de), 475.
Neptune, 364, 490;
— *et Amimone*, 418;
— *et l'Amour implorant la grâce de Vénus*, 321 *;
— (*Triomphe de*), 362;
— (*Triomphe de*) *et d'Amphitrite*, 376.
Neri di Bicci, peintre, 104.
Neubourg (Château de), 236;
— (Comte Othon-Henri de), 236.
Neusse (Adrien de), tap. à Gisors, 369, 383.
Nevers (Comte de), 72;
— (Tapisseries de), 149.
Nicolaï, auteur de la Description de Berlin, 397, 398.
Nicolas V, pape, 103.
Nicolas de France, tap. à Mantoue, 100.
Nicolay (Jean), 136.
Nicopolis (Bataille de), 41, 72.
Niobé (Histoire de), 262, 263.
Nisse (Josse), tap. de Valenciennes, 249.
Noailles (François de), évêque de Dax, 218.
Noces de village, 418, 441.
Noé (Histoire de), 166, 192, 271.
Nokermann (Thomas), tap. d'Audenarde, 206.
Norbert (Le Père), 403.
Northumberland (Palais de), 403.
Nostrez (Tapissiers), 20, 21.
Notre-Dame (Histoires de), 40, 45.
— (*Histoire miraculeuse de*) *de la Poterie*, 200;
— (*Histoire de la statue de*) *du Sablon*, 160, 161 *;
— (Eglise), à Montpellier, 96;
— (Eglise), à Paris, 224, 292, 304, 310, 451.
— de Nantilly, à Saumur, 140, 143;
— du Sablon, à Bruxelles, 93.
Noyon (Juan), tap., 59.
Nuremberg (Eglise de Saint-Laurent à), 110;
— (Musée germanique de), 14, 32, 106, 107, 108, 109, 110;
— (Tapisseries de), 110.

O

Octavien de Rome (Histoire d'), 45.
Odot, huchier, 48.

Oedins (Étienne), tap. à Tournai, 384;
— (Jean), tap. d'Enghien, 280.
Œsterreich, auteur de la Description des palais de Sans-Souci, etc., 398.
Offices (Palais des), 232, 233, 316, 317.
Offrande à l'Amour, 441.— Voyez *Bacchus, Vénus*.
Oiron (Château d'), 494.
Oiseaux et verdures, 301.
On ne peut penser à tout, 420.
Ongnyes (Philippe d'), 258.
Opéra (Tapisseries pour la rotonde de l'), 464.
Opéras (Tenture des), 412, 415, 416, 420.
Orange (Guillaume, prince d'), 244, 247, 251;
— (Prince d'), 366.
Orangers, 88.
Orchies (Ateliers d'), 175, 200.
Orfèvrerie, fruits et accessoires, 476.
Orléans (Ateliers d'), 257, 258.
— (Monsieur, duc d'), frère de Louis XIV, 275.
— (Le duc d'), régent de France, 402.
Orléans-Montpensier (M^{lle} d'), 373.
Orphée, 216;
— *descendant aux enfers*, 418.
Orry (Philibert), contrôleur des finances, 407, 427.
Ostende (Jacques), tap. aux Gobelins, 344.
Othon IV, comte de Bourgogne, 23.
Othon et Louis de Bavière (Histoire des empereurs), 334.
Oudry (Jean-Baptiste), peintre, 369, 402, 408, 415, 427, 428, 434, 437, 441, 448, 473, 476, 490.
Ourches (Marquis d'), directeur de la manufacture de Beauvais, 471.
Ovide (Les fables ou métamorphoses d'), 192, 229, 230, 303, 383, 410, 422, 441.

P

Pairs (Les douze), 43, 53, 66. — Voyez *Roi de France*.
Paix (La) ramenant l'Abondance, 456.
Palais-Royal, ou janvier, 360.
Palais-Vieux, à Florence, 231, 317;
— (Atelier du), 391.
Palisson (Jean), peintre, 448.
Pannemaker (André de), tap. à Lille et à Douai, 276, 385, 386, 387.
— (Daniel de), tap. de Bruxelles, 276;
— (Érasme de), *idem*, 276;
— (François de), tap. à Lille, 276, 385, 387, 388;
— (Guillaume de), 180, 188, 191, 192, 240;
— (Pierre de), tap. bruxellois, 176, 179, 192;
— (Pierre de), tap. à Lille, 386.

Pannequin (François et André). — Voyez Pannemaker.
Pant, ou galerie pour la vente des tapisseries, 250, 277.
Papini (Guasparri di Bartolomeo), tap. à Florence, 262, 263, 315.
Paradis terrestre, 275.
Parceval le Gallois (Histoire de), 37, 38, 43, 45, 53, 66.
Parent, tap. d'Arras, 389;
— (Adrien), tap. bruxellois, 376.
Paris (Ateliers et tapissiers de), 58, 59, 60, 92, 222-225, 252-257. — Voyez Gobelins, Saint-Germain (atelier du faubourg), Louvre, Tournelles;
— (Bibliothèque de la ville de), 452;
— (Cathédrale de). — Voyez Notre-Dame;
— (Expositions universelles de), 463, 481;
— (*Plan de*), 301, 302;
— (Tapisseries de), 19, 20, 21, 22, 23, 24, 25, 26, 292;
— (Tapisseries conservées à), 130, 292, 356;
— (Tapisseries de la porte de), 4.
Páris (Histoire de), 262;
— (*Jugement de*), 418, 448. — Voyez Junon.
Paris (M. Louis), 126.
Paris de Marmontel (Portrait de), 419.
Parnasse (Le), 232, 355, 363, 490.
Parpart (Collection), 236, 494.
Parrocel (Charles), peintre, 412, 416.
Parties du monde (Les quatre), 334, 390, 391, 402.
Pasce oves (Le), 392.
Passavant, tap. en Angleterre, 403.
Passion (La), 32, 38, 39, 42, 50, 51, 66, 74, 82, 88, 126, 128, 138.
Pastor Fido, 284, 287.
Pastorale (La Noble), 441.
Pastorales, 41, 438, 490, 493;
Patel (Pierre), peintre, 291.
Pau (Château de), 180;
— (*Château de*), 462.
Paul III, pape, 94.
Paul IV, pape, 227.
Pauline (Chapelle), au Quirinal, 393.
Pavie (Bataille de), 188.
Paysages, 284, 373, 380, 391, 393, 395;
— montagneux, 403. — Voyez Verdures.
Pêche (La), 489, 490, 491;
— (*Retour de la*), 489;
— (*Sujets de*), 232, 380;
— (*La*) miraculeuse, 166, 463.
Pêcheurs, 458;
— à la ligne, 38. — Voyez Indes (tenture des).
Pêcheux (Laurent), peintre, 394.

Péchés mortels ou *capitaux (Les sept)*, 50, 179, 180.
Pecquereau (Vente), 493.
Peemans, tap. de Bruxelles, 378;
— (Georges), idem, 376;
— (Gérard), idem, 376.
Peigné (Robert), peintre, 257.
Peinture (La), 419.
Pénélope, 464.
Penni (François), peintre, 165.
Pentésilée, 34.
Pepersack (Daniel), tap. de Charleville, 266, 309, 310, 311, 313.
Pérathon (M. Cyprien), 311, 371, 446.
Percier (Charles), architecte, 477.
Père de famille (Le), 328.
Pericoli (Filippo), tap. à Rome, 393.
Pérouse (Ateliers et tapissiers de), 104.
Perpignan (Tapissiers de), 96.
Perrier (Mme), peintre, 458.
Persée (Histoire de), 176.
Pescaire (Marquis de), 188;
— (Princes de), marquis de Guast, 188.
Pesth (Tapissiers de), 110. — Voyez Bude.
Peterzom (Pierre), tap. de Gand, 203.
Pétrarque (Histoire de), 328;
— (*Triomphe de*), 158, 271;
— (*Triomphes de*), 158, 327.
Petri Setta Mezo, tap. à Bologne, 104.
Peyre (M. Émile), 215, 216.
Peyron (Jean-François-Pierre), peintre, 428, 455.
Phaéton (Histoire de), 262.
Pharaon (Histoire de), 43;
— (*Punition de*), 171;
— (*Songe de*), 232.
Phébé (Char de), 316.
Phèdre, 461.
Philbert (Pierre), tap. de Fontainebleau, 212.
Philibert-Emmanuel, gouverneur des Pays-Bas, 258.
Philippe II, roi d'Espagne, 207, 235, 237, 247, 251.
Philippe V, roi d'Espagne, 405.
Philippe le Beau, 84, 90, 95, 165, 166, 176, 203, 207.
Philippe le Bon, duc de Bourgogne, 55, 64, 66, 67, 73, 74, 75, 76, 80, 83, 86, 88, 93, 94, 95.
—, duc de Bourgogne, remettant le don de joyeuse entrée aux représentants des trois ordres, lors de son avènement, 379.
Philippe le Hardi, duc de Bourgogne, 34, 35, 36, 37, 38, 39, 40, 41, 42, 43, 44, 49, 50, 52, 54, 55, 66, 72, 84.
Philopator (Histoire de), 278.

Philosophie (Triomphe de la), 362.
Piat (M.), constructeur, 470.
Pichon (M. le baron Jérôme), 261.
Picon (F.), tap. d'Aubusson, 491.
Pie VI, pape, 393.
Pie IX, pape, 393.
Pierens (Jean), dit Scipman, tap. d'Enghien, 248.
Pieri (Giovanni-Francesco), tap. à Florence, 390.
Pierre (Jean-Baptiste-Marie), peintre, 408, 418, 428, 432, 441, 454.
Pierre de Bruxelles, tap. à Gênes, 227.
Pierre le Grand, empereur de Russie, 402.
Pieta, 232, 317.
Pietro di Andrea, tap. à Ferrare, 102.
Piganiol de la Force, 254.
Pignie (Jean), tap. parisien, 39.
Pinchart (M. Alexandre), 20, 24, 46, 60, 64, 86, 165, 172, 175, 199, 200, 206, 207, 240, 259, 278, 279, 328, 331, 402.
Pinçon (Robert), tap., 38, 39.
Pine (John), graveur, 244.
Pinel (Jacques), marchand parisien, 222.
Piombino (Déroute des Turcs à), 233.
Piscine probatique, 127, 128.
Pissonnier (Jean), tap. de Bruxelles, 176.
Pitti (Palais), 233.
Plaisance. — Voyez *Déduit.*
Plaisirs du monde (Les), 379.
Plancher (Dom), historien de la Bourgogne, 45, 73.
Plans de Paris, de Rome, de Constantinople, de Jérusalem, de Venise, 195, 240 ;
— *de Bois-le-Duc, de Louvain, de Bruxelles et d'Anvers*, 243. — Voyez *Cartes.*
Plantez (Bernard), tap. à Arras, 389.
Plessis-Macé (Château du), près Angers, 142.
Pluton et Proserpine (Histoire de), 262, 418. — Voyez *Proserpine (Enlèvement de).*
Poccetti (Bernardino), peintre, 262.
Poésie (Histoire de la), 332.
Poggio-Imperiale (Atelier de), à Florence, 391.
Poinsète, couturière, 47, 48.
Poissonnier (Arnould), tap. tournaisien, 91 ;
— (Jean), idem, 91.
Poissy (Colloque de), 251.
Poitiers (Tapisseries de), 13.
Polidore de Caravage, peintre, 301.
Poligny (Eglise des frères de), en Bourgogne, 204.
Pollastri (Giovanni), tap. à Florence, 390.
Polymnie, 456.

Pomone (Histoire de), 180, 189*, 192, 233, 250, 271, 278.
Pompadour (Marquise de), 407.
Pompée (Histoire de), 284 ;
— *(Tête de) présentée à César*, 105.
Pontgibaud (Comte de), 386.
Pontormo (Le), peintre, 232.
Pontseel (Jean), tap. d'Audenarde, 206.
Pontvallain (Bataille de), 52, 54.
Port Ercole (Prise de), 233.
Portefeuille archéologique de la Champagne, 134.
Portement de croix (Le), 263.
Portières, 351, 352, 353, 377, 378, 386, 391, 400, 410, 411, 457, 474, 477, 489, 491 ;
— aux armes de Foucquet, 305*, 307.
Portraits en tapisserie, 53, 66, 152, 153*, 180, 318, 323, 369, 386, 392, 400, 404, 419, 420, 421*, 460, 461, 463, 480, 490.
Ports de mer, 441.
Portugal (Généalogie des rois de), 165.
Porus devant Alexandre, 356.
Potsdam (Palais de), 397, 398.
Pourck (Bernard de), tap. d'Audenarde, 277.
Poussin (Nicolas), peintre, 291, 292, 303, 318.
Pousson (Henri), tap., 39, 92 ;
— (Robert), tap. lillois, 39, 92.
Pouez regarder..., 68.
Prague (Tapissiers de), 108.
Pralon (M.), 148.
Prédications des apôtres, 171, 271.
Préparation à la vie monastique, 110.
Présentation au temple, 31*, 32, 46, 119, 124.
Preuses (Les neuf), 37, 40, 66.
Preux (Les neuf), 40, 50, 66, 117, 118.
Priam (Histoire de), 328.
Priez (Toussaint), aumônier du duc de Bourgogne, 61.
Primatice (Le), peintre, 212, 216.
Printemps, 490.
Procaccini (Andrea), peintre, 392, 404, 405.
Procession des chevaliers de la Jarretière, 323.
Promenades et jeux sur les remparts, 107*, 109.
Proserpine et Pluton. — Voyez *Pluton.*
— *(Enlèvement de)*, 396, 441.
Psyché (Histoire de), 156, 180, 301, 379, 386, 398, 441, 457, 493.
— *à l'assemblée des dieux*, 463 ;
— *conduite par Zéphyr dans le palais de l'Amour*, 415 ;
— *et l'Amour endormis*, 420.
Puissance (La) temporelle et spirituelle du pape, 392.

TABLE ALPHABÉTIQUE

Pyrrhus, fils d'Achille, armé chevalier, 89, 154;
— *protégeant Andromaque*, 461.

Q

Quedlimbourg (Abbesse de), 16, 17;
— (Eglise de), 15, 18;
— (Tapisseries de), 108.
Quemiset, chimiste, 431.
Quicherat (Jules), 69, 114.
Quiévrain, 91.

R

Rabienne (Guillaume), tap., 59.
— (Jean), tap., 59.
Racan (Marquis de), 446.
Raes (François), tap. de Bruxelles, 271;
— (Jean), tap., 171, 267, 268, 271;
— (Jean) le jeune, tap., 271.
Raet ou Raedt (Jean), tap. de Bruxelles, 271, 276.
Ram (Guillaume de), marchand d'Anvers, 203.
Rançon (Louis), tap. aux Gobelins, 462.
Ransart (Jean de), tap. lillois, 92.
Ranson, peintre, 446.
Raphaël, peintre, 130, 163, 164, 165, 166, 167, 168, 180, 183, 184, 271, 301, 303, 319, 320, 351, 352, 355, 368, 376, 404, 457, 461, 463, 487, 488.
Ratisbonne (Tapisseries de l'hôtel de ville de), 109, 110.
Regnault (Jean-Baptiste), peintre, 455, 456.
Regnier (Pierre), tap. de Valenciennes, 281, 387.
Reims, 370;
— (Ateliers et tapissiers de), 96;
— (Hôtel-Dieu de), 127, 128;
— (Musée), 314;
— (Nicolas de), tap. parisien, 25.
— (Tapisseries de), 82, 83, 119, 130, 145*, 146, 309, 310, 311, 313*;
— (Toiles peintes de), 94, 124, 126, 127, 128, 155.
Reine de France (Histoire de la malheureuse), 237.
Rémus, fils de Romulus, donnant sa fille en mariage à Francus, fils d'Hector, 151.
— *et Romulus allaités par la louve,* marque de tapisserie, 394.
Renard (Le) et les Raisins, 490.
Renardin (Pierre), tap. parisien, 58.
Renaud (Gabriel et Jean), tap. et teinturiers, 402.

Renaud de Maincourt, tap. à Rome, 103.
Renaud de Montauban (Les enfants de) et de Riseus de Ripemont, 34;
— *(Histoire de) et sa victoire sur le roi de Danemark,* 66.
Renaud (Histoire de) et Armide, 284, 415.
Renée de France, duchesse de Ferrare, 222.
Rennes (Tapissiers de), 97.
Renommée (Histoire de Bonne), 40.
— (Portières de la), 355.
Renouvier (M. Jules), 96.
Repas (Le), 492, 494.
Résidences royales. — Voy. *Maisons royales.*
Restout (Jean), peintre, 410, 418.
Résurrection (La), 318.
Rethel (Antoine, comte de), fils de Philippe le Hardi, 42.
Réunion dans un parc, 490.
Révocation de l'édit de Nantes. — Voy. Nantes.
Révoil (Collection), 155.
Revue de la cavalerie à Barcelone, 193*.
Reymbouts (François), tap. de Bruxelles, 271;
— (Martin), *idem,* 243, 271.
Riccio (Emmanuel), marchand de tapisseries, 168.
Richard II, roi d'Angleterre, 41, 43, 45.
Richelieu (Cardinal de), 292, 297, 299.
Rinceaux, 457. — Voyez *Arabesques, Grotesques.*
Roard, chimiste, 459, 460.
Robert d'Artois, fils de la comtesse Mahaut, 23, 24.
Roby, peintre, 446, 477.
Roby le jeune, tap. d'Aubusson, 491.
Rocchi (Gaspard), tap. à Rome, 318.
Roger (Arrivée de) dans l'île d'Alcine, 416.
Rogier, tap. d'Aubusson, 477.
Roguet (Gilbert), marchand d'Aubusson, 312.
Roi de France et ses douze Pairs (Le), 42, 84.
Roi Modus (Le) et la Reine Ratio, 96.
Rois (Histoire des Trois), 37;
— *(Les) de France,* 284, 287.
Roland de la Platière, ministre de l'intérieur, 455.
Romain (Jules), peintre, 165, 212, 228, 256, 352, 355, 457;
— (Lucas), peintre, 212.
Romains (Histoire des premiers), 393.
Roman de la Rose (Histoire du), 36, 39, 42, 52, 157, 158.
Romanelli, peintre, 318.
Rome (Ateliers et tapissiers de), 59, 103, 104, 227, 231, 317-318, 390, 392-394, 404, 481-482;

Rome (Tapisseries conservées à), 130, 317.
— Voyez Plans.
Romulus (Histoire de) et de Rémus, 171, 183, 332. — Voyez Rémus.
Ronceray (Abbaye du), à Angers, 142.
Rondet, tap. à Saint-Pétersbourg, 402.
Rondot (M. Natalis), 96.
Roos ou Roose (Gilles), tap. à Alost, 280.
Roosebecke (Bataille de), 43, 44, 45, 47, 52, 54, 66, 73.
Roost (Jean), tap. à Florence, 226, 227, 228, 230, 231, 232, 233, 391;
— fils (Jean), idem, 231, 232, 262.
Roovere (Christophe de), tap. d'Ypres, 248.
Rosenborg (Château de), 331.
Rosso (Domenico del), tap. à Naples, 395.
Rostock, dans le Mecklembourg, 323.
Rothschild (M. le baron de), 169.
Rouget (M. Georges), peintre, 460.
Roy des Amants (Histoire du), 38.
Ruben auprès du puits où a été abandonné Joseph, 133.
Rubens (Pierre-Paul), peintre, 166, 267, 271, 272, 284, 293, 297, 301, 316, 320, 323, 386, 463, 488.
Rubichetto, tap. de Mantoue, 101.
Russes (Fêtes), 437.
Russie (Ateliers de), 328-331, 402-403, 433.
Russiens (Jeux), 441.
Rydams (Henri), tap. de Bruxelles, 275;
— fils (Henri), idem, 275, 378, 379.
Ryswick (Paix de), 400.

S

Sabadino, tap. égyptien, 102.
Sabines (Enlèvement des), 457.
Sackville Crow (Sir), tap., 324.
Sacre du roi, 356, 359.
Sacrements (Les), 292.
Sages de Rome (Les Sept), 66.
Saillié (Jean), tap. de Bruges, 198.
Saint Anatoile (La vie et les miracles de), 150, 198.
Saint-Ange (M.), peintre, 474, 475.
Saint Antoine (Histoire de), 43, 44, 53.
— (Miracles de), 37.
Saint Augustin. — Voyez Sciences, Trinité.
Saint Bernard (Passage du), 459.
Saint Bruno (Vie de), 460.
Saint Charlemagne. — Voy. Saint Georges.
Saint Claude et saint Antoine, 43.
Saint-Cloud (Galerie de), 355;
— (Tapisseries pour), 475;
— (Vue du palais de), 462.
Saint Crépin (Histoire de) et saint Crépinien, 224, 225, 304.

Saint Denis (Vie de), 40, 50, 51, 53.
Saint-Denis (Tapisseries pour l'abbaye de), 223, 257.
— (Tapisseries de la rue). — Voyez Paris (tapisserie de la porte de).
Saint-Donatien (Église de), à Bruges, 380.
— Saint Éleuthère (Vie de), 62, 63*, 64, 69, 119.
Saint-Esprit (Descente du), 226, 392.
Saint-Esprit (Hospice du), à Bruges, 199, 200.
Saint-Étienne (Couvent de), à Reims, 310;
— (Église de), à Auxerre, 146;
— (Histoire de), 146;
— (Lapidation de), 166, 460.
Saint-Ferdinand (Chapelle), à Dreux, 462.
Saint Florent (Vie de), 130, 139*, 140, 141*;
— (Abbaye de), à Saumur, 13, 14.
Saint François (Histoire de), 233.
Saint François d'Assise, 400.
Saint Georges, 234;
— (Histoire de), 41, 53, 54;
— et saint Charlemagne, 16.
Saint Géréon (Église de), à Cologne, 14, 15, 106.
Saint-Germain (Château de), 360, 493;
— (Chapelle du château de), 292.
Saint-Germain (Atelier du faubourg), 292, 300-302, 337.
Saint-Germain-l'Auxerrois (Église de), à Paris, 452.
Saint Gervais et saint Protais (Histoire de), 120, 140, 291, 292;
— (Église de), à Paris, 291, 292.
Saint Gilles (Histoire de), 387;
— (Église de), à Bruges, 198.
Saint-Gommaire (Église de), à Lierre, 204.
Saint Grael (Le), 50.
Saint-Hippolyte (Paroisse), à Paris, 367.
Saint-Inglevert (Joutes de), 67.
Saint Irénée, 63, 64.
Saint Jean recevant l'ordre d'écrire ses visions, 185. — Voyez Trinité.
Saint Jean-Baptiste (Vie de), 110, 138, 233, 316, 327, 457.
Saint-Jean (Hôpital), d'Arras, 223.
Saint Jérôme, 464.
Saint Joseph tenant l'enfant Jésus, 233.
Saint Julien (Hospitalité de), 316;
— (Vie de), 140.
Saint Laurent, patron des tapisseurs de Grammont, 203.
Saint-Lô (Musée de), 288.
Saint Louis, roi de France, 10, 11;
— (Trait de la vie de), 461.
Saint Marc (Histoire de), 231.

Saint-Marc (Atelier de), à Florence, 316, 391.
— (Église de), à Florence, 315.
Saint-Marcel (Faubourg), à Paris, 296, 297, 300, 302, 337, 338.
Saint Martin (Vie de), 138*;
— (Légende de) de Tours, 148.
Saint Maurelius et saint Georges (Actes de), 230.
Saint Maurille (Vie de), 138.
Saint-Méderic ou Saint-Merri (Église de), 253, 255, 282, 287.
Saint-Michel (Atelier de), à Rome, 404.
Saint-Nectaire (Jacques de), abbé de la Chaise-Dieu, 138.
Saint Nicaise, 311.
Saint-Omer, 86;
— (Tapissiers de), 25.
Saint Paul (Histoire de), 198, 276, 316, 335, 376, 457;
— à Lystra, 463;
— (Conversion de), 166, 275;
— devant l'Aréopage; en prison, 166;
— (Martyre de), 317.
Saint-Pétersbourg (Ateliers de), 381.
Saint Piat (Vie de), 61*, 62, 69, 119.
Saint Pierre (Histoire de), 103, 119, 120, 121*, 140;
— et saint Paul, 110, 220;
— (Remise des clefs à), 318, 319*;
— (Vocation de), 166, 317.
— (Chapelle de), à Valenciennes, 387;
— (Église de), à Saumur, 139, 140, 141, 220;
— (Église de), à Troyes, 96;
— (Église de), le vieil à Reims, 309.
Saint Protais. — Voyez Saint Gervais.
Saint Quentin (Légende de), 155, 156*.
Saint Remi, 311;
— (Vie de), 130, 145*, 146;
— (Église de), à Reims, 145, 146.
Saint-Riquier (Abbaye de), 13.
Saint Sacrement (Histoire du), 263.
Saint-Saturnin (Église de), à Tours, 138, 220.
Saint-Sauveur (Église de), à Bruges, 380.
Saint Théodore (Histoire de), 102.
Saint Theseus (Vie de), 50.
Saint Trond, 259.
Saint Urbain (Vie de), 122.
Sainte Agathe (Martyre de), 233.
Sainte Agnès, 110.
Sainte Anne (Vie de), 42, 66.
Sainte Catherine, 96, 200;
— (Histoire de) de Sienne, 317;
— (Religieuses de) du Tabernacle, à Nuremberg, 110.
Sainte Claire, 110.
Sainte Élisabeth, 110.
Sainte Famille, 317, 463.

Sainte Geneviève, patronne des tapissiers d'Alost, 204;
— (Confrérie de), à Audenarde, 93;
— (Fondation de l'abbaye de), 83.
Sainte-Gudule (Église), à Bruxelles, 268, 380.
Sainte Madeleine (Histoire de), 47, 96.
Sainte Marguerite (Vie de), 42, 52.
Saintes de Palestine (Les), 236.
Saisons (Les), 7, 301, 308, 316, 317, 324, 333, 343, 344, 347, 348, 351, 352, 355, 356, 363, 376, 379, 393, 488, 491;
— (Les) grotesques, 366.
Salazar (Tristan de), archevêque de Sens, 136.
Salins (Église de), 150, 198.
Sallaerts (Antoine), peintre, 268.
Sallandrouze de la Mornaix, tap. d'Aubusson, 477.
Salomon (Histoire de), 308;
— au milieu de sa cour, 102.
Salviati, peintre, 232.
Samson (Histoire de), 243, 272;
— et Dalila, 248.
San Donato (Collections de), 173, 268, 269, 273.
San Michele a Ripa (Atelier de), à Rome, 392, 393.
Sandrin (Alexandre), tap. de Valenciennes, 249.
Sansovino (Jacopo), peintre, 231.
Santa Barbara (Atelier de). — Voyez Madrid (Ateliers de).
Santa Maria della Salute, à Venise, 226.
Santa Maria in Transtevere (Atelier de), à Rome, 393.
Santerre ou de Sancerre (Comte de), 53 54.
Santi Riutti, tap. à Rome, 393.
Santigny, tap. à Munich, 398, 399, 481.
Sarrasin (Clément), tap. tournaisien, 91.
Sarrasinois (Tapissiers), 20, 21.
Sarte (André del), peintre, 317, 464.
Saturne (Histoire de), 233.
Saumur (Tapisseries de), 13, 130, 139*, 140, 141*, 142, 143*.
Saunders (P.), tap. à Londres, 403.
Sauvage (Jean) ou de Welde, tap. à Bruges, 150, 198.
Sauval, historien de Paris, 212, 224, 253, 282, 283.
Savary (Dictionnaire du Commerce de), 3, 4.
Savoie (Comte de). — Voyez Amédée VI.
Savonnerie (Manufacture de la), 21, 51 283, 294, 348, 370, 403, 461, 463, 489.
Saxe (Maréchal de), 380.
Saxe-Weimar (Grand duc de), 109.
Scanie (Guerre de), 331.
Scènes mythologiques. — Voyez Sujets mythologiques.

Schickler (Vicomte A. de), 152, 153, 234.
Schietecatte (Lievin), tap. à Douai, 383, 388.
Schneider (Vente), 493.
Schouvaloff (Comte), 154.
Sciences (Les Sept) et saint Augustin, 50.
Scipion (*Histoire de*), 183, 200, 275, 317, 318, 352, 457;
— (*Petit et Grand*), 212;
— (*Triomphes de*), 230.
Séchan (Vente), 491.
Seghers ou Pzegre (Jean), tap. à Maincy, 280.
Segon (Antoine), tap. de Bruges, 198.
Séléné, 461, 464. — Voyez *Diane*.
Sémélé (*Histoire de*), 226.
Sémiramis de Babylone (*Histoire de*), 52, 66.
Senèque et Caton, 16.
Sens (Tapisseries de), 130, 133*, 134*, 135*, 136, 137.
Sens (*Les Cinq*), 324, 463, 467.
Séville (Atelier de), 404.
Sèvres (Manufacture de), 464, 465.
Sforza (François), 104.
Sheldon (William), 235.
Sibylles (Les), 323.
Sienne (Ateliers de), 101, 102, 103, 105.
Sigismond, empereur, 41.
Silène barbouillé de mûres par Eglé, 420.
Simon, enlumineur, 48.
Simonnet (Claude), tap. aux Gobelins, 344.
— (Jean), tap. parisien, 392.
Slansgerup (Atelier de), 331.
Slot (Gerard), tap. à Ferrare, 228.
Smet (Jean de), dit Hans Gurts, tap., 248.
Snellinck (Jean), peintre, 279, 376.
Soho (Atelier de), 403.
Soignes (*Sites de la forêt de*), 180.
Soil (M. Eugène), 61.
Soissons (*Prise de*), 83;
— (Tapisseries de), 119, 120, 140.
Soleil (*Le Lever et le Coucher du*), 418.
Souain, près Sainte-Menehould, 136.
Soubise (*Portrait de Charles de Rohan, prince de*), 386.
Souef, peintre, 441.
Souet ou Souette (Jean), tap. aux Gobelins, 343, 344, 424.
Soufflot (Jacques-Germain), architecte, 408, 428.
Soulié (M. Eudore), 289.
Sources apportant leur tribut au Fleuve, 494.
Sourdes. — Voyez Comans (Hippolyte de).
Souyn (Jean), tap. de Fontainebleau, 212.
— Voyez Allardin de Souyn.
Spierinck (François), tap., 244, 251, 331.

Spinola (Louis), gouverneur des Pays-Bas, 280.
Spitzer (M.), 134, 150, 155, 157, 158, 161.
Squilli (Benedetto), tap. à Florence, 262.
Stain de Rechtenstain (Armoiries des), 110.
Stalins (Hubert), tap. d'Audenarde, 206.
Stanislas, roi de Lorraine, 401.
Starke (M. Frédéric), peintre, 475.
Steinheil (M.), peintre, 476.
Stolp (Château de), 237.
Stradan, peintre, 232, 233, 262.
Stuerbout (Martin), tap. en Moscovie, 328.
Stuyck (M. Gobino), directeur de l'atelier de Madrid, 482.
Suisse (Ateliers et tapissiers de la), 114-118.
Suisses (*Renouvellement d'alliance avec les*), 356, 359.
Sujets champêtres, 378, 490, 493, 494;
— *maritimes*, 493;
— *militaires*, 393;
— *mythologiques*, 355, 362, 386, 402, 443, 492;
— *pastoraux*. — Voyez *Pastorales*.
Sully (Duc de), 294.
Sultane servie par des esclaves; Toilette de la sultane, etc., 420.
Sultanes (*Collation des*), 491.
— (*Jardin des*), 491.
Sustris (Frédéric), peintre, 232.
Suvée (Joseph-Benoît), peintre, 455.
Suzanne (*Histoire de*), 124, 128, 154, 155, 288.
Swerts (François), marchand Anversois, 250.
Sylvain (*Histoire de*), 233.
Sylvie délivrée par Amynthe de la fureur d'un monstre, 463.

T

Talpaert (Jean), tap. d'Audenarde, 206.
Tapices (*Los*), 405.
Tapisseries à légendes ou à écriteaux, 68, 69, 70, 138.
Taraval (Hugues), peintre, 428.
Taxis (François de), 160.
Télémaque (*Histoire de*), 404, 438.
Télu (Jehan de), tap., 25.
Tempête, 395.
Teniers (*Sujets ou paysans de*), 275, 378, 380, 405, 488, 489, 490, 491, 492, 493.
Termes, 355.
Termini, tap. à Florence, 390, 391.
Termonde (Ateliers de), 175.
Ternois (Guy de), tap. d'Arras, 74.
Terrai (Abbé), 407.
Terre (*La*), 312, 372, 464.

Testament (Sacrifices de l'Ancien et du Nouveau), 220 ;
— (*Sujets de l'Ancien et du Nouveau*), 126, 138, 263, 301, 366, 409, 410.
Texier (Mathurin), tap. aux Gobelins, 343.
Thalie, 456.
Théagène et Chariclée, 310.
Thésée (Histoire de), 271, 422 ;
— (*Histoire de*) *et de l'Aigle d'or*, 34.
Thiéri de Reims, tap., 91.
Tirlemont (Ateliers de), 175.
Titien, peintre, 327, 463.
Titus sauvant les Juifs échappés de Jérusalem, 273*. — Voyez Jérusalem.
Tixier, peintre, 448 ;
— ou Texier (Jean), tap. de Fontainebleau, 212.
Tobie (Histoire de), 260, 316, 317;
— (*Retour de*), 409*, 410.
Todi (Atelier de), 105.
Toens (Guillaume), tap. de Bruxelles, 271.
Toiles peintes. — Voyez Reims.
Toison d'or (Ordre de la), 74, 75, 88.
Tolosa (Bataille de), 460.
Torcy (Atelier de), 369, 384, 385, 386, 388.
Tornatura, 465*.
Tourcoing (Atelier de), 280.
Tournai (Ateliers et tapissiers de), 57, 74, 85, 86-91, 92, 95, 96, 175, 197-198, 205, 237, 247-248, 252, 279, 280, 369, 383, 384-385, 386, 388 ;
— (Cathédrale de), 61, 62, 63, 119 ;
— (*Siège de*), 356 ;
— (Tapisserie de), 61, 62, 63, 64, 200 ;
— (Ville de), 86, 93.
Tournelles (Atelier de l'hôtel des), à Paris, 253, 283, 296.
Tournoi, 199*, 200.
— *sur la place de Santa Croce*, 317.
Tours (Ateliers et tapissiers de), 59, 140, 142, 218-222, 295, 298-300, 307, 309, 355 ;
— (Églises de), 138.
Tourterelles (Tapisseries à), 128.
Trajan (Justice de), 78, 94, 119.
Transfiguration (La), 318, 463.
Tremblay (Barthélemy), sculpteur, 282.
Trente (Bataille des), 67.
Trèves (Archevêque de), 243 ;
— (Entrevue de), 76.
Trianon (Palais de), 352.
Trinité (Atelier de la), à Paris, 224, 225, 252, 253, 254, 255, 261, 282, 293, 304, 337.
Trinité (La), 392 ;
Trinité (La) avec saint Jean et saint Augustin, 223.

Triomphe de la Religion, 272 ;
— *de l'Eglise*, 267, 272 ;
— *du Commerce et de l'Industrie*, 491 ;
— *romain*, 491.
Triomphes des dieux, 180, 184, 344, 355, 360, 362, 365, 380. — Voyez Amphitrite, Bacchus, César, Flore, Hercule, Mercure, Minerve, Neptune, Pétrarque, Philosophie, Scipion, Vénus, Vices.
Triste Preudom (Histoire du roi), 54.
Trivulce (Famille de), 227.
Troie (Destruction de), 38, 88 ;
— (*Histoire de*), 105, 166, 267, 271, 298, 328 ;
— (*Siège de*), 87 *, 153, 154, 251, 275.
Troyes, 47, 49, 96, 122 ;
— (Ateliers de), 96, 225.
Tubi (Jean-Baptiste), sculpteur, 347.
Tuileries (Atelier installé dans les), 338 ;
— (*Château des*), ou octobre, 360, 493 ;
— (Salon bleu des), 467, 472, 473.
— (Tapisseries pour les), 467, 472, 473.
Tunis (Conquête du royaume de), 188, 191, 192, 193, 195*, 240, 243, 379, 404.
Tura (Cosimo), peintre, 102.
Turcs (*Sujets*), 488, 491.
Turin (Ateliers et tapissiers de), 389, 390, 392, 394-395, 396, 481 ;
— (Collection royale de), 439 ;

U

Udine (Jean d'), peintre, 165.
Ulysse (Histoire d'), 267.
Urbain IV, pape, 122 ;
— (*Vie d'*), 225.
Urbain VIII, pape, 317, 318.
— (*Histoire d'*), 318 ;
— (*Portrait d'*), 318.
Urbin (Atelier d'), 105.

V

Vail (M.), 420.
Vaillant (M.), 309.
Vainqueur (Le), 464.
Valavès (Lo sr), 297.
Valenciennes (Tapissiers et ateliers de), 25, 26, 57, 91, 175, 199*, 200, 249, 280-281, 387.
Valentin d'Arras, tap. à Venise, 101.
Van Aelst (Pierre) ou d'Enghien, tap., 165, 166, 176, 192.
Van Alsloot (Denis et Louis), peintres, 268.
Van Amling, graveur, 334.
Van Beveren (Baudouin), tap. de Bruxelles, 276.

Van Boereghem (Matthieu), tap. d'Audenarde, 206.
Van Boucle (Pierre), peintre, 291.
Van Brussel ou Van Romme (Jean), peintre, 179.
Van Brustom (Bernard), tap., 268, 272;
— (Chrétien), tap., 272.
Van Caeneghem (Gaspard), tap. à Lille, 281.
Van Coppenolle (Daniel), tap. d'Audenarde, 383.
Van Dael (Jean-François), peintre, 475.
Van de Stremstrate (Jean), tap. d'Enghien, 248.
Van den Broucke (Jacques), tap. d'Audenarde, 206.
Van den Cappellen (Guillaume), tap. d'Audenarde, 206.
Van den Eichen, tap. à Kioge, 331, 332.
Van den Eynde (Catherine), veuve de Jacques Geubels, tap., 268.
Van den Guchte (Pierre), tap. de Bruxelles, 268.
Van den Hecke (les), tap., 268 ;
— (Antoine), tap. bruxellois, 272 ;
— (François), idem, 272 ;
— (Jean), idem, 272 ;
— (Jean-François), idem, 272, 376, 378, — 379;
— (Pierre), idem, 379.
Van den Kerchove (Josse), teinturier des Gobelins, 340, 431.
Van den Kethele (Arnould), tap. d'Audenarde, 206.
Van den Leen (Jean), tap. d'Enghien, 280;
— (Nicolas), idem, 382.
Van den Neste (Antoine), tap. d'Audenarde, 206.
Van den Muelene (Martin), tap. d'Audenarde, 206.
Van der Biest, tap. d'Enghien, 280 ;
— (Jean), tap. à Munich, 266, 333.
Van der Borcht ou Borght (Les), tap., 376, 378, 380, 381, 491, 492;
— (Gaspard), tap. bruxellois, 378, 380;
— (Jacques), idem, 376, 378, 381, 382 ;
— (Jean-François et Pierre), idem, 380.
Van der Bosch (Jean), tap., 333.
Van der Bruggen (Conrad et Gaspard), tap. de Bruxelles, 275.
Van der Busch (Ambroise), tap. aux Gobelins, 344.
Van der Cammen (Henri), tap. d'Enghien, 280.
Van der Goes (Jean), tap. à Venise, 332.
Van der Goten (Jacques ou Jacob), tap. à Madrid, 404, 482.
Van der Hagen (Melchior), tap. à Nancy, 334.
Van der Hameyden (Bernard), tap. à Nancy, 334, 335.
Van der Hante (Guillaume), tap. d'Audenarde, 278.
Van der Meulen (Jean-François), peintre, 344, 379.
Van der Moyen ou Dermoyen, tap. bruxellois, 280. — Voyez Dermoyen.
Van der Stichelen (François), tap. d'Audenarde, 383, 385.
Van der Straten (Gérard), tap. de Gand, 203.
Van der Strecken, tap., 494.
Van der Tommem (Gabriel), tapissier de Bruxelles, 176.
Van der Weyden (Rogier), peintre, 78, 94, 160, 176, 180.
Van der Wichtere (François), peintre d'Ypres, 92.
Van Dyck (Antoine), peintre, 323.
— (Portrait de), 323.
Van Galdre (Nyskin), peintre, 248.
Van Glabeke (Michel), tap. à Alost, 280.
Van Habbeke (Gilles), tap. de Bruxelles, 275.
Van Haesten (Robert), marchand d'Anvers, 249.
Van Hasselt (Bernardino), tap. à Florence, 316, 317;
— (Jacques-Ebert), idem, 315, 316.
Van Hecke (P.), tap., 492. — Voyez Van den Hecke.
Van Heuven (dlle), femme Behagle, 367, 368.
Van Horne (Philippe), tap. d'Audenarde, 207.
Van Leefdale (Jean et Guillaume), tap. de Bruxelles, 276, 494.
Van Loo (Amédée), peintre, 398, 408, 420;
— (Carle), peintre, 418, 419, 422, 445;
— (Louis-Michel), peintre, 419.
Van Mander (Carel), historien, 94, 244, 251, 280;
— (Carel) fils, 268, 269, 271, 272.
Van Oort (Lambert), peintre, 243.
Van Orley (Bernard), peintre, 166, 176, 179, 191, 379;
— (Evrard), peintre, 332 ;
— (François), peintre, 379;
— (Jean), peintre, 376, 379, 380.
Van Quickelberghe (Jean et Emmanuel), tap. d'Audenarde, 278, 281, 309, 320;
— (Vincent), tap., 266, 277, 281, 309, 389.
Van Rakebosch (Pierre), tap. d'Audenarde, 206.
Van Verren (François), tap. d'Audenarde, 279, 384.
Van Zeune (Jacques), tap. de Bruxelles, 276.

TABLE ALPHABÉTIQUE

Varennes (Château de), 154.
Vasari (Georges), peintre, 231, 232.
Vasseur (M. Charles), 61.
Vatican (Tapisseries du), 163, 164, 165, 167, 393, 460, 481. — Voyez *Chambres du Vatican.*
Vaucanson (Jacques de), mécanicien, 428, 431.
Vaucelles (Trève de), 188, 258.
Vaudemont (Prince de), 275.
Vaux (Château de), 307, 308, 492.
Vavoque (Jean), tap. aux Gobelins, 343.
Véez cy jeunesse..., 68.
Velasquez, peintre, 237.
Vendanges (Les), 490.
Vengeance de Notre-Seigneur (La), 126, 128.
Venise, 262, 263, 332;
— (Ateliers et tapissiers de), 58, 101, 226, 315, 316, 389, 390, 394, 396;
— (Basilique de), 231. — Voyez *Plans.*
Venneville (Marquis de), 410, 417.
Vénus, 493;
— *(Adieux de)*, 463;
— *aux forges de Lemnos*, 418, 448;
— *(Débat entre Jeunesse et Vieillesse à la cour de)*, 80;
— *et Adonis*, 379;
— *(Histoire de) et de l'Honneur*, 80;
— *(Offrande à)*, 488, 490;
— *(Temple de)*, 441;
— *(Toilette de)*, 487;
— *(Triomphe de)*, 362, 365*, 487.
Verdier (François), peintre, 344.
Verdun (Marguerite de), femme de N. Bataille, 34.
Verdure (Louis), tap. à Tournai, 385.
Verdures, 59, 137*, 138, 176, 204, 207, 208, 292, 301, 332, 352, 385, 387, 389, 441, 447*, 467, 478, 490, 491.
Vermay ou Vermeyen (Jean), peintre, 191.
Vermillon (Jean-Baptiste), tap. de Bruxelles, 379.
Vernansal (Guy-Louis), peintre, 441.
Vernet (Carle), peintre, 459;
— (Horace), peintre, 460, 462.
Verrier (François), tap., 294.
Versailles (Palais de), ou avril, 360.
— (Palais de), 340, 360, 422.
Vertus (Les), 308, 328.
Vervins (Paix de), 293.
Vices (Combat des) et des Vertus, 110, 177*, 179;
— *(Histoire des) et des Vertus*, 41, 52, 53, 155, 156.
— *(Triomphe des) et des Vertus*, 298.
Vie humaine (La), 232, 233.
Vien (Joseph-Marie), peintre, 418, 420, 441.
Vienne (Atelier de), 481, 482;

Vienne (Délivrance de), 400;
— (Description du trésor de), 206;
— (Tapisseries de), 80, 88, 130, 168, 175, 195, 206, 207, 227, 238, 267, 334, 379, 380, 400.
Vierge, 198;
— *à la perle*, 404;
— *(Assomption de la)*, 74, 199, 311, 463;
— *au poisson*, 463;
— *avec l'enfant Jésus*, 200, 311, 316, 317, 386, 392;
— *(Couronnement de la)*, 38, 42, 43, 52, 66, 74, 131*, 133, 199;
— *(Glorification de la)*, 126;
— *(Histoire de la)*, 142, 230;
— *(Mort de la)*, 37, 66, 199;
— *(Naissance de la)*, 396;
— *(Purification de la)*, 392;
— *(Sept joies de la)*, 74;
— *(Vie de la)*, 32, 74, 145, 146, 148, 157*, 158*, 292. — Voyez *Annonciation, Madone, Nativité, Notre-Dame, Pieta, Sainte Famille, Visitation.*
Vigevano (Atelier de), 227, 228.
Vigne (Pierre), tap. à Berlin, 397, 398.
Vignerons et Bûcherons, 90, 328.
Vignon (Claude), peintre, 314.
Vilain XIV (Comte), 376.
Vincennes (Château de), ou juillet, 360.
Vincent (François-André), peintre, 455, 456.
Vincidor (Thomas), peintre, 166.
Visitation (La), 147*.
Vitré (Ateliers de), 97.
Vœu du faisan (Festin dit le), 75.
Vœux du Paon (Les), 54.
Von Lacke (Henri), tap. d'Enghien, 204.
Voragine (Jacques de), auteur de la Légende dorée, 146.
Vos (Michel de), tap. bruxellois, 240.
Vouet (Simon), peintre, 283, 284, 291, 301.
Vues d'architecture, 395.
Vulcain et deux Cyclopes, 391;
— *(Forges de)*, 418, 490;
— *(Histoire de)*, 180; 321*, 324, 325*, 327, 329*, 495.

W.

Waghenere (Jean de), tap. d'Audenarde, 206.
Wallace (Sir Richard), 155, 157.
Wallinc (Guillaume), peintre, 198.
Walois (Hugues), tap. d'Arras, 41;
— (Jean), *idem*, 74.
Walrave (Josse), tap. d'Audenarde, 206.

Warniers (Adrien), tap. à Copenhague, 386;
— (Guillaume), tap. à Lille, 378, 386;
— (Veuve). — Voyez Ghuys.
Wartburg (Château de), 109.
Watteau (Antoine), peintre, 445, 478.
Wauters (M. Alphonse), 172, 192, 231, 268, 378.
Wauthen (Gérard), tap. à Amiens, 259.
Welf (Louis de), tap. d'Audenarde, 207.
Wesel (Atelier de), 237.
Willemets (Pierre), tap. d'Audenarde, 206.
Witte (Pierre de), peintre, 333.
Wouwermans (Philippe), peintre, 380.
Wyck (Johannes de), tap. à Copenhague, 331.

Y

York (Duc d'), 45.
Ypres (Ateliers d'), 92, 175, 248.
Yvain (*Tapis de messire*), 50.
Yvart (Baudrin), peintre, 344.

Z

Zélandais (*Victoires des*) *sur les Espagnols*, 244, 252.
Zénobie (*Histoire de*), 278, 376.
Zeuxis *choisissant un modèle parmi les plus belles filles de la Grèce*, 455.
Zimmermann (Christophe), peintre, 333.
Zuccherelli (Francesco), peintre, 403.

TABLE DES PLANCHES

LA DAME A LA LICORNE
(Planche en couleur, frontispice.)
Tapisserie du commencement du xvi° siècle provenant du château de Boussac (Musée de Cluny).

Fragment d'une tapisserie provenant de l'église Saint-Géréon de Cologne, (musée de Lyon) 15
La Présentation au Temple. Tapisserie du xiv° siècle appartenant à M. Léon y Escosura 31
Le Renversement des idoles. Panneau d'une tapisserie d'Arras, portant la date de 1402 (cathédrale de Tournai) 62
Le Baptême des païens. Panneau d'une tapisserie d'Arras portant la date de 1402 (cathédrale de Tournai). . . . 63
César passant le Rubicon. Tapisserie de Berne 65
Alexandre, roi d'Écosse, débarquant en Italie. Tapisserie du commencement du xvi° siècle. 77
La Condamnation de Banquet. Tapisserie de Nancy. 81
Épisode du siège de Troie. Tapisserie du tribunal d'Issoire. 87
Pyrrhus, fils d'Achille, armé chevalier. Fragment d'une tapisserie ayant appartenu à Bayard. 89
Promenades et jeux sur les remparts. Tapisserie allemande de la fin du xv° siècle (musée Germanique de Nuremberg) 107
Tapisserie allemande du xv° siècle (hôtel de ville de Ratisbonne) . . . 109

Sujet symbolique sur l'Amour. Tapisserie allemande ou suisse de la fin du xv° siècle. 111
Tapisserie à monstres et à verdures. Tapisserie allemande ou suisse de la fin du xv° siècle. 113
Judas Machabée, Arthur, Charlemagne et Godefroy de Bouillon. Tapisserie allemande ou suisse de la fin du xv° siècle. 115
Le Martyre de saint Pierre. Tapisserie de la cathédrale de Beauvais. 121
La Piscine probatique. Toile peinte de l'Hôtel-Dieu de Reims; commencement du xvi° siècle. 127
Le Couronnement de la Vierge. Tapisserie flamande datée de 1486, donnée au musée du Louvre par le baron Davillier. 131
L'Adoration des Mages. Tapisserie du commencement du xvi° siècle (cathédrale de Sens). 133
Le Couronnement de Bethsabée. Tapisserie du commencement du xvi° siècle (cathédrale de Sens). 134
Esther et Assuérus. Tapisserie du commencement du xvi° siècle. . . 135
Les Saintes femmes au tombeau du Christ. Tapisserie de la Chaise-Dieu, xvi° siècle 136
Verdure du xvi° siècle (musée des Gobelins). 137

LES ROIS DÉPOSANT LEURS COURONNES
AUX PIEDS DU CHRIST
(Planche en couleur, p. 138.)
Fragment de la tenture de l'Apocalypse, fin du xvi° siècle.
(Cathédrale d'Angers).

Scènes de la vie de saint Florent. Tapisserie datée de 1527 (église Saint-Pierre, à Saumur)..... 139

Les *Miracles de saint Florent.* Tapisserie datée de 1527 (église Saint-Pierre, à Saumur)....... 141

Les *Anges portant les instruments de la Passion.* Tapisserie du commencement du xvie siècle (église Notre-Dame de Nantilly, à Saumur)... 143

Les *Miracles de saint Remi.* Dernière pièce de la tenture de l'église Saint-Remi, à Reims....... 145

La Naissance de Jésus-Christ; la Visitation. Pièce de la tapisserie d'Aix. 147

Levée du siège de Dijon. Fragment d'une tapisserie du xvie siècle.... 149

Rémus, frère de Romulus, donnant sa fille en mariage à Francus, fils d'Hector. Pièce de la tenture des *Anciens rois des Gaules* (cathédrale de Beauvais)............. 151

Le *Roi Charles VIII.* Tapisserie du xvie siècle (appartenant à M. A. de Schickler) 153

Les *Miracles de saint Quentin.* Tapisserie du xvie siècle (musée du Louvre) 156

Scènes de la vie de la Vierge. Tapisserie flamande du xvie siècle (collection de M. Spitzer)....... 157

La Vierge, sainte Anne et l'Enfant Jésus. Tapisserie flamande du xvie siècle (collection de M. Spitzer)..... 158

Le Christ apparaissant à la Madeleine. Tapisserie du xvie siècle (musée du Louvre)....... 159

Les *Miracles de la statue de Notre-Dame du Sablon.* Tapisserie bruxelloise du xvie siècle (collection de M. Spitzer)............. 161

Marques de Jacques Geubels et de Nicolas Leyniers........... 168

Grotesques. Tapisserie bruxelloise du xvie siècle (collection de M. le baron de Rothschild) 169

Marques de Jean Raes, de J. Geubels et d'autres tapissiers bruxellois... 171

Le *Calvaire.* Tapisserie flamande du xvie siècle (collection de San Donato)............. 173

Les *Vices et les Vertus.* Fragment d'une tapisserie représentant l'*Infamie*, tapisserie bruxelloise du xvie siècle (collection royale de Madrid)............. 177

Marque de la première pièce des *Sept Péchés capitaux* 179

Marques de Guillaume de Pannemaker et de plusieurs pièces de l'*Histoire de Pomone* et des *Triomphes des dieux.* 180

Le *Baptême de Jésus-Christ.* Tapisserie bruxelloise du xvie siècle (collection royale de Madrid) 181

Marques de Jean et d'Antoine Leyniers............. 183

Marque de la tenture des *Chasses de Maximilien*........... 184

Saint Jean recevant l'ordre d'écrire ses visions. Scène de l'*Apocalypse,* tapisserie bruxelloise du xvie siècle (collection royale de Madrid) ... 185

Alexandre passant le Granique. Pièce de l'*Histoire d'Alexandre,* tapisserie bruxelloise du xvie siècle (collection royale de Madrid)...... 187

Vertumne présidant à la récolte des vergers. Pièce de la tenture de *Vertumne et Pomone*, tapisserie bruxelloise du xvie siècle (collection royale de Madrid)........ 189

Marques de Guillaume de Pannemaker sur diverses pièces de l'*Apocalypse*. 191

Marques de François Geubels et de Guillaume de Pannemaker..... 192

Revue de la cavalerie à Barcelone. Fragment de la tenture de la *Conquête de Tunis par Charles-Quint,* tapisserie bruxelloise du xvie siècle (collection royale de Madrid)... 193

Tournoi. Tapisserie du xvie siècle (musée de Valenciennes) 199

Les *Quatre Anges de l'Euphrate.* Fragment de la tenture de l'*Apocalypse,* tapisserie bruxelloise du xvie siècle (collection royale de Madrid)............. 201

Marques des tapissiers d'Audenarde, d'après une pièce des archives de Bruxelles............. 206

Tapisserie à grotesques, attribuée à l'atelier de Fontainebleau, xvie siècle (appartenant à M. Maillet du Boulay)............. 209

Arabesques de Ducerceau 211

Cybèle, tapisserie attribuée à l'atelier de Fontainebleau (musée des Gobelins)............. 213

Bacchus. Fragment de tapisserie à grotesques (appartenant à M. Émile Peyre)............. 215

Latone changeant les paysans en grenouilles. Tapisserie aux chiffres de Diane de Poitiers (château d'Anet). 217

Tapisserie aux armes de François de Noailles, évêque de Dax, mort en 1587, d'après Gaignières. 219

Tapisserie aux armes royales, avec le chiffre et la salamandre de François Ier, d'après Gaignières. 221

Aréthuse changée en fontaine [1]. Pièce de la suite des Métamorphoses d'Ovide; atelier de Ferrare, xvie siècle. 229

Reddition de Hulst. Pièce de la tenture des Victoires de l'archiduc Albert, tapisserie bruxelloise de la fin du xvie siècle (collection royale de Madrid). 241

Assaut de Calais. Pièce de la tenture des Victoires de l'archiduc Albert, tapisserie bruxelloise de la fin du xvie siècle (collection royale de Madrid). . 245

LES MIRACLES DE SAINT MARTIN
(Planche en couleur, p. 248.)
Tapisserie du commencement du xvie siècle (cathédrale d'Angers).

L'Ascension, d'après le dessin de H. Lérambert, destinée à être exécutée en tapisserie à l'atelier de la Trinité, pour l'église Saint-Merri. . . 255

Marque de Geubels sur une pièce de l'Histoire de Décius 267

Histoire d'Alexandre. Tapisserie flamande du commencement du xviie siècle, d'après un carton de Carel van Mander fils (collection de San Donato). 269

Détails de la tapisserie de Carel van Mander. 272

Titus sauvant les Juifs échappés de Jérusalem. Tapisserie flamande du xviie siècle (collection de San Donato). 273

Les Fiançailles. Pièce des Amours de Gombaut et de Macée, d'après la gravure sur bois du xvie siècle. . . 285

La Mort. Dernière pièce des Amours de Gombaut et de Macée, d'après la gravure sur bois du xvie siècle. . . 289

Marque des Amours de Gombaut et de Macée et d'une tapisserie d'Hercule luttant contre Antée. 291

Portière aux armes de Foucquet, dessin de Charles Lebrun, exécuté pour l'atelier de Maincy 305

Jésus présenté au temple. Tapisserie de l'Histoire de Jésus-Christ, par Daniel Pepersack (cathédrale de Reims). 313

La Mission de saint Pierre. Tapisserie de la manufacture anglaise de Mortlake exécutée d'après les cartons de Raphael (mobilier national). 319

Neptune et l'Amour implorant la grâce de Vénus. Pièce de l'Histoire de Vulcain; manufacture anglaise de Mortlake (mobilier national). . . . 321

Jupiter et Vulcain. Pièce de l'Histoire de Vulcain (idem) 325

Les Amours de Mars et de Vénus. Pièce de l'Histoire de Vulcain (idem). 329

Colbert visitant la manufacture des Gobelins 341

L'Eau. Tapisserie de la tenture des Éléments d'après Le Brun; manufacture des Gobelins, vers 1665 . . 345

Le Mariage de Louis XIV. Tapisserie de l'Histoire du roi; manufacture des Gobelins (mobilier national). . . . 349

La Défaite des Espagnols au canal de Bruges. Tapisserie de l'Histoire du roi 353

Le Siège de Douai. Tapisserie de l'Histoire du roi. 357

LOUIS XIV VISITANT LES GOBELINS
(Planche en couleur, p. 360.)
Tapisserie exécutée aux Gobelins vers 1675 (mobilier national).

Le Château de Monceaux. Tapisserie de la suite des Mois ou Résidences royales; manufacture des Gobelins, vers 1670 (mobilier national). . . . 361

Junon, de la suite des Mois grotesques à bandes par Charles Audran. Manufacture des Gobelins. . . 362

Mars, de la suite des Mois grotesques à bandes 363

Neptune, de la suite des Mois grotesques à bandes 364

Le Triomphe de Vénus. Pièce de la tenture des Triomphes des Dieux; manufacture des Gobelins, vers 1680 (mobilier national) 365

Portière aux armes d'Angleterre. Tapisserie de Bruxelles, xviiie siècle (appartenant à M. Bellenot). . . . 377

[1] Cette tapisserie fait aujourd'hui partie du musée des Gobelins, à qui elle a été cédée par son précédent propriétaire, M. le comte de Briges.

Le *Retour de Tobie*. Tapisserie de la tenture de l'*Ancien Testament*; manufacture des Gobelins, vers 1710 (mobilier national)........ 409

Portière de Diane. Manufacture des Gobelins, xviii° siècle (mobilier national).............. 411

Don Quichotte au bal de don Antonio. Tapisserie de l'*Histoire de don Quichotte* par Charles-Antoine Coypel; manufacture des Gobelins, vers 1740 (mobilier national)........ 413

Premier encadrement de l'*Histoire de don Quichotte* par Charles Coypel, d'après une tapisserie appartenant à M. le marquis de Venneville.... 417

Jason et Médée. Tapisserie de l'*Histoire de Jason* par J.-F. de Troy; manufacture des Gobelins, vers 1750 (mobilier national).......... 419

Portrait de M^{lle} Clairon. Tapisserie des Gobelins (collection de M. Vail). 421

Diane et Endymion. Tapisserie de la suite des *Amours des Dieux* par Boucher; manufacture des Gobelins, vers 1760 (mobilier national).... 425

Don Juan. Tapisserie de la suite des *Comédies de Molière*, d'après Boucher; manufacture de Beauvais, 1750............... 429

Dossier de Canapé. Manufacture de Beauvais, xviii° siècle....... 432

La Balançoire. Tapisserie de Beauvais, d'après Boucher (mobilier national)............... 433

Grand canapé Louis XVI recouvert de tapisserie de Beauvais (collection Hamilton)............. 435

Fragment de bordure. Manufacture de Beauvais............. 437

Bacchus et Ariane. Tapisserie de Beauvais, d'après Boucher (collection royale de Turin).......... 439

Dossier de canapé. Manufacture de Beauvais, xix° siècle......... 441

Scène mythologique, d'après Boucher. Manufacture de Beauvais, xviii° siècle (collection Double)....... 443

Verdure du xviii° siècle. Manufacture d'Aubusson (?).......... 447

Tapisserie décorative, fabriques d'Aubusson, xviii° siècle........ 449

Tornatura. Tapisserie exécutée aux Gobelins pour la nouvelle manufacture de Sèvres d'après M. Lechevallier-Chevignard......... 465

Écran exécuté vers 1835 à Beauvais pour le salon bleu des Tuileries.. 467

Panneau de tapisserie exécuté par Chenavard, en 1837, dans le style du xviii° siècle............ 469

Siège de fauteuil exécuté à Beauvais vers 1835 pour le salon bleu des Tuileries............. 472

Dossier du fauteuil précédent..... 473

TABLE DES MATIÈRES

Avertissement VII
Introduction 1

CHAPITRE PREMIER

La tapisserie avant le XIV^e siècle . . 9

CHAPITRE DEUXIÈME

La tapisserie depuis le commencement du XIV^e siècle jusqu'à la mort du duc de Bourgogne Philippe le Hardi (1300-1404) 19

CHAPITRE TROISIÈME

La tapisserie depuis la mort de Philippe le Hardi jusqu'à la prise de la ville d'Arras par Louis XI (1404-1477). . . 57

France et Bourgogne : *Paris*. . . . 58
Arras. 59
Tournai 86
Valenciennes. 91
Bruges. — Lille. — Ypres. 92
Amiens, Cambrai. — Audenarde. — Bruxelles. 93
Gand. 94
Middelbourg (en Flandre). — Mons, Alost. — Enghien 95
Lyon. — Perpignan, Troyes. — Avignon, Reims, Montpellier. . . . 96
Vitré, Rennes. — Aubusson, Felletin. 97

Italie 99
Mantoue. 100
Venise. 101
Ferrare. 102
Sienne. — Rome 103
Florence. — Pérouse. — Bologne. — Milan 104
Urbin, Todi, Correggio. 105
Espagne 105
Angleterre. — Allemagne. 106
Suisse 114

CHAPITRE QUATRIÈME

La tapisserie depuis la ruine des ateliers d'Arras jusqu'à l'abdication de Charles-Quint (1477-1555) 129

Pays-Bas : *Bruxelles*. 160
Tournai 197
Bruges. 198
Lille, Valenciennes. — Orchies, Lannoy. 200
Béthune. — Ath, Louvain, Binche. — Grammont, Lessines, Courtrai. — Gand 203
Alost. — Enghien. 204
Audenarde. 205
France : 208
Fontainebleau 211
Tours 218
Paris, Arras. 222
Aubusson, Felletin. — Troyes, Beauvais 225

ITALIE : *Venise*. 226
Gênes. — Rome. — Mantoue. — Vigevano 227
Ferrare 228
Florence 230
ANGLETERRE. 234
ALLEMAGNE. 235
Lauingen. — Munich. — Frankenthal. 236
Wesel. 237
ESPAGNE 237

CHAPITRE CINQUIÈME

La tapisserie depuis la mort de Charles-Quint jusqu'à la fin du XVIe siècle (1555-1600). 239

PAYS-BAS 239
Audenarde. — Tournai. 247
Enghien. — Ypres. — Lannoi, Mons. 248
Lille. — Valenciennes. — Anvers. . . 249
Bruxelles. 250
Delft. 251
Middelbourg. — Frankenthal. . . . 252
FRANCE : *Paris*. 252
Moulins, Orléans. 257
Aubusson, Felletin. — Amiens. . . . 259
Châtillon, Cadillac. 260
Navarre 261
ITALIE 261

CHAPITRE SIXIÈME

La tapisserie depuis le commencement du XVIIe siècle jusqu'à l'organisation de la manufacture des Gobelins, sous Louis XIV (1600-1662). 265

PAYS-BAS ESPAGNOLS : *Bruxelles*. . . 266
Audenarde. 277
Tournai. — Enghien. 279
Tourcoing. — Alost. — Valenciennes. 280
Lille 281
FRANCE : *Paris*. 282
Première manufacture des Gobelins. 294
Amiens. — Tours. 298
Atelier royal du faubourg Saint-Germain. 300
Atelier de la Trinité. 304
Atelier de Maincy. 307
Boulogne-sur-Mer. 308
Arras. — Charleville. 309
Felletin et Aubusson. 311

ITALIE : *Venise. — Florence*. 315
Rome. 317
ANGLETERRE. 318
Mortlake. 320
MOSCOVIE. 328
DANEMARK 331
ALLEMAGNE : *Munich* 332
Nancy. 334

CHAPITRE SEPTIÈME

Les tapisseries françaises depuis l'organisation de la manufacture des Gobelins jusqu'à la mort de Louis XIV (1662-1715). 337

Manufacture des Gobelins. 337
Manufacture de Beauvais 366
Gisors. — Torcy 369
Amiens. — Aubusson, Felletin et Belgarde. 370

CHAPITRE HUITIÈME

La tapisserie dans les Pays-Bas, en Italie, en Allemagne, en Espagne, en Russie, depuis 1660 jusqu'à la fin du XVIIIe siècle. 375

PAYS-BAS ESPAGNOLS : *Bruxelles*. . . 375
Audenarde. 383
Tournai 384
Lille 385
Valenciennes. — Douai. 387
Cambrai. 388
Arras 389
ITALIE 389
Florence 390
Rome. 392
Turin 394
Naples. 395
Venise 396
ALLEMAGNE : *Berlin*. 396
Munich. 398
Dresde. — Heidelberg. — Nancy. . . 399
RUSSIE 402
ANGLETERRE : *Soho. — Londres. — Fulham, Exeter*. 403
ESPAGNE : *Madrid. — Séville*. . . . 404

TABLE DES MATIÈRES

CHAPITRE NEUVIÈME

Les manufactures des Gobelins, de Beauvais et d'Aubusson, sous les règnes de Louis XV et de Louis XVI (1715-1789) 407
Manufacture des Gobelins 407
Manufacture de Beauvais 432
Aubusson, Felletin 442

CHAPITRE DIXIÈME

La tapisserie en France et à l'étranger, depuis la révolution jusqu'à nos jours (1789-1885) 453
FRANCE : *Manufacture des Gobelins* . 453
Manufacture de Beauvais 470
Aubusson et Felletin 476

BELGIQUE : *Ingelmunster. — Malines* 480
ALLEMAGNE : *Munich. — Vienne* . . . 481
ITALIE : *Turin. — Rome* 481
ESPAGNE : *Madrid* 482
ANGLETERRE 482

APPENDICE

Sur le commerce et le prix des tapisseries 483
TABLE ALPHABÉTIQUE 497
TABLE DES PLANCHES 527
TABLE DES MATIÈRES 531

CORRECTIONS

P. 26, ligne 5 : l'hôtel des comptes de Hainaut ; *lisez :* l'hôtel des comtes de Hainaut.

P. 41, ligne 13 : Le vendeur était ce Vincent Boursette dont il a été parlé plus haut ; *lisez :* Le vendeur s'appelait Vincent Boursette.

P. 55, note 1 : parmi les divertissements sur... ; *lisez :* parmi les divertissements figurés, sur...

P. 81, titre de la gravure ; *lisez :* La condamnation de banquet.

P. 82, ligne 26 : qu'on connaisse cette histoire de *Clovis* ; *lisez :* qu'on connaisse de cette histoire de *Clovis*.

P. 90, ligne 11 : *Histoire du bancquet* ; *lisez :* *Histoire de bancquet*.

Ibidem, ligne 26 : Philippe de Comines ; *lisez :* Philippe de Commines.

P. 93, ligne 31 : Notre-Dame-de-Sablon ; *lisez :* Notre-Dame-du-Sablon.

P. 108, ligne 37 : d'Alberstadt ; *lisez :* de Halberstadt.

P. 148, ligne 16 : maison lyonnaise ; *lisez :* maison parisienne.

P. 155, ligne 31 : bordure de pampre ; *lisez :* bordure de pampres.

P. 183, ligne 7 : De l'année 1350 ; *lisez :* De l'année 1530.

P. 207, ligne 3 : dans les campagne ; *lisez :* dans les campagnes.

P. 228, ligne 16 : pendant plus d'un siècle ; *lisez :* pendant près de deux siècles.

P. 229 : Collection de M. le comte de Briges ; *lisez :* Musée des Gobelins.

P. 250, ligne 12 : Michel de Bos ; *lisez :* Michel de Vos.

P. 260, ligne 32 : d'où est sorti une suite ; *lisez :* d'où est sortie une suite.

P. 288, dernière ligne : les plus fréquemment ; *lisez :* le plus fréquemment.

P. 334, ligne 14 : *Les quatre Partie du monde* ; *lisez :* *Les quatre Parties du monde*.

P. 364, ligne 27 : nécessaire ; *lisez :* nécessaires.

P. 369, ligne 5 : travesé ; *lisez :* traversé.

P. 373, ligne 20 : Bajon Lavergne ; *lisez :* Barjon Lavergne.

P. 378, ligne 28 : Auvercx ; *lisez :* Auwercx.

P. 383, dernière ligne : Lievin Schietecotte ; *lisez :* Lievin Schietecatte.

P. 390, ligne 36 : Vittorio Domignot ; *lisez :* Vittorio Demignot,

P. 395, ligne 23 : près du lac de Savoie ; *lisez :* près du duc de Savoie.

P. 407, ligne 13 : Lenormant de Tournechem ; *lisez :* Lenormant de Tournehem.

P. 409, titre de la gravure : Vers 1700 ; *lisez :* Vers 1710.

P. 412, ligne 1 : dus à par Charles Coypel ; *lisez :* dus à Charles Coypel.

P. 420, ligne 3 : trois compositons ; *lisez :* trois compositions.

P. 476, ligne 30 : de tapis de table ou de pieds ; *lisez :* comme tapis de table ou de pieds.

P. 484, ligne 5 : En regardant à l'envers ; *lisez :* En regardant l'envers.

www.ingramcontent.com/pod-product-compliance
Lightning Source LLC
Chambersburg PA
CBHW070951240526
45469CB00016B/52